PRÉFACE

Personne n'a encore songé à réunir dans un même corps d'ouvrage les productions les plus remarquables des arts du dessin chez les anciens Égyptiens, en même temps que les documents authentiques de leur histoire : il était pourtant indispensable de combler une telle lacune de trente ou quarante siècles dans les annales de l'esprit humain.

Les savants ont bien, jusqu'à nos jours, approfondi l'histoire et la théorie de *l'Art antique*, mais sans y comprendre l'histoire et la théorie de *l'Art égyptien*, quoiqu'il fût cependant, à la fois, et le plus ancien et le plus curieux modèle que leurs ouvrages eussent dû contenir : ils ont, sans doute, agi de la sorte parce qu'ils croyaient la science historique privée, à tout jamais, des connaissances spéciales exigées pour une aussi grande entreprise, ou bien encore par suite de l'absence de représentations fidèles qui justifiassent leurs investigations.

Il fallait donc qu'il nous fût permis, grâce aux matériaux pris sur place pendant un espace de plus de vingt années, d'offrir à la science historique des points de comparaison indiscutables, pour qu'un pareil travail ne nous semblât pas au-dessus de nos forces.

C'est qu'en effet les auteurs qui, depuis la fin du siècle dernier, ont essayé d'aborder ce sujet de *l'Art nilotique*, manquèrent de deux éléments indispensables de succès : et du temps nécessaire à l'étude, sur les lieux mêmes,

des différentes phases de cet art, et de la connaissance de la langue du peuple dont ils avaient à juger les monuments.

De là ont surgi ces fausses assertions parmi lesquelles, entre tant d'autres, celle, si longtemps et si généralement accréditée, qui affirmait que l'architecture pharaonique devait son origine aux grottes creusées dans les montagnes, et que ces grottes, par suite de la marche progressive de l'art, auraient été ornées de sculptures et auraient ainsi donné naissance à toutes les transformations pratiquées sur les monuments.

Pour ce qui nous regarde, possédant ces deux éléments, il nous sera donné, nous en avons le ferme espoir, de répondre à ce qu'on est en droit d'attendre de nos travaux : aussi, après avoir d'abord présenté (au moyen d'une esquisse rapide des événements les plus importants de l'histoire et des tendances du génie des anciens Égyptiens) un tableau général de l'état civil et politique de l'Égypte antique, ferons-nous toucher du doigt les rapports intimes et corrélatifs qui existent entre les arts et l'histoire de cette nation où les monuments, plus que partout ailleurs, aident non-seulement à reconnaître et à suivre la marche et les progrès de sa civilisation, mais encore à en apprécier les mœurs étonnantes, les gigantesques aspirations et le véritable esprit théogonique.

Ainsi c'est surtout parce que les recherches les plus récentes, toutes consciencieuses au plus haut degré, ont paru établir, définitivement, que l'Égypte des pharaons fut la première expérience, faite en grand par l'humanité, d'une constitution sociale, que cette contrée mérite d'être connue jusque dans ses replis les moins intéressants en apparence : cette expérimentation n'a-t-elle pas dû, en effet, s'appuyer sur tous les éléments primordiaux essentiels; fondements irréfragables, éternels de toute société!

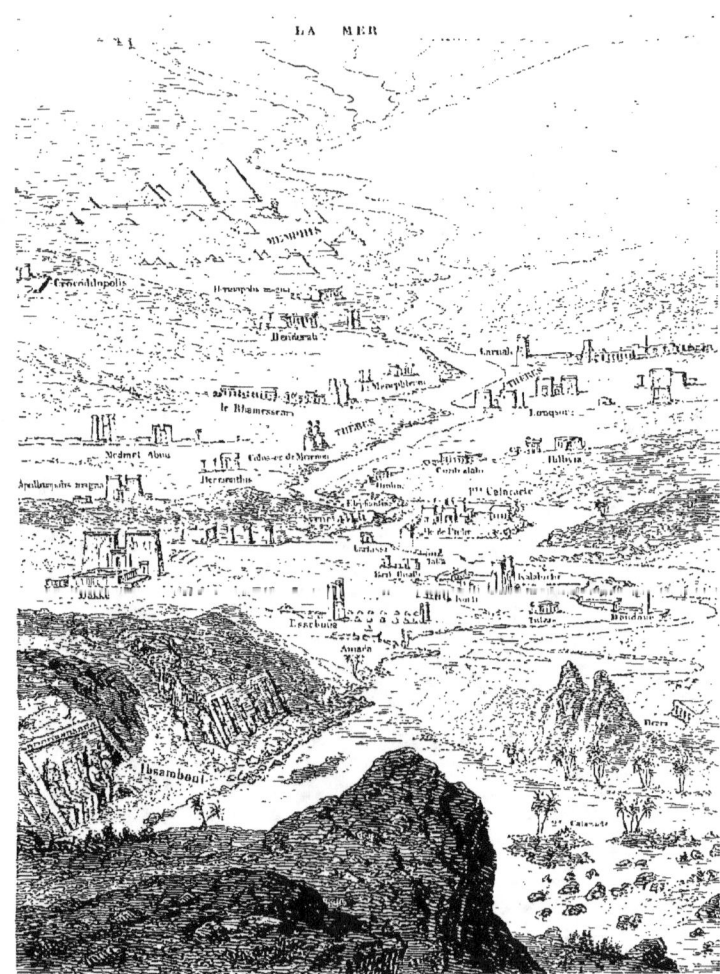

ÉTAT ACTUEL DES RUINES DE L'ANCIENNE ÉGYPTE, VUES A VOL D'OISEAU
Planche extraite des *Voyageurs anciens*, par M. Éd. Charton.

HISTOIRE
DE
L'ART ÉGYPTIEN
D'APRÈS LES MONUMENTS

DEPUIS LES TEMPS LES PLUS RECULÉS JUSQU'A LA DOMINATION ROMAINE

INTRODUCTION HISTORIQUE

L'Égypte ancienne à vol d'oiseau. — Origine de la population. Races et types divers. — Religion. Rituel funéraire. — Mathématiques : géométrie, mesures, numération, astronomie, calendrier, musique. — Invention de l'écriture. Langues sacrée et vulgaire. — Chronologie. Listes de Manethon. — Coup d'œil sur l'histoire. — Résumé.

L'ÉGYPTE ANCIENNE A VOL D'OISEAU.

L'Égypte est une vallée assez étroite, dont le lit d'un seul fleuve (le Nil) occupe le fond, et qui, à droite et à gauche, est bordée de vastes déserts sablonneux. Mais si elle offre très-peu de largeur, sa longueur, en revanche, est considérable; car elle s'étend sur un espace d'environ deux cent cinquante lieues, depuis la grande cataracte qui la borne au midi, jusqu'à la mer Méditerranée qui la baigne au nord.

La plus grande largeur de cette vallée se trouve sur le littoral de cette mer; puis en remontant le cours du fleuve, on la voit se rétrécir insensiblement jusqu'au point où s'élevait autrefois Héliopolis; seulement, à partir de ce point, si elle ne varie presque plus d'étendue, elle continue jusqu'à la grande cataracte, constam-

ment resserrée entre deux chaînes de montagnes. Le Nil couvre chaque année, pendant un laps de temps qui varie de trois à quatre mois à peu près, depuis le solstice d'été jusqu'à l'équinoxe d'automne, toute la surface de cette vallée, après avoir traversé l'Abyssinie et la Nubie.

On estimait autrefois à cinquante lieues l'étendue du littoral qui allait du port d'Alexandrie jusqu'à Peluse; dans cet espace, l'eau du Nil se trouvait versée dans la mer par les sept embouchures si vantées du temps des Romains, et sur lesquelles se trouvaient bâties autant de villes; mais ce fleuve n'a jamais eu en réalité que deux embouchures principales correspondant aux deux branches qu'il forme en se divisant au-dessous de ce qui fut Héliopolis. A l'égard des autres embouchures, il est certain qu'elles avaient été creusées de main d'homme (même celle d'Alexandrie), et par la succession des temps ou la négligence des différents conquérants de l'Égypte, ces embouchures artificielles se trouvèrent comblées par les sables ou par le limon du Nil, qui ont aussi enseveli les villes qu'on avait élevées sur chacune d'elles.

C'est le Nil qui nourrit et qui entretient l'Égypte, grâce à la fécondité naturelle de ses eaux, fécondité qu'on doit attribuer uniquement au limon qu'elles apportent; elles en charrient une si grande quantité, qu'en entrant en Égypte la dixième partie de leur volume se compose d'un engrais gras et nitreux qui répand en tous lieux avec lui la fécondité et l'abondance. Partout où ce limon est porté, les campagnes reverdissent et se couvrent de riches moissons, les arbres se chargent de feuilles et de fruits, les plantes croissent à vue d'œil, les hommes eux-mêmes, aussi bien que les animaux, sont plus nourris et plus robustes.

On sait que le Nil entre en Égypte, du côté du midi, à peu près sous le tropique du Cancer; il coule ensuite vers le nord, jusqu'à la Méditerranée à laquelle il porte ses eaux et son limon. Dès qu'il est entré en Égypte, deux chaînes de montagnes, avons-nous dit, le resserrent sans jamais l'abandonner : celle qui le borne à gauche ou au couchant, du côté de la Nubie (et est formée de montagnes plus basses que l'autre chaîne et séparées entre elles par quelques vallons qui lui laissent plus de facilité pour étendre ses eaux du côté de la Libye), l'accompagne jusqu'à ce qu'il se soit rendu à la mer par l'embouchure de Rosette, distante d'environ quinze lieues d'Alexandrie; celle qu'il a à sa droite ou à l'orient (et qui occupe une largeur de trois ou quatre journées de marche entre le lit du fleuve et la mer Rouge), le suit seulement jusqu'à Héliopolis. C'est là que, se partageant en deux bras, ce fleuve enferme la merveilleuse et fertile plaine à laquelle sa forme a fait donner le nom de Delta.

INTRODUCTION HISTORIQUE.

L'étendue de pays resserrée entre les deux chaînes de montagnes a toujours porté le nom de *haute Égypte;* tout le reste du territoire jusqu'à la mer Méditerranée est désigné par le nom de *basse Égypte :* l'Égypte, d'après cette description, ressemble donc assez exactement à un γ.

En considérant l'étendue relativement assez restreinte que présente l'Égypte, on est obligé d'avouer que ce royaume, si renommé dans l'histoire par le nombre de ses peuples et par sa puissance, n'avait pas une étendue proportionnée à sa célébrité. Comment croire, en effet, qu'un pays si serré ait eu autrefois plus de vingt mille centres de population, et que le nombre de ses habitants ait monté jusqu'à vingt millions ; que des rois aient pu entretenir des armées de trois cent mille hommes, aient pu entreprendre des guerres gigantesques et exécuter tous les ouvrages dignes d'admiration qu'attestent encore aujourd'hui tant de ruines colossales ?

Cependant si l'on fait attention à la bonté du climat, à la fertilité surprenante de la terre; si l'on veut bien observer que ces montagnes, plus tard stériles et désertes, furent, dans les siècles les plus heureux, la demeure d'un peuple infini d'habitants; que les vastes solitudes de la mer Rouge et de la Libye furent, dans ces temps, embellies de villes considérables, on sera mieux disposé à croire ce que la tradition nous rapporte de la puissance de ces anciens rois si fameux, dont la magnificence éclate encore aujourd'hui d'une manière si surprenante dans ces monuments éternels qu'ils élevèrent en divers lieux de leur empire. Les ruines presque ininterrompues que l'on y rencontre à chaque pas; les débris confus de murs de palais, de colonnes de temples qu'on découvre chaque jour, et qui provoquent toujours un étonnement nouveau, en sont du reste une preuve incontestable.

Quant au nombre relativement prodigieux d'habitants, il ne paraîtra pas non plus incroyable, si l'on fait attention que l'Égypte n'était pas alors restreinte aux seuls terrains aujourd'hui cultivés et habités, qu'elle s'étendait, dans les temps reculés, jusque sur les déserts de la Libye, et qu'à cette époque heureuse toute la région aujourd'hui inhabitée était si couverte d'arbres fruitiers, qu'à l'ombre de leurs branches on pouvait la parcourir d'un bout à l'autre à l'abri des rayons du soleil, et qu'il était possible de se nourrir des fruits qu'ils rapportaient sans être obligé à aucune dépense; puis enfin qu'en tout temps les Égyptiens ont été si sobres, qu'on peut regarder leur frugalité comme une de leurs vertus naturelles.

Les souverains de l'Égypte antique avaient entrepris de gigantesques travaux pour étendre la fertilité de leur pays au delà des terrains que le Nil arrose; ces

rois, soucieux du bonheur de leurs peuples, avaient élevé des ouvrages surprenants, non-seulement pour rendre ces terrains perpétuellement et également fertiles dans les années de la trop grande élévation des eaux du fleuve ou d'une croissance trop médiocre, mais encore pour porter la fécondité naturelle à ses eaux dans des endroits reculés, sur les plaines arides où il ne leur était pas permis de s'étendre. C'est à la faveur de ces grands ouvrages, également dignes de leur puissance et de leur génie, comme de l'industrie de leurs sujets et de leur persévérance à y travailler, qu'ils avaient étendu cette fertilité dans la plus grande partie des déserts dont leur royaume était entouré à son couchant, en y faisant couler les eaux trop abondantes dont l'Égypte était souvent incommodée.

Ces eaux, en deux ou trois années, répandaient sur les sables un limon gras, de l'épaisseur de plus d'un pied, qui produisait de riches moissons dont se nourrissait la nouvelle population accourue autour de ces cultures pour profiter de leurs productions.

C'est de la sorte que le terrain cultivé de l'Égypte se trouvait doublé et que le peuple s'était accru à proportion; et c'est la seule façon d'expliquer comment on rencontre aujourd'hui dans les déserts, qui bornent ce pays du côté de la Libye, des ruines de villes qui paraissent avoir été considérables.

Mais après qu'un roi d'Assyrie eut subjugué l'Égypte et emmené presque tous ses habitants en captivité, tous ces grands ouvrages tombèrent en ruine; les gigantesques canaux, les merveilleux aqueducs construits avec tant de dépense, pour porter au loin l'eau du Nil, ayant cessé d'être entretenus, les terres qu'il arrosait redevinrent bientôt après stériles, les villes furent abandonnées et rapidement ensevelies sous les sables.

Enfin, pour bien comprendre la réalité des effets bienfaisants qui devaient être le résultat de la création de ces nombreux aqueducs, de ces canaux divers, qui étaient autant de saignées de la rive gauche du Nil et qui conduisaient ses eaux au travers des campagnes, jusqu'au sommet des montagnes de la Libye, qu'on veuille bien remarquer que dès l'entrée du fleuve, qui se trouvait être une des extrémités, il y a une pente qui devenait considérable à l'autre de ses extrémités, et qu'en construisant des aqueducs en demi-cercle, dont un bout touchait au fleuve tandis que l'autre aboutissait aux montagnes, il n'était pas surprenant qu'ils fussent (comme ils l'étaient en effet), par une ligne presque parallèle à l'horizon, très-élevés du côté de la Libye, quoique au niveau du fleuve dans l'endroit où ils le rencontraient.

En outre ces aqueducs magnifiques, dont quelques-uns avaient cent pieds de largeur sur vingt de hauteur, étaient encore autant de rivières qui servaient au

commerce du pays, pour le transport des marchandises et des denrées qu'à la faveur de cette voie on faisait aisément passer sur des barques jusque dans la Libye.

Qu'on nous permette de compléter cette description rapide de l'ancienne Égypte en rappelant une tradition copte qui attribue au patriarche Joseph le desséchement du Delta et la mise en valeur de sa merveilleuse fertilité :

« Le patriarche Joseph, dit cette tradition, fameux par les connaissances singulières que Dieu lui avait communiquées, illustre par sa sagesse et par ses lumières, célèbre par les ouvrages immenses qu'il avait exécutés pour le bonheur de l'Égypte, avait excité contre lui l'envie des courtisans par cela même qui devait le leur rendre plus cher et plus estimable. Les seigneurs et les prêtres du pays, ministres-nés de tous les rois d'Égypte, jaloux de son crédit et de sa grandeur, voyaient avec regret un étranger, sans titre et sans nom, vendu pour esclave à un des premiers officiers de la cour, faisant profession d'une religion différente de la leur, méprisant leurs coutumes et détestant leurs dieux, occuper, dans l'esprit du prince et de la nation, un rang qu'ils croyaient leur appartenir, en s'attirant par son habileté, sa prudence et son zèle, l'estime et la vénération des peuples. En effet il présidait à tous les conseils, conduisait toutes les entreprises, et gouvernait l'État aussi absolument que s'il eût été le souverain.

« L'état florissant où était parvenue sa nombreuse famille, qu'il avait fait venir en Égypte et que les bénédictions du ciel semblaient multiplier à vue d'œil, redoublait encore leur jalousie.

« Non-seulement ils redoutaient le gouverneur de l'Égypte; mais ils croyaient même voir dans tous ces étrangers autant de Joseph prêts à occuper le rang du premier, et, par suite, à leur ravir plus tard une place qu'ils espéraient du moins reprendre après sa mort.

« Tant que Joseph fut dans la force de l'âge, actif, vigilant, laborieux, infatigable pour tout ce qui intéressait la gloire de son maître et le bonheur des sujets, ils dévorèrent en secret leur haine et leur envie : il n'y eut aucun grand, à la cour, assez hardi pour se déclarer l'ennemi d'un grand ministre, estimé du prince, chéri des peuples, et qui passait pour pénétrer d'un coup d'œil les projets les plus cachés, ou les intentions les plus secrètes des mauvais cœurs.

« Mais dès que l'âge commença à faire sur lui quelques progrès, ses ennemis songèrent à le supplanter et à le perdre. Ils ne l'attaquèrent pas cependant ouvertement, la partie aurait été pour eux trop désavantageuse, car la conduite de ce grand homme ne leur offrait aucune prise : sa fidélité, son zèle pour le bien public ne pouvant être mis en suspicion.

« Aussi, pour le décrier mit-on en avant le prétexte de son grand âge : on fit entendre au pharaon qui régnait alors que Joseph étant déjà vieux, après tant de travaux et les fatigues qu'il avait essuyées, avait besoin d'un repos qui lui était légitimement dû; que ses lumières s'obscurcissaient; qu'il n'était donc plus propre au gouvernement, et que ce serait se montrer ménager de sa gloire que de lui retirer le maniement des affaires avant que leur mauvaise situation fit éclater sa faiblesse aux yeux de tous et ternît la réputation qu'il s'était acquise.

« Joseph pénétra toute leur intrigue; il résolut de déjouer les effets de la malice de ses envieux et de les confondre par une résolution digne de lui et qui lui attirât en même temps les bénédictions des Égyptiens.

« La basse Égypte n'était encore à cette époque qu'une plage marécageuse, presque noyée sous l'eau. Joseph entreprit de la dessécher, de la rendre habitable et susceptible de produire un immense revenu : son projet réussit comme il avait espéré. A la faveur des saignées, des digues et des canaux qu'il fit faire, on gagna insensiblement du terrain, et les eaux s'écoulèrent. Deux années suffirent à ce prodigieux travail; et dans ce court espace de temps la basse Égypte, auparavant couverte par les flots, se trouva dans l'état où on l'a toujours vue depuis. Ce furent là les seules armes que ce ministre habile et zélé crut devoir opposer à la calomnie. »

L'exemple des Égyptiens nous montre l'influence que l'homme peut exercer sur le climat, et le point de prospérité auquel les peuples parviennent, quand ils savent modifier le sol par une lutte intelligente.

L'Égypte est en effet une terre conquise par l'industrie humaine sur la mer et le désert. Les atterrissements du Nil ont fait reculer la mer; les pyramides, les plantations de bois sacrés sur les chaînes Libyque et Arabique, les canaux d'irrigation, les lacs artificiels, les puits artésiens, ont conquis quelques millions d'hectares sur les sables; et l'on cite le lac Mœris comme le plus magnifique travail que les hommes aient jamais exécuté : ce lac fut creusé ou approprié dix-huit cents ans avant l'ère chrétienne. Il avait une surface de quatre-vingt-seize mille hectares; des canaux y conduisaient les eaux du Nil, d'autres les répandaient, sur les terres voisines, de manière à augmenter d'un quart la surface cultivable de l'Égypte : la province de Fayoum et une longue lisière de terre, vers la gauche du fleuve, étaient fertilisées par lui.

Dès cette époque l'Égypte était comme le sanctuaire des sciences naturelles, théologiques, philosophiques et morales; et les rapports des êtres avec la Divinité, des êtres entre eux; les idées de pluralité des mondes, d'immortalité de l'âme, de la puissance d'un Dieu, incompréhensible, sans commencement ni fin, et auteur de toutes les choses créées : toutes ces idées de l'ordre transcendantal, en un mot,

y furent familières aux Égyptiens : aussi tous les grands hommes de l'antiquité vinrent-ils s'instruire dans leurs temples, s'approprier une partie de leurs connaissances, pour ensuite civiliser le genre humain.

On sait qu'Orphée, Moïse, Amphion, Danaüs, Cécrops, Homère, Pythagore, Thalès, Cléobule, Solon, Hécatée de Milet, Hérodote, Eudoxe, Platon, Strabon, Diodore de Sicile, Plutarque, Philon, Origène, Athanase, furent, de près ou de loin, les élèves les plus connus des Égyptiens.

Ils connaissaient, encore, parfaitement les arts mécaniques, l'astronomie, le cadastre, la géométrie, l'architecture, les irrigations, le tissage des étoffes, la teinturerie, la fabrication du verre, la fonte des métaux et la statuaire; ils avaient, même et surtout, des principes d'hygiène : il y aurait huit mille ans qu'ils ont su faire le vin et la bière, élever des obélisques de trente et quelques mètres de hauteur, sculpter des statues de vingt mètres, et bâtir ces monuments qui étonnent par leurs magnifiques proportions.

Enfin, ayant reconnu que les corps des animaux décomposés étaient une cause de maladies et de dépeuplement, ils embaumèrent tous les cadavres : ils les déposaient dans de vastes nécropoles souterraines et passaient, vu ces précautions, pour la nation la plus saine et la mieux portante de l'univers.

Les Égyptiens furent donc, sans contredit, le peuple le plus remarquable de l'antiquité ; ils dépassent de beaucoup les Grecs et les Romains, puisqu'ils eurent l'initiative de la civilisation; tandis que ceux-ci, au contraire, durent leur faire de nombreux emprunts; mais n'oublions pas, cependant, si l'on doit considérer leur civilisation comme l'émanation la plus avancée de la civilisation antique, qu'ils méconnurent et l'esprit de fraternité universelle et l'esprit de liberté individuelle; mais cela ne doit pas nous étonner ; s'il est vrai que les Égyptiens soient issus d'un mélange de bruns et de noirs; car la race blonde seule nous parait appelée à appliquer les principes de liberté individuelle et de fraternité.

ORIGINE DE LA POPULATION. RACES ET TYPES DIVERS.

Il n'est pas de question plus difficile à élucider que celle des origines d'un peuple. La plupart du temps en effet les historiens, même les plus anciens, ne font rien connaître à cet égard de positif et d'explicite. Mais il est aujourd'hui heureusement possible de suppléer à cette absence de documents authentiques précis, par une suite de déductions tirées du langage et des caractères ethnographiques

connus : les notions que fournissent la philologie et l'histoire naturelle servent ainsi de point de départ aux recherches ultérieures de tout genre.

Pour n'en citer qu'un exemple, ne savons-nous pas qu'on a retrouvé la parenté des peuples de l'Inde et de l'occident de l'Europe, en reconnaissant que les langues grecque et latine dérivaient toutes deux du sanscrit; et qu'on doit en conséquence à cette découverte de posséder enfin une base solide pour asseoir les travaux qui auront pour but la recherche de l'origine des populations grecques et italiennes.

Schlegel va plus loin : il démontre que le grec et le latin sont deux langues sœurs, et non filles l'une de l'autre; d'où il croit pouvoir conclure que les populations de l'Italie ont communiqué directement avec celles de l'Inde, indépendamment des Grecs.

Voilà donc déjà, grâce à la philologie, un résultat acquis, dont l'histoire proprement dite ne nous avait pas fourni jusqu'alors des éléments appréciables.

D'un autre côté les lettres grecques, ramenées à leurs éléments propres, sont phéniciennes; les Grecs auraient donc eu des relations avec les populations sémitiques? D'où cette déduction que deux faits principaux devront désormais présider aux recherches sur l'origine des Grecs et des Latins : 1° que les Grecs et les Latins auraient tiré leur langage des peuples de l'Inde; 2° que l'écriture des Grecs leur viendrait des peuples de la Phénicie.

Appliquons maintenant ce système au peuple égyptien.

Si l'on admettait dans toute leur rigueur les passages de la Genèse, où il est dit que Mésraïm, petit-fils de Noé, vint en Égypte, la question des origines égyptiennes serait décidée; mais on s'accorde généralement à penser que les noms propres cités dans le dixième chapitre de la Genèse sont des noms géographiques, parce que c'est un usage très-répandu chez les Orientaux (usage que les Grecs ont aussi mis en pratique) qu'un nom de contrée ou de peuple donne naissance à une personnalité humaine, qui devient dès lors la représentation, le type, le père de la nation. Ainsi les Hellènes, les Doriens, les Éoliens, les Ioniens, etc., se trouvent symbolisés dans Hellen, Dorus, Eolin, Ion, etc. Aussi cette fameuse table des peuples a-t-elle donné lieu à des discussions sans fin. A-t-elle été rédigée avec le reste de l'ouvrage? Est-ce un morceau ajouté après coup? On ne le sait. Cependant on est convenu assez généralement de n'y voir qu'une indication des connaissances géographiques des Hébreux à l'époque où elle fut dressée; d'où il résulterait que les inductions tirées de certaines homonymies (Iins, lydiens, etc.) seraient tout à fait puériles. Nous reviendrons d'ailleurs sur Cham et Mésraïm. Nous nous contenterons donc, pour le moment, d'examiner les caractères ethnographiques particuliers du peuple égyptien.

Les naturalistes indiquent trois ou un plus grand nombre de races; ceux qui n'en acceptent que trois, les désignent par les noms de Caucasienne, Nègre et Mongolique; cette dernière comprenant la race américaine. Quoi qu'il en soit, il y aurait dans chaque race des caractères tranchés et persistants; ce qui nous explique comment Milne Edwards et Augustin Thierry, par suite d'une opinion qu'on aurait tort de trouver exagérée, ont été conduits à reconnaître et à distinguer aisément, en France : les Bretons, les Germains, les Normands et les Romains. Mais si la chose peut être obscure, quand il s'agit d'individus épars, combien doit-elle être assurément plus appréciable, lorsqu'on considère de grandes masses! Ainsi la race juive présente les mêmes caractères en Russie qu'en Portugal et dans les colonies de l'Amérique; les Brahmes contrastent encore aujourd'hui, après deux mille ans de séjour, par leur peau blanche, avec la peau noire des habitants du Bengale; enfin les Nègres, dont la race étrangère à l'Amérique y a conservé ses traits sans altération, ne seraient-ils pas à eux seuls une preuve irréfragable?

Eh bien, ce système appliqué à l'Égypte conduit forcément à affirmer que la population primitive de cette contrée était composée des ancêtres des Coptes, qui sous ce nom et celui de Fellahs forme encore aujourd'hui le fond de la population du pays. Qu'on veuille bien se souvenir ici, que le nom des Coptes s'est formé des mots grecs αἰ γυπτοί qui ont formé le mot *Égyptien* (qu'on a dû dans le pays même prononcer *Accoptes*), lequel simplifié plus tard par les Arabes est devenu Coptos; car la disparition de l'E est un accident très-fréquent dans les langues : les mots anglais et espagnols *Gipsy* et *Gitanos*, qui ont la même signification que le mot arabe *Copte*, n'ont-ils pas aussi perdu l'E?

Mais, dira-t-on, ces Coptes dans l'antiquité, ne se mariaient donc jamais qu'entre eux, et repoussaient tout rapprochement avec les diverses races envahissantes, perse, grecque et romaine, que l'histoire fait connaître comme ayant conquis ce pays?

Voici notre réponse : la première, celle des Perses, qui domina en Égypte pendant deux siècles, depuis Cambyse jusqu'à Alexandre, ne vit pas du tout sa conquête suivie d'une fusion des vainqueurs et des vaincus. Rien de plus connu que la haine réciproque des Perses et des Égyptiens; c'était même plus que de la haine, c'était une répulsion invincible qu'ils éprouvaient les uns pour les autres. Quant aux Grecs, qui au contraire s'étaient fait aimer des Égyptiens par une théologie élastique qui les rendait très-tolérants, et aussi grâce à l'habileté politique d'Alexandre et des Ptolémées; s'ils eurent de nombreuses alliances avec les Égyptiens, surtout à partir du troisième Ptolémée; et s'il en fut de même avec les Romains, qui suivirent en tous points la politique grecque, nous nous refusons,

néanmoins, à admettre, par suite de ce fait, la probabilité d'une grande altération de l'ancienne race, parce qu'il ne faut pas oublier que tandis que les Égyptiens étaient très-nombreux (leur nombre s'élevant, suivant les différentes supputations, de sept à vingt millions), il n'y eut jamais (environ) plus de cent mille Grecs ou Romains à la fois, mêlés à la population indigène : d'où nous pouvons conclure que toutes les règles applicables à la vie ordinaire des races tendent à prouver que les étrangers ont dû être absorbés par les générations indigènes successives, de manière à ne laisser entre eux que des traces à peine légères de leur alliance.

Le caractère spécial de l'ancienne race égyptienne se manifestait par un teint fuligineux, des lèvres épaisses, et un nez souvent épaté.

Devons-nous, d'après ces indications, soutenir avec Volney que les anciens Égyptiens étaient des Nègres, et en outre étayer cette assertion de l'impression ressentie par celui-ci, lors de la découverte du Sphinx gigantesque de cent quarante-trois pieds de long, qui se trouve en avant des pyramides?

On sait que lorsque cette grande figure, restée jusqu'alors enfouie dans les sables, eut été déblayée, on trouva entre ses pattes la reproduction d'un temple avec un autel et une tablette qui porte le nom du roi Thoutmosis, et que Volney crut reconnaître, en examinant la tête mutilée de ce roi, l'angle facial du Nègre et la proéminence de sa bouche; mais aujourd'hui que l'on possède d'autres portraits mieux conservés de ce roi, on n'y trouve qu'un rapprochement très-affaibli avec ce caractère ethnographique des Nubiens.

Volney, du reste, n'avait pas vu la plupart des monuments égyptiens, et n'avait fait en Égypte qu'un voyage très-incomplet; sans cela il se serait rendu compte que les Nègres représentés sur les bas-reliefs le sont toujours avec les attributs de la servitude.

N'oublions pas non plus que, d'après Letronne, le Sphinx était le symbole du roi chez les Égyptiens; combiné quelquefois avec celui d'une divinité dont l'emblème est la tête d'épervier ou celle du bélier : et nous observerons encore que les appréciations de Letronne ne concordent pas avec celles de Champollion jeune (telles que les a énoncées Champollion-Figeac); car celui-ci pense que les anciens Égyptiens appartenaient à une race d'hommes tout à fait semblables aux Kennous ou Barabras, habitants actuels de la Nubie, et il ajoutait qu'on aurait tort de vouloir retrouver chez les Coptes les traits principaux de la vieille race.

De plus, l'ouverture des caisses de momies a toujours révélé des crânes différents du crâne éthiopien; les cheveux sont frisés, il est vrai, mais soyeux et non laineux.

Enfin d'autres voyageurs, croyant voir un rapport marqué (quoique indépendant des couleurs conventionnelles) entre les Égyptiens et les Libyens représentés sur les

monuments, ont été amenés à penser que ceux-ci ont dû apporter du midi ce caractère physiologique, et à partager ainsi l'opinion des anciens, suivant laquelle les Égyptiens seraient parvenus sur ce sol en suivant le cours du Nil, émettant par là une opinion assez conforme au mode général des migrations des peuples, qui descendent ordinairement des montagnes dans les plaines.

Notre conclusion, à nous, est celle-ci : les Égyptiens implantés dans la vallée du Nil doivent être regardés comme une population éthiopienne, noire, à cheveux longs (caucasienne, par conséquent), qui aurait pénétré en Égypte par l'Arabie et la mer Rouge.

Nous venons d'examiner les principaux caractères ethnographiques que présentait le peuple égyptien; il nous restera, pour résoudre la question définitivement, à confirmer les résultats acquis par l'étude du langage et des institutions qui caractérisent le mieux ce peuple. Mais auparavant, nous croyons devoir interrompre un instant la suite de nos recherches, pour fournir les preuves que nous avons réunies afin d'établir que la population égyptienne était assez considérable pour que le mélange, par le fait d'alliances, des nations qui dominèrent autrefois sur elle, ne l'ait pas altérée bien profondément. Nous avons dit plus haut que les étrangers qui s'implantèrent successivement dans ce pays ne dépassèrent jamais à la fois le nombre de cent à cent cinquante mille individus, tandis que la population indigène, au temps de la splendeur de la monarchie pharaonique, était réellement des plus considérables, alors même qu'elle n'aurait pas atteint les chiffres plus ou moins élevés auxquels on a prétendu devoir l'estimer.

Commençons par les supputations modernes. Selon Wales, membre de la Société royale d'Édimbourg, la population de l'Égypte montait à quarante millions; Goguet la portait à vingt-sept millions; Bossuet dit en parlant du peuple de Thèbes qu'il était innombrable; de Paw ne l'estimait qu'à quatre millions, et David Hume à trois millions. Chacun de ces auteurs a cru devoir fournir une preuve de son opinion, mais elle ne porte pas en elle la conviction nécessaire. Cependant, quoiqu'il soit impossible de classer tous ces témoignages par ordre d'importance, le chiffre de sept millions paraît être celui de la moyenne.

Si de là nous nous reportons aux assertions émises par les anciens, nous rencontrons celle de Diodore qui s'exprime ainsi : « On dit que la multitude de tout le peuple était autrefois de sept cents myriades (c'est-à-dire sept millions), et que de notre temps elle n'est pas moindre. » Cette supputation s'appliquait aux pays compris entre la mer Méditerranée et l'île de Philæ.

On nous observera, il est vrai, qu'il est nécessaire cependant de ne pas oublier

que les sables tendent à engloutir les terrains cultivables. Mais une autre cause compense cette déperdition : quoique les sables poussés par les vents et s'engouffrant dans les vallées latérales aient tendance à envahir peu à peu, l'exhaussement du Nil et par suite du sol environnant, tend de son côté à augmenter l'étendue de la partie fertilisée.

Cette compensation n'a lieu surtout qu'entre Syène et Memphis; car au delà de cette ville jusqu'à la mer, le désert menace le Delta. On sait, par exemple, que la vallée de Saba-Byar, autrement la terre de Gessen, était autrefois très-fertile, tandis que de nos jours elle est complétement stérile. C'est que là, les terrains d'alluvion, fertilisés par les dépôts de limon du fleuve, ne se trouvent plus protégés par les montagnes : d'où il résulte que les sables du désert ne rencontrent plus aucun obstacle. Il est donc facile de concevoir que l'Égypte, dans sa partie cultivable, a dû être beaucoup plus étendue qu'elle ne l'est aujourd'hui; peut-être même avait-elle de mille neuf cents à deux mille lieues carrées dans cette partie, au lieu de mille six cent cinquante environ auxquelles elle se trouve réduite actuellement. Ajoutons à cela que sur les bords de la mer Rouge et sur la route qui allait du Nil jusqu'aux monticules qui longent le littoral de cette mer il y avait plusieurs villes, comme Bérénice, Myos, Hormos, Philotera, qui se trouvaient être devenues des centres importants de commerce. Enfin à l'ouest les oasis étaient également beaucoup plus peuplées autrefois qu'elles ne le sont aujourd'hui. On pourra ainsi aisément se rendre compte des causes alternatives qui ont pu influer sur l'accroissement ou l'abaissement de la population égyptienne.

Diodore, dans le passage déjà cité, après avoir affirmé que l'Égypte renfermait autrefois sept millions d'habitants et que de son temps le nombre de ceux-ci n'avait pas diminué, ajoute que ces faits ont été portés à sa connaissance par un document déposé aux archives : c'est donc une affirmation provenant des Égyptiens eux-mêmes.

L'historien juif Josèphe, dans son ouvrage sur la guerre judaïque, dit aussi que de son temps on évaluait à sept millions cinq cent mille habitants le nombre des habitants de l'Égypte.

Diodore et Josèphe nous paraissent avoir dû être bien informés; leur témoignage mérite confiance. Diodore ne s'arrête pourtant pas là; il raconte, à l'appui de ses assertions, des incidents tout particuliers qui ne manquent pas d'un certain intérêt; en voici un entre autres : le pharaon, père de Sésostris, dès le moment de la naissance de son fils, aurait donné l'ordre de rassembler, de tous les points de son royaume dans la capitale, tous les enfants mâles nés le même jour que lui, afin de les faire élever ensemble et qu'ils devinssent plus tard les soutiens, les fidèles com-

pagnons d'armes de Sésostris devenu grand. Or, quand Sésostris eut atteint l'âge de quarante ans, il lui restait encore mille sept cents compagnons d'armes. Évidemment il y a impossibilité : car on serait conduit à supposer, en appliquant ici les résultats fournis de nos jours par les tables de mortalité, que l'Égypte aurait eu, du temps de Sésostris, plus de quarante millions d'habitants. Pomponius Mela, s'appuyant sur un passage d'Homère, porte à un million le nombre des soldats que la ville de Thèbes pouvait mettre sous les armes. Il y a loin de ce chiffre à celui d'Hérodote.

Tous ces passages, où la population de l'Égypte est singulièrement exagérée, ont été réunis par Étienne de Byzance, qui lui-même avait puisé ses renseignements dans Caton et les scoliastes d'Homère.

D'un autre côté Tacite affirme qu'il y aurait eu, du temps de Sésostris, sept cent mille combattants à Thèbes. Remarquons que ce nombre est le même que Diodore assigne à toute l'armée de Sésostris. Enfin tout le monde connaît ce passage de l'*Iliade* dans lequel Achille déclare qu'il ne se réconciliera pas avec Agamemnon, quand bien même celui-ci lui donnerait toutes les richesses que renferme la ville de Thèbes aux cent portes, dont chacune donne passage, lorsque Pharaon part en guerre, à deux mille guerriers avec leurs chevaux et leurs chars. Ici encore on a appliqué à Thèbes ce qui devait s'entendre de l'Égypte entière, de même qu'on a assigné, pour l'étendue du terrain, à la surface du territoire de la ville de Thèbes ce qui devait s'entendre du territoire de la Thébaïde.

RELIGION. RITUEL FUNÉRAIRE.

RELIGION

Il existe, comme source de renseignements précieux pour résoudre le problème de la vraie religion de l'antique Égypte, une classe de textes obscurs qui n'ont pas encore donné à la science historique les fruits sur lesquels on est en droit de compter : ce sont les hymnes religieux, et spécialement ceux du rituel funéraire dont le caractère sacré remonte incontestablement à la plus haute antiquité.

Nous croyons qu'on a eu tort de renfermer, à une autre époque, toute la religion égyptienne dans cette aberration étrange de l'esprit humain qui le fit descendre, par suite de l'adoration des symboles, jusqu'à diviniser les animaux. Pour nous le trait saillant de la croyance nationale résidait dans l'affirmation de l'immortalité de l'âme.

C'est un témoignage que l'antiquité classique a unanimement rendu à l'Égypte, que le dogme du jugement de l'âme et de la distribution équitable des peines et

des récompenses fut pour elle la sanction toujours présente des préceptes de la morale et de la religion; car les prières funéraires formaient la plus grande partie de la liturgie, et la résurrection du juste ainsi que l'immortalité acquise à son âme y sont rappelées à tout instant et sous toutes les formes.

Le polythéisme ne fut d'abord chez les Égyptiens que la personnification des attributs divins; les mythes y adjoignirent plus tard, il est vrai, certaines forces de la nature; on ne peut nier cependant que les plus grandes idées sur les attributs essentiels d'un Dieu suprême ne soient formellement énoncées dans les hymnes antiques, puisque, suivant les textes précis du rituel funéraire, « Dieu est l'être dont la substance existe par elle-même, qui se donne l'existence à lui-même, qui s'engendre lui-même éternellement. »

Cette croyance s'y représente sous une foule de symboles : un hymne gravé sur une pyramide, au musée de Leyde, le nomme le Dieu un, vivant en vérité.

Les hymnes nous enseignent encore que le Dieu suprême a créé le ciel et la terre et qu'il est le père des hommes; qu'il les protége durant la vie et les juge après leur mort; que s'il punit le crime, il purifie l'âme juste de ses fautes légères, en exauçant ses prières et en lui accordant une glorieuse résurrection.

Aussi, quelles que soient les divagations partielles de la mythologie qui a pour base de pareils enseignements, croyons-nous qu'il est bon de recueillir avec attention tous les monuments qui la concernent, en même temps qu'on cherchera à éclairer les obscurités de symboles qui peuvent recouvrir un fond si respectable.

Ne nous étonnons donc plus que Platon ait placé ses enseignements les plus sublimes dans la bouche d'un vieillard égyptien : ce n'était pas, comme on l'a dit, par artifice littéraire qu'il agissait ainsi; c'est parce que les leçons des prêtres du grand collège d'Héliopolis étaient encore présentes à sa pensée.

Précisons néanmoins : c'est de la divinisation des forces de la nature qui succéda au culte des astres que naquit la fable d'Isis et d'Osiris. Cette genèse symbolique a toute la portée d'une révélation, car on devine qu'elle a donné aux prêtres la première notion de la création de l'univers, et qu'il ne s'agira plus bientôt pour eux de la vallée du Nil, mais du monde entier; que la lutte entre Osiris et son frère Set deviendra le combat de la lumière contre les ténèbres; et que le triomphe du jeune Horus représentera alors le commencement du temps et de la vie.

Nous pouvons affirmer que la philosophie sacerdotale de l'antique Égypte s'éleva jusqu'au concept du Dieu unique, incréé : aussi, si nous entrons dans un temple, la représentation du grand inconnu de la pensée humaine ne frappe-t-elle le regard à aucun endroit?

Mais alors que signifieraient donc ces représentations de divinités si nombreuses empruntées à tous les règnes de la nature? La pensée intime du prêtre nous apparaît aujourd'hui complétement, par suite de la lecture des textes hiéroglyphiques; c'est qu'il a cru devoir sous ces formes représenter l'Être suprême dans ses manières d'être et d'agir par rapport au monde et à l'homme, et qu'il a trouvé nécessaire de faire de ces attributions, de ces qualités, autant de divinités ou plutôt de formes divines.

Envisageait-il l'Incréé sous l'aspect de cette force secrète de la nature qui opère le renouvellement incessant des êtres, il le nommait Ammon. Thôth personnifiait pour lui la raison divine : le chaos primitif était représenté par Nout, le souffle divin par Chnouphis; la puissance divine s'engendrant par elle-même par Keper, et Phtah est la sagesse suprême qui préside à la création.

C'est de l'union de Nout et de Set, qui est la personnification de la matière avec les germes qu'elle renferme, qu'est sorti le dieu Ra ou Haroëris; c'est-à-dire : le Soleil. Quant à Osiris, ce serait une manifestation toute différente du principe divin; il faudrait le considérer comme antérieur au soleil matériel, comme la personnification de la lumière qui subsiste toujours, alors même que la nuit couvre le monde, comme une sorte de soleil nocturne qui aurait créé le soleil matériel, comme l'âme de celui-ci. Ainsi on serait parvenu aujourd'hui à entrevoir la pensée qui a présidé à cette théogonie : elle a voulu exprimer l'idée de Dieu par un polythéisme symbolique.

La nature fut dès lors mise à contribution pour exprimer les attributs de Dieu : le prêtre inventa un emblème chaque fois qu'il crut découvrir une analogie, si éloignée qu'elle fût, avec un phénomène naturel; et ce serait à ce titre seulement, et pas à d'autres, que les animaux auraient pénétré dans le sanctuaire. Le scarabée, par exemple, aurait symbolisé la génération divine, parce que dans la croyance populaire tous les scarabées étaient mâles; il en serait de même pour le lotus : celui-ci serait devenu l'image de la venue de l'âme à la lumière surnaturelle, parce que cette fleur au calice d'un bleu céleste s'épanouit chaque jour aux rayons du soleil levant. Le prêtre n'aurait donc eu d'autre but, à l'aide de ces emblèmes, que de vulgariser les côtés mystérieux de la croyance religieuse.

Enfin, si nous en croyons M. Mariette, le mythe d'Osiris, dans sa plus haute acception, ne serait autre chose que la doctrine religieuse par rapport aux destinées surnaturelles de l'homme. Voici ce qu'il dit à ce sujet :

« La vie de l'homme a été assimilée par les Égyptiens à la course du soleil au-dessus de nos têtes; le soleil, qui se couche et disparaît à l'horizon occidental, est l'image de la mort. A peine le moment suprême est-il arrivé, qu'Osiris s'empare

de l'âme qu'il est chargé de conduire à la lumière éternelle. Osiris, dit-on, était autrefois descendu sur la terre. Être bon par excellence, il avait adouci les mœurs des hommes par la persuasion et la bienfaisance, mais il avait succombé sous les embûches de Typhon (nom grec de Set), son frère, le génie du mal, et pendant que ses deux sœurs, Isis et Nephtis, recueillaient son corps qui avait été jeté dans le fleuve, le Dieu ressuscitait d'entre les morts, et apparaissait à son fils Horus qu'il instituait son vengeur. C'est ce sacrifice qu'il avait autrefois accompli en faveur des hommes qu'Osiris renouvelle ici en faveur de l'âme dégagée des liens terrestres. Non-seulement il devient son guide, mais il s'identifie à elle, il l'absorbe en son propre sein. C'est lui alors qui, devenu le défunt lui-même, se soumet à toutes les épreuves que celui-ci doit subir avant d'être proclamé juste; c'est lui qui, à chaque âme qu'il doit sauver, fléchit les gardiens des demeures infernales et combat les monstres compagnons de la nuit et de la mort. C'est lui enfin qui, vainqueur des ténèbres avec l'assistance d'Horus, s'assied au tribunal de suprême justice, et ouvre à l'âme déclarée pure les portes du séjour éternel. »

Les arts naquirent donc de la religion, et ce fut pour orner les temples et les enceintes sacrées que la sculpture et la peinture firent leurs premiers essais : du reste ce fait qui s'applique, ici, à l'histoire de la civilisation égyptienne se retrouve vrai à l'origine de chaque peuple. Dans les plus anciens monuments de l'Inde et de l'Égypte, comme dans ceux du moyen âge, l'architecture, la statuaire, la peinture sont les expressions matérielles de la pensée religieuse.

Chez les Égyptiens, les prophètes ne permettaient point à ceux qui fondaient les métaux, ni aux statuaires, de représenter les dieux, de peur qu'ils ne s'écartassent des règles.

Dans les temples de l'Égypte, dit Platon, on n'a jamais permis et on ne permet pas encore aujourd'hui, ni aux peintres ni aux autres artistes qui font des figures ou autres ouvrages semblables, de rien innover, ni de s'écarter en rien de ce qui a été réglé par les lois du pays; et si l'on veut y faire attention, on trouvera chez eux des ouvrages de peinture et de sculpture faits depuis dix mille ans (quand je dis dix mille ans, ce n'est pas pour ainsi dire, mais à la lettre), qui ne sont ni plus ni moins beaux que ceux d'aujourd'hui, et qui ont été travaillés sur les mêmes règles.

RITUEL FUNÉRAIRE

On a rencontré, dans l'intérieur des cercueils des momies, des statuettes contenant des papyrus portant pour titre : *Livre de la manifestation du jour;* ce sont ces

manuscrits auxquels on a donné le nom de rituels funéraires : on y trouve toute la doctrine relative à la vie future.

On sait qu'un rituel est un ensemble de prescriptions religieuses ; ceux-ci sont donc l'ensemble des prescriptions auxquelles sont soumises les âmes pour obtenir la béatitude éternelle ; rien n'est donc plus naturel que de retrouver sur les monuments des représentations qui parlent pour ainsi dire aux yeux.

Scènes funèbres du rituel funéraire, extraites des papyrus trouvés sur des momies.

Scènes funèbres du rituel funéraire, extraites des papyrus trouvés sur des momies.

Ceci explique parfaitement pourquoi on soumettait les corps à une purification préliminaire, et fait aussi comprendre comment les embaumeurs, initiés aux secrets du sacerdoce, quoiqu'ils ne fussent que domestiques des prêtres et par suite des officiers de second ordre, jouissaient d'une si grande considération et se trouvaient très-respectés. Il y avait, d'après Hérodote, trois sortes d'embaumements : les personnes de qualité étaient soumises au plus important, à celui qui devait procurer au corps du défunt la longévité de trois mille ans à laquelle l'âme était soumise avant d'avoir traversé toutes les épreuves mentionnées dans le rituel des morts.

Lorsqu'on embaumait les corps de ces personnages, dit Porphyre, on en tirait d'abord les intestins qu'on mettait dans un coffre; puis l'un des embaumeurs, qui remplissait le rôle de représentant du mort, après s'être emparé du coffre, prenant le Soleil à témoin, lui adressait, au nom du défunt, les paroles suivantes : « O Soleil, souverain maître, et vous tous, dieux, qui avez donné la vie aux hommes, recevez-moi, et permettez que j'habite avec les dieux éternels. J'ai persisté, tout le temps que j'ai vécu, dans le culte des dieux que je tiens de mes pères; j'ai toujours honoré ceux qui ont engendré ce corps; je n'ai tué personne, je n'ai point enlevé de dépôt; je n'ai fait aucun autre mal. Si j'ai commis quelque autre faute, soit en mangeant, soit en buvant, ce n'a pas été pour moi, mais à cause de ces choses. » Après quoi on jetait dans le fleuve le coffre où étaient les intestins, et l'on procédait à l'embaumement du reste du corps.

Ils l'oignaient alors avec de la gomme de cèdre, de la myrrhe, du cinnamome, mêlés à d'autres parfums, et lui rendaient sa première forme de façon à conserver au mort l'air de son visage et le port de sa personne comme s'il était encore vivant : on avait soin de démêler ses cheveux, ainsi que les poils de ses sourcils et de ses paupières.

Le quatrième jour après le décès, on plaçait le mort, assis et attaché à une sorte de trône de façon à lui éviter toute secousse, sur un char semblable à celui qu'a décrit Diodore de Sicile pour les funérailles d'Alexandre le Grand, lorsqu'on transporta le corps de celui-ci de Babylone à Alexandrie, qu'accompagnait au temple destiné à ces cérémonies funéraires le cortége prescrit par les lois religieuses. Alors les prêtres chargés de présider aux obsèques, au moment de l'approche du cortége, venaient à sa rencontre en s'avançant avec une démarche cadencée; ce que voyant, le conducteur du cortége élevait vers eux le rameau qu'il tenait à la main.

C'était un signal pour faire avancer sur la rive du lac deux barques mues à la rame, attachées ensemble, et portant le gouvernail consacré, et deux avirons; auprès du gouvernail se tenait le nocher qui présidait au passage sans retour. Au milieu

de chacune de ces barques s'élevait une chambre dans laquelle se dessinaient deux figures enveloppées de suaires.

Le passage effectué de l'autre côté, deux acolytes répandaient, en signe de purification et à grands flots, de l'eau sur le représentant du mort, entièrement dépouillé de ses vêtements. C'est seulement alors, après la stricte observation de ces cérémonies, qui avaient pour but de la purifier de toutes les souillures contractées sur la terre, que l'âme, dont la mort venait de briser les liens corporels, pouvait entrer dans la région lumineuse des esprits immortels : Mais avant d'atteindre ce

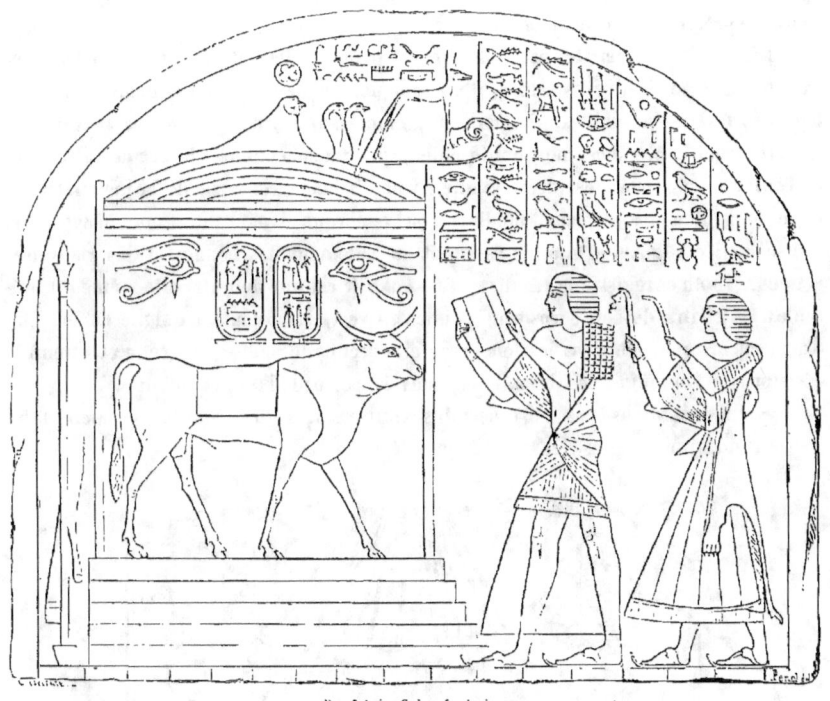

Bœuf Apis. Scène funéraire.

terme de la justification, elle était tenue de traverser les stations célestes, et de combattre ou d'apaiser, par la prière, les animaux funestes de Ker-Nater.

C'est pour cela que devant certaines formes divines elle chante des hymnes, tandis que devant d'autres elle se justifie de ses fautes. En attendant la résurrection de son corps, elle doit placer ses membres sous leur protection ; se parer des

emblèmes qui conjurent les influences funestes; cultiver les champs sacrés où ses bonnes actions, déposées comme une semence, vont symboliquement faire germer pour elle la vie divine; et prêter l'oreille aux incantations d'Isis.

Mais l'âme ne se trouve pas seule pour subir l'ensemble de ces épreuves qui constituent le rituel des morts; Osiris l'assiste dans ses pérégrinations, s'identifie avec elle, et s'offre en expiation pour ses péchés : enfin, elle est encore soumise à une épreuve plus importante, car en même temps qu'il guide l'âme et la rachète du péché, Osiris la juge. Voici la description de cette scène étrange telle qu'on la trouve représentée sur les monuments :

Osiris, dit M. Mariette, est assis sur son tribunal. Devant lui est une table d'offrandes chargée des pains sacrés, d'un bouquet de fleurs de lotus épanouies et de toutes sortes de victuailles; derrière lui, monté sur un socle élevé, se présente le monstre, moitié hippopotame, moitié chien, qu'on a surnommé « la grande directrice de l'enfer », plus loin est dressée une grande balance : le cœur de la justiciable est placé dans l'un des plateaux, tandis qu'on remarque dans l'autre une image de la déesse Justice : Horus et Anubis assistent au pèsement des bonnes et des mauvaises actions ; Thoth enregistre le résultat : Ta-t-Ankh (c'est une défunte) elle-même est présente; les chairs de son corps sont peintes en vert, sans doute en signe de son état d'âme encore plongée dans les ténèbres : elle occupe le fond de la scène et attend la décision de son juge, les bras levés dans la posture d'une suppliante.

Enfin n'oublions pas qu'à certains anniversaires, les familles venaient faire des offrandes aux mânes des parents décédés.

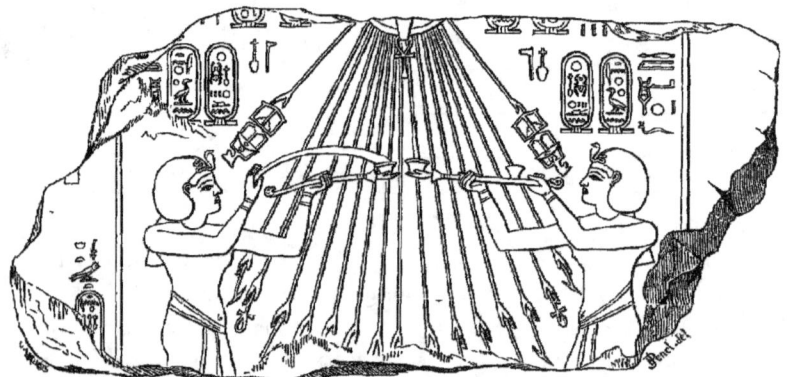

Bas-relief représentant la double image du Pharaon Bakh brûlant de l'encens à Aten-rê, le Dieu du Soleil, sous la forme d'un disque. — xviiie dynastie.

MATHÉMATIQUES : GÉOMÉTRIE, MESURES, NUMÉRATION, ASTRONOMIE, CALENDRIER, MUSIQUE.

MATHÉMATIQUES.

On comprend, sous l'acception générique de mathématiques, l'ensemble des sciences qui ont pour objet les nombres, les figures et les mouvements, et dont les lois sont, en conséquence, la base de toutes les sciences exactes pures ou appliquées ; c'est-à-dire des plus hautes spéculations de l'esprit humain.

Les prêtres égyptiens, frappés de la certitude lumineuse qui caractérise chacune des parties de cet ensemble, avaient, à l'origine de la civilisation, compris sous cette dénomination unique, toutes les sciences sans exception ; car on sait que le mot : Mathésis, d'où dériva celui de mathématiques, est un terme qui veut dire : les sciences ou, si l'on aime mieux, ce qui contient, renferme tous les principes des connaissances humaines.

Il est permis de supposer que leur conception des diverses parties de cette base scientifique fut successive ; et que, de même que les Pythagoriciens, (qui avaient pieusement conservé la classification que leur illustre maître avait puisée dans ses rapports avec ces prêtres, qui furent ses initiateurs) ils n'en reconnaissaient que quatre, savoir : deux abstraites, la géométrie et l'arithmétique ; et deux mixtes, l'astronomie et la musique.

Ce furent, dit-on, les observations recueillies sur les sons, en même temps que celles auxquelles donna lieu la vue des phénomènes célestes, qui les conduisirent à tenter l'application des mathématiques pures à ces deux derniers objets, si dignes de recherches et d'intérêt.

« Les mathématiques, dit Aristote (*Métaph.*, liv. I, c. 1), sont nées en Égypte, parce que, dans cette contrée, les prêtres jouissaient du privilége d'être détachés des affaires de la vie, et avaient le loisir de s'adonner à l'étude. » C'était, aussi, l'opinion d'Hérodote et de Diodore.

Les mathématiques existèrent, donc, aussitôt que l'on eut un système de numération et des méthodes d'arpentage, ou, mieux, que l'on fit quelques opérations d'arithmétique et de géométrie ; d'où l'on est conduit à penser que l'on peut être sans inquiétude relativement aux destinées des sciences exactes ; parce que leurs progrès ne sauraient avoir d'autres limites que celles de l'intelligence humaine ou que la durée des sociétés civilisées ; et cela, au contraire de ce qui arrive si fréquemment

pour les arts plastiques, qui ne peuvent s'exercer qu'alors que les artistes ou les artisans (qui sont les instruments de leur application) ne rencontrent pas d'obstacles matériels et politiques de tout genre.

GÉOMÉTRIE.

On sait que la géométrie est la science qui a pour but la mesure des lignes, des surfaces et des volumes ; mais que s'il lui est loisible d'envisager, à la fois, le mouvement et les nombres ainsi que l'espace, néanmoins, dans son acception propre, qui nous vient du grec, elle signifie seulement mesure de la terre.

Tous les historiens, avons-nous dit, s'accordent pour placer en Égypte le berceau de la géométrie : ce phénomène historique ayant été expliqué par eux de bien des manières, il nous a paru utile, pour ne pas dire indispensable, de faire connaître celles de leurs narrations qui nous ont paru vraiment plausibles.

Suivant les uns, le Nil, en couvrant, à l'époque de ses crues périodiques, toutes les terres cultivables ; et en confondant, par suite, les limites de toutes les propriétés, obligeait, presque chaque année, les tenanciers des terres à recourir, dès que les eaux avaient repris un cours régulier et normal, à de nouvelles délimitations : on comprend, dès lors, qu'on ait été amené à adopter (afin de pouvoir assigner à chacun une portion égale à celle qui lui appartenait avant l'inondation) des règles invariables, en l'absence desquelles il aurait été impossible d'agir avec équité.

Telle serait l'origine probable de l'arpentage, ébauche première de la géométrie, à laquelle, en réalité, celui-ci a donné son nom.

Pour notre compte, sans repousser ce système qui, s'il n'est pas certainement vrai, est du moins ingénieux, nous croyons bon d'observer qu'on aurait tort de s'imaginer (ainsi qu'on pourrait être conduit à le supposer d'après ces données) que l'Égypte ait été, pour ainsi dire, ravagée chaque année par les eaux : elle en était seulement couverte, la plupart du temps, et certaines précautions, dont nous avons, du reste, parlé précédemment, et qui furent prises dans les premiers moments de son organisation politique, suffisaient pour prévenir des conséquences désastreuses, qui se seraient mal accordées, il est facile de le comprendre, avec la réputation que l'antiquité nous a transmise, d'un pays dont le séjour était si délicieux.

Mais d'autres historiens, parmi lesquels nous rencontrons le père de l'histoire, ont cru devoir fixer la première révélation de la géométrie à l'époque où Rhamsès III coupa l'Égypte d'innombrables canaux, et aurait fait une sorte de répartition générale de son territoire entre tous ses habitants.

Newton a particulièrement adopté cette interprétation d'Hérodote, parce qu'elle se trouve concorder exactement avec l'opinion qui veut que Theut ou Thot ait été l'inventeur des nombres, du calcul et de la géométrie; aussi bien qu'avec celle qui a attribué ces inventions diverses à cet Hermès Trismégiste qui fit graver, sur des colonnes, les principes scientifiques découverts.

L'importance de cette dernière assertion se trouverait, en outre, confirmée par ce fait, d'un haut intérêt historique, que Pythagore et Thalès auraient puisé la plus grande partie de leurs connaissances scientifiques et philosophiques dans l'étude de ces monuments qu'on conservait, précieusement, dans les souterrains du temple d'Héliopolis : la tradition rapporte, en effet, que Thalès et Pythagore ne purent contenir leur enthousiasme, ni dissimuler l'admiration qu'ils éprouvèrent pour les prêtres égyptiens, lorsque ceux-ci les initièrent à la connaissance des théorèmes de la géométrie.

C'est donc bien en Égypte, ainsi que le reconnaît J.-F. Montucla, dans son histoire des mathématiques, qu'ont jailli les premières étincelles de la géométrie appliquée par le génie humain; et grâce auxquelles le géomètre différa, dès lors, de l'artiste ou de l'artisan, que guidaient, seulement, un certain instinct ou une vague intuition des règles ordinatrices.

MESURES.

On a donné le nom de mesures à des unités conventionnelles, que l'on compare avec les objets, et qui servent à en exprimer les rapports : il y a des unités de longueur, de capacité et de solidité; nous n'avons à nous occuper, ici, que des premières.

Avant les récentes découvertes des étalons métriques égyptiens, on avait été, déjà, induit à reconnaître, presque partout, dans les monuments de l'ancienne Égypte, l'emploi par les architectes d'une coudée égyptienne et du pied; et si des similitudes peu précises s'observaient, parfois, dans les travaux de quelques-uns, on savait, également, que ces fautes étaient seulement la preuve que, dans certains cas, les constructeurs avaient apporté de la négligence dans leur exécution; bien loin d'être l'indication d'une absence certaine des instruments de précision.

Mais il est, aujourd'hui, incontestable que les règles, auxquelles étaient soumises les œuvres d'art en Égypte, exigeaient une véritable harmonie des proportions dans les édifices; et, par conséquent, dans les nombres qui en expriment les dimensions; et que, pour produire cet effet, l'architecte était tenu d'employer, dans l'établissement des grandes lignes architecturales, les mesures usuelles répétées un certain nombre de fois.

C'était dans l'échelle senaire (c'est-à-dire disposée de six en six) et duodécimale que résidait l'harmonie la plus parfaite de ces rapports; aussi devait-on faire en sorte que les dimensions fussent le plus souvent possible, multiples ou sous-multiples de 3, de 6 ou de 12.

Les Livres saints nous apprennent que les Égyptiens faisaient usage, comme mesure de longueur, d'une coudée de vingt-huit doigts ou sept palmes; d'un autre côté, Hérodote affirme que la coudée égyptienne était de vingt-quatre doigts ou six palmes : le désaccord est donc complet; mais il ne nous semble qu'apparent; il doit provenir, tout simplement, de la différence de division entre une coudée vulgaire et la coudée dite royale, à laquelle, en effet, on s'accorde, généralement, aujourd'hui à attribuer les vingt-huit doigts mentionnés dans les livres des Hébreux.

Il est nécessaire d'ajouter que les étalons septénaires sont les seuls spécimens de ce genre retrouvés de nos jours; et que la dénomination de coudée royale est la seule, les désignant, qui s'y trouve inscrite.

Cette circonstance eût suffi pour nous prouver qu'il existait d'autres mesures de longueur chez les anciens Égyptiens; alors même que les hiéroglyphes gravés sur les étalons septénaires ne nous eussent pas indiqué la valeur exacte d'une petite coudée et de ses divisions.

On voit, en effet, très-clairement indiqués sur ces étalons, le petit et le grand empan, moitiés des coudées respectives; les deux tiers ou le pied de la grande et de la petite coudée; et, finalement, les coudées elles-mêmes désignées par les appellations de petite coudée et de coudée royale.

Il est donc probable qu'Hérodote ne commit pas d'erreur à l'égard du nombre de palmes qu'il a donnés à la coudée égyptienne; mais que cette coudée était celle plus généralement employée par le peuple; car la dénomination même de coudée royale, appliquée à celle de sept palmes, fait supposer qu'elle fut postérieure à la coudée vulgaire; et que son introduction fut due à un ordre exprès de l'autorité royale, pour vulgariser un usage qu'avait, sans doute, précédé quelque réforme scientifique : ce qui le ferait supposer, c'est que les six palmes de l'une correspondent presque également, en longueur, à celle des sept palmes de l'autre.

Se servit-on aussi, sous les Lagides, de la coudée dite olympique ou de Samos, qui était divisée comme la coudée vulgaire en vingt-quatre doigts, sans que, cependant, ces doigts fussent exactement égaux à ceux de la coudée royale? il n'y aurait rien d'étonnant à ce qu'il en eût été ainsi; parce que la coudée olympique ne serait autre chose qu'une ancienne coudée égyptienne; car il ne faut pas oublier que la Grèce a été civilisée par une colonie égyptienne.

Nous bornerons là nos recherches techniques sur les mesures de longueur ; la véritable solution historique ne pouvant consister que dans la réponse explicite aux questions suivantes : Quand, comment et pour quel motif s'introduisit la coudée royale ; quelles furent la ou les coudées en usage jusqu'à elle ?

Les coudées égyptiennes, retrouvées jusqu'à ce jour, sont les suivantes :

La coudée ou étalon septénaire d'Éléphantine ;

L'étalon d'aménemopht, trouvé par M. Drovetti ;

L'étalon en pierre d'amenophtep, trouvé par M. Nissoli ;

Celui en bois de Méroë, dit de meïa, trouvé par M. Drovetti ;

Celui de M. Anastasi en ardoise ou schiste ;

Celui de Raffaëlli, en basalte vert ;

Celui, sous forme de palette de peintre, également en basalte vert, qui existe au musée du Louvre ;

Celui de M. Harris ;

Enfin la règle en bois blanc, large de deux centimètres, à peu près, et qu'on désigne, habituellement, par le nom de double coudée ; elle a été donnée par M. Harris au musée Britannique.

Voici l'histoire de la découverte de cette dernière mesure :

Elle a été trouvée, en 1839, à Karnac, par les ouvriers employés à l'exploitation des propylées du sud, et acquise d'eux un instant après sa découverte : Tombée, sans doute par mégarde, dans l'interstice de deux énormes blocs du troisième pylône, elle avait ainsi échappé aux regards des hommes et aux injures du temps, et se trouvait dans un parfait état de conservation.

Taillée dans une tringle de sapin, assez grossièrement travaillée, elle est façonnée comme la plupart des coudées votives ; elle est seulement plus étroite et dénuée d'inscriptions : sa longueur est, presque exactement, celle du mètre ; elle a $1^m,050$ (mesurée avec un double décimètre de buis) ; sa largeur est de 15 millimètres sur 11 et demi d'épaisseur : elle est divisée en quatorze parties, dont la première est subdivisée en deux, et la seconde en quatre : elle est donc deux fois septénaire et paraît répondre à nos doubles cordons métriques ; je l'ai cédée, à M. Harris, en échange de quelques livres.

NUMÉRATION.

La numération étant, arithmétiquement parlant, l'art d'exprimer un nombre quelconque ou une suite de nombres, il n'était jamais entré dans la pensée d'aucun

savant, que les temps pharaoniques eussent pu ignorer la pratique d'un art aussi indispensable aux besoins de la vie la moins perfectionnée; mais il nous aurait évidemment été impossible (si nous eussions été privés, pour toujours, de monuments dans le genre de l'inscription bilingue de Rosette) d'acquérir, ne fût-ce même que superficiellement, la moindre idée du système spécial de numération que ce monument nous fait connaître avoir été en usage (mais parmi le peuple seulement, sans doute) à l'époque dont il est un des témoins : aussi nous contentons-nous de transmettre, mais sans les garantir comme étant le dernier mot sur la matière, les données scientifiques qu'a fait ressortir l'étude de cette inscription.

Le système de numération que nous a fait connaître cette étude consistait dans l'adoption de certains signes particuliers, correspondant à chacun de nos nombres 1, 2, 5, 10, 100, 1000, 10 000, etc. : c'était, par exemple : ⊓ pour représenter 1 ; ⌒ pour exprimer 10 ; ℗ comme signe de la valeur de 100 ; 𐊤 qui correspondait à 1000 ; et ⟩ qui signifiait 10 000 : si l'on voulait écrire 5, on devait mettre cinq fois de suite le signe de l'unité; il fallait donc, une fois ces différents caractères employés, s'ils se trouvaient insuffisants à reproduire le nombre voulu, les répéter jusqu'à solution désirée.

Bornons-nous, pour le démontrer, à en faire l'application au nombre 416 . pour écrire ce nombre, on était obligé de représenter d'abord, quatre fois le signe 100; c'est-à-dire ℗, puis la figure équivalente de 10, c'est-à-dire ⌒ ; enfin, six fois la représentation de l'unité, c'est-à-dire ⊓ : au-dessus de 10 000 il n'existait pas de signes particuliers; pour exprimer 120 000, il suffisait d'écrire 120 suivi du signe mille 𐊤

Cet alphabet numérique hiéroglyphique ne nous paraît pas différer, essentiellement, de l'ancien alphabet numérique des Grecs, avant Alexandre; non plus que de celui des Romains : ceux-ci présentent, en effet, de grandes analogies avec le système de numération hiéroglyphique.

Chez les Grecs I, Π, Δ, H, X, M représentaient 1, 2, 5, 10, 100, 10 000; et l'on sait que c'étaient les lettres initiales des noms mêmes de ces nombres : ainsi 46 729 s'y écrivait MMMM, XXXXXX, HHHHHHH, ΔΔ, Π, IIII : chez les Romains, pour écrire 4488, on se trouvait forcé d'employer les signes en usage (nous n'avons pas besoin de les rappeler du reste spécialement) de la manière suivante : MMMM. CCCC. L. XXX. VIII.

Ne pourrait-on pas inférer des considérations arithmétiques qui précèdent que les sciences exactes ne parvinrent à la connaissance des Romains que par les Grecs, et à ces derniers que par les Égyptiens?

INTRODUCTION HISTORIQUE.

ASTRONOMIE. CALENDRIER.

Les phénomènes astronomiques, treize siècles avant l'époque où écrivait le géographe Ptolémée, ne pouvant encore se préciser, théoriquement, comme de son temps, où les progrès, déjà acquis de la science sidérale, l'avaient, pour ainsi dire, popularisée, il n'y a pas lieu de nous étonner qu'ils eussent été, alors, constatés seulement *de visu*; et que, par suite, ils se soient trouvés l'apanage de quelques initiés.

L'ancienne Égypte, qui fut le pays du symbole, par excellence, personnifia, aussi, le ciel et la terre :

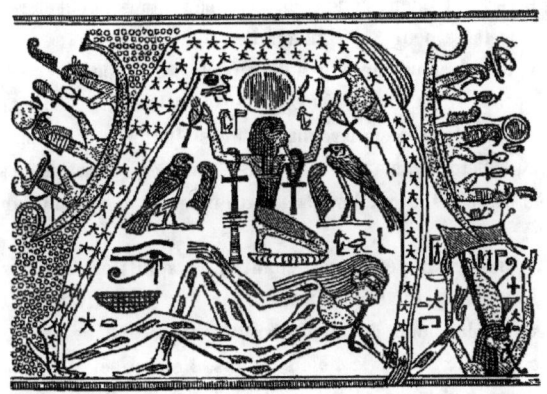

Le ciel, par une déesse qui formait une voûte au moyen de son corps parsemé d'étoiles et allongé hors de proportions; la terre, par un personnage à barbe verte et couché. Deux barques, portant l'une le soleil levant et l'autre le soleil couchant, parcouraient le ciel en suivant les contours extérieurs de la Déesse ; et entre le ciel et la terre se trouvait aussi représenté le dieu Maou ; intelligence divine qui préside à l'équilibre de l'univers.

C'est aux membres du sacerdoce, autant qu'on peut le présumer, que fut confiée la tâche de recueillir, sur des registres spéciaux, toutes les observations qui seraient le fruit de patientes et incessantes recherches : ce qui paraît le prouver, c'est que Ptolémée reconnaît que les levers des cinq planètes connues alors avaient été soigneusement relevés : il est donc plausible d'admettre qu'il en a été de même pour les étoiles.

De là nous pouvons inférer que, conformément aux témoignages d'Aristote et

de Sénèque, on retrouvera tôt ou tard, dans les monuments égyptiens ou dans les papyrus, des documents astronomiques plus importants et plus faciles à recueillir que ceux que l'on a trouvés jusqu'ici; nous voulons dire des dates d'éclipse de soleil et de lune au moyen desquelles il serait alors permis de reconstruire exactement toute la chronologie de l'ancien empire.

Nous ne saurions croire, en effet, que des collèges de prêtres (adonnés par profession à l'étude des phénomènes célestes, et qui ont prouvé leur incontestable science en construisant le calendrier astronomique et archéologique trouvé à Thèbes dans les tombeaux de Rhamsès VI et de Rhamsès IX par l'illustre Champollion; calendrier connu le plus généralement sous le nom de tableau de Rhamsès VII) aient négligé d'enregistrer des phénomènes aussi frappants, aussi considérables, qu'il leur suffisait d'avoir constatés pour en signaler l'existence.

Nous croyons qu'on nous saura gré de rappeler, à l'appui de ce qui précède, ce passage de Lucain, où il est dit : « Les Égyptiens ont imaginé les premiers de diviser le ciel en astérismes et de désigner chaque constellation par le nom d'un animal; or cette multitude d'étoiles n'a pu être ainsi partagée en astérismes sans que les prêtres égyptiens eussent tout d'abord fait faire un progrès incontestable à la science astronomique. »

Et ce qui le prouverait péremptoirement, c'est qu'ils ne tardèrent pas à mettre à profit la division des planètes reconnues par eux définitivement au nombre de sept, et qui portaient les noms des sept divinités de second ordre; ces sept planètes étaient : Saturne, Jupiter, Mars, le Soleil, Vénus, Mercure et la Lune. Saturne avait son exaltation dans la Balance; Jupiter, dans le Cancer; Mars, sous le Capricorne; le Soleil, au Bélier; Vénus, sous les Poissons; Mercure, dans la Vierge, et la Lune, dans le Taureau : Ce serait à ces applications astronomiques qu'on devrait l'institution de la semaine que Dion Cassius affirme être d'origine égyptienne.

C'est encore à ces planètes qu'ils devaient les noms donnés aux heures; voici comment ils les appliquaient : on donnait un de ces noms à chaque heure du jour; et le nom de chaque jour était celui du dieu à qui l'on avait consacré la première heure de ce même jour; ce qui constituait, de plus, la variété dans l'unité; et si l'on veut bien le remarquer, en accordant aux vingt-quatre heures d'un jour les noms des sept planètes suivant l'ordre que nous venons de rapporter, on verra que la première heure était dédiée à Saturne, la seconde à Jupiter, la troisième à Mars, et ainsi de suite jusqu'à la septième qui portait le nom de la Lune; et que la huitième était, à son tour, alors dédiée à Saturne, puis la neuvième à Jupiter; après quoi l'on continuait à répéter ces dénominations dans le même ordre, en passant à toutes les

heures d'un nouveau jour et à toutes celles des jours suivants. Ainsi lorsque la dernière heure du premier jour était dédiée à Mars, la première heure du second jour portait le nom du Soleil, et cela, toujours, suivant la règle constante.

Nous allons aborder maintenant les particularités inhérentes au calendrier égyptien, et prouver qu'il n'a aucun rapport avec ceux des peuples sémitiques. Le calendrier étant un trait caractéristique dans l'histoire d'un peuple, et les modifications qu'on y apporte n'allant jamais jusqu'à le bouleverser (lorsque le peuple est parvenu à un certain degré de civilisation), l'argument que nous tirerons du calendrier égyptien à l'appui de l'opinion que nous cherchons à établir, à savoir que la population égyptienne n'est pas d'origine sémitique, sera très-concluant et viendra fortifier tous ceux que nous avons déjà exposés.

La première division, que l'on a faite du temps chez les Égyptiens, a été la division en jours; mais l'inégalité des jours aux diverses époques de l'année fit bientôt succéder à cette première division une autre division plus constante. On prit alors l'intervalle de temps qui sépare deux passages consécutifs du soleil au même méridien; ce que les Grecs ont appelé νυχθήμερον. Enfin, une troisième division fut bientôt connue; c'est celle qui est fondée sur les circonstances du mouvement de la lune; ou plutôt sur la durée du mouvement synodique de la lune, c'est-à-dire du temps que la lune met à rejoindre le soleil après l'avoir quitté, ou mieux du temps qui s'écoule depuis une pleine lune jusqu'à la pleine lune suivante : mais il se trouva qu'on eut des mois différents, les uns de 29 jours, les autres de 30 jours; car il eût fallu, pour être exact, établir des mois de 29 jours 1/2 qui sont la durée vraie du mouvement synodique (29 jours 12 heures 44' 2" 8/10).

Alors le désir d'obtenir une division du temps, plus complète, fixe et qui pût donner satisfaction à toutes les exigences de la civilisation acquise, fit imaginer d'avoir recours à une division par années.

Ici, nous rencontrons, dès l'abord, certains auteurs qui nous parlent d'une espèce d'année composée de deux mois (*annus bimestris*); mais il est évident qu'on ne dut pas s'y arrêter longtemps, et que c'est parce qu'une telle période n'était pas assez longue qu'on adopta bientôt une autre division, celle en années lunaires composées de 12 lunaisons.

Il y a deux manières de se servir de l'année lunaire : dans la première, on la laisse courir sans s'inquiéter de la mettre en accord avec l'année solaire; c'est alors une année lunaire vague, et le commencement de chaque année répond, d'année en année, à des positions différentes du soleil dans le zodiaque; de sorte qu'au bout de trente-trois ans une nouvelle période recommence. Quoique bien peu commode, elle a

été employée cependant sans interruption ; et Mahomet la trouva en usage chez les Arabes : c'est à ce fait qu'on doit qu'elle est restée celle de tous les peuples mahométans. La seconde manière de se servir de l'année lunaire c'est d'en faire une année luni-solaire : pour ce faire, on intercale (après un an, deux ans, trois ans ou plus) le nombre de jours nécessaires pour mettre d'accord le cours des deux autres. C'est ce qui eut lieu aussi chez les Grecs qui ajoutaient trois mois tous les huit ans, de telle sorte que, après huit années, l'année athénienne se trouvât en rapport avec l'année solaire.

Enfin l'on fit usage de l'année solaire de 365 jours et 6 heures ; année qui se trouva être plus longue de 11 jours et 6 heures que l'année lunaire qui n'en contient que $354 = 29\ 1/2 \times 12$ ou 59×6 : il y eut donc, dès lors, deux années en discordance, parce que cette dernière devint l'année scientifique.

Il y a également deux manières de se servir de l'année solaire de 365 jours ; on peut la laisser courir, sans la mettre d'accord avec l'année vraie. On a alors une année solaire vague, qui bientôt n'est plus en harmonie avec les mouvements certains du soleil, et il faut ajouter un jour tous les quatre ans, de manière que sur quatre années consécutives il y en a une de 366 jours : quant à la seconde sorte d'année solaire, c'est l'année solaire fixe, c'est-à-dire de 365 jours 1/4.

Les Égyptiens eurent donc un calendrier mixte, c'est à dire une année civile vague, devant correspondre à une année religieuse fixe de 365 jours 1/4 : à ce sujet Geminus parle seulement de l'année vague de 365 jours, qui roulait dans le cercle de l'année naturelle, et le scoliaste de Germanicus dit que les Égyptiens ne tenaient pas compte du quart excédant afin que leurs jours de fêtes tombassent successivement à tous les jours de l'année.

On sait que Jules César, après avoir séjourné à Alexandrie, s'aperçut qu'il y avait moyen d'introduire une réforme dans le calendrier romain, et qu'il ajouta un jour tous les quatre ans, ce qui ne fit pourtant disparaître qu'une partie de l'erreur.

Bailly prétend que Sosigène ne fit point usage, dans cette réforme, de la connaissance qu'il avait de l'année tropique exacte, dans la crainte d'une complication trop grande : Bailly se trompe ; vingt ans avant J.-C., il y avait eu une réforme à cet égard, à Alexandrie : le premier Thoth étant tombé le 29 août, on le maintint où il était précédemment, et on ajouta un 366e jour ; seulement on ne lui donna pas la place qu'il avait dans le calendrier julien. La vérité est que César avait trouvé de grands obstacles dans la mauvaise volonté des pontifes : cependant son jour intercalaire fut mis après le 24 février ; de sorte que, dans les années de 366 jours, le 25 février était compté sous cette dénomination : *bissexto die ante calendas Martii* ; de là le nom d'années *bissextiles* qui leur fut donné.

Ce que l'on n'a pas assez remarqué, et ce qui méritait pourtant bien de l'être, c'est que la difficulté de la réforme julienne n'a pas consisté seulement à ajouter un jour tous les quatre ans (il n'y avait pas besoin d'être Jules César ou Sosigène pour cela; d'autant plus que les Romains avaient sous les yeux l'exemple des Égyptiens). La vraie difficulté, pour Jules César, de faire admettre l'année comme en Égypte, c'était de l'introduire, dans un calendrier tout fait, de manière à ne pas intervertir l'ordre des fêtes romaines, et à respecter l'économie du calendrier de Numa.

Aussi l'admiration que les historiens ont montrée pour la réforme de Jules César tient-elle à ces difficultés vaincues; et non pas, comme on l'a pensé, à ce que Jules César aurait le premier fait, au calendrier romain, l'application de la mesure exacte de l'année solaire, trouvée récemment en Égypte.

Il serait donc faux de conclure de la manière laudative avec laquelle on a parlé de la réforme julienne que les Égyptiens n'avaient pas d'année fixe. Ce fait nous a mis dans l'obligation de rappeler que l'année julienne est bien l'année fixe des Égyptiens empruntée par Jules César, ainsi qu'on peut et qu'on doit le conclure des témoignages de Dion Cassius, Macrobe et Appien. Seulement Jules César, en sa qualité de grand pontife, ne pouvait pas sembler emprunter un mode d'intercalation usité en Égypte, car il lui fallait bien respecter des arrangements que consacrait le culte public.

Dans la plus haute antiquité on n'a jamais connu de chiffre plus exact que celui de 365 jours 1/4 pour la durée de l'année, quantité qui avait été connue de très-bonne heure, et que les Égyptiens n'ignoraient pas, puisque leur calendrier le suppose évidemment : Cependant, eurent-ils connaissance de la véritable année tropique de 365 jours 5 heures 48′ 49″ 7/10 ? On l'a prétendu sans raison, puisqu'on ne peut invoquer aucun témoignage historique à l'appui de ce fait. Strabon parlant de l'année égyptienne dit que Hermès Trismégiste passait pour avoir trouvé le nombre 365 jours 1/4 qu'elle renferme; cela prouve seulement que ce nombre était connu fort anciennement : toutes les fois en effet que l'auteur d'une invention était inconnu, on en faisait honneur à Hermès Trismégiste. Diodore parle bien aussi de cette année de 365 jours 6 heures, mais il ne dit rien d'où l'on puisse inférer que les Égyptiens connussent une année plus exacte.

C'est seulement sous Auguste, trente ans avant J.-C., que les Égyptiens consentirent à remplacer leur année vague par une année fixe. Il est nécessaire d'observer qu'il est très-probable que depuis longtemps cette intercalation était employée dans le calendrier religieux à l'usage des prêtres : Strabon et Diodore le disent formel-

lement, et c'est de ce calendrier religieux dont on veut parler quand on dit que Jules César emprunta le calendrier des Égyptiens. Un passage d'un papyrus publié par Letronne démontre bien qu'ils avaient une année fixe parallèle à l'année vague.

Notre année julienne est donc celle dont les prêtres faisaient usage, sauf toutefois la manière de placer le jour intercalaire. Dans ce calendrier, la lune ne joue aucun rôle, ni la semaine non plus. Il y avait 12 mois de 30 jours et 5 ou 6 jours complémentaires ou épagomènes (αἱ ἐπαγόμεναι ἡμέραι), qui étaient des jours de fête dans toute l'Égypte. Qu'aurait fait la semaine dans cette année exclusivement solaire, qui a un caractère si particulier? Dion Cassius se trompe certainement lorsqu'il dit que la semaine était égyptienne. Les jours du mois se comptaient par des numéros d'ordre, comme chez nous. L'année républicaine, composée de 12 mois de 30 jours chacun, complétée par 5 ou 6 jours complémentaires, avait, comme on le voit, beaucoup d'analogie avec l'année égyptienne.

Les considérations qui précèdent nous paraissent suffire pour établir que le calendrier égyptien n'a pas de rapport avec celui des peuples sémitiques, et il nous reste à prouver que les Égyptiens ne l'ont pas emprunté à d'autres peuples. Nous le ferons en démontrant que ce calendrier avait quelque chose de tout à fait spécial à l'Égypte, et qui en atteste bien l'originalité, ou, si l'on peut dire, l'autochthonie.

Que tel ou tel peuple ait eu une année solaire de 365 jours 1/4, cela ne prouve pas du tout qu'il l'ait adoptée de lui-même, mais cela ne prouve non plus qu'il l'ait empruntée; car cette sorte d'année, étant l'année naturelle, tout peuple peut l'avoir trouvée. C'est ainsi que les Mexicains avant la conquête avaient une année de 365 jours 6 heures. On a conclu, bien à tort, en s'attachant aux ressemblances plutôt qu'aux différences qui sont pourtant caractéristiques, que les Mexicains avaient emprunté ce calendrier aux Égyptiens, par l'intermédiaire des Chananéens. Mais si l'on eût pris garde que les Mexicains divisaient l'année en 18 mois de 20 jours chacun, et qu'ils la complétaient par cinq jours épagomènes; qu'enfin tous les cinquante-deux ans ils ajoutaient un mois de treize jours, on n'eût pas dit si vite, si légèrement, que leur calendrier venait de l'Égypte.

Après avoir démontré, autant qu'il était en nous, que le calendrier égyptien n'est pas celui des peuples sémitiques, nous disons, en second lieu, qu'il a pris naissance en Égypte, parce qu'il est lié intimement à des circonstances astronomiques tout à fait particulières à l'Égypte. C'est ce second point qui va nous occuper maintenant.

C'est en constatant que l'année scientifique égyptienne était solaire, que la lune n'y jouait aucun rôle, et que par conséquent cette année diffère de celle des peuples sémitiques (qui avaient, les uns, comme les Arabes, une année lunaire vague qui rou-

Nous avons dit plus haut qu'Eudoxe avait rapporté de l'Égypte une période de quatre ans qui était censée ramener les mêmes phénomènes météorologiques; cette période était rattachée au 20 juillet, elle était de 1460 jours, et comprenait autant de jours que la période sothiaque comprenait de périodes de quatre années fixes. On a cru que cette période de 1460 ans avait servi d'ère aux Égyptiens : c'est une erreur. Les astronomes s'en sont servis sans que les Égyptiens, pour cela, l'aient employée comme période chronologique. Geminius, qui en fait mention le premier, n'en parle que comme d'une ère astronomique.

Ce fut saint Clément d'Alexandrie qui en inaugura l'usage pour la chronologie, en disant que la sortie des Juifs (l'exode) eut lieu 345 ans avant la période sothiaque, ce qui reporte cet événement à 1667 ans avant J.-C. Remarquons que Clément parle de la période sothiaque, c'est-à-dire seulement du renouvellement qui eut lieu 1322 ans avant J.-C. Nous savons assigner cette date, car Censorin, qui vivait 238 ans après J.-C., parlant de Sirius et de la période sothiaque, dit que le premier Thoth vague partant avec le lever héliaque de Sirius, le renouvellement avait eu lieu le 20 juillet de l'an 139 de J.-C. : « *Quo tempore canicula solet,* » dit-il. Le renouvellement précédent remontait donc au 20 juillet proleptique de l'an 1322 avant J.-C. Théon en fait aussi mention.

Il est donc probable que les chronologistes se servirent uniquement de la première période sothiaque, comme ils se servirent plus tard de l'ère vulgaire; car si les auteurs récents s'en servent dans leurs supputations chronologiques, on ne voit pas que les Égyptiens eux-mêmes en aient jamais fait usage. Du reste ce que nous venons de dire de l'introduction tardive de la période sothiaque comme ère de chronologie peut être étendu à presque toutes les ères célèbres de l'antiquité.

L'ère des Olympiades ne fut pas employée dès 776; Timée de Sicile est le premier qui en fit usage; on supputa longtemps les années par la succession des archontes; comme à Rome on compta par consulats, avant que Varron eût introduit l'usage de dater de la fondation de Rome. Il en fut ainsi de la fameuse ère de Nabonassar qui commence au 1er Thoth vague correspondant au 26 février, 747 avant J.-C. : Jamais les Chaldéens n'en firent usage; ce furent les astronomes alexandrins qui, ayant besoin d'établir un point fixe auquel ils pussent rapporter toutes les observations astronomiques des Chaldéens, en firent, les premiers, usage dans leurs supputations. La seule période à long terme qui, dit-on, ait une assez haute antiquité, serait celle de soixante ans que les Chinois employèrent.

On a présumé cependant, d'après un passage très-remarqué d'Hérodote, qui a fait le désespoir des commentateurs, que la période sothiaque était employée en

Égypte dès la plus haute antiquité. Joseph Scaliger, après avoir essayé d'expliquer ce passage difficile en ayant recours à la période sothiaque, avait reconnu que cette explication était sans consistance; mais Fourrier y est revenu. Partant du nombre 11340 donné par l'historien, nombre qui se trouve être un résultat erroné de calcul, puisqu'il faudrait réellement 11366 pour 341 générations, Hérodote comptant sur le pied de 3 générations par siècle, et remarquant que 11340 années forment un nombre entier d'années égyptiennes vagues sidérales (évaluées par Albategnius à 365 jours 6 heures 11′), il a conclu que la période sothiaque de 1461 années vagues, ou 1460 années juliennes, a dû être employée de tout temps en Égypte.

Le passage d'Hérodote n'est pas susceptible, selon nous, du sens que Fourrier est obligé de lui donner, parce que la connaissance de l'année sidérale supposerait la science de la précession des équinoxes; tandis que celle-ci est toujours restée ignorée des Égyptiens, comme de Ptolémée qui ne dit rien de cette année sidérale dont Albategnius a seul parlé. Ce témoignage, très-suspect comme celui de tous les Arabes, a été un peu trop légèrement accueilli par Fourrier, Bailly et Montucla; le calendrier égyptien reposant sur des notions élémentaires qui remontent aux premiers temps de la civilisation égyptienne.

Il est, encore, un élément à considérer dans le calendrier égyptien, c'est le rapport entre l'année de 365 jours 1/4 et les circonstances de l'année agricole en Égypte; car il est facile de comprendre qu'on n'aurait pu établir de rapport, entre une année vague et l'année agricole, parce que la concordance, dont l'existence se serait manifestée au début, n'aurait pu s'y maintenir jusqu'à la fin.

Comment les Égyptiens entendaient-ils cette concordance? comment notaient-ils les années, les mois, les jours du mois et les jours épagomènes? On le sait aujourd'hui que l'inscription de Rosette a pu être traduite, grâce à la découverte qui a rendu le nom de Champollion immortel : On sait que c'est, aussi, au moyen de cette inscription que Jomard et Young ont retrouvé le système de numération écrite employé par les Égyptiens.

Nous croyons indispensable d'entrer au sujet de cette notation hiéroglyphique des mois et des saisons (dont Champollion a découvert les signes en 1824, et qu'il a consignée avec le résultat de ses recherches dans un mémoire admirable de méthode et de clarté, lu à l'Institut en 1831), dans les détails les plus circonstanciés.

Nous avons dit que les Égyptiens avaient une année vague concordant avec une année fixe; qu'ils divisaient l'année en 12 mois de 30 jours; et ajoutaient à la suite 5 jours supplémentaires ou épagomènes : Or, pour la notation des mois, il n'était employé, d'après Champollion, que trois signes différents : le premier représentant

un jardin; le second, un espace carré avec des grains de blé au milieu; le troisième offrant le signe de l'eau.

Chacun de ces signes était affecté à représenter l'une des trois phases principales de l'année agricole en Égypte : la végétation, la récolte, l'inondation; il était, en outre, surmonté du croissant de la lune renversé, qui est le signe du mois; ce croissant répété une, deux, trois, quatre fois, jamais davantage : Ainsi les Égyptiens représentaient un mois par un double signe, celui de la saison, plus celui de mois répété un certain nombre de fois; mais de manière à indiquer le rang de ce mois dans la saison à laquelle il appartenait.

Champollion remarque, ensuite, que ces signes se succèdent toujours dans le même ordre; mais que les jours épagomènes ont des signes particuliers : un groupe où est la figure du Ciel, suivie de 1, 2, 3, 4, 5 unités, selon le numéro du jour épagomène.

Ces épagomènes, consacrés à des fêtes solennelles, et appelés pour cette raison *jours du ciel*, figuraient après le mois de Mésori, le dernier de l'année.

Il y avait, aussi, une notation particulière pour désigner les heures; Champollion a trouvé dans les papyrus des dates exprimées en mois, jours et heures : C'est souvent un doigt humain tourné vers le soleil; le signe du féminin accompagne toujours cette représentation : or, en copte, le mot *heure* est du féminin. Voilà les signes du temps reconnus; il n'y a là aucune hypothèse.

Les Égyptiens n'avaient que trois saisons seulement, et point d'automne : Il en était, de même, chez les anciens Grecs qui n'avaient pas non plus d'automne; quoique depuis Hippocrate l'été eût été partagé en deux saisons : Cette division de l'année en trois saisons n'a aucun caractère scientifique; elle existait autrefois chez les Germains, et elle existe, encore aujourd'hui, chez les Abyssins et chez quelques peuples de l'Inde.

Le fait capital pour l'Égypte, c'est l'inondation. A Syène, elle commence le 20 juin et elle dure cent jours. Ce phénomène, remarquable par sa constance et l'uniformité de sa durée, est de tous les temps. Deux ou trois jours après le solstice d'été, la couleur des eaux du Nil commence à changer à Syène. Cette constance vient de ce que le phénomène de l'inondation est lié au passage du soleil au tropique du Cancer. La durée de l'inondation est à peu près de quatre mois, durée de la saison correspondante chez les Égyptiens : quand après ces cent vingt jours les eaux se sont retirées, on sème.

Ces quatre mois représentaient la première saison; et ce qui restait de l'année, les Égyptiens le divisèrent en deux parties égales, correspondant à ces deux opéra-

tions bien distinctes de l'année agricole : 1° les semailles et la végétation, 2° la récolte : On ne pouvait, en effet, prendre pour base du calendrier (pour point de départ de l'année) la saison de la végétation ou celle de la récolte; il était bien plus naturel de choisir la saison de l'inondation qui commençait à jour fixe.

Quelle était la place des mois de l'année civile dans l'année hiéroglyphique? La première saison se composait des mois de Thoth, Paophi, Athyr et Choïak; la seconde, des mois Tybi, Méchir, Phaménoth, Pharmouthi; la troisième, de Pâchou, Payni, Epiphi et Mésori : l'inscription de Rosette prouve que Thoth répond au premier mois de la saison de la végétation; il était le premier jour de l'année hiéroglyphique ou civile, qui marcha longtemps d'une manière tout à fait indépendante du solstice d'été et du lever héliaque de Sirius : on sait d'autre part que le premier Thoth correspondait à la première partie de la saison de la végétation, de sorte que la concordance entre l'année hiéroglyphique et l'année civile peut être facilement établie.

A quelle époque remonte cette notation hiéroglyphique des parties du temps? Champollion l'a rencontrée dans les monuments pharaoniques, jusqu'à la dix-huitième dynastie, quinze ou seize siècles avant notre ère, dans les grottes de Béni-Hacen, qui remontent au vingt et unième siècle, et même dans des monuments d'une époque encore plus reculée.

En reprenant la question au point où l'a laissée Champollion, il y a beaucoup d'observations importantes à faire. Le premier point intéressant, c'est que cette notation hiéroglyphique est antérieure à la dernière forme qu'a prise le calendrier égyptien. Ainsi, tandis que le solstice et le commencement de l'inondation se correspondent, et que la période de rénovation de l'année vague était entièrement déterminée par le lever héliaque de Sirius, nous voyons le calendrier hiéroglyphique ne commencer ni au solstice d'été, ni au lever héliaque de Sirius. Les saisons s'y succèdent dans cet ordre : végétation, récolte, inondation, et alors le solstice d'été correspond au neuvième mois, celui de Pâchou, et le lever héliaque de Sirius y tombe au dixième mois, Payni. Donc ces deux notions sont postérieures à la formation du calendrier. Biot a recherché à quelle époque pourrait remonter cette institution de l'année hiéroglyphique. Il l'a fixée à l'an 3225, lorsque le lever héliaque de Sirius correspondait au solstice. Mais cette explication ingénieuse manque de base historique; ce n'est qu'une hypothèse.

Le mois, avons-nous dit, est indiqué par un croissant, ce qui indique un principe lunaire dans le calendrier égyptien; et cependant l'année égyptienne se distinguait des autres par l'absence de tout principe lunaire. Y a-t-il contradiction? Non, mais on doit voir là la trace d'un état ancien.

Le calendrier hiéroglyphique nous apparaît composé de trois périodes de quatre mois, ou, si l'on veut, de deux mois bimestres; et chaque saison a sa numération propre; donc il y a eu une année de quatre mois. Plutarque, saint Augustin et Diodore le disent; saint Augustin dit : « *Apud plerosque scriptores historiæ, repertur Ægyptios habuisse annum quatuor mensium.* »

La notation hiéroglyphique des mois nous montre, aussi, que d'abord ils furent désignés par des numéros d'ordre. Cela n'est pas particulier à l'Égypte; il en était de même chez les Hébreux avant l'exil; car ce n'est que dans les ouvrages postérieurs à la captivité que les mois ont des noms particuliers. Il en fut de même chez les Grecs, puisque les inscriptions très-anciennes d'Orchomène, de la Phocide et de la Béotie nous montrent les mois indiqués par des numéros d'ordre. Enfin chez les Romains les noms September, October, November, December, prouvent bien que cet usage était connu de ce peuple.

En résumé, la division de l'année égyptienne est rurale, agricole et climatérique : Elle remonte aux temps les plus anciens, lorsqu'on prenait pour base les circonstances naturelles.

Nous avons donc, ainsi, à peu près complète, l'histoire du calendrier égyptien ; parce que les textes anciens confirment la découverte de Champollion ; tandis que cette découverte, de son côté, explique et éclaire les textes.

MUSIQUE.

Nous avions songé, tout d'abord, à consacrer un livre entier aux différentes manifestations de l'art musical produites par les artistes de l'Égypte ancienne ; mais les recherches auxquelles nous nous sommes livrés, dans l'espérance de résoudre ce problème historique, n'ayant pas abouti à la solution des desiderata que nous nous étions posés, force nous est de nous borner à exposer, sommairement, nos idées en ce qui les concerne.

Nous commencerons par appeler l'attention du monde savant sur ce postulatum, laissé trop légèrement dans l'ombre ; car, selon nous, l'Égypte est, à n'en pas douter, le berceau de l'art musical ; comme elle a été celui de tous les autres arts dès le commencement de la période Post-Diluvienne.

En effet, à défaut des représentations peintes ou sculptées (qui témoignent assez du goût, nous allions dire de la passion des anciens peuples de cette contrée pour les jouissances, les délices que nous procure la musique), ne trouverions-nous pas des preuves indiscutables de notre assertion dans le passage suivant de l'Exode : « alors

Moïse et les enfants d'Israël chantèrent le cantique de l'Éternel, et dirent : je chante à l'Éternel, car il a glorieusement triomphé ; le coursier et le cavalier, il les a précipités dans la mer ! »

« Or Moïse, dit Philon d'Alexandrie, avait été instruit dans toutes les sciences par les savants Égyptiens ; il apprit d'eux les nombres, la géométrie, la science des pieds, des modes, des vers ; enfin toute la musique. »

On sait, d'autre part, que c'est Moïse qui composa la musique du chant (d'actions de grâce) dont nous venons de parler, par lequel il a célébré le passage de la mer Rouge ; n'est-il pas dit à ce sujet : Moïse le chanta et les Israélites le chantèrent avec lui?

Pourquoi faut-il, qu'en présence de l'immense intérêt qui se serait attaché aux résultats acquis, les notions qui ont été la conséquence des remarquables travaux des Villoteau, des de la Fage et des Fétis, soient encore trop incertaines et trop hypothétiques ; et qu'il soit permis seulement d'énumérer, en quelques mots, ce qui a trait à l'art musical chez les anciens Égyptiens, d'une façon sinon complète, du moins incontestable ?

Cependant, quoique d'une mince importance, eu égard à l'intérêt que comporte le sujet, le résultat des recherches nous met à même de démontrer qu'on ne pourra plus, dorénavant, feindre d'ignorer que la musique ait été une partie essentielle et intégrante du culte égyptien (et cela dès la plus haute antiquité), et qu'elle faisait partie de la plupart, sinon de toutes les manifestations de ce culte.

C'est pourquoi nous commencerons par rappeler que les historiens s'accordent à reconnaître, généralement, le fait suivant relatif à la présence du peuple aux sacrifices et aux cérémonies religieuses : on l'y convoquait soit avec l'instrument appelé knoué, l'un des plus anciens, s'il n'est pas le premier, soit par le son des flûtes de Lotos qui étaient appelées flûtes sacrées ; soit, enfin, au moyen d'un instrument en forme de corne qu'on n'a pas encore pu préciser : Il y a plus ; les prêtres, portant les emblèmes sacrés, y marchaient au son de la flûte.

Les monuments nous font aussi connaître que les battements de mains servaient à marquer le rhythme, dans la musique sacrée, aussi bien que dans la musique de tout autre genre : en outre, les prêtres auraient adopté l'usage d'une sorte de formule musicale, consacrée ou psalmodiée. Ils l'employaient surtout lorsqu'ils avaient à entonner publiquement les louanges de leurs dieux.

Il est encore raisonnable de penser que, pour l'exécution de la musique religieuse, les prêtres attachaient à leur personne des artistes destinés à remplir uniquement ces fonctions intégrantes du culte ; et que chaque temple avait son corps de musique particulière.

Ce qui nous permet de le supposer, ce sont les inscriptions hiéroglyphiques retrouvées dans les tombeaux, où certains personnages sont désignés, expressément, sous le titre de : *chantres* de telle ou telle divinité. Mais ne pourrait-on pas plutôt simplement en conclure, que c'était une profession unie au sacerdoce, et que tous les prêtres étaient tenus, pour y être aptes, de cultiver la musique et d'en remplir, ordinairement, les fonctions, peut-être alternativement?

Enfin, d'après Jean-Jacques, le chant le plus ancien devrait son origine à la nation égyptienne : Il affirme que le chant, si connu sous le nom de *Linos*, était destiné aux occasions funèbres et tristes, et qu'on l'appelait chez les Égyptiens, *Manetos*, du nom d'un de leurs princes.

Résumons ce qui précède : on peut donc en inférer, aujourd'hui, sans crainte de démenti : 1° que les Égyptiens, à l'époque pharaonique, employaient déjà dans les cérémonies de leur culte la musique vocale et instrumentale ; 2° qu'on exécutait dans les temples une vocalisation et des battements de mains, comme accompagnement de la musique ou des mélopées chantées par le prêtre, ou des alternations de la musique et des mélopées ; et 3° que les artistes employés dans les cérémonies du culte étaient des musiciens particuliers de l'ordre des prêtres, ou affiliés à cet ordre.

Mais ce n'était pas seulement dans les cérémonies du culte qu'on était accoutumé, chez les anciens Égyptiens, à un usage, plus ou moins exigé, de la musique. Nous la trouvons mentionnée aux pompes de l'inhumation des rois ; il est dit qu'à leur mort, les habitants des villes, hommes et femmes, se groupant au nombre de deux ou trois cents, parcouraient les chemins deux fois le jour, pour vanter les vertus du souverain décédé et chanter des hymnes en son honneur, au son de tous les instruments. Cet usage, qui s'observait presque dans les mêmes formes à la mort d'un personnage un peu considérable, se serait même étendu jusqu'aux classes inférieures du peuple.

Les prêtres étaient les seuls que l'on ne pleurât pas ; aussi toutes pratiques extérieures étaient-elles sévèrement interdites à leur mort ; c'est que les Égyptiens pensaient que les prêtres, consacrés dès l'enfance à la divinité, ne pouvaient quitter la terre que pour passer, immédiatement, aux récompenses d'une vie meilleure.

En outre, parmi les personnes attachées au service des rois, il y eut évidemment, ainsi que le prouvent de nombreuses inscriptions funéraires, cette sorte de fonctionnaires ; ce qui annoncerait que les Pharaons avaient une musique de palais, sans doute pour des cérémonies particulières, ou pour les divertissements journaliers de la cour.

Pendant les repas, après les prières prescrites, il était ordinairement admis qu'il était bon de les égayer au moyen de la musique ou de la danse. A cet effet, l'on se servait ordinairement des harpes, des doubles flûtes et des tambourins ; mais la danse était

presque toujours unie à la musique : les artistes musiciens et les danseurs se tenaient debout, au milieu de la salle du festin ou sur les côtés.

Dans les chants nuptiaux, c'était la flûte dite Monaule, dont l'emploi s'est conservé jusqu'à nos jours, qui était de rigueur.

Mais ce n'était pas seulement lorsqu'ils avaient des convives à recevoir que les Égyptiens voulaient être charmés par le son des instruments ; c'était aussi durant le temps de la toilette ; les peintures ne nous laissent aucun doute à cet égard.

Il est à remarquer, qu'à l'encontre, en ceci, de tous les peuples qui leur doivent tant de modèles artistiques en tous les genres, les Égyptiens (malgré ce goût, cette passion qu'ils semblent avoir eue de tout temps pour l'art musical) n'ont jamais eu recours pour l'étendre, ni à des jeux publics, ni aux prix de chant, ni aux concours de poésie.

Cherchons maintenant à établir la nomenclature de leurs instruments. En premier lieu, vient la *harpe* ; c'est l'instrument dont l'emploi se remarque le plus fréquemment sur les monuments : Son origine antique est prouvée d'une façon incontestable par le joueur de harpe, à sept cordes, accompagnant un groupe de chanteurs, qui se voit dans le tombeau d'Ismaï, à Gizeh, et qui appartient à l'époque de la xve dynastie.

Comme on peut s'en rendre compte, la harpe égyptienne consistait en une pièce de bois courbe, creusée dans toute sa longueur, mais entièrement évidée à la partie supérieure (pour rendre l'attache des cordes plus facile) et qui tenait par son extrémité inférieure à une caisse sonore de petite dimension. Autant qu'il est possible de le supposer d'après l'état des représentations, le nombre des cordes de cet instrument devait être de sept.

Rosellini considère cette forme de l'instrument comme probablement la plus ancienne.

Le nom égyptien de la harpe, tel que le révèlent les inscriptions hiéroglyphiques phonétiques, relevées dans les tombeaux où elle se trouve représentée, serait *te Bouni* : cependant il y aurait lieu de penser que ce nom n'a été donné qu'aux harpes curvilignes.

On a fait cette observation, que rien dans ces harpes n'indique qu'elles offrissent un moyen de modifier la tension des cordes, et d'en varier, ainsi, les intonations et l'accord ; cette lacune ne mit pas obstacle à ce que les formes des harpes devinssent très-diverses et de constructions différentes ; au point même d'avoir varié dans le nombre des cordes depuis quatre jusqu'à vingt-deux.

Après la harpe nous mentionnerons l'instrument à cordes pincées et à manche, de l'espèce appelée *Tanbourah* par les Arabes : il était formé d'une sorte de grande

cuiller de bois courbe, sur laquelle s'appliquait une table d'harmonie traversée dans sa longueur par un sillet auquel s'attachaient les cordes au nombre de trois, quatre ou cinq.

D'après les spécimens qui existent dans les musées de Paris et de Florence, le bois qui servait à leur construction serait l'acajou du Sénégal, qui s'était introduit chez les Égyptiens par le commerce ou par la conquête.

A défaut d'un nom antique à lui appliquer, les archéologues et les voyageurs lui ont donné différents noms (tous dus à sa forme), tels que ceux de luth, de théorbe ou de guitare, bien que par son petit volume, sa longueur et son peu de largeur du manche, il y ait lieu de croire qu'il soit l'origine du Tanbourah.

Troisièmement, la flûte droite ou *Monaule*, dont l'usage remonte à la plus haute antiquité; elle était faite d'une tige de l'arbre appelé *Lotos*, dont le bois était noir, et qui était réservé et estimé particulièrement pour cet emploi. Cette flûte était ordinairement percée de trois, quatre, cinq ou six trous; son nom égyptien était *main* ou *men*; on l'appelait aussi Lotos, du nom de la matière dont elle était formée; mais il existait aussi une autre Monaule qui n'avait qu'un seul trou et ne pouvait, en conséquence, produire que deux sons : nous croyons qu'elle a été introduite en Égypte par l'étranger et qu'elle était d'origine phénicienne.

Quatrièmement, la flûte traversière; cet instrument dont on trouve des figures sur plusieurs monuments avec la position de ceux qui en jouent, était appelé *Sébé* ou *Sébi*, ainsi que le prouve l'inscription hiéroglyphique citée par Rosellini : La gravité des sons de la Sébé était déterminée par la longueur de son tube à l'extrémité duquel les trous étaient percés, ce qui obligeait ceux qui jouaient de cet instrument à étendre les bras pour y atteindre.

Cinquièmement, la *flûte double*, qui était habituellement jouée par les femmes : on ignore complétement quelle était sa construction, son étendue, et son système de tonalité. On ne découvre pas non plus, dans les représentations où figure cet instrument, quel était le nombre de ses trous, ni la disposition de son embouchure : tout fait cependant supposer que les deux tubes avaient des embouchures séparées. Le nom de cet instrument n'est pas mentionné dans les inscriptions hiéroglyphiques : il y a lieu de penser qu'elle était faite aussi en bois de lotos.

Sixièmement, la *trompette droite* : on retrouve des représentations de cet instrument sur plusieurs monuments antiques; ce qui autorise à penser qu'elle fut en usage chez les Égyptiens : on croit qu'ils s'en servaient à la guerre. Son nom égyptien n'est malheureusement pas connu ; dans les représentations qui nous la font connaître, elle est longue, étroite dans presque toute la longueur du tube, depuis l'embouchure, où elle

s'évasait, jusqu'à l'extrémité inférieure, où le tube était terminé par un large pavillon.

Septièmement, le *kemkem* ou tympanon, sorte de tambour de basque que les antiquités égyptiennes représentent sous la forme d'un carré long, légèrement déprimé sur les bords des grands côtés; ces bords sont recourbés en dedans et unis à angles aigus : on ne connaît pas non plus son nom égyptien; nous l'avons désigné sous son nom copte.

Huitièmement, les *crotales* ou instruments sonores de percussion : les monuments nous en font connaître trois espèces : la première, en forme de cymbale, était formée d'un métal mixte de cuivre et d'argent, elle avait environ cinq pouces de diamètre : la deuxième consistait en deux tiges cylindriques, légèrement courbées dans la partie supérieure, de bois sonore ou de métal, et qu'on faisait résonner en les frappant l'une contre l'autre dans un mouvement rhythmique ; enfin le sistre est la troisième : ce fut longtemps le seul instrument sonore de l'Égypte connu des savants : Les peintures des monuments de Thèbes fournissent des exemples de sistres, à trois ou quatre verges, qui ont deux ou trois anneaux passés dans les verges, et aux extrémités terminées en crochets. D'autres sistres n'avaient pas d'anneaux et ne produisaient des sons que par la permission de verges transversales d'inégales longueurs et terminées également par des crochets : il en existe deux de ce genre au musée de Berlin ; l'un a huit pouces de hauteur, l'autre sept. Le premier a quatre barres, l'autre trois : la diversité de longueur des barres produisait des intonations différentes selon qu'elles étaient frappées avec un morceau de métal, ou de bois.

Le nom égyptien du sistre serait *sescesch*, d'après Rosellini.

Dans tout ce qu'on connaît de sculptures et de peintures des monuments de l'Égypte, dit M. Fétis, on ne voit pas le sistre concerter avec les autres instruments; presque toujours il est représenté seul dans des cérémonies religieuses, et dans beaucoup de scènes, il a une signification symbolique.

En faut-il conclure que le sistre n'était pas plus un instrument de musique que la sonnette dont on fait usage dans les cultes grec et catholique? cela ne paraît pas inadmissible; car le sistre, par les diverses longueurs de ses verges transversales, nous prouve qu'il produisait des intonations variées, et qu'il était, conséquemment, un élément de musique plus réel que la cymbale, qui ne produit qu'un son indéterminé; quoiqu'on ne la classe pas moins parmi les instruments de percussion.

Enfin neuvièmement, plusieurs espèces de tambours innommés qui rappellent la grosse caisse, consistant en deux peaux tendues formant les deux côtés d'un long cylindre creux, et en une sorte de tonneau large ou de petite dimension, sous forme d'entonnoir, et sur les bords duquel était collée une peau séchée, qu'on frappait avec les doigts pour marquer le rhythme.

Nous nous arrêterons ici. Nous ne croyons pas qu'il soit de notre compétence de rechercher : si le chant, chez les anciens Égyptiens, était individuel ou collectif, et quel devait être son caractère; s'il existait un système tonal de musique; si les Égyptiens ont eu une notation de la musique? Il nous serait impossible, du reste, quand nous le voudrions, de répondre, d'une manière tant soit peu certaine, à ces questions. Espérons que de prochaines découvertes mettront la science historique en mesure de les résoudre.

INVENTION DE L'ÉCRITURE. DES LANGUES SACRÉE ET VULGAIRE.

L'écriture est venue beaucoup plus tard qu'on ne le pense. Il y a lieu de croire qu'on s'est longtemps borné à la parole, qui elle-même ne s'élevait pas beaucoup d'abord au delà des onomatopées; et que ce n'est qu'alors que les ressources de la parole, circonscrite à ce point, eurent été reconnues trop insuffisantes, qu'on eut recours à un langage moins fugitif.

L'écriture a été d'abord purement figurative ou imitative; on dessinait un cheval, un arbre, etc., pour donner l'idée d'un cheval, d'un arbre : Mais une écriture si limitée dans ses moyens d'expression ne pouvait suffire longtemps, parce que les existences immatérielles, les idées abstraites, échappaient à des moyens d'expression si bornés; et l'on eut recours aux symboles. On représenta alors non-seulement les objets matériels, mais encore les idées abstraites, elles-mêmes, par des figures sensibles; ainsi l'idée de force fut représentée par un lion : l'écriture étant devenue par suite symbolique ou métaphorique, il y eut alors deux espèces de signes; les uns représentèrent directement les objets, les autres ne les représentèrent que d'une manière incidente et détournée; enfin elle se compléta par plusieurs signes correspondant à des nuances plus variées et plus délicates : mais ce langage, figuratif et symbolique tout à la fois, cessa de bonne heure d'être à l'usage de tous; il prit avec le temps un caractère idéographique; et les signes, devenus la plupart conventionnels, n'eurent plus souvent que fort peu de rapports avec les signes primitifs. C'est ainsi que chez les Chinois les caractères de l'écriture actuelle ne sont qu'une corruption, une dégénérescence des signes anciens qui représentaient exactement les objets.

L'étude comparée des divers systèmes d'écritures conduit à des résultats curieux, quoique inexpliqués jusqu'ici : Dans l'Asie orientale, il n'y a pas d'écriture alphabétique, ni d'écriture figurative; l'écriture y est idéographique, c'est-à-dire qu'elle exprime des signes d'idées, et non des signes de sons. L'écriture alphabétique se

rencontre dans les pays entre la Chine et l'Égypte. En Europe, l'écriture est d'origine sémitique; les Grecs ont pris leur écriture aux colonies phéniciennes, quoique leur langue soit dérivée du sanscrit; et tous les alphabets de l'Italie dérivent de celui des Grecs. Les Germains, les Gaulois n'écrivaient pas : les Phocéens, originaires de l'Asie Mineure, s'étant établis à Marseille, l'alphabet grec passa dans la Gaule.

Quant au langage purement figuratif, s'il est resté chez quelques peuples purement idéographique, il est devenu alphabétique chez les autres. Aussi, devant une inscription hiéroglyphique, s'aperçoit-on que la langue parlée n'a pas été sans influence, et que les hiéroglyphes ne furent bientôt plus que le patrimoine de quelques-uns, du petit nombre : La marche même du système hiéroglyphique prouve qu'à une certaine époque il n'était plus intelligible pour tous; comme il en est chez nous du latin, aujourd'hui compris seulement d'une faible minorité.

Ce qu'il faut, surtout, remarquer, quant aux signes employés dans l'écriture hiéroglyphique, c'est qu'ils ont été empruntés (ceux au moins qui représentent des objets physiques) à la vallée du Nil : La zoologie égyptienne a fourni au système hiéroglyphique la plupart des signes dont il se compose. Ici se montre, de nouveau, le caractère d'originalité et d'indépendance que nous avons déjà constaté à propos du calendrier, ou des autres détails de la civilisation égyptienne.

Toutes les recherches qu'on avait faites, en ce qui concerne les hiéroglyphes, jusqu'à Champollion, n'avaient conduit à rien, parce que les méthodes employées pour en pénétrer le sens et la signification étaient arbitraires, et partant vicieuses. Chacun y voyait ce qu'il voulait y voir : les uns des symboles astronomiques, les autres des analogies nombreuses avec les caractères de l'écriture chinoise; il y en avait même qui y reconnaissaient des préoccupations bibliques.

La vraie méthode, la méthode scientifique ne devait naître que le jour où l'on aurait découvert un monument bilingue, offrant la traduction d'un texte égyptien en langue connue. La découverte de l'inscription de Rosette, en 1799, causa une véritable surprise; on s'était imaginé, alors, avec Jablonski et Zoëga, que le langage hiéroglyphique avait disparu des monuments, vers l'an 525, à l'époque de l'invasion de Cambyse en Égypte. Le texte même de l'inscription est venu donner un démenti formel à cette opinion accréditée; puisqu'il en résultait que le texte du décret des prêtres en l'honneur de Ptolémée Épiphane se trouvait être transcrit en deux langages, l'Égyptien et le Grec, et en trois caractères différents; savoir, l'hiéroglyphique hiératique ou sacré, l'hiéroglyphique démotique ou populaire, enfin la lettre grecque ou officielle; en même temps que par ces trois inscriptions, traduites l'une de l'autre, il se trouvait ne représenter, au fond, qu'une seule et même inscription.

Ce fait capital promettait aux savants d'utiles découvertes ; malheureusement l'inscription hiéroglyphique était mutilée ; il n'en restait guère que les deux tiers. Aussi les points de comparaison ne suffirent pas. Les premiers efforts furent donc infructueux, ce qui permit aux systématiques partisans de l'opinion de Zoëga et de Jablonski sur la disparition des hiéroglyphes dès le temps de Cambyse de soutenir que l'inscription hiéroglyphique n'était qu'une supercherie de la part des prêtres, quoique Akerblad eût fait remarquer que la partie inférieure de l'inscription hiéroglyphique était en rapport avec l'inscription grecque.

Sylvestre de Sacy s'était chargé d'étudier l'inscription démotique ; mais il supposa par erreur, de même qu'Akerblad, que cette inscription était purement alphabétique, ce qui fit qu'il ne put faire que des rapprochements plus ou moins ingénieux. Thomas Young vint ensuite, et fit faire un pas à la question : il avait compris qu'il devait y avoir analogie entre la manière des Égyptiens et des Chinois pour représenter les noms propres étrangers. Les Chinois en effet, lorsqu'ils ne peuvent exprimer idéographiquement des noms propres étrangers, imaginent des signes auxquels ils ne donnent qu'une valeur phonétique, sans s'occuper de la signification idéographique de ces signes ; ils forment ainsi des rébus, dans lesquels chaque signe correspond à une syllabe, parce que leur langue est monosyllabique. Partant de ce fait, Young remarqua le cartouche de Ptolémée, et y appliqua le principe de l'écriture chinoise ; il fit la même chose pour le nom de Bérénice. Mais il ne put aller au delà de ces deux noms ; ce qui fit qu'en 1821 on désespérait encore de trouver jamais la clef des hiéroglyphes. Néanmoins, lorsque Champollion fit sa découverte, les Anglais réclamèrent la priorité pour leur Young, quoique Sylvestre de Sacy et Arago eussent prouvé que Young, en suivant la voie où il s'était engagé, n'avait pu aboutir à rien : La seule idée qui lui appartienne réellement, est d'avoir cherché dans les cartouches des éléments alphabétiques.

Ce ne fut qu'après de nombreuses tentatives que Champollion parvint à sa belle découverte, qui a commencé une ère nouvelle pour les études égyptiennes. Dans un travail curieux, qui indiquait la nature de l'inscription de Rosette, il démontra (1821) qu'il y avait trois caractères chez les Égyptiens : les caractères hiéroglyphiques, qui ne se trouvent que sur les monuments ; les caractères hiératiques, qui ne se trouvent pas sur les monuments, mais qui abondent dans les écritures : ce sont des signes hiéroglyphiques abrégés, car l'écriture dite hiératique n'est réellement qu'une tachygraphie de l'écriture hiéroglyphique (c'est ce que Champollion a fait ressortir clairement du rapprochement qu'il a fait des deux écritures) ; enfin, les caractères démotiques, qui sont une dégradation de l'hiératique.

Le mémoire que fit paraître Champollion simplifiait la question à ce point, qu'on pouvait prévoir que la découverte était réalisée. Aussi Sylvestre de Sacy ne tarit-il pas en éloges sur ce beau travail : Mais ce qui donna à Champollion un immense avantage, c'est qu'il était parvenu à écrire les hiéroglyphes avec une grande facilité, et qu'il les avait pour ainsi dire gravés dans sa mémoire.

Enfin un hasard heureux vint ajouter un document nouveau à la pierre de Rosette. En 1816, Bankès, voyageur anglais, avait fait déblayer l'obélisque de Philæ, sur le socle duquel se trouvait une inscription grecque qui était la copie d'une inscription hiéroglyphique contenant une pétition adressée au roi par les prêtres d'Isis à Philæ. En 1821, ce monument a été transporté en Angleterre; mais Cailliaud avait, à Philæ même, copié l'inscription, et la donna à Letronne, qui sut en tirer parti; car il prouva que cette inscription avait un rapport étroit avec celle qui était gravée en caractères hiéroglyphiques sur le fût de l'obélisque. Bankès se trouva ainsi forcé de donner le jour à ces deux inscriptions, et il en envoya des copies à l'Institut : Grâce à elles, Champollion fut mis à même de vérifier ses hypothèses sur la valeur phonétique de certains signes du cartouche de Ptolémée, ce qui confirma pleinement ses premières vues; tandis que Young, qui avait eu sous les yeux l'inscription de l'obélisque, n'avait rien pu en tirer.

Partant, d'abord, de la comparaison du groupe hiéroglyphique de l'inscription de Rosette, qui correspond à Ptolémée, avec celui qui, sur l'obélisque de Philæ, correspond à Cléopâtre, Champollion fut conduit à reconnaître l'identité des deux signes : Mais l'une des valeurs n'étant pas représentée par un signe unique dans les deux inscriptions, il dut en outre conclure que les Égyptiens avaient des signes différents pour représenter une même lettre; il les appela homophones, et cette conjecture fut bientôt vérifiée et surabondamment démontrée par les monuments. Cherchant ensuite à se rendre compte du choix de tel ou tel signe pour représenter tel ou tel son, il reconnut que la langue parlée avait joué un grand rôle. Il se demanda par exemple pourquoi le A était représenté par un lion, plutôt que par tout autre signe? il s'aperçut que Labo, mot copte qui signifie lion, commence par L; il en fut de même pour Mouladj qui signifie chouette, et commence par M; le signe phonétique correspondant à l'articulation M se trouva représenter la chouette : en un mot chacun des signes phonétiques est la figure d'un objet dont le nom dans la langue parlée commence par la lettre à laquelle ce signe est affecté : Cependant les objets dont le nom commence par une lettre désignée ne sont pas tous propres à représenter graphiquement cette lettre; car il en serait résulté trop de confusion; on s'est servi seulement de ceux de ces objets qui sont les plus connus, les plus vulgaires, et dont la forme était le plus

sûrement déterminée et pouvait être le plus facilement transcrite. La langue parlée joue donc un grand rôle dans l'écriture hiéroglyphique.

Enfin l'analyse des noms de Ptolémée et de Cléopâtre mit aussi Champollion en possession de plusieurs autres signes phonétiques; et l'application de ces signes à de nouveaux cartouches lui en fit découvrir encore un certain nombre; de sorte que l'alphabet entier fut bientôt découvert; car partout où se trouve le cartouche de Ptolémée on lit les mêmes signes que dans l'inscription de Rosette; il en est de même de celui de Cléopâtre.

Une fois en possession de son précieux alphabet, Champollion se mit à l'appliquer aux noms des empereurs romains, aux noms mêmes des rois du pays, et c'est dans ce travail d'extension, ou pour mieux dire de perfectionnement, qu'il montra une sagacité merveilleuse. Les résultats qu'il obtenait étaient en général parfaitement d'accord avec ceux qui se déduisaient de l'histoire ou des inscriptions grecques. C'est ainsi qu'après avoir déchiffré le nom de Tibère sur un monument qu'il pensait avoir été élevé par les ordres ou sous le règne de cet empereur, il retrouvait, sur une momie de cette époque, le même nom que l'inscription grecque lui avait indiqué.

C'est aussi la comparaison des divers monuments qui lui fit connaître les titres honorifiques des Lagides (comme Sôter, Philadelphe, Philopator, Philométor, etc.), qui servaient à les distinguer les uns des autres : Champollion en reconnut bien vite leurs équivalents graphiques, en comparant des monuments bilingues.

Dans un temple de Thèbes, que Hugot et Gau avaient classé dans la catégorie des monuments récents et appartenant à l'époque ptolémaïque, il existe une porte intérieure garnie de bas-reliefs très-curieux. On y voit une grande figure et un cartouche qui est celui de Ptolémée Évergète II. Ce roi s'y trouve en face de quatre figures d'hommes, au-dessous desquelles sont quatre cartouches; puis viennent quatre figures de femmes, accompagnées également de quatre cartouches : Ce bas-relief représente Évergète II adorant son père, le père de son père, et le père de ce dernier. On avait donc dans ce tableau l'occasion de trouver les noms distinctifs des quatre premiers rois de la dynastie des Lagides : Sôter, Philadelphe, Évergète, Philopator, en même temps que ceux des quatre premières reines.

D'un autre côté, le nom et le cartouche hiéroglyphique de Cléopâtre, femme d'Évergète II, se trouvent sur le propylon d'un temple d'Apollonopolis parva : Or, comme on savait que cette Cléopâtre régna pendant plus de trente ans sous les noms de ses deux fils, Sôter et Alexandre, on s'aperçut alors aisément que l'on avait trouvé des cartouches identiques à ceux du temple de Thoth à Thèbes, et qui ont rapport aux premières Cléopâtres et au premier Sôter. Enfin, de ce qu'ailleurs on rencontre encore le car-

touche de cette même reine accompagné de celui de son autre fils Alexandre, on obtint ainsi un nouveau nom. C'est en appliquant cette méthode jusqu'à l'époque des Romains, qu'on voit que le roi qui marque la tradition est le fils de Jules César et de la célèbre Cléopâtre, surnommé Cæsarion; car il ne faut pas oublier que ce dernier nom n'est pas son nom officiel; puisque dans une inscription grecque d'une stèle de Turin, et dans les hiéroglyphes, il est appelé Ptolémée-César et quelquefois même Philométor : Il en résulte donc que ce dernier roi, qui a un nom le rattachant à l'ancienne dynastie ptolémaïque et au sang des Césars, se trouve nous donner d'une manière certaine le nom de César, qui va ouvrir à son tour une nouvelle série de souverains.

Parlerons-nous du nom d'Alexandre le Grand, qui se présente avant celui des Lagides; il existe aussi sur les monuments. On y trouve encore celui de Philippe Aridée qui lui succéda, et sous le nom duquel Ptolémée Sôter, avant de prendre lui-même le nom de roi, gouverna l'Égypte; car il n'avait pas d'autre qualité que celle de simple lieutenant de ce Philippe Aridée, lorsqu'il administra, avant la mort de celui-ci, l'Égypte pendant plus de six ans : C'est à cette époque qu'appartiennent le premier et le second sanctuaire de Karnac, et une partie du temple d'Hermopolis magna où l'on trouve la légende hiéroglyphique d'Aridée.

Il nous suffira de rappeler, en terminant, que lorsque celui-ci eut été mis à mort par l'ordre d'Olympias (et qu'Alexandre Aigus, fils de Roxane et d'Alexandre le Grand, lui eut succédé, au moins officiellement), Ptolémée gouverna encore l'Égypte sous le nom de ce faible enfant, dont la légende hiéroglyphique se retrouve, aussi, à Beni-haçen, à Éléphantine et à Louqsor.

Nous pouvons dès lors affirmer que les conclusions, auxquelles on est forcément conduit en appliquant à tous les monuments l'alphabet de Champollion, sont parfaitement d'accord avec l'histoire (qui en reçoit elle-même une éclatante confirmation); et qu'il est facile de nos jours, en partant d'Alexandre, de suivre jusqu'à Jules César la série chronologique des rois, sans craindre de rencontrer un fait qui ne vienne pas appuyer la découverte de Champollion.

On a eu raison de le dire : il n'y a pas là de système préconçu : il est, en effet, incontestable que Champollion, cet illustre savant, s'est laissé seulement guider par les faits, par des analogies certaines et par des inductions rigoureuses.

Mais un examen rapide de quelques monuments de l'Égypte servira à faire ressortir encore mieux l'utilité historique de cette découverte. Commençons par le sud : nous y trouvons d'abord le temple de Pscelcis ou Dakkeh, en Nubie, à vingt lieues au sud de Syène : Il est composé de parties qui peuvent être examinées séparément, puisqu'elles appartiennent à des époques différentes; mais s'il est de construction égyp-

tienne, il n'a rien de pharaonique. Il a été commencé, en effet, par un roi du pays nommé Égamène, dont parle Diodore; le nom de ce roi éthiopien s'y lit : Erchamène, en hiéroglyphes. Le pronaos a été construit et décoré par Ptolémée Évergète II; il en résulterait que les Grecs ne se sont pas établis en Éthiopie avant le règne de ce prince; on en peut conclure aussi que les arts de l'Éthiopie ressemblaient beaucoup à ceux de l'Égypte.

Si de là nous passons à l'île de Philæ qui a été le lieu d'un pèlerinage très-fréquenté, nous remarquerons qu'elle devait être couverte presque entièrement d'édifices, à peu près comme le Forum à Rome, et que ses plus importantes constructions se rattachent au temple d'Isis : Toutes sont très-remarquables par les détails; mais les membres de la Commission d'Égypte en ont, selon nous, trop vanté la perfection : Hugot et Gau avaient déjà reconnu que ces constructions appartenaient à une époque assez récente; parce que le pylône du temple porte des inscriptions grecques qui sont coupées par les figures et les sculptures : ce qui prouvait que ces sculptures avaient été faites après les inscriptions.

Restituées dans leurs parties essentielles, ces inscriptions montrent qu'on ne peut les faire remonter plus haut que le règne de Ptolémée Dyonisios ou Aulétès : En outre Champollion n'aurait rencontré à Philæ aucun nom pharaonique, antérieur à Nectanèbe.

En troisième lieu nous citerons Ombos, dont le temple en ruine (du temps des Ptolémées) est un de ceux dont on avait le plus exagéré l'ancienneté; il en est de même pour les temples d'Esneh, d'Apollonopolis magna et d'Hermonthis.

Enfin si nous continuons à passer en revue les monuments des autres villes, comme Apollonopolis parva, Antiopolis, Tentyra, nous reconnaîtrons avec la plus grande facilité, grâce à cette méthode, que la plupart des monuments égyptiens actuellement subsistants ont été ou construits ou seulement réparés par les Grecs et les Romains : Et cela nous conduit à dire qu'on aurait tort de s'étonner de trouver les noms des Ptolémées ou des empereurs, dans les inscriptions grecques ou latines, qui se voient encore sur la façade des temples et ont rapport, soit à la construction, soit à la décoration de ces monuments; puisque l'on sait que ce ne sont pas de simples dédicaces, comme on l'avait pensé jusqu'à nos jours.

Observons, cependant, que si des ressemblances de style entre des monuments d'époques bien différentes avaient fait croire à la contemporanéité de ces monuments, c'est qu'on avait oublié que l'immutabilité était le caractère particulier des arts en Égypte; quoique déjà les anciens en eussent été frappés : Les Grecs en avaient été d'autant plus étonnés que, chez eux, les arts avaient souvent changé de caractère et s'étaient constamment transformés; à ce point que deux monuments grecs qui dif-

fèrent de cent ans se distinguent, facilement, pour l'œil de l'observateur exercé.

C'est en présence de la difficulté de classer par époque les monuments égyptiens, conséquence de cette immutabilité, que les membres de la Commission d'Égypte se sont trompés quelquefois de trois mille ans sur l'âge d'un monument : Hugot et Gau, les premiers, avaient bien commencé cette classification ; mais sans l'alphabet de Champollion les inscriptions grecques (qui par suite ont été bien entendues, et ont depuis servi de base à une classification) se seraient heurtées à une interprétation sinon impossible, au moins bien conjecturale.

Mais, dira-t-on, les noms nationaux n'ont-ils pas dû, toujours, être énoncés symboliquement, et sans avoir recours à l'alphabet phonétique ; puisque ces noms sont significatifs : tel est Rhamessès par exemple, qui signifie « engendré par Rha » : nous répondrons qu'après avoir appliqué les résultats de la découverte de l'alphabet phonétique, on acquiert bientôt la preuve qu'il avait été employé, également, pour exprimer les noms propres nationaux. Ainsi l'inscription de la momie de Péténémophis porte : Πετεμενων ο και Αμμωνιος, c'est-à-dire Péténénon appelé aussi Ammonius ; hé bien l'inscription hiéroglyphique, lorsque Champollion y eut appliqué son alphabet phonétique, relata un nom identique ΠΕΤΜΝ, nom significatif, qu'on aurait très-bien pu rendre symboliquement : il y a plus, cet exemple conduisit Champollion à penser que les noms des rois pourraient bien être écrits phonétiquement sur les monuments ; il les lut en effet à Paris, tandis que Salt les lisait en Égypte, en appliquant l'alphabet qui avait servi à lire les noms grecs et romains.

De tout ce qui précède il résulte que si l'on veut procéder méthodiquement dans l'exposition de la nouvelle application, dont est susceptible l'alphabet phonétique, il faudra commencer toujours par reconnaître les noms qui se trouvent dans les auteurs grecs, parce qu'il y a quelques chances d'erreur dans les noms qu'on ne connaît pas, attendu que souvent pour des raisons de symétrie les syllabes des noms propres sont interverties : on courrait donc le risque d'altérer sensiblement les noms.

On sait qu'il existe aussi des hiéroglyphes dans les monuments les plus anciens : Ceux-ci, déchiffrés grâce à la découverte de Champollion, permettront de prendre alors, pour point de départ des recherches historiques, les données les plus incontestables. Ainsi, dans un tombeau voisin des pyramides, et dans les pyramides mêmes, on a trouvé le cartouche du roi Scheoufou sans prénom, en même temps que celui de Menkarès ; et celui-ci, s'y lit Ramenka : on en a induit que pour ce dernier il y aura eu déplacement, le premier signe du mot ayant été mis à la fin, ce qui arrive du reste fréquemment.

Ces hiéroglyphes, les plus anciens qui existent, sont certainement du temps

même des pyramides; sur le tombeau de Mycérinus, ils sont placés avec le plus grand soin : Mais la conclusion qu'on en tire, c'est qu'il n'y a véritablement, aujourd'hui encore, aucun moyen de fixer l'époque de l'invention des hiéroglyphes.

En un mot la découverte de Champollion a eu pour résultat, non-seulement de nous initier plus complétement à la civilisation égyptienne, mais encore d'introduire dans l'histoire un élément chronologique, le nom des souverains, dont l'importance historique (suffisamment démontrée par le dessin que nous représentons ici) était restée muette jusqu'à lui; tous les monuments ayant le même caractère; et les temples de Denderah et d'Érisé, construits dans les derniers temps, ressemblant à ceux d'une époque antérieure : Maintenant il n'y aura plus le moindre doute; puisqu'on peut dire leur âge, à cinquante ans de distance, avec la découverte de Champollion. Nous pourrons donc faire l'histoire d'un monument; et ce résultat aura pour effet de produire une révolution complète, non-seulement dans l'histoire de l'art, mais encore dans l'histoire comparée des civilisations primitives.

Enlacement d'un nom royal.

Les premiers conquérants colons de la vallée du Nil, dit Osburn, furent des hommes civilisés dont les facultés intellectuelles étaient déjà très-développées : Leur système graphique est un phénomène extraordinaire dans l'histoire intellectuelle de l'homme; c'est le résultat des efforts simultanés et combinés de plusieurs esprits travaillant, sur des principes compris et connus, vers des fins définies. Ces principes étaient les initiales phonétiques, les déterminatifs et les symboles. Ces fins, ce but étaient un système d'écriture où tous les mots nécessaires à cette langue devaient avoir une acception intelligible, et dans l'expression des caractères qui devaient en être la représentation, et dans l'arrangement symétrique de ces caractères; de façon à pouvoir, tout à la fois, et décorer, et illustrer les constructions sur lesquelles ils devaient être inscrits, en remplissant le double emploi d'inscriptions et d'ornements architecturaux. Ce système a dû être inventé par une réunion d'hommes de la même génération, et n'être ni une lente production des circonstances, ni un expédient dicté par les nécessités d'une société avançant graduellement de la barbarie vers la civilisation. Cette conclusion se base sur les assertions suivantes:

1° Que les principes de sa construction sont invariables, et s'appliquant, avec une uniformité indéniable, à chaque groupe du langage : Toutes les initiales sont des symboles, et tous les déterminatifs les peintures directes ou indirectes des idées qu'ils expriment. Les déterminatifs d'espèces sont une peinture directe; les déterminatifs

de genre, une peinture indirecte ; ce qui revient à dire que c'est une allusion à quelque qualité proéminente ou particulière de la chose ou de l'idée représentée. Le dictionnaire hiéroglyphique est une preuve de la véracité de cette définition. Une régularité aussi parfaite ne serait pas possible si le système d'écriture avait été lentement et graduellement construit.

2° Que malgré l'ingéniosité de sa structure intérieure, aucun mode d'écriture n'a encore été interprété qui manifeste ou montre un tel manque absolu de clarté et de netteté. Nous trouvons bien à d'autres sources, il est vrai, plusieurs nouveaux éléments pour l'éclaircir ; mais néanmoins le déchiffrement des textes hiéroglyphiques exige un effort aussi vigoureux que l'intelligence puisse le comporter. Cette difficulté a eu lieu de tout temps, comme il est démontré par les deux autres manières d'écrire inventées postérieurement ; car les systèmes hiératiques et démotiques étaient destinés à faciliter la lecture des hiéroglyphes, aussi bien qu'à abréger le travail de l'écriture : et les textes hiéroglyphiques ne sont, si souvent, accompagnés de leurs transcriptions hiératique et démotique, que pour être rendus plus compréhensibles.

3° Que l'obscurité des textes hiéroglyphiques, ses inconvénients et ses imperfections auraient amené des changements ultérieurs à chaque génération si cela avait été l'œuvre du temps (car la religion qui se fonde toujours sur des précédents aurait trouvé des autorités dans les premiers changements et aurait autorisé d'autres variations) ; tandis qu'au contraire, bien que les écrits hiéroglyphiques remontent à la plus haute antiquité, on n'y distingue aucun changement dans les textes des différentes époques jusqu'à l'invasion des conquérants grecs et romains.

C'est, donc, pour ne laisser subsister aucun doute, dans l'esprit des temps à venir, sur l'intention qui fit ériger ces monuments impérissables de l'ancienne Égypte, qu'on adopta l'usage de couvrir tous les ouvrages d'art sans exception de légendes hiéroglyphiques relatives aux objets qu'elles décoraient. Aucune des nations de l'ancien monde n'a autant employé son système d'écriture, ou ne l'a appliqué à un but, à une pensée aussi strictement historique que l'ancienne Égypte. Il n'y avait pas une muraille, un pilier, une architrave, un chambranle ou un autel dans un temple qui ne fût couvert sur toutes ses faces de peintures en relief et d'hiéroglyphes expliquant ces reliefs : et il n'y a pas un de ces reliefs qui ne soit historique. Les uns représentent ses victoires sur les nations étrangères, les autres les dévotions et les offrandes du monarque par qui le temple ou la partie du temple sur lequel le bas-relief est sculpté a été construit. Bien différents, en cela, des temples de la Grèce ou de Rome, sur lesquels les inscriptions sont des superfétations qui n'ont jamais été comprises, ni dans l'ordonnance, ni dans la pensée architecturale, les temples égyptiens

n'étaient parfaits qu'autant qu'ils étaient décorés de toutes parts d'inscriptions, de symboles et de tableaux.

En outre l'écriture n'était pas bornée aux inscriptions monumentales des temples et des tombeaux; elle s'appliquait encore aux objets de tous les genres; comme si le peuple entier eût été initié à la science des lettres. Rien, depuis la palette du scribe, le style dont la jeune fille se servait pour noircir ses paupières avec de l'antimoine, jusqu'à l'instrument de l'usage le plus vulgaire, ne paraissait indigne d'être orné du nom du propriétaire et d'une dédicace votive de l'objet lui-même à sa divinité patronne. Les inscriptions avec les noms des artistes ou des propriétaires, si rares sur les vestiges de la Grèce et de Rome, abondent sur les meubles égyptiens. Il n'y avait pas de colosse trop grand ou d'amulette trop petite pour être privés du récit des circonstances qui l'avaient fait exécuter.

Qu'on nous permette, en achevant cette trop rapide analyse, de bien préciser le but que nous nous sommes proposé d'atteindre, par l'énumération de ce qui a été tenté pour résoudre les questions si ardues et si délicates soulevées par l'étude de l'écriture égyptienne : nous avons voulu, surtout, constater que, grâce à de persévérants efforts, cette partie de l'histoire de la civilisation se trouvait, dès maintenant, sortie de sa période fabuleuse et énigmatique, et qu'un résultat favorable en serait la conséquence si l'on ne s'écartait plus de la voie tracée, jusqu'à complète élucidation : Enfin nous avons voulu, également, rendre inutile, à l'avance, tout essai qui tendrait à nous rejeter, de nouveau, dans l'inconnu.

Étudions à présent les caractères originels de la langue égyptienne, sur lesquels nous n'avons voulu nous appesantir qu'après avoir traité à fond la question des hiéroglyphes, parce que l'importance des points de discussion à traiter, à propos de ceux-ci, nous a paru autoriser cette dérogation à l'ordre historique naturel.

Si la population est venue par l'isthme de Suez, elle a dû apporter avec elle les langages sémitiques : l'hébreu, l'arabe, le syriaque ou le phénicien, dialectes de la langue sémitique en général.

Or quelle langue parlaient les Égyptiens? Cette question est très-obscure et très-difficile à résoudre, parce qu'il arrive qu'on se laisse souvent entraîner par des analogies mensongères. Ainsi les Chinois et les Japonais qui sont voisins, qui ont même origine, même système d'écriture, parlent pourtant des langues absolument différentes. Quelle erreur ne commettrait-on pas, si l'on concluait de l'identité d'origine à l'identité de langage!

Parlait-on en Égypte une langue différente de celles qui étaient parlées dans les pays environnants? Si nous citions Bochart, qui avait une véritable hébraïmanie

et qui a fait abus de l'étymologie, nous verrions qu'il pensait que le plus grand nombre des langues, même le grec, s'étaient formées de l'hébreu.

Mais l'étymologie ne doit être employée qu'avec beaucoup de réserve; car quelquefois deux mots qui diffèrent en apparence sont cependant dérivés l'un de l'autre (exemple : jour, qui vient de *dies* par *diurnus*, d'où les Italiens ont fait *giorno*, *djorno*). D'autres fois, deux mots qui se ressemblent parfaitement n'ont aucune communauté d'origine; exemple : escuyer, *equus* : Ch. Nodier a fait dériver écuyer de *equus*; mais le mot écuyer désigna d'abord l'officier qui servait un chevalier, et portait son bouclier, son écu, en italien *scudiere* qui vient du latin *scutum*. Défions-nous donc un peu de l'étymologie. Ce n'est pas que l'étymologie soit absurde en elle-même; cependant lorsqu'elle n'est pas accompagnée de l'histoire du mot, nous la regardons comme sans valeur.

C'est pour cela que les savants, du temps de Saumaise, ont cru à la similitude du copte et de l'hébreu : comme, pour notre compte, nous ne pouvons supposer que le langage parlé dans l'ancienne Égypte fut une autre langue que le copte; nous nous croyons obligé de fournir des preuves à l'appui de notre opinion; les voici :

On sait qu'il y a, en Égypte, de nos jours, environ deux cent mille Coptes; qui parlent (il est vrai, depuis le quinzième siècle) la langue des conquérants, c'est-à-dire l'arabe; mais dont la langue mère s'est conservée dans une traduction du Pentateuque, du Nouveau Testament et de bon nombre d'homélies: celle-ci est donc, pour eux, ce qu'est le latin pour les peuples de l'Occident, et l'hébreu pour les juifs européens.

Leur traduction date des deuxième, troisième et quatrième siècles : Comme elle fut faite pour faciliter au peuple l'intelligence des saintes Écritures, il faut en conclure qu'elle représente la langue des Coptes à cette époque : En outre on a la certitude que les Égyptiens avaient conservé leur langue sous l'invasion persane, comme aussi sous la domination des Grecs et des Romains, puisque les papyrus témoignent que les contrats, les pièces de procès, écrits en égyptien, étaient ensuite traduits en grec pour les magistrats. Enfin M. Ét. Quatremère a suivi l'égyptien à la trace, jusqu'au troisième siècle après J.-C.

Cela posé, si on élimine du copte plusieurs mots grecs, hébreux, arabes (qui ont dû s'y introduire), il reste une langue *sui generis*, que les philologues S. de Sacy, Quatremère et Peyron ont reconnu n'avoir aucun rapport avec les langues sémitiques.

Cette langue a un système particulier de flexion, des cas marqués par affixes et suffixes, et une phraséologie originale qui se ressent du style lapidaire. Or il est bon de remarquer que dans l'étude des langues il faut, en général, attacher une plus grande importance à la tournure des constructions grammaticales qu'au vocabulaire

propre : Il est facile de s'en rendre compte par ce fait que dans le nouveau monde il y a jusqu'à quatre cents dialectes très-différents de la langue, et une seule base grammaticale : les hommes, dit Letronne, différant par l'intelligence comme par les caractères ethnographiques, il est naturel qu'à chaque tournure originale de l'esprit corresponde un principe particulier de grammaire : l'étude de la langue conduit donc aux mêmes conséquences que l'étude des caractères ethnographiques.

En résumé le résultat de ce qui précède est celui-ci : que la langue égyptienne n'est pas sémitique ; que cette langue est celle dans laquelle les livres saints d'Égypte ont été traduits, c'est-à-dire la langue des Coptes ; et qu'en dégageant le copte de tous les mots étrangers qui s'y sont glissés, il reste une langue *sui generis*, identique à l'ancienne langue parlée en Égypte, sous cette réserve, bien entendu, que la langue copte ne nous étant connue que par des spécimens peu nombreux, ne peut nous représenter complétement l'ancienne langue égyptienne, qui devait certainement être plus parfaite : Est-ce qu'il n'en serait pas de même pour le grec ancien, si l'on n'avait conservé qu'un seul des auteurs qui ont écrit dans cette langue ?

Ajoutons encore de nouvelles preuves à celles que nous venons de fournir, en rappelant que grâce aux Grecs il nous a été conservé des mots égyptiens qui se retrouvent encore dans le copte. Citons d'abord Canope ou Κανωϐος, nom d'une ville célèbre par le culte d'Isis, et plus tard par celui de Sérapis, située à l'embouchure d'une des branches du Nil : L'orateur Aristide, qui vivait sous les empereurs Adrien et Antonin, dit que Canoub signifie sol d'or dans la langue égyptienne ; or cette racine se retrouve encore dans le copte avec cette signification : Hérodote parle d'une espèce de crocodile que les Égyptiens appelaient Chemsa ; or en copte ce crocodile est désigné sous le nom de Souchos : Sapho emploie, dans une ode adressée à son frère qui faisait le commerce de vin avec l'Égypte, le mot ἔρπις qui était un mot égyptien signifiant vin ; or dans le copte, il y a le mot *herp* qui signifie vin. Enfin, dans la Genèse, Pharaon appelle Joseph d'un nom qui signifie : Sauveur du monde ; or ce nom, un peu altéré dans les Septante et les traductions latines, se retrouve aussi dans le copte. Il en est de même pour le mot *Arpedonapti*, qui désigne une secte de prêtres et qui se retrouve dans le copte.

La langue copte nous a donc conservé une partie de l'égyptien ; et toutes les recherches ayant démontré que le copte n'a aucun rapport avec les idiomes sémitiques, ni quant au vocabulaire, ni quant à la syntaxe, on en peut conclure aussi que l'égyptien différait des idiomes sémitiques. La langue égyptienne est essentiellement monosyllabique, et les mots se composent avec des affixes, des préfixes, des suffixes, où il peut y avoir jusqu'à quarante-deux combinaisons.

Nous avons dit que plusieurs savants (parmi lesquels Fabre d'Olivet) avaient pensé que l'égyptien ne différait que légèrement de l'hébreu; opinion qui, si elle était admise, ne permettrait plus de soutenir l'identité du copte et de l'égyptien : auraient-ils osé avancer une pareille erreur, s'ils avaient pris en sérieuse considération ce passage de la Genèse dans lequel il est dit : « En s'entretenant ainsi, les frères de Joseph ne croyaient pas qu'il les entendît, parce qu'il leur parlait par interprète. » Ce passage suffirait seul pour prouver que l'égyptien n'était pas la même langue que l'hébreu.

D'où vient donc la langue égyptienne? Puisque l'on ne peut admettre qu'elle soit sortie de la famille des langues sémitiques, est-elle originaire de l'Afrique, ou appartient-elle à une autre famille de peuples? Dans Hérodote, on trouve cette phrase curieuse sur les Ammoniens : « Les Ammoniens, c'est-à-dire les habitants de l'oasis d'Ammon, étaient une colonie mêlée d'Éthiopiens et d'Égyptiens, et ils parlaient une langue intermédiaire entre celles de ces deux peuples. » Ce passage impliquerait-il une analogie entre l'éthiopien et l'égyptien, et supposerait-il que ces deux langues étaient deux dialectes d'une même langue? Nous n'osons l'affirmer : nous croyons cependant avec Letronne que l'égyptien appartient à un groupe composé de trois branches : l'ammonien, l'égyptien et l'éthiopien, et qu'il diffère des langues sémitiques par la nomenclature, la syntaxe et la composition.

Mais y avait-il, en outre, en Égypte une langue sacrée différente de la langue vulgaire? Non; Hérodote et Diodore en effet ne parlent pas de deux langues différentes; ils parlent seulement de deux sortes d'écritures. Clément d'Alexandrie ne parle pas non plus de deux langues différentes, mais de trois genres d'écritures. Le mot de *langue sacrée* ne se trouve que dans Josèphe, dans ce passage où cet auteur parlant des Hyksos, et citant Manéthon, dit que ce mot se compose de Hyk, qui dans la *langue sacrée* signifie roi, et de Sos, qui dans la langue vulgaire signifie berger, pasteur : Et, en effet, si le mot Hyk n'existe pas dans le copte, mais seulement dans les légendes hiéroglyphiques, le mot Sos se retrouve encore dans le copte.

Nous croyons qu'il ne faut pas se méprendre sur ce terme *langue sacrée*. Au fond, cette appellation ne veut désigner rien de plus que cette expression, la langue poétique. Dans tous les idiomes perfectionnés, le langage poétique diffère du langage de la prose. Le grec en est un exemple frappant. Quelle différence entre la langue d'Eschyle et celle de Xénophon! La langue poétique affectionne les archaïsmes, c'est-à-dire les locutions consacrées par leur ancienneté; or la langue poétique n'est généralement que l'ancienne langue qui ne s'est pas transformée.

Ainsi l'existence d'une langue sacrée, mystérieuse, profonde, inconnue au vul-

gaire, n'est pas démontrée historiquement. C'est donc bien à tort qu'on en fait si grand bruit : il n'y avait, réellement, qu'un langage, qui se divisait, cependant, en langue ancienne et langue usuelle; mais celles-ci ne différaient pas essentiellement ; pas beaucoup plus, par exemple, que le grec du temps d'Homère ne diffère de celui qu'on employait du vivant de saint Jean Chrysostôme. Ce qu'on s'est plu à nommer la langue sacrée d'Égypte n'est donc autre chose que la langue qu'on y parlait à une époque où les notations hiéroglyphiques furent inventées. Le passage de Manéthon n'implique pas autre chose. Cette explication toute naturelle est confirmée du reste par les découvertes de Champollion; la valeur phonétique des signes qui représentent l'année et le mois en sont la preuve. Et ici le fait a beaucoup d'importance ; car l'étude d'une langue est une étude de faits plutôt qu'une étude théorique, à propos de laquelle il ne faut jamais élever des questions d'impossibilité et d'invraisemblance.

CHRONOLOGIE. LISTES DE MANÉTHON.

CHRONOLOGIE.

La plus ancienne époque qu'il soit donné d'étudier en Égypte par des monuments contemporains appartient à la quatrième dynastie, qui précéda certainement notre ère de plus de vingt-cinq siècles; mais si les calculs chronologiques ne peuvent s'étendre avec certitude jusqu'à cette limite, nous n'en sommes pas moins déjà forcés de reconnaître que nous nous trouvons aux prises avec une histoire bien réelle, certifiée par des monuments, vivant dans des œuvres immenses; et qu'une foule de détails et de personnages vient animer et enrichir.

N'oublions pas de faire observer ici que les dynasties antérieures n'ayant été connues jusqu'alors que par des listes royales, les unes transcrites dans des extraits de Manéthon, les autres conservées par des monuments postérieurs, la nouvelle liste, trouvée par M. Mariette dans un tombeau de Sakkarah, et à laquelle il a donné le nom de *Table de Memphis*, est certainement un document des plus intéressants à consulter, parce qu'il permet de lire, sous leur forme égyptienne, les noms de plusieurs rois des deuxième et troisième dynasties.

Avant cette découverte, le plus ancien roi dont nous connaissions un monument contemporain (mais dont la place était controversée, c'est-à-dire Sénofre, que la liste de Manéthon nomme Sôris) n'aurait pu se trouver définitivement reconnu comme le premier de la quatrième dynastie : rappelons aussi que, suivant un système soutenu par plusieurs savants, et qui s'appuie sur l'autorité du nom de M. Lepsius, l'inva-

sion des pasteurs serait venue interrompre la série des pharaons nationaux, aussitôt après la douzième dynastie : Cela pourrait bien être vrai pour la basse Égypte; mais à Tanis il paraît en avoir été tout autrement, puisque, dans cette ville (qui devint le siége même de la puissance des rois pasteurs), Sevek-hotep III, le quatrième roi de la treizième dynastie, dressait encore ses colosses de granit.

L'histoire d'Égypte est, à coup sûr, celle dont les savants ont le plus travaillé à éclairer les mystérieuses profondeurs. La grande idée qu'on s'est formée des Égyptiens, surtout d'après ce qu'en ont raconté les Grecs (qui avouaient leur être redevables de tant de connaissances utiles), la grande quantité de monuments qui en restent encore, et qu'on découvre chaque jour, et dont presque tous les pays se sont fait une gloire de recueillir quelques spécimens, font plus que jamais désirer d'y faire pénétrer la lumière et de la rattacher, définitivement, à l'ensemble des mœurs et coutumes de tous les peuples.

On sait quelles ont été, jusqu'à la découverte de Champollion, les sources historiques pour l'Égypte, tant depuis les temps réputés fabuleux que jusqu'au moment où ce pays devint une province de l'empire des Perses; ce sont :

Le second livre d'Hérodote;

Le premier livre de Diodore de Sicile;

Les dynasties de Manéthon;

Quelques fragments de celui-ci cités par Josèphe, par Jules Africain, par Eusèbe et par Georges le Syncelle;

Une liste des rois de Thèbes, dressée par Ératosthène, bibliothécaire d'Alexandrie;

Enfin quelques listes ou quelques noms d'anciens rois égyptiens cités par des auteurs juifs ou arabes.

Malheureusement, tous ces auteurs, même Hérodote, le plus ancien de tous, sont bien postérieurs à l'expédition de Cambyse, roi de Perse, qui est représenté comme ayant enlevé les documents historiques des Égyptiens.

Hérodote compte plus de trois cent quarante rois d'Égypte depuis Ménès, le premier de tous, jusqu'à Cambyse; mais il n'en nomme qu'une vingtaine. Diodore de Sicile, qui en compte environ cent vingt, ne cite également que vingt noms de souverains : Manéthon, lui, en nomme bien davantage, et, par leur moyen, établit diverses dynasties auxquelles il donne des noms de villes ou de pays : enfin on trouve, également, la durée de ces règnes mentionnée dans Jules Africain et dans Eusèbe; mais ils ne s'accordent pas entre eux, non plus qu'avec Georges le Syncelle, soit sur la durée, soit, même, sur l'ordre des dynasties.

Quant à Ératosthène, qui a écrit à peu près du temps de Manéthon, il n'a laissé

qu'une liste de trente ou quarante rois de Thèbes; la plupart ne se trouvent pas dans les dynasties du grand prêtre égyptien.

Il nous parait utile de reproduire ici, au point de vue de la controverse, bien qu'il ne concorde pas, toujours, avec la découverte de Champollion, le mémoire de *Saint-Martin* sur les systèmes chronologiques d'Hérodote et de Diodore; mémoire lu en 1825 à l'Académie des Inscriptions et belles-lettres; voici ce que dit ce savant :

« Depuis que nous avons porté nos armes sur les rives du Nil, et que nos victoires nous ont permis de contempler, avec sécurité, les restes de l'empire des Pharaons échappés aux ravages des conquérans qui ont asservi l'Égypte pendant deux mille ans, un intérêt toujours croissant s'est attaché à tout ce qui concerne cette terre célèbre. Beaucoup d'ouvrages recommandables sous des rapports divers ont été publiés, et s'ils ne nous ont pas appris tout ce que nous désirons savoir sur l'ancienne Égypte, ils nous ont familiarisés du moins avec la géographie, les monumens, les signes religieux, la langue et les écritures de ce pays. L'histoire seule est restée étrangère à nos investigations; et cependant peut-on se flatter de bien connaître un peuple, quand on ignore la durée de son existence sociale, les révolutions qu'il a éprouvées, et les relations qu'il a eues avec les autres nations? Les systèmes les plus ingénieux ne peuvent remplacer ces connaissances essentielles; c'est vainement qu'on s'égare dans les profondeurs d'une antiquité dont on recule à son gré les limites, pour y trouver une sagesse profonde, les plus belles inventions, des sciences arrivées au plus haut degré de perfection : Un tel vague, de telles incertitudes, ne sont pas propres à satisfaire les esprits judicieux; il est difficile de fixer longtemps leur attention sur des objets qui apparaissent au milieu d'une si mystérieuse obscurité.

« Quoique l'histoire des anciens Égyptiens ait souffert plus qu'aucune autre des ravages du temps, il nous reste néanmoins beaucoup d'indications, de monumens et de témoignages précieux. C'est au milieu de ces débris qu'il faut trouver les moyens de reconstruire ce grand édifice historique. Cependant, on doit le dire, les tentatives infructueuses des savans modernes ne sont pas propres à encourager dans cette entreprise. La lecture de leurs ouvrages suffirait pour faire renoncer à un travail aussi pénible que celui d'éclaircir et d'expliquer des annales qui semblent n'offrir que des renseignemens rares, confus, contradictoires, et parfois même absurdes. Que penser, en effet, d'une histoire qui varie continuellement au gré de tous ceux qui s'en occupent, quoique tous s'appuient sur les mêmes autorités? On pourrait penser que les origines et les dynasties des Égyptiens sont des fables indignes de l'attention des savans; on serait même tenté de croire que cette nation n'a jamais eu d'histoire.

« Cependant l'antiquité tout entière dépose contre une pareille opinion. Quand elle fait mention des peuples qui attachaient une haute importance à la mémoire du passé, ce sont toujours les Égyptiens qu'elle cite pour modèle. *Gens Ægyptiorum*, dit Cicéron, *quæ plurimorum sæculorum et eventorum memoriam litteris continet*. Est-il permis de présumer, d'ailleurs, qu'un peuple qui faisait un si fréquent usage de l'écriture, qui en couvrait les murailles de ses temples et de ses monumens publics, soit resté sans annales tant qu'il fut libre, attendant que les Grecs vinssent, après la destruction de son empire, recueillir quelques traditions confuses? Un tel système est insoutenable; les Égyptiens avaient des livres historiques, et c'est là que les Grecs ont puisé les faits qu'ils nous ont transmis, comme au reste ils nous l'attestent eux-mêmes. Mais, dira-t-on, si tous ils ont consulté des sources communes, pourquoi les résultats de leurs récits sont-ils si contradictoires? Hérodote visite l'Égypte cinq siècles avant notre ère; il en rapporte un système historique emprunté, dit-il, aux prêtres du pays. Deux siècles après, Manéthon, un successeur de ces pontifes, publie en grec une histoire de sa patrie, tirée, à ce qu'il assure, des monumens originaux; elle présente un système tout différent. Diodore voyage ensuite dans cette même région, et il en rapporte encore une troisième histoire recueillie de même dans les entretiens des prêtres égyptiens.

« Selon Hérodote, l'Égypte, soumise d'abord à des dieux et à des demi-dieux, avait été gouvernée depuis Ménès, son premier souverain, jusqu'au temps de Séthos, par trois cent quarante-un rois, fils les uns des autres, qui avaient régné durant onze mille trois cent quarante ans, pendant lesquels le soleil s'était couché deux fois où il se lève maintenant, et deux fois s'était levé où il se couche aujourd'hui; et selon lui, Ménès serait monté sur le trône de l'Égypte douze mille huit cent cinquante-six ans avant notre ère.

« Pour Diodore, il ne parle pas des singuliers phénomènes mentionnés par Hérodote, ni d'une si nombreuse succession de rois, tous de la même famille; mais il compte un peu moins de quinze mille ans pour la durée de l'empire égyptien, de sorte qu'il placerait encore plus haut qu'Hérodote le règne de Ménès, en l'an 14940 avant notre ère.

« Quant à Manéthon, il paraît différer beaucoup de ces deux auteurs, et l'on sort avec lui de la région des merveilles. Il distingue bien aussi deux sortes de souverains, les uns dieux, les autres simples mortels; mais l'empire des premiers forme la partie mythologique et cosmogonique des opinions égyptiennes; elle est hors de discussion. Pour les temps écoulés depuis Ménès, cet écrivain ne présente aucun nombre prodigieux, aucun phénomène extraordinaire : il nous donne des règnes tantôt longs, tantôt courts; des hommes, des femmes, des indigènes, des étrangers,

des princes légitimes et des usurpateurs, tour à tour investis de la dignité royale. Lorsque l'histoire sainte présente des points de contact avec les annales égyptiennes, il est en parfaite harmonie avec elle. Chez lui tout est clair et naturel, et la somme totale de tous ses nombres réunis n'atteint pas cinq mille ans.

« Ce système paraît le plus vraisemblable de tous; ce n'est pas cependant celui qui a obtenu la préférence : tout devait être merveilleux en Égypte, et des récits aussi simples n'étaient pas de nature à inspirer de la confiance aux modernes. L'éloquence a peut-être ici triomphé de la vérité. Les récits de l'agréable conteur d'Halicarnasse ont obtenu autant de succès parmi nous que dans les champs olympiques, et nos critiques les plus difficiles se sont rangés du côté d'Hérodote. Manéthon n'est presque plus regardé que comme un imposteur qui écrivit pour tromper les Grecs, et qui n'avait de son temps aucun moyen de s'informer des choses dont il parlait.

« Cependant il est difficile de concevoir comment une telle opinion a été admise; car enfin, à l'époque où vivait Manéthon, deux siècles seulement s'étaient écoulés depuis que l'Égypte avait subi le joug des Perses; elle conservait alors, et elle gardait encore long-temps après, l'usage de sa langue et de ses écritures, et par conséquent l'intelligence de ses livres. Cambyse ne les avait sans doute pas tous anéantis, puisque Diodore les consultait encore deux siècles après Manéthon. Rien n'empêche donc de croire que cet écrivain n'ait pu reproduire en grec des choses écrites depuis long-temps dans sa langue maternelle, et donner un résumé de l'histoire de sa patrie en tout conforme aux opinions des Égyptiens eux-mêmes. Son résumé était peut-être à l'ensemble des connaissances historiques des Égyptiens, ce qu'est *l'Abrégé du président Hénault* comparé à *la grande collection des historiens de France*.

« Mais si Manéthon n'a fait que traduire, en les abrégeant, les annales de l'Égypte, et si les Grecs ont puisé aux mêmes sources, ils ne devraient pas différer autant, sinon dans les détails, au moins dans l'ensemble de leur chronologie? Pour résoudre tous les doutes à cet égard, il n'y a qu'un seul point à constater, c'est de savoir si cette différence existe effectivement. Elle a toujours paru si évidente, que personne n'a jamais songé à la révoquer en doute; et cependant, en l'examinant avec attention, j'ai reconnu qu'elle n'avait aucune réalité, et qu'on s'en était laissé imposer par les apparences.

« Si les bornes de cet extrait me le permettaient, je ferais voir d'abord que les onze mille trois cent quarante années qu'Hérodote semble attribuer à la durée de l'empire égyptien, depuis Ménès jusqu'à Séthos, ne se trouvent réellement pas dans le discours des prêtres qu'il a consultés. Je montrerais ensuite qu'Hérodote a pris

trois cent quarante-un règnes pour autant de générations. Pendant cet espace de temps, ainsi exagéré, il n'était, selon les prêtres égyptiens, arrivé aucun changement en Égypte ; le cours des saisons, les productions de la terre, les inondations du Nil avaient été les mêmes ; en un mot, il n'était arrivé rien d'extraordinaire : seulement le soleil avait changé quatre fois la place respective de ses levers et de ses couchers. Ce phénomène, qu'Hérodote trouve tout simple, a été considéré quelquefois comme un renseignement astronomique de la plus haute importance, et dont la moindre conséquence serait de prouver que les Égyptiens étaient aussi avancés que nous, en astronomie, douze mille ans avant notre ère, tandis qu'il est au contraire le résultat d'un malentendu, inévitable peut-être entre des hommes obligés de se servir, pour conférer, d'interprètes assez mal instruits. La nature de l'année civile usitée en Égypte explique sans difficulté ce récit extraordinaire. Cette année, constamment de trois cent soixante-cinq jours sans intercalation, parcourt successivement toutes les saisons, fait qu'Hérodote, peu versé dans les mystères de l'astronomie, ne pouvait concevoir autrement qu'en admettant un déplacement du soleil, et qui nous prouve incontestablement qu'au temps d'Hérodote les prêtres égyptiens n'assignaient pas même cinq mille ans à la durée de leur empire[1]. Ainsi donc, sur ce point essentiel, cet historien est d'accord avec Manéthon.

« Pour Diodore, la solution du problème est plus facile : c'est tout simplement une faute d'orthographe. Selon cet auteur, les dieux et les hommes avaient régné vingt-trois mille ans en Égypte ; comme il revient plusieurs fois sur ce nombre, on ne peut avoir aucun doute sur sa pensée à cet égard. Il fait ensuite le partage de cet espace de temps ; il assigne dix-huit mille ans aux dieux, et un peu moins de quinze mille ans aux hommes. On ne s'est pas aperçu, d'abord, que dix-huit et quinze font trente-trois, et non pas vingt-trois : il y avait donc dans ce calcul dix mille ans de trop. Ce n'était pas Diodore qui se trompait ; c'est nous qui l'entendions mal. En y regardant de plus près, je vis qu'on pouvait sans peine retrancher ces dix mille ans ; il suffisait de rendre majuscule une lettre qui ne l'est pas dans nos éditions ; alors un nom de nombre qui signifie *dix mille*, devient ce qu'il doit être, le nom d'un roi connu d'ailleurs. Une *myriade* de trop, qui choquait tout à la fois la grammaire, le bon sens et la vérité historique, fait place à *Myris*, l'un des noms du fondateur de l'empire égyptien ; et les quinze mille ans de Diodore se trouvent d'un trait de plume réduits à un peu moins de cinq mille ans. Éditeurs,

[1] En quatorze cent soixante ans, l'année égyptienne revient à son point de départ ; il suffit d'admettre qu'Hérodote soit venu en Égypte dans la quatrième période de cette espèce, pour avoir sans difficulté les quatre changemens indiqués par les prêtres égyptiens. Pour en rendre raison, il ne faut que trois périodes accomplies, c'est-à-dire quatre mille trois cent quatre-vingts ans.

traducteurs, historiens, chronologistes, tous avaient pâli sur ce passage, sans s'apercevoir de cette énorme différence : tant il est vrai que les esprits même les plus judicieux se préservent difficilement des erreurs que le temps a consacrées. Ainsi Diodore n'est plus en contradiction avec lui-même, et il se trouve aussi d'accord avec Manéthon.

« Nous avons encore une autre preuve de cette conformité. Diodore rapporte qu'il avait trouvé dans les livres égyptiens que cette nation avait été gouvernée par quatre cent soixante-dix princes indigènes, cinq reines et quatre Éthiopiens, en tout quatre cent soixante-dix-neuf règnes. C'est précisément là le nombre qui se retrouve dans les listes de Manéthon, les cinq femmes, les quatre Éthiopiens y sont distingués ; il n'y a pas un règne de plus ni de moins. Il est difficile de trouver un accord plus satisfaisant.

« Qu'on ne s'étonne pas cependant de voir, dans un même pays, une si longue série de rois. Les Égyptiens avaient la prétention de ne donner la dignité suprême qu'à des personnages illustres par les services qu'ils avaient rendus à leur patrie : la couronne, chez eux, était donc élective ; l'hérédité ne fut jamais pour eux que la violation de leur loi fondamentale. Nous connaissons les formes de leurs élections, les conditions nécessaires pour être éligibles, les corps de l'État qui prenaient part à cet acte important, et les devoirs imposés aux souverains pour préserver les peuples des abus du pouvoir.

« Une si sage constitution, la précaution même de soumettre les rois après leur mort à un jugement sévère, ne purent cependant préserver l'Égypte des malheurs communs à toutes les sociétés humaines ; car les règnes y étaient courts et les révolutions fréquentes : il paraît même que ce pays ne fut heureux au dedans et puissant au dehors, que sous ceux de ces princes qui héritèrent du trône et qui jouirent des droits du pouvoir absolu dans toute leur plénitude.

« Les trois auteurs qui nous ont transmis l'histoire ancienne de l'Égypte, sont donc d'accord sur un point essentiel ; c'est-à-dire qu'ils attribuent tous une durée d'un peu moins de cinq mille ans à l'empire égyptien. Cette importante vérité est renfermée dans le récit d'Hérodote, formellement énoncée par Diodore, et elle résulte des nombres détaillés donnés par Manéthon. Je ne prétends pas assurément déterminer le degré de confiance que l'on doit avoir dans ce calcul ; je prétends seulement prouver que c'est là le système chronologique qui était admis chez les Égyptiens avant et après la destruction de leur empire, le seul que les Grecs aient connu et pu connaître, enfin que Manéthon nous a conservé l'ensemble de la *Chronologie égyptienne de l'Égypte*.

« Tandis que d'autres s'attachent seulement à rechercher des contradictions et des erreurs dans les monumens précieux que l'antiquité nous a laissés, qu'ils s'efforcent d'y trouver des raisons de douter des vérités historiques les mieux établies, c'est au contraire dans ces contradictions apparentes qu'ils relèvent avec tant d'assurance, que nous trouvons les plus belles et les plus convaincantes preuves de la certitude des faits. Quand on les examinera avec toute l'attention suffisante, sans esprit de système, et avec cette impartialité qui doit toujours distinguer les amis de la science, on reconnaîtra que ces faits transmis sous des formes si diverses, qui amènent toutes à un même résultat, présentent l'accord le plus satisfaisant que l'on puisse désirer. L'erreur elle-même sera alors une preuve de la vérité, et l'histoire ancienne tout entière, brillante d'évidence, sortira victorieuse de toutes ces vaines objections. »

DYNASTIES ROYALES D'ÉGYPTE.

Les listes de Manéthon peuvent seules encore servir de base à la chronologie égyptienne des époques primitives. Elles seront donc notre guide, en même temps que notre moyen de contrôle pour les résultats fournis par les recherches et les fouilles entreprises depuis près de cinquante années; et de la sorte leur véracité et leur authenticité, si maladroitement niées par Larcher, ne feront plus doute pour personne.

On est en effet forcé de reconnaître que le fragment si heureusement conservé par l'historien Josèphe est la preuve incontestable que l'ouvrage du grand prêtre de Sebennytus était autre chose qu'une sèche nomenclature, et que la disparition de l'histoire de Manéthon est une perte irréparable.

Larcher n'avait vu dans Manéthon qu'un imposteur, mais depuis les découvertes de Champollion il a bien fallu revenir sur son compte et ne plus le traiter avec le même mépris; et quoique Eusèbe et Jules Africain aient cherché à réfuter les affirmations de la table des rois, avec une opiniâtreté difficile à comprendre, ils nous ont rendu cependant un signalé service en en démontrant tout au moins l'authenticité absolue.

Les listes royales comprennent une durée de 4500 à 4600 années, réparties en trente et une dynasties ou familles. Vingt-six de ces dynasties seraient spécialement égyptiennes, auraient pour point de départ l'origine de la civilisation de l'Égypte, et s'arrêteraient à la conquête du pays par l'invasion persane.

Mais avant de nous livrer à un examen approfondi de cette table de Manéthon,

nous croyons utile de jeter un coup d'œil rapide sur les dynasties des rois qui ont régné depuis Cambyse jusqu'à Alexandre, espérant que les quelques analogies avec le passé, qui se présenteront sous leur domination, pourront servir de base pour se retrouver dans le dédale des temps les plus reculés.

Disons aussi, pour ne pas laisser supposer un parti pris de notre part, que certains savants supposent que Manéthon (qui, comme prêtre égyptien et comme garde des archives, était pourtant plus à portée de recueillir les différentes versions répandues dans les villes d'Égypte pour en former ses dynasties) les aurait irrégulièrement arrangées; parce qu'elles reproduisent souvent les noms de mêmes personnages, ou rapportent les mêmes faits sous différents noms; et qu'alors il pourrait se faire que les dynasties rentrassent par là les unes dans les autres.

La XXVII^e dynastie commençant au règne de Cambyse, lors de la conquête de l'Égypte par les Perses en 525, comprend huit rois persans : 1° Cambyse, dont le nom se trouve écrit sur quelques monuments égyptiens KMBOTH ; et KMBATH sur une statue du musée du Vatican. On trouve encore le nom de Cambyse dans une inscription gravée sur un rocher, sur la route de Qéné à Qosseir.

2° Smerdis le Mage ;

3° Darius, fils d'Hystaspe; celui-ci fut plus humain que Cambyse; il ne persécuta pas les Égyptiens : il leur permit, au contraire, de reconstruire leurs temples; aussi son nom est-il plus honorablement cité que celui de Cambyse. Il existe une stèle trouvée sur la route de Qosseir, qui porte les cartouches de Cambyse, de Darius et de Xercès : elle paraît avoir été érigée sous un des rois successeurs de Cambyse. Enfin le nom de Darius se rencontre souvent à l'oasis d'El-Khargeh et à l'oasis d'Ammon.

A la hauteur d'Abydos, et à la distance de sept jours de marche à travers le désert, est située la première des trois oasis de Libye : c'était un lieu habité, bien fourni d'eau, abondant en vin, et qui produisait une quantité suffisante d'autres denrées : La seconde est à la hauteur du lac Mœris, et la troisième est celle du temple d'Ammon, où se rendaient les oracles; elles renfermaient aussi, toutes deux, une population assez nombreuse : Ces oasis n'ayant été peuplées d'Égyptiens qu'assez tard, il est à présumer que si le nom de Darius se trouve sur les temples qui y furent élevés, c'est qu'ils ont été construits sous les auspices de ce prince.

4° Xercès, fils de Darius, par lequel fut apaisée la révolte qui avait éclaté la dernière année du règne de son père. Le nom de ce prince se lit aussi à Qosseir, et sur la stèle que nous avons mentionnée plus haut, où les dates qui accompagnent les noms des rois perses, Cambyse, Darius et Xercès, sont parfaitement d'accord avec la durée connue du règne de ces princes. On lit encore le nom de Xercès sur un beau vase

d'albâtre du musée des antiques de Paris; une inscription en caractères cunéiformes s'y voit au-dessous de l'inscription égyptienne.

5° Artaxercès Longue-main, qui succéda à Xercès; il réprima une révolte des Égyptiens, qui avait éclaté à son avénement. Son nom se lit *Artak-h-scheeh* sur les rochers qui bordent une partie de la route de Qéné à Qosseir. Sous le règne d'Artaxercès, eut lieu la révolte, la défaite et la mort d'Inarus, ce chef libyen qui se joignit aux Athéniens pour aider les Égyptiens à secouer le joug des Perses.

6° Xercès II;

7° Sogdien;

8° Darius-Nothus. Sous ce prince, il y eut de nouvelles révoltes; un Égyptien, Amyrtée, originaire de Saïs, soutint une longue lutte contre les lieutenants de Darius, et à la mort de ce roi il se trouva en possession de toute l'Égypte; il y rétablit l'ancienne domination des pharaons, ainsi que les lois du pays, et le culte des divinités nationales.

Cette dynastie persane, la xxvii° de la liste générale, dura cent vingt ans.

La xxviii° dynastie est saïte; elle ne renferme qu'un roi, cet Amyrtée qui secoua le joug des Perses et qui fut le libérateur de l'Égypte. Il s'attacha à réparer les monuments que les Perses avaient mutilés, et mourut après un règne de six ans.

Il serait peut-être logique de nommer, comme faisant partie de cette xxviii° dynastie, Pausiris, fils d'Amyrtée.

La xxix° dynastie était originaire de la ville de Mendès dans le Delta; elle compte cinq rois et s'appelle dans Manéthon dynastie mendésienne. On y remarque Noufrouthph (que les Grecs ont appelé Nepherites), dont le nom se trouve sur les deux côtés du trône d'une statue consacrée à ce roi, statue de basalte noir, qui est à Bologne. On trouve encore son nom gravé sur les rochers des environs de Philæ. Il soutint des guerres contre les Perses, et conclut un traité avec la ville de Sparte.

Le deuxième roi de la xxix° dynastie est Achoris, qui régna treize ans; il conclut une ligue avec Évagoras, roi de Chypre; les Lacédémoniens entrèrent aussi dans cette ligue, qui se rompit, mais fut suivie d'une autre où entrèrent plusieurs peuples de la Grèce, et notamment les Athéniens, qui envoyèrent en Égypte un corps de troupes sous la conduite de Chabrias.

Le nom d'Achoris, avec le titre de « Chéri de Chnouphis », se trouve sur un sphinx du musée de Paris.

Les trois autres rois de la xxix° dynastie sont : Psamméthès, dont la légende est au palais de Karnac; Muthis et Néphréus, dont le cartouche accompagné d'un prénom se lit *Naïfroué*.

INTRODUCTION HISTORIQUE.

La xxx⁰ dynastie est sébennytique, et composée de trois rois, qui régnèrent pendant trente-huit ans. Comme le Delta fut le principal théâtre des événements pendant toute la période transitoire qui suivit ce retour à l'autonomie, il ne faut pas s'étonner que les noms de ces dynasties (saïte, mendésienne, sébennytique) aient été empruntés aux noms de villes situées dans la basse Égypte. Nectanébo Ier, qui a commencé cette xxxe dynastie, fit la guerre aux Perses avec succès; le Nil lui vint en aide : l'inondation survint à propos, et força les Perses à la retraite.

Agésilas vint à la cour de ce roi. Plusieurs monuments portent le cartouche de Nectanébo Ier : On voit, par exemple, sur l'un, un bras armé, symbole de la victoire (*nacht*, victorieux), plus un sphinx barbu, expression de *Neb*, prince, et à côté, le nom de Nectanébo exprimé phonétiquement; on le trouve aussi dans un temple de Philæ, dans une partie restaurée du temple de Karnac, et sur un torse en basalte, de beau travail, qui est à Paris dans la salle du Zodiaque.

Le deuxième roi, Tachos ou Téos, n'a laissé aucun souvenir sur les monuments; il fut détrôné par les Égyptiens, qui proclamèrent roi son neveu Nectanébo II. Sous son règne, les Perses voulurent en finir avec l'Égypte. Ochus se mit lui-même en campagne, et après avoir détruit Sidon, il arriva devant Péluse. Secondé par des Grecs qui connaissaient bien le pays, et notamment par Mentor le Rhodien, il fut partout vainqueur : Nectanébo s'enfuit, et les Perses rentrèrent en maîtres en Égypte, l'an 358 avant Jésus-Christ.

Depuis ce temps, les Égyptiens ne recouvrèrent plus leur liberté. Il n'y avait que soixante-cinq ans que, sous la conduite d'Amyrtée, ils avaient secoué le joug des Perses.

Quoique le cartouche-prénom des deux Nectanébo soit le même, la différence tranchée des signes employés à écrire le nom propre de ces deux rois ne permet pas de les confondre.

À propos de ce Nectanébo II, dont la destinée est incertaine, il semble que les Égyptiens se soient plu à entourer sa chute du trône de circonstances fabuleuses, auxquelles, à l'époque où les Ptolémées vinrent régner en Égypte, le peuple ajoutait foi : on sait, qu'une tradition complétant la légende d'Osiris, avait, sous ces princes, déjà pris place (au dire de Diodore de Sicile) dans les livres sacrés de l'Égypte, à côté des véritables traditions nationales; et que, par elle, non contents d'avoir attribué à Osiris la fondation du royaume de Macédoine, les Égyptiens, allant plus loin, voulurent faire croire, aussi, qu'Alexandre le Grand était un fils de leur dernier roi Nectanébo II. Ils racontaient, en effet, que ce prince, après sa défaite par les Perses, s'était réfugié en Macédoine, à la cour de Philippe, et que se servant de la magie, dans laquelle il excellait, il avait entretenu des relations avec Olympias; qu'Alexandre était donc son fils.

Dans des papyrus grecs des deuxième et troisième siècles, découverts en Égypte, on trouve mentionnée la science de Nectanébo dans la magie. L'aventure d'Olympias et de Nectanébo, imaginée par les Égyptiens pour rattacher Alexandre à leurs dynasties nationales, est une assimilation tout à fait semblable à celle du Macédon grec transformé en un fils d'Osiris.

La xxxe dynastie est persane, et se compose de trois rois : Ochus, Arsès et Darius III; les deux derniers n'ont laissé aucune trace sur les monuments. Le nom d'Ochus existe dans une inscription hiéroglyphique, sous la forme *Okousch*.

On sait que les folies furieuses de Cambyse furent renouvelées par Ochus; aussi la haine des Égyptiens contre les Perses devint-elle implacable, et Alexandre n'eut-il qu'à se présenter aux portes de l'Égypte pour être accueilli comme un libérateur. Mazée, qui gouvernait à Memphis pour Darius Codoman, ne put faire et ne fit aucune résistance.

Nous allons maintenant aborder les faits relatifs aux dynasties pharaoniques; mais nous en suivrons la série, en commençant par les dernières.

Celle qui a précédé l'invasion des Perses est la xxvie; elle est originaire de Saïs, et renferme neuf rois, sous le dernier desquels Cambyse fit la conquête de l'Égypte. Cette dynastie est une des mieux connues, parce que ce fut pendant qu'elle florissait en Égypte que les Grecs commencèrent à y trouver accès. De plus les monuments élevés par les rois de cette dynastie sont nombreux; ils succédaient à une dynastie éthiopienne, et ils s'efforçaient de multiplier les signes de leur patriotisme en couvrant l'Égypte d'édifices. Néanmoins on n'a pas retrouvé de traces des trois premiers rois : Stephinatis, Néchepsos et Néchao Ier cités par Manéthon. Psammétik est un des rois les plus importants de cette dynastie; son nom se rencontre souvent à Karnac, près de Philæ, et dans les carrières de Torrah, près de Memphis. Ce fut sous Psammétik que les Grecs entrèrent en Égypte et s'établirent à Naucratis.

Hérodote et Diodore ont laissé des détails précieux sur le règne de ce prince, sur les monuments qu'il fit construire, sur les alliances qu'il contracta et sur les guerres qu'il soutint. Les noms de Psammétik et de Nitocris, sa fille, se retrouvent sur les matériaux employés plus tard par Achoris dans la restauration d'édifices détruits par les Perses : Nous n'avons pu passer sous silence le nom de Nitocris, parce que le souvenir de cette princesse n'est pas indifférent pour l'histoire, puisqu'on le trouve traduit, dans les fragments d'Ératosthène, par : Ἀθήνη νικηφόρος, « Minerve victorieuse ». Ce nom de Minerve victorieuse donné à la fille d'un roi égyptien originaire de Saïs est on ne peut plus vraisemblable, puisque la déesse égyptienne Neïtha, que les Grecs ont confondue avec leur Minerve malgré les différences d'attributs, était à Saïs l'objet d'un culte particulier.

Néchao II ou Néchos succéda à Psammétik : c'est sous son règne qu'eut lieu l'achèvement du canal des deux mers, et le périple de l'Afrique par des navigateurs phéniciens. Il eut lui-même pour successeur Psammétik II, qu'Hérodote appelle Psammis. Les noms de Néchao et de Psammétik se présentent ainsi alternativement; chaque roi porte le nom de son aïeul.

Vient ensuite Apriès, dont on n'est pas certain d'avoir le vrai nom; puis Amasis ou Amosis, dont le nom se lit : Amos fils de Neith. C'est là son signe distinctif.

Dans une stèle du musée de Florence, il est question d'un Psammétikus prêtre, qui naquit l'an 3 du règne de Néchao, le premier jour du second mois de la saison de l'inondation; il mourut le sixième jour du deuxième mois de la saison de la végétation, âgé de soixante et onze ans quatre mois six jours, l'an 35 d'Amasis. Ainsi la date indiquée par ce monument est d'accord avec ce que l'on sait d'ailleurs, où il est parlé de l'an 35 d'Amasis, car ce roi régna quarante-quatre ans.

La Bible fournit aussi des concordances précieuses pour l'histoire de cette xxvie dynastie. Manéthon fixe aux années 665, 611, 605, 588, 569 et 525 le commencement des règnes de Psammétik Ier, Néchao Ier, Psammis ou Psammétik II, Apriès, Amasis, Psammétik III ou Psamménite. Or la Bible place entre 610 et 605 la victoire de Mageddo remportée par Néchao sur Josias; ce qui est possible, puisque, d'après Manéthon, Néchao est monté sur le trône en 611. Apriès, que Manéthon appelle Vaphris ou Vaphrès, et la Bible Chophra ou Hophra, vint en 587, d'après celle-ci, au secours de Jérusalem, ce qui se concilie avec Manéthon, qui met en 588 l'avénement de ce prince. Jérémie se réfugie en 586 chez ce roi d'Égypte, ce qui s'accorde encore avec la chronologie de Manéthon.

La xxve dynastie est une dynastie éthiopienne, composée de trois rois, Sabacôn, Sévichos et Tahraka, qui régnèrent pendant quarante-quatre ans, de sorte que la xxvie dynastie se trouve entre deux dynasties d'étrangers.

Cette conquête de l'Égypte par les Éthiopiens s'explique facilement; les Éthiopiens étaient voisins de ce pays et formaient un État presque égyptien; la lutte entre les deux peuples était continuelle. Le nom de Sabacôn se trouve sur plusieurs monuments, et notamment à Karnac et à Louqsor; il fit élever beaucoup d'édifices et en fit restaurer quelques-uns parmi ceux de Thèbes. Son successeur Sévichos, qui est sans doute le Sua de la Bible qui secourut Osée, roi d'Israël, contre Salmanasar, a laissé quelques traces sur les monuments. Le troisième roi de la xxve dynastie est ce Tahraka dont le nom se trouve à Karnac, à Médinch-Thabou, et sur les monuments voisins du mont Barkal, dans la haute Nubie, près de Méroé. Les inscriptions du mont Barkal sont datées de l'an 20 de Tahraka, et Manéthon fixe à vingt ans la

durée de son règne. Au livre IV° des Rois, la Bible parle d'un roi des Éthiopiens qui vint au secours du roi Ézéchias, attaqué par Sennachérib; d'après la chronologie biblique, cet événement doit être placé à l'an 710, et cette date tombe dans les limites de la chronologie de Manéthon. Nous avons vu aussi que Sévichos, appelé Sua ou Seva dans la Bible, secourut Osée; la chronologie biblique place cet événement en 726, et, d'après celle de Manéthon, Sévichos monta sur le trône en 728. Il y a donc accord sur toutes les circonstances principales; et nous pouvons en conclure que l'application que Champollion a faite aux noms pharaoniques de son alphabet trouvé au moyen des noms des Ptolémées, est fondée et parfaitement légitime.

La XXIV° dynastie est saïte, et n'a qu'un roi, Bocchoris, qui régna quarante-quatre ans et laissa envahir l'Égypte par les Éthiopiens; la XXIII° est tanite et comprend quatre rois qui régnèrent ensemble quatre-vingt-neuf ans : Les monuments ne donnent rien de certain pour les rois de ces deux dynasties.

La XXII° est mieux connue; elle est originaire de Bubaïtis, ville de la basse Égypte, et eut neuf rois qui régnèrent pendant cent seize ou cent vingt ans : son fondateur fut Scheschouk, que Manéthon appelle Sésouchis, et la Bible Schischak ou Sésac; il est nommé dans Manéthon avec Osorchôn et Takelothès. Les cartouches de ces rois se trouvent au monument de Karnac, qui a été, ne l'oublions pas, construit à plusieurs reprises, comme le prouve l'aspect même du monument. On y lit d'abord : Amon-Maï (le chéri d'Amon) Scheschouk; puis le roi y figure au milieu d'une foule de prisonniers de nations diverses, qu'il conduit devant la trinité thébaine. Son fils Osorchôn, que nomme Manéthon, figure aussi sur le palais de Karnac et sur les murs du grand temple de Bubaïtis : ils paraissent, ainsi que leurs successeurs, avoir exercé les fonctions sacerdotales. Takelothès est peu connu; cependant son nom existe sur les monuments, et particulièrement à Karnac, dans la grande cour du palais, cour que Champollion a nommée à juste titre « la cour des rois bubastites ». Pour cette XXII° dynastie, la Bible fournit quelques points de repère dont ne parle point Hérodote. L'an 5 du règne de Roboam, qui correspond à l'an 975 avant J.-C., Sésac ou Schischak dévasta Jérusalem; or, d'après Manéthon, Sésouchis a régné depuis l'an 979, et pendant trente et un ans (Manéthon dit vingt et un; mais il faut lire trente et un, car on a une date de l'an 28). Il est question aussi dans la Bible d'un roi Zorok, ou Sorok, qui eut des rapports avec la Judée, sous le règne d'Asa, petit-fils de Roboam : Est-ce Sésouchis ou son fils Osorchôn? Je croirais plutôt que c'est le premier; toujours est-il qu'à Karnac, dans la scène de triomphe de Sésouchis, on voit parmi les prisonniers un prince à barbe pointue et à physionomie asiatique, qui est nommé *Iouda Hamalet*. Dans la même scène, on lit encore : Naraïm, le pays des fleuves; c'est le nom hébraïque de la Mésopotamie : d'où

l'on pourrait conclure que Sésouchis étendit ses conquêtes au loin, peut-être même jusqu'à l'Euphrate.

Nous voici remontés jusqu'à la fin du dixième siècle, presque aux temps de David et de Salomon, puisque Roboam et Sésouchis étaient contemporains. Jusqu'ici nous n'avons pas eu besoin de recourir à l'hypothèse des dynasties collatérales, inventée, nous le croyons, par le chevalier Marsham; et dont les anciens, Manéthon notamment, ne se sont pas doutés. Ce système, il est vrai, n'a pas beaucoup de partisans; d'Origny l'a adopté, et, de notre temps, Heeren et Gésénius : Mais ces savants n'ont pas vu que par là ils se privaient du bénéfice des synchronismes bibliques. Jusqu'à la xxii° dynastie, il est inclusivement insoutenable. Toutes les dynasties que nous avons passées en revue sont certainement successives et non collatérales.

Eusèbe et Jules Africain ont retranché, on ne sait pourquoi, toutes les dynasties au delà de la xvii°. Jusqu'à la xiv°, le système des branches collatérales ne peut être admis, puisqu'on voit que le pharaon, sous lequel Joseph administra, l'institua maître de « toute l'Égypte » : Mais un passage de Manéthon, rapporté dans Josèphe, semble prouver l'existence de dynasties collatérales simultanées; il y est dit que les rois de la Thébaïde, s'étant ligués « avec ceux du reste de l'Égypte », entreprirent une guerre longue et difficile contre les rois pasteurs : Cependant, nous l'avouons, ce passage ne nous paraît pas convaincant. On ne peut pas prendre pour l'état normal de l'Égypte celui où elle fut réduite par l'invasion des pasteurs. Il semble donc naturel de croire que, pendant la domination des étrangers, l'Égypte fut partagée en petites principautés que défendaient comme ils pouvaient les petits souverains qui s'étaient maintenus indépendants.

On conçoit bien qu'il a dû se passer alors en Égypte ce qui se passa plus tard en Espagne pendant la domination des Arabes. Des petits États durent se former : séparés les uns des autres par les vainqueurs, ils ne parvinrent que très-tard à se coaliser, à réunir leurs efforts pour chasser l'ennemi commun: Mais une fois que les pasteurs eurent été expulsés, l'unité fut rétablie. Aussi voit-on dans toutes les parties de l'Égypte, depuis Thèbes jusqu'à Héliopolis, des monuments fondés par la xviii° dynastie, la plus remarquable de toutes.

La xxi° dynastie est originaire de Tanis; elle se compose de sept rois qui régnèrent de 1109 à 980, c'est-à-dire pendant cent trente ans environ. Les noms de ces rois sont dans Manéthon. Pour les deux premiers de cette dynastie, il reste quelques souvenirs dans des stèles provenant d'Abydos; le premier y est désigné sous le nom de Mandouftep, nom qu'on a rapproché de celui de Mendès ou Ismendès, qui est à la tête de la xxi° dynastie dans les listes de Manéthon. Strabon parle aussi d'un roi Ismendès

qui fit bâtir le Labyrinthe, et qui était enseveli dans la pyramide voisine de ce monument immense. Cet Ismendès, selon le même Strabon, était confondu par les Grecs avec leur Memnon.

Le second roi de cette dynastie est appelé Psouenennès, Phunesès, Phusénès, dans les listes de Manéthon ; on a cru le reconnaître dans Aasen qui est donné pour fils de Mandouftep dans la stèle nommée ci-dessus. Une concordance à remarquer, c'est que cette stèle est datée de l'an 46 d'Aasen, et que Jules Africain, d'après Manéthon, donne précisément quarante-six années de règne à Phusénès.

Les cinq autres rois ne se retrouvent plus sur les monuments : Cette dynastie est contemporaine de David et de Salomon. Deux faits consignés dans la Bible et qui arrivèrent l'un en 1050, l'autre en 1014, n'ont pu malheureusement jusqu'ici être confrontés avec le témoignage des annales égyptiennes. Il s'agit de la fuite en Égypte du jeune Iduméen Adad qui se dérobait à la colère de David ; et du mariage de Salomon avec la fille du roi d'Égypte. Si ces rois égyptiens étaient nommés dans la Bible, on pourrait comparer leurs noms à ceux qu'ils ont dans Manéthon.

La xxe dynastie contient douze rois et est originaire de Thèbes, ainsi que la xixe et la xviiie, qui renferment, la xixe six rois, et la xviiie dix-sept rois. La xxe est peu importante, du moins les monuments nous apprennent peu de choses sur les rois qui la composèrent. La xixe l'aurait été davantage ; toutefois il est à remarquer que les noms de ses rois, selon les monuments, et selon les listes de Manéthon, sont assez variables, ou même différents.

On croit pouvoir expliquer ces différences en disant que les rois égyptiens avaient plusieurs surnoms ; de sorte que souvent des surnoms très-différents ne désigneraient qu'un seul et même personnage. Ainsi, celui qu'Hérodote et Diodore appellent Sésostris est appelé Ramessès ou Ramsès dans Tacite et dans les monuments. Les rois de la xviiie, de la xixe et de la xxe dynastie portent des noms qui reviennent souvent : Rhamsès, Thouthmosis, Ménephthah. On les distingue sur les monuments par des cartouches-prénoms : néanmoins on éprouve beaucoup de difficultés à les classer dans l'ordre chronologique.

La xviiie dynastie comprend dans Manéthon dix-sept rois. Elle fut de toutes la plus glorieuse et la plus puissante. Les témoignages de l'histoire ne paraissent pas exagérés, lorsque l'on songe à la grande quantité de monuments qui restent encore, attestant l'influence réparatrice de cette grande dynastie.

La xviie, qui est thébaine, compte six rois : le dernier, Ahmôsis, refoula les pasteurs dans la ville d'Avaris. Cette dynastie est double : dans la haute Égypte dominaient les pharaons successeurs de Timaos ou Coucharis ; dans la basse Égypte régnaient les rois pasteurs, au nombre de six.

La xvi⁰ dynastie est thébaine et comprend cinq rois. Sous le dernier de ces cinq rois, nommé Timaos ou Coucharis, eut lieu l'invasion des Hyksos. C'est à cette dynastie qu'Eusèbe arrête sa chronologie. On remonte ainsi jusqu'à Abraham, c'est-à-dire aux limites de l'histoire positive et de la chronologie chez les Égyptiens.

COUP D'ŒIL SUR L'HISTOIRE.

Nous allons faire connaître, sommairement, ce que paraissent avoir été les castes sacerdotales et militaires dans l'antique Égypte. Les quelques lignes que nous consacrerons à l'étude de ces mystérieuses profondeurs historiques, et qui resteront malheureusement encore telles jusqu'au jour où les travaux persévérants des adeptes de la précieuse découverte de Champollion auront produit un ensemble de faits incontestables, nous autorisent suffisamment, croyons-nous, à ne pas être tenu de préciser soit la date exacte de l'origine d'un art, soit l'époque de son épanouissement, soit même le moment fatal de sa décadence et de sa disparition.

Cependant, malgré cette obscurité regrettable, il est déjà possible d'affirmer que l'Égypte, jusqu'à l'invasion des Perses et la destruction des archives de son histoire par Cambyse, avait été une monarchie réglée par des lois immuables; que les véritables indigènes étaient tous de condition libre, quel que fût l'ordre de la caste à laquelle ils appartinssent; et qu'il n'y eut, chez eux, réduits en esclavage, que les étrangers pris à la guerre, ou ceux qui, après avoir opprimé un instant l'Égypte, avaient été gardés en cet état, comme juste punition des maux qu'ils avaient fait souffrir au pays. Les Égyptiens en effet se considéraient tous comme nobles, ou, pour parler selon la formule romaine, tous comme ingénus.

Le fondement de leur législation était leur croyance à l'immortalité de l'âme, pour l'obtention de laquelle ils pensaient qu'il était nécessaire que leurs corps fussent soigneusement préservés de la corruption, et assez conservés pour que leur âme pût y venir habiter une seconde fois. C'est à cette croyance et aux nécessités pratiques qui en étaient la conséquence (aussi bien dans les choses du culte que dans les moyens qui devaient permettre aux corps d'attendre les trente ou quarante mille ans après lesquels l'univers se retrouverait à son point de départ), que nous sommes redevables de ces étonnantes constructions, de ces monuments qu'on pourrait supposer bâtis pour l'éternité.

Ces quelques mots suffiront pour faire comprendre que nous sommes en face d'une civilisation qui n'a pas eu d'analogue; et l'on trouvera facile à expliquer, alors,

l'amour des Égyptiens pour la monarchie; et pourquoi, dans les premiers temps, ils étaient attachés à leurs souverains au point que le deuil de la maison royale était ordinairement regardé par chaque famille comme un deuil domestique.

Les Égyptiens, en effet, paraissent avoir été les plus éclairés de tous les peuples anciens, et les premiers à sortir des ténèbres de l'ignorance : Ils reconnaissaient qu'un Être suprême avait été l'auteur des choses admirables que l'univers renferme, ainsi que des corps célestes que nous voyons rouler régulièrement sur nos têtes; et avaient établi un culte pour le révérer.

Ils adoraient l'Être souverain dans ses principaux ouvrages, le soleil, la lune et les autres planètes, considérés comme ses attributs; et avaient élevé des temples à chacun d'eux. La politique en régla le culte et amena la création de cet ordre sacerdotal sur l'organisation complète duquel on n'a pu parvenir encore à être entièrement fixé.

La fonction la plus importante des ministres de ce culte paraît avoir consisté dans l'établissement et le maintien rigoureux d'un régime diététique auquel tous sans exception, le peuple, l'ordre militaire, l'ordre sacerdotal, le souverain lui-même, étaient, strictement, obligés de se soumettre : mais les exigences de ce régime allaient en croissant, à mesure qu'elles concernaient une classe plus élevée; aussi celles auxquelles étaient soumis les ministres du culte étaient-elles vraiment des plus sévères. Comme ils devaient être infiniment plus purs que le peuple, ils devaient aussi s'abstenir d'une infinité de choses qu'on ne défendait pas à celui-ci.

L'ordre sacerdotal avait donc la mission de veiller au régime diététique de la nation, qui comprenait trois sections différentes : la première, qui n'obligeait que la classe des prêtres; la seconde, qui n'était établie que pour quelques préfectures et quelques villes privilégiées, sans pouvoir s'étendre au delà; et enfin la troisième, qui comprenait tout le reste de la nation et toutes les autres préfectures, lesquels ne pouvaient, en aucun cas, déroger par des usages particuliers à la règle universelle.

A la tête de l'ordre sacerdotal était un grand prêtre héréditaire; nous sommes porté à croire qu'il était, en même temps, le chef du collége d'Héliopolis. On sait que c'est dans ce collége d'Héliopolis, qui fut dévasté par Cambyse, que se faisaient les observations astronomiques : Les prêtres devaient être tous mariés, sous peine de ne pouvoir exercer aucune fonction publique. Ils jouissaient d'un revenu fixe en fonds de terre, qu'on abandonnait à des fermiers pour un loyer fort modique : sur cette somme, ils étaient obligés de prélever ce que coûtaient les victimes ainsi que l'entretien des temples; car ils devaient faire tous les sacrifices à leurs frais : Par excep-

tion, le souverain ou l'État devait payer en argent ou en denrées les prêtres qu'on députait à Thèbes pour y rendre la justice en dernier ressort.

Diodore prétend que les fonds de terre possédés par les membres du sacerdoce représentaient la troisième partie de tout le territoire cultivable de l'Égypte; en outre, Piérus affirme qu'ils n'avaient pas le droit d'entretenir des chevaux.

La première de toutes les classes de l'ordre sacerdotal comprenait les prophètes, qui avaient pour fonction principale d'interpréter les prédictions. Ils présidaient aussi les tribunaux, décidaient des procès, mais sans prononcer une seule parole, en se contentant de tourner l'image de la Vérité qu'ils portaient vers l'une ou l'autre des parties. Ils étaient tenus d'être habiles dans la jurisprudence et de posséder à fond le recueil des lois divines et humaines insérées dans les dix premiers livres canoniques.

Puis venaient dans la même classe les hiérogrammatistes ou scribes sacrés, qui s'appliquaient spécialement à la physique et à l'histoire; ils avaient rang sur les astronomes, sur les géomètres ou arpédonaptes, après lesquels on classait les hiérostolistes. Aulu-Gelle et Macrobe, qui attribuent aux Égyptiens une profonde connaissance de l'anatomie, affirment qu'on sacrait les prêtres du premier ordre en leur frottant avec du baume l'avant-dernier doigt de la main gauche.

Ensuite venaient les comastes, qui présidaient aux repas sacrés; les zacores, les néocores et les posthophores, qui veillaient à l'entretien des temples et ornaient les autels; les chantres; les spragistres; les médecins et les embaumeurs, enfin les interprètes.

Les prêtres, dit Diodore, portaient, ainsi que les rois d'Égypte, un sceptre fait exactement comme une charrue, qu'on prétend avoir été imaginé par les gymnosophistes d'Éthiopie.

On comptait dans l'ancienne Égypte quatre colléges célèbres auxquels on donnait le nom de Choncathim : le collége de Thèbes, où l'on prétend que Pythagore a étudié; le collége de Memphis, auquel auraient été initiés Orphée, Thalès et Démocrite; le collége d'Héliopolis, où avaient longtemps séjourné Platon et Eudoxe, et où Hérodote s'instruisit dans les sciences et dans les mystères des Égyptiens; enfin le collége de Saïs, que visita Solon dans l'espérance d'y pouvoir consulter des mémoires particuliers sur la ville d'Athènes, qui passait pour une colonie fondée par les Saïtes. Les trois premiers colléges députaient dix de leurs membres à Thèbes, pour former le tribunal des Trente que présidait un prophète qui prenait le nom d'Archidicastes.

Quant au quatrième collége, le dernier fondé dans l'ordre des temps, il n'avait pas le droit de députer aucun membre au grand conseil de la nation. Eusèbe parle

bien d'un collège de prêtres qui aurait été institué à Alexandrie, mais tout porte à croire qu'il y a eu confusion de sa part avec l'un des quatre précédemment cités; car il n'en est fait mention nulle part.

Ces quatre colléges de prêtres de l'Égypte n'ont pas toujours été d'accord sur tous les points d'histoire, de physique et d'astronomie; car ils étaient libres à cet égard d'avoir des opinions différentes : ceci explique les contradictions qui ont été signalées par un grand nombre d'auteurs. Diodore de Sicile donne à penser que l'ordre sacerdotal avait l'inspection sur les finances. L'administration de la justice leur était confiée, et à leur installation ils juraient de ne pas obéir au roi, en cas qu'il leur ordonnât de porter une sentence injuste. Ils étaient inamovibles, et leur dignité était héréditaire : C'était le fils aîné qui succédait toujours à son père.

Enfin, suivant un ancien usage, le grand prêtre devait prononcer publiquement un discours, lorsqu'on portait le corps du roi au tombeau, après un deuil de soixante-dix jours.

Quant à la caste militaire, elle n'a pu exister (sous la forme que lui accordent les historiens) que dans le cas où le royaume d'Égypte n'aurait formé qu'une seule monarchie. En présence d'affirmations que l'étude des inscriptions hiéroglyphiques n'a pas encore permis de contester d'une manière absolue (par exemple celles qui ont fait supposer quatre monarchies contemporaines se partageant, avant Sésostris, le sol égyptien), nous nous en tiendrons à la tradition d'après laquelle les guerriers formaient une sorte de noblesse militaire à laquelle le tiers des terres, cultivées par des colons qui lui devaient le cinquième des produits, appartenait héréditairement.

Il ne leur était permis d'étudier, ni d'exercer d'autre métier que celui de la guerre; ils se livraient, même durant la paix, à la pratique constante de toutes les parties de l'art militaire, de façon à se trouver toujours prêts au moment du danger. Leur nombre, qui a dû varier, puisque leurs enfants mâles étaient tous guerriers comme eux, est porté par divers historiens à deux cent cinquante mille individus en état de porter les armes.

Suivant Diodore de Sicile, Sésostris donna à ses gens de guerre les meilleures terres de l'Égypte, afin qu'ayant des revenus suffisants et ne manquant de rien, ils s'occupassent uniquement de leur profession. Sésostris aurait également divisé l'Égypte en trente-six gouvernements militaires qui furent appelés nomes.

L'ordre militaire, lorsqu'une famille régnante s'éteignait, avait, comme l'ordre sacerdotal, voix active et passive pour participer à l'élection d'une nouvelle dynastie; seulement, comme le nombre des soldats était beaucoup plus grand que celui des prêtres, les suffrages de ceux-ci étaient répartis inégalement : celui des prophètes

valait cent suffrages militaires, et ainsi de suite en diminuant, de manière que le suffrage de trois prêtres pût contre-balancer celui de cent trente soldats.

C'était un des priviléges de l'ordre militaire, lorsque le trône se trouvait vacant, que les candidats sortissent de son sein ; mais après l'élection le nouveau souverain passait dès l'instant de son inauguration dans la classe sacerdotale ; en outre, en parvenant au trône, il ne transmettait jamais à sa dynastie le nom de sa famille, mais celui de la ville où il était né.

Au temps de Psammétik (664 ans avant Jésus-Christ), ce prince, le premier d'une dynastie saïte, la vingt-sixième de Manéthon, ayant mécontenté l'armée nationale par son goût pour les mercenaires ioniens-grecs et cariens-sémites, une grande émigration militaire eut lieu vers l'Éthiopie, et cent quarante mille soldats, abandonnant femmes et enfants, s'enfoncèrent dans le Sud pour ne plus en revenir.

C'est de là que date l'ère brillante de l'Éthiopie. Nous croyons que le titre de prince de Konsch ne parut plus sur les monuments égyptiens, après cette époque qui fut probablement celle de l'indépendance de l'Éthiopie : En effet une telle population aguerrie, venant s'ajouter à celle que ce pays possédait déjà, avait bientôt pu déterminer dans l'ensemble du mouvement général une activité propre à la relever de l'indolence naturelle à la race noire : n'oublions pas que l'Éthiopie n'eut jamais une civilisation originale ; que ce fut seulement une copie où l'élément noir dominait. Elle produisit nombre d'imitations médiocres de ce qu'elle voyait en Égypte ; mais jamais une création originale.

Après ce schisme militaire, qui porta un coup mortel à la monarchie pharaonique, il y a lieu de penser que la milice héréditaire d'Égypte ne combattit plus jamais sous les pharaons. Les auteurs du temps font monter à plus de deux cent mille hommes le nombre des guerriers égyptiens qui se retirèrent en Éthiopie avec leurs familles : d'où l'on peut conclure que toute la caste des guerriers abandonna alors l'Égypte, au mépris de l'ancienne maxime de cette contrée, en vertu de laquelle ses habitants n'en sortaient jamais pour aller s'établir ailleurs. On dit que les guerriers se considérèrent comme déshonorés, de ce que ce pharaon avait violé, d'abord les lois, ensuite les usages.

RÉSUMÉ.

Nous avons voulu, par cette introduction historique, faire toucher, pour ainsi dire, du doigt le haut degré de civilisation matérielle auquel était parvenue l'ancienne Égypte, avant l'instant fatal où l'énervement produit par une prospérité sans

égale vint tenter les convoitises et les audaces de voisins moins favorisés ou moins corrompus, et amener sa facile conquête.

Ce que nous avons dit de sa situation géographique, de la fertilité presque fabuleuse de son sol (qui produisait pour ainsi dire sans culture), du régime diététique, imposé à la population pour la mettre à l'abri des fléaux, qui auraient pu la décimer et annihiler, par suite, ses efforts et les bénéfices de sa situation exceptionnelle, explique assez combien il fut facile à ce peuple de se livrer, sans contrainte et avec succès, à la pratique du commerce et à la culture des beaux-arts.

Aussi verrons-nous que l'Égypte, sous les pharaons, connut, aussi bien, tous les avantages du commerce le plus florissant, que ceux de la science : Ces souverains avaient fait creuser de nombreux canaux qui offraient la double ressource de répandre la fertilité des eaux du Nil, et de transporter avec une prodigieuse facilité les productions du pays d'un bout à l'autre de leur empire. Ils établirent, dans la Thébaïde et le Delta, des foires, qui réunissaient les habitants des diverses provinces et y rassemblaient les productions les plus remarquables de leur industrie.

Les Égyptiens devinrent, également, des marins intrépides. Ils voyageaient sur la mer Rouge bien avant la célèbre expédition des Argonautes, et l'un de leurs plus grands rois, Ramsès III, plus connu dans l'histoire sous le nom de Sésostris, organisa une flotte de plus de quatre cents voiles, avec laquelle il pénétra jusque dans l'océan Indien.

L'Égypte parvint donc, rapidement, au plus haut degré de puissance. Elle élevait, de toutes parts, ces statues colossales, ces temples, ces obélisques que l'on ne peut contempler sans admiration ; les collèges de prêtres étudiant continuellement le ciel apprenaient aux navigateurs l'astronomie qui sert à les guider à travers l'immensité des mers, aussi leurs flottes naviguaient-elles depuis l'île de Taprobane, aujourd'hui Ceylan, jusque dans les ports de l'Espagne ; et grâce à elles, les peuples policés de l'Afrique et de l'Europe recevaient-ils d'eux les objets de luxe et d'agrément : C'est en partie aux bénéfices prodigieux de ce négoce qu'on doit attribuer les ouvrages admirables qui sont restés l'étonnement de la postérité.

Jamais nation n'avait encore amassé tant de trésors, jamais peuple ne cultiva les arts et les sciences avec plus d'ardeur, et ne construisit d'aussi grands monuments. La poudre d'or que roulent les torrents d'Éthiopie, les perles d'Ormuz, les parfums de l'Arabie, les étoffes du Bengale abordaient à Memphis, devenue la ville la plus commerçante de la terre.

En un mot, la prospérité de ce royaume était parvenue à son comble : les arts touchaient à leur perfection ; l'astronomie prédisait les éclipses avec justesse ; la sculp-

ture gravait les pierres fines et façonnait à son gré les marbres les plus durs; la mécanique élevait dans les airs des masses d'une grandeur étonnante, et la chimie colorait le verre, donnait plus d'éclat aux pierres précieuses et imprimait aux étoffes des couleurs ineffaçables par le moyen des mordants.

C'est à démontrer ces faits et à rassembler les preuves à l'appui de nos affirmations que seront consacrés les six livres qui suivent sur : les beaux-arts en général, le dessin, l'architecture, la sculpture, la peinture et les arts-et-métiers chez les anciens Égyptiens.

LIVRE PREMIER

APERÇU GÉNÉRAL SUR L'ÉTAT DES BEAUX-ARTS CHEZ LES ANCIENS ÉGYPTIENS

Avant de prendre nous-même la parole sur un sujet qui touche à de si hautes et de si impérissables questions, (et qu'on pourrait prétendre insolubles, parce que la marche du progrès les reproduit incessamment), qu'il nous soit permis de nous arrêter au vestibule du temple mystérieux, pour ainsi dire, devant l'étude générale sur l'art que nous devons à M. Bordes de Parfondry :

« L'art, dit-il, est le lien unique de la forme à la pensée, de la matière à l'esprit. Sphère d'action de l'homme, il participe à la fois du néant du corps et de l'éternité de l'intelligence : de même que l'homme est l'unique intermédiaire entre l'univers et Dieu, de même l'art tient à la fois de la puissance de l'un et de la beauté de l'autre : aussi les Grecs, sentant cette triple relation, divisèrent-ils les arts en trois grandes classes.

« Tout ce qui eut action sur la matière inanimée, sur la forme, ils l'englobèrent dans un seul ensemble auquel nous donnerons la dénomination d'art plastique; tout ce qui eut pour but le développement des facultés physiques de l'homme, fut connu sous le nom de gymnastique; enfin tout ce qui appartenait à l'activité intellectuelle, aux connaissances et au perfectionnement de l'esprit (l'abstraction, l'idéalité, la philosophie, la poésie), tout cela fut compris chez eux sous le nom de musique.

« Cette division ternaire, en Plastique, Gymnastique et Musique, est liée, en effet, à ces trois grands rapports : la Nature, l'Homme et Dieu.

« Les arts plastiques vont eux-mêmes se diviser en trois grandes branches : l'ar-

chitecture, la statuaire et la peinture, mais leur réunion seule pourra former un monument vraiment complet.

« Ces trois divisions de l'art plastique renferment, cependant, entre elles des arts intermédiaires qui sont comme autant de nuances pour arriver aux tons tranchés, comme autant d'échelons nécessaires pour passer aux trois grandes masses : ainsi entre l'architecture et la statuaire se place la sculpture, degré intermédiaire qui touche à la première par la base et l'élévation, à la seconde par le contour et le modelé : Entre la statuaire et la peinture, sont le bas-relief et la gravure. Enfin, la peinture elle-même, modifiée, devient l'écriture : Mais pour bien comprendre cette marche de l'art plastique, il faut remonter à l'origine des sociétés.

« L'homme sauvage dut construire d'abord sa demeure, l'orner ensuite (la peindre), enfin la couvrir de dessins, (souvenirs ou des faits de sa vie, ou des visages de ses aïeux) ; puis, quelquefois, à défaut des uns et des autres, de figures fantasques, filles du caprice et de l'imagination : Si de l'individu nous passons à la famille, on comprend que les peuples, par un besoin instinctif de réunion, durent bâtir des édifices, des monuments gigantesques, soit en l'honneur de quelque grande bataille gagnée, de quelque traité conclu ou de tout autre événement extraordinaire : A certaines époques on dut s'assembler autour de ces œuvres colossales, soit pour y renouveler alliance, soit pour des réjouissances communes et solennelles, mais surtout pour y bénir l'Éternel des bienfaits versés sur la terre. Voilà l'origine de l'architecture.

« Certaines actions particulières à une contrée, certains centres de peuplades nécessitèrent des constructions analogues ; seulement, comme leur influence devait être beaucoup plus restreinte, ces constructions ne s'adressant qu'à une tribu ou à une famille furent plus petites et se réduisirent insensiblement à l'état de colonnes, de statues. De là vint la sculpture.

« Enfin, le besoin de répandre au loin, de retracer aux yeux quelque fait éclatant ou les traits de quelques héros renommés, donna naissance à la peinture, qui ne servit pas seulement à orner l'intérieur des temples, mais encore à jeter à l'extérieur des connaissances utiles ; et c'est lorsqu'une communication plus intime, une nécessité absolue de relations étroites et resserrées, exigea des représentations multipliées d'objets importants et essentiels ; que l'intérêt et le besoin modifièrent la peinture au point de la faire devenir écriture : Mais alors, après avoir servi à la renommée des faits, elle servit, aussi, à la propagation des pensées.

« Sous ces différentes transformations, il ne faut pas oublier de remarquer que la matière se spiritualise, pour ainsi dire, jusqu'à venir elle-même à l'état d'idée ; et que de naturel l'art devient humain, et enfin divin.

« Ces trois grands pas de l'art plastique sont marqués par trois créations ou représentations : le mythe plastique, le symbole et l'hiéroglyphe, qui plus tard devient lettre. La matière elle-même semble s'ennoblir et se purifier à mesure que l'art s'élève et se divinise. D'abord c'est une simple pierre qui représente la Divinité et à laquelle on sacrifie ; telle est l'origine des autels : peu à peu on donne à ces pierres la forme d'animaux, d'hommes ; et c'est alors qu'on érige dans les temples les statues ; enfin on multiplie ces dernières et l'on couvre les murs et les plafonds d'images : on voit les dieux d'abord assis, les mains, les bras et les jambes collés, puis debout à l'état de termes ou de cariatides ; enfin l'art se débarrasse des liens terrestres et la statue marche, vole pour ainsi dire, et les couleurs de la vie viennent l'animer et la rendre plus belle.

« Au commencement la matière des figures est de peu de prix : c'est d'abord le granit, l'argile, le bois, la pierre qui sont utilisés ; puis viennent le marbre, le porphyre et l'albâtre ; enfin l'ivoire, l'argent, l'or, ne se trouvent pas être assez précieux ; et ce sont les végétaux, le lin, le papyrus, etc., qui fournissent les moyens de rendre toutes les représentations plus délicates et plus finies.

« Il n'est pas jusqu'au prêtre lui-même qui ne semble suivre l'art dans ses diverses phases de spiritualisation. D'abord le mariage ne lui est pas interdit ; puis il ne s'oblige au célibat que jusqu'au moment où il prend une femme ; enfin se dégageant peu à peu de la terre, anéantissant par la force de l'âme l'impérieuse sensualité, il s'oblige à une chasteté éternelle.

« Les trois faces de l'art s'étant donc développées dans un ordre parallèle : matière, homme, esprit ; la vaste unité trinitaire s'est modifiée simultanément ; et l'écriture ou la parole à l'état de fait, puissant moyen de communication entre les hommes, lien universel de fraternité entre les esprits de la terre ; la parole ne faisant plus qu'un, et se confondant avec la lettre, ferme alors le cercle de l'intelligence humaine.

« Ainsi l'homme présente dans toutes ses manifestations vraies l'empreinte de son principe, de Dieu ; et il en est l'expression dans l'univers physique et dans l'univers intellectuel. La science est l'enveloppe invisible de l'art, comme la forme ou matière en est l'enveloppe sensible ; l'amour est le feu sacré qui le vivifie : l'accord de la science et de l'amour donne à l'artiste la foi qui donne à l'œuvre l'éternité.

« La nature étant l'ouvrage de Dieu, l'art, ouvrage de l'homme, n'est d'abord qu'imitation : aussi l'homme passe-t-il du réel à l'idéal, et de ce dernier état au vrai. La science, l'amour, la foi, président à ces trois développements : la science agit principalement sur le réel ou positif ; l'amour ou l'inspiration, âme de l'art, crée

surtout l'idéal ; la foi ou la religion ramène l'homme à la science des sciences, au principe universel, à la vérité des vérités, à Dieu.

« Le propre du réel ou de la science est la force ou puissance, et pour mieux dire : l'*Imposant!*

« Le propre de l'idéal ou de l'art, c'est : le *Beau!*

« La foi seule, le vrai dans toute son énergie, produit le *Sublime!*

« La présence du beau ou du sublime se manifeste dans le goût, qui naît de la comparaison des diverses œuvres de la science, de l'art et de la religion ; et c'est le sentiment du beau et du vrai qui épure et transforme le goût en un jugement sûr et irrécusable. L'art, en effet, est comme tout ce qui tient à la terre, comme la fleur, comme l'oiseau ; il faut qu'il reçoive d'en haut la rosée vivifiante, et qu'il s'inspire du vrai pour engendrer le bien que le beau seul donne aux hommes. L'imposant, le beau, le sublime ; la science, l'amour, la foi, sont le triple voile que l'homme soulève péniblement pour entrevoir l'infini ; la mort seule écarte le dernier ; aussi le socle de l'art, la base de l'œuvre de l'homme, c'est le tombeau. La nature, ce puissant laboratoire de la vie, n'est que l'immense réceptacle de la mort.

« La mort, voilà pour tous le piédestal de l'immortalité : bientôt le tombeau devient autel, et enfin temple ; après quoi l'hommage à la nature, à la mort, se change en hommage à l'homme, à la vie, jusqu'à ce qu'il retourne à Celui dont il découle, à l'Éternel : dans son origine informe l'art se borna à la circonscription du contour extérieur des objets naturels, puis à celui des parties intérieures. D'abord imitateur, l'homme suivit les leçons de la nature : l'art de bâtir ou l'architecture fut le premier art. L'homme ayant été créé libre et indépendant eut aussi la liberté dans ses créations : l'agriculture seule, en le fixant au sol, donna à ses œuvres la fixité.

« Tant que l'humanité n'eut qu'un seul langage, elle n'eut qu'une seule tradition : c'est la désunion des âmes qui produisit la désunion des pensées, des langues ; et ce n'est qu'alors qu'on se transmit les faits au moyen de monuments immobiles et invariables, qui ne changent pas comme les idées humaines ; et que la tradition plus ou moins corrompue, plus ou moins comprise laissa son empreinte sur des œuvres informes qui participèrent du plus ou du moins de vérité de la pensée ou du fait générateurs.

Le premier essai de l'art plastique fut la représentation des objets naturels, ou l'architecture et la sculpture ; le deuxième, celle des objets corporels de l'homme et des animaux, ou la statuaire et la gravure ; le troisième, enfin, fut celle des objets idéalisés, des pensées, ou la peinture, simplifiée elle-même en écriture, en lettres : Nous nous contenterons, ici, de citer ce qui a rapport à l'architecture.

« C'est l'amour du sol, qui fit le foyer ou la maison, ou l'architecture civile ; l'amour pour son semblable, auquel est dû le tombeau, ou l'architecture funèbre ; l'amour du Créateur et la reconnaissance pour ses bienfaits, qui donna naissance à l'autel ou l'architecture religieuse : puis le foyer, le tombeau, l'autel, se confondirent et ne firent plus qu'un dans le temple.

« Le premier séjour de l'homme fut la montagne ; sa première habitation, la grotte et l'ombrage de l'arbre : la forme pyramidale des premiers monuments, l'architecture souterraine des Troglodytes, le pilastre ou la colonne, viennent de ces trois objets naturels qui s'offrirent au regard : Ainsi nous devons déjà comprendre la tente et le poteau, la pyramide et l'obélisque, le temple et la colonnade, surprenante et majestueuse gradation qui finit à l'étonnement et à la terreur, ces premiers mobiles du retour des hommes à l'Éternel.

« La lumière orienta les premiers mortels, et les quatre points cardinaux donnèrent les quatre faces du carré ou de la Croix, base de presque tous les édifices ; son élévation de la terre vers le ciel leur donna la forme pyramidale ; son rayonnement du centre vers les extrémités produisit le Cercle.

« L'homme gravit la montagne pour se rapprocher davantage de la Divinité, lui offrir des sacrifices et des prières. Ces monts vénérés furent taillés, sculptés, ornés, et l'on eut des espèces d'édifices naturels. Ce fut ce qui eut lieu en Asie, où sont les immenses galeries souterraines d'Ellora, de Salutte, etc. Puis à l'instar de la montagne, on fit dans les plaines la pyramide, monument à la fois funèbre et divin, autel et tombeau, prière de reconnaissance ou de regret, symbole d'avenir et de passé, qui ne font qu'un tout inséparable et compacte dans le développement que parcourt l'architecture funèbre ou religieuse.

« Que de volumes il faudrait pour expliquer les innombrables mythes sculptés dans le roc, bas-reliefs gigantesques retraçant pleins de vie les faits de la nation antique, pages colossales de pierre où toute une histoire est décrite en caractères ineffaçables avec le ciseau dans le granit.... »

« L'idée du nombre, ayant été la première comme essence, le fait du dessin a été le premier, comme création ; l'un est la pensée dont l'autre est la forme. L'unité, premier degré de l'abstraction dans l'idéal, a donné le point, premier degré de l'abstraction dans le physique ; le nombre deux a donné les deux points, ou la ligne ; le nombre trois a donné le triangle ; le nombre quatre le carré, etc. Donc la puissance du nombre dans l'architecture orientale antique n'a pas été la cause de l'immobilité et de la fixité des traditions anciennes ; non plus que des formes consacrées par les prêtres, dont nul ne peut s'écarter sans sacrilége.

« Ce qui entoure l'homme en Orient étant imposant et majestueux, les créations de l'homme durent imiter ce qui s'offrait devant elles, et l'art y fut mystérieux et colossal; car, au commencement, il est lourd et pesant, il s'attache à la terre qui l'engendre, à son sol nourricier : il ne devint plus léger, plus svelte qu'avec la civilisation, qui finit par le rendre aussi mobile que la pensée humaine : c'est ainsi que l'enceinte obscure s'élargit, s'agrandit, et qu'elle se développe à mesure qu'elle sort des ténèbres mystérieuses du passé.

« Le colossal et l'imposant, voilà le caractère de l'art hindou ou de l'art égyptien : mystérieuses et saintes, leurs créations souterraines semblent sortir du sol et garder, au-dessus, l'empreinte gigantesque et les profondeurs sombres de leur origine. Nulle part, si ce n'est dans ces deux pays, on ne trouve les deux espèces d'architecture, dont l'une creuse dans les entrailles du roc les monuments, et l'autre les élève vers les cieux, comme autant de rocs eux-mêmes, taillés et ornés par la main de l'homme.

« Toutes ces constructions vont se rapporter dans l'antiquité la plus haute à un type immuable qui se perd dans la nuit des temps. Non-seulement les dieux et les personnages sont de taille gigantesque dans les deux contrées; mais les pierres ne sont liées entre elles par aucun ciment; le bois, taillé en queue d'aronde à ses deux extrémités, était seul employé, en Égypte comme à Éléphanta, à unir les pierres entre elles.

« Dans l'Inde, deux piliers d'une grandeur colossale remplacent devant la pagode les pylônes massifs ou les deux obélisques qu'on trouve en Égypte; quant aux pagodes, elles ont toutes la forme obéliscale. Les temples hindous, comme les temples égyptiens, ont souvent le plafond peint : certains tehoultry ou hôpitaux sont aussi ornés d'un zodiaque : la voûte, le cintre et le pont sont totalement inconnus; on y voit le serpent adoré et les monolythes à profusion. L'intérieur des pagodes, le plus fréquemment massif de maçonnerie, entouré d'enceintes sacrées comme le temple égyptien, consiste au centre en une petite salle carrée, nue, sanctuaire impénétrable et simple à la fois comme la religion elle-même.

« Chez l'un et l'autre peuple, bas-reliefs innombrables, mythes plastiques, récits divins sculptés sur la pierre. Si l'un remplit les trois cent soixante vases de l'île de Philæ en l'honneur d'Osiris, le brahmane ne fait pas moins de libations avec ses coupes sacrées. Le sinhâ hindou, ce lion à face humaine, ce guerrier sur lequel s'appuie Brahmâ ou la religion elle-même, ne semble-t-il pas avoir imprimé son ongle sur toutes les pierres de l'art égyptien, puis s'être couché dans le désert? Personnification vivante dans l'Inde, il est devenu pétrification muette en Égypte; où, image

de l'énigme que renferme la filiation des peuples et des idées, il serait resté au milieu de ses flots de sable !

« En vain la science l'a interrogé, son œil est toujours resté immobile ; jamais sa paupière ne s'est refermée : on a beau questionner cette prunelle vide, l'antiquité ne nous a donné que son nom. En vain nous l'avons répété autour de lui, le sphinx n'a pas répondu ! »

On comprendra facilement qu'en reproduisant ces pages éloquentes, mais un peu confuses, nous nous abstenions de toute réflexion : dans ces profondeurs, il y a place pour tous les systèmes ; mais l'intérêt qui les a dictées, la pensée qui les a inspirées ont réveillé en nous le souvenir des enthousiasmes qu'alluma, chez MM. de Laprade et Ernest Feydeau, le mirage de la terre d'Égypte. Nous allons aussi leur céder un instant la parole.

Écoutons, d'abord, M. de Laprade.

« Au commencement, dit-il, un art unique réunissant les arts plastiques (la sculpture et la peinture) avec les arts de la parole (la musique, la poésie, etc.) dans un même but religieux et constituant le culte, l'architecture resta le corps, la forme extérieure de cet art dont l'esprit intime était la prière.

« Un premier morcellement dégagea l'esprit du corps, la poésie de l'architecture ; ensuite la poésie religieuse le céda à l'épopée héroïque, en même temps que l'architecture laissait échapper la statuaire de sa dépendance ; enfin l'art, devenu ainsi tout humain, mais héroïque, de divin qu'il était d'abord, subit sa dernière transformation en se faisant démocratique et vulgaire par la peinture et par le drame.

« L'architecture est l'art religieux par excellence ; elle caractérise les époques où domine le sentiment du divin, et par conséquent les époques de fondation, et d'organisation ; celles où le lien social est le plus fort, où les nations pleines de sève et de jeunesse ont devant elles un long avenir. C'est l'art de l'Égypte sacerdotale, du moyen âge théocratique. La poésie qui lui correspond est resserrée sous la forme de l'hymne ; elle n'est autre chose que le rituel des prières ; la voix du prêtre est seule libre dans le sanctuaire.

« L'architecture règne aux époques où les nations sont pour ainsi dire muettes autour du sacerdoce ; où la parole n'a pas atteint son premier degré d'affranchissement. Aussitôt que la classe guerrière, émancipée la première du joug sacerdotal, s'empare de l'initiative sociale ; dès que s'ouvre l'ère des individualités puissantes, avec le règne de l'aristocratie, la statuaire se dégage de l'architecture pour reproduire d'une façon isolée et distincte les figures des héros qui ont conquis une personnalité énergique en dehors de la masse sociale.

« Alors, au poëte liturgique emprisonné dans les murs du sanctuaire, au poëte égyptien formulant les litanies d'Isis ou de Thot entre deux rangs de sphinx, au moine composant une prose pour Noël ou Pâques sous les arcades de son cloître, succèdent le trouvère homérique ou le rapsode féodal, célébrant les exploits guerriers de leur suzerain et de ses ancêtres, dans des fragments épiques qui deviendront plus tard l'*Iliade* et l'épopée chevaleresque des cycles d'Arthur et de Charlemagne.

« La Grèce, au sein de laquelle, dès l'origine, les héros ont égalé et remplacé les dieux, et détrôné complétement les prêtres, la Grèce appelée à dégager l'individualité humaine, a créé la statuaire distincte de la sculpture architecturale. L'épopée, qui est la statuaire morale des héros, signale, en Grèce, la première apparition dans le monde de la poésie humaine et libre.

« Dans la civilisation la plus antique et la plus primitive qui nous soit connue, en Égypte, l'art né sous sa forme la plus synthétique et la plus complète, avec les gigantesques spéos qui servaient de temple au panthéisme, l'art se divisa, pendant la suite des siècles, jusqu'à produire cette multiplicité de genres qui témoigne du travail analytique des sociétés plus avancées.

« Un exemple, de cette union de tous les arts dans un seul et au sein de la religion (union qui caractérise leur état primitif), nous est donné par une civilisation unique dans l'histoire, qui est morte tout d'une pièce sans avoir été entamée dans son essence, sans avoir jamais franchi le degré où la plaçait l'ordre de sa naissance dans l'âge des sociétés humaines.

« L'Égypte, quoiqu'elle eût subi trois conquêtes, trois dominations étrangères avant de s'anéantir entre le christianisme et l'islamisme; l'Égypte, sous les proconsuls romains comme sous les Ptolémées et les satrapes, n'a jamais vu se modifier chez elle les rapports des arts entre eux, ni s'altérer la loi de l'art primitif né, au sein de sa religion immobile, sur les confins du naturalisme asiatique et de l'humanisme occidental.

« L'architecture reste en Égypte l'art dominateur; elle règne solitairement, et garde tous les autres arts enveloppés sous sa synthèse génératrice; la sculpture et la peinture ne s'exercent que sur ses constructions massives. Les statues ne se hasardent hors de l'enceinte sacrée que comme un appendice du temple. Sur les parois intérieures des spéos ou sur les faces des pylônes, les figures coloriées ne s'étalent que comme les lettres d'une écriture plus matérielle qui retrace sur ces pages de pierre les exploits des souverains ou les actions des dieux. Il y a plus, la parole qui s'élevait dans ces sanctuaires ne s'est jamais fait entendre au dehors; les accents de la poésie liturgique qui accompagnaient les rites du culte ne reten-

tissaient que comme la voix même du temple; ces hymnes n'ont donc laissé d'échos nulle part, en dehors des édifices sacrés : Et lorsque l'âme s'est retirée de ces monuments avec la religion qui les avait enfantés, l'Égypte tout entière est restée muette. A part les chants sacrés qui exprimaient les diverses péripéties des drames du sacrifice et de l'expiation, poëmes qui n'ont jamais été confiés aux mémoires profanes et qui s'effacent aujourd'hui avec les peintures et les bas-reliefs des cavernes mystiques ; à part ces hymnes récités dans les temples, l'Égypte n'a pas eu de poésie. Jamais la poésie n'a constitué une fonction, un art indépendant du ministère sacerdotal. Ce pays n'a jamais eu de libres chanteurs, de dramaturges laïques; aucun indice de la parole égyptienne ne subsiste, qui ne soit sorti de la bouche d'un prêtre; et cette parole, cette poésie est restée adhérente à l'architecture.

« Le Nil a-t-il eu son *Iliade* comme le Simoïs et le Gange? Dans l'épopée (le premier genre qui apparaît dans la poésie au sortir de l'hymne), l'humanité prend pleine possession de la poésie. Cette épopée, qui dut avoir pour sujet la lutte des Asiatiques et des Égyptiens, a-t-elle jamais eu un chantre? L'Égypte n'a pas son Homère, pas même son Orphée. L'Orphée de l'Égypte a silencieusement érigé des temples et des tombeaux, et le bruit de ses hymnes n'en a jamais franchi l'enceinte. Ainsi en Égypte, peinture, sculpture, poésie, musique, philosophie même, l'architecture absorbe tout, elle tient lieu de tous les arts : c'est l'état primitif de l'art, subsistant dans son inviolable sévérité. »

Donnons maintenant la parole à M. Ernest Feydeau :

« La première chose, dit-il, qui saute aux yeux de celui qui examine pour la première fois un recueil de dessins égyptiens, c'est une certaine contrainte dans les attitudes des personnages, une roideur magistrale et régulière, une sorte de gaucherie résultant de l'absence de la perspective ou plutôt d'un parti pris chez l'artiste de violer les lois de la perspective : C'est encore une symétrie de composition, une ressemblance de pose et d'allure qui prête à tous les personnages d'un même bas-relief ou d'un même tableau le même caractère, le même mouvement, la même forme. L'observateur, cependant, doit se garder de fermer le livre en haussant les épaules; si peu qu'il ait le coup d'œil exercé, il apercevra bientôt, à travers cette identité de galbes, des dissemblances presque insaisissables d'abord, puis très-frappantes : Il rencontrera des variantes, non-seulement dans les poses et les attitudes, mais dans la disposition des détails et des ensembles.

« Enfin, s'il persiste à bien voir et à comparer, il ne tardera pas à constater que certaines parties du corps humain, seules, sont réellement défectueuses; et que, par un miracle d'adresse ou de naïveté, elles sont soudées, comme naturellement,

à d'autres parties d'une exécution excellente, et de telle manière qu'à première vue rien ne choque, si ce n'est l'ensemble, dans ce bizarre assemblage de beautés très-réelles et d'excentricités très-réelles aussi.

« Quand il est parvenu à ce point, l'observateur ne tarde pas à faire une découverte nouvelle et plus curieuse encore. Ce sont toujours les mêmes parties du corps humain qui sont excellentes, et toujours les mêmes parties qui sont absurdes. Les emmanchements des épaules, les attaches des bras, la forme des mains, la disposition des pieds, celle surtout du globe de l'œil, font tout d'abord ressembler l'homme à une espèce de pantin de bois dont les pièces ont été mal assemblées ; dont le buste se présente de face, posé sur un tronc et des jambes de profil ; dont la tête porte, de profil, sur ce buste de face ; dont les yeux enfin regardent en face celui qui voit la tête de profil.

« Le dessin de la tête, au contraire, le modelé du visage, quelquefois les avant-bras, le cou, l'abdomen, les cuisses, les jambes et les pieds sont souvent d'un dessin si exact, si pur, si correct, si élégant que, prises séparément, en cachant le reste du corps, on peut comparer chacune de ces parties aux mêmes parties du corps le plus heureusement, et le plus poétiquement reproduites par le ciseau grec.

« Enfin, s'il est habile, l'observateur, en comparant toujours les uns avec les autres, les dessins qu'il a sous les yeux, devine bientôt qu'une règle inflexible, dont il ne comprend pas les motifs, fut imposée aux artistes égyptiens ; car il n'est pas possible de constater l'alliance de tant de grâce et de science à tant d'ignorance et de gaucherie sans concevoir que cette ignorance et cette gaucherie ne sont qu'apparentes ; car les lignes (absurdes elles-mêmes, en tant qu'exactitude de représentation du corps humain) étant pour un moment prises en elles-mêmes et comme détachées du corps humain, ces lignes sont harmonieuses, élégantes, savantes. Et alors, si l'observateur a près de lui quelque bon morceau de statuaire égyptienne, une tête, un sphinx, une statuette de la belle époque de l'art, son étonnement touche au comble ; car tout est parfait comme perspective, comme dessin, comme justesse de mouvement dans cette tête, cette statuette, ce sphinx ; car tout est parfait souvent comme modelé, comme sentiment, comme expression ; et il est conduit à se demander si la règle qui violentait si cruellement le dessin avait, par hasard, fait grâce à la statuaire.

« Nous le tirerons tout de suite d'embarras, en lui disant que, dans l'art de la statuaire, cette règle haïssable ne pouvait pas être appliquée.

« En effet, chacun comprendra qu'à moins de façonner des espèces de monstres plus grimaçants et plus fantastiques encore que ces dragons rêvés dans l'extase narcotisée des Chinois, chacun comprendra qu'il était matériellement impossible aux

statuaires égyptiens d'obéir à la règle imposée aux graveurs et aux peintres par le sacerdoce. Les prêtres souverains qui, dès le début de l'art, avaient admis pour types indélébiles les essais naïfs et grossiers des artistes primitifs, en adoptant sans doute comme types ces figures de convention, uniquement parce qu'alors les artistes inhabiles n'en savaient pas reproduire de meilleures; les prêtres eurent beau déposer dans les temples les modèles de ces types, et défendre aux artistes de s'écarter, en quoi que ce fût, de la représentation de ces modèles, les sculpteurs ne purent pas leur obéir, et la règle sacerdotale vint se briser contre les exigences matérielles de la statuaire.

« Comment, en effet, tailler une statue dont le corps, la tête et les pieds n'auraient pas été dirigés suivant le sens de la même ligne? et pourquoi, d'ailleurs, enfanter un pareil monstre? La règle sacerdotale ne put obtenir des statuaires qu'une certaine roideur dans l'ensemble, une certaine lourdeur de la pose, une certaine sécheresse des lignes. Et encore, cette roideur qu'on retrouve surtout dans les attaches des bras aux épaules, dans l'horizontalité des épaules, dans l'effilement du buste et dans la tension des muscles des jambes, cette roideur se retrouve un peu dans la nature égyptienne. Les Égyptiens de race ressemblent tous, plus ou moins, à cette figure de convention si gauche, mais si sculpturale, que reproduisirent toujours les artistes primitifs de tous les peuples et de tous les temps.

« Il ressort de ce qui précède que ce qu'il y a de contraint, de symétrique et d'impossible dans le dessin des artistes de l'Égypte, à la belle époque de l'art égyptien, ne provient pas de l'ignorance ou du goût dépravé des artistes, mais d'une règle sévère, absurde et barbare, qui leur était inflexiblement imposée. La meilleure preuve de ceci se rencontre presque toujours dans les dessins représentant, non plus l'homme au repos, mais l'homme en mouvement. Certains mouvements, dans le dessin, échappaient forcément, tout comme la statuaire, à la règle que les artistes exécraient; et, dans quelques représentations de danses, par exemple, on peut voir quelques figures se mouvant dans une liberté parfaite, un peu grêles et naïves encore, il est vrai, mais bien en perspective et en proportion.

« Nous examinerons plus loin les représentations des animaux dessinées, peintes ou gravées, qui sont peut-être plus curieuses et plus probantes encore que les représentations du corps humain. Tenons-nous-en pour le moment à la figure humaine peinte ou entaillée au trait, souvent avec une finesse de camée, sur une surface plane.

« Eh bien! à la belle époque de l'art égyptien, sous les xviiie et xixe dynasties, cette figure, même quand elle est prise au repos, malgré son étrangeté choquante, atteint

souvent en quelques détails, par un miracle de grâce et d'éloquence, à la hauteur des œuvres grecques. Il n'est pas facile de faire comprendre au lecteur comment une réunion de lignes conventionnelles et de lignes exactes peut produire seulement un ensemble satisfaisant, en tant que représentation d'un objet quelconque. On pourrait cependant, pour se livrer à une discussion technique à cet égard, s'appuyer sur de nombreux exemples que nous fournit l'art grec lui-même! Concédons que ces œuvres prises en elles-mêmes sont des œuvres hybrides. Mais d'où vient donc que ces œuvres, hybrides en elles-mêmes, peuvent nous toucher et nous plaire? De la grâce, de l'élégance qu'elles révèlent, de la science de ces lignes prises absolument et comme lignes, de la suavité de leur contour, du caractère propre qu'elles possèdent, de leur pureté, de leur naïveté; que sais-je? Le fait est que ces œuvres nous touchent et nous plaisent, pas absolument cependant; mais qui sait, si leur étrangeté même ne leur prête pas un charme qui serait peut-être moins vif, si elles étaient plus simples et plus naturelles?

« Le point de départ de la cause des excentricités de l'art égyptien étant donné, la convention des formes étant docilement acceptée par le lecteur (comme autrefois elle le fut par les artistes eux-mêmes), en étudiant les détails de cet art méconnu qu'il faut placer, pour le bien comprendre, en dehors de tous les arts, une foule de beautés se révéleront tout à coup à nos yeux : justesse d'observation, bonheur des poses, sentiment des attitudes, grâce des lignes, élégance de l'ensemble, naïveté des gestes; tout ce qui constitue l'art du dessin (l'exactitude de l'ensemble exceptée) se trouvera, avec l'expression, réuni dans les fresques et les bas-reliefs de la belle époque de l'art.

« Il faut toujours avoir soin de choisir ses spécimens dans les œuvres de la belle époque de l'art, parce que, trop souvent, il est très-utile de le dire, l'art égyptien est jugé sur des œuvres grossières et sans valeur. Ces œuvres, qui datent de l'enfance de l'art ou de sa dégénérescence, sont presque toujours, on le conçoit, d'une exécution malheureuse. Le musée du Louvre en renferme un grand nombre qui n'intéressent que les seuls archéologues. Ce ne sont pas celles-là que nous devons admirer, ni même regarder. Nous ne jugeons pas l'art grec d'après les premiers vases peints, mais d'après les œuvres du siècle de Périclès; de grâce, ne jugeons donc plus l'art égyptien sur les œuvres contemporaines de la domination des pasteurs, ou de la dynastie des Ptolémées, mais sur celles des règnes des Aménoph et des premiers Rhamsès.

« Ce qu'il y a peut-être de plus séduisant dans ces œuvres, c'est le cachet de vérité simple, de candeur, de bonne foi qui les caractérise. Toute une race, l'aînée des races, grave et gracieuse, élégante et noble, sérieuse et belle, revit et respire

souvent sur ces fresques mutilées, sur ces bas-reliefs martelés. L'art, un art charmant jusque dans son indécision, ses naïves gaucheries, ses formes de convention; un art toujours épris de la pureté, de la beauté, de la suavité des lignes, même quand il les force et les ploie en contours impossibles; un art toujours amoureux de la richesse des détails, de leur abondance, comme du caractère propre aux ensembles, soit qu'il reproduise des types gracieux et sublimes, soit qu'il fasse revivre des types grossiers et grimaçants; un art profond enfin, par l'élévation de la pensée, comme par la vérité de l'expression, conserve et fait mouvoir devant les yeux charmés toute une race ignorée, race perdue. Il la rejette vivante à la lumière; il la restitue à la vie; il la pose devant l'histoire; il évoque enfin, pour la peindre, cet antique et sublime oublieux, le génie de l'histoire qui, pendant quatre mille ans, la méconnut.

« Ici (si nous nous laissons aller au plaisir de feuilleter les recueils de ces œuvres vénérables autant que touchantes), c'est un groupe de captifs étrangers courbés sous le fardeau commun qui meurtrit durement leurs brunes épaules : les jarrets ployés, les reins arc-boutés, la tête basse, les bras tendus en l'air avec effort, ils cherchent à alléger l'énorme poids qui les écrase, rudement gourmandés par un scribe armé du bâton. Là, c'est le pharaon, coiffé de la tiare, les oreilles en saillie, la vipère royale tordue sur son front, le cou chargé du quadruple collier cloisonné d'or et de cornalines. Debout sur son char de bronze, imbriqué de plaquettes vertes et cerclé de bandes bleues, il dirige, à travers l'effrayant dédale d'un champ de bataille, une paire d'étalons empanachés, étroitement accouplés sous des sellettes de métal. Secouant leurs housses brillantes, leurs têtières en peau de tigre et leurs frontaux d'or, les naseaux gonflés, l'œil en feu, le cou reployé sur le poitrail, ils se cabrent en vain sous la lourde main qui fait peser sur leurs barres un mors à larges rondelles. Ici, c'est l'humble pâtre pansant, à l'ombre d'un sycomore, ses grands bœufs blancs et roux, à l'air placide, en fredonnant sa chanson monotone. Là, c'est la reine à peau mate et rose, au profil suave, aux lèvres sensuelles, à l'œil doux et rêveur : Toute nue sous sa robe de gaze, elle respire gravement une fleur de lotus, le genou ployé sur un coussin bleu soutaché d'or et brodé de perles rouges, son pied cambré, chaussé du patin de cuir fauve, chastement allongé sous sa cuisse ronde et charnue. Là, c'est un vil troupeau de filles esclaves, rebuts des gynécées, sans attraits et sans grâce, caste abaissée, étiolée par la misère : On les voit marcher toutes nues, balançant leurs seins flétris, le corps affaissé sur les jarrets, dans une attitude fatiguée, souffreteuse, presque bestiale. Tantôt traînant par la main des enfants au corps effilé, maigres, à démarche disloquée comme celle des singes;

tantôt portant ces enfants sur l'épaule, dans un sac qui vient se rattacher à leurs fronts par une lanière, elles cambrent grotesquement les reins pour se former un point d'appui.

« Mais entre tous ces tableaux si animés, si parlants, si vrais, il en est quelques-uns plus frappants que les autres, plus expressifs, plus savamment, peut-être plus amoureusement tracés. Sur les murs de calcaire blanc, doucement aplanis, de la salle d'honneur des hypogées royales, les portraits des pharaons ont été peints et gravés, avec une telle exactitude de contours et d'expression, que, d'une extrémité de l'Égypte à l'autre, on reconnaît chacun d'eux sitôt qu'on le voit reproduit sur les monuments qu'il a bâtis. L'un d'eux, scribe royal et chef des archers, le propre fils de Rhamsès II, brille entre tous par sa beauté surhumaine. Debout, le front ceint d'un bandeau doré à larges cocardes bleues et or (dont les deux pans carrés, rehaussés de plaquettes et de crépines d'or, comprimant une abondante chevelure, tombent droits sur les épaules); un gorgerin d'or et de perles bleues étroitement adapté au haut du buste, des cercles aux avant-bras, il est vêtu d'une simple calasiris de mousseline transparente : Son teint légèrement carminé, son profil pur, son bel œil doux et bienveillant, ses lèvres vermeilles sur lesquelles on croit voir voltiger un charmant sourire, sa tête petite, fière, mais empreinte d'une grâce presque féminine, reproduisent le beau type égyptien avec toute sa saveur originale, ses lignes fermes et pures, et son caractère à la fois sensuel et élevé. A quel genre de beauté ne peut-on comparer la sienne? Quelle œuvre antique ou moderne reproduisit jamais plus largement, plus admirablement le simple trait, divin contour de la figure humaine; ce trait, le désespoir de l'artiste, le chef-d'œuvre de la nature, ce trait si simple, ce trait vivant?

« Les hypogées renferment cependant d'autres fresques également remarquables, dans lesquelles les artistes cherchèrent certainement à violer la règle qui les tourmentait. L'une d'elles, qu'on peut voir encore dans le tombeau de Rhamsès-Meïamoun, à Thèbes, est véritablement saisissante d'expression, de mouvement et de vérité : deux joueurs de harpe, aveugles, la tête rasée, enveloppés, des épaules à la cheville, de robes flottantes, s'arc-boutant sur l'énorme instrument qu'ils embrassent, semblent savourer le doux son des cordes vibrantes : l'un d'eux, le bras levé, l'autre étendu, les bras reployés, dans une pose pleine de vigueur, dans une attitude pleine d'abandon : Et ces deux hommes, dans la force de l'âge, ont des cous de taureau richement musclés. Les harpes, fait étrange, ressemblent exactement, par la disposition et les dimensions, aux harpes modernes. Leur seule décoration, véritablement splendide, n'a jamais été imitée; leurs peintures sont si fraîches, qu'on

dirait que les harpistes viennent de tirer ces lourds et brillants instruments de leurs étuis de maroquin vert. Chacun d'eux est placé devant l'image assise du dieu Mouï, fils du Soleil. Assis sur son trône de marqueterie, le front couronné de plumes d'autruche, le pectoral d'or au cou, la barbe osirienne au menton, le dieu écoute gravement le son des harpes, tenant en main les emblèmes de la vie et de la pureté.

« Les femmes partagent avec les dieux et les rois les honneurs de reproductions nombreuses, fidèles et savantes. Tantôt on les rencontre isolées, tantôt réunies en groupes. Les plus charmants sont incontestablement ceux des musiciennes et des danseuses. Quelques hypogées de Thèbes ont encore conservé ces adorables tableaux, qui datent de près de quatre mille ans. Là, sur ces murs recouverts d'un enduit lilas ou gris de lin, on peut revoir encore ces jeunes filles vêtues de longues robes de gaze flottante, qui laissent deviner et souvent briller au grand jour leurs formes juvéniles, leur taille élégante et souple, et jusqu'au ton doré de leur jeune chair. Les unes, les cheveux tordus en fines cordelettes, les autres, les cheveux crêpelés, le front couvert d'un bandeau que relève gracieusement un bouton de lotus ouvert : toutes, parées de colliers de grains de corail, de disques d'oreille aplatis, de bracelets de pierres vertes, de pâte vitreuse et de lapis; toutes, les reins sanglés d'étroites et licencieuses ceintures, tenant entre leurs doigts effilés des mandores à longs manches d'où pendent des houppes rouges, gonflant leurs brunes joues pour souffler dans la flûte à deux tubes, frappant du plat des doigts la double peau tendue des tambourins carrés, frôlant du bout des ongles les cinq cordes de la lyre, ou bien secouant en l'air des cistres de bronze à têtes d'Hathor; toutes marchent sur deux files, tournent paresseusement sur elles-mêmes, en s'appuyant sur le bout du pied, ou bien elles s'agenouillent, elles se frappent la poitrine de leurs petits poings fermés; ou bien encore elles se balancent par un mouvement cadencé, rejettent alors le buste sur les hanches, et, le menton gentiment appuyé sur l'épaule, elles s'éloignent en souriant à la lente danseuse qui les suit.

« Ne sont-ce pas là des tableaux pleins de jeunesse, de grâce et de fraîcheur? La plume, hélas! est impuissante, lorsqu'elle veut exprimer le parfum voluptueux qu'ils dégagent. Les grandes lignes du dessin, d'une sérieuse élégance, quoique empreintes encore de la gravité traditionnelle, échappent, par places, à la règle austère. Le moindre mouvement des danseuses désencastre leurs fluets contours de son étroit emprisonnement, comme le balancement de l'arbuste délivre un tendre bourgeon des rudes étreintes de l'écorce. La ligne, violentée, se dégage çà et là de la torture hiératique. O sacrilége! voilà que la perspective des épaules s'accentue. Le buste

tourne. Chaque tête révèle une expression particulière. Un effort de plus, qui peut-être eût coûté la vie à l'artiste, un effort de plus, et le tableau était parfait!

« Les voilà donc, cependant, posées devant nous, ces filles d'Égypte, dont l'étrange et fine beauté, d'une saveur à la fois rêveuse et sensuelle, devait irriter un jour les désirs du roi Salomon! Les voilà donc portant au cou leur pectoral d'émaux et de cornalines, leur triple collier d'or, entremêlé de rangées de corail rouge, de chrysolithes vertes, de bleus saphirs et de points d'argent; avec leurs seins petits et parfumés, de formes exquises, à pointes relevées; avec leurs yeux de colombe, aux regards avivés par le khol et l'antimoine; avec leurs longs cheveux tressés, saupoudrés de poudre odorante, coupés au front par une laine d'or guillochée, que frôle un tendre bouton de lotus bleu! Les voilà donc, l'oreille chargée d'une fleur d'or où frissonnent des étamines de cobalt et des graines de vermillon; avec leur teint mat et doré par les feux tamisés du jour; leurs belles joues, leurs lèvres fraîches et taillées en biseau, réunies par un fil d'écarlate; leur cou jeune, ferme et suave; leur taille ronde et souple; leurs bras frêles emprisonnés dans des cylindres d'or, des annelets d'ivoire, des rangées d'olives de jaspe; leurs poignets enchaînés d'un blond lacet d'où pendent des vipères d'or et des scarabées de serpentine! Les voilà donc ces beautés graves, dont le regard, le teint, les traits démentent le maintien réservé, presque muet. La transparence de leurs robes de gaze accuse et fait valoir les contours juvéniles de leurs flancs purs comme l'ivoire, blonds comme des monceaux de froment. Leurs cuisses charnues, d'un grain tiède et rose, se fondent voluptueusement, par une ligne suave, dans le genou modelé; la jambe, élégante et frêle, porte bien sur le pied long, cambré, aux doigts séparés, qui pose sur une sandale de maroquin blanc à bords dorés, terminée en pointe, et maintenue par une lanière plate sur le cou-de-pied. Quelques-unes sont coiffées de casques légers figurant une pintade dont les ailes et la queue, semées de points blancs, emboîtent amoureusement tout le crâne, et dont la petite tête vient curieusement se poser entre les deux yeux, au sommet du front. D'autres encore sont couronnées de majestueux diadèmes surmontés de larges fleurs épanouies ou de plumes d'autruche à bouts roulés. Parfois elles tiennent en main et respirent de gros bouquets de plantes bulbeuses, en se promenant lentement dans les cours ombreuses des gynécées. Parfois aussi, toutes nues, les deux genoux enfoncés dans le duvet de chardon d'un riche coussin, elles sont entourées de filles esclaves qui les inondent d'eaux de senteur et de parfums. Enfin, on les voit aussi le bras jeté au cou de quelque beau pharaon, qui gracieusement les accueille en leur touchant le menton; alors elles semblent dépouiller leur gravité irritante, sereine et douce....

« Je ne sais pourquoi, même aujourd'hui, nous sommes encore si exclusivement passionnés pour la beauté grecque, beauté parfaite, il est vrai, mais désolante souvent de régularité froide. Il semble vraiment que nous préférons les statues aux corps faits de chair, l'harmonie académique à la grâce native, et que, nous étant créé à nous-mêmes un certain idéal, nous sommes dans une impossibilité complète d'en comprendre un autre. Avons-nous donc mesuré les moindres contours, tous les plans, tous les muscles, toutes les lignes du corps humain, pour affirmer que tel modèle, qui dépassera nos mesures ou n'atteindra pas jusqu'à elles, ne méritera pas le nom de beau? Entre tous les mots que n'expliquent pas les dictionnaires, le moins expliqué, le moins compris est certainement le mot *beauté*. Pris dans un sens absolu, il nous échappe, et dans un sens libéral, il nous divise. Chacun comprend la beauté à sa manière. Il est, en effet, mille sortes de beautés; mais vouloir les concentrer toutes sur un même sujet est absurde. Souhaitons-nous à la rose la blancheur et le port du lis, au jasmin la couronne du dahlia? Pourquoi demander à certaines natures orientales un genre de beauté qui ne concorderait pas avec leur originalité? J'imagine que la vierge grecque à peau blanche, au front bas, au nez droit, à pose classique, au geste savant, drapée avec méthode dans les plis d'une tunique flottante, et promenant avec lenteur, sous les ombrages réguliers d'un parthénon de marbre, son attitude de statue, est un chef-d'œuvre de grâce et d'harmonie. Mais j'imagine aussi que l'Égyptienne, avec son suave profil, son œil rêveur, son buste élégant enveloppé de mousseline, ses bras frêles, ses flancs étroits, ses cuisses accentuées, ses jambes un peu grêles et ses pieds longs et cambrés, j'imagine ainsi que l'Égyptienne, même au point de vue plastique, possède une très-grande et très-vive beauté. Eh bien, c'est précisément ce genre de beauté qui se reflète jusque dans les plus grossières des fresques, c'est précisément ce genre de beauté, fort différent de la beauté grecque, mais très-réel, qui fit couvrir de mépris injuste l'art égyptien. Des hommes, savants, du reste, mais prévenus, appellent cette beauté: *laideur*, et après avoir passé huit jours à Thèbes, et relu, à l'ombre du palais de Rhamsès, les dissertations surannées de Winckelmann, de Letronne, de Raoul-Rochette et de Quatremère de Quincy, ils rentrent chez eux, et s'empressent de flétrir une nature qu'ils n'ont pas comprise, un art qu'ils n'ont pas étudié, et de critiquer des œuvres qu'ils n'ont même pas regardées! Ces hommes, savants du reste, s'en vont en Égypte avec la Vénus de Milo dans les yeux, le Parthénon ployé en quatre dans leur poche et un parti pris dans leur cerveau. On a beau leur dire, et leur prouver, et leur répéter à satiété, avec l'immortel et si regrettable Champollion, que l'art égyptien chercha constamment à imiter la nature, à se rapprocher de la nature; qu'une règle inflexible seule empêchait les artistes de suivre leur inspiration jusqu'au bout, et que, par exemple, ils surent toujours si bien reproduire la

ressemblance du visage humain et parfois si bien idéaliser son doux profil, que non-seulement ils représentèrent tous les types possibles, depuis celui du nègre jusqu'à celui du Juif, de l'Assyrien et du Grec lui-même, mais que tous les portraits des rois, soit qu'ils soient peints dans les tombeaux, gravés sur les palais, sculptés sur la face des sphinx, se ressemblent si bien qu'il est impossible de ne pas les reconnaître ; ils vous disent : Non. — On a beau leur répéter et leur prouver que les arts, en Égypte, ne restèrent jamais stationnaires, qu'ils ne cessèrent jamais de progresser jusqu'au jour de la décadence, ils vous disent : Non. — On a beau leur répéter et leur prouver, encore avec Champollion, que les Égyptiens avaient quelque vague idée de la perspective, puisque les animaux qu'ils représentent sont toujours en perspective, et les hommes quelquefois, ils vous disent : Non. — Quand on leur parle de Karnac, ils répondent : Parthénon ; quand on dit : Hathor, ils répondent Vénus de Milo. Ils vous feraient prendre l'art grec en horreur, si l'on pouvait ne pas toujours admirer cet art sublime par excellence, cet art, le premier des arts, mais dont les splendeurs n'enlèvent rien au mérite ni à l'originalité des autres. S'appuyant sur des exemples grossiers enfouis dans nos musées, et sur des planches mal gravées reproduites dans nos livres, ils disent que l'art égyptien ne mérite pas le nom d'art. Ils sont allés en Égypte, il est vrai, mais ils n'y ont rien vu ; ils ne se sont même pas doutés de ce monde plein de vie qui s'agite sur des milliers de bas-reliefs martelés.

« Pour nous qui n'avons pas adopté cet esprit de dénigrement injuste, et qui ne basons pas nos opinions sur des études faciles, nous n'imiterons ni cet entêtement ni cet aveuglement. Nous croyons avoir montré, en essayant d'esquisser quelques-unes des fresques égyptiennes de la belle époque, que, malgré leurs contours irritants, gauches, imparfaits, ces fresques, quand on les choisit bien, révèlent un certain sentiment, une certaine grâce, une originalité puissante, une science des lignes assez profonde pour faire accepter parfois l'absurdité des lignes, enfin une élégance d'ensemble et de détails un peu austère sans doute, mais pleine de caractère et d'expression. Nous répéterons ici que, en dehors de la règle hiératique, la nature égyptienne elle-même se prêtait un peu à la roideur des poses et du maintien, et nous ajouterons que cette même roideur de contour, qui se retrouve dans l'enfance des arts plastiques de tous les peuples, se rencontre également dans l'art de la parole, dans la poésie. La Bible, comme l'*Iliade*, comme les poëmes hindous, quand on les traduit littéralement, nous montre souvent les mêmes contours roides et gauches. Qui de nous, aujourd'hui, oserait écrire ainsi le quatrième verset du *Cantique des cantiques* : « Attire-moi vers toi ; nous courrons après toi, le roi m'a fait entrer dans ses appartements, nous nous réjouirons et nous serons en joie, à cause de toi ; nous mentionnerons tes amours plus que le vin ; les hommes droits

t'aiment. » Eh bien, ce verset et beaucoup d'autres ressemblent un peu comme contours aux premiers linéaments des arts de l'Égypte et de la Grèce elle-même. Cessons donc d'accuser les artistes de l'Égypte de goût dépravé et d'incurie. Prises dans leur ensemble, leurs œuvres, en tant qu'exactitude, ne supportent pas l'examen, mais quelques-uns de leurs détails, en les isolant des autres, sont souvent parfaits. De simples détails, maintenant, peuvent-ils contenir, exprimer, révéler ce sentiment que nous appelons du nom d'idéal? Oui et non. Non, dans le sens absolu, car qui dit idéal dit perfection, et les peintures égyptiennes ne sont jamais parfaites dans leur ensemble; oui, dans le sens relatif, car il suffit d'un geste ou d'un trait pour idéaliser tout un personnage, tout un tableau; et le seul portrait du fils de Rhamsès II nous fait plus longtemps rêver sur l'Égypte, et nous apprend plus de choses sur la vieille Égypte, que tel temple, tel vase, telle statue grecque que je ne veux pas nommer, ne nous révèle de faits sur la terre classique des beaux-arts.

« Enfin, dans le sens propre, les bas-reliefs et les peintures égyptiennes nous prouvent que les artistes égyptiens avaient conscience de l'idéal. Leur idéal, sans doute, n'est pas l'idéal grec. Il ne s'agit pas de savoir si, à notre point de vue, il est plus ou moins élevé! Affirmons qu'il existe et qu'il est autre. Les Égyptiens, comme tous les peuples, concevaient l'idéal sous la forme qui se rapprochait le plus des types de beauté les plus purs qu'ils avaient sous les yeux. La négresse elle-même a sa beauté, tout comme la blonde et pâle vierge de la verte Érin. Artistes, sachons comprendre chacune d'elles. »

En méditant ces aperçus que penser du mauvais vouloir qui semblait avoir décidé, jusqu'à la fin du siècle dernier, que la civilisation égyptienne serait reléguée à jamais au rang des fables?

Nous aurions borné là nos citations si nous n'avions pas été obligés de reconnaître que les trois points de vue qui précèdent, quoiqu'ils soient un peu dissemblables d'allure, tendent, incontestablement, au même but; nous ne pouvons donc nous dispenser de mettre, en parallèle, les considérations sur le caractère des arts de l'antique Égypte, lues par Raoul-Rochette dans la séance générale des quatre académies, le 24 avril 1823.

Voici en quels termes cet éminent professeur, qui ne pouvait alors prévoir les conséquences de la découverte de l'immortel Champollion, fit connaître sa pensée :

« Il s'est établi, entre les antiquaires de tous les pays, une émulation si vive à qui dépouillerait le plus habilement cette terre classique de ses vieux monuments, à qui fouillerait avec le plus de succès sous ses immenses décombres, que l'on doit craindre de n'y plus trouver, dans quelques années, que la poussière de ses temples et, pour ainsi dire, que les ruines de ses ruines.

« A voir, en effet, les monuments de l'Égypte transportés pièce à pièce, et par

fragments épars, si loin des rivages du Nil ; la ville des pharaons devenue comme un marché ouvert où se fournissent tous les cabinets de l'Europe ; que dis-je, les anciens Égyptiens eux-mêmes, enlevés par centaines de leur sépulture, ne plus trouver d'asiles que dans nos musées ; et la cupidité aidée de la science faire plus en quelques mois que ne fit en plusieurs siècles la barbarie aidée du temps, on sent qu'il n'y a pas un moment à perdre pour étudier ces monuments, tandis qu'ils conservent encore sur leur sol antique leurs formes primitives et leurs traits originaux, tandis que l'Égypte est encore en Égypte.

« Une chose qui ne saurait manquer de frapper au premier coup d'œil, dans les productions du ciseau égyptien, c'est cette identité de galbes, cette ressemblance de formes, cette symétrie de composition, enfin cette exécution systématique, qui portent à croire qu'elles n'ont pas seulement été tracées d'après un même modèle, mais en quelque sorte taillées d'après un même patron. Un docte et ingénieux antiquaire a dit avec beaucoup de raison que 50 figures égyptiennes n'étaient que 50 fois la même figure. Comme en élevant cette progression à l'infini le résultat sera toujours à peu près le même, il suit déjà de cette observation que les Égyptiens n'ont jamais su ou voulu faire qu'une seule figure ; et ce qui semblerait prouver que cette stérilité d'invention tient moins à de l'impuissance qu'à de l'intention, c'est que cette figure unique, ils l'ont toujours faite de même, ni mieux, ni pis, ni autrement, si ce n'est peut-être sous le rapport de l'exécution mécanique : c'est là, je crois, un des principaux et des plus remarquables caractères de l'art égyptien ; et cela posé, il est peut-être utile et curieux d'en rechercher les causes.

« Je crois qu'on peut en assigner deux principales. La première, c'est la nature même et la puissance du système religieux qui, dans l'antique Égypte, asservissait à des dogmes extrêmement précis, extrêmement arrêtés, toutes les habitudes, toutes les actions des citoyens.... Tout ce que nous connaissons de l'histoire et des institutions de ce pays nous donne l'idée d'une théocratie austère et sombre qui s'était emparée de l'homme tout entier, pendant sa vie et après sa mort, et qui, après avoir constitué la société d'une certaine manière, l'avait rendue comme inébranlable. A défaut de renseignements positifs, la vue même des monuments de l'Égypte nous prouve que la civilisation, une fois parvenue au point où l'on voulait qu'elle arrivât, n'avança plus, et que les arts y restèrent stationnaires comme elle.... La religion avait pour ainsi dire modelé l'homme lui-même d'après un type convenu, et c'est ce qui fit sans doute que les Égyptiens représentèrent toujours cette figure de convention. Ce sont toujours les mêmes traits, la même physionomie, le même âge, le même sexe ; en un mot, c'est toujours le même personnage, et non pas les portraits de personnages divers ; aussi n'ont-ils

pas voulu faire des portraits; car pour cela il eût fallu voir, étudier et rendre la nature.

« On distingue trois grandes classes de peintures ou sculptures égyptiennes : celles qui ont rapport directement aux cultes ; celles qui tiennent à des sujets domestiques, aux usages de la vie civile ; celles enfin qui retracent des événements réels et des personnages historiques. Il n'est pas étonnant que dans les sujets de la première classe l'artiste fut plus rigoureusement asservi à son modèle, attendu qu'il ne pouvait le modifier sans blesser la religion elle-même.... Mais dans les sujets d'un ordre inférieur, nous inclinons à penser que l'artiste a pu se donner un peu plus de carrière, varier ses personnages, animer ses figures, et se rapprocher enfin de la nature et de la vérité. On sait que dans les tableaux historiques, le principal personnage est toujours le même ; et soit qu'il honore ses dieux, soit qu'il terrasse ses ennemis, il a toujours la même attitude, toujours le même mouvement.... Rien ne vit, rien n'est animé dans ces figures; qu'il soit assis ou debout, l'homme y est toujours immobile; il ne s'y meut jamais, lors même qu'il danse ; il n'y parle jamais, quoiqu'il dise toujours quelque chose.

« Maintenant, si nous jetons un coup d'œil sur l'architecture égyptienne dont il ne nous reste plus qu'un seul genre d'édifices, des temples ou des palais qui ressemblent à des temples, nous y retrouvons encore le même caractère de fixité, la même unité de plan, d'ordonnance et d'ornement. A mesure que, dans les régions supérieures du Nil, cette architecture se dégage des rochers et des cavernes qui semblent avoir été son berceau, nous la voyons peu à peu revêtir les formes qui complètent son ordonnance ; et lorsqu'elle est arrivée à ce point elle ne change plus. Elle n'acquiert ni ne perd plus rien. Elle *descend majestueusement le long du Nil*,... garde toujours le même caractère, et l'on sent encore ici que, sous le joug de cette religion inflexible, l'art n'a pas plus avancé que la société elle-même.

« Une deuxième cause qui me reste à indiquer de cette uniformité de goût et de caractère qu'offraient les monuments égyptiens, c'est que les arts étaient moins pratiqués en Égypte comme des arts, proprement dits, que comme des expressions figurées d'une langue emblématique. Dans cette langue singulière, dont la religion avait inventé et tracé elle-même tous les signes, des figures de Dieu, d'homme, d'oiseau, de quadrupède n'étaient rien moins que ce qu'elles semblaient être ; c'étaient des caractères ou plutôt des mots, dont l'acception une fois fixée ne devait plus changer.... Et comme probablement ces signes avaient été choisis et ces formes arrêtées à une époque fort reculée, on leur conserva toujours la même configuration, pour n'en point altérer, aux yeux du peuple, le sens ou le respect.

« Au reste, en refusant aux Égyptiens toute idée d'imitation dans la représentation

des êtres réels et des objets sensibles, nous ne devons peut-être pas en faire contre eux un sujet de reproche. Peut-être des vues profondes étaient-elles cachées sous ce système si grossier en apparence. Il est certain du moins qu'en ne cherchant point à faire illusion par les productions de l'art, ni à tromper les yeux par des images perfectionnées, les prêtres de l'Égypte élevèrent une insurmontable barrière entre leur peuple et l'idolâtrie.... Devant une statue à tête d'épervier, de crocodile ou de taureau, l'Égyptien restait muet et froid. Elle servait seulement à faire ressortir aux yeux les caractères ou les symboles sur lesquels devait se fixer l'attention.

« Il y a cependant, à ce que je viens de dire, une exception qui mérite d'être indiquée, c'est que les Égyptiens ont été très-vrais dans la représentation des animaux. A cet égard, ils ont quelquefois poussé le mérite de l'imitation jusqu'au point de satisfaire nos naturalistes les plus exigeants.... Généralement, les figures d'animaux, dans les bas-reliefs et les papyrus égyptiens, offrent une ressemblance de formes, un dessin ferme, un trait correct et naïf et cette sorte de grâce qui tient à la naïveté même. Or, comment peut-il se faire que des artistes qui ne pouvaient produire qu'un seul homme aient si bien représenté un bœuf, un lion, etc.? — C'est que les Égyptiens gênés de toutes manières par l'observation des règles, intimement liée à celle des rites, et ne pouvant faire l'homme comme il est, mais comme leurs prêtres l'avaient fait, devaient nécessairement donner à leurs personnages cette roideur obligée, ces formes convenues qui ne sont pas dans la nature, mais qui étaient dans leur système religieux. Or, cette gêne n'existait probablement pas pour les animaux, qui étaient bien aussi des expressions figurées, mais d'un ordre moins élevé. Dans cette partie de son travail, l'artiste pouvait donc plus librement imiter la nature ou s'abandonner à son génie; et de là cette vérité de formes, cette justesse de mouvement et d'attitude qu'on y remarque le plus souvent. Mais l'habitude d'une éternelle contrainte devait se faire sentir à l'artiste; ces figures ont encore un air roide et une allure constamment uniforme et régulière. »

Avant de prendre la parole à notre tour, nous ferons observer que les savants, dont nous venons de faire connaître les appréciations, tout en prétendant (en dehors d'Hérodote et de Strabon ou de ceux qui ont suivi leurs traces) nous révéler la véritable synthèse d'un art national égyptien (dont on avait fait litière un instant pour rehausser l'art grec, qui lui doit cependant son origine), ne nous ont apporté, en réalité, que des données incertaines, sinon des hypothèses un peu risquées, et sans aucun lieu historique plausible.

C'est qu'en effet il nous semble qu'il était bien inutile de chercher au loin une solution à notre portée : nous n'avons eu besoin, quant à nous, de recourir ni à l'ardente imagination des Grecs, ni à des rapprochements avec les civilisations

chinoise et hindoue ; il nous a suffi, pour la trouver, de reconnaître qu'une condition spéciale dans leur existence, c'est-à-dire leur situation à l'abri de toute influence étrangère, a eu pour résultat de développer le génie des peuples de la primitive Égypte dans toute son originalité et dans toute sa force.

Un cercle unique d'idées domine partout chez eux, et on les trouve poussées jusqu'à leurs dernières conséquences; tout s'y ressemble, le gouvernement, les lois, les lettres et les arts; tout y est absolu.

De cette double subordination de la pensée à l'unité et à l'absolutisme, chez un peuple qui vit isolé, résulte l'immobilité la plus complète. Aucune révélation ne venant ébranler leur autorité, les idées de ce peuple, parvenues promptement à leur développement extrême, se fixent bientôt, pour demeurer les mêmes à jamais : ses lois et ses mœurs sont éternelles, et ce peut même devenir un crime que d'en changer non pas les principes, mais les moindres habitudes pratiques.

Habitants d'une oasis douée d'une fertilité sans égale, et perdue au milieu des sables de l'Afrique et de l'Arabie, les Égyptiens en sortirent peu ; étrangers à leurs voisins pendant des siècles, leur individualité put se former originale : ils en imprimèrent profondément le sceau à tout ce qu'ils inventèrent; leur civilisation se produisit toute d'une seule pièce et revêtue d'un caractère d'immutabilité absolue.

Ce caractère est celui qui frappe surtout lorsque l'on passe en revue les chefs-d'œuvre des divers âges de la civilisation égyptienne. Ni la violence brutale des conquérants perses, ni le génie sympathique et insinuant des Grecs, ni les habiles efforts de l'administration romaine pour fusionner toutes les races, ne purent entamer les idées et les mœurs de ce peuple inébranlable comme ses pyramides. Aussi le reconnaissant à ce point ennemi de tout perfectionnement, parce que le perfectionnement est un changement perpétuel, lit-on sans étonnement dans Platon, qu'il y avait des lois contre les artistes qui s'écartaient, en un genre quelconque, des modèles adoptés; défense qui subsistait pour tous les produits des arts.

Quoi qu'il en soit, voici quel était (d'après un auteur grec du temps de Marc-Aurèle) le spectacle qu'offrait, avant l'invasion des Perses, Memphis, la capitale de l'Égypte, que le souvenir de sa splendeur scientifique et artistique fit surnommer l'Athènes égyptienne :

« Le palais des rois occupait le fond d'une grande place vis-à-vis le temple des trois grandes divinités; il était, à la fois, le centre vivant de toutes les sciences et de tous les beaux-arts. On n'y avait négligé rien de ce qui procède de leur intelligence : il ne semblait avoir été construit et décoré que pour exercer tous les talents et pour conserver toutes les connaissances utiles aux hommes.

« Les jardins renfermaient tout ce que l'Égypte avait produit de genres et d'espèces de plantes connus, et même les plantes exotiques que les voyageurs avaient apportées des climats les plus éloignés, surtout depuis les conquêtes de Sésostris : en outre, on avait ménagé pour le plaisir de la vue tout ce qui est plus saillant par l'ordre et l'arrangement, ou qui pouvait ajouter quelqu'attrait à cette immense variété de plantes.

« On avait planté sur les ailes du parterre les vingt espèces de palmiers sur un seul rang, de part et d'autre; l'un de palmiers à fleurs ou de palmiers mâles, l'autre de palmiers à fruits ou de palmiers femelles. On croyait cette correspondance nécessaire pour féconder les femelles par les poussières des fleurs des mâles que le vent leur apportait; enfin le parterre était terminé par deux grands bois que la continuation de la grande allée tenait séparés, et qui étaient traversés par une infinité d'autres allées que le soleil ne perçait jamais. Ces deux bois étaient composés de tous les arbres qu'on appelait stéides, depuis l'humble bruyère jusqu'au superbe cèdre : derrière ces bois, on trouvait toutes les plantes potagères ou légumineuses; à côté et au delà, on avait dressé ou planté en plein vent tous les arbres fruitiers, mais sur une étendue seulement suffisante pour qu'aucune espèce ne fût omise.

« Les prêtres, qui étaient les ordonnateurs et les intendants de ce jardin, avaient fait dessiner et colorier des modèles de tous ces arbres et de toutes ces plantes, et on en trouvait les figures dans l'une des salles du palais; on y trouvait encore en nature tout ce qu'on n'avait pu représenter, par exemple des coraux, des madrépores, des lithophytons et autres plantes marines et pierreuses.

« De cette salle destinée à l'histoire naturelle, on passait à celle de la chimie : Certains savants affirment que cette science a pris son nom de l'Égypte, appelée autrefois *Chemia*.

« C'était, croyait-on, le fameux Mercure Trismégiste qui leur avait appris à réduire les corps par leur décomposition en ce que l'on considérait comme les trois principes essentiels : le sel, le soufre et l'esprit. Plusieurs rois d'Égypte auraient cultivé la chimie à son exemple, et Théophraste prétend que c'est de l'un d'eux que l'on tient l'azur artificiel. En cherchant à tout imiter, les Égyptiens auraient pour ainsi dire fait par l'art une seconde nature, et la chimie leur aurait fourni des nitres, des vitriols, des sels toujours plus beaux et quelquefois plus efficaces que les produits naturels. Sénèque assure que Démocrite avait appris d'eux l'art d'amollir l'ivoire et de donner au caillou la couleur et l'éclat de l'émeraude : les Égyptiens antérieurs auraient même atteint à un plus haut degré de science encore, puisqu'on a prétendu qu'ils tenaient de ce Mercure ou Hermès Trismégiste le secret de la transformation

des métaux en or ; on en donne pour preuve ce navire de cèdre de quatre cent vingt pieds de long que Sésostris aurait fait doubler en argent au dedans et couvrir d'or au dehors; et le cercle d'or massif, dans le tombeau d'Ismandès ou Osymandias, qui au rapport de Diodore avait une coudée, ou un pied et demi d'épaisseur, et trois cent soixante-cinq coudées de circonférence.

« Au sortir de la salle de chimie, on entrait dans celle de l'anatomie. Les dissections ne se faisaient que dans le collége des prêtres; mais on apportait dans cette salle les démonstrations entières et naturelles, soit des os, soit des muscles, soit des artères et des veines de la plupart des animaux de l'air, de la terre et de la mer. Pline rapporte que les premiers rois d'Égypte ne dédaignaient pas de disséquer eux-mêmes des corps.

« Les pratiques auxquelles se livraient les Égyptiens pour embaumer les corps humains, et même ceux des animaux, presque tous sacrés chez eux, soit dans une ville, soit dans une autre, les avaient rendus extrêmement savants dans la construction intérieure ou extérieure des corps animés; aussi, le célèbre Gallien, médecin de Marc-Aurèle et de Lucius Vérus, excluait-il du rang des anatomistes ceux qui n'étaient pas allés s'instruire sur ces sujets dans les académies d'Égypte.

« On entrait ensuite dans la première des salles destinées aux sciences du calcul. C'est le besoin de retrouver la juste mesure de leurs terres après l'écoulement des eaux du Nil, qui conduisit, dit-on, les Égyptiens, avant les autres peuples, à l'étude de la géométrie; mais ils en avaient porté bientôt les spéculations au delà de cet usage, et la géométrie était devenue la science des rapports de toute espèce représentés par des lignes. Aussi voyait-on rangées dans cette salle des colonnes d'une coudée de haut, sur lesquelles étaient gravées les propriétés des nombres; on voyait sur d'autres, les propositions élémentaires de la géométrie accompagnées de leurs figures, au-dessous desquelles était le nom du premier qui les avait démontrées.

« C'est dans cette salle que se voyaient également les instruments d'astronomie; ainsi que les modèles des vaisseaux de toutes les formes, et des instruments propres à les construire et à les conduire dans leur route.

« Dans le palais de Memphis se trouvaient encore toutes les machines qui avaient servi à niveler le terrain de l'Égypte, à y répandre les eaux du fleuve, à les élever à de grandes hauteurs, ou à les retenir dans de justes bornes, et aussi le modèle de celles qui avaient servi à tirer des carrières, à transporter au loin, et à placer à des hauteurs prodigieuses, ces pierres d'une longueur et d'une épaisseur démesurées; enfin tout ce que le génie du peuple égyptien avait fourni à la guerre, soit sur terre, soit sur mer, était là soigneusement conservé : Thalès et Pythagore

sont les derniers qui ont vu ces magnificences, avant qu'elles eussent été ravagées par Cambyse, fils de Cyrus, le plus furieux et le plus insensé de tous les conquérants. »

Quelque empreint d'exagération que paraisse ce récit, il ne nous était pas permis de le passer sous silence, parce que l'histoire complète de l'art à cette époque s'impose à l'esprit comme un des sujets les plus curieux qu'il nous soit donné de méditer, et qu'on a pour devoir de se demander si le peuple, qui taillait déjà le granit ou l'albâtre avec un tel goût et une telle facilité, n'était habile qu'en architecture.

Les portraits des statues les plus anciennement exécutées montreront aux yeux les plus prévenus que le principe du premier art égyptien était la nature même, fidèlement observée et déjà habilement rendue : les proportions exactes, les principaux muscles étudiés avec soin, la figure sculptée avec finesse et l'individualité du portrait, saisie souvent avec bonheur, telles sont les louanges que nous pouvons décerner sans hésitation aux artistes du temps, soit qu'ils se bornent à tailler la pierre calcaire, soit qu'ils aient à mettre en usage les plus belles essences des bois qui croissaient dans la vallée du Nil, soit enfin qu'ils aient à s'attaquer aux roches les plus dures comme dans les statues du roi Chafré; ou bien encore à se rendre maîtres du granit le plus rebelle, avec une puissance et une souplesse de ciseau qu'on ne saurait trop admirer.

On croirait que l'Égyptien s'est obstiné à vaincre la nature, qui semblait devoir l'engloutir entre les débordements du désert et du fleuve, dans un besoin instinctif de protestation contre le néant; et qu'il a voulu le prouver par la grandeur ou la solidité de ses œuvres; cependant, s'il bâtit des édifices, s'il les construit longs, larges, immenses (et parfois élevés), il ne les porte pas vers le ciel, il les attache, au contraire, à cette terre qui le nourrit, et souvent même il les fait pénétrer dans ses entrailles où, suivant sa croyance, doit se perpétuer sa vie future. En outre, non content d'avoir placé son œuvre à côté de l'œuvre de la nature, il façonne cette nature elle-même, il taille la roche en temple ou en statue; il se l'approprie et il en fait sa chose.

L'art égyptien est, donc, bien exactement et historiquement, l'art dans sa manifestation première; c'est-à-dire, celui dont tous nos arts tirent leur origine : et cela, au même titre que notre civilisation et les civilisations intermédiaires dérivent de celle de l'Égypte; parce qu'il ne saurait plus y avoir aucun doute sur son antiquité primordiale.

Il y a, en effet, un abîme de plusieurs siècles entre les pyramides et les prétendus palais de Nemrod; (nous disons *prétendus* parce que tout ce qu'on a pu retrouver de Babylone, de notre temps, appartient à un âge historique plus récent encore) d'où il

résulte (en voyant que les monuments égyptiens remontent plus haut que tout autre vestige des civilisations qui se partagèrent le monde habité aux premiers âges) qu'il n'est plus permis de s'étonner que les plus anciens spécimens de l'art aient appartenu à la vallée du Nil, et soient d'une époque où l'Asie centrale n'offrait aucune preuve matérielle de civilisation.

Il y eut un temps, et ce temps n'est pas loin de nous, où les Indianistes et les Sinologues s'efforçaient d'assigner une antiquité bien plus haute à la civilisation des Hindous et des Chinois; mais peu à peu les études hiéroglyphiques ont fait revenir de cette fausse idée; et tout porte à croire que les progrès de la philologie viendront bientôt démontrer, irrécusablement, les liens qui devaient exister autrefois entre l'Égypte et les trois grandes nations orientales, et prouver que le développement de la civilisation des Assyriens, des Hindous et des Chinois tient à l'influence des progrès antérieurs des Égyptiens.

On n'ignore pas les anciennes relations entre l'Égypte et la Chine; elles sont attestées par une tradition chinoise, d'après laquelle cent familles seraient venues de ce pays éloigné et auraient civilisé le pays du milieu; du reste, les analogies nombreuses, découvertes récemment, entre les grammaires de ces deux peuples semblent venir à l'appui de cette vieille tradition.

D'un autre côté, plusieurs découvertes récentes, faites en Lycie, en Assyrie et dans les contrées de l'Asie centrale, viendraient détruire la doctrine, longtemps dominante, du développement spontané des beaux-arts parmi les Grecs, et indiquer la voie par laquelle les arts de l'Égypte passèrent, en se perfectionnant toujours, des îles de l'archipel aux côtes de l'Asie Mineure; puis de ces pays à notre continent : ainsi l'opinion, dès aujourd'hui assez généralement répandue, que l'architecture égyptienne serait le prototype de tous les styles qui l'ont suivie se trouve confirmée à chaque pas : les colonnes protodoriques de l'Égypte se seraient développées dans la Lycie avant de passer à Sélinonte et à Corinthe; le chapiteau ionien aurait été puisé dans les monuments de l'Assyrie qui l'auraient reçu de l'Égypte; et le rudiment du chapiteau corinthien existerait dans des tombeaux qui datent de la XIIe dynastie des Pharaons.

Il en serait de même des œuvres plastiques que les Grecs et les Étrusques dénommaient : *archaïques;* ces œuvres ressembleraient, à s'y méprendre, aux œuvres assyriennes et lyciennes que maints liens rattacheraient toutes deux aux arts de l'Égypte.

C'est en constatant ces rapports d'origine qu'on arrive à reconnaître la haute importance de l'histoire de l'art égyptien comme un des éléments essentiels de l'histoire de l'esprit humain; aussi, lorsqu'on aura pu étudier et apprécier, à sa juste valeur, l'initiative primordiale des Égyptiens dans les arts et la civilisation; lorsqu'on aura suivi,

pas à pas, la marche de leurs progrès chez les Assyriens et chez les Grecs, sera-t-on à même de saisir les vraies lois du développement de l'humanité ; et l'intérêt puissant qui s'attachera à la solution de ce problème ne permettra plus de la regarder comme un préjugé historique.

LIVRE DEUXIÈME

DESSIN

Formes de la nature et de la vie; causes de leur interprétation anormale par les Égyptiens. — Canons des proportions. — Composition, esquisses. — Types hiératiques, figures hybrides. — Représentations satiriques. — Conclusion.

FORMES DE LA NATURE ET DE LA VIE; CAUSES DE LEUR INTERPRÉTATION ANORMALE PAR LES ÉGYTIENS.

Le dessin n'est pas d'invention humaine ; c'est la nature (*Natura rerum*, selon la définition des anciens) qui en fut, dans son ensemble, la première et la plus parfaite ébauche; et c'est à la nature que nous sommes redevables de son emploi ; parce qu'elle prend soin, chaque jour, de le mettre en usage pour préciser les objets : cela est si vrai qu'il suffit des plus grossiers contours pour faire naître, dans notre esprit, l'idée d'une chose matérielle.

C'est en observant la nature, dans l'élaboration de ses chefs-d'œuvre, que l'homme a songé à lui en dérober le principe même, qui est le dessin.

Ce principe est tellement essentiel à l'architecture, à la sculpture et à la peinture, que ces manifestations de l'esprit humain sont comprises, généralement, toutes trois, sous une dénomination commune : les arts du dessin.

On sait, en effet, qu'en architecture il est l'élément générateur ; et que, si, en peinture, son union avec la couleur est indispensable à l'expression d'ensemble, à ce point qu'il doit y occuper, également, la première place (et ce, sous peine pour la peinture, lorsqu'il arrive au dessin d'y perdre sa prépondérance sur la couleur, de courir à sa ruine et à sa décadence); en sculpture, forme et contours, il est tout; en un mot, il est la sculpture elle-même.

Les formes que le dessin est appelé à reproduire sont toutes engendrées par la ligne droite et les lignes courbes; et ce sont les belles lignes qui sont le fondement de toute beauté.

« Il est des arts, a dit Joubert, dans lesquels il est indispensable que les lignes soient visibles; par exemple l'architecture, qui se contente de les parer; mais il en est d'autres comme la statuaire, où l'on doit les déguiser avec soin : s'il n'en est pas demême dans la peinture c'est qu'elles s'y trouvent, toujours, suffisamment voilées par les couleurs. »

La nature, elle, les cache, les enfonce, les recouvre dans les êtres vivants, (il est facile, en effet, de remarquer combien il était nécessaire que ceux-ci, pour posséder la beauté, fissent peu ressortir leurs lignes) et elle nous montre que le squelette doit se concentrer dans les lignes; tandis que la vie ne doit se faire, principalement, sentir que dans les contours.

Les différents arts du dessin, ayant donc pour objet de nous présenter les contours et les proportions réelles des choses, telles qu'elles sont ou qu'elles doivent être, savoir dessiner c'est les estimer de l'œil et en limiter les contours : en appliquant cette définition à la sculpture ou à la peinture; sculpter ou peindre, c'est, encore, savoir dessiner à l'aide d'un ciseau ou d'un pinceau : ceci admis, il est impossible de ne pas reconnaître que le dessin, proprement dit, c'est-à-dire la représentation des formes et des proportions, a précédé; et a été, en quelque sorte, le moteur de l'architecture, de la sculpture et de la peinture.

Le besoin de faire emploi du dessin paraît tellement inné, dans notre espèce, qu'il s'est manifesté dès que l'homme a voulu donner satisfaction à ses tendances instinctives en dehors de ses besoins matériels : A peine le voit-on surgir, parmi les créatures paléontologiques, qu'il songe, déjà, à embellir les pauvres instruments qui lui permettront d'accroître, un peu, ses ressources, ou de faire prendre l'essor à son habileté. L'homme primitif parvient-il à façonner un outil ou une arme, jamais il n'oubliera de les parer, ne fût-ce qu'au moyen de quelques traits, dans le cas où il ignorerait, encore, l'art des ornements d'une régularité géométrique; parfois même, il tentera d'y représenter d'imparfaites figures, copiées sur la nature vivante; mais, dès ces commencements, il est déjà facile de s'apercevoir que les notions du vrai et du beau tendent à se combiner dans les effets d'ensemble, même les plus faibles, dus au talent de l'artiste; tellement l'homme aspire à d'autres joies que les animaux : ceux-ci, on le sait, dès qu'ils ont le nécessaire, se montrent satisfaits et se reposent; l'homme, au contraire, ne rêve que le superflu, même à l'état sauvage : ne le voit-on pas, alors, forcé qu'il est de se passer de vêtements, se peindre, se tatouer; en un mot, s'affubler d'ornements.

DESSIN.

C'est, surtout, chez les anciens Égyptiens que peut se vérifier la vérité de ces assertions ; car leurs essais dans les arts du dessin prouvent qu'ils eurent cette tendance dès les temps les plus reculés ; puisqu'il est impossible de contester qu'ils aient connu de très-bonne heure la géométrie et toutes ses ressources.

Leurs hypogées, en effet, nous prouvent qu'ils savaient, très-anciennement, dresser des plans de constructions, de jardins, de places de guerre, et même, de mouvements stratégiques pour les armées ; quoiqu'en regardant, attentivement, parmi ces plans, ceux qui ne sont pas spécialement relatifs à la mesure des surfaces planes, on soit, cependant, forcé de convenir que ce sont plutôt des dessins à vol d'oiseau, et qu'ils durent se restreindre à des ensembles de villas, de jardins ou d'édifices ; toutes les fois qu'ils tentèrent de se rapprocher des conditions réelles du plan-perspectif, telles qu'on les comprend de nos jours.

Il est indubitable que les artistes égyptiens doivent nous apparaître comme ayant adopté, dès leurs premiers pas, dans leurs tentatives artistiques, un canon des proportions pour parvenir à dessiner, d'une manière toujours absolument la même, l'ensemble et les différentes parties de la figure humaine ; parce qu'après avoir choisi, de préférence, des représentations figurées ou plutôt des hiéroglyphes (car c'est bien certainement à cette cause qu'il faut attribuer la dénomination de « *emblèmes sacrés* » choisie par les Grecs pour désigner ces images parlantes), pour la formule permanente des idées, ils ont dû déterminer des formes et arrêter des contours, bien avant qu'aucune pensée préconçue d'art leur eût appris à rendre la nature avec le sentiment de la vérité ; et ces formes typiques, une fois admises, il leur eût été, malheureusement, difficile, sinon impossible, de les changer sans se rendre, de parti pris, inintelligibles.

Ceci explique pourquoi toutes les tentatives de profiler le corps humain, selon les lois de l'optique, quoiqu'elles se soient renouvelées à toutes les époques, ne parvinrent jamais à être adoptées. Aussi ne craignons-nous pas de l'affirmer : chez les Égyptiens, l'écriture tua l'art.

Alors la manière de représenter les corps et leurs mouvements, admise par eux dans l'enfance de la société, se trouva consacrée et dut rester constamment la même : de là viennent ces têtes de profil, représentées avec des yeux de face, et ayant, également, les épaules et la poitrine de face ; tandis que, d'autre part, les jambes et les hanches sont placées de côté : enfin, chose plus étrange encore, les mains sont, souvent, ou toutes les deux droites, ou toutes les deux gauches.

Il leur fallut, probablement, de longs et laborieux tâtonnements avant d'arriver, définitivement, à la délimitation et à la formule de cette proportionnalité ; cepen-

dant nous n'en sommes pas moins forcé de reconnaître que si leurs monuments n'ont gardé aucune trace de toutes leurs tentatives, non plus que de leurs premiers essais, ils nous offrent, déjà, dès l'époque des pyramides, l'art du dessin parvenu à l'apogée qu'il lui était donné d'atteindre, dans ces conditions, au milieu d'un peuple qui n'avait voulu faire, de la sculpture ou de la peinture, autre chose qu'un moyen spécial d'exprimer sa pensée et de la rendre, pour ainsi dire, tangible.

Il y a, également, une autre conséquence à déduire de ces données particulières, c'est que l'art, qui devait en être le produit, ne pouvait qu'être purement réaliste, s'attachant surtout à reproduire l'aspect brut de la vérité naturelle, sans aucune recherche de cet idéal apparent auquel il est quelquefois, quoique bien involontairement, parvenu, par suite de la grandeur imposante et de la simplicité des lignes.

Mais, ce qu'il est nécessaire d'observer, tout spécialement, et de reconnaître, c'est que, tout en parlant aux yeux, les artistes égyptiens n'ont jamais tenté de leur faire illusion ; et que l'étude des formes naturelles ne fut pour eux qu'un moyen d'arriver à plus de précision dans la silhouette, dans l'ensemble : On ne les voit s'immiscer que très-rarement dans les détails.

L'art du dessin, en Égypte, fut donc, tout d'abord, l'art d'écrire ; puisqu'il ne cessa jamais de s'exprimer hiéroglyphiquement. Toutes les compositions égyptiennes se ressentent de cette manière d'envisager la plastique : Partout la représentation des principaux personnages domine le reste du tableau; les accessoires, hommes ou animaux, n'y apparaissent qu'en raison de leur importance officielle et de l'intérêt qu'ils doivent inspirer.

Nous avons déjà fait pressentir qu'il y avait lieu d'attribuer le défaut capital, des figures sculptées en bas-reliefs ou peintes, et qui consiste dans la représentation fausse et guindée du mouvement, à ce fait : que dans les mêmes figures l'œil et la poitrine devaient toujours être représentés de face, tandis que la tête, les bras et les mains, les jambes et les pieds devaient l'être de profil; en même temps qu'il fallait voir la principale raison de la longue durée de cette fausse représentation, dans cet autre fait : que la figure humaine était originairement un signe calligraphique, et que cette signification s'était conservée d'autant plus que l'écriture hiéroglyphique ne cessa jamais d'être en partie idéographique. On voulut donc garder la même signification, le même signe usuel alors même que l'art avancé eût pu dessiner des images d'une manière plus parfaite : Car on sait qu'à diverses reprises on tenta de profiler rigoureusement les figures, selon les règles de l'art le plus avancé, et que les artistes réussirent à les rendre avec un sentiment vraiment admirable.

Observons encore, qu'en général, leurs figures calligraphiques sont aussi bien

faites que les figures uniquement artistiques; seulement, leurs plus petites dimensions admettant moins de détails, leur mérite est plutôt dans la représentation de l'ensemble que dans un dessin fini : Cette dernière circonstance est une des causes du caractère colossal de la sculpture égyptienne, aussi bien que le faire grandiose de l'architecture, dont elle ne fut qu'un accessoire.

La rigueur des règles anciennes formulées par les prêtres, qui, tenant à la sainteté de la tradition, ne permettaient pas aux artistes de s'écarter des formes primitives consacrées par le temps, (toute-puissante qu'elle ait été pour produire ce résultat) n'autorise pas, cependant, à méconnaître qu'il y eut d'autres causes non moins puissantes qu'elle. Ainsi, par exemple, nous devons tenir compte, surtout, de la nature du relief, à peine saillant sur le fond, adopté par les anciens Égyptiens. Dans de telles conditions, il était tout à fait impossible de donner au relief le développement nécessaire à une représentation faciale de la tête, et à celle des mains ou des pieds, sans troubler l'harmonie avec les autres parties du corps très-peu saillantes.

Mais, pourrait-on se demander, pourquoi les artistes égyptiens n'ont-ils pas cherché à faire les bas-reliefs plus saillants pour éviter un aussi grave inconvénient? bien certainement, par cette raison que, chez eux, le bas-relief faisait corps avec une architecture dont un des principaux buts résidait dans l'indestructibilité : Il ne pouvait, en conséquence, exister dans un même bas-relief des parties plus saillantes que les autres et qui auraient été plus exposées qu'elles à être brisées ; puisque leur disparition aurait anéanti la pureté des lignes architecturales.

Pour en être convaincu, il suffit d'examiner la technique des reliefs les plus anciens : On voit que leur surface ne dépasse pas celle de l'encadrement architectural dont elle n'est séparée que par un creux peu profond : dans ce cadre l'ondulation plastique est nécessairement trop exiguë, et pour donner l'apparence ondoyante de la nature, l'artiste était contraint de chercher d'autres expédients que les poses naturelles et vraies. Ainsi nous voyons que pour distinguer les parties séparées dans la nature par leur saillie, mais qui montaient à la même surface dans le relief artistique, il employait trois expédients : l'un, plastique, se composant d'un bord peu élevé entre deux parties qui doivent être distinctes; c'est ainsi que les sourcils se prolongent en bandeau vers l'oreille et séparent le front des joues; l'autre, de simple dessin; c'est ainsi que le bras, qui passe sur la poitrine et dont la surface n'est guère plus élevée, est séparé du tronc par deux contours qui indiquent sa forme; enfin le troisième, qui tient à la peinture; c'est ainsi que des couleurs différentes sont appliquées sur divers objets, dont le relief est le même.

Il est facile de comprendre que le besoin d'un grand nombre de figures et d'objets naturels ou artificiels, alors qu'on voulait rendre la pensée au moyen de signes idéographiques, obligeait de les faire bien reconnaissables à première vue (car, sans cela, le but n'aurait pas été atteint); mais qu'on ne se souciait, pourtant pas trop, de détailler ces nombreux objets; parce que, généralement, le nu était couvert par des étoffes peintes : quant aux hiéroglyphes, les détails en étaient tracés par la couleur avec une finesse et une précision que la sculpture n'aurait pu atteindre.

Ainsi, c'était la forme principale, l'ensemble, les contours caractéristiques qu'on recherchait d'abord; et cette habitude s'est trouvée transportée plus tard dans la sculpture artistique qui, en général, nous montre un admirable sentiment de l'ensemble, tandis que les détails paraissent négligés : Or, une bonne ébauche paraît toujours plus grande que si elle était finie et remplie de détails; car on sait que nos yeux dans les objets éloignés n'aperçoivent pas les détails, et que, par suite, les objets grandissent dans notre imagination. Voilà la raison pour laquelle les œuvres plastiques des Égyptiens nous paraissent plus grandes qu'elles ne le sont réellement; en même temps que leurs autres œuvres, de petite dimension, nous offrent aussi un aspect étonnant de grandeur : Mais cet effet ne peut être produit que par une excellente représentation des formes principales telles qu'on les voit dans les grandes et simples lignes de l'art égyptien; car autrement l'illusion serait détruite.

CANONS DES PROPORTIONS.

Un système des proportions, adopté, sans nul doute, dès les temps les plus reculés, et modifié à différentes époques, paraît avoir servi de guide aux artistes pour dessiner le corps humain : il permet de reconnaître les différentes phases de l'art égyptien.

On voit, souvent, sur les monuments inachevés de l'ancien et du nouvel empire, particulièrement dans les hypogées, des règles des proportions, indiquées par des lignes tracées au cordeau avec de l'ocre rouge ou de la sanguine : On y remarque que le trait de la figure était d'abord rendu en rouge avec des repentirs de dessin ; puis qu'un trait noir, tracé par une main plus habile, venait confirmer ou rectifier l'esquisse, et lui donner la forme définitive pour être peinte ou sculptée : Parfois ces esquisses sont restées à leur premier jet, qui est d'une franchise et d'une pureté

admirables. Cependant rien n'indique, ainsi qu'on l'a avancé, que ces carreaux aient été tracés pour copier des figures d'après des cartons faits par des maîtres ; tout prouve, au contraire, que le sujet était conçu sur place, et que les esquisses étaient tracées avec leur canon des proportions, au fur et à mesure que le sujet se développait sous la pensée de l'artiste : On voit, à Sakkara, dans le tombeau inachevé de Manofré, qui vivait à l'époque de la v⁰ dynastie, une suite de petites figures tracées à la sanguine sur lesquelles sont indiqués les lignes et les points destinés

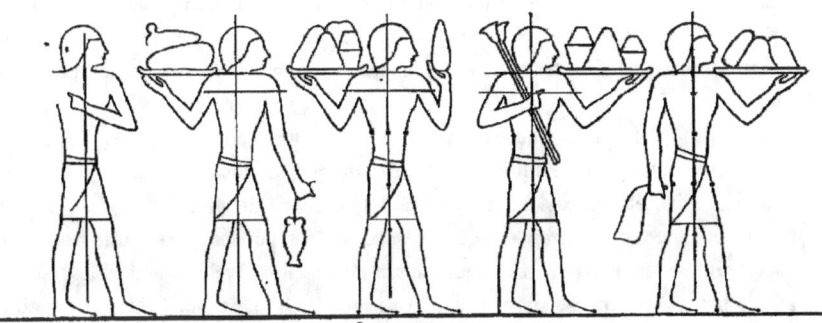

à servir de guides au dessinateur ; cependant comme ces diverses marques nous paraissent n'avoir aucun rapport direct avec les véritables échelles de proportion employées, bien certainement déjà, à cette époque reculée, nous ne nous livrerons à aucune dissertation à leur sujet ; nous nous bornerons, seulement, à l'étude des deux canons artistiques, généralement employés.

On distingue, en effet, dans les esquisses, deux canons des proportions ; d'abord le canon primitif, usité, dès les temps les plus reculés ; du moins depuis la v⁰ dynastie jusque vers la xxvi⁰ : puis le canon adopté à la renaissance de l'art, c'est-à-dire sous les Saïtes ou Psammétiks ; c'est celui-là qui resta en vigueur sous les Ptolémées et les Césars.

Dans le canon primitif la hauteur totale du corps humain, depuis la plante des pieds jusqu'au sommet de la tête, a été divisée en 19 parties pour une figure debout ; la tête y occupe 3 parties ; les épaules commencent à la 16ème ; le pubis y est placé à 9 parties 1/2, ce qui divise presque l'esquisse figurée presque en deux parties égales ; enfin, l'alvéole du genou commence à la 6ème : Quand le canon s'applique à une figure assise, sa hauteur comprend 15 parties de la division totale. (Voir, page 128, la seconde vignette.)

La hauteur et la division sont toujours les mêmes pour les deux sexes, sans qu'on y ait égard aux différences de conformité entre la taille de l'homme et celle de la femme qui diffère, en réalité, de la première de 1/20 : il n'y existait pas, non plus, de différence dans les proportions de la partie supérieure de l'homme et de la femme, quoique, chez celle-ci, le torse soit beaucoup plus court, les jambes relativement plus longues, et les cuisses beaucoup plus grosses que chez l'homme : enfin l'enfant n'avait à aucun âge de proportions déterminées.

Quant à tous les déplacements, qu'entraînent les divers mouvements du corps, les artistes égyptiens ne s'en inquiétaient pas ; ils dessinaient toujours d'après la formule géométrique qu'ils avaient adoptée ; mais sans songer à la pousser, rigoureusement, dans toutes ses conséquences, comme l'enseigne l'étude des formes humaines.

Wilkinson, Lepsius et d'autres savants ont écrit que le pied humain avait été adopté par les Égyptiens pour l'unité de mesure du corps ; dont la hauteur, jusqu'à la couronne de la tête, aurait été évaluée à 6 longueurs de pied, subdivisées chacune en 3 parties ; ce qui aurait donné un total de 18 parties. Par cette évaluation, la hauteur de la portion supérieure de la tête (celle enveloppée par les cheveux) n'aurait pas été comprise dans le canon parce qu'elle n'est jamais bien déterminée ; cependant elle était généralement d'une partie, ce qui porte en réalité le nombre des divisions à 19 : Nous disons, nous, que la longueur du pied n'a jamais pu servir à établir cette échelle de proportion, parce que, dans presque toutes les figures, le pied occupe plus de trois parties ; du reste le système de ces écrivains n'est soutenu par aucune preuve. Les Égyptiens avaient donc, selon nous, une autre unité de mesure pour servir de diviseur à leur canon des proportions, par exemple, l'instrument primitif, la main, qui a été chez tous les peuples la première mesure adoptée ; mais comme la main tout entière aurait été trop grande pour servir à préciser les positions et les dimensions de tous les membres, ils songèrent à recourir à l'un des cinq doigts ; c'est pourquoi ayant remarqué que le doigt majeur, ou médius, se trouvait être exactement la 19ᵉ partie de la hauteur totale de l'homme, ils le choisirent comme leur diviseur de l'échelle du corps humain : Et il se trouva que les diverses parties du corps se plaçaient absolument sur les divisions selon la loi physique qui régit les proportions de l'homme.

Il est probable qu'ils avaient déjà remarqué, comme nos anatomistes, que les os de la main sont les seuls qui, croissant toujours dans la même proportion depuis l'enfance jusqu'à la virilité, sont en rapport constant de longueur avec l'ensemble du corps.

Ce canon primitif resta en vigueur sans altération jusque vers la xii° dynastie, époque à laquelle la rigidité et la lourdeur des formes tendent à faire place à une certaine élégance, plus en rapport avec le style conventionnel consacré par l'usage.

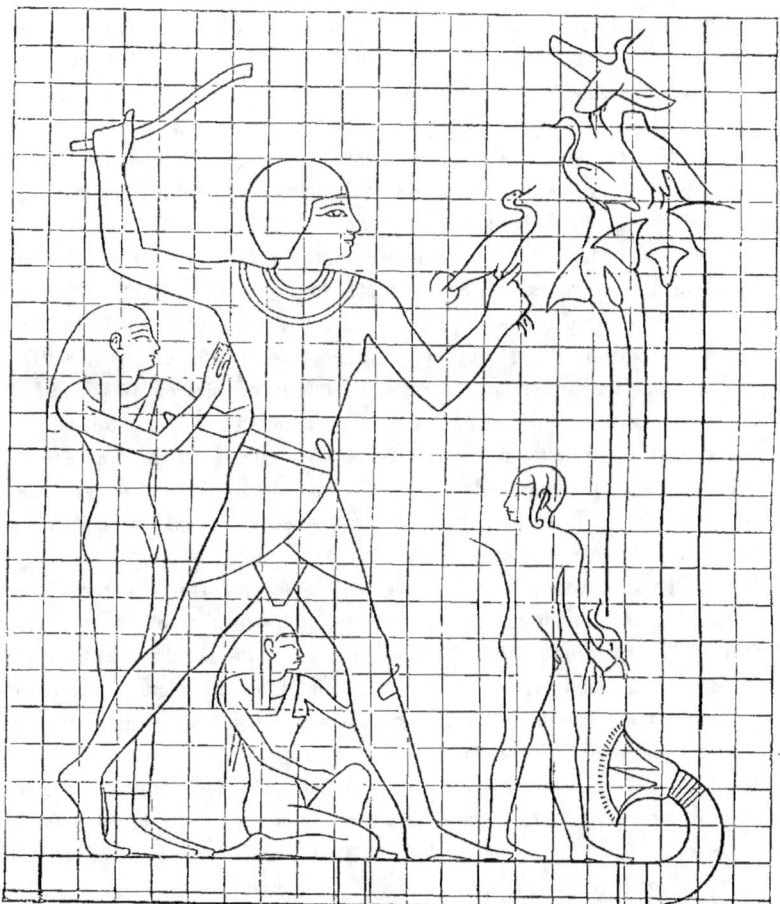

Le Pharaon Basch, sur un batelet, lançant des boumerang sur des oiseaux de marais au milieu des lotus.

Sous les xviii° et xix° dynasties, l'élégance et la sveltesse des formes deviennent encore plus remarquables, quand on les compare surtout aux membres lourds et trapus des monuments contemporains des pyramides. Cependant les figures tracées sur les

piliers du tombeau d'Aménophis III à Biban-el-Molouk, et celles esquissées dans les autres hypogées de la nécropole de Thèbes, témoignent que la hauteur des figures est restée constamment divisée de la même façon. Une jolie scène, esquissée aussi sous la xviii° dynastie dans un de ces tombeaux, montre l'emploi de ce canon dans les diverses positions du corps ; on est obligé de reconnaître, dans ce tableau, que les artistes suivaient parfois le canon sans s'inquiéter assez de l'altération des hauteurs produites par l'écartement des jambes, ou par certains mouvements des bras : Ainsi, il est évident que, par suite de sa pose les jambes écartées, le chasseur qui lance le bâton armé d'un bout de fer ou de bronze, en usage à la chasse des oiseaux, aurait dû perdre environ une partie de sa hauteur, c'est-à-dire être réduit à 18 parties. (Voir la vignette de la page 125.)

Passons à l'examen du second canon des proportions qui date de l'avènement des Psammétiks, et au moyen duquel les artistes égyptiens cherchèrent une meilleure répartition dans les proportions. Dans ce nouveau canon la hauteur totale du corps est divisée en 23 parties, du calcanéum au sommet de la tête, ou en 21 parties 1/4 jusqu'au sommet du front : Les figures assises sont divisées en 19 parties.

Les proportions restent donc, à peu près, les mêmes dans le bas du corps pour les deux canons ; et, si celles de la partie supérieure sont seules altérées, le torse est, seulement, un peu plus long au-dessus des cuisses, la tête un peu plus grosse et les membres plus trapus. Le rapport du pied à la longueur du corps est resté le même, ce qui prouve que l'étendue du pied n'y sert pas non plus de module.

Mais la tentative d'approcher davantage des belles proportions du corps humain, qui donna lieu à ce nouveau canon, n'est pas d'heureux résultats ; car au lieu d'arriver à une plus grande vérité, elle ramena une certaine lourdeur ; et fit ressortir, de plus en plus, la gaucherie du style conventionnel des Égyptiens, dont quelques artistes de la xviii° dynastie étaient parvenus, souvent, à s'affranchir, sans sortir, toutefois, des formes traditionnelles.

Ce canon resta en vigueur jusque sous les Ptolémées et les Césars ; mais avec ces dominateurs étrangers, l'art s'abâtardit, les contours s'altérèrent ; puis la simplicité et la pureté de formes, dans lesquelles consistait tout le caractère de l'art ancien, disparurent pour faire place à un style lourd et maniéré.

Diodore de Sicile, de son côté, nous fait connaître que les artistes égyptiens divisaient la longueur du corps en 21 parties 1/4 : le second canon, divisé en 23 parties pour la hauteur totale, ou en 21 et 1/4 jusqu'au sommet du front, serait donc bien celui mentionné par cet auteur, dans le dernier chapitre de son premier livre. Il était si bien répandu d'un bout à l'autre de l'Égypte, ajoute Diodore, que les

différentes parties d'une même statue, faites par plusieurs artistes disséminés en divers lieux, pouvaient, sans qu'on pût craindre une erreur, être réunies pour former un tout complet et homogène. On remarque que dans ce canon, le départ des cuisses partage la grandeur totale de la figure; et que la tête a deux divisions et deux tiers de division, c'est-à-dire la 8^e partie du tout: proportions qui sont, exactement, celles des Grecs pour le style héroïque ; ne devons-nous pas en conclure qu'il fut adopté par les artistes grecs ?

Les musées du Kaire et de Leyde, ainsi que plusieurs collections particulières possèdent certains petits bustes de pharaons, coiffés du Klaft, et exécutés en pierre calcaire tendre, qui semblent provenir de divers ateliers de sculpteurs. Ces bustes sont remarquables, surtout, à cause des lignes verticales et horizontales encore visibles sur le dessus, la partie postérieure et les deux côtés de la tête.

Ces lignes paraissent avoir servi de régulateur géométrique à de jeunes artistes, pour s'essayer, sur une matière tendre, telle que l'était le plâtre, à rendre avec précision les proportions et le modèle d'une même figure, qui, selon toutes probabilités, devait être celle du pharaon régnant ; car toutes ces productions, assez nombreuses, représentent le même personnage.

Mais si les divers fragments que l'on possède témoignent assez que les deux canons des proportions ont été usités à différentes époques, il est à regretter cependant que l'on n'ait pas rencontré quelques ébauches de statuettes portant des traces de ces canons qui nous eussent permis de nous rendre un compte exact de toutes les proportions des figures vues de face; car ces documents nous font défaut pour compléter l'étude des deux systèmes les plus anciens du monde ; et qui ont dû avoir tant d'influence sur le développement de l'art chez les Grecs.

Un jour viendra, espérons-le, où il sera impossible de ne pas reconnaître que c'est à l'Égypte qu'appartient l'art d'harmoniser les proportions de la figure humaine; ainsi que l'idée du canon, perfectionné, plus tard, par Phidias, Polyclète, Euphranor et tous ceux qui ont suivi leurs traces.

L'art égyptien avait, comme on le voit, des principes fixes, ainsi que l'avait déjà reconnu Denon, lors de l'Expédition française ; mais aucun de leurs deux canons n'offrait, pourtant, ces minutieuses divisions qui font de l'art une routine. Ils servaient, seulement, à prévenir les défauts d'ensemble, les proportions peu harmonieuses, et surtout à obtenir, selon la définition de Denon, cette constante égalité que l'on remarque dans leurs ouvrages, qui, si elle est nuisible à l'élan du génie et à l'expression d'un sentiment délicat, tend à une perfection uniforme, fait de l'art une utilité, de la sculpture un accessoire propre à décorer et enrichir

l'architecture, une manière de s'exprimer, une écriture enfin; et c'est à quoi, en Égypte, cet art a été le plus souvent appliqué.

Nous devons reconnaître toutefois, quoique les meilleurs artistes employassent ces carreaux, que d'autres les dédaignaient entièrement : En effet, les belles esquisses qu'on admire à Thèbes dans la partie inachevée du tombeau de Ramsès et celles

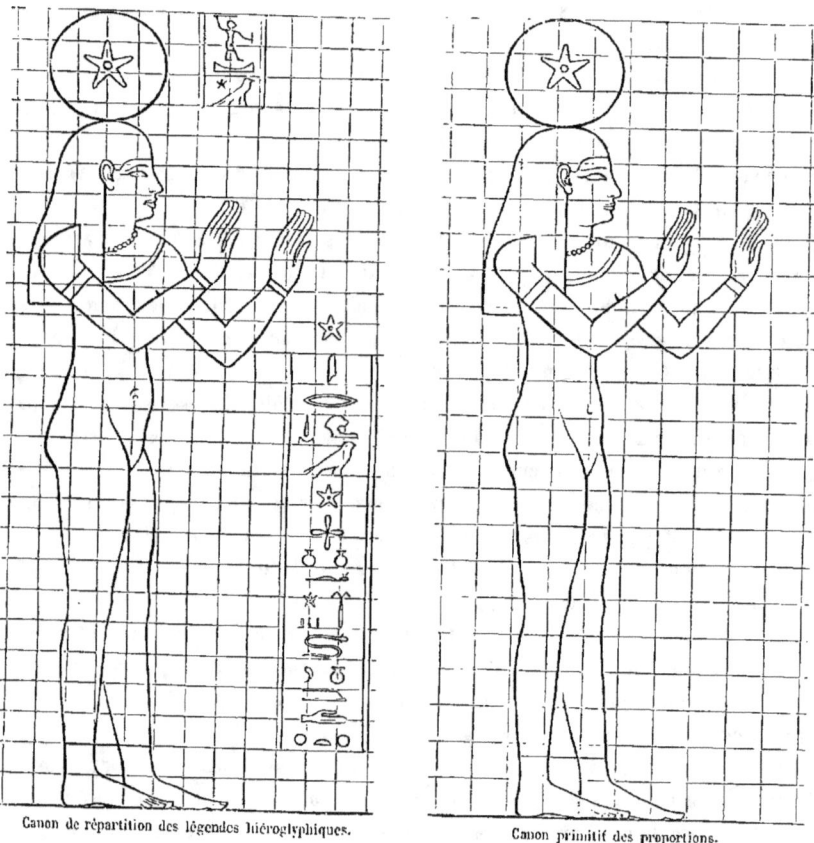

Canon de répartition des légendes hiéroglyphiques. Canon primitif des proportions.

de l'hypogée de Séti I^{er}, ne portent aucune division. Les figures des femmes, dans le petit Spéos d'Abousembil, creusé sous Ramsès II, n'ont certainement pas été faites avec le canon des proportions usité sous la XVIII^e dynastie.

Cependant, les réseaux, tracés sous certaines figures, ne sont pas toujours un

canon. Ces carreaux servaient encore à répartir symétriquement les légendes hiéroglyphiques (Voir la vignette, page 128.), à carrer les groupes et à donner, partout, la même étendue aux caractères; qu'ils fussent tracés en lignes horizontales ou en lignes verticales : On peut s'en convaincre, dans un hypogée d'El-Kab, où les personnages assis ont le même nombre de divisions que les figures debout; ainsi que sur une stèle du *British Museum*, où les personnages, assis dans le registre supérieur, comprennent le même nombre de parties que ceux représentés dans le registre inférieur. Les animaux étaient dessinés aussi au moyen de carreaux; quoique l'on ne puisse prétendre qu'un système de proportions ait été suivi, régulièrement, à leur égard.

En résumé, les artistes Égyptiens avaient adopté, de bonne heure, un canon des proportions pour la figure humaine, qu'ils ont modifié à deux époques, sans jamais s'astreindre à en suivre, minutieusement, les détails; et qui étaient employés par les peintres comme par les sculpteurs tant sur les peintures que sur les statues et les bas-reliefs.

COMPOSITION, ESQUISSES.

Habitués à dessiner sans avoir un modèle vivant sous leurs yeux, courbés, en outre, sous les lois d'une routine inflexible, les artistes Égyptiens devaient s'écarter, inévitablement, avons-nous dit, de la vérité naturelle : Aussi les mêmes formes, le même poncif se produisaient-ils, chaque jour, sous leur calam ou sous leur ciseau : mais si leur mémoire suffisait à leur représenter les lignes principales du corps humain, qu'ils dessinaient souvent avec des contours gracieux, elle ne pouvait, cependant, leur offrir la contraction plus ou moins prononcée des muscles, ni le jeu des articulations, non plus que les innombrables finesses de détail qui animent tous nos traits : c'est pour cela que leurs têtes, auxquelles la représentation ci-jointe a dû servir de prototype, n'avaient qu'une seule expression, celle de l'impassibilité; ou, si l'on aime mieux,

Tête de phta.

d'une volupté calme et constante. On doit dire, encore, qu'ils évitaient avec soin, de sortir des formes adoptées, et qu'ils n'avaient garde de se lancer dans des compo-

sitions ou des représentations de leur inspiration, de peur de mettre le public à même de reconnaître ces nombreuses et frappantes incorrections voulues, mais expliquées par les besoins sociaux; car on ne peut plus mettre en doute aujourd'hui, en effet, que la pose et les gestes mêmes des personnages fussent déterminés par une coutume dont il était défendu de s'écarter, sous peine de rompre avec toutes les traditions. Aussi peut-on dire que ce n'est que par exception qu'ils paraissent s'être livrés, sous la xviiie dynastie, à la recherche d'une beauté fantastique.

On peut se rendre compte, au reste, de ces particularités de leur composition, en étudiant, attentivement, les sphinx accroupis de leurs grandes avenues, les cariatides assises aux portes de leurs temples, les figurines de leurs bas-reliefs, les Dieux dans leurs niches, et leurs Rois et leurs reines sur le trône. Tous semblent s'approuver, les uns les autres, d'un même sourire placide et doux; le même bonheur s'échappe de leurs yeux larges, bien fendus, aux paupières légèrement baissées, et qu'on dirait encore tout humides; la même joie se reflète sur leurs lèvres, naturellement épaisses, mais finement relevées; et leurs bouches sont toutes, avec une parfaite égalité, gracieuses et coquettes.

Dans les tableaux de bataille, un phénomène identique frappe les yeux; on y voit les Rois lancer des flèches, tantôt de la main gauche, tantôt de la main droite suivant que leur profil est tourné à droite ou à gauche: Comme ce n'est pas, parce que les pharaons étaient plus ambidextres que leurs sujets, que les artistes ont agi de la sorte, il est facile de comprendre qu'ils ont eu pour but de rendre le mouvement du bras droit plus compréhensible, en ne couvrant pas une partie du corps avec l'autre bras, et vice versâ; ils se trouvaient donc, ainsi, avoir évité la pose naturelle, et s'être servis du même poncif dans les deux représentations : Car ce qui leur importait, avant tout, c'était la grande tournure de l'ensemble; c'était l'effet produit ; c'était, enfin, la pureté des lignes et l'harmonie des tons; mais aucune explication ne saurait mieux le prouver que l'épure de chapiteau, à figure humaine, que nous avons la satisfaction de pouvoir offrir, à l'appui, en exemple. (Voir, page 131, la vignette.)

En effet, c'est alors que le dessin est bien défini, que la loi des accords dans les couleurs est soigneusement respectée, qu'il est facile de s'apercevoir que les jeux de lumière, d'ombre et de relief ne sont plus qu'un accessoire dont l'art pourrait se passer: les fresques égyptiennes qui n'avaient en vue que de décorer les murs sans tromper le regard, en sont la preuve évidente.

Si l'on passe, ensuite, à l'étude de leurs règles dans la composition des bas-reliefs, on verra que, de l'arrangement systématique des lignes de l'écriture, dérivait l'arrangement artistique des bas-reliefs égyptiens ; et que, de même qu'il y a dans l'écriture

des lignes, de hiéroglyphes, perpendiculaires et horizontales, de même ils y disposaient et représentaient les figures humaines, et les autres objets, tantôt en séries horizontales superposées, tantôt en séries verticales juxtaposées, ou enfin, lorsque l'architecture le commandait, suivant l'ordre exigé par le mélange de ces deux systèmes.

L'encadrement architectural des bas-reliefs égyptiens forme toujours un rectangle ou un trapèze (se rapprochant, plus ou moins, du parallélogramme régulier), et se subdivise, quelquefois, en cadres plus petits, qui reçoivent les suites des bas-reliefs, et sont disposés en files régulières : il n'y a jamais un premier plan ; aussi quand le besoin exigeait une représentation de plusieurs figures, posées l'une après l'autre en profondeur, faisait-on un peu sortir la deuxième sur la première, puis la troisième sur la deuxième, et ainsi de suite : c'était presque une marche ou un repos de figures soigneusement alignées : mais les dimensions différentes données à des figures qui sont, pourtant, dans la nature d'égale grandeur s'expliquent différemment ; il faut y voir une raison de convenance symbolique plutôt qu'un résultat des différentes dimensions de l'espace architectural, ou encore de la surface assignée aux bas-reliefs et aux peintures.

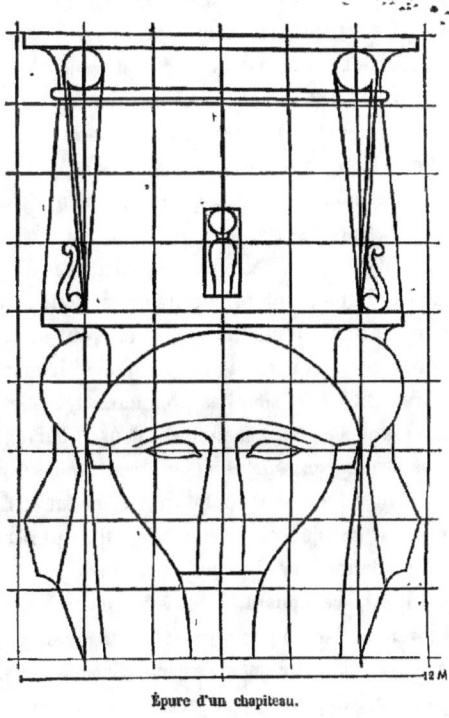
Épure d'un chapiteau.

Pourquoi, s'est-on demandé dans tous les temps, les Égyptiens ont-ils toujours attribué une grande force et des formes colossales à leurs héros? Ce n'est pas, comme on pourrait le croire, une suite naturelle du penchant de l'esprit humain pour le merveilleux, ou bien encore une façon de marquer que la force ou les hauts faits ont établi les premières inégalités entre les hommes. C'est simplement, de leur part, un témoignage de respect et de vénération ; cela explique comment la taille des personnages augmente ou diminue, d'ordinaire, en raison de leur situation sociale ou de l'intérêt qu'ils doivent inspirer.

On le reconnaît, surtout, dans les stèles funéraires : les morts, en l'honneur desquels ces monuments ont été sculptés, sont toujours d'une plus haute taille que les autres personnes qui leur font des offrandes, et, quand les pieds des divers personnages sont posés au même niveau, les têtes des défunts surpassent toujours celles des vivants; ou lorsque la circonstance exigeait, pour tous les personnages, la même hauteur de tête, les artistes représentaient, alors, les morts assis tandis que les autres personnes sont debout : Il en est de même dans les bas-reliefs historiques; les personnages qui entourent le pharaon sont plus petits que lui et souvent ses écuyers n'atteignent même pas à la hauteur des chevaux. Ne doit-on pas voir là l'origine de l'*Isocéphalie* grecque, d'après laquelle les têtes de cavaliers ne se trouvaient guère plus haut placées que les têtes des hommes à pied, quand tous deux faisaient partie du même bas-relief comme on peut le voir sur la frise du Parthenon.

Malgré toutes ces entraves, l'art s'est développé sur les monuments de l'ancien empire d'une manière admirable, surtout dans ses derniers temps : le dessin en est d'une fermeté, d'une pureté, et on peut même dire, d'une noblesse surprenante; les figures ne manquent même pas d'une certaine grâce dans les mouvements graves et sobres. Mais c'est sous les premières dynasties du nouvel empire, que l'art atteignit toute la perfection à laquelle il pouvait parvenir en suivant les errements du passé : nous reviendrons sur ce sujet quand nous aborderons les différentes phases de l'art, en ce qui concerne la sculpture, qui ne fut en Égypte qu'un auxiliaire de l'architecture, et ne put jamais secouer son joug, ni se passer d'elle pour marcher, isolément ou avec indépendance, dans ses propres allures.

Il est, cependant, impossible de ne pas reconnaître que les artistes égyptiens ignoraient l'art de grouper leurs figures, ou de combiner et d'agencer les divers personnages d'une même scène. Chaque sujet était fait de parties isolées, rassemblées, probablement ensuite, suivant quelques notions générales, mais sans harmonie, et sans effort préconçu. La figure humaine, les animaux, les objets divers, qu'ils introduisaient dans leurs vastes représentations, semblent avoir été composés de la même manière, c'est-à-dire de membres séparés, et qu'on aurait rattachés, un à un, suivant leurs situations relatives; de là vient que l'expression manque toujours.

La contenance et la physionomie d'un prêtre ou d'un guerrier y sont identiques : qu'un pharaon brûle paisiblement de l'encens en présence des dieux ou qu'il charge impétueusement l'ennemi, sa silhouette présente le même caractère, le même regard inanimé. En outre, la singulière particularité d'un œil de face, introduit constamment dans une tête de profil, enlevait aux artistes toute possibilité d'en modifier l'expression. Ajoutons encore que jamais ils ne représentaient une tête de face, et vous aurez une

idée de la difficulté d'exprimer les sentiments ou les passions avec des types hiératiquement consacrés.

Voici comment, suivant nous, on procédait à l'esquisse des grandes compositions : Quand les murs d'un édifice, où l'on se proposait de représenter une scène, étaient soigneusement quadrillés par une série de lignes se croisant à angles droits et à distances égales, on dessinait les figures selon les données de cet arrangement mécanique : les carrés réglaient la longueur du corps et la proportion des membres dans quelque posture que ce fût. On comprend, dès lors, comment, aussi longtemps que ce système a été mis en vigueur, aucun grand changement n'a pu avoir lieu, en dehors de la modification introduite dans le canon des proportions, à certaines époques; modification qui n'eut, pourtant, d'autre résultat que de les rendre, de courtes qu'elles étaient sous les premières dynasties, très-allongées à la fin de la XVIIIe, particulièrement sous Ramsès II : voilà pourquoi la forme et le caractère général des figures restèrent toujours les mêmes. C'est ce qui faisait dire à Platon que les peintures et les statues exécutées de son temps n'étaient ni meilleures ni pires que celles faites dix mille ans auparavant.

Cette remarque, prise dans un sens limité, s'est trouvée toujours vraie, puisqu'à aucune époque d'intelligents efforts n'ont été faits pour approcher du *Beau* idéal dans la figure humaine et lui rendre son véritable caractère, et qu'en tout temps, les artistes furent liés par des principes fixes, et par les règles qui prohibaient tout changement dans la forme ; cela se trouva toujours vrai, même pour les dernières époques, même pour les sculptures des monuments, érigés en Égypte, devenue province romaine. Tout y était encore Égyptien, mais souvent d'un mauvais style; parce que, toutes les fois que les artistes essayèrent de donner aux détails plus de précision, et qu'ils furent entraînés à substituer l'ornement à la simplicité antique, cette tentative de se rapprocher de la nature dans les détails ou les proportions de la figure humaine, tout en voulant, néanmoins, conserver le type conventionnel, n'eut d'autre conséquence que de faire apparaître plus grande encore la difformité préconçue de ce type, et de démontrer combien sa création était à jamais incompatible avec les progrès de l'art.

Maintenant qu'on nous permette de préciser par des explications de détail, les aperçus d'ensemble que nous venons d'exposer : on sait que de nos jours, dans la composition d'un tableau, trois objets sont requis: une action principale, un point de vue et un moment de la durée ; d'où unité d'action, de temps et de point de vue : En outre les proportions et l'harmonie des parties sont réglées par la perspective.

Les artistes égyptiens eux n'avaient aucun égard à la loi d'unité : voyons la composition d'une grande scène ; toutes les parties en étaient sacrifiées à la principale figure, au pharaon seul, dont les dimensions colossales devaient dominer tout le reste, qui n'était plus qu'un accessoire ; et si parfois quelque autre figure y paraît également importante, c'est celle du Dieu, ou celle de quelque personnage, qui se liait intimement à l'action du héros principal.

Quant à la perspective, ce que nous avons dit de la composition des bas-reliefs montre combien peu elle paraissait nécessaire dans les sujets religieux ou historiques : si dans les peintures des hypogées, où une plus grande licence était tolérée dans la représentation des sujets relatifs à la vie privée (aux mœurs et coutumes, aux usages du peuple), quelques tentatives de perspective dans la position des figures sont à remarquer, ces essais sont des plus imparfaits; tant le style conventionnel en vigueur, toujours préféré, et ayant acquis la force de l'habitude, offrit une résistance invincible.

Nous pouvons citer, à l'appui de ces assertions, les scènes de bataille, sculptées sur les murs des temples de Thèbes : dans ces quelques tableaux, qui représentent le monarque poursuivant l'ennemi, menaçant, avec sa harpé ou cimeterre, un chef à demi renversé, ou décochant ses flèches au milieu de la mêlée, pendant que les chevaux précipitent son char sur les corps renversés des morts et des mourants : la démonstration est complète.

Toutes ces figures sont dessinées avec beaucoup de sentiment ; et la position des bras y donne bien l'idée parfaite de l'action que l'artiste a voulu exprimer ; mais les mêmes imperfections de style, le même manque de vérité s'y font remarquer ; on voit bien une action ; mais on n'y sent pas s'agiter la vie, dans les traits, non plus que l'expression de la passion ; il n'y a qu'une figure mécaniquement variée dans le mouvement ; et, quelle que soit la position qu'on lui donne, le point de vue s'y trouve toujours le même, reproduisant constamment, avec le même flegme identique, un profil du corps humain associé à l'anomalie inévitable des épaules vues de face. En un mot, une pareille scène est une description plutôt qu'un tableau.

De nombreux essais, tentés par certains artistes égyptiens, et dans lesquels ils ont cherché, à différentes époques, à apporter plus d'unité et de naturel dans la partie supérieure du corps humain (sans y réussir, malheureusement, d'une manière acceptable), prouvent que de louables efforts avaient voulu rectifier cette anomalie. Ne furent-ils pas repoussés avec indignation ?

Si de là nous suivons les travaux des artistes de l'antique Égypte, dans la représentation des animaux, nous reconnaîtrons, encore, que bien qu'ils ne paraissent

pas avoir été restreints, dans ce genre, au même style rigide, et que cette liberté explique leurs nombreuses représentations d'animaux de toutes sortes; et même d'oiseaux, à l'état naturel, que l'on rencontre, fort souvent, reproduits sur le tissu des étoffes (oiseaux dont le modèle, ci-joint, que nous avons copié fidèlement, permet

d'apprécier le bien rendu), une habitude enracinée, contractée qu'elle était dès leurs premiers pas dans la pratique de leur art, empêcha leur génie de s'émanciper complétement.

Aussi s'y retrouve-t-on en face de la même union de parties pour former un tout, de la même préférence pour le profil, enfin de la même roideur d'action que dans les représentations humaines. Ils ont rarement dessiné de face la tête des animaux, non plus que celle des hommes; et quand ils ont essayé de le faire, ils se sont toujours montrés par trop symétriques, ils sont restés, en conséquence, fort au-dessous de la beauté de leurs profils.

On ne peut méconnaître, néanmoins, qu'en général le caractère et la forme des animaux furent admirablement rendus par eux; c'est surtout dans les scènes de chasses, peintes dans les hypogées, qu'on est souvent frappé de la vie qui se fait sentir, et qui anime la plupart de leurs animaux sauvages; les détails sont d'une exactitude complète; quelquefois au point de donner satisfaction même à un naturaliste.

En résumé, chez les anciens Égyptiens, on ne reconnaît que deux phases ou grandes époques artistiques, qui correspondent, à n'en pas douter, à deux manifestations successives de leur civilisation; la première époque nous montre le dessin cherchant à être, avant tout, l'expression de la personnalité humaine; aussi n'avons-nous à reproduire, venant d'elle, que des scènes de la vie civile et rurale, ou des portraits; parce que le côté humain de l'art domine, alors, le côté divin: pendant

cette phase, la théocratie, qui tenait, déjà, en tutelle la société entière, semble avoir relégué la divinité au fond des sanctuaires, et avoir interdit, en dehors des temples, toute représentation divine. Mais si les nombreux tableaux qui nous restent de cette époque ne contiennent aucune scène religieuse, en revanche, dans le deuxième époque, l'art se partage entre les Dieux et les héros, entre les mythes divins et les épopées historiques : on voit, en effet, la religion s'associer au mouvement général de l'humanité ; elle semble circuler, pour la première fois, dans les veines du corps social ; on la sent déborder dans toutes les représentations : Alors imbu et comme saturé de la superstition du ciel, l'artiste, dans son ardeur mystique, demande au culte de figurer ses dogmes, de représenter ses dieux, et s'il quitte parfois le ciel, c'est pour reproduire, seulement, les actions des fils du soleil, des Pharaons assimilés partout à la divinité.

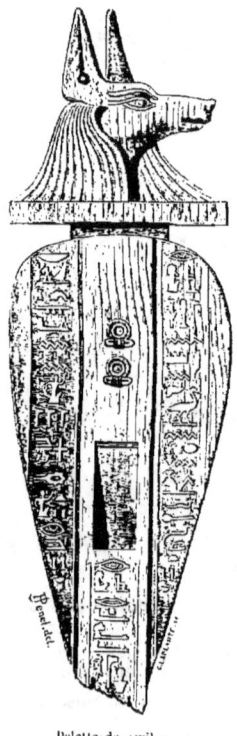

Palette de scribe.

Ce ne sera qu'après une longue période et peu à peu, que les allégories divines se convertiront en réalités humaines ; aussi les tombeaux, du temps, contiennent-ils, presque tous, le jugement de l'âme du défunt, ses offrandes à Osiris le juge suprême, et les longues litanies du rituel funéraire.

N'oublions pas de mentionner, en terminant, la dextérité des artistes égyptiens à dessiner des contours nets, francs et hardis : la franchise de leurs esquisses n'est nulle part plus en évidence que dans la partie inachevée du tombeau d'Osireï 1er à Thèbes : on peut dire que c'est plus beau que tout ce qu'on a fait de mieux en ce genre ; et qu'il impossible de lui refuser un tribut d'admiration.

Mais c'est dans le dessin seulement qu'ils excellaient ; parce qu'ils le considéraient comme la plus importante partie de l'art, ainsi que tous les anciens, du reste : on sait que tous les artistes grecs, eux-mêmes, en faisaient une étude des plus sérieuses ; ayant su apprécier combien il améliorait la justesse de l'œil ainsi que l'habileté de la main, et à quel point il venait en aide à l'esprit dans la perception du beau.

Il nous reste à parler des matériaux (propres à l'art du dessin) dont se seraient

servis les Égyptiens pour fixer leurs esquisses : nos renseignements à cet égard ne sont pas des plus précis : il est cependant impossible de ne pas remarquer que les vignettes de certains papyrus funéraires sont dessinées avec une délicatesse et une finesse que nous ne saurions surpasser avec nos plumes métalliques, quoiqu'à en juger, par les objets trouvés dans les tombeaux, on soit tenté d'admettre qu'ils se servaient, seulement, d'un roseau, d'un calam, comme le font encore les écrivains et les artistes modernes de l'orient : Mais c'est avec un pinceau, chargé de rouge ou de noir, qu'ils esquissaient leurs figures sur la pierre ou sur le stuc : on a trouvé des palettes de scribe ou de peintre portant de deux à sept godets, pour les couleurs, et une case pour le calam (voir, page 187, la vignette).

TYPES HIÉRATIQUES. FORMES HYBRIDES.

On regarde, généralement, comme incontestable la sujétion de l'art en Égypte, dès les temps les plus reculés, à une direction sacerdotale qui en aurait fait, avant tout, un instrument *hiératique*. Une grande liberté, cependant, paraît avoir été laissée aux artistes dans la création des objets de luxe et d'ameublement : il leur aurait donc été, seulement, défendu d'innover quoi que ce soit qui eût pour résultat d'altérer le type conventionnel consacré dans la représentation de la figure humaine, ou de transformer l'un des objets quelconques relatifs à la religion ; de là vient qu'un Dieu peint dans un temple érigé sous les dernières dynasties, avait la même forme, la même attitude que s'il avait été retracé sur les parois des temples des premiers pharaons ; et que Menès, revenant sur la terre, aurait pu reconnaître, comme ayant été une œuvre de son règne, l'Amon ou l'Osiris érigé dans un sanctuaire de l'époque ptolémaïque ou de l'époque romaine.

Dans les représentations sacrées la loi était donc inflexible ; et la religion, qui a fait tant, en quelques contrées, pour le développement de l'art, eut en Égypte l'effet d'arrêter le génie des artistes. Aucune amélioration résultant de l'expérience ou de l'observation, avons-nous déjà dit, n'était admise dans la manière de dessiner la figure humaine ; étudier, copier la nature était interdit comme dangereux et subversif, et toute tentative de donner aux membres des mouvements plus vrais fut constamment réprimée. Certaines règles, certains modèles avaient été établis par la classe des prêtres qui tenait l'art en tutelle ; et les premiers essais, les enfantines conceptions des temps primitifs (temps de tâtonnement) furent perpétuées et reproduites, successivement, par tous les artistes.

Platon et Synésius confirment ce que nous apprend l'étude des monuments des diverses époques : ces deux écrivains rapportent qu'il n'était pas permis aux artistes égyptiens de tenter quelque chose de contraire aux prescriptions concernant la figure des dieux : il leur était défendu d'y introduire aucun changement ou d'inventer de nouvelles poses : les conséquences d'une aussi inflexible immutabilité furent que l'art, et les règles qui le stéréotypaient ne purent convenir qu'au peuple Égyptien, aux besoins intimes duquel elle donnait, sans aucun doute, satisfaction ; et que les autres peuples, quand ils vinrent chez lui se faire initier à des principes qui leur étaient inconnus, furent contraints, en les adoptant, à des modifications artistiques qui répondissent à leurs besoins physiques et intellectuels.

Il y eut encore une autre conséquence de cette vénération des Égyptiens pour le style qu'ils avaient adopté : quand l'Égypte fut tombée sous la domination des Grecs et des Romains ; leur respect séculaire, leurs préjugés religieux pour leurs images sacrées détourna de toute innovation dans le style national ; aussi, sur les murailles des temples, ne voit-on aucune figure sculptée ou peinte dans le style grec ou romain ; bien que les artistes égyptiens, de ces époques, connussent les œuvres de leurs dominateurs répandues dans la vallée du Nil : ils ne cessèrent donc jamais de suivre ce style national dans tous les édifices qu'ils érigèrent.

Cependant l'obligation, dans laquelle nous nous trouvons, d'affirmer que les prêtres Égyptiens, en asservissant l'art à la religion, ont enrayé son essor, ne nous entraîne pas jusqu'à ne pas voir que, tout fautif que fût le style conventionnel, tant pour les formes que pour la couleur, il a pourtant ses attractions. La plupart des artistes qui visitent les monuments de la vallée du Nil se réconcilient, vite, avec ses défauts, et finissent presque toujours par admirer ce qui leur avait paru d'abord si étrange. Nul n'a examiné, avec soin, la disposition des tombeaux sans être frappé de la beauté et de l'harmonie des colorations, du goût déployé dans les ornements, dans l'exécution artistique des animaux, enfin de l'effet magique de toutes leurs décorations ; et quand de l'admiration de ces œuvres (inspirées par le culte pour graver dans l'âme des fils le respect pour les auteurs de leurs jours ; on pourrait presque dire l'idolâtrie pour le souvenir de leur passage sur la terre), on passe à la recherche des causes mystérieuses de ce que l'intelligence n'a pas, de prime-abord, compris, on se sent pénétré du besoin impérieux de se les expliquer à soi-même.

Alors ce ne sont plus les représentations figurées, presque intelligibles, que la curiosité pousse à contempler ; ce sont surtout les œuvres, qui paraissent avoir un sens vraiment énigmatique, qu'on veut, constamment, revoir ; ce sont ces étranges

créations, où tous les règnes de la nature semblent avoir été confondus à plaisir, qu'on somme de nous dévoiler leurs secrets : et, aussitôt que l'esprit cesse de s'étonner des types hiératiques, la nécessité des formes hybrides (comme faisant partie d'un tout qui ne pouvait les repousser sans se démentir à lui-même) s'impose à notre pensée.

De là, on arrive à regarder les artistes égyptiens comme des illuminés, auxquels il a fallu une énergie surhumaine pour pouvoir rendre, avec les ressources bornées de la nature, tout ce que leur enjoignait de reproduire le matérialisme surnaturel, qui fait le fond de l'exégèse du culte égyptien.

Il semble, en effet, que la mythologie égyptienne ait été fondée sur des spéculations qui n'offrirent pas beaucoup de moyens pratiques, surtout aux statuaires; c'est pourquoi l'on dut toujours recourir à des créations énigmatiques, tourmentées, où peu de corps pouvaient rester tels qu'ils avaient été créés; ou plutôt, où peu de corps eussent pu entrer dans leurs compositions, en restant sous leur apparence naturelle : Alors il leur fallut des têtes humaines sur des troncs d'animaux, et des têtes d'animaux sur des corps humains; alors ils se virent forcés de décomposer les êtres et de multiplier les monstres; ce qui fit qu'on ne consulta plus la nature, ni pour redresser les défauts du dessin, ni pour en adoucir la rudesse.

On dessinait donc, sans modèles réels, des formes fantastiques qui paraissent appartenir à un univers différent du nôtre : Voilà pourquoi Apulée et Ammien Marcellin, en parlant de certaines figures symboliques de l'ancienne Égypte, les ont nommées des animaux d'un autre monde.

Il est clair, néanmoins, que cette manière de s'exprimer n'est qu'une métaphore, quoique quelques commentateurs aient été assez dépourvus du sens commun pour en conclure que les Égyptiens connaissaient l'Amérique : Ils s'appuyaient sur les termes employés par Apulée pour décrire cette robe de toile peinte, tout entière couverte de représentations emblématiques, dont on l'affubla lorsqu'il fut initié aux mystères d'Isis.

Les Égyptiens chargeaient même, quelquefois, de tant de symboles, la tête de leurs statues, qu'elles en paraissent accablées; tellement semble pesant le fardeau qu'elles semblent soutenir de leurs efforts.

Devons-nous, après ces déductions logiques, tenir compte de l'opinion de certains auteurs qui prétendent que, si le caractère sombre des Égyptiens les entraînait, le plus souvent, vers une mélancolie invincible, d'un autre côté, leur imagination était d'une vivacité telle, qu'abandonnés à eux-mêmes, dans leurs conceptions allégoriques, celles-ci seraient devenues trop bizarres, et se seraient par trop multipliées, si la défense de ne rien innover n'était pas venue à temps pour y mettre obstacle.

Les figures hybrides ou à double nature, si fréquentes sur les monuments Égyptiens, offraient des combinaisons variées à l'infini : cependant les plus usitées étaient : les sphinx, l'hydre, les oiseaux stymphalides, le phœnix et les sirènes.

Ces enfantements monstrueux de l'imagination humaine peuvent se diviser en quatre classes :

Dans la première, nous plaçons les figures composées, possédant, à la fois, les caractères de l'homme et de la femme, ou androgynes ;

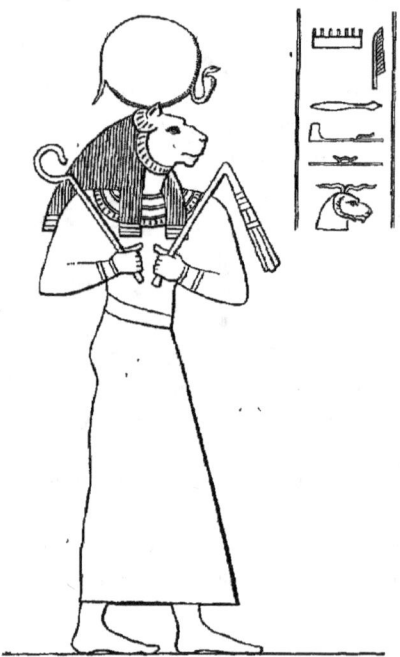

Dans la seconde, se trouvent comprises les conceptions où les caractères prédominants de l'homme sont combinés avec ceux des quadrupèdes, des oiseaux ou des reptiles ;

Dans la troisième, celles où c'est l'animal qui prédomine des combinaisons où figurent quelques parties humaines ;

Dans la quatrième, enfin, doivent se ranger toutes les autres ; c'est-à-dire les associations d'animaux pour en former un seul ; tels sont les criosphinx, le griffon, etc... ;

Les androgynes sont rares : on ne les rencontre que sur quelques vignettes du rituel funéraire, dessinées à une petite échelle.

Il y a, dans les diverses compositions, où l'espèce humaine se trouve associée à l'espèce animale, une différence bien remarquable ; ainsi, dans les conceptions d'un ordre supérieur, c'est toujours la tête humaine (qu'on a adaptée sur un corps d'animal) qui se trouve caractériser l'image symbolique ; tandis qu'au contraire, dans les autres, (c'est-à-dire celles où c'est la tête d'animal qu'on a adaptée sur des corps humains) et ce sont les plus répandues, la symbolique correspond à des idées d'ordre inférieur.

Ainsi, dans la première classe, l'homme, (c'est-à-dire ce qu'il y a de plus noble dans la création) représenté par sa tête (c'est-à-dire ce qu'il y a de plus noble aussi dans l'homme), domine dans ces fantastiques combinaisons, et donne

à tous ces êtres les organes de l'intelligence et jusqu'à l'expression des sentiments de l'espèce humaine : aussi moins il y a d'altérations dans les formes humaines, plus la représentation nous charme.

Isis, ou Hathor et les autres déesses, les bras empennés de longues ailes, qui sont les sujets les plus anciens et les plus familiers de l'art égyptien, ou bien les génies ailés qu'on voit à l'entrée du gynécée de Ramsès III, n'éveillent pas en nous l'idée d'une impossibilité physique ni l'ombre d'une sensation pénible, parce que ces appendices se soudent, pour ainsi dire, sans dénaturer les formes humaines.

La tête d'un pharaon, sur le corps d'un lion, sert à caractériser l'union de l'intelligence à la force; et ce monstre n'a rien de choquant, parce que l'homme s'y confond bien avec la bête; surtout quand les formes animales sont un peu idéalisées, ou quand l'ampleur et la grandeur des lignes ajoute à la grandeur humaine, comme dans certains sphinx sculptés de main de maître.

Une tête humaine sur un corps d'oiseau symbolise l'âme; ici, le mélange des deux natures étant moins heureux, les Égyptiens, comme les Grecs, n'ont pas réussi dans cette entreprise.

Une tête humaine, entée sur un corps de serpent, sert à désigner la déesse Melsokar; elle présente toujours une difformité hideuse; cela provient, peut-être, de ce fait que les artistes ont tracé cette tête sans jamais la bestialiser. Ils auraient dû altérer les principaux traits, de façon à les faire participer des deux natures.

Dans la deuxième classe, la difformité est plus choquante : le corps humain n'y rachète, presque jamais, la bestialité des têtes; c'est à dessein, évidemment, qu'il s'y trouve toujours quelque chose qui ravale notre espèce et blesse notre susceptibilité : Observons, ici, que lorsque les divinités ne sont pas représentées sous la forme humaine pure, elles le sont toujours avec une tête d'animal. Les têtes de quadrupèdes s'implantent mieux que les autres sur les épaules humaines; les têtes d'oiseaux, de reptiles et d'insectes ne s'agencent jamais bien, et quelques-unes de ces représentations sont d'une extravagance incroyable : On est à même d'en juger, en examinant les représentations de figures hybrides que nous avons réunies en deux planches, pages 22 et 23.

Quant aux autres classes, nous nous bornerons à dire ceci : qu'à l'exception du criosphinx, du hiéracosphinx et du griffon (qui symbolisent trois divinités — Amon, Phré et Set), toutes les autres figures, composées de diverses parties d'animaux comme on le voit dans quelques chasses à Beni-Haçen et ailleurs, semblent n'avoir été tracées par les artistes que pour donner des formes réelles aux fantômes de leur imagination, ou pour représenter certains animaux du désert, (d'espèces inconnues

ou fantastiques), qui faisaient, probablement, le charme des récits cynégétiques des anciens Égyptiens, comme il fait encore le principal intérêt des contes de bédouins.

Les Grecs aussi eurent des formes hybrides, des monstres; dont l'idée première appartient incontestablement à l'art Égyptien : Mais, ignorant, peut-être, leur sens mystérieux, ils apportèrent constamment dans ces représentations d'êtres doubles, plus de goût artistique que leurs devanciers; et en faisant toujours prédominer l'espèce humaine dans le mélange des deux natures, ils produisirent l'illusion de la réalité dans le domaine de la fiction.

Les figures communes aux deux peuples sont les sphinx, le minotaure, l'oiseau androcéphale ou la harpie, et le griffon.

Les peuples qui sont venus après les Égyptiens et les Grecs ont adopté ces formes hybrides sans y attacher leur sens symbolique; mais uniquement comme des productions artistiques remarquables, ou comme de charmants motifs de décoration : n'en devons-nous pas conclure, que les formes imaginées par l'homme pour représenter une idée, et qui survivent au siècle qui les voit naître, au culte, au peuple qui les inventa, et qui se répandent, ensuite, chez les nations étrangères, portent en elles le cachet d'un mérite incontestable.

Parmi ces formes, qu'on peut appeler des *types*, il en subsiste toujours un certain nombre que chaque peuple lègue après lui à la masse des idées en circulation dans le monde de l'art; plus un peuple lègue de ces types à la postérité, plus son génie dans les beaux-arts a droit à l'admiration de tous.

REPRÉSENTATIONS SATIRIQUES.

On conserve au British Museum et au Musée royal de Turin, parmi les débris, si variés, de l'antique civilisation de l'Égypte, des papyrus sur lesquels les artistes du temps se sont amusés à tracer, sans suite et au courant du calam, des scènes grotesques et satiriques : C'est un trait des mœurs et coutumes de cette civilisation qu'il ne nous était pas permis de laisser dans l'oubli; nous allons en décrire quelques-unes que nous avons reproduites.

Comme il est facile de s'en apercevoir, au premier coup d'œil, ces représentations ne sont pas des caricatures proprement dites (celles-ci exigeant toujours l'alliance de la réalité et de la charge), mais plutôt des scènes burlesques où tous les personnages sont des animaux : Ces animaux y sont représentés remplissant les diverses fonctions de l'humaine espèce, à peu près dans le même esprit qu'on les a traités depuis, pour illustrer les fables d'Ésope et de la Fontaine, ou la Batrachomyomachie d'Homère.

Le registre supérieur (voir notre planche : *Papyrus satiriques*) appartient à un fragment d'un long papyrus du Musée de Turin, et offre les scènes les plus intéressantes de ce précieux document. Dans un premier groupe quatre animaux, un âne, un lion, un crocodile et un singe, forment un quatuor avec les instruments, en usage, alors, dans les fêtes civiles. Plus loin, un âne fanfaron, vêtu et armé comme un pharaon, reçoit majestueusement les offrandes que vient de lui offrir un chat de haut parage, amené devant lui par un bœuf tout fier de cet emploi. A côté, un oryx semble menacer de sa harpe un autre chat qui est à ses genoux. Le groupe suivant, dont n'est reproduit qu'un personnage, montre encore un chat, garrotté avec un lion et conduit par un oryx.

Les scènes dessinées au-dessous de celles-ci, et sur une plus petite échelle, ne présentent pas plus d'unité. C'est d'abord un troupeau d'oies en révolte contre ses conducteurs, trois chats, dont l'un tombe sous leurs coups. Ensuite c'est un figuier-sycomore, dans lequel est juché un hippopotame que vient déranger un épervier grimpant sur l'arbre au moyen d'une échelle ; c'est encore une forteresse défendue par une armée de chats, qui n'ont d'autres armes que griffes et dents, et sont vaincus par une légion de rats, pourvus d'armes offensives et défensives, que commande un chef monté sur un char traîné par deux levrettes ; enfin, c'est un combat singulier, entre un chat et un rat, qui ne semble pas devoir terminer la guerre.

Comme on le voit, la pensée de l'artiste a été de représenter la défaite des chats par les animaux dont ils font leur proie. C'est le monde renversé, ou si l'on veut supposer à l'artiste une pensée plus élevée, c'est la révolte de l'opprimé contre l'oppresseur.

Le registre inférieur représente une composition du même genre tirée d'un papyrus du Musée britannique. On y remarque un troupeau d'oies conduit par un chat, et un troupeau de chèvres mené par deux loups portant panetière et houlette, dont l'un joue de la flûte double. Puis à l'autre extrémité, on voit un lion faisant une partie de dames avec une antilope.

Mais une représentation satirique, d'une allégorie plus élevée, nous a paru mériter plus particulièrement l'attention, comme offrant une critique sanglante du despotisme : C'est un chat présentant, avec une humilité craintive, l'oie au moyen de laquelle il espère pouvoir apaiser le courroux, bien certainement simulé, de la lionne sa farouche souveraine (voir le bois de la page 144).

Dans son *Histoire de la caricature antique*, M. Champfleury cite l'opinion d'un égyptologue qui voit dans les principales scènes satiriques, que nous venons de décrire, des caricatures où la religion et la royauté sont également tournées en dérision.

Rien, à notre sens, n'y caractérise des tableaux religieux : Si l'âne auquel on amène un chat est la parodie probable d'un pharaon auquel on amène des captifs, il ne parodie

certainement pas le tableau des papyrus funéraires où Osiris, roi de l'Amenti, reçoit le défunt conduit par la vérité : Il en est de même pour l'hippopotame huché dans le figuier ; il n'a qu'une ressemblance imaginaire avec la déesse Nout perchée dans un arbre et dispensant au défunt les aliments divins. L'artiste ne peut avoir voulu ridiculiser la religion,

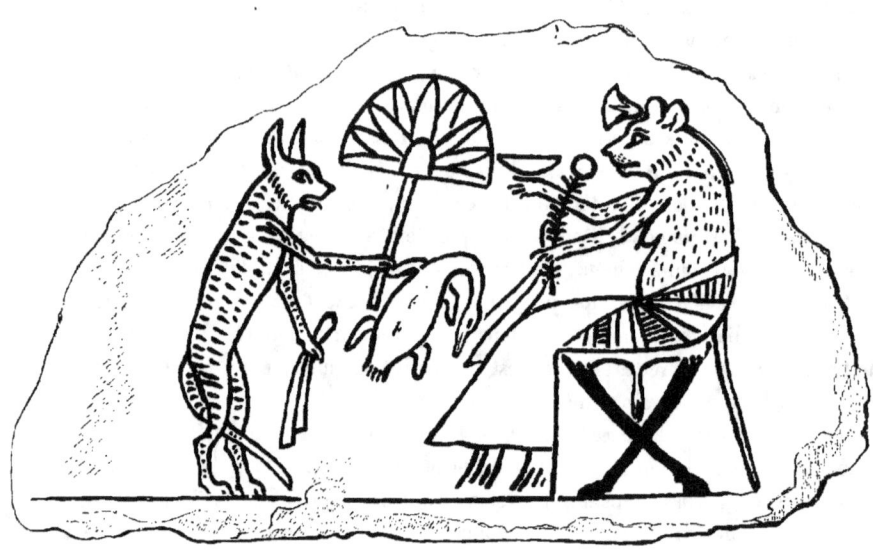

qui était fort respectée vers la xix^e dynastie (époque où ces représentations furent tracées), et qui continua de l'être, en Égypte, jusqu'à la chute du paganisme.

Quand un peuple élève des monuments tels que le temple de Karnac et celui de Medineh-Thabou, il est éminemment religieux, il n'aurait pas toléré de pareilles plaisanteries : Aussi, suis-je bien convaincu que les artistes égyptiens n'ont, parfois, osé, dans leurs satires, placer des têtes d'animaux sur des corps d'hommes, que pour mieux faire comprendre combien leurs passions les rapprochent souvent de la bête : on sait que les dieux du panthéon égyptien empruntaient les têtes de la plupart des animaux pour symboliser leurs attributs; on peut, dès lors, penser que le respect pour la religion leur interdisait toute apparence de rapprochement.

Nous sommes, cependant, obligés d'admettre que quelques-unes de ces représentations ridiculisaient les faits et gestes des pharaons : Ainsi la partie de dames, l'âne agréant les hommages d'un captif, parodient, certainement, des scènes sculptées sur

les monuments de Ramsès III, et, probablement, elles ont été tracées, à cette époque, par des artistes heureux de narguer un instant l'omnipotence royale.

Mais ces esprits si railleurs se sont-ils toujours contentés de peindre les animaux avec les mœurs des hommes, et n'ont-ils pas su déjà exagérer les traits saillants du visage de façon à représenter des personnalités précises, en un mot, des caricatures? Nous n'hésitons pas à le croire, malgré le peu de débris de ce genre, échappés aux ravages du temps ou des hommes.

Nous fondons notre opinion sur ce fait : qu'ils ont souvent représenté sur les semelles de leurs sandales (de cuir et de cartonnage), ou sur les marchepieds du trône des pharaons, un groupe de deux prisonniers barbares, (le plus souvent, sans doute, des pasteurs ou hyksos, ces ennemis constants et exécrés des Égyptiens) appartenant soit à la race blanche soit à la race noire ; et que, dans l'un et l'autre cas, l'image de ces peuples est, grotesquement, rendue dans son abjection ; et simule la charge, la véritable caricature.

Il nous reste à mentionner deux créations fantastiques et grotesques, au sujet desquelles il est impossible qu'on ne parvienne pas à se mettre, un jour, d'accord, pour leur assigner leurs véritables caractères satiriques, quelque divergentes qu'aient été les opinions de la plupart des auteurs à leur égard. Pour mieux nous faire comprendre, nous les reproduisons, ici, toutes deux.

La première appelée, généralement, le dieu Bés ou Bésa, nous montre un pygmée, toujours représenté avec une face gorgonienne parfaitement caractérisée, ayant la langue, sortie sur les bords des lèvres ou quelquefois pendante, et la tête coiffée d'une aigrette de plumes droites ou légèrement courbées, qui offre l'apparence d'une tiare : Elle porte aussi, presque toujours, une peau de lion, qui lui descend sur le dos, et dont la queue pend entre ses jambes.

Dessinée ou sculptée elle est toujours allégorisée comme un nain ventru : tandis

que sa tête au rire presque bestial, ses yeux saillants, son nez camard et sa bouche lippue font penser au dieu Comus des Grecs ; son front déprimé et sa barbe qu'on dessine toujours épaisse, le plus souvent disposée en plusieurs rangées de boucles artificielles, rappellent à l'esprit les statues assyriennes.

On a longtemps supposé que cette figure était la représentation du génie du mal, de Typhon ; et c'est en raison de cette opinion, qu'on a cru pouvoir désigner la classe des édifices sacrés qu'elle ornait par le nom de Typhonium : Il est évident, aujourd'hui, que l'application des caractères malfaisants de Typhon à cette figure fantastique ne supporte pas, un seul instant, l'examen.

La seconde figure, qui nous paraît, d'après l'examen de la tête et de la coiffure,

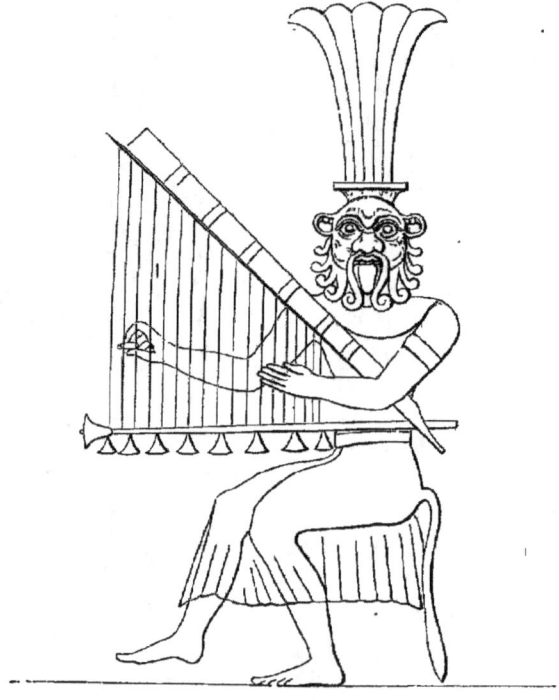

représenter le même grotesque, occupé à jouer d'un instrument de musique et à chanter, prouve que l'artiste a voulu, en lui donnant des membres plus distingués, signaler un autre ridicule, tout différent, de l'être humain : Ne devons-nous pas, dès lors, y voir,

tout simplement, un masque de convention artistique, dans le genre de notre Polichinelle, dont nous aurions sous les yeux deux applications distinctes.

Le papyrus de Turin contient, aussi, une longue priapée ; où le savant Lanci a prétendu trouver une représentation mystique des douze Baals de la Bible ; mais le sens indiqué, par les quelques mots tracés sur ces scènes ityphalliques, ne permet plus de douter qu'il s'agisse d'autre chose que de pornographies exagérées, qui rappelleraient les *membra asinorum* des Égyptiens, dont parle le prophète Ézéchiel.

CONCLUSION.

L'idée du beau est un instinct de l'esprit, qui (en comparant les êtres imparfaits ; mais en faisant abstraction des défauts de chacun d'eux, pour n'en voir que les belles proportions) s'élève à la connaissance d'une perfection absolue ; c'est dans sa conscience, au sein de laquelle réside l'idée du beau, que l'artiste puise le sentiment du lien qui doit unir les diverses parties d'une œuvre, et en constituer l'harmonie.

Quand l'effort de l'artiste, arrivé déjà à une telle hauteur, lui permet encore de la franchir, il touche alors au sublime, qui est en dehors de nous et au-dessus de nous ; mais il n'y atteint que par un bond gigantesque, et comme poussé par une force surnaturelle.

Le trait, auquel on reconnaît le sublime, c'est qu'il peut être traduit et compris par tous dans sa divine simplicité ; qu'il s'empare aussi bien du sauvage que de l'homme civilisé ; en un mot, c'est l'infini entrevu tout à coup, sans voile ; et qu'il n'est permis à nos regards d'entrevoir qu'un seul instant, plus rapide que l'éclair.

Cependant, s'il arrive au sublime de fixer, un moment, sa demeure au milieu de nous, ce n'est qu'enveloppé dans une forme sensible et qui charme ; et qui a pour nom la beauté : c'est là ce qui fait que les arts du dessin ne peuvent atteindre au sublime qu'en vertu d'un effort gigantesque de la pensée.

Et si les arts en Égypte ne tendirent pas à cette perfection, c'est qu'ils ne paraissent pas avoir eu pour but spécial la représentation des belles formes de la nature ; qu'ils ne visaient, évidemment, qu'à l'expression d'un certain ordre d'idées, et voulaient seulement perpétuer, non le souvenir des formes, mais celui même des personnes et des choses.

Aussi en Égypte l'écriture, le dessin, l'architecture, la sculpture, la peinture marchèrent-ils, constamment, de front vers un même but ; et si l'on ne considère

que l'état particulier de chacun de ces arts, et surtout la destination de leurs produits, ne sera-t-il pas vrai de dire qu'ils venaient se confondre tous dans un seul art : celui de l'écriture; et que c'est cette union intime des beaux-arts avec le système graphique qui nous explique, sans effort, les causes de l'état de simplicité naïve dans lequel la sculpture et la peinture persistèrent jusqu'à l'avénement du Christianisme en Égypte.

LIVRE TROISIÈME

ARCHITECTURE

Architecture en général. — Influence exercée par l'architecture en bois. — Plans, description générale des édifices sacrés. — Construction des murs, emploi des voûtes. — Obélisques, pylônes, sphinx, colonnes et piliers. — Temples, spéos. — Tombeaux, hypogées, pyramides. — Conclusion.

ARCHITECTURE EN GÉNÉRAL.

L'origine de l'architecture remonte aux premiers temps de l'histoire des peuples : comme l'agriculture elle a été la conséquence nécessaire de la réunion des hommes en sociétés.

Pour résister aux animaux sauvages ; pour se défendre des vicissitudes et des intempéries des saisons ; pour lutter, enfin, contre la nature son infatigable ennemie, l'humanité a dû songer, bon gré mal gré, à une demeure terrestre : aussi l'architecture, née avec nos besoins les plus immédiats, fut-elle, logiquement, le premier des arts dans l'ordre des temps.

Elle précéda, certainement, l'agriculture : l'homme à l'état primitif, en effet, nous apparaît comme ayant toujours été chasseur et pêcheur avant d'avoir songé à cultiver la terre : ce qu'il a cherché, après avoir apaisé sa faim et sa soif, c'est un abri ; et lorsqu'il s'en fut assuré un qui lui appartint en propre (forcé qu'il avait d'abord été de recourir aux tanières que lui disputèrent les bêtes féroces), on le vit embellir ce séjour, son refuge ; et s'ingénier à le rendre plus commode que ces cavernes qu'il cherchait, naguère, à ravir aux animaux.

Les premières habitations semblent avoir varié suivant les divers climats ; et les hommes s'y montrent à nous, tantôt, comme les animaux des régions glacées,

s'enfouissant sous terre dans la saison rigoureuse, tantôt, comme ceux d'un ciel plus clément, suspendant leur demeure à des branches ou balançant leur hamac sous le feuillage : quand ils ne se contentent pas, quelquefois, d'un simple *ajoupa* de feuilles qui suffira à les défendre contre l'ardeur du soleil, un toit de roseaux ou le creux d'un rocher, à la saison des pluies, leur tient lieu d'asile pendant la nuit.

On voit les peuples maritimes passer leur vie dans de grandes barques ou des canots; tels sont les Malais et les Chinois : d'autres peuples, plus nomades encore, vivent sous des tentes feutrées ou tissées avec la laine de leurs chameaux, comme les Arabes, les Maures ou les Mongols errants : d'autres, enfin, passent toute leur existence dans des chariots couverts, comme les Bohémiens ou les anciens Scythes; car c'est seulement, lorsque l'espèce humaine renonce à la barbarie et se décide à cultiver la terre, qu'on l'aperçoit commencer à construire des demeures solides et stables.

Alors, à mesure que la société s'agrandit, que la civilisation étend ses bienfaits, l'homme connaît d'autres besoins; et, ces besoins excitant son industrie, il s'ingénie à construire des habitations rapprochées les unes des autres : Puis, l'expérience aidant l'art, celles-ci s'embellissent peu à peu; et le bois, la pierre, les métaux remplacent les roseaux et le limon.

On croit, généralement, que l'art de la construction puisa sa première application dans une tendance instinctive de l'homme à imiter les phénomènes offerts par la nature, et produisant des résultats identiques à ceux qui faisaient l'objet de ses recherches : Quelques architectes supposent même que cette imitation s'est produite, dès l'essai, si complète, qu'ils vont jusqu'à reconnaître, dans la chaumière, (à laquelle on aurait adapté les mesures du corps humain) comme réalisées à toujours, toutes les proportions et tous les ornements des édifices postérieurs; et cela, faute d'avoir remarqué que la cabane n'est pas un type donné par la nature.

Tel ne saurait être notre sentiment; la cabane en effet, n'est qu'un composé artificiel; et il serait absurde de prétendre qu'un objet informe, la première ébauche de l'art, devînt le modèle du chef-d'œuvre, et que le génie se soit assujetti, de lui-même pour toujours, à ce type de convention.

L'architecture n'est donc pas un art d'imitation; mais bien un art de goût, fruit de l'imagination de l'homme. Aussi, est-ce à cet art, qui n'a pas eu de modèle, que ses deux soutiens, qui en sont les corollaires, la sculpture et la peinture, doivent leur origine et leurs progrès.

Quoique les premières habitations humaines aient été, sans aucun doute, construites au moyen de troncs d'arbres et de feuilles, et que leur couverture ait été inclinée pour faciliter l'écoulement des eaux, cependant cette manière de bâtir n'a pas été générale : Nous ne nous refusons pas à admettre, néanmoins, que partout les mêmes besoins puissent avoir suggéré les mêmes idées, et que celles-ci aient donné lieu aux mêmes intentions ou à des pratiques presque semblables; mais avec les différences qui naissent nécessairement, des mœurs, des usages, du climat, et des ressources particulières à chaque pays.

Nous croyons utile de rappeler ici qu'en dehors des antiquités asiatiques, sur lesquelles nous n'avons encore que des données vagues et très-discutées, on distingue dans l'histoire de l'architecture cinq périodes bien distinctes : 1° la période Égyptienne; 2° la période Grecque; 3° la période Romaine; 4° la période du Moyen âge; et 5° la période des temps modernes. Les auteurs anciens fournissent peu de renseignements sur le goût et la bonne entente des édifices de l'antiquité, ou sur la manière de bâtir particulière à chaque peuple; de plus les rares descriptions, qui nous viennent d'eux sur les monuments qui ont été détruits, sont toujours inexactes; car dans ces siècles éloignés les historiens ajoutaient, trop facilement, foi aux récits les plus fabuleux, et grossissaient, presque toujours, leurs ouvrages des traditions les plus merveilleuses.

Nous nous trouvons donc, à la fois, en présence de traditions incertaines et du silence des auteurs qui auraient dû nous fournir les détails les plus circonstanciés, et n'ayant guère d'autres ressources que les études faites sur les ruines par les voyageurs modernes, qui furent poussés à aller les explorer par la passion scientifique : Ce sont elles qui nous guideront pour retracer les beautés et les particularités de l'architecture Égyptienne, dissiper l'obscurité qui enveloppe les travaux entrepris par les plus anciennes générations et proclamer le génie de l'homme, déjà alors dans sa maturité.

Si l'on en croit les fervents disciples de l'esthétique, l'architecture serait une création de l'esprit; elle n'aurait pas eu de modèle dans la nature, et par suite elle exigerait de grandes forces d'imagination pour la conception de ses beautés idéales et pour l'appréciation de l'harmonie des formes. Cependant, au mépris de cette définition, devons-nous confesser que l'architecture Égyptienne a, beaucoup, emprunté aux végétaux de la vallée du Nil, et que les colonnes furent imitées des palmiers, des papyrus et des lotus? Le bois, enfin, un des premiers éléments des constructions primitives, a-t-il donné l'idée de diverses décorations architecturales à mesure que l'art a progressé?

Sans vouloir prendre parti pour ou contre aucune opinion tranchée, nous dirons que nous avons toujours pensé que les premières habitations Égyptiennes consistaient uniquement en quatre murs de terre ou de clayonnage de bois et de roseaux, surmontés d'un toit ou d'une terrasse : que de là peut bien être venue la première idée d'une ornementation qu'on retrouve dans des édifices d'un art plus avancé ; que les panneaux à compartiments, et les combinaisons de lignes, qu'on voit décorer les murs de quelques anciens hypogées (seuls restes de l'architecture des premières dynasties), peuvent en avoir surgi ; aussi bien que les cordons ou tores (qui encadrent tous les angles et rappellent les tiges de roseaux garnies de leurs liens), que les corniches en cavet qui couronnent les édifices ; et qu'il n'est pas impossible que les piliers, soutiens de bois, indispensables dans les habitations ouvertes des pays chauds, aient donné naissance aux colonnes.

L'emploi du limon du Nil conduisit à l'invention des briques séchées au soleil dont étaient bâties les habitations de l'Égypte ; car les plus anciens temples n'avaient, quelquefois, que les quatre murs, construits en briques, dont on retrouve encore les ruines, aujourd'hui. Ce ne fut certainement que lorsque l'art eut fait des progrès réels, et que le luxe eut introduit un peu d'élégance, que la colonne vint jouer un rôle vraiment important dans l'architecture Égyptienne.

Les piliers carrés furent les premiers employés, et leur présence dans les anciens temples autorise à croire que ce fut la forme rudimentaire adoptée tout d'abord ; dans les édifices, creusés dans le roc ou construits en pierres taillées, on les retrouve employés pour les plus anciens portiques comme dans les péristyles des vieux temples périptères.

On s'étonne que les monuments Égyptiens, qui se sont conservés à notre admiration, ne nous offrent pas de traces d'essais primitifs dans l'art de construire ; il y a pourtant là un fait facile à expliquer : C'est que, tout en datant de plus de quatre mille ans, leurs plus anciens édifices apparaissent, à nos yeux, sous leur aspect réel ; celui d'œuvres produites par une civilisation très-complète, qui possédait une écriture phonétique, fruit de longues tentatives en écriture idéographique et syllabique, et qui assignait à chaque individu sa place dans une société régie par des lois d'une sagesse surprenante, sous l'égide desquelles se mouvait un système gouvernemental à la tête duquel se trouvaient un roi et un clergé instruits et respectés.

Cependant, malgré cette absence de spécimens des premières ébauches de l'art architectural chez les anciens Égyptiens, on peut encore retrouver, dans leurs monuments les plus anciens, la trace d'un certain développement progressif des formes primitives ; et cela, grâce à leur ténacité pour certains usages ; ceux-ci se

conservant toujours longtemps dans une civilisation qui n'a pas encore subi les influences étrangères.

C'est ce qui nous a permis de constater que l'architecture des premiers âges de l'Égypte s'était développée, presque simultanément, sous une triple influence : l'influence des constructions en bois; l'influence des bâtisses en briques ou en pierre; enfin l'influence des excavations hypogéennes: Nous pourrons en suivre l'histoire pas à pas, depuis les pyramides colossales de briques ou de pierre, depuis le simple quoique élégant pilier à fleurs de lotus et la colonne protodorique des anciens hypogées, jusqu'aux belles colonnades des monuments de Thèbes et jusqu'à ces gigantesques spéos d'Abousembil qui empruntent à la statuaire toute leur imposante grandeur, et nous révèlent un autre ordre d'idées, dans lequel s'éteignit, en quelque sorte, le génie architectural des anciens Égyptiens.

Pour bien se rendre compte de ces influences successives, il faut d'abord ne pas ignorer que le bois, qui abondait jadis dans cette longue vallée que le Nil fertilise, (comme une oasis au milieu des déserts) y servit à élever les premières habitations, et, sans doute, à déterminer plus tard une série de formes adoptées par l'architecture : C'est ainsi que le sarcophage trouvé dans la pyramide du roi Mycérinus, bien qu'il soit en basalte, nous présente des ornements qui dérivent essentiellement, de l'architecture en bois : C'est ainsi que dans les hypogées des premières dynasties, l'on voit peintes, sur les plafonds taillés dans le roc, des poutres avec les vernis et les accidents de bois : Ne peut-on pas, d'après ces exemples, supposer que les plus anciennes constructions étaient, tout au moins, couvertes en bois, et que la colonne, dont le fût est composé de tiges de lotus ou de papyrus, peut être supposée dériver des supports, les plus simples, du même genre : N'est-il pas permis de songer aux tiges de roseaux liées ensemble dont les pêcheurs se servent encore aujourd'hui en Égypte dans la construction de leurs cabanes?

Il est à remarquer, cependant, que, malgré cette origine, les Égyptiens n'ont jamais oublié les conditions inhérentes à la différence des matériaux; que jamais ils n'exhaussèrent trop leurs colonnes; comme le firent plus tard les Perses, chez lesquels fut poussée si loin cette ignorance des conditions qui ne permettent pas d'en agir avec le bois de la même façon qu'avec la pierre.

Une autre série de formes fut déterminée par la brique et la pierre, qui paraissent aussi primitives, comme application, que le bois. Aussi rencontrons-nous, dans les pyramides et dans les tombeaux, quelques-uns de leurs premiers essais d'architecture décorés de ces colonnes appelées, à si juste titre, protodoriques; et si l'on examine, avec soin, les hypogées funéraires, situés autour des pyramides, on s'apercevra

aisément que, bien qu'ils soient déjà d'un style qui ne le cède en rien aux meilleures œuvres de la dix-huitième et de la dix-neuvième dynastie, et qui les surpasse même quelquefois à beaucoup d'égards ; bien que, en outre, ces hypogées soient parfaitement sculptés dans la pierre, il est impossible de ne pas être frappé du phénomène historique qui donna lieu à l'édification, au milieu d'eux, de pyramides colossales aux formes simples, construites, d'abord, en briques crues, et, plus tard certainement, en grands blocs de pierre recouverts d'un parement, exactement taillé.

Ce fait du passage de la brique à la pierre, qui constitue un progrès, et qui se constate, pour ainsi dire, à vue d'œil, avait déjà été observé par les anciens auteurs ; car Manéthon, lui-même, avait cru pouvoir l'indiquer comme s'étant opéré à l'époque des premières dynasties.

C'est la facilité de rassembler en grande abondance des matériaux peu coûteux, (jointe à certaines circonstances qui permirent de les mettre en œuvre sans beaucoup de frais) qui a constitué le caractère essentiel de l'architecture Égyptienne ; caractère dont elle s'est ressentie jusqu'à la fin, et auquel on a appliqué l'épithète de colossal. Elle avait constamment eu soin, en effet, de se maintenir de niveau avec les énormes masses qui produisirent les grandes pyramides.

N'oublions pas que cette influence de la pyramide ne s'est pas arrêtée au caractère, particulier à l'architecture de l'ancienne Égypte ; elle s'est manifestée aussi dans la forme adoptée pour les monuments postérieurs aux temps pharaoniques, et s'est maintenue à tout jamais comme un type indélébile : En outre, l'influence de la pierre comme élément de construction s'est encore fait sentir dans la disposition et dans la forme des colonnes et des tablettes funéraires les plus anciennes.

A cette abondance extraordinaire de pierres à bâtir s'ajoutait encore un autre avantage, la facilité des transports que présentait le cours du Nil, sur les rives duquel s'échelonnaient les principales villes : C'est à cette circonstance qu'il faut attribuer l'emploi du granit et du grès dans toutes les localités, même de la basse-Égypte, où l'on ne trouvait que du calcaire à proximité.

Nous avons dit que nous reconnaissions dans les monuments de pierres, (soit bâtis, soit excavés dans le roc) les essais primitifs de piliers et de colonnes accusant dans leur forme une intention de respect des conditions inhérentes de l'emploi de la pierre, c'est-à-dire la série des colonnes protodoriques qui dérivent du pilier carré en pierre ; et que c'est de là qu'en coupant les quatre angles on est arrivé à l'octogonal, et qu'en taillant, à nouveau, les angles de l'octogonal, on se rapprocha encore davantage de la forme ronde des colonnes, puis qu'en allégeant, ainsi, les

piliers des excavations, on leur constitua un entablement dont les mutules rappellent aussi les édifices en bois.

Il est bon d'observer que dans le même temps, et dans des tombeaux semblables, on donna la préférence aux formes courbes dans l'emploi des plafonds ; ce qui prouve que les Égyptiens, dès la xii° dynastie, avaient déjà une idée arrêtée de la voûte, qu'ils employaient déjà, du reste, à couvrir les conduits des pyramides construites en briques crues.

Enfin nous rencontrons encore, dans la disposition et la forme des tablettes funéraires, liées à de grandes surfaces unies, de véritables contre-forts ; parce que ces tablettes devaient quelquefois contre-balancer la poussée du terrain contre lequel elles étaient adossées.

Malheureusement, de l'innombrable quantité de constructions élevées sous les douze premières dynasties, il ne s'est guère conservé jusqu'à nos jours que des tombeaux ; et les colonnes protodoriques du sanctuaire de Karnac et les substructions du Labyrinthe, sont les seuls débris qui nous restent des monuments civils ou religieux proprement dits : Quant aux tombeaux, ils abondent à tel point qu'ils nous fournissent, sur l'architecture générale de ces époques, plus de documents techniques qu'il n'en existe chez aucun autre peuple de l'antiquité ; puisqu'en dehors des pyramides et des vastes sépultures des plus anciennes familles bâties autour d'elles, il nous reste encore, comme spécimens à consulter, les nombreux hypogées renfermant les restes de hauts fonctionnaires.

Le manque de temples s'explique par plusieurs causes : D'abord il est à croire que les temples sous les douze premières dynasties n'étaient construits, en général, qu'en matériaux peu durables. La religion primitive paraissant avoir été très-simple, le culte des dieux dans ce temps ne se révèle pas comme ayant été développé tel qu'on le voit plus tard : Car on s'abstenait encore de les personnifier, aussi ne trouvons-nous aucune représentation de divinités des tombeaux sur les tablettes funéraires de ces époques ; tandis que le culte des ancêtres, au contraire, ainsi que le respect pour les morts, avaient atteint leur apogée, et que ce respect ne dominait pas seulement chez les Égyptiens, mais probablement aussi chez leurs vainqueurs, de première date, les Hyksos ; sans quoi les tombeaux n'eussent pas été épargnés. Est-ce à ces circonstances et à la conservation des tombeaux que nous devons attribuer le caractère sombre et le cachet sévère qui dominent dans l'architecture égyptienne, en général, même au delà de la période pharaonique? On le croirait, parce que ce fut toujours la demeure éternelle, l'habitation souterraine, édifiée d'après les idées reçues chez les premiers Égyptiens, qui se trouva servir de modèle aux demeures passagères qui se construisaient à la surface du sol.

Cependant quoique nous n'ayons, en fait de monuments qui soient contemporains des douze premières dynasties, que des constructions funéraires, nous y trouvons, déjà développés, tous les éléments architectoniques qui furent employés plus tard, même après la période pharaonique : Ainsi, dans quelques tablettes funéraires de la IVe dynastie, il est facile de reconnaître le pylône, forme principale de la façade des temples, représenté avec ses accessoires décoratifs le tore et le cavet ; de façon à faire penser que postérieurement on n'a fait autre chose que doubler le pylône, et placer au milieu la porte qui se trouve elle-même souvent indiquée dans ces tablettes des tombeaux.

Il y a lieu de penser également que les obélisques posés à l'entrée des temples sont une réminiscence, et que les Sphinx même qui ornent, en si grand nombre, les avenues des temples de la XVIIIe dynastie pourraient remonter à cette époque.

La conformation des murs avec leur pente extérieure est prise du talus des tombeaux ; il en est de même pour les colonnes disposées en portique, ou en support dans les stalles ; on les voit dans les anciens hypogées, où se trouvent déjà toutes les formes des fûts et des chapiteaux postérieurs, sans en excepter même, et le chapiteau à tête d'Hathor, et le chapiteau dactyliforme.

Nous affirmons donc que, dès ces premiers temps, tous les éléments essentiels des monuments de la dynastie des Lagides, étaient déjà découverts et mis en pratique dès les premiers temps de la monarchie pharaonique qui produisit deux des merveilles du monde antique : les pyramides et le labyrinthe (et cela à une époque où tous les autres peuples étaient encore dans la barbarie) ; et que les progrès probables, qu'annoncèrent sans aucun doute, ceux déjà accomplis, ont été paralysés par l'invasion des Hyksos, sous la domination desquels l'élan des beaux-arts fut comprimé, et réduit à la Haute-Égypte, où ils ne cessèrent heureusement pas d'exister un peu, comme nous le prouvent les débris, dispersés çà et là, dont l'emploi a été utilisé plus tard, dans les monuments plus récents.

Un profond désir de vivre dans l'histoire, et de jouir, après la mort, d'une grande renommée, semble avoir été l'idée universellement répandue dans l'ancienne Égypte. Cela est attesté, du reste, par l'incroyable quantité de monuments de tout genre qui ont été découverts dans la vallée du Nil. Les principales villes étaient ornées et embellies par un grand nombre de temples et de palais ; les plus petites villes et même les bourgades avaient au moins un temple ; et tous ces divers édifices se trouvaient plus ou moins décorés de statues de dieux et de rois, taillés quelquefois d'une grandeur colossale dans les matériaux les plus coûteux. Il y a plus, les murailles, au dehors comme au dedans, étaient couvertes d'inscriptions et de bas-reliefs coloriés, entretenus avec soin.

Ces édifices publics étaient la passion et l'orgueil des rois ; de leur côté, les per-

sonnages les plus opulents, les gens de la classe des artisans eux-mêmes, rivalisaient entre eux, pour les soins et les égards dus aux morts, en élevant et en décorant des tombes splendides ; où se pratiquait le culte des ancêtres : On ne peut pas craindre d'être taxé d'exagération, en affirmant qu'en cela les anciens Égyptiens ont surpassé, non-seulement les Grecs et les Romains, mais tous les autres peuples de l'antiquité, sans exception.

A l'abondance et à la beauté de ces ouvrages d'art, il faut ajouter le soin extrême qu'ils y apportaient pour assurer leur durabilité, soin qui était évidemment en rapport étroit avec leurs croyances religieuses. Les deux grandes pyramides de Gizeh, qui ne sont, en fait, que deux montagnes artificielles, construites avec des blocs grossièrement taillés dans le roc sur lequel elles s'élèvent, et dans lesquelles ont été ménagées de si belles chambres sépulcrales, ne semblent-elles pas avoir été érigées comme pour figurer deux piliers destinés à soutenir toute l'histoire de l'humanité !

Nous ne saurions trop le répéter, l'intention particulière et absolue qui se dégage des ruines de toutes les œuvres architectoniques des anciens Égyptiens, soit qu'ils aient édifié des nefs immenses pour leurs solennités religieuses ou civiles, soit qu'ils aient excavé d'innombrables chambres sépulcrales, soit qu'ils aient, enfin, construit pour les vivants ou pour les morts, est bien celle-ci : Édifier des ouvrages qui puissent durer à jamais.

Le royaume égyptien Lagide, en restaurant une domination nationale dans toute l'Égypte, donna une nouvelle vie aux beaux-arts anéantis par les barbares. Ce fut encore à l'architecture, le plus ancien des arts du dessin, qu'échut le rôle le plus important, parce qu'elle est aussi la première qui peut s'emparer des éléments déjà inventés, pour former avec leur connexion des œuvres complètes et qui permettent de frapper l'imagination par leur importance ; et, de ce fait, que les éléments du passé avaient laissé debout des édifices imposants, il résulte que ceux qui furent édifiés sous cette renaissance, le furent aussi dans de telles proportions qu'ils ne furent jamais surpassés, depuis, en grandeur.

On pourrait croire que ce caractère inné du colossal fut inspiré aux Égyptiens, par leur contrée même, par cette longue vallée que sillonne un seul fleuve, (qui commence ailleurs, que bordent, de chaque côté, d'immenses déserts, et qu'éclaire constamment un ciel d'azur qui semble encore agrandir l'espace), puis encore par ces pyramides, déjà existantes et d'une hauteur prodigieuse, qui devaient nécessairement les entraîner à repousser tous les projets de constructions qui ne pourraient rivaliser avec elles par le grandiose de caractère; et cela dans un temps où des conquêtes en Afrique et en Asie augmentaient, constamment, les ressources du pays, par les tributs des peuples subju-

gués ainsi que par les nombreux ouvriers esclaves pris à la guerre. Aussi voyons-nous que le plus grand lustre politique, qui va de la dix-septième à la vingt et unième dynastie, coïncide avec la plus brillante époque de l'architecture.

Il y eut encore une autre cause, sur laquelle nous croyons utile d'appeler l'attention ; c'est celle-ci : que chez les Égyptiens comme chez d'autres peuples de l'antiquité, à l'apogée de leur puissance, l'esprit particulier et égoïste était dominé par un esprit public qui concentrait forcément les facultés individuelles pour les appliquer à des œuvres vraiment nationales : Ainsi les demeures des particuliers restaient de médiocre importance ; on les construisait de matériaux peu durables ; en un mot l'architecture civile ou privée était si exiguë qu'elle n'a laissé presque aucune trace de son existence, tandis que les monuments publics semblent impérissables tant par leur grandeur que par le choix des matériaux, tant par les soins du travail que par le mérite artistique, tant par la conception gigantesque que par la beauté réelle.

Un fait caractérise l'architecture égyptienne de la seconde époque, c'est l'absence totale d'une réminiscence quelconque des constructions primitives en bois ; car les édifices de ce temps sont bâtis en grande partie en pierre de taille ou en briques, et il n'y en a pas un seul dont l'arrangement, tant dans l'ensemble que dans les détails, ne corresponde pas parfaitement aux exigences des matériaux ; il en est de même pour les proportions des piliers servant à supporter les couvertures, et pour les proportions des parties qui ont, plutôt, pour but de donner satisfaction aux aspirations esthétiques, qu'à des exigences de première nécessité. Les piliers et les colonnes y prennent un air robuste et se resserrent d'autant plus que la masse des pierres qu'ils exhaussent devient plus lourde à l'œil : cela vient de ce que l'ordre protodorique, qui puisait son origine aux constructions en pierre de l'ancien empire, avait disparu presque entièrement de l'architecture en honneur dans le nouvel empire, et que le fût et le chapiteau des colonnes ont tous deux été pris dans la série des supports imitant les végétaux, avec cette particularité que ces formes y deviennent (de plus en plus, et résolûment) subordonnées à l'emploi de la pierre ; car les détails des feuilles et des tiges s'y trouvent quelquefois seulement, peints.

Par un phénomène, unique dans l'histoire, le plus grand nombre de ces colonnes s'est conservé presque intact depuis lors, quoique pendant plusieurs milliers d'années : Il est donc facile de constater que nous ne nous sommes pas trop avancés en disant qu'au caractère du colossal, qu'on trouve dans ces œuvres, à l'imitation de celles du premier empire pharaonique, le nouvel empire avait, aussi, su joindre celui de la durabilité. On remarque encore que la forme pyramidale primitive s'y

change en forme de pyramide tronquée, et, comme telle, en se maintenant dans tous les sens : Ce ne sont donc pas les pylônes et les murs d'enclos seuls qui présentent leurs faces extérieures inclinées; (cette particularité se retrouve aussi dans le plan général, qui d'ordinaire se rétrécit en s'éloignant de la façade) car les élévations même montrent un décroissement analogue; de là vient que, les arrière-corps étant posés sur un sol surélevé et dans le sens de la hauteur, leurs colonnes et leurs murs diminuent à mesure qu'ils sont éloignés de l'entrée principale.

Quoique le plan général des monuments aille en croissant, continuellement, en dimension et en étendue, à l'instar des cristaux, par l'apposition et par la multiplication des corps de bâtiments ajoutés, cependant, malgré ces développements successifs, il leur reste toujours la sombre expression de leur origine; parce que leurs grandes murailles extérieures, tout unies, sont imposantes et glaciales par leur masse même : En outre, comme ils sont renfermés dans une enceinte de circonvallations, ils n'invitent pas à y entrer comme le font les temples grecs avec leur portique aux nombreuses ouvertures; c'est ce qui explique pourquoi les allées de sphinx deviennent réellement indispensables pour conduire à la porte principale, souvent unique, par laquelle on pénétrait dans les portiques intérieurs et dans les grandes salles hypostyles.

Ces salles, à leur tour, étant très-peu éclairées, avaient un aspect mystérieux et sombre comme celui du tombeau : Ce qui fait qu'une fois entré dans ces enceintes sacrées, on se trouvait séparé entièrement du monde extérieur, parce que le jour qu'auraient procuré des fenêtres et des entre-colonnements manquait partout; et que le nombre des portes même ne se trouvait jamais en raison de l'étendue de l'édifice.

A côté des grands temples et des demeures royales, ce sont aussi, à cette époque, les tombeaux, excavés dans le roc, qui rivalisent en hauteur et en étendue avec les plus gigantesques monuments apparents : Les plus vastes de ces tombeaux présentent une suite de chambres, de vestibules et de couloirs souterrains en une seule enfilade comme les hypogées royaux antérieurs; ou bien sont de véritables labyrinthes de pièces superposées les unes aux autres, et communiquant par des corridors et des escaliers, comme le tombeau du grand prêtre Petamounoph. Les murs sculptés et peints, dans une tonalité fastueuse qui contraste avec le séjour de la mort, semblent presque exclusivement destinés à nous dévoiler les mœurs Égyptiennes du temps, et à nous initier à la vie privée de cette nation à plus de deux mille ans de distance. C'est là, en effet, que se rencontre le plus vaste champ pour l'étude du caractère de ce peuple à jamais mémorable, à commencer par celle des règles d'après lesquelles ces hypogées étaient disposés; car jusqu'à nos jours il n'a pas été permis de

bien clairement les connaître; sauf un très-petit nombre : Comme preuve de l'intérêt qui s'y attache, nous prendrons en exemple la coutume d'après laquelle l'étendue des hypogées royaux dépendait de la longueur d'existence du personnage qui devait y être déposé après sa mort.

Les tombeaux des simples particuliers avaient, quelquefois, un avant-corps construit à ciel ouvert, dans le but d'y pratiquer certaines cérémonies religieuses prescrites rigoureusement : On peut s'en rendre compte par divers tombeaux de la nécropole de Thèbes, édifiés pendant l'intervalle de temps qui sépare la dix-septième de la vingt et unième dynastie, et par d'autres plus récents. Si les hypogées royaux étaient privés de ces aréa, c'est que les cérémonies applicables aux inhumations royales avaient lieu dans les temples commémoratifs que les Rois faisaient élever dans les Memnonia.

Rappelons, à ce propos, que le tombeau du grand prêtre, qui paraît remonter à l'époque des Saïtes, est remarquable, aussi, par une ornementation rectiligne des murs extérieurs, telle qu'on la voit sur quelques très-anciens sarcophages, notamment sur celui de Mycerinus : Son avant-corps, orné d'un pylône construit en briques crues, est percé d'un véritable arc voûté; ce qui ne permet plus de douter que les Égyptiens l'aient inventé bien avant cette époque.

Toute l'architecture égyptienne était peinte; cet usage paraît remonter aux époques les plus reculées, avoir été mis en pratique dans les plus anciens monuments, et avoir continué à être suivi, jusqu'à la fin : les colonnes, les corniches, les plafonds et tous les reliefs des parois étaient peints; car les peuples primitifs ne se contentaient pas de la forme; ils exigeaient que tout fût précis, détaillé; ils demandaient à la couleur la vérité de détails; aussi leur fallait-il une couleur criarde et frappant fortement la vue.

Ce sont aussi les tombeaux qui nous ont conservé les quelques spécimens que nous possédons de l'architecture civile des Égyptiens. Les modèles de maisons, qu'on y trouve représentés, ressemblent beaucoup aux habitations des paysans actuels de la vallée du Nil : Elles consistaient en quatre murs de briques crues ou en pisé, à peine percés de fenêtres et de portes, et étaient construites à deux étages dont le dernier se terminait en terrasse : On montait quelquefois à l'étage supérieur par un escalier extérieur extrêmement simple : En outre, en avant du corps principal il y avait une cour formée par trois murs moins élevés que ceux de la maison.

Il paraîtrait que l'élément dont on tirait les formes les plus élégantes, dans les demeures des particuliers, était le bois. Nous sommes d'autant plus autorisés à le croire, que les peintures des tombeaux représentent des édicules ou des pavillons en bois, pour lesquels il aurait été d'usage de se servir, comme formes de construction, de

procédés tout à fait contraires aux formes de la construction en pierre; puisqu'à la place des colonnes courtes et robustes, on employait des colonnettes sveltes et élancées avec des chapiteaux évasés, qu'ornaient de nombreux appendices; et que, tandis que l'entablement usité pour l'architecture en pierre était très-aigu, l'on y appliquait, au-dessus de l'architrave, la disposition de l'ordre dorique avec des triglyphes et des espaces probablement vides, qui furent plus tard ornés de métopes; c'est là ce qui donnerait lieu de croire que dans la construction égyptienne en bois, (telle qu'on la trouve représentée par les peintures des tombeaux) les formes architecturales adoptées étaient diamétralement les opposées de celles admises pour la construction en pierre ; d'où il nous faut déduire de nouveau cette conséquence, que les Égyptiens savaient apprécier, à leur juste valeur, les caractères différents des divers matériaux; qualité qui est, éminemment, l'un des principaux mérites de l'art architectural.

Ce peu de mots (que nous venons de consacrer à quelques spécimens de l'architecture privée, par suite de ce fait que nous n'avons pu les rencontrer que dans les constructions sépulcrales), prouve combien, chez ce peuple, le sentiment religieux avait laissé son empreinte ineffaçable sur toutes les créations de l'art architectural; sentiment indéniable, en raison duquel il ne nous est pas permis de ne pas reconnaître que les seuls vrais monuments égyptiens sont les temples, uniquement les temples, qui étaient consacrés, non-seulement au culte, mais à tout ce qui constitue la vie publique; puisqu'alors même qu'il y avait lieu, de construire un palais, il n'était jamais possible de sortir de la forme et des règles hiératiques; à tel point que le petit pavillon de Ramsès III, peut à peine nous révéler quelque particularité des exigences de la vie privée de ces anciens maîtres du monde.

Aussi l'invasion des Hyksos, quoiqu'elle eût amené un assez long séjour d'une horde de barbares, au milieu d'une nation déjà civilisée de longue date, ne dut-elle pas cependant avoir la désastreuse influence qu'on lui a attribuée généralement, puisque trois siècles d'oppression s'écoulèrent sans anéantir les arts de l'Égypte, et qu'aussitôt que ces étrangers eurent quitté le pays, les racines des arts indigènes se trouvèrent encore si vivaces qu'elles donnèrent des rejetons conformes aux règles et aux institutions qui leur avaient donné naissance.

Les Égyptiens durent certainement continuer à bâtir, pendant toute la durée de la longue invasion des pasteurs, dans le goût qui leur était propre, quoique légèrement modifié, peut-être, par les mœurs et le culte des envahisseurs; car si les arts n'avaient pas, pendant ces trois siècles, suivi la même voie qu'antérieurement et obéi aux règles qui les dirigeaient auparavant, à coup sûr, il ne serait pas resté un seul spécimen de

l'art autochthone; rien n'aurait pu sauver de l'oubli ou conserver les procédés, les ressources et les traditions de l'art disparu.

Ce n'est pas qu'un seul édifice de cette période, puisse servir de point d'appui à notre assertion (puisque la haine, et la dévastation qui en fut la conséquence fatale, ne laissa rien subsister de ce qui provenait de la race des pasteurs après son expulsion); mais les monuments que les Égyptiens ont élevés, aussitôt qu'ils furent, une seconde fois, en possession de leur autonomie, prouvent clairement, qu'ils avaient dû perfectionner leur architecture suivant leur génie naturel, pendant le séjour des premiers envahisseurs.

Il est facile de comprendre, après cela, que si tout ce qui tient à la vie journalière, le culte, la langue, les mœurs enfin, put se maintenir un aussi long temps sous une domination étrangère, l'architecture qui exige de ceux qui s'y adonnent une étude et une pratique constante des monuments à élever, serait nécessairement tombée dans l'oubli le plus complet du jour où elle n'aurait plus été tolérée par les vainqueurs pour servir à édifier et à orner les demeures et pour contribuer à l'entretien des temples des anciens dieux : D'où nous osons conclure que les pasteurs subirent l'influence inévitable de la civilisation égyptienne, et que leur domination ne fut pas, à beaucoup près, aussi dévastatrice que celle des Perses. Que n'a-t-il pas fallu d'efforts pour que la civilisation romaine tombât sous les coups des barbares? il a fallu qu'elle fût balayée, vingt fois, par des hordes envahissantes passant, repassant et se chassant, pendant près de trois cents ans, sur un sol dévasté!

En résumant tout ce que nous venons de dire sur les monuments des Égyptiens, leurs temples, leurs palais, les pyramides et les tombeaux hypogéens, on peut reconnaître que leur architecture se divise en deux parties bien distinctes, selon qu'elle s'est trouvée en rapport étroit avec le principe de la destinée sociale ou avec le principe de la destinée future de l'homme; en effet chacune de ces architectures avait son style particulier : l'une, assise sous la voûte azurée et animée du firmament, s'associait aux formes de la nature organique et en recherchait l'imitation dans l'ensemble et dans les détails; elle bâtissait de vastes édifices, contenant les grandes salles hautes et aérées, qu'entouraient des colonnades précédées de cours et d'avenues, en un mot, offrant une carrière illimitée aux conceptions du génie le plus vaste; l'autre, attirée vers les profondeurs, où l'homme devait retourner avec le sentiment de l'étendue de sa destinée immortelle, se renfermait dans ces excavations où le corps devait attendre en paix les successives transformations de son être; Restreinte dans ses moyens d'action, elle se trouva forcée d'imiter, même dans les constructions funéraires qu'elle avait à édifier à la surface du sol, le silence et l'obscurité des hypogées : Aussi éleva-t-elle avec des pierres énormes de longues et sombres

enfilades de couloirs et de salles qu'elle couvrait de plafonds monolithes, et employat-elle, de préférence, les ornements linéaires : Ainsi les pyramides, ces hypogées démesurés, n'auraient été, en réalité, dans leur masse gigantesque, qu'une imitation des montagnes naturelles, dans lesquelles, à l'instar des excavations rocheuses, se trouvaient pratiqués de longues galeries, des puits et des grandes salles, dépourvus, comme celles-ci, de toute espèce d'ornements.

Par exception, les hypogées des rois n'admettaient qu'une seule de ces manifestations artistiques : En effet, toute décoration architecturale en était sévèrement et rigoureusement bannie, parce que ces hypogées, à la différence des autres, étaient uniquement affectés au culte.

Ces deux architectures, progressant simultanément avec la civilisation, atteignirent leur développement le plus complet, leur épanouissement le plus merveilleux, sous les pharaons des xviiie et xixe dynasties; mais elles conservèrent, fidèlement, jusque dans la décadence, la ligne de démarcation qui les avait séparées dès le principe : c'est ce qui explique pourquoi, dans les monuments qui présentent une double destination, ou qui offrent le rapprochement de ces deux parties constitutives de l'art égyptien, elles y étaient toujours motivées par une double distribution, qui ne permettait pas de les confondre et d'ignorer cette double destination : Nous en trouvons un exemple dans les hypogées de Beni-Haçen. Là, toute la partie occupée, tant par l'architecture décorative que par la peinture des scènes de la vie privée ou publique du défunt, formait une chapelle commémorative dédiée à la mémoire du mort, et ouverte, sinon à tout venant, au moins à toute sa famille; tandis que la seconde partie, mystérieuse comme le trépas lui-même, était interdite à tout accès profane et fermée à tous les regards : Elle ne s'ouvrait plus que pour recevoir un nouveau cercueil.

INFLUENCE EXERCÉE PAR L'ARCHITECTURE PRIMITIVE EN BOIS.

Nous avons dit qu'en Égypte, dès les temps les plus reculés, on construisit, d'abord en bois et en briques cuites au soleil, et que les constructions en pierre s'inspirèrent, sans aucun doute de ces deux éléments.

Nous ne pouvons nous dispenser, en conséquence, d'expliquer les différentes phases du phénomène d'où ce développement aurait tiré son origine, et à l'influence duquel serait due la création de presque tous les principes d'art architectural dont les autres peuples se seraient servis depuis : On pourra, ainsi, se rendre compte plus facilement, de l'ordre successif dans lequel les différents matériaux furent employés, et reconnaître quels furent les éléments transposés d'un genre de construction à l'autre.

En comparant les monuments les plus anciens de la vallée du Nil (c'est-à-dire les pyramides et les tombeaux hypogéens), on remarque, dans les premières, l'absence presque complète d'une ornementation quelconque, (la forme pyramidale propre à la brique n'ayant été que simplement transposée et imitée dans la pyramide en pierre) tandis qu'on s'aperçoit que les tombeaux, au contraire, sont remplis d'ornementations, qui, pour la plupart, dérivent de l'architecture en bois ; et seulement dans une toute petite proportion, de l'architecture en pierre : ainsi les constructions en bois auraient donné naissance aux pilastres et aux rainures qui divisent la façade en petits compartiments, et l'architecture en pierre n'aurait fourni que la corniche, invariable dans les monuments égyptiens et les murs en talus.

On retrouve encore sur quelques anciens sarcophages une imitation des anciens édifices en bois : le plus complet est le beau sarcophage de Mycerinus. Il était divisé, sur ses longs côtés, par quatre rangées de faisceaux et des pilastres peu saillants, en trois compartiments : Chacun d'eux avait trois fausses portes, surmontées de deux rangées de filets, qui eux-mêmes étaient séparés par un compartiment, divisé de nouveau par des lignes perpendiculaires : Et le tout était encadré d'une baguette, que surmontait la corniche égyptienne. Ce sarcophage avait, dans son ensemble, la forme d'un Naos.

Ce genre de décoration architecturale cessa vers la septième dynastie ; mais reparut à l'époque de la renaissance sous les Saïtes. On voit encore à Thèbes, dans la vallée d'El-Assaçif, de grands mausolées (mi-creusés dans le roc, et précédés de constructions en briques ou en pierre) qui offrent les éléments décoratifs de l'architecture en bois ; et dont l'unique pylône, dans lequel est ménagée une porte voûtée, rappelle bien la façade trapézoïdale des anciens tombeaux.

La transposition de ces ornements, éminemment particuliers à l'architecture en bois, constatée dans les plus anciens monuments de l'Égypte, prouve jusqu'à l'évidence, que cette architecture était, bien certainement, antérieure à l'architecture en pierre. Elle finit par disparaître des grands édifices au fur et à mesure des progrès de l'art, tout en continuant jusqu'à la fin à être en usage pour les kiosques et les édicules consacrés aux dieux et aux rois : Du reste on peut la reconnaître, sur les monuments épargnés par le temps et les hommes, dans le rapide avancement de l'architecture en pierre, à partir de son début dans le creusement du roc, jusqu'à la transformation du pilier équarri soit en colonne protodorique, soit en colonne à faisceaux, soit en pilier hermétique. Les piliers des hypogées de Zawiet-el-Mayetin et ceux de Beni-Haçen établissent, pour l'œil le moins exercé, le développement de cette architecture qui ne présente qu'une éclipse momentanée, vers la XIIe dynastie, due à l'invasion des pasteurs.

De nos jours on voit encore dans le Delta, autour des lacs de Bourlous et de Men-

zaleh, des huttes de paysans et de pêcheurs construites avec des claies de roseaux ou des branches de dattiers pour opposer une barrière aux reptiles et aux insectes ; là, quand le bois manque pour les encoignures, on le remplace par des faisceaux de tiges : Ceux-ci ont dû donner l'idée des tores ou moulures rondes des bases des colonnes, comme il est probable que les quelques roseaux coupés, d'espace en espace dans la partie supérieure, pour former une claire-voie et donner un peu de lumière, ont pu fournir le modèle des claires-voies en pierre qui remplacent les fenêtres.

Pour ces fragiles constructions on a, sans aucun doute, dans le même but, employé quelquefois, au lieu de roseaux, les tiges des papyrus qui abondaient dans la contrée : Ces papyrus ont dû aussi offrir d'autres motifs d'ornementation à l'architecture en bois ; car elle paraît en avoir conservé le souvenir en plaçant dans les constructions deux tiges de lotus affrontées : Il ne serait pas impossible par cette raison, que le faisceau de lotus en boutons fût l'origine des colonnes à faisceau dont le fût présente des ligatures ou liens, figurés par cinq bandes dont les extrémités retombent dans les intervalles des tiges ; et que les détails de la fleur, le fussent de ceux de l'apophyge : Cette imitation s'étendrait jusqu'aux angles que forment les tiges du papyrus, alors que ces tiges se courbent sous une pression des parties superposées qui fait naître dans le fût une sorte de galbe.

On peut en suivre les phases sur les piliers de Zawiet-el-Mayetin surmontés de triglyphes ; sur les colonnes à faisceau des Teï et de Beni-Haçen ; sur les temples de Thèbes ; et jusque sur les colonnettes à faisceau (qui ornent la salle du jugement ; dans les papyrus funéraires), dont la frise présente de véritables triglyphes (comme ceux des Grecs et dans le même goût d'ornementation), séparés par des ouvertures carrées, correspondantes aux métopes, et ayant, comme celles des anciens temples Grecs, la fonction de fenêtres ; avec cette différence, que l'entablement ne s'y compose que de la frise et de la corniche.

On sait que la corniche égyptienne, se compose d'une baguette en boudin, puis d'une grande gorge et d'un filet rectiligne qui la limite en haut ; ce ne sont pas les courbes de ses deux membres inférieurs qui la font naître, comme on l'a avancé à propos de l'architecture en pierre ; puisqu'elle naît naturellement, de la construction en bois dont la terrasse est revêtue d'un ciment : si celle-ci n'a pas autant de saillie qu'on était en droit de le penser, c'est qu'en Égypte la pluie est extrêmement rare ; d'où il résulterait (le soleil, étant dans ce pays près du zénith pendant plusieurs mois de l'an-

née) que les corniches projetteraient, pendant tout ce temps, de grandes ombres sur la surface des murs si elles avaient plus de saillie, et si les murs n'avaient pas été en talus.

On s'aperçoit, aisément, sous le tropique, à l'époque du solstice, que les saillies mettent tous les murs dans l'ombre; c'est pourquoi, restreintes à la projection que nous leur voyons, elles ne mettent en ombre qu'elles-mêmes, et produisent en résumé, un heureux contraste avec les murs resplendissants de lumière et de couleurs.

Quant à la corniche, qu'on voit dans les plus anciens monuments en pierre, aurait-elle été transportée de ceux-ci aux monuments en bois? Nous ne le croyons pas; parce qu'elle ne s'y présente qu'avec des décorations architecturales qui tirent leur origine de l'emploi du bois : Elle nous paraît, tout au contraire, provenir aussi de l'imitation des huttes primitives : on en faisait usage, également, dans les intérieurs où la place de ce membre d'architecture n'était pas toujours, rigoureusement, la plus élevée.

La colonne végétale a dû subir maintes modifications pour s'appliquer à l'architecture en pierre; car pour lui donner plus de force on se trouva obligé de renoncer à la division de son fût et de son chapiteau, en plusieurs tiges et feuilles détachées du noyau : C'est pour cela qu'on les fit tous les deux simplement cylindriques, en se contentant de peindre les séparations qui se présentaient auparavant en relief; et qu'en outre, en plus de cette modification, survinrent ces variations du diamètre du fût, que le renflement considérable de la colonne en bois produit toujours, allant en décroissant progressivement, jusqu'à son extinction complète : c'est encore l'augmentation de force, inhérente à ses besoins, qui a fait raccourcir et grossir en même temps, dans la pierre, les proportions élancées et minces de la colonne en bois.

On obtint un autre avantage en s'éloignant ainsi du modèle primitif : on put accorder, dès lors, un grand rôle à la sculpture, qui introduisit dans les chapiteaux, non-seulement des formes de plantes très-variées, mais encore des têtes et des figures entières comme la tête d'Isis ou d'Hator et la figure grotesque du dieu Bès; et en plaçant, en dernier lieu, des statues, même devant les piliers, prépara le terrain aux atlantes et aux cariatides des Grecs.

Parmi les chapiteaux qui sont restés debout, on en remarque à fleurs de lotus, en ombelle de papyrus ou de palmier; on en voit à campane ornée de joncs ou de feuilles d'aloès; mais en examinant avec soin toute cette variété de fleurs, on se trouve forcé de reconnaître que leur transposition en pierre ne se faisait pas à l'imitation stricte de la nature; puisque, partout, la forme naturelle apparaît modifiée sensiblement, en raison des conditions des matériaux ou de la destination du chapiteau; à tel point (la recherche de la forme solide et compacte allant très-loin) qu'en général,

il est assez difficile de reconnaître le modèle dans son imitation : et nous pouvons en dire autant pour les statues faisant partie de la constuction ; leur but architectural l'emporte sur la pensée plastique.

La modification de la colonne en bois, considérée comme nécessaire pour l'architecture en pierre, produisit aussi de tels raccourcissements dans les entre-colonnements, qu'il ne fut plus possible de se conformer à aucune proportion ; comme, par exemple, dans l'atrium du temple de Khons, où les entre-colonnements n'ont plus que deux diamètres inférieurs des colonnes pour longueur : Cependant, cette proportion anormale, on ne peut le nier, s'explique par la nécessité de fortifier des colonnes qui ne portent que d'un seul côté dans les portiques des atriums, en même que par le besoin de se procurer, pour l'époque de la grande chaleur, un promenoir bien ombreux. C'est ce qui fait que là où n'existaient pas ces conditions, comme dans les salles hypostyles, les Égyptiens pratiquaient de très-grands entre-colonnements.

Les ordres Égyptiens portaient toujours des masses très-lourdes. C'est au climat et à l'architecture souterraine, en même temps, qu'on doit attribuer la présence de ces blocs énormes qui dans les temples formaient le plafond, aussi bien que la terrasse. Ici encore, c'est à l'architecture en bois qu'il faut faire remonter la pose horizontale de cos plafonds ; car on sait que la couverture horizontale ne convient, en aucune façon, à l'architecture en pierre qui exige, d'une manière péremptoire, l'emploi de la voûte.

Mais dira-t-on, la voûte étant connue des Égyptiens, très-probablement, dès la XIIe dynastie, (à en juger par la représentation de quelques édifices dans les hypogées de Beni-Haçen) et à plus forte raison dans les temps du nouvel empire, et sous les Lagides, comment se fait-il que son emploi ait été mis complétement de côté ? Il est bien difficile de deviner, aujourd'hui pourquoi les Égyptiens ne l'ont pas substituée aux plafonds horizontaux ; ne serait-ce pas parce qu'il était impossible aux architectes d'accorder leurs courbes avec les lignes droites des autres parties de leurs édifices ?

Qu'on nous permette, en finissant cette étude aride concernant l'influence exercée en Égypte, (et comme conséquence dans le reste du monde) par l'architecture en bois, sur les progrès de l'art architectural en général, (et cela tout exprès pour appuyer d'un argument de plus nos assertions) de rappeler qu'on peut voir dans la plupart des hypogées des représentations de poutres peintres sur lesquelles on a indiqué les veines et les accidents du bois ; et qu'en outre, dans plusieurs tombeaux on trouve le bois figuré en peinture, même sur la pierre des parois ; et des poutres tracées aux plafonds de pierre horizontaux, et comme soffites des portes.

PLANS, DESCRIPTION GÉNÉRALE DES ÉDIFICES SACRÉS.

PLANS.

Nous allons aborder la solution d'un des problèmes historiques les plus obscurs contenus dans les flancs des antiquités Égyptiennes; en même temps que celle des questions qui se posent d'elles-mêmes à la vue des remarquables plans d'architecture reproduits par nos planches; savoir : quels ont été les édificateurs de tant de merveilleux monuments; à quelles exigences leurs œuvres avaient-elles été obligées de se soumettre?

Ici une courte digression ethnographique nous paraît nécessaire :

On sait qu'aujourd'hui quelques archéologues prétendent que, Cambyse ayant porté le fer et le feu sur toute la surface de l'Égypte, tous les monuments d'apparence pharaonique, dont son sol semble nous révéler l'existence, ne seraient autre chose que les anciens édifices reconstruits et restitués par Alexandre le Grand et ses successeurs les Lagides; que ce seraient, en conséquence, des architectes Grecs, qui, serviles imitateurs du style antique, en auraient été les ordonnateurs,

Tel ne saurait être notre sentiment; nous croyons que les Hyksos, après leurs conquêtes sur le premier empire pharaonique, non plus que Cambyse, après l'anéantissement du second empire, n'auraient pu venir à bout d'opérer une semblable destruction, sans provoquer une universelle et formidable insurrection qu'il était loin de leur intérêt de soulever; eussent-ils voulu l'accomplir. Selon nous, le sacerdoce Égyptien conserva tout son pouvoir sur tout ce qui ne touchait pas à la direction politique générale et à la perception des tributs; et ce qui ne relevait que de leur domination religieuse resta, entièrement, soumis à leur direction unique.

C'était déjà beaucoup, d'être parvenu, comme résultat de la conquête, à restreindre leur domaine aux choses du culte; ce qui n'avait pas dû s'obtenir sans résistance : Il en fut de même sous les Lagides, et, peut-être aussi, sous les Romains (ce que nous examinerons, plus tard, en étudiant dans un ouvrage spécial ce qui intéresse la période Romaine) qui, on ne l'ignore pas, se bornaient à percevoir les tributs qu'il leur semblait utile d'imposer aux nations vaincues, et à entretenir, au milieu d'elles, de distance en distance, dans des camps fortifiés, des légions entières à titre de garnisons.

L'architecture religieuse resta donc soumise aux mêmes règles hiératiques qu'aux temps des pharaons; mais modifiées, cependant, on n'en peut douter, par les colléges des prêtres, en raison de leurs ressources amoindries : et les plans de

construction que l'on avait coutume de dresser avant l'édification de toute œuvre d'importance (afin que chaque nouvel édifice religieux ne pût différer en aucune partie consacrée au culte des édifices primitifs) continua à être en usage.

Cette explication sommaire nous permet d'affirmer, comme solution probable de la question posée plus haut, que c'est dans leur connaissance profonde de la géométrie que les prêtres Égyptiens, (préposés à la direction de tous les travaux qui concernaient les édifices sacrés, et, très-probablement aussi, à celle des habitations des pharaons, dont quelques-unes renfermaient, à la fois, un palais et un temple) puisèrent l'idée de tracer, d'avance, le plan en surface du monument projeté, afin de n'être jamais entraînés à des tâtonnements, et d'être toujours prêts, lorsqu'il avait été décidé qu'on érigerait quelque temple gigantesque, à l'édifier dans les proportions exactes exigées par les règles admises dans le collége des prêtres : c'est à cet usage immémorial que nous sommes redevables, incontestablement, d'avoir retrouvé, sculptées dans les bas-reliefs, les reproductions de presque tous les plans des temples.

DESCRIPTION GÉNÉRALE DES ÉDIFICES SACRÉS.

Nous venons d'affirmer qu'une prescription religieuse, qui n'admettait aucune exception, obligeait les membres du sacerdoce, chargés de la construction des édifices sacrés, (que ces édifices fussent simples ou magnifiques) à en ordonner toutes les parties dans l'ordre consacré : il ne nous reste plus qu'à faire connaître quel était cet ordonnancement?

La première question à examiner est celle-ci : Quelle était la partie de l'ensemble à laquelle se consacraient les premiers travaux? Tout porte à croire qu'on s'occupait d'abord de l'édification du sanctuaire; (ce qui explique comment l'on rencontre toujours un sanctuaire entièrement édifié, alors même que le temps et les événements ont mis obstacle à l'achèvement de l'édifice) et ce n'est qu'après ce premier ouvrage, mené à bonne fin, que l'on passait à l'exécution des parties adjacentes; mais, constamment, suivant l'ordre d'importance religieuse de chacune d'elles.

Il y a plus; chaque fois que le fondateur de l'édifice se trouvait être un pharaon, un grand prêtre ou quelque puissant et riche personnage, et prétendait que sa divinité fût honorée par une plus splendide et plus remarquable construction, comme il n'était pas permis d'agir d'une autre manière, c'était seulement par une plus étonnante vastitude, ou par une répétition, double, triple ou quadru-

ple, d'une ou de plusieurs des parties déterminées de l'ensemble qu'il lui était possible de se distinguer : Aucune innovation n'était donc autorisée.

Nous allons, maintenant, faire la nomenclature des différentes parties déterminées, comprises dans l'édifice le plus simple; puis nous terminerons par l'énumération de celles qui, sans être absolument obligatoires, faisaient presque toujours partie de l'édifice sacré : Qu'on veuille bien ne pas oublier que nous avons été forcés de nous servir des termes encore en usage, (qui presque tous représentent improprement l'objet désigné) et cela parce qu'on ne s'est pas encore décidé à adopter, pour désigner chacune des particularités de l'art de construire chez les anciens Égyptiens, des termes spéciaux : On sait qu'ils appartiennent à la langue grecque, (ce qui fait qu'il faut bien se garder de les entendre au pied de la lettre) et que, par suite, ce ne sont que des désignations à peu près exactes.

L'édifice sacré, sous son apparence la plus modeste, se composait, d'abord, d'une enceinte murée, rectangulaire; dont le côté, servant de façade d'entrée, consistait dans une construction massive, en forme de pyramide tronquée, au centre de laquelle se trouvait la porte, à laquelle on a donné le nom de pylône : Après avoir franchi ce pylône, on entrait dans une cour flanquée, de chaque côté, de piliers carrés, de colonnes ou de statues; puis venait le portique ou pronaos surélevé de quelques marches, à la suite duquel, quelques degrés plus haut encore, s'élevait le temple proprement dit ou naos, au fond duquel était le sanctuaire (adytum ou sekos) dans lequel se trouvait la statue ou la bari de la divinité : La hauteur du sanctuaire dépassait celle du naos et avait presque toujours l'apparence d'un dôme : Si la construction, tout entière, était à découvert, elle prenait la qualification, soit de *Sub dio* ou subdiale, soit d'hypèthre; il en était de même de l'autel : En un mot, toutes ces parties, ainsi que celles dont nous parlons ci-après, étaient ornées de colonnes et de statues, et couvertes d'hiéroglyphes, de sculptures, de bas-reliefs simples ou peints, ainsi que de peintures murales.

Quand l'édifice se trouvait d'une réelle importance, et magnifique, il était d'usage de doubler, de tripler même les portiques, les vestibules (on les a désignés par les noms de péristyles, de propylons ou propylées); on érigeait presque toujours au-devant et de chaque côté du pylône un ou plusieurs obélisques, qui faisaient le fond d'une large et longue avenue, sorte de dromos, où sur deux rangées se dressaient des figures hybrides (sphinx ou criosphinx), des colonnes et des obélisques alternés conduisant jusqu'à l'édifice. D'après les remarques faites, par un grand nombre d'archéologues, il y a lieu de penser que le système suivi dans l'ajustement des plans égyptiens, consistait à engager les uns dans les autres les propylées, les péristyles, les

salles hypostyles, les sanctuaires et les appartements particuliers ; mais toujours en obéissant à des formes et à une distribution consacrées.

C'est dans la distribution harmonique de toutes les parties et non dans leur grandeur absolue que résidait le principal mérite de cette architecture qui n'était pas dépourvue, comme on a eu tort de l'avancer, de grâce et d'élégance : On ne peut refuser ce mérite aux Égyptiens ; quoiqu'on ait dit, avec plus d'esprit que de justesse, « qu'ils avaient sacrifié à tous les Dieux, excepté aux Grâces » : Il est également impossible d'admettre que les immenses lignes de ces bâtiments gigantesques eussent pu être établies dans les projets d'architecture, et tracées sur les plans et les terrains en l'absence d'éléments de géométrie et sans l'aide du compas, ainsi que quelques-uns l'ont soutenu. Les Égyptiens disposaient donc des moyens d'art dont nous-mêmes faisons usage ; en outre, il leur a fallu, aussi, des moyens spéciaux, appropriés à la dimension extraordinaire de leurs matériaux.

Nous croyons qu'il n'est pas inutile, ici, d'appeler l'attention sur la singulière prédilection que les Égyptiens paraissent avoir eue, constamment, pour les quantités multiples de 6 : Le nombre des colonnes dans les portiques est de 6 ou 2×6 ou 3×6 ou 4×6 : Dans les salles hypostyles on compte 12 ou 24 ou 36 colonnes ; au Memnonium ce nombre est de 60 : On peut observer le même phénomène dans les cours et les péristyles ; et, enfin, dans les répétitions des ornements symétriques.

CONSTRUCTION DES MURS, EMPLOI DES VOUTES.

CONSTRUCTION DES MURS.

Les anciens murs égyptiens sont construits, ou plutôt édifiés, au moyen de blocs de grand appareil, posés quelquefois à sec ; mais le plus généralement avec un mortier composé de chaux et de sable. Les assises en sont rarement régulières, quoique la majeure partie des murs soit une réunion de rangs de pierres fréquemment taillées en crossettes, (c'est-à-dire ayant leurs lits supérieurs ou inférieurs, et quelquefois tous les deux ensemble, établis sur deux plans différents, mais parallèles) venant s'encastrer dans des entailles de forme inverse, et creusées dans les pierres contre lesquelles elles doivent s'appliquer.

Ces murs, établis ainsi avec des blocs de dimensions diverses, à joints bien fins et

taillés avec une précision remarquable, offrent, dans la plupart de leurs joints montants, une obliquité caractéristique qui donne au parement de chaque pierre, la forme

du trapèze et non celle du parallélogramme : Cette disposition, qui se retrouve aussi dans les plus anciens appareils grecs, (c'est-à-dire dans ceux qui succédèrent immédiatement au dernier mode de construction pélasgique) fut généralement usitée à toutes les époques de la monarchie égyptienne.

Le seul appareil régulier que nous ayons observé est celui d'un petit édifice de Boschenaten, construit en assises, de même hauteur, qui présentent alternativement, une pierre carrée et une pierre rectangulaire ou barlongue, dans le genre d'appareil appelé *Diatonous* par les Grecs.

La plupart des pierres des plus anciens édifices portent des marques de carrières, signes gravés ou écrits, par les chefs ouvriers, pour distinguer l'ouvrage de chacun de leurs hommes : Cette précaution, en usage aussi à Pompéi, remonte donc à la plus haute antiquité; car, sur les blocs des pyramides, on remarque des inscriptions en hiéroglyphes cursifs : On distingue aussi sur les blocs des pylônes de Karnac des inscriptions hiératiques, tracées à l'ocre rouge; cependant, sur les pierres qui entraient dans la construction de la plupart des édifices, on aperçoit seulement des marques ou sigles ; mais qui paraissent avoir eu la même destination.

Le plus grand nombre des assises, celles de couronnement, particulièrement, présentent des pierres liées par des tenons à doubles queues d'aronde en bois de sycomore ou d'acacia extrêmement compacte. Ces tenons, solidement encastrés, paraissent suffisants pour arrêter l'écartement des pierres, quelque grosses qu'elles soient : comme ils se trouvaient exactement et étroitement renfermés dans des pierres toujours sèches, ils n'étaient jamais exposés ni à l'humidité, ni au contact de l'air, ce qui les a complètement préservés ; aussi en trouve-t-on de nos jours qui sont parfaitement conservés.

On a prétendu, que les Égyptiens employaient des pièces de métal dans la construction des murs, quoique l'on n'en ait jamais rencontré ; le fait est d'autant moins probable que s'ils en eussent placé dans l'intérieur des murailles, il ne resterait plus

actuellement pierre sur pierre en Égypte; car on peut être certain que la pensée de s'en emparer n'aurait pas manqué d'être un objet de constante préoccupation et de tentation pour l'avidité si connue de la race arabe.

Il ne faudrait pas conclure de ce que nous avons dit plus haut, qu'on apportât habituellement beaucoup de soins dans l'appareillage des murs; leurs assises au contraire, pour la plupart, sont rarement régulières : S'ils construisaient avec des blocs énormes, c'est qu'ils cherchaient à économiser la pierre; aussi voit-on souvent, et cela

Angle du palais de Thoutmès III, à Karnac.

même dans les monuments de la dix-huitième dynastie, des pierres, plus élevées que les autres, s'entailler dans les pierres voisines de la même assise, ou bien même de l'assise supérieure.

Il se présente aussi ce fait anormal, d'un autre genre, que dans une même galerie les tambours des colonnes ne sont pas toujours à la même hauteur : peut-être y a-t-il à cette anomalie une explication plausible? Celle-ci, par exemple; que tous leurs monuments étaient destinés à être recouverts d'un enduit pour recevoir la peinture : c'est pour cela qu'ils n'auront pas donné de soins plus minutieux à cette partie dans l'art de construire.

On a pu constater cependant, par leurs ruines, que quelques édifices, construits

sous la direction d'Akhenaten, possédaient des assises régulières ; mais il est certain que la vraie coupe régulière des pierres ne commença à se montrer que vers l'époque de la décadence, et que ce ne fut que dans les édifices bâtis sous les derniers pharaons, les Ptolémées et les Césars, que l'on vit bien définitivement des assises se superposer avec régularité et méthode. Mais alors, par contre, les matériaux employés furent dès lors et généralement beaucoup plus petits de dimension ; et déjà sous les derniers pharaons on put voir s'élever des constructions particulières, et même des temples, en matériaux mi-partie de briques et mi-partie de pierres, (tel est, par exemple, l'édifice

élevé par Psimaut au sud du bassin de Karnac ; ou bien le temple qui se trouve à l'ouest de l'Aménopheum) et dans certains murs de circonvallation les fondations même jusqu'à un mètre cinquante centimètres au-dessus du sol, sont faites de briques cuites de 0,31 centimètres de longueur, et les assises sont disposées en arcs de cercle, qui se renouvellent de distance en distance.

Il y a donc lieu de supposer que les premiers constructeurs égyptiens plaçaient leurs pierres à peine dégrossies, les unes sur les autres, et taillaient ensuite dans ces massifs les formes de leur architecture : C'est, du moins, ce qui apparaît, en toute évidence, dans plusieurs parties de l'édifice situé à l'est de Philæ, où toute la partie haute se trouve taillée et polie; tandis que, dans les parties basses de grandes surfaces se trouvent restées à l'état brut, et qu'au dehors on remarque même plusieurs colonnes qui n'ont encore reçu aucune forme architecturale.

Mais il ne faudrait pas cependant tirer de ces faits l'induction que les anciens Égyptiens avaient ignoré l'art d'appareiller les pierres sur le chantier, avant de les mettre en place : car le contraire se trouve être la vérité : Ce qui le prouve, c'est la manière dont ils travaillaient, quelquefois, les joints par lesquels les pierres d'une même rangée horizontale se touchent; ces joints ne sont pas verticaux, on en trouve

d'inclinés sous différents angles : Il fallait donc absolument que les pierres, avant d'être rapprochées, eussent été parfaitement taillées sous la même inclinaison, pour que le joint fût exactement fermé.

Quant aux joints horizontaux, ils sont tous parallèles et parfaitement de niveau; mais ce n'est pas toujours une même assise de pierre qui règne dans toute l'étendue de l'édifice, comme nous le pratiquons dans

toutes nos constructions en pierre de taille; car une assise fort élevée est continuée par deux assises plus basses : d'autres fois même on remarque qu'une pierre est taillée en crochet, et appartient, en même temps, à deux assises d'une hauteur différente : Ces irrégularités, il est vrai, n'enlèvent rien à la solidité ; mais elles nuisent considérablement à la beauté de l'appareil : du reste, les Égyptiens attachaient peu de prix à l'extrême régularité des joints; ils s'efforçaient au contraire de les cacher pour qu'ils

n'interrompissent pas les sculptures; et celles-ci, à leur tour, servaient à dissimuler les joints.

Les fondations de quelques édifices ruinés, ayant été examinées avec soin, on a reconnu qu'elles consistaient en des murs un peu plus épais que ceux que ces fondations étaient destinées à soutenir, et reposaient, immédiatement, sur le rocher, c'est-à-dire sur une base inébranlable.

A l'extérieur, les murs avaient un talus très-sensible, mais dans l'intérieur toutes les faces des murailles étaient parfaitement verticales. Cependant la face formée par le pylône était inclinée; et, de plus, le grand avant-corps, qui se trouvait au fond des portiques de quelques temples, l'était également : Mais il ne faut pas perdre de vue que cet avant-corps servait de mur extérieur au temple proprement dit.

L'ornementation intérieure des murs était généralement fort remarquable ; mais ce qu'ils offraient de plus curieux, c'était la richesse et le goût qui régnaient dans l'encadrement de leurs bas-reliefs ; car on en voyait le cordon, entouré d'un ruban, former l'encadrement proprement dit, dans une gamme très-énergique, au-dessous de la corniche accoutumée ; et cet encadrement, ainsi disposé, se trouvait toujours en harmonie parfaite avec le reste de l'édifice : En outre, pour y ajouter un embellissement, l'espace, resté vide de chaque côté entre le cordon et le bord du mur, était rempli par un serpent dont le corps s'enroulait en vis autour d'une tige de lotus : quant à l'espace plus large, qui se trouve près de la corniche, on avait soin de le masquer, avec adresse, par un pli du corps du serpent, par sa poitrine élargie et par la coiffure symbolique qu'il était d'usage de lui tracer sur la tête.

Il y a lieu de présumer qu'il n'était pas permis, dans l'ornementation des murs des temples, ou de toutes les constructions qui avaient un caractère religieux proprement dit, de suivre les caprices de la fantaisie décorative : C'est ce qui nous a engagé à faire la description de cette ornementation ; la regardant comme ayant été obligatoire et toujours semblable dans tous ces édifices, en même temps que comme la preuve péremptoire de ce fait : Que les Égyptiens, dès les premiers temps de leur architecture, excellaient à distribuer les ornements.

Tous les espaces compris entre les membres d'architecture étaient donc remplis, sur les murs intérieurs, de manière à former comme des tableaux ; et il est facile de s'apercevoir que les Égyptiens n'ont jamais néanmoins sacrifié quoi que ce soit d'utile ou d'indispensable, concernant la solidité, à ce but de décoration.

Nous allons maintenant dire quelques mots sur l'inclinaison des murs ; laquelle paraît avoir été, dès ce temps, reconnue comme une des conditions de la durabilité et de la solidité : Ainsi l'on remarque que, dans les colonnades mêmes, le talus des murs, à son extrémité, était établi d'après l'inclinaison des fûts ; il en existe encore des exemples, soit dans le petit Eimesi de Philæ, soit dans la galerie qui est en face. On peut donc affirmer, que si les Égyptiens ont édifié tant d'admirables monuments à parois inclinées, dans le genre des célèbres pylônes d'Edfou, c'est qu'ils attribuaient, avec raison, à cette forme, le mérite d'une immense durée ; mais il y avait encore, pour eux, dans le choix de cette forme, un autre motif de préférence, c'est celui-ci : Outre ses qualités de résistance, cette inclinaison est d'un aspect qui charme l'œil : Malheureusement, jusqu'à ce jour, on n'a pas cru devoir en analyser l'effet. Essayons de nous en rendre compte : ne serait-ce pas parce que l'angle d'incidence tend à répandre au loin les rayons du soleil qui semblent alors, être, à la fois, plus lumineux et plus doux, réfléchis qu'ils sont par les murs,

dont les aspérités ne portent pas d'ombre, et dont cependant les masses inclinées reçoivent une lueur azurée des reflets du ciel ?

Il y a lieu d'imputer, également, à un motif d'utilité la pratique admise du poli qui résultait de l'enduit des murs : On la doit sans aucun doute à l'observation, qu'avaient faite les constructeurs égyptiens, des conditions, (peu favorables à sa conservation), inhérentes à la pierre calcaire, qui laisse si facilement s'infiltrer et par suite remonter l'humidité : En effet, il est certain que le poli parfait donné aux monuments a contribué beaucoup à leur conservation, parce qu'il interdisait tout accès à l'humidité de l'air, cause la plus ordinaire de l'altération des roches; c'est ce qui fit que, non contents de cette précaution, les Égyptiens recouvrirent, en outre, d'une couleur rouge la plupart de leurs monolithes. Plusieurs en portent encore aujourd'hui les traces; on les a reconnues même dans les débris du fameux colosse du Memnonium.

La cause principale de dégradation à combattre était bien incontestablement l'humidité : celle-ci s'attachant plus aisément aux surfaces qui ne sont pas polies, s'insinue peu à peu entre leurs divers éléments, et finit par les écarter lorsqu'elle vient à s'évaporer promptement; en outre l'on sait qu'alors que l'eau contient, comme cela a lieu en Égypte, du sel marin ou du nitre en dissolution, son action est beaucoup plus énergique encore; c'est un fait constaté par des observations multipliées.

Quels étaient les matériaux de carrières, employés principalement par les Égyptiens, dans leurs constructions; étant admis qu'ils n'ont été chercher au loin que ce qu'il leur était impossible de trouver près d'eux ? C'était dans les deux chaînes de montagnes qui bordent la vallée du Nil que se trouvaient toutes leurs carrières de granit, de pierre calcaire et les autres pierres de différentes sortes; elles furent les seules matières généralement employées dans la construction de leurs plus anciens monuments : Quant à celles qui n'existent que dans le fond des déserts, elles ne l'ont été qu'en petite quantité, et le plus souvent, pour des monuments monolithes d'un volume médiocre : Tels sont l'albâtre, le porphyre, une brèche particulière à ce pays, le basalte et les différentes sortes de stéatites ou de pierres ollaires.

Nous ne finirons pas ce passage de notre livre sans faire observer que les travaux, et les transports de matériaux, dans l'ancienne Égypte, ne nous paraissent aussi considérables que parce qu'ils sont inusités chez nous; car ils n'exigeaient pas, en réalité, (comme on l'a cru et comme on l'a dit tant de fois) une trop grande industrie, ni une plus grande habileté en mécanique que chez les nations modernes; puisqu'il n'est aucune d'elles, qui n'inventât facilement les machines nécessaires à une telle opération. Les Romains n'ont-ils pas, autrefois, fait parcourir à ces mêmes obélisques, qu'on prétendait intransportables, un plus grand trajet que les Égyptiens eux-mêmes, tout en

ayant encore plus de difficultés à surmonter qu'eux ; et les peuples modernes n'ont-ils pas, à leur tour, eu des fardeaux beaucoup plus considérables à transporter ? Qu'il nous suffise de citer, en exemple, le piédestal de la statue de Pierre le Grand qui pèserait 1,150,000 kilos, tandis que le grand obélisque de Karnac, qui a quatre-vingt-douze pieds de hauteur ne pèse, environ, que 500,000 kilos. C'est qu'en effet, a dit Lalanne, par un choix convenable dans l'emploi des moyens, l'homme peut tirer de sa force un parti bien plus considérable que s'il eût agi sans leur secours.

Rondelet, dans son art de bâtir, rapporte à ce sujet une expérience classique dont voici le résultat :

« Pour traîner une pierre, sur un sol de niveau, ferme et uni, il faut employer, en force, un peu plus des deux tiers du poids de la pierre ; les trois cinquièmes si on la traîne sur des pièces de bois ; et les cinq neuvièmes si on la tire après l'avoir placée sur une forme de bois, posant, elle-même, sur les pièces de bois ; mais si l'on savonne les deux surfaces de bois, il ne faut plus qu'un sixième de force. De plus, en faisant usage de rouleaux de huit centimètres de diamètre, placés comme intermédiaires entre la pierre et le sol, le tirage devient la trente-deuxième partie du poids, et la quarantième partie, si ces rouleaux roulent sur une plate-forme en bois ; de sorte qu'il ne faudra alors que la cinquantième partie du poids de la pierre pour opérer le mouvement. »

Ceci ne prouve-t-il pas qu'à chaque invention nouvelle, indiquée par la théorie ou par la pratique, le travail de l'homme éprouve une diminution sensible ; puisqu'on produit plus d'effet avec la même force, ou bien qu'il faut moins de force pour un objet déterminé.

Examinons, maintenant, quel rôle joua la brique dans la construction des murs ? Les briques paraissent avoir été inventées pour suppléer aux pierres naturelles dans les pays où elles sont absentes, rares, de mauvaise qualité ou d'un travail pénible.

On sait que la fameuse tour de Babel, ou plutôt de Bélus, près de Bagdad, construite dit-on, deux mille deux cents ans avant l'ère chrétienne, et dont plusieurs voyageurs prétendent avoir retrouvé les ruines, est réputée le plus ancien monument connu de briques crues dont l'histoire fasse mention ; et que les briques, employées à sa construction, et mesurant un peu plus de trois décimètres carrés sur un décimètre d'épaisseur, auraient été maçonnées au moyen d'un mélange de terre et de bitume.

Nous croyons que ce sont les briques crues, encore en usage dans les pays de la zone torride, qui furent d'abord employées : Elles sont aussi durables, dans ces climats secs, que les briques cuites et les pierres dures le sont dans les contrées

humides. On les façonnait avec une terre grasse et crayeuse, et, pour leur donner plus de consistance, on mêlait à la terre de la paille hachée ou coupée très-courte; après quoi on les faisait sécher et durcir au soleil.

Voici ce qu'on trouve dans la Bible à leur sujet, alors que les Israélites, six cents ans plus tard, séjournèrent en Égypte, où réduits en esclavage, ils étaient occupés à la fabrication des briques et du mortier : « Et les Égyptiens traitaient avec rigueur les enfants d'Israël, leur faisant faire leur propre prison en briques de mortier. »

Et plus loin :

« Pharaon commanda, ce jour-là même, aux exacteurs qui étaient sur le peuple et à ses commissaires, disant : Vous ne donnerez plus de paille à ce peuple pour faire des briques comme auparavant ; mais qu'ils aillent et qu'ils amassent de la paille ; et cependant vous leur imposerez la quantité de briques qu'ils faisaient auparavant, sans en rien diminuer, car ils sont gens de loisir. »

En outre, sur une stèle trouvée à Amada, où il est question d'un temple bâti par un pharaon ; voici comment en parle l'inscription hiéroglyphique : « *En pierres, de construction durable, et les murailles par devant en briques.* »

D'un autre côté, les ruines égyptiennes attestent aussi que dans ce pays, à toutes les époques, on a beaucoup construit en briques crues, non-seulement des maisons particulières, mais les édifices publics. On voit encore, dans les environs de Memphis, les restes d'une pyramide, construite en briques crues, dont la hauteur est d'environ quarante-cinq mètres ; ces briques sont composées d'un mélange de terre noire et argileuse, de petits cailloux, de coquillages et de paille hachée. Leurs proportions diffèrent un peu ; elles ont, généralement, 0,58 de longueur, sur 0,18 de largeur, et 0,12 d'épaisseur. Cette pyramide doit être celle dont parle Hérodote, élevée par un roi d'Égypte auquel il donne le nom d'Asychis, qui fit graver dessus cette inscription :

« Ne me méprise point en me comparant aux pyramides de pierre, je suis autant au-dessus d'elles que Jupiter est au-dessus des autres dieux ; car j'ai été bâtie en briques faites avec du limon du fond du lac. »

Les briques crues employées par les anciens Égyptiens étaient d'un travail assez grossier et offrent généralement peu de solidité ; quelques-unes, qui sont

de couleur brun-rouge paraissent avoir subi une légère cuisson, ou être composées d'une terre mieux choisie, qui a acquis une plus grande fermeté.

Un grand nombre d'entre elles portent, sur la partie tournée vers l'intérieur de la construction, une empreinte hiéroglyphique assez saillante et qui paraît avoir été imprimée avec un cachet de bois ou de pierre. Les unes portent une consécration religieuse, les autres seulement le cartouche du roi régnant.

On sait que chez les Babyloniens et chez les Romains, les briques portaient le nom du potier qui les avait fabriquées et celui du lieu où on les avait faites. Celles de Babylone présentent une inscription particulière pour chaque quartier. Les briques romaines portaient aussi le nom des consuls : nous sommes portés à croire que les briques égyptiennes étaient dans le même cas.

Ainsi la nécessité de faire les briques symétriques nous a conservé le canon des anciennes mesures, aussi bien que l'obligation dans laquelle on était de leur donner une forme rectangulaire ; et les diverses inscriptions qui y sont estampées les élèvent souvent à la hauteur des monuments historiques.

Les briques égyptiennes ne nous offrent pas seulement un témoignage de la vérité de l'Écriture sainte par leur composition de terre et de paille ; mais encore par les inscriptions qu'elles portent, elles nous transmettent les noms de plusieurs rois, dont l'existence aurait pu être contestée ou niée ; et assurent à l'érection des édifices, une certitude chronologique.

Il n'y a pas lieu d'être surpris qu'on ait employé à l'état de briques crues un simple mélange de terre et de diverses substances reliées entre elles ; car dans un climat comme celui de l'Égypte, où la pluie tombe seulement cinq ou six fois par an, de telles briques suffisaient pour résister au temps, et pouvaient, on le comprend dès lors facilement, conserver leurs formes pendant des siècles.

Les pyramides de Dachour, d'Illahoun, de Bowara, d'Abou-Rouch, de Drah abouhaggar, les murailles de Saïs ; les forteresses de Samneh, de Contra-Pselcis, d'Hiéraconpolis, d'Abydos et d'El-Haybeh ; les voûtes du Memnonium de Thèbes, plusieurs temples et chapelles, un grand nombre de tombeaux particuliers, enfin la grande muraille qui fermait l'Égypte sur le fronton oriental et s'étendait de Péluse à Héliopolis, ainsi que la grande muraille construite par Sésostris et qui porte aujourd'hui le nom de Gisr, étaient construites en briques.

Le Fayoum et le Delta, qui étaient riches d'un abondant sol d'alluvion, et qui se trouvaient éloignés des principales carrières, doivent avoir présenté, à la plus ancienne période de la vie nationale, l'apparence de vastes ateliers de briqueteries.

En résumé, les briques égyptiennes, formées d'une matière composée d'eau, de terre argileuse, de carbonate de chaux, d'oxyde de fer et de carbonate de magnésie, et solidifiées au moyen de paille hachée de blé ou d'orge, mêlée à quelques éclats de pierre, étaient fabriqués à l'aide de moules de bois : le limon, apporté par le Nil, renfermait les différentes parties de leur composition, et était en réalité comme la seule matière employée dans leur fabrication aussi bien que dans celle des poteries.

C'est, sans aucun doute, après avoir observé le phénomène de parties de ce limon, qui après avoir été abandonnées par le fleuve, avaient, en séchant au soleil, formé comme une pierre naturelle, que les Égyptiens ont dû être conduits à en faire emploi, aussitôt qu'ils s'aperçurent de sa facilité à être moulé.

C'est encore après avoir reconnu que ce limon, qui près des rives est mêlé de beaucoup de sable, le perd à mesure qu'il est porté à une plus grande distance du lit du fleuve, et qu'il se trouve, alors, constituer une argile pure, qu'ils furent amenés à en fabriquer des briques parfaites et de superbes terres cuites.

Il est incontestable que les briques, employées le plus anciennement, (toutes, déjà, en forme de parallélipipèdes) furent celles qu'on fabriqua pour la construction de diverses pyramides ; mais que leur date est difficile à fixer exactement, parce qu'il est encore impossible de déterminer l'antiquité relative de ces monuments ; et cela, bien que l'on sache que quelques-unes d'entre elles sont des tombeaux de souverains de la XIIe dynastie ; et que le fait d'avoir trouvé des briques crues, dans les joints des fondations de la troisième pyramide, permette de leur assigner, approximativement, une époque contemporaine du commencement de la civilisation égyptienne, comme date de leur invention.

EMPLOI DES VOUTES.

S'il est vrai de dire que la nécessité fut la mère des inventions, force nous est de reconnaître qu'elle paraît avoir été souvent bien lente à donner naissance à certains procédés de première utilité ; notamment à la découverte de l'arceau ou plutôt de la voûte.

Il ne s'agissait pourtant, pour former des voûtes, que de placer, verticalement, les pierres posées horizontalement ; mais si simple que fût cette transition d'une pose à l'autre, elle fut encore, à ce qu'il paraît, fort longue à trouver.

Les Chinois, (ce peuple singulier, qui revendique, paraît-il, l'invention de la plupart des arts) prétendraient avoir connu le secret des voûtes depuis un temps immémorial : il paraît certain, en effet, qu'ils employaient les voûtes bien longtemps avant qu'on y songeât dans nos climats ; puisqu'en Europe, le peuple, qui aurait fait le premier cette découverte, serait le peuple Étrusque, dont le plus ancien spécimen, dans ce genre de construction, se trouve dans les ruines d'une ville d'Étrurie, la ville de Volaterra ; quoique, selon nous, les voûtes en pierres de taille, les plus anciennes de cette partie du monde, et dont il soit fait mention dans les auteurs latins, soient celles des cloaques de Rome, qui furent édifiées sous le règne de Tarquin l'Ancien, 580 ans avant l'ère vulgaire, c'est-à-dire 2457 ans avant l'époque actuelle : cependant s'il y avait lieu d'accorder la priorité à un peuple, c'est à l'Égypte, (ce pays où nous trouvons imprimés en caractères ineffaçables les premiers rudiments de la civilisation, comme des institutions civiles et des arts) que nous attribuerions, avec quelque droit, l'invention des voûtes ; mais nous préférons admettre que cet art ingénieux soit né, simultanément, par suite des besoins de l'espèce humaine, sur plusieurs points à la fois.

On a cru longtemps que les Égyptiens n'avaient pas connu l'art de cintrer les voûtes ; des observations suivies nous ayant mis à même d'infirmer cette opinion générale, pour le prouver, nous allons établir chronologiquement, d'après les monuments, les divers procédés dont ils firent usage, *avant* d'arriver à la voûte proprement dite.

Les pyramides, qu'on doit étudier, d'abord, quand on étudie les premiers essais de construction, fournissent des détails assez intéressants sur la manière dont les Égyptiens suppléèrent aux voûtes, dès qu'ils sentirent l'avantage comme solidité de procédés qui tiennent de l'arc-boutant : leurs conduits sont couverts par le procédé qu'on appelle *en dos d'âne,* au moyen de deux dalles de pierre inclinées et formant à leur rencontre un angle aigu. Ce genre se retrouve encore à Mycènes, dans plusieurs constructions cyclopéennes, et, même à Thèbes, dans des édifices d'une époque encore plus récente que celle des pyramides. Les autres passages sont couverts en pierres placées en encorbellement les unes sur les autres, procédé, qui, s'il n'est remarqué, en Égypte, que dans les pyramides, se retrouve dans les constructions primitives des différents peuples.

Dans les peintures des hypogées de Beni-Haçen on remarque la représentation de plusieurs édifices voûtés qui semblent attester que l'invention de la voûte était déjà connue du temps d'Osortasen Ier, qui fut contemporain du patriarche Joseph. Toutefois ce n'est que quelques siècles plus tard qu'on construisit les monuments mêmes qui viennent témoigner que cette invention était déjà et généralement usitée.

ARCHITECTURE.

On voit encore aujourd'hui, à Thèbes, dans la vallée des Reines, une petite tombe voûtée en berceau, toute remplie de débris de momies et d'ossements. Le mur de briques qui s'appuie sur les parois de l'excavation est revêtu d'un enduit de plâtre recouvert de peintures : une bande d'hiéroglyphes qui court sur le milieu de la voûte contient le nom d'Aménophis I*er*, preuve absolue de l'existence de l'arcade à cette époque reculée.

Dans une autre partie de Thèbes, sur la route du Ramesseum, à la vallée d'El-Assacif, on apercevait encore, sur une partie élevée du rocher, une petite tombe voûtée et peinte : un des jambages de la niche du fond porte les titres et le prénom de Thoutmès III, cinquième roi de la XVIII*e* dynastie.

On prétend que ces deux monuments auraient disparu depuis notre dernier voyage en Égypte ; mais cela fût-il, il doit subsister encore un grand nombre d'autres preuves incontestables de l'emploi des voûtes à cette époque ; car il existe dans les ruines de Tell-el-Amarna et dans la vallée d'El-Assacif d'innombrables constructions en briques crues qui portaient des arceaux formés de trois, six et jusqu'à dix rangées ou cintres de briques, superposés pour mieux assurer la solidité de l'arcade. C'est le peu d'arceaux et de voûtes qu'ils avaient eu occasion de rencontrer, qui avait fait croire à des voyageurs prévenus, que ces constructions étaient l'œuvre de générations postérieures aux époques pharaoniques, ou bien encore de l'époque des conquérants ; quoiqu'il soit impossible de ne pas reconnaître, aujourd'hui, par les inscriptions déchiffrées, qu'elles doivent bien leur être attribuées, et par suite que dès le temps des pharaons on possédait l'art de construire des voûtes à clef aussi bien que dans le nôtre.

Ce n'est pas tout ; il reste encore, provenant des anciens Égyptiens, plusieurs constructions en terre préparée c'est-à-dire en briques crues, qui portent estampés sur leur méplat des légendes et des cartouches de la XVIII*e* dynastie ; et plusieurs de ces murs d'enceinte se lient si bien au plan des édifices sacrés qu'ils enferment, qu'il est incontestable que l'ensemble a été construit en même temps, alors même que les témoignages écrits feraient défaut et ne pourraient venir à l'appui de notre démonstration. Il est donc impossible, à tout voyageur sérieux qui vient visiter les ruines de Thèbes pour s'instruire, d'attribuer à d'autres peuples, ou à d'autres générations adorant les mêmes divinités, le mur d'enceinte des catacombes de Gournah, parce qu'elles portent une trace trop évidente de la main-d'œuvre des anciens. On sait, en effet, que ces hypogées fort étendus, creusés non-seulement dans le roc, mais se prolongeant encore dans la plaine, au pied des rochers, à quatre ou cinq mètres au-dessous du sol, s'étendaient fort avant sous la terre ; et qu'on entrait, généralement, dans ces tombeaux, communs à toute une famille, par un escalier qui conduisait à

une grande galerie, taillée dans le roc dans une longueur quelquefois de trente à quarante mètres; et en face duquel se trouvait, ordinairement, le caveau sépulcral.

Il est bon de remarquer ici, que, ces galeries souterraines subissant les conditions imposées par la nature des choses à toutes les constructions de ce genre, on avait été obligé de les protéger, de part et d'autre, par des murs ou parements contre l'éboulement probable des terres, qui n'auraient pas tardé d'encombrer les passages. Nous disons cela pour faire remarquer que ces gros murs ont été bien certainement construits quand on a creusé les catacombes, et qu'il n'existe aucun motif pour qu'ils aient été ajoutés après coup; et parce qu'en outre, au-dessus des escaliers qui conduisent au passage souterrain, on voit des voûtes hautes et majestueuses, composées de briques complétement semblables à celles des murs d'épaulement, et ne faisant qu'un tout avec elles. Elles ont donc été élevées par les constructeurs des tombeaux : Et puis le style des sculptures et des peintures, à défaut de cartouches, démontre, jusqu'à l'évidence, que ces grands hypogées sont ceux de fonctionnaires qui vivaient sous les XVIIIe et XIXe dynasties. Un des petits couloirs voûtés du tombeau à pylône du grand prêtre Pétamounoph, porte un cartouche d'Hôrus, sous lequel ce pontife paraît avoir vécu.

Il ne faudrait pas cependant confondre les grands hypogées dont nous venons de parler, avec d'autres tombeaux de la même localité; mais qui sont évidemment d'une époque plus récente. Ceux-ci sont du reste construits avec des briques plus petites, mélangées en partie, avec d'anciennes briques enlevées à des murs antérieurs; et par leur genre de structure, aussi bien que par leur peinture, fait assez voir qu'il ne saurait y exister un rapport quelconque avec les tombeaux des anciens Égyptiens : Cette courte observation nous a paru obligatoire pour éviter qu'il y eût confusion.

Maintenant, si l'on nous demande pourquoi les édifices contemporains de ces tombeaux ne présentent pas de voûtes proprement dites, mais seulement des berceaux taillés dans deux assises de pierre, (comme dans la réparation faite par un Ptolémée au temple d'Ammon, à El-Assacif) ou dans trois et quatre assises comme au palais d'Abydos, élevé par Menephthah Ier, au Thoutmoseum, également à El-Assacif, nous répondrons que, quoique ce soit une apparence d'imitation de voûtes, cette grossière imitation même, employée dans divers monuments, suffit à attester l'existence de la voûte dans les constructions où elle est surtout nécessaire comme les habitations usuelles et les tombeaux.

Si les Égyptiens donnèrent toujours la préférence à leur ancienne manière de construire, qui est du reste la plus rassurante pour l'œil, et qui donne à tous leurs grands édifices ce caractère de solidité et de durée inaltérable qui fait l'admiration de la postérité, c'est qu'ils aimaient mieux remplir leurs temples et leurs palais des

colonnes qui en faisaient le principal ornement et qui offrent l'aspect le plus imposant et le plus religieux que l'on puisse voir : Aussi, même sous les Césars, alors que la voûte était employée constamment à Rome, les Égyptiens continuèrent-ils à édifier leurs monuments comme par le passé.

Peut-on affirmer toutefois, que les anciens Égyptiens connussent la statique des voûtes, l'effet en même temps que la coupe des claveaux et des voussoirs, dès avant l'époque de Psammétik II, c'est-à-dire environ six cents ans avant J.-C. ? Nous ne craignons pas de le soutenir, parce qu'il existe à Sakkara, une tombe voûtée en pierres de cette époque qui vient corroborer la célèbre tombe découverte par le colonel Wyse, dans la nécropole des Pyramides, et qu'on a nommée, pour cette raison, la tombe de Campbell. Cette nouvelle tombe retrouvée prouve, au plus incrédule, que les principes statiques de la voûte étaient si bien connus, à l'époque de Psammétik II, que le cartouche de celui-ci se lit dans une inscription gravée, non plus sur le sarcophage seulement, mais sur la construction elle-même.

Mais ne trouve-t-on pas en Égypte d'autres voûtes en pierre, construites scientifiquement, (c'est-à-dire par voussoirs et claveaux) en dehors de ces deux tombes voûtées du temps des Psammétik? Les autres spécimens en briques, qui démontrent également que les Égyptiens primitifs connaissaient la manière d'en édifier, sont deux voûtes de décharge, construites l'une sous un Aménophis, l'autre sous Thoutmès III; elles sont formées de briques crues de 18 centimètres sur 13.

Cependant l'on est obligé d'admettre, par les spécimens qu'on retrouve à Thèbes, que les Égyptiens, en construisant les voûtes statiquement, n'eurent pas l'intention de les faire servir comme membre utile d'architecture; qu'ils ne les apprécièrent qu'à un seul point de vue; au point de vue de l'ornement architectural : En effet l'on ne peut se défendre de cette pensée en voyant à El-Assacif la voûte en berceau taillée dans des pierres posées en encorbellement, et à Beni-Haçen, ainsi que dans certains tombeaux hypogéens, les plafonds découpés en berceaux : Mentionnons aussi, sur la route du Memnonium à El-Assacif, construit sur un rocher, un petit tombeau peint qui est également voûté : Il y existe deux voûtes; une d'elles repose sur une saillie des parois du rocher, l'autre, (voûte intérieure) s'aperçoit dans un petit réduit situé au pied du tombeau qui est revêtu d'un enduit, sur lequel se voient encore des vestiges de peinture; et porte sur l'un des jambages les titres et le prénom de Thoutmès III : On y pénètre aujourd'hui par une ouverture pratiquée dans son plafond, dont une partie supporte un autre tombeau; ce qui permet d'étudier la construction de la voûte, et de se rendre compte du motif qui l'a fait construire. Ici cette voûte n'avait pas d'autre but utile que celui de parer

à la décomposition de la roche calcaire, qui, dans cette partie de la nécropole, est peu compacte et toute fendillée; parce qu'il est facile de comprendre que l'application d'un enduit sur les parois du roc même n'aurait pas longtemps empêché certaines portions nouvelles de se dégrader, les plus anciennes parties étant déjà atteintes.

On peut citer encore le tombeau de Bekenranef, haut fonctionnaire qui vivait sous les Psammétiks. Ce tombeau est entièrement taillé dans une roche peu homogène qui a nécessité un revêtement général de calcaire fin. La salle d'entrée, la principale, était soutenue par six piliers, et l'allée médiale taillée en berceau était revêtue d'une voûte en claveau, particularité qui se retrouve aussi sur des monuments funéraires du second empire.

Ces démonstrations achevées, qu'on nous permette d'appeler l'attention sur ce qui a trait aux voûtes dans certaines pyramides; par exemple dans celles de Méroé et de Djebel-Barkal; à propos desquelles M. Hoskius, paraît s'être si singulièrement mépris : car il regarde les pyramides d'Éthiopie comme des monuments plus anciens que ceux de la vallée d'Égypte; et par suite, il attribue l'invention de la voûte aux Éthiopiens, qui, selon lui, auraient été conduits à sa découverte et à sa mise en pratique par la recherche du moyen de résister aux pluies tropicales : Le portique d'une de ces pyramides est surtout curieux parce qu'il est voûté en segment de cercle avec clef de voûte : Cette voûte est alternée, tantôt en quatre, tantôt en cinq pierres, mais employées d'après le même principe, malgré cette irrégularité, puisque les pierres sont taillées en voussoirs et tenues ensemble par leur pression latérale. Quant aux pyramides de Djebel-Barkal, on voit sur le devant de l'une d'elles, un édicule où se trouve une voûte ogivale, dont chaque arcature est composée de six pierres taillées suivant la courbure et en forme de voussoirs; on y remarque que les pierres ne sont pas jointes au moyen d'un mortier, mais que c'est une couche de petites agglomérations pierreuses, liées par un ciment assez tendre, qui recouvre les joints.

OBÉLISQUES, PILONES, SPHINX, COLONNES ET PILIERS.

OBÉLISQUES.

L'obélisque; tel est le nom que l'on donne, encore aujourd'hui, d'après les Romains qui eux-mêmes le tenaient des Grecs, à de très-hautes pierres levées, taillées ordinairement, à quatre faces, dans une forme légèrement pyramidale, et se terminant en pointe par un *pyramidium :* c'est ce qui les fit appeler en grec οβελοι (*broches*).

Les Italiens modernes les appellent *Guglie*, c'est-à-dire des aiguilles, et les Arabes les distinguent sous le nom de *Micellet Faraoun*, l'aiguille de Pharaon (Micellet signifie une aiguille dont on se sert pour des ouvrages très-grossiers).

On croit aussi que le mot σελημ (en français stèle), qui vient du verbe σταω (sto) être debout, nom qu'on donnait, dans l'antiquité, à beaucoup de monuments historiographiques ou commémoratifs, signifia chez les Grecs la même chose qu'*obélisque*. En effet, une inscription grecque trouvée, il y a quelques années, à Philæ, sur le piédestal d'un *obélisque* renversé, transporté depuis en Angleterre, en fait mention sous le nom de *stelé* : on sait également que les Grecs se servirent, en général, de ce nom pour désigner tout monument monolithe sur lequel on traçait des caractères, et que Hérodote appelle ainsi ceux qu'il dit avoir été élevés par Sésostris dans les pays et chez les peuples qu'il avait subjugués.

L'usage des *pierres debout* et des *pierres écrites* fut trop général pour avoir besoin qu'on en rapporte ici des preuves. Or, en ce genre chaque peuple doit mesurer ces sortes d'ouvrages à la grandeur des matériaux dont il peut disposer : Les masses énormes de granit que la haute Égypte présentait à l'exploitation des Égyptiens durent leur suggérer l'idée de porter au plus haut point l'élévation de leurs *stèles* ou *obélisques*; on sait qu'ils en firent un des principaux ornements de leurs temples et de leurs palais.

Nous ne nous arrêterons pas à combattre les conjectures de Kircher, de Goguet et de Bruce, qui ont cru que les obélisques avaient pu servir de gnomons : il en sera de même quant à l'opinion de Piérius et de Bellon qui tend à faire regarder les obélisques comme des monuments funéraires ; elle est aussi peu vraisemblable : Car pour réfuter victorieusement ces erreurs, il suffit de dire que partout où les obélisques sont restés en place, ils sont toujours géminés, et placés côte à côte, à une assez petite distance des massifs d'un pylône, pour en décorer l'entrée, comme nous l'avons vu encore à Louqsor et à Karnac.

L'artiste qui exécuta, au temps de Sylla, la mosaïque de Palestrine, image abrégée de l'Égypte, y a fait voir deux obélisques placés de même à l'entrée d'un temple ; cette disposition constante (à laquelle on ne connaît d'autre exception que celle d'un obélisque, élevé par Ptolémée Philadelphe en l'honneur d'Arsinoé, au centre d'une enceinte) ne permet donc pas de supposer que les obélisques aient jamais servi en Égypte à déterminer les solstices et les équinoxes par la mesure de leur ombre : de plus la découverte du système de l'écriture hiéroglyphique, et par suite la lecture du texte des inscriptions gravées sur les obélisques ne laissent aucun doute sur leur destination ; elles nous apprennent que ces pierres colossales servaient à consacrer la mémoire des rois,

le souvenir de leurs actions, des monuments et des constructions dus à leur munificence.

On sait que les souverains grecs et romains, qui furent maîtres de l'Égypte des pharaons après les Perses, employèrent les obélisques à la décoration de leurs palais, et, que ces symboles de la stabilité après avoir pendant plus de onze siècles décoré Thèbes, Memphis et Héliopolis, par une dérisoire décision de la fortune allèrent orner Alexandrie; puis, trois siècles plus tard franchirent la Méditerranée pour servir comme embellissements à la capitale des Césars; mais seulement parce que ceux-ci en aimaient l'aspect sévère : car ces maîtres du monde en enlevant à l'Égypte pour décorer leur ville éternelle, le signe de l'éternité, étaient loin d'en soupçonner le sens. Ils les employèrent rarement comme les Égyptiens, en les plaçant, au nombre de deux, devant un monument.

Aussi leurs obélisques, isolés, et projetant sur le ciel leur sommet quadrangulaire, parurent-ils aux observateurs tout autre chose que lorsqu'on les voyait érigés devant les portes des temples; du reste les Romains, qui marquaient tous leurs monuments du sceau de l'utilité, voulurent rendre utile l'ornement qu'ils empruntaient à l'architecture égyptienne sans en avoir compris l'emploi : des deux premiers obélisques transportés à Rome sous Auguste, l'un placé dans le champ de Mars servit de gnomon, l'autre, recevant une destination pour laquelle les obélisques semblaient faits, tint lieu de borne (meta) dans le *circus maximus ;* borne gigantesque bien digne de ce cirque immense.

Cet exemple fut imité dans le cirque de Néron au Vatican, dans le cirque même d'Alexandrie, dans l'hippodrome de Constantinople, et une seconde fois, sous l'empereur Constance, dans le grand cirque de Rome; cependant on plaça quelquefois, par imitation deux obélisques devant un monument, par exemple devant le mausolée d'Auguste et devant le temple d'Isis-Sérapis (qu'a remplacé l'église de la Minerva) ; ces deux derniers obélisques, quoiqu'un peu inégaux et assez différents d'époque; car l'un est du temps de Sésostris, et l'autre du temps d'Apriès. C'est le seul cas où les prêtres égyptiens, qui desservaient ce temple, furent mis à même de reproduire, probablement, la disposition égyptienne, pour conserver un symbole dont ils avaient le secret; et il est permis de croire que si les Romains la négligèrent, c'est qu'elle ne leur disait rien.

Toutes les inscriptions gravées sur les obélisques se ressemblent assez. Leur sens général n'en est pas difficile à saisir. Nous ne parlons bien entendu que des obélisques du temps des pharaons ; car le style de ceux qui ont été élevés par les Romains est beaucoup plus obscur parce qu'il est beaucoup plus recherché.

Il ne nous est pas permis, quel qu'ait été le résultat de la découverte de Cham-

pollion, de ne pas mentionner les opinions qui, dès l'antiquité, affirment que les inscriptions qu'ils contiennent offrent l'explication de grands mystères.

Si nous en croyons Pline, les deux obélisques qu'Auguste avait fait transporter à Rome auraient contenu l'interprétation des phénomènes naturels selon la philosophie égyptienne : ces obélisques existant encore, l'un sur la place du Peuple, l'autre sur la place Monte Citorio, il est facile de s'assurer, aujourd'hui, qu'ils ne présentent aucun enseignement soit philosophique soit scientifique ; du reste les obélisques n'ont offert jusqu'ici rien de pareil ; tous sont couverts de formules assez vagues, exprimant dans le goût oriental la majesté, la puissance du pharaon qui les a élevés, et mentionnant les édifices qu'il a fait construire, les ennemis qu'il a vaincus.

La traduction des hiéroglyphes qu'on lit encore aujourd'hui sur l'obélisque de la place du Peuple et que Ammien Marcellin a donnée d'après Hermapion offre une idée assez juste de ce genre de dédicace ; (c'est la seule interprétation raisonnable d'un texte hiéroglyphique que les anciens nous aient transmise) on y retrouve, comme dans la version d'Hermapion, cette accumulation d'épithètes et de formules louangeuses que présentent en effet les inscriptions des obélisques.

Ainsi, quand Mélampus, dans la dédicace d'un traité de médecine, prétendait avoir trouvé les propriétés merveilleuses du pouls consignées sur les obélisques il aurait parlé en charlatan. Ainsi, en lisant les traductions de Kircher, il faudrait n'y voir que des extravagances, et repousser, malgré saint Clément d'Alexandrie la croyance aux secrets merveilleux sculptés sur les obélisques conservés jusqu'à nos jours : quoi qu'il en soit, Saint-Génis et Dupuis ne doutent pas que les obélisques n'aient eu un but astronomique et religieux ; enfin le géographe arabe Edrisi donne gravement une traduction de l'inscription hiéroglyphique des aiguilles de Cléopâtre : d'après lui, cette inscription tracée en caractères syriens, parlerait d'un roi Tamor qui a élevé les principaux édifices d'Alexandrie et fait apporter de loin les obélisques.

Nous prétendons, pour notre part, que la signification, qu'offrait le terme obélisque, (dans son emploi symbolique) sur les inscriptions hiéroglyphiques, suffirait, à elle seule, pour réfuter toutes les assertions sans fondement, toutes les idées étranges des écrivains anciens et modernes sur l'objet emblématique des obélisques.

Dans l'écriture hiéroglyphique l'obélisque est un signe qui a un sens déterminé, exprimant l'idée de *stabilité* : cette valeur écrite s'explique d'autant plus facilement que, dans toutes les langues, une métaphore naturelle attribue l'idée de la stabilité à la colonne, au pilier : C'est ainsi que la borne de nos champs, qui fut le dieu Terme, exprime l'idée d'immutabilité. De plus il faut remarquer que le sommet des obélisques se terminait toujours en forme de pyramide, parce qu'en réalité un obé-

lisque est une pyramide dont la base est très-allongée ; or, la pyramide par sa forme, qui offre plus qu'aucune autre des conditions de solidité, la pyramide était, chez les Égyptiens l'expression naturelle de la permanence et de la durée : ne serait-ce pas pour cela qu'on a donné une structure pyramidale aux gigantesques tombes des anciens rois ?

Ainsi ce que l'on entendait exprimer et en quelque sorte écrire par ces masses de pierre, c'était cette idée : solidité, durée, éternité ; et c'est pour cette raison qu'on les plaçait en avant du seuil des temples (ils indiquaient que ceux-ci étaient stables à jamais), et que des inscriptions hiéroglyphiques contiennent une formule placée dans la bouche des dieux, laquelle se termine par la promesse de la *stabilité à jamais*. Les deux obélisques, plantés devant les temples, étaient (dit Ampère) deux énormes hiéroglyphes, deux lettres ou plutôt deux syllabes de granit ; deux mots, enfin, placés là non-seulement pour être contemplés mais pour être lus.

Ce genre de monuments, qui dérive évidemment de la Pyramide, et est propre à l'Égypte, y était soumis à des règles invariables. Les obélisques étaient toujours *monolithes*, c'est-à-dire d'un seul morceau, (ordinairement de granit) taillé à quatre faces allant en diminuant jusqu'à une certaine hauteur ; après laquelle venait une pointe pyramydale, qu'on a nommée *pyramidion* : Observons que ces faces ne sont pas parfaitement planes ; qu'une légère convexité compense l'illusion d'optique qui les ferait paraître concaves si elles étaient droites.

Ils étaient placés sur un cube ou dé carré, de même matière, (dépassant de peu la largeur de leur fût) et posé lui-même sur un ou plusieurs degrés. Chacune des faces est décorée de figures et de caractères hiéroglyphiques, sculptés en creux avec le plus grand soin, et peints jadis de couleurs variées ; comme les hiéroglyphes qui ornaient les édifices dont ils décoraient l'entrée.

Suivant l'importance du monument, les obélisques étaient sculptés sur chaque face d'une, de deux ou de trois lignes verticales d'hiéroglyphes. Ceux qui en sont dénués n'ont pas été achevés.

Le pyramidion des obélisques était généralement décoré de sculptures en bas-relief où le pharaon était représenté faisant des offrandes à la divinité éponyme du lieu : Celui dont la pointe était dénuée de sculptures était de bronze. Il n'en existe plus aujourd'hui aucun ; mais un écrivain arabe du XIIIe siècle, Abdellatif, affirme en avoir vu un à Héliopolis, recouvert de la sorte ; et tout porte à croire que les obélisques de Louqsor étaient aussi surmontés de la pointe de bronze : Un architecte, M. Hittorf, en a judicieusement revendiqué l'emploi pour l'obélisque de Paris.

Il paraît qu'il y eut en Égypte un fort grand nombre d'obélisques. On l'infère, soit de ceux qui sont encore debout dans la vallée du Nil et des nombreux fragments qu'on y observe dans les ruines ; soit de ceux qu'on voit à Rome ou en d'autres lieux, et qui étant de granit rose ne purent être taillés, n'importe en quel temps, que dans les carrières de Syêne, où l'on en voit encore qui n'ont pas été terminés.

La tradition historique attribue des monuments de ce genre aux plus anciens pharaons ; mais aucun des obélisques connus n'est antérieur à l'avénement de la xııe dynastie. Le plus ancien qu'on connaisse, celui qui se voit encore sur l'emplacement d'Héliopolis porte les légendes royales d'Osortasen Ier qui vivait plusieurs siècles avant Sésostris, et s'était rendu célèbre par ses conquêtes sur les barbares, comme par l'érection de splendides monuments de l'une à l'autre extrémité de l'Égypte. Ses quatre faces sont ornées d'une inscription verticale dont les hiéroglyphes, sauf une légère variante, présentent le même texte, autant qu'on peut en juger par les dégradations, qui ont altéré quelques groupes de signes, et par les travaux de l'abeille maçonne qui a caché sous son mortier une face entière du monolithe. La perfection des hiéroglyphes qui les décorent, témoigne assez de la splendeur des arts en Égypte à l'époque où florissait l'antique *On*, appelée Héliopolis par les Grecs, et déjà en décadence au temps de Strabon : N'est-ce pas miraculeux que cet obélisque ait pu échapper aux ravages des pasteurs, comme aux fureurs de Cambyse.

Il reste encore d'Osortasen Ier un superbe monolithe dont la forme qui tient de la stèle et de l'obélisque mériterait d'être mentionnée dans un article sur les pierres levées.

Ce qui étonne le plus, après le travail de la taille des obélisques et de la sculpture de leurs signes hiéroglyphiques, c'est qu'on ait pu triompher de la difficulté du transport, puis de l'érection de masses aussi considérables : car plusieurs de ceux qui existent encore aujourd'hui, ont près de 80 pieds de haut ; Hérodote en mentionne, même, de 120 pieds. Tel était celui du roi Nectanèbe, que Ptolémée Philadelphe fit transporter à Alexandrie.

Pline nous a laissé quelques notions sur certains moyens de transport qui n'ont vraisemblablement été particuliers qu'à l'Égypte, traversée qu'elle est dans toute sa longueur, par le fleuve qui était sa grande route : « On dut creuser, dit-il, un canal qui, partant du Nil, allait passer sous l'obélisque couché à terre, et qu'il s'agissait d'enlever ; on remplit ensuite deux grandes barques de pierres, jusqu'à ce que leur poids fût double de celui de l'obélisque ; ainsi chargées, ces barques s'enfoncèrent dans l'eau du canal de manière à pouvoir passer sous l'obélisque, dont

les deux extrémités portaient sur les rives du canal. On vida ensuite les barques jusqu'à ce que déchargées de leur poids, et forcées de s'exhausser, elles soulevèrent l'obélisque, qu'il fut alors facile de conduire sur les eaux du Nil. »

Cette citation nous permet de croire (le fleuve traversant toute l'Égypte et les carrières étant peu éloignées de ses bords, comme la plupart des villes et leurs temples) qu'il est très-probable que l'eau fut le conducteur ordinaire de presque toutes les grandes masses, dont le transport par terre eût coûté des efforts et des dépenses incalculables, si toutefois il eût pu s'effectuer.

Mais ces masses obéliscales, une fois arrivées au lieu où il fallait en outre les ériger, quels moyens employait-on à cet effet? Existait-il de puissants moyens mécaniques, (alors connus) oubliés depuis? D'ingénieux procédés suppléaient-ils aux ressources de la science, ou bien la force des bras, le temps et la patience venaient-ils au secours des architectes? Chacun pourrait faire à ce sujet bien des conjectures, (les Égyptiens ne nous ayant laissé aucune notion qui puisse nous guider) si heureusement les transports de colosses, dont ils nous ont légué quelques représentations, ne nous démontraient que la mise en mouvement des fardeaux s'opérait par des procédés fort simples, car tout prouve que leurs connaissances mécaniques étaient assez bornées : Leur description nous explique comment il se fait que cette nation ait autant multiplié d'étonnants et dispendieux monolithes.

Lorsque les Romains furent devenus maîtres de l'Égypte, ils durent voir, avec envie, des monuments dont la proportion leur parut conforme à la grandeur de leur empire et de leur ambition. Il paraît qu'ils ne tardèrent pas à user de leur droit de conquête, c'est-à-dire de rapine, sur ce pays qu'ils avaient subjugué; c'est pourquoi nous lisons, sur la base de l'obélisque du cirque Flaminien (aujourd'hui place *del Popolo* à Rome), qu'Auguste, dans la 12e année de son règne, après avoir réduit l'Égypte sous la puissance du peuple romain, consacra ce monument au *Soleil*.

Après Auguste les empereurs ne cessèrent pas d'embellir le siége de leur empire avec ces trophées, soit qu'ils eussent enlevé ceux qui décoraient les édifices Égyptiens, soit qu'ils eussent fait tailler de nouveaux obélisques, dans les carrières de Syène particulièrement : Ce seraient ceux de ces monolithes qui sont restés lisses et sans hiéroglyphes. Il en existe encore treize à Rome dont certainement quelques-uns sont de l'époque de la domination romaine en Égypte.

Nous avons dit qu'à Rome, ces masses granitiques, étrangères au goût, en architecture et en ornementation du pays, muettes aux yeux et à l'esprit du peuple, ne signifiaient rien qui pût en rendre l'emploi nécessaire. Regardés seulement comme des

productions curieuses d'une industrie gigantesque, ils furent appliqués presque exclusivement à pyramider au milieu des cirques, ces grands amphithéâtres qui offraient, entre les gradins dont ils étaient bordés dans leur longueur, une arène ou un grand espace, divisé en deux allées par un massif relevé qu'on appelait *spina*, parce qu'il régnait, sur toute cette longueur, comme l'*épine* ou l'arête dans le corps d'un poisson. Cette *spina* recevait toutes sortes de monuments décoratifs, soit des trépieds, des autels ou des statues : ceux qu'on plaçait à une de ses extrémités étaient appelés la *meta*.

Les obélisques de l'Égypte trouvèrent sur ce massif une place très-favorable à leur effet, et ils contribuèrent singulièrement à l'embellissement des cirques; car indépendamment de l'espèce de soubassement formé par la spina ceux qu'on y dressait, posaient sur des piédestaux ornés de moulés, et presque toujours d'un seul bloc de granit rouge, taillé dans les carrières de Syène : On les y plaçait au nombre de deux ordinairement, un grand et un plus petit. Le grand était terminé, au-dessus de son *pyramidion*, par un globe de bronze doré, parce qu'il était consacré au Soleil; le petit avait, à son sommet, un disque d'argent, et il était consacré à la Lune.

En outre, il arriva qu'un genre, tout différent, de fonction fut affecté par Auguste à un obélisque Égyptien, celui de Psammétik Ier. Il le fit dresser, dans le champ de Mars, et le destina à devenir un gnomon ou cadran solaire : Pline, qui en parle avec assez de détails, nous apprend qu'il était placé, dressé et nivelé sur un vaste plateau tout en marbre blanc. Au sommet de l'obélisque était un globe de bronze doré qu'on appelait *pyropum*. On avait tracé sur le plateau des lignes, incrustées en bronze, qui indiquaient les différentes projections que devait parcourir l'ombre du gnomon. Il paraît qu'à l'emploi du cadran on avait joint, sur ce monument, les propriétés de calendrier. On voyait effectivement tracées, sur le plateau, les indications des jours, des mois, des saisons, et des équinoxes. Si l'on en croit Nardini, les différentes positions du ciel, et l'étoile des vents s'y trouvaient également figurées. Cet antiquaire rapporte aussi que de son temps, sur l'emplacement de l'ancien champ de Mars (près *San-Lorenzo in Lucina*), on trouva des règles de bronze doré, incrustées dans de grandes pierres carrées, avec une inscription en mosaïque où on lisait : Boreas spirat.

Tous les obélisques transportés d'Égypte par les Romains sont de granit et d'un seul bloc. La seule exception, qu'on connaisse à cet égard, se rencontre à Constantinople. Un de ceux qu'on y voit encore, et qui était placé dans l'hippodrome, avait été construit en plusieurs assises régulières et revêtu de bronze.

Sous les Romains on transporta aussi des obélisques hors de l'Égypte pour orner les provinces. Tel est celui de la ville de *Cataniæ*, en Sicile, qui est couvert d'hiéroglyphes : cette ville possède également les fragments d'un second qui paraît lui avoir servi de pendant; tous deux décoraient sans doute le cirque; quant à l'obélisque d'Arles en Provence, qui n'a pas d'inscriptions hiéroglyphiques, il a dû aussi être apporté d'Égypte sous l'époque romaine. Il a 17 mètres de hauteur et pèse environ 200,000 livres.

Les empereurs romains d'orient firent transporter à leur tour des obélisques égyptiens à Constantinople : c'est de là qu'on remarque sur la place de l'*At-Meïdan*, l'ancien hippodrome des Grecs, un obélisque qui ressemble par sa forme et sa dimension à celui de Louqsor. Il est connu généralement sous le nom d'obélisque de Théodose, bien que ses légendes hiéroglyphiques indiquent qu'il fut taillé par ordre du pharaon Thoutmès III. Ce monolithe servait jadis à marquer le milieu du stade. Le piédestal moins élevé que celui de Louqsor est un monument d'art très-intéressant. C'est un bloc de marbre bordé d'un chapiteau uni : aux quatre coins sont incrustés des cubes de bronze sur lesquels pose l'obélisque qui a environ 25 mètres de hauteur. Deux côtés de la base sont revêtus d'inscriptions, l'une grecque, l'autre latine, qui rappellent que cette aiguille fut élevée en 32 jours par les soins de Proclus. Sur les deux autres sont des bas-reliefs du plus beau style représentant des courses à pied, à cheval, en chariot, avec les figures des juges de la course, des magistrats, des soldats, des musiciens et des danseuses. Enfin sur un bas-relief du même piédestal on a retracé les moyens dont on se servit pour ériger cet obélisque. On y remarque des cabestans, avec des câbles, correspondants à l'obélisque renversé sur la place. Quatre hommes appliqués aux leviers de ces cabestans les font tourner; un autre assis par terre tire le câble pour le faire filer comme on le pratique encore aujourd'hui. Derrière l'obélisque on voit une grande roue à laquelle le pied du monolithe paraît assujetti. On ne remarque dans ce curieux monument aucune apparence d'échafaudage ce qui laisserait croire qu'on y a suppléé par quelqu'autre moyen.

Le pilier carré de Constantin Porphyrogénète s'élève aussi dans l'At-Meïdan et servait jadis à marquer une des extrémités de la lice dans la course des chars. Il est composé de blocs de marbre, de granite et de pierre tendre : dépouillé du revêtement qui lui donnait l'aspect d'un obélisque de bronze il semble prêt à tomber en ruine et depuis des siècles que sa chute paraît imminente, sa pointe seule est émoussée et il brave toujours les ravages du temps.

Entre tous les grands monuments de ce genre, enlevés à l'Égypte pour l'embellissement de l'ancienne Rome, et qui furent renversés ou brisés quand elle fut prise et pillée par les barbares, un seul était resté debout et complétement intact, jusqu'au

temps de Sixte-Quint. Celui-ci, ayant entrepris de rendre à la Rome chrétienne sa grandeur et sa magnificence (on peut le voir encore aujourd'hui, grâce au zèle soutenu pour les beaux-arts de tous les pontifes ses successeurs) le fit transporter devant l'église et au milieu de la place de Saint-Pierre.

C'est l'obélisque du Vatican, le seul, comme on vient de le dire, qui s'était conservé sur son piédestal dans le cirque où il avait été érigé. L'architecte Fontana fut chargé du transport et de l'érection de ce précieux monolithe. Des médailles furent frappées pour consacrer le succès de cette entreprise et perpétuer le nom de l'architecte. Après quoi on retira des ruines du grand cirque, les deux fragments d'un autre obélisque, le plus colossal qui eût été à Rome, et on les replaça l'un sur l'autre de manière à lui rendre, en apparence, son ancienne intégrité. C'est celui qu'on voit en face, et sur la place, de Saint-Jean-de-Latran. Il mesure 55 mètres de hauteur ; sa base a $1^m,6^c$ de longueur et son poids est de 938,225 livres. Il porte le nom du pharaon Thoutmès III, 5^{me} roi de la XVIIIe dynastie, qui régna vers l'an 1736 avant l'ère chrétienne.

On doit encore à Sixte-Quint, la restauration et l'érection de l'obélisque qui orne la place *del Popolo*, ainsi que de celui qui s'élève en face de Sainte-Marie-Majeure.

Après Sixte-Quint, on vit, successivement, sortir des décombres, reparaître, et s'élever sur les différentes places de Rome, tous les autres obélisques, aussi bien ceux que le temps avait épargnés en entier, que ceux qui avaient besoin de restauration : tel fut celui de la place Navone sous le pape Urbain VIII. Tel fut encore celui de la place de la Minerve sous Alexandre VII.

Enfin le pape Benoît XIV, ayant fait transporter les morceaux de l'obélisque horaire devant le palais de Monte-Citorio, ces morceaux ont été depuis réunis et restaurés par les ordres du pape Pie VI, qui a rendu à cet obélisque une partie de son ancienne destination, en le faisant dresser orné d'un nouveau globe de bronze, et surmonté du style d'un gnomon, qui lui permet encore de servir de méridien : nous avons déjà dit qu'il datait de Psammetik Ier, qui vivait environ 120 ans avant la conquête des Perses. Ce pontife ne se borna pas à cette restauration ; il fit rechercher ceux qui se trouvaient encore enfouis, et relevant les deux derniers obélisques, il en fit dresser un sur la place de Monte-Cavallo, et l'autre en face de l'église de la Trinité-du-Mont.

A l'exemple de la Rome antique et de la Rome moderne, la plupart des capitales de l'Europe ont rivalisé d'émulation pour orner leurs places, ou leurs musées, de ces monuments, curieux, non-seulement par leur antiquité, mais par leur matière ou la grandeur de leurs dimensions. Les musées de Londres, de Florence et de Turin sont

les heureux possesseurs de petits obélisques égyptiens ; et en dehors de celui d'Arles, qui ne figure ici que pour mémoire, la France possède un des plus beaux obélisques connus.

Indépendamment de l'intérêt historique qui se rattache à ce précieux débris d'une splendeur passée, sa possession acquiert un nouveau lustre par le souvenir glorieux de nos victoires dans l'antique patrie des pharaons, par le souvenir non moins glorieux de nos conquêtes scientifiques, et en particulier par celui de la découverte du système hiéroglyphique, due au génie de Champollion le Jeune.

On sait que les deux obélisques de *Louqsor* (village bâti sur une partie de l'emplacement de Thèbes) furent donnés à la France par Mohammed-Aly : ils décoraient la porte d'entrée d'un vaste palais construit par Amenophis-Memnon, continué par ses successeurs, et que Ramsès II paraît avoir achevé. Ils ne sont pas exactement de la même dimension : l'obélisque oriental, le plus élevé, dont le pyramidion est entier (il est resté sur place), a $25^m,50$ de hauteur totale, soit 77 pieds 6 lignes, et sa base a $2^m,51^c$ de largeur ($7^p\ 8^p\ 8^l$) ; il doit peser environ 257,169 kilogrammes : l'obélisque occidental, qui a été transporté à Paris et qui s'élève actuellement sur la place de la Concorde, a $22^m,85^c$ ($70^p\ 5^p\ 5^l$) de hauteur y compris le pyramidion qui est en partie détruit ; il a $2^m,44^c$ ($7^p\ 6^p\ 3^l$) dans sa plus grande largeur à la base, et doit peser environ 220,528 kilogrammes : leur inégalité de hauteur était rachetée, non-seulement par des socles inégaux, mais le plus petit était placé en avant, de manière à augmenter en apparence sa diminution. Leurs arêtes sont vives et bien dressées, leurs faces ne sont pas parfaitement planes ; elles offrent une convexité de 3 centimètres exécutée avec soin, dans le but de corriger, comme nous l'avons déjà fait observer, l'effet concave produit par les surfaces planes. Enfin ces deux obélisques étaient placés sur des socles ou dés reposant eux-mêmes sur une base qui touchait le sol, et faits d'un seul bloc de granit rose.

Pour mieux faire apprécier nos explications nous avons cru utile de dresser un tableau des obélisques les plus célèbres, et dont, à diverses époques, on a relevé les mesures : Nous avons réuni, ensemble, ceux qui ont les mêmes dimensions.

ARCHITECTURE.

TABLEAU DES OBÉLISQUES DE GRANIT D'ÉGYPTE, MESURÉS ;

AVEC LEURS DIMENSIONS EXPRIMÉES : EN COUDÉES MOYENNES, EN PIEDS DE PARIS ET EN MÈTRES

	COUDÉES MOYENNES de 15 pouces 17 lig.			PIEDS DE PARIS.				MÈTRES.	
	HAUTEUR.	GROSSEUR DU HAUT.	GROSSEUR DU BAS.	HAUTEUR.	GROSSEUR DU HAUT.	GROSSEUR DU BAS.	HAUTEUR.	GROSSEUR DU HAUT.	GROSSEUR DU BAS.
I. Les deux grands obélisques dont il est parlé dans Diodore de Sicile...	120	6	9	144p 0p 0	7p 0p 2	11p 4p 7	48m,259	2m,412	3m,616
II. Les deux obélisques de Nuncoréus, fils de Sésostris, selon Hérodote, Diodore de Sicile et Pline...	100	5	8	125 0 0	6 2 5	9 10 0	40,199	2,009	3,214
III. L'obélisque de Rhamessès, transporté à Rome par Constance...	91	4 4	7 7	111 4 6	5 10 6	9 7 4	36,172	1,805	3,115
IV. Les deux obélisques attribués par Pline à Smerrés et Eraphius...	88	4 4	7 7	108 10 9	5 5 10	9 5 4	35,774	1,809	3,014
V. L'obélisque de Nectanèbe, élevé auprès du tombeau d'Arsinoé par Ptolémée Philadelphe...	80	4	7	99 0 0	5 0 0	8 8 0	32,152	1,624	2,815
VI. L'obélisque de Constance, restauré et placé auprès de Saint-Jean de Latran.	80	4	7	99 0 0	5 10 0	8 0 0	32,150	1,805	2,925
VII. La partie de l'un des obélisques du fils de Sésostris, dressé actuellement au milieu de la place de Saint-Pierre de Rome...	65	4 4/9	7 1/20	78 0 0	5 6 0	8 4 6	25,153	1,786	2,887
VIII. Les deux autres de Louqsor...	60	4	6	74 5 0	5 0 0	7 7 6	24,119	1,624	2,461
IX. L'obélisque d'Auguste, provenant du grand cirque, dressé sur la place de la porte du Peuple, à Rome...	56	4	5	75 4 4	4 4 0	7 0 0	25,806	1,294	2,275
X. Les deux plus grands obélisques des ruines de Thèbes...	55 4/9	4	5 5	68 4 6	4 13 0	7 0 4	22,392	1,543	2,382
XI. L'obélisque d'Auguste, élevé par Pie VI, sur la place de Monte-Citorio.	54	4	5 6	67 6 6	4 4 4	7 0 6	21,556	1,325	2,450
XII. Trois obélisques, deux d'Alexandrie, appelées aiguilles de Cléopâtre et un d'Héliopolis...	51	4	6	65 0 0	4 11 0	7 0 0	20,465	1,370	2,465
XIII. L'obélisque que Pline a attribué à Sothis...	48	4	6	59 4 0	4 15 0	7 0 0	19,294	1,394	2,370
XIV. Les deux autres obélisques des ruines de Thèbes...	48	4	5 5	» » »	4 6 0	7 0 »	»	1,394	»
XV. Le grand obélisque de Constantinople...	45	4	5 1/2	56 0 0	4 6 0	5 9 8	18,194	1,394	2,340
XVI. L'obélisque de la place Navone, tiré du cirque de Caracalla...	41	2 4/5	5 5	51 6 0	3 7 0	4 10 0	16,749	0,895	1,540
XVII. L'obélisque d'Arles...	38	3	4 1/2	47 0 0	3 9 0	5 7 6	15,917	1,394	2,275
XVIII. L'obélisque de Sainte-Marie-Majeure, tiré du mausolée d'Auguste...	36	2 3/5	4 1/5	45 4 4	3 15 0	4 4 0	14,729	0,915	1,421
XIX. L'obélisque des jardins de Salluste, d'après Mercati...	36	2 1/2	4	45 4 4	2 15 6	4 4 0	14,729	0,915	1,520
XX. L'obélisque de Bijjig, en Égypte...	32	2	4	40 4 0	3 9 0	5 0 10	15,095	0,805	1,299
XXI. Le petit obélisque de Constantinople, selon Gyllius...	28	2	4 1/3	32 1 0	3 9 8	6 0 0	10,422	1,205	1,899
XXII. L'obélisque de Barberini...	22 1/3	1 3/4	2 2/5	28 2 0	2 4 0	2 9 0	9,154	0,665	0,895
XXIII. L'obélisque de la villa Matheï...	20	1 1/2	2	24 9 0	2 1 0	2 9 0	8,040	0,677	0,895
XXIV. L'obélisque de la place de la Rotonde...	15	1	2	18 10 10	2 1 2	2 4 10	6,141	0,650	0,782
XXV. L'obélisque de la place de Minerve, porté par un éléphant, élevé sur un piédestal du Bernin...	14	1	1	16 6 6	1 10 0	2 1 0	5,390	0,615	0,707
XXVI. L'obélisque de la villa Médicis...	12 1/2	1	1	15 1 0	1 10 0	2 1 0	4,915	0,602	0,725

PYLONES.

Le mot pylône, qui sert à désigner les massifs à quatre faces qui se trouvent à l'entrée d'un édifice égyptien, est un substantif (tiré du grec (πυλη) qui veut dire : porte) que Diodore de Sicile a, improprement, employé dans la description du palais d'Osymandias, et que les traducteurs ont, encore plus mal à propos, rendu par celui d'*Atrium*. Il est admis aujourd'hui qu'il faut entendre par ce terme l'ensemble de la porte et des deux massifs qui l'accompagnent.

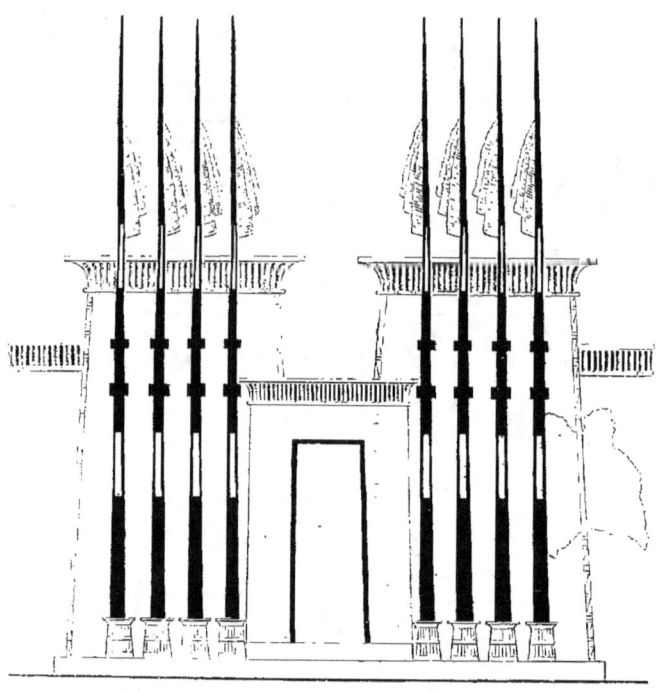

On peut donner une idée de la hauteur que pouvaient atteindre ces constructions, par celle du pylône du palais de Karnak qui était de 45 mètres et demi, et de leur étendue, par la longueur de ce même pylône qui était de cent treize mètres : la hauteur probable de sa porte d'entrée était de vingt mètres, sous le

ARCHITECTURE. 199

plafond ; mais la hauteur totale, en y comprenant l'architrave et la corniche, de vingt-six mètres ; enfin, sa profondeur ou épaisseur était de près de quinze mètres, y compris un escalier d'un mètre et demi de largeur. On sait qu'il existait, sur la façade des pylônes, des rainures cunéiformes destinées à recevoir des mâts ornés de banderolles et de pavillons. (Voir le bois, page 198.)

Ces vastes portails, qui précédaient les temples et les palais, avaient leurs façades inclinées ; mais les deux massifs comprenaient, entre eux, une porte à montants verticaux, parce qu'il en serait résulté un porte-à-faux choquant pour l'œil, et qui aurait donné lieu à douter de la solidité de l'édifice, si les lignes inclinées qui les terminaient, eussent été dirigées tant soit peu en dedans de la porte. Il est, en effet, certain, qu'en tout temps, dans les constructions égyptiennes, on évitait avec soin, de blesser, même en apparence, les règles de la solidité sans lesquelles il ne peut rien s'édifier qui s'impose à l'imagination comme possédant les conditions du colossal.

Les grandes lignes des pylônes étant prolongées viendraient, en effet, toujours aboutir exactement à la naissance des montants de la porte ; c'est ce qui fait qu'après tant de siècles il ne s'est opéré aucun changement dans cette direction précise, là où les portes et les pylônes sont restés intacts : n'est-il pas permis de reconnaître, ici, une nouvelle preuve des véritables connaissances dans les éléments de la géométrie que possédaient les constructeurs égyptiens, en même temps que de la perfection de leurs moyens mécaniques et de l'excellence de leurs méthodes pratiques.

Il est facile de s'apercevoir que les portes des pylônes sont d'une proportion très-élégante, et que leur hauteur est toujours plus du double de leur largeur : des recherches minutieuses ont permis de reconnaître qu'elles étaient fermées par des vantaux faits de pièces de bois assemblées avec art, dont les battants s'ouvraient dans l'épaisseur même de la construction, et que des renfoncements étaient pratiqués pour les recevoir.

On a remarqué encore que la corniche de chaque massif se trouvait divisée, par des compartiments égaux, dans chacun desquels les mêmes figures, sculptées, se trouvaient distribuées de manière à former un ornement, ayant une signification

précise, en même temps que d'un effet agréable à l'œil et d'une très-grande richesse. En outre sur la moulure inférieure de la corniche, qui continue en descendant, sous forme de rouleau, le long des angles du massif, on voit représenté, par l'artiste chargé de la sculpture, un ruban, qui l'entoure tout entière, alternativement roulé en cercle ou en spirale.

La position des deux massifs de cette étrange construction (tout à fait particulière à l'Égypte, et qui n'a été imitée dans aucune autre architecture, sauf, d'un peu loin, dans l'architecture arabe, en usage, plus tard, sur ce même sol), qui sont si semblables, également larges à leur base, également plus étroits vers le sommet, avec leur épaisseur relativement médiocre, et s'élevant, l'un à côté de l'autre, bien au-dessus de la porte qui se trouve comprise entre eux, a donné lieu de croire qu'ils furent l'imitation de deux tours carrées placées, originairement, pour la défense de l'entrée des édifices : Leur hauteur et les escaliers intérieurs, qui conduisent jusqu'à leur sommet, peuvent encore les faire regarder comme ayant dû servir d'observatoires, si nécessaires chez ce peuple, dont la religion était, en grande partie, basée sur l'astronomie.

On remarque, sur tous les pylônes, quelques particularités caractéristiques : D'abord, les corniches qui ont toujours la même forme; puis la distribution des sculptures à la partie supérieure. Celles-ci représentent constamment des divinités assises, devant lesquelles des prêtres, debout, apportent des offrandes. Chacune des scènes forme une sorte de tableau sculpté, séparé, avec soin, de celui qui les suit par des légendes hiéroglyphiques intermédiaires, et, dans le registre inférieur, les figures sont énormes proportionnellement, et toutes debout : Enfin le soubassement des pylônes est décoré par les tiges et les fleurs de la plante sacrée, du lotus.

Ce genre de construction, qui a, en outre, les montants et les corniches de sa porte décorés, également, de compositions sculptées, se trouve donc, de la sorte, être vêtu d'une parure, ornementale dans toutes ses parties : La profusion des sculptures y est extrême; mais il n'en résulte aucune fatigue pour l'œil; parce que les lignes architecturales n'en sont pas interrompues, et parce que ce système de décoration, si inattendu qu'il paraisse, plaît et flatte le regard au premier aspect : Cela tient à l'heureuse disposition des ensembles, à la simplicité dans la pose des figures, à la façon uniforme dont la sculpture est répandue sur toutes les surfaces, et enfin, surtout, au peu de relief de l'ornementation, qui ne produit, nulle part, ni de grandes ombres, ni de vives lumières.

SPHINX.

Nous avons déjà abordé le sujet des figures hybrides égyptiennes, dans le livre deuxième, en faisant connaître leur fin théogonique ; nous allons, maintenant, les examiner dans leur fonction architecturale, qui, incontestablement, a dû s'y lier étroitement.

Ces représentations symboliques, ont, on le sait, chez tous les peuples qui les ont employées, imprimé à l'architecture un caractère original qui indique, clairement, le génie et les notions mythiques qui ont présidé à la construction des édifices ; mais c'est en Égypte, surtout, (où l'art, sous peine de manquer à sa mission, était tenu de chercher le moyen de perpétuer d'une manière indestructible, non le souvenir des formes; mais celui des idées, des êtres et des choses) que, dans l'association des caractères distinctifs de chacune des espèces concourant à la création de l'être hybride, l'on ne pouvait se dispenser de faire droit aux exigences de la caste sacerdotale, en lui livrant une œuvre artistique, spécialement appropriée à l'expression la plus complète des combinaisons qui servaient d'organes à la théogonie.

Partout donc où nous rencontrons ce monstre fabuleux, auquel les Grecs ont donné le nom de *Sphinx* (terme qu'il est plausible de croire dérivé de leur verbe qui signifie « embarrasser l'esprit »), nous sommes forcé de supposer que la théogonie égyptienne suggérait à la pensée humaine l'idée du mystérieux, de l'insoluble, de l'insondable : Aussi les palais, de même que les temples, étaient-ils presque tous ornés de sphinx, tantôt affrontés à la porte des édifices, tantôt rangés sur deux longues lignes parallèles en forme d'avenue : Quelquefois même un sphinx, à lui seul, formait un monument, à l'instar de ce colosse, debout à l'orient de la seconde pyramide de *Gizeh*, que les Arabes, auxquels Mahomet a inspiré de l'horreur pour toutes les représentations d'hommes ou d'animaux, ont détérioré, en en défigurant le visage à coups de flèches et de lances. Nous n'aurons garde de mettre en oubli, en parlant de ce colosse, que Pline prétend que le corps d'Amasis fut déposé dans son intérieur ; tandis que d'autres auteurs ont cru que le puits de la grande pyramide y conduisait, et que les prêtres, s'y rendaient à une certaine époque de l'année pour y faire entendre leurs oracles.

Écoutons, un instant, à propos de sphinx, M. Ernest Feydeau : « Il y a, dit-il, à l'entrée du Capitole deux sphinx de marbre, qui sont les travaux de sculpture les plus gigantesques ou les plus curieux des Égyptiens, et qui peuvent par leur conservation nous initier aux secrets de leur destination, et nous dire si le sphinx n'était qu'un immense hiéroglyphe qui devait apprendre au peuple le temps où

devait arriver l'événement le plus important de toute l'année. Savary prétend qu'on l'avait multiplié à l'infini et qu'on le voyait devant tous les monuments remarquables, parce qu'il était pour le peuple l'équivalent de cette phrase : *Peuples, sous tel signe, dans tel temps, le fleuve débordera sur vos campagnes et y portera la fécondité.* »

Un passage des *Stromates* de Clément d'Alexandrie affirme, de son côté, que le sphinx fut l'emblème de la sagesse unie à la force : cette interprétation pourrait suffire si cette création fantastique n'eût eu qu'une seule forme déterminée, parce que les monuments confirmeraient alors cette induction d'un symbole général; la force et la sagesse devant être considérées comme des qualités communes à tous les personnages mythiques auxquels l'Égypte rendait un culte habituel; mais elle est incontestablement insuffisante, parce qu'il n'est pas permis d'ignorer que cette dénomination servait à désigner diverses figures telles que les *sphinx androcéphales*, les *androsphinx*, les *sphinx hiéracocéphales*, et les *criosphinx*, à moins toutefois que les attributs particuliers à chaque divinité, ajoutés à cet emblème, n'aient été l'unique cause de la diversité de ses représentations.

Les pharaons furent aussi figurés d'une manière symbolique par le sphinx comme participant tous à la plénitude de la force et de la sagesse des dieux, au nombre desquels on les inscrivait de leur vivant même : c'est, du reste, à ce fait qu'on impute la création de presque tous les sphinx androcéphales : Les androsphinx portaient ordinairement le *claft*, coiffure civile, striée et ornée d'un uræus, symbole de la royauté au-dessus duquel on plaçait le *pschent* : en outre, un large collier appelé *ousch* et les appendices de la coiffure aidaient à vaincre les difficultés de l'assemblage de deux natures différentes. Le grand sphinx serait une création de ce genre.

On voit quelquefois aux sphinx, sculptés en bas-reliefs, deux longues ailes essorantes qui sortent des épaules : il existe aussi, mais sur les bas-reliefs seulement, d'autres créations plus fantastiques du même ordre, dont la dénomination n'est pas parvenue jusqu'à nous : rappelons seulement, ici, que les sphinx, qui sont toujours représentés, par la sculpture en ronde bosse, accroupis et dans une pose calme et majestueuse, sont souvent figurés debout et en mouvement sur les bas-reliefs et les petits monuments.

Le nombre considérable de sphinx placés sur les dromos qui précédaient les différents édifices de Thèbes a confirmé, depuis le siècle dernier, ce que les anciens nous avaient appris de l'emploi des sphinx pour former les avenues des édifices sacrés : l'un de ces dromos était entièrement bordé de béliers, un autre de criosphinx, un troisième de sphinx : tous ces sphinx sont monolithes et à peu près de même dimension; ils sont placés sur deux lignes parallèles, les uns en face des

autres, et chacun sur un piédestal décoré de légendes hiéroglyphiques qui rappellent le nom et les titres des pharaons qui les firent ériger.

COLONNES ET PILIERS.

Les architectes prétendent reconnaître l'origine des colonnes dans les troncs d'arbres plantés en terre : la base et le chapiteau seraient l'imitation des liens de bois vert et du fer que, plus tard, on mit au sommet des arbres pour les empêcher de se fendre ; l'architrave serait un tronc équarri, posé immédiatement sur les troncs ; enfin la frise occuperait la hauteur des solives destinées à former la couverture, et leur grosseur, ainsi que l'intervalle qui les sépare, auraient donné l'idée des triglyphes et des métopes qui caractérisent la frise dorique ; les modillons seraient les bouts des soliveaux placés en talus ; la corniche représenterait les planches qui les recouvraient pour former ensemble la couverture ; comme le fronton serait la reproduction pure et simple de la forme de cette couverture.

Mais tout ceci, à notre sens, est plus ingénieux que probable ; car il y eut une architecture particulière à l'Égypte, où les pluies sont si rares, et où les magnifiques monuments, qui y subsistent encore, sont presque toujours à ciel ouvert ou en terrasse : or cette architecture, qui prit bien certainement naissance dans ces pays, ne paraît y avoir subi de modifications, dans le sens indiqué plus haut, que du fait des Grecs qui avaient habité un climat plus rigoureux. C'est ce qui nous fait dire que, certainement, les ordres Grecs et Romains ne nous paraissent pas avoir été la source essentielle de l'art architectural ; et qu'on peut aussi trouver ailleurs de beaux modèles.

Mais, s'il est vraisemblable que ce furent les troncs d'arbres qui fournirent l'idée des colonnes, il nous paraît impossible de voir rien qui puisse en donner une plus parfaite image qu'un beau dattier dont la tige droite et svelte, est couronnée d'un bouquet de feuilles et de fruits, et dont les racines forment toujours un empâtement qui lui sert de base. Tel encore le bananier avec ses longs régimes de fruits et ses grandes feuilles unies.

Les constructeurs Égyptiens, qui avaient constamment ce beau modèle sous les yeux, semblent en effet avoir conservé le souvenir de cette origine dans plusieurs de leurs colonnes dont le fût est ciselé et couvert d'écailles, et dont le chapiteau est orné de palmes et de fruits. D'autres végétaux pourraient encore avoir fourni de charmants modèles ; tels sont les papayers, dont nous empruntons la gracieuse description à Chateaubriand : « Leur tronc droit, dit-il, grisâtre et guilloché, de la hauteur de vingt

à vingt-cinq pieds, soutient une touffe de longues feuilles à côtes, qui se dessinent comme l'anse gracieuse d'un vase antique. Ses fruits en forme de poires sont rangés autour de la tige, on les prendrait pour des cristaux de verre ; l'arbre entier ressemble à une colonne d'argent ciselé, surmonté d'une urne corinthienne. » Tel est le papayer, dont le tronc sans branches, a la forme d'une colonne entourée, dans sa partie supérieure, de plusieurs rangs de melons verts, et est surmonté d'un chapiteau de larges feuilles semblables à celles du figuier ; tels sont enfin, les palmistes qui élèvent à plus de cent pieds leurs colonnes nues surmontées d'un bouquet de palmes.

Le pilier doit son origine aux étais dressés pour soutenir le plafond des carrières, et l'on en rencontre encore des spécimens sans couronnement et sans architrave, tel qu'il fut employé souvent dans les vieux édifices. C'est l'esprit d'imitation qui introduisit l'architrave comme un élément indispensable de sa solidité, et qui y sculpta même en dessous des denticules arrondis. On peut en voir un exemple sur la façade d'un tombeau, sculpté dans le roc, à Beni-Haçen.

N'oublions pas que la décoration peinte précéda la sculpture : à cette époque les ornements sculptés furent donc d'abord représentés en couleur, et les moulures des grands édifices seulement peintes sur les surfaces planes des murs et des piliers. C'est ce qui nous permet d'affirmer que la fleur du lotus, l'aigrette du papyrus, le dattier et divers autres végétaux, représentés en même temps que les têtes des divinités et différents emblèmes, furent les pre-

miers ornements en peinture. On voit encore dans les hypogées de Metcharra et en face du sanctuaire de Karnac, des piliers décorés de cette manière. L'usage les ayant ensuite consacrés, on les reproduisit en relief lorsque les exigences du style eurent substitué la sculpture à la couleur.

Plus tard on substitua les piliers polygonaux aux piliers carrés, et quand eut lieu cette substitution la difficulté d'orner d'étroites et longues facettes donna, peut-être naissance aux chapiteaux.

C'est un fait curieux à noter, que de voir les deux architectures Égyptienne

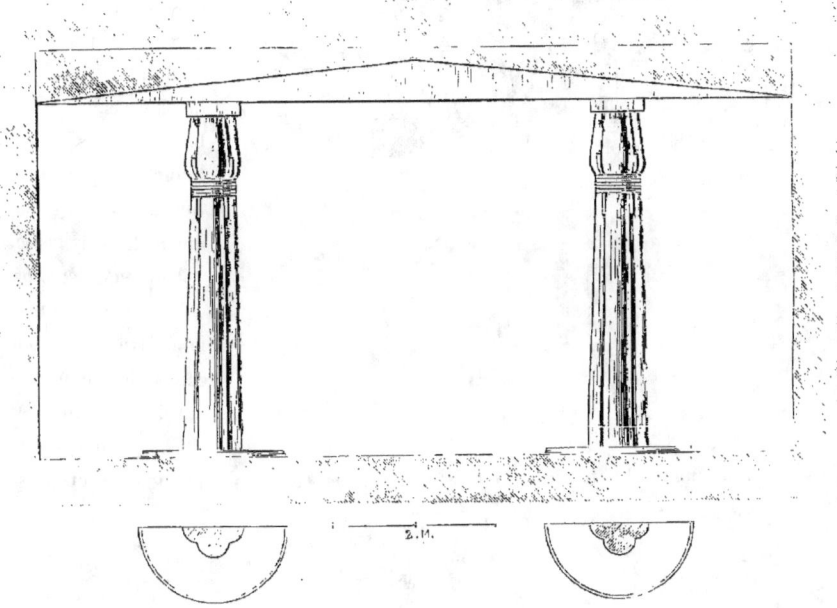

et Grecque, parties pour ainsi dire du même principe et arrivées à des résultats si dissemblables, employer toutes deux, dès le début de l'art la simple colonne polygonale dont nous admirons le grandiose sévère. On peut s'en rendre compte en examinant les colonnes protodoriques de Beni-Haçen. Elles portent quinze cannelures dont le creux n'excède pas un demi-pouce, et une bande de la largeur des cannelures, toute couverte d'hiéroglyphes, qui complète les seize pans du fût.

Les piliers carrés et les piliers polygonaux se partagèrent la faveur des architectes égyptiens jusqu'au jour où la grandeur des édifices, devant s'élever au delà

de l'échelle adaptée au fût polygonal, leur fit adopter les colonnes à chapiteaux.

Le style plus allongé de ces nouvelles colonnes, ayant mieux répondu aux exigences des édifices d'une hauteur gigantesque, dans les derniers temps pharaoniques, elles furent uniquement employées, ainsi que toutes les variétés qu'elles suggérèrent. Cependant l'époque de leur invention est assez incertaine; mais le chapiteau à campane avec la fleur ou le bouton de lotus ou de papyrus, et probablement aussi la colonne dactyliforme, furent usités à l'époque de la VI° dynastie.

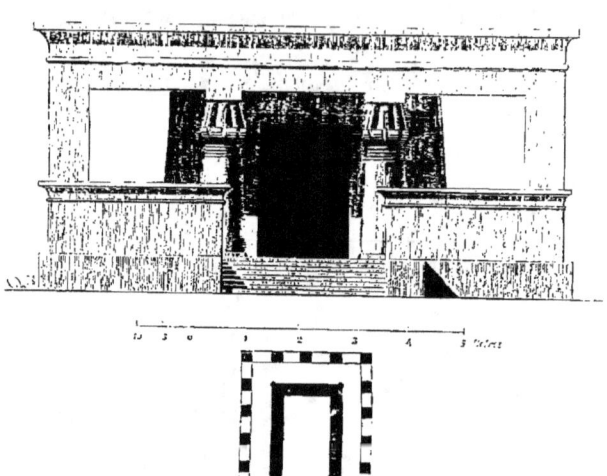

Les plus élégantes colonnes, à bouton de lotus tronqué, sont celles des hypogées de Beni-Haçen, où elles se trouvent employées simultanément, avec les piliers à pans et les colonnes à cannelures creuses.

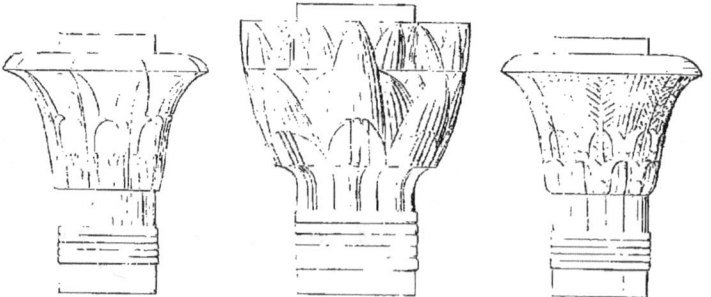

Enfin un chapiteau à touffe de lin ou toute autre fleur est aussi représenté, dans les plus anciennes peintures, supportant des canapés de bois.

Mais les colonnes lotiformes et dactyliformes ne furent pas une imitation des

supports de bois dans les constructions primitives. Elles doivent leur origine aux ornements coloriés, (puis sculptés et peints sur les piliers carrés) qui furent arrondis de façon à représenter la forme de la plante elle-même. On peut également affirmer que l'assemblage d'un certain nombre de tiges pour former une colonne ne dut pas son origine à la ressemblance d'un aussi frêle support, et qu'il fut bien plutôt imaginé, en taillant les quatre faces, ainsi décorées, des anciens piliers.

Enfin la formation des piliers polygonaux et des colonnes protodoriques provient, évidemment, des angles du pilier carré abattus pour plus de commodité ; ce qui donna lieu, d'abord au pilier octogonal, qui fut subdivisé lui-même en seize pans, lesquels, à leur tour, furent allégés et creusés de façon à former une colonne à cannelures creusées. Ce fut, sans nul doute, à ce genre de colonnes, (le plus ancien ordre Égyptien) que les Grecs empruntèrent leur fût dorique.

Il n'est donc pas impossible, comme l'a avancé Wilkinson, que l'idée du chapiteau dorique ait été suggérée à quelque artiste Grec par la colonne à bouton de lotus : car, la partie supérieure étant enlevée et l'abaque abaissé, on a bien visiblement le chapiteau dorique avec des viroles ; véritable anomalie sur des fûts où il n'y a rien à lier.

La colonne égyptienne, comme la colonne grecque, était construite de plusieurs assises ; mais celles-ci, au lieu d'être des rondelles ou des tambours complets, étaient formées de demi-tambours (retenus, quelquefois, par des queues d'aronde en bois), dont les joints étaient placés, alternativement, à angles droits. On n'employait de tambours entiers que pour les petites colonnes : les colonnes monolithes étaient toujours en granit ; on ne les trouve employées que dans le Delta.

Les colonnes égyptiennes sont bien plus variées de forme que les colonnes grecques ; il serait donc assez difficile de les classer méthodiquement, comme il a été fait pour les ordres appelés classiques : disons, cependant, quoique les colonnes de même forme n'aient jamais été assujéties à des proportions rigoureuses, qu'on peut, (en exceptant les piliers simples ou polygones) les diviser en sept ordres différents, dont le *premier* paraît avoir été la colonne à cannelures creuses, ou le protodorique usité dès la douzième dynastie : le *deuxième*, la colonne à faisceau, surmontée de boutons de lotus, autrement dit la colonne lotiforme, telle qu'on la voit dans les hypogées de Beni-Haçen ; dont le *troisième*, serait la colonne cylindrique de même galbe : le *quatrième*, la colonne à campane, imitant le papyrus, (autrement dit la colonne papyriforme) employée surtout dans le cours de la treizième dynastie et dont les plus beaux spécimens se voyaient à Thèbes : le *cinquième*, la colonne dactyliforme qui pourrait bien être plus ancienne ; mais ne fut généra-

lement employée que sous les Ptolémées : Le *sixième*, la colonne hermétique, à masque d'Athor, surmontée d'un petit naos, en guise de dé, ordre qui apparaît dès la dix-huitième dynastie, mais ne se montre dans toute sa beauté que dans le portique de Denderah : enfin le *septième* et dernier ordre, serait la colonne composite, à campane, surchargée d'ornements divers, et quelquefois surmontée du dé hermétique, qu'on rencontre dans tous les monuments de la basse époque, à partir de Nectanèbe.

Quant au pilier caryatide atlante, fréquemment usité sous les dix-huitième et dix-neuvième dynasties, il ne peut être classé avec les colonnes; non plus que le pilier à tête d'Athor, ni le pilastre à tête de génisse.

Rappelons, ici, que toutes les figures adossées aux piliers sont des statues des pharaons, sous la forme d'Osiris, ce qui leur a fait donner le nom de piliers osiriaques; qu'elles ne supportent jamais aucune partie de l'édifice, et sont purement décoratives : les Égyptiens n'ont jamais employé, en effet, les caryatides proprement dites; les seules figures qu'ils aient fait servir à supporter quelque partie des monuments ayant toujours été des représentations de captifs; et encore ne voit-on celles-ci que rarement usitées. Le seul exemple que nous connaissions, se remarque au petit pavillon de Ramsès III à Thèbes; on y aperçoit des captifs sortant à mi-corps au-dessus d'une console et supportant avec leurs têtes une décoration architecturale qui a disparu.

TEMPLES ET SPÉOS.

Nous avons dit que chez les Égyptiens le temple, proprement dit, fut toujours bien distinct de ses accessoires. Cette distinction nous semble remonter à l'origine de l'art, à l'époque où les édifices sacrés n'étaient que des bâtiments rectangulaires, formés de quatre murs soutenant une terrasse. Ce sera le besoin d'ombre qui, dans leur climat ardent, aura fait ajouter des portiques, des galeries aux édifices déjà construits; et, par suite, les Égyptiens, si respectueux pour les antiques usages, auront continué à maintenir la distinction entre le temple et ses dépendances; alors même qu'ils en construisirent toutes les parties à la fois.

On peut bien admettre, croyons-nous, que l'architecture, comme tous les autres arts, ne soit redevable de ses premiers perfectionnements qu'au hasard ou à des essais plus ou moins heureux : d'après ce nouveau raisonnement, on aurait d'abord employé les briques de terre ou d'argile séchées au soleil, et, plus tard les briques durcies au feu; puis on aurait taillé les masses de pierre fournies par le sol; après quoi on les aurait superposées sans aucun jointoyement : et ce ne serait qu'alors que certains accidents, dérangeant leurs travaux, les auront fait douter sur la valeur de leurs prati-

ques inconscientes, que les constructeurs se seront trouvés forcés de raisonner sur la solidité du travail entrepris ; et auront été mis, alors, dans l'obligation d'établir des principes de construction.

Les progrès furent donc lents et insensibles ; la réitération de cas semblables exigeant, constamment, la même conduite, leur réussite seule a dû fixer les principes : on s'aperçut alors qu'il y avait des règles sûres ; on se rendit compte des causes et des effets dans les opérations ; on appliqua la science à la pratique de l'architecture ; et dès lors les progrès furent incessants, lumineux ; alors, quoique réduite encore à des conjectures auxquelles le calcul et le raisonnement ne pouvaient donner que plus tard toute la force de la vérité, la théorie en surgit. Mais si c'est ainsi que l'expérience dut engendrer la théorie, il n'en a pas moins fallu l'expérience jointe au génie pour comprendre l'effet et la résistance des voussoirs et des claveaux, parce qu'il a fallu connaître la nature et la solidité des matériaux pour calculer leur poids et la poussée qu'ils exercent les uns contre les autres.

Aussi des siècles se sont-ils écoulés avant de joindre à la régularité une distribution commode et une grande solidité. « Que de siècles, a dit Pausanias, séparent la simple chaumière de Delphes couverte de branches de laurier, du temple de ce nom si renommé depuis, par sa magnificence. »

Du temps de Vitruve on voyait encore, à Athènes, les restes de l'édifice informe et grossier où s'assemblait l'Aréopage au commencement de son institution ; c'était une mauvaise masure bâtie de terre et d'argile.

L'homme, dans les progrès de sa civilisation, mit des soins particuliers aux demeures consacrées à ses dieux, et à mesure que les habitations particulières devinrent plus grandes et plus élégantes, les temples aussi, eurent plus de circonférence et furent embellis de portiques et de galeries. Les monuments de la plus haute antiquité qui subsistent encore de nos jours, doivent leur élévation aux idées religieuses. Depuis les pyramides de Memphis jusqu'aux pyramides du Mexique, depuis les pierres druidiques et gauloises jusqu'aux temples de l'Égypte, de l'Inde et de la Grèce, soit qu'on les considère comme des temples ou comme des tombeaux, on est forcé de reconnaître que les sentiments religieux ont donné naissance aux premiers monuments de l'architecture.

Les temples ne se firent d'abord remarquer que par le gigantesque de leurs masses et la grossièreté de leur forme. Ces grands édifices offraient d'immenses surfaces nues qu'il fallut couvrir, alors la sculpture et la peinture prirent naissance : puis, le goût s'accroissant avec les richesses et le luxe, l'architecture devint plus légère et commença à se parer d'ornements plus délicats.

Les temples se distinguèrent, aussitôt, par l'ostentation d'un travail long et fastueux, comme par des ornements ou des détails prodigués, le plus souvent, sans discernement et dans l'ignorance de l'effet à produire : et ce ne fut qu'après tous ces écarts, que le vrai goût commençant à se former on apprit à réunir la solidité à la convenance et à la symétrie ; trois mots qui comprennent et résument tout l'art architectural.

On sait que de tout temps les souverains se croient les émules des dieux : aussi, lorsque les dieux eurent une vaste et belle demeure, les souverains agrandirent-ils et embellirent-ils leurs habitations et leurs vastes intérieurs : puis les grands se mirent à imiter leur souverain, et le peuple prit bientôt modèle sur eux : cela fit, que lorsque le goût dans les constructions des temples se fut épuré, l'architecture domestique devint aussi meilleure, et que la sculpture et la peinture suivirent, dans un degré correspondant, les progrès de l'art qui leur avait donné naissance.

Telle est sommairement, selon nous, la marche des arts chez chaque peuple en particulier ; mais en envisageant leur histoire d'un point de vue plus général, on s'aperçoit que les premiers essais, ceux qui méritent le nom de travaux d'art, nous présentent partout les lourdes constructions, comme sont les murs cyclopéens qu'on remarque en Grèce et en Italie, et qu'à ces formes irrégulières succèdent toujours bientôt toutes les combinaisons de lignes droites.

Cependant chaque architecture a des beautés et des défauts particuliers, parce que chaque peuple a son goût propre, ses proportions, ses formes ou ses systèmes à lui : il est donc normal de les voir différer sous l'influence du climat, des mœurs, des usages, des idées religieuses, de la forme du gouvernement, comme de la rareté ou de l'abondance de certains matériaux ; quoique le même but ait toujours guidé chaque architecture, c'est-à-dire la solidité, la convenance et la régularité.

Tout porte à croire que l'architecture des constructions égyptiennes obéissait à des règles hiératiques, profondément calculées, surtout pour les édifices élevés, soit en l'honneur des dieux mythiques, soit à la mémoire des demi-dieux, soit même pour le culte des ancêtres ; cependant il n'a pas encore été donné de le constater par aucune preuve historique : Aussi, jusqu'au jour de la découverte de ces règles, qui ont dû présider et commander à toute l'œuvre des architectes égyptiens, mais que le déchiffrement des papyrus et des légendes hiéroglyphiques ne peut tarder à faire connaître, (parce qu'il est impossible qu'on n'ait pas eu soin d'assurer leur transmission alors qu'on l'a fait pour les moindres usages religieux) persisterons-nous à croire qu'à l'exception de trois ou quatre temples, qui ont, incontestablement, été bâtis d'un seul jet, les grands édifices religieux de l'ancienne Égypte n'ont pas

été élevés, sous l'inspiration d'une même pensée; et qu'ils ont été, au contraire, l'œuvre de générations successives.

Quoi qu'il en soit, parce qu'il a été admis dans tous les temps, que la plupart des temples égyptiens, furent bâtis sur le plan de celui d'Héliopolis, nous allons en donner la description sommaire, telle que nous l'ont transmise les anciens historiens :

« A l'entrée du temple, on rencontrait d'abord un grand carré long, de la largeur d'environ deux cents pieds, sur une longueur de sept à huit cents; c'est dans cette sorte de cour d'honneur que se voyaient accroupis sur deux rangs, éloignés seulement entre eux d'environ vingt pieds de distance, des sphinx d'une grandeur proportionnée à son étendue. »

« Ces sphinx, régnaient dans toute la longueur du carré long; et l'espace vide, qu'ils laissaient entre eux, était rempli d'obélisques et de colonnes qui se succédaient alternativement jusqu'à l'entrée du temple; dont une telle entrée ne pouvait manquer de donner une grande idée. »

« Après avoir traversé la cour d'honneur, on arrivait à un grand vestibule, soutenu par d'immenses colonnes de marbre de différentes espèces, qui s'élevait à plus de dix pieds au-dessus d'elle : ce vestibule en précédait un autre plus élevé et plus vaste encore, qui conduisait à la nef du temple, élevée elle-même de quelques pieds au-dessus des vestibules; cette nef, fort longue et fort vaste, était ornée de colonnes de marbre et de porphyre d'une hauteur prodigieuse, sur lesquelles s'appuyait un immense plafond horizontal, formé de blocs énormes et polis, où l'or, l'azur et les peintures se mariaient en produisant un effet merveilleux. »

« Puis de cette nef, on entrait de plain-pied dans l'intérieur du sanctuaire : celui-ci formait comme un immense dôme soutenu par une multitude de colonnades, au centre desquelles se trouvait l'autel de la divinité, que surmontait un miroir gigantesque, placé de façon à ce qu'il pût réfléchir les rayons de soleil et illuminer tout le sanctuaire et toute la nef. »

Quelque incomplète que soit cette description, il est facile d'y reconnaître les différentes parties des édifices religieux égyptiens qui ont reçu les noms d'adytum, de naos, de pronaos, de portiques, de propylon, de colonnades et de dromos.

La plus grande partie des temples de l'Égypte est regardée comme ayant été entreprise par les colléges de prêtres plutôt que par les pharaons, parce que comme nous l'avons dit plus haut, ces édifices, à l'exception du Ramesseum et du temple de Medineh-Thabou, semblent avoir été construits successivement et par parties; ce qui excuserait certains défauts de symétrie dus à des vices de construction inévitables, s'il est vrai, comme on l'a prétendu, que les prêtres, à mesure

qu'ils obtenaient des dons de la munificence et de la piété des souverains, aient édifié d'abord le sanctuaire, puis un naos, un pronaos, ensuite les chambres latérales, le propylon, les colonnades, les pylônes et enfin le dromos.

On sait que les cours et les portiques des temples servaient journellement de rendez-vous à une foule curieuse, et occupée, qui y affluait du matin au soir : les grands temples étaient donc, à la fois, le lieu de la prière, le tribunal, l'université et le forum ; car l'enseignement canonique, (et peut-être aussi, les enseignements scientifique et littéraire) la poursuite des procès, toute l'activité de la nation, en un mot, y était concentrée : il n'y avait que l'entrée du sanctuaire qui lui fût, absolument, interdite; et comme sanction de cette prohibition sévère la police en appartenait à une milice sacerdotale. En outre, les gardiens des portes veillaient scrupuleusement à ce que personne n'y entrât à l'état d'impureté légale.

A côté des temples proprement dits, et immédiatement après eux, nous croyons devoir placer les spéos et les hémi-spéos, quoique leur destination ne soit pas encore absolument connue : cependant tout porte à croire que ce n'étaient pas des tombeaux hypogéens. Les spéos seraient des chapelles ou temples creusés dans une montagne, et les hémi-spéo, le même genre de monuments, mi-partie creusés dans le roc, mi-partie construits extérieurement : on sait que le mot spéos est Grec et veut dire antre, caverne.

Les spéos étaient, comme les grands temples, dédiés à différentes divinités, quoique quelques petits spéos élevés sous la xixe dynastie et l'hémi-spéos de Kalabché en face d'Abousembil, offrent beaucoup de ressemblance avec les hypogées de Beni-Haçen et de Tell-el-Amarna. Ne serait-ce pas parce que les spéos étaient toujours consacrés à des divinités funéraires ou à quelque pharaon divinisé après sa mort ? Mais quel pouvait être le motif du creusement de semblables monuments ? Quand on s'aperçoit que les Égyptiens étaient souvent obligés de doubler, en maçonnerie de bon appareil, des excavations faites dans une roche défectueuse, quelle raison avait dû les obliger à creuser ainsi des temples souterrains ? Deux motifs spéciaux semblent les avoir guidés : d'abord celui de la durée (qui s'alliait si bien avec leurs idées religieuses, et qu'ils regardaient comme plus certaine dans ces murs naturels qu'ils pouvaient croire inattaquables par le temps), ensuite le besoin de se dérober aux ardeurs du soleil.

Tels étaient les différents genres de temples égyptiens qu'il eût été suffisant de mentionner, si nous ne considérions pas comme obligatoire de dire quelques mots du fameux Labyrinthe, qui fut une des sept merveilles du monde antique. Sans vouloir prendre parti pour aucune des soi-disant destinations de cet étrange

monument, nous allons en donner, *in extenso*, la description qu'on trouve dans l'ouvrage de M. de Maillet :

« Mais au-dessus de toutes les magnificences (dit ce voyageur) dont la ville de Memphis était ornée et embellie, rien n'était plus capable d'attirer l'attention et la curiosité des étrangers que le fameux Labyrinthe, si vanté par les anciens. »

« Ce superbe édifice était composé de douze cours, accompagnées de douze palais; et dont chacune était environnée de portiques magnifiques, soutenus par des colonnes de marbre blanc. Le chemin qui conduisait à ces cours était formé d'une infinité de voûtes très-longues, embarrassées de détours sans nombre, dont la route était si difficile, qu'il était impossible de pouvoir pénétrer, sans guides, jusqu'à ce palais mystérieux, ou d'en sortir lorsqu'on y était une fois arrivé. »

« De la première cour on entrait dans une seconde, puis ainsi de suite jusqu'à la douzième, d'où l'on sortait à peine qu'on se retrouvait dans une des onze autres cours, sans pouvoir deviner comment on s'y était rendu. »

« Les parties intérieures de ce palais enchanté n'avaient rien de moins admirable ni de moins étonnant que le dehors. Dans chacune de ces cours, un superbe escalier, composé de quatre-vingt-dix degrés du plus beau marbre, conduisait à un portique magnifique, d'où l'on entrait dans l'intérieur qui offrait mille nouveaux mystères. »

« Ce qu'il y avait de plus surprenant, c'est que ni le bois, ni aucune autre matière que la pierre, n'était entrée dans la composition de ce vaste édifice, où toutes les divinités, qu'on adorait en Égypte, avaient chacune un temple particulier, et qui renfermait quinze cents appartements, sans parler des souterrains où l'on en comptait encore le même nombre. Les murs des voûtes, les cours et les appartements n'étaient composés que de grandes pierres solides; les pierres formaient les plafonds et les planchers et du haut des terrasses, on découvrait une étendue prodigieuse de bâtiments qui n'offraient aux regards que des pierres démesurées. »

Ne doit-on pas tirer de cette description enthousiaste cette déduction : qu'une si prodigieuse consommation de pierres n'avait qu'un but ; étonner les générations à venir, et, pour ainsi dire, les défier d'atteindre à une pareille puissance d'édification.

TOMBEAUX, HYPOGÉES, PYRAMIDES.

TOMBEAUX.

Les Égyptiens, comme la plupart des autres peuples, creusèrent d'abord de simples fosses dans lesquelles ils déposaient les morts : ils ensevelissaient, à leurs côtés,

quelque objet qui leur avait appartenu, tantôt une arme, un meuble, tantôt des ustensiles, ou bien encore une idole d'affection ; puis, pour indiquer la place des sépultures, ils élevaient, au-dessus, des tertres factices, des tumuli, des pyramides : mais ils n'agirent, de la sorte, que tout au commencement de leur existence nationale, dans l'enfance de l'art.

À ces fosses élémentaires succédèrent, bientôt, les couloirs horizontaux ou inclinés, creusés dans le roc à une grande profondeur, qui aboutissaient à un puits carré renfermant soit une, soit plusieurs chambres, suivant les besoins ; et, lorsqu'une sépulture était entièrement occupée, ou que la race était éteinte, on comblait le puits, l'on fermait, à jamais, ce sanctuaire du culte domestique : ce genre de sépulture ressemble, à s'y méprendre, aux *caniculi* des Étrusques.

Citons encore la plupart des tombeaux de *Sakkara*, ceux surtout dont la porte est ornée d'un bandeau cylindrique, ou le tombeau qu'il nous a été permis de voir

encore à *Qasr-essayard* dont les couloirs sont bien exactement de la dimension suffisante pour le passage de la momie : ces sépultures paraissent appartenir à une époque certainement antérieure à la domination des Hyksos ; en effet, le style roide, le relief plat, le fini précieux en même temps que la coiffure, que la forme des vêtements de la momie, indiquent assez leur haute antiquité et les premiers efforts intelligents de l'art.

Enfin, en se civilisant, les Égyptiens remplacèrent les fosses et les *caniculi* par des chambres sépulcrales proportionnées à l'importance des familles, et creusées dans le roc vif, mais sur les pentes des montagnes : c'est à ce genre de tombeaux, auquel s'applique, réellement, le nom d'hypogées, que nous allons consacrer, spécialement, le chapitre qui suit ; aussi bien en raison de l'intérêt capital qui s'attache aux hypogées au point de vue de leur valeur artistique, que comme explication des mœurs et coutumes.

HYPOGÉES.

Les nécropoles, c'est-à-dire les réunions de sépultures, contenant les hypogées, offraient ordinairement, seules, des détails de sculpture architectonique ; car toutes les fois que les tombeaux étaient isolés, on se gardait bien de trahir, par la moindre décoration extérieure, le mystère de l'ensevelissement.

On comprend aisément que les soins pieux, dont les Égyptiens entouraient la demeure des morts, leur fissent cacher, pour des motifs de police facilement appréciables, le réduit qui contenait la momie ; le secret, du reste, en était précieusement conservé dans la famille ; et l'on s'explique, dès lors, pourquoi certains tombeaux sont décorés de stèles qui rappellent, minutieusement, les moindres particularités de la vie du défunt, tandis qu'ils n'indiquent jamais l'emplacement où celui-ci repose.

En effet dans ce cas, les parents du mort avaient soin de toujours placer ces stèles assez loin du puits qui renfermait le cadavre ; aussi y rencontre-t-on quelquefois des fausses portes couvertes d'hiéroglyphes relatifs au défunt ; mais qu'on reconnaît avoir été disposées, ainsi, comme un moyen plus habile, encore, à dissimuler l'entrée réelle du lieu qui recélait le cercueil, et où l'on déposait, ordinairement, autour de la momie couchée les vases balsamaires, les ustensiles et les idoles.

On sait, d'après les témoignages des anciens auteurs, qu'une des croyances religieuses, la plus enracinée, voulait que les âmes n'abandonnassent les corps que si ceux-ci avaient éprouvé une entière destruction : on n'évitait donc ce danger à une âme qu'en préservant sa dépouille mortelle de toute atteinte ; danger dont les conséquences, en effet, étaient bien redoutables ; car les rituels funéraires nous apprennent que, dans ce cas d'une entière destruction du corps, l'âme était condamnée à venir animer de nouveaux corps, en commençant par ceux des plus vils animaux, pour s'élever, par degrés, jusqu'aux plus nobles, pendant l'espace de trois mille ans, au bout desquels il lui était, seulement, permis de revenir habiter un corps humain.

Il se présente, parfois, dans les hypogées, une autre singularité : on remarque, dans certains d'entre eux, que le bloc qui devrait former la tête n'est pas même toujours dégrossi : le motif probable est celui-ci : ces hypogées, étant destinés à être mis en vente, on laissait les blocs dans cet état d'imperfection afin que l'acquéreur pût en faire terminer, à son gré, le visage, à la ressemblance de qui de droit.

La relation détaillée de nos investigations à la nécropole de Thèbes nous permettra d'en faire un examen approfondi.

On sait que la chaîne libyque, qui s'étend derrière les Memnonides des anciens rois,

du nord-est au sud-ouest, est criblée de tombeaux des dignitaires, des hauts fonctionnaires et des employés de ces mêmes pharaons. Ils y reposent, les uns à côté des autres, ou les uns au-dessus des autres, dans des puits profonds, entre quatre murailles calcaires ; on n'y remarque, donc, aucune gigantesque construction funéraire qui

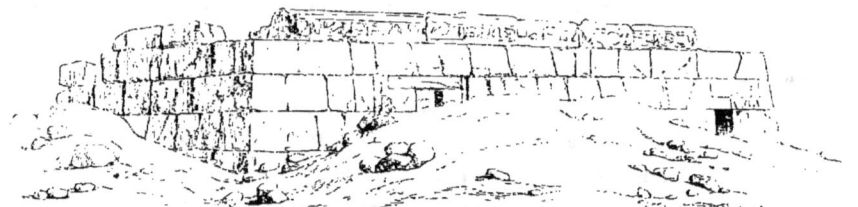

Tombeau de la nécropole de Gizeh.

rappelle, même de loin, ceux de la nécropole de Gizeh, dont nous donnons, ici, un spécimen. Le nombre de ces tombeaux, échelonnés du sol à toutes les hauteurs de la montagne, depuis la vallée des rois jusqu'à la vallée des ruines est innombrable ; mais la plupart sont à demi comblés et à moitié détruits ; tandis que d'autres sont entièrement ruinés.

Les cadavres que recélaient ces tombeaux ont été jetés çà et là : dépouillés de leurs bandelettes, brisés ou réduits en poussière : malgré tous les soins de l'embaumeur et tant de précautions inusitées, il ne leur a pas été donné d'échapper à la loi de rénovation qui régit la nature humaine !

Le plan des hypogées de la chaîne libyque varie visiblement avec les différentes époques : les plus anciens de cette nécropole, ceux qui remontent à la XIe et à la XIIe dynastie, aux vrais commencements de Thèbes elle-même, c'est-à-dire à son érection en capitale du pays, se trouvent dans la vallée d'El-Assacif. On voit de loin, au nord, à mi-côte de la montagne, se dessiner leur entrée, à laquelle on parvenait autrefois par une espèce de rampe marquée en ligne droite, sur la déclivité du versant, par des blocs de pierre, comme à Beni-Haçen ; ils doivent dater de la même époque, c'est-à-dire de 2500 à 3000 ans avant l'ère vulgaire.

Ces tombeaux descendent en pente dans l'intérieur du roc ; ils n'offrent ni peintures, ni inscriptions, et le sarcophage, ordinairement en pierre calcaire, est seul sculpté et peint avec soin, tant à l'intérieur qu'à l'extérieur. Dans l'un d'eux, on a trouvé une pierre à libation assez curieuse ; elle portait des légendes de Mantouhotep II, de la XIe dynastie.

Les plus beaux et les plus intéressants hypogées datent de la xviii° dynastie. Ils se composent d'une cour *sub Dio*, taillée dans le rocher, ou construite en maçonnerie, qui précède l'entrée d'une sorte de chapelle analogue aux pronaos des temples; puis la chambre sépulcrale, dans laquelle, ou près de laquelle, est un puits profond, taillé dans le roc, où l'on a creusé la logette qu'on murait après y avoir déposé le cercueil.

Dans les tombeaux du commencement de la xviii° dynastie (1700 av. J. C.), la chapelle, ou naos, est une longue allée, plus ou moins inclinée (comme l'entrée des pyramides) qui s'avance dans la roche, et au bout de laquelle se trouve la chambre sépulcrale. Au milieu, ou sur le côté de cette pièce se trouve le puits funéraire. Souvent pour mettre en défaut les recherches des spoliateurs, on faisait deux ou trois faux puits à côté du véritable qu'on parvenait, quelquefois, ainsi, à sauver de toute profanation.

Dans les tombeaux du nouvel empire, la chapelle consiste dans une large salle, peu longue, qui est soutenue quelquefois par plusieurs piliers, tandis que la chambre sépulcrale ressemble à un long corridor à la fin duquel se trouve le puits funéraire. Il est

arrivé que les générations suivantes l'agrandissaient en faisant tailler à côté de la chapelle ou derrière la chambre sépulcrale de nouvelles pièces; mais, le plus souvent, elles s'appropriaient la demeure entière, faisaient creuser d'autres puits et décorer les murs de nouveau. On connaît plusieurs tombeaux palimpsestes, entre autres celui usurpé par le grand prêtre Aïchesi, chargé de l'autel du temple d'Amon.

Les parois de ces tombeaux étaient couvertes de représentations peintes ou

Vue de la maison d'Anan, scribe des récoltes.

sculptées (et souvent les deux à la fois), ainsi que de nombreuses inscriptions; mais quand on avait à les tailler, dans un calcaire fin et homogène, elles étaient ordinairement sculptées; il n'y avait que dans les parties de la montagne où la roche était défectueuse qu'on tolérait les pièces grossièrement taillées, ou les parois crépies d'un mélange de limon et de paille recouvertes de plâtre, mais peintes ou plutôt revêtues, avec soin, des couleurs les plus vives.

Les tableaux et les inscriptions étaient arrangés d'après un usage ou des prescriptions qui varient, un peu, suivant les temps. Les hypogées d'une même époque ont, entre eux, beaucoup de ressemblance, sinon dans le travail, au moins dans la composition et l'arrangement des scènes qui les décorent. L'entrée contenait, outre les titres et les noms du décédé et de sa femme, une prière au soleil couchant. Dans la chapelle, souvent embellie de belles peintures, se lisaient des prières aux Dieux funèbres; puis, à droite et à gauche, on voyait des stèles, au fond, sur les murailles, dont les grandes parois contenaient des scènes de la vie du défunt, et qui faisaient connaître, soit la façon dont il honorait le pharaon, soit dans quelle occasion il avait été récompensé

par un collier d'honneur, ou dans quelles circonstances il avait été en relation avec lui; en même temps que le détail de ses travaux pour le bien du pays.

La famille et les subordonnés du défunt étaient aussi représentés dans leurs fonctions : C'est qu'alors tous ceux qui ne vivaient pas de leur industrie, occupaient un

Tombeau de Bekkara. — Pileurs.

poste administratif, aussi est-il digne de remarque qu'on ne trouve jamais un seul tombeau qui indique de riches personnages qui aient mené une existence oisive.

Les prêtres, les hauts fonctionnaires civils ou militaires aimaient, surtout, à faire représenter, sur les parois de leur tombeau, toutes leurs richesses en chevaux, chariots et bétail, leur maison, leurs meubles, leurs jardins, leur vignoble, leur vivier, les travaux de leurs champs; et, souvent, les artistes et les artisans qu'ils employaient ou qu'ils avaient sous leur juridiction. On y voit aussi des représentations de la vie intime, où les parents et amis du défunt, assis sur des siéges, respirent des fleurs de lotus, en écoutant les chants des ménestrels, ou en s'égayant de la pose voluptueuse des danseuses, à demi nues sous le voile transparent qui les couvre, pendant que des serviteurs présentent aux convives des coupes pleines.

C'est dans ces représentations qu'il a été permis de constater combien la sobriété était, parfois, peu observée par les Égyptiens, puisqu'on y offre aux yeux les convives vomissant en présence de leurs compagnons. Ces divers tableaux, en donnant des renseignements aussi précieux sur les mœurs et coutumes de la nation, ne rendent-ils pas, par suite, ces hypogées bien plus intéressants que ceux des pharaons, où les représentations sont exclusivement relatives à la mort.

A l'époque de la xviii^e dynastie, on trouve le pharaon représenté, de chaque côté de la deuxième entrée, assis sous un riche naos, recevant les hommages du défunt. Lorsque le défunt était un parent du souverain, soit un *Erpaha* (prince), soit un scribe royal, on voit souvent des scènes relatives à sa vie publique; par exemple, lorsqu'il introduit, devant le pharaon, les députés des peuples tributaires ; qui apportent de l'or, des vases précieux, des dents d'éléphant, de l'ébène ; qui amènent de jeunes esclaves africaines, des chevaux, des bœufs, des animaux étrangers, dont s'amusait sa curiosité ; ou bien encore qui présentent des arbres précieux dont s'enrichissait, aussitôt, la vallée d'Égypte.

C'est ainsi que l'on voit, dans un hypogée d'Abd-el-Gournah, le pharaon Amounoph ou Aménophis II, le conquérant de Ninive, assis sur son trône dans un riche naos, dont la base est ornée des écus blasonnés des peuples vaincus au sud et au nord. On apporte et l'on inscrit, devant celui-ci, le butin conquis : enfin, on y trouve citée une grande quantité d'armes, de meubles et de bijoux comme propriété du défunt. C'est dans ce même tombeau, qu'on voyait le jeune pharaon sur les genoux de sa nourrice, accompagnée de ses femmes, chantant et jouant de la mandore. Malheureusement cette scène charmante est presque détruite, parce que, d'une part, le vernis appliqué sur la peinture a noirci toutes les couleurs, tandis que de l'autre des savants inexcusables ont mutilé ce tableau pour en publier seuls une copie complète.

Citons encore le tombeau d'un prince d'Éthiopie, nommé Haï, enseveli à Gournah-Mouraï. On y voit aussi apparaître les peuples tributaires d'Amentouonkh, pharaon de la xviii^e dynastie. A la tête des Éthiopiens sont des chefs qui se prosternent devant le pharaon, tandis que d'autres précèdent une jeune princesse, debout dans un char traîné par deux bœufs, au pelage bariolé : un large dais de plumes blanches, en forme de parasol, qui surmonte la coiffure de celle-ci, semble la garantir des rayons du soleil. Elle s'avance comme une reine de Saba, précédée de présents, et suivie des divers produits du sol et de l'industrie de son pays. En outre de ce bas-relief, on y remarque trois registres, occupés par d'autres peuples, également tributaires, qui arrivent de l'Asie pour rendre hommage au seigneur du monde ; puis dans le corridor qui conduit à la chambre sépulcrale ou au puits funéraire, on trouve une représentation du cortège

funèbre et de l'enterrement. Cette scène se rencontre, également, dans l'hypogée du scribe royal Horem-hebi.

C'est à l'extrémité des tombeaux, ou au fond de leur chambre sépulcrale, qu'étaient les statues de famille, (celles-ci, seulement quand la nature de la roche permettait de les sculpter) ou les portraits peints; généralement, ceux du défunt et de sa femme, assis sur le même siége se tenant à bras-le-corps. Dans les représentations peintes, au-dessous du siége, sont figurés les objets de toilette, le linge favori de la dame, ou le lévrier qui partageait avec son maître les plaisirs de la chasse.

Cependant, à l'époque de la xxvi⁰ dynastie, c'est-à-dire au moment de la renaissance égyptienne, l'architecture des tombeaux semble toute différente ; entre autres particularités remarquables, la partie antérieure de ces tombeaux y est creusée, à ciel ouvert, et de façon à former une cour à galeries, précédée d'un pylône en briques crues ; ce qui donne, de loin, à ces constructions funéraires l'aspect monumental des temples.

Par contre, à la différence des hypogées décrits plus haut, la décoration de ces tombeaux est fort simple, et ne consiste, principalement, qu'en tableaux d'offrandes, ou en de longues inscriptions funéraires et en textes, sculptés d'après le rituel des morts. On y lit quelquefois, à l'entrée, la formule des anciens monuments funéraires, par laquelle le défunt invitait les passants à intercéder en sa faveur : elle est ainsi conçue : « Hommes de toutes conditions, scribes, chefs, vous tous qui approchez de ce tombeau, demandez que beaucoup d'aliments et de breuvages soient accordés, dans l'Amenti, au défunt. »

Les tombeaux les plus grands, les plus étendus de cette dernière époque, se trouvent situés près du monticule d'Abd-el-Gournah, particulièrement dans le fond de la vallée de l'Assacif. C'est là qu'a été construit et excavé, pour un quatrième prophète d'Amon, le hiérogrammate Mantouemhé, un hypogée, très-remarquable par son pylône en briques crues, avec une porte voûtée. Sa vaste cour est décorée de fleurs de lotus accotées, comme dans les anciens monuments du premier empire; c'est là aussi que fut taillé pour un Erpaha (scribe royal) nommé Pétamounoph, le plus vaste hypogée de Thèbes; car l'espace qu'il occupe, avec ses cours, ses corridors, ses chambres et ses trois étages, est évalué, par Wilkinson, à 23,809 pieds anglais carrés.

Il est bon de faire observer que plusieurs des hypogées de la nécropole de Thèbes, taillés dans les parties les plus élevées de la montagne, contiennent de nombreuses inscriptions coptes, qu'on pourrait regarder, à tort, comme appartenant à une époque reculée : elles sont le fait des solitaires, des anachorètes, qui, dans les premiers

temps du christianisme, s'y retirèrent comme dans des retraites cachées, pour y mener une vie paisible et contemplative, loin du monde et dans la paix de Dieu.

Nous appellerons, aussi, l'attention, sur un fait digne de remarque, sur l'absence complète de sépultures appartenant à des familles d'artisans : ce fait nous paraît provenir d'une conséquence normale de la civilisation de l'antique Égypte, où, quoiqu'il n'y eût pas, comme on l'a cru longtemps, de castes proprement dites, il existait, cependant, une ligne de démarcation, bien réelle, entre les professions éminentes et celles des hommes de métiers. La nécropole de Thèbes ne pouvait donc être remplie que d'hypogées de prêtres, de guerriers, ou de chefs de districts et de province, ou bien encore d'architectes et de scribes; en un mot, des plus hauts fonctionnaires, cumulant, souvent, ces différents emplois : de là vient qu'on ne trouve jamais sur les parois des tombeaux, ou sur les tablettes funéraires, la mention de professions plus humbles, telles que celles des agriculteurs, des marchands ou des artisans. Tout nous porte à croire que ce genre d'honneur y était un privilège qui n'était accordé qu'aux professions libérales; sans doute les seules qui fussent admises à l'initiation. Mais, au point de vue artistique, nous sera-t-il permis de tirer de l'étude des représentations qui décorent les tombeaux la conclusion qu'elles furent destinées à produire un effet artistique ou architectural? nous ne le croyons pas. Ces compositions n'étaient réellement que de simples déclarations graphiques, sculptées ou peintes, souvent l'une et l'autre, ayant pour but de sauver de l'oubli les fonctions qu'avait remplies le défunt, les principaux événements de sa vie, l'étendue de ses richesses recensées par les scribes, ses goûts pour la chasse et la pêche, les récoltes de ses champs et les travaux qu'elles exigeaient ; puis les fêtes funéraires qu'on avait célébrées en son honneur, la liste des offrandes que lui permettait l'apport de ses produits, l'ordre qu'on avait observé dans le service de ses obsèques; enfin les motifs de l'espoir qu'on avait que son âme éviterait un jugement défavorable.

C'est ce qui explique pourquoi l'intérêt est toujours concentré sur le défunt ; car il faut, encore, ajouter à la nomenclature que nous venons de décrire, que du temps des pharaons, on y joignait, toujours, la liste des propriétés qui formaient le patrimoine héréditaire de la famille, patrimoine qui donnait, selon toute apparence, droit à une sépulture hypogéenne ; aussi, comme l'exigeait le but à atteindre, la figure du personnage principal est-elle constamment représentée plus grande que celle des autres, qui diminuent en raison de la plus ou moins grande considération qui leur était due; et les scènes, lorsqu'il y a de nombreux personnages, sont-elles disposées sur plusieurs lignes horizontales : c'est ce qui nous permet d'affirmer que les images des maîtres comme celles des principaux membres des familles sont, incontestablement, de vrais portraits.

Les propriétés sont, toujours, représentées par des hommes ou des femmes portant le principal produit des terres, à côté de l'inscription du nom de la propriété : après viennent les troupeaux de volatiles ou de bétail qui composaient la richesse la plus estimée des premiers temps ; et leur représentation, dans les tombeaux de ces époques, suit ordinairement celle des terres. On remarque, visiblement, dans le bétail plusieurs races de bœufs, les unes élevées pour le labour, les autres pour les sacrifices ou l'alimentation : le bétail à cornes semble avoir été le plus abondant, quoique, souvent, les ânes et les chèvres y soient représentés en grand nombre ; quant aux moutons, on n'en voit la représentation que dans les tombeaux de la nouvelle monarchie : rappelons également qu'on élevait spécialement certains animaux pour les immolations dans les banquets funéraires, et que les ânes étaient les seules bêtes de somme en usage sous l'empire des pharaons ; on les employait jusqu'à battre le blé.

Terminons par quelques mots sur certaines opinions erronées, qui ont encore cours, à propos des tombeaux. On a cherché à s'expliquer l'usage des conduits d'air ménagés dans les pyramides de Gizeh, des lucarnes contournées du grand tombeau situé auprès du sphinx, de celles des tombes de la nécropole de Memphis, enfin du petit conduit placé au sommet de la voûte du mystérieux hypogée de Païkop (découvert par le colonel Wyse). On a prétendu qu'ils avaient été établis, uniquement, pour donner de l'air aux ouvriers : cela ne peut être ; tous ces édifices, à l'exception toutefois des pyramides, étant suffisamment aérés.

Ces conduits ont été ménagés, selon quelques-uns, dans l'espoir de conserver à l'âme du mort une communication avec le monde extérieur. Ne pourrait-on pas même supposer, dans ce cas, que ces issues auraient été établies, dans la croyance que l'âme pourrait ainsi parvenir plus facilement au corps, lorsqu'au bout des trois mille ans obligatoires elle viendrait le ressusciter ? quoiqu'il en soit nous ne le croyons pas, parce que les triples cercueils de pierre, de bois et de carton, hermétiquement fermés contredisent cette opinion.

Le véritable motif nous échappera probablement toujours : chaque peuple, en s'éteignant, emporte avec lui le secret de la plus notable partie des idées qui lui étaient propres : on sait que ces sortes d'ouvertures avaient disparu dans la période qui suivit l'édification des premiers sépulcres, et qu'on ne les rencontre plus à partir de la xiie dynastie ; ils reparurent, cependant, sous le nouvel empire, ce dont il est facile de s'assurer par le fameux tombeau de Païkop, qui date de la xxvie dynastie.

PYRAMIDES.

Nous avons cru pouvoir classer, comme l'ont fait la plupart de nos devanciers, les pyramides parmi les sépultures ; afin de ne pas paraître viser au paradoxe ; puis aussi, parce qu'en admettant que ces monuments aient été édifiés pour des fins astronomiques ou même agronomiques, ils n'en ont pas moins servi de cénotaphes, sinon de tombes véritables.

Les Égyptiens paraissent avoir commencé par construire les pyramides situées aux environs de Memphis, (leur première capitale), au temps de la troisième dynastie, dont l'avénement est placé par Brugsch, en l'année 3900 avant Jésus-Christ, et par Lepsius à l'année 3905 : les témoignages des anciens auteurs fixent, également à cette époque, le développement complet et la détermination définitive de l'écriture ; en même temps que l'invention de la construction avec des pierres taillées en rectangle, et la mise en ordre, suivant la méthode scientifique, des lois de l'astronomie.

En présence de ces témoignages d'une civilisation et d'une science aussi avancées, quand l'art de la sculpture était déjà supérieurement développé dans les tombeaux qui entourent les pyramides, et qu'on sait en être les contemporains ; quand on est forcé de constater l'admirable emploi qu'on y a fait des blocs de granit ; (en même temps que la perfection de l'appareil de leur intérieur, qui n'a jamais été surpassé ; ce qui prouve le degré d'habileté auquel étaient parvenus les Égyptiens bien avant la construction des murs de *Tyrins*); comment ne serait-on pas frappé de la simplicité de leur forme, de l'absence d'ornementation architecturale qui les caractérise (tant à l'extérieur qu'à l'intérieur), et enfin de la nature des matériaux employés à leur construction extérieure, qui est généralement celle de la brique crue, quelquefois sans fondations ; comme on l'a remarqué dans les petites pyramides en briques crues qu'on voit à Thèbes, où les assises sont séparées par des lits de paille et même par des nattes de halfeh.

Si les pyramides ne furent pas des œuvres artistiques, si leur destination, comme tombeaux des pharaons (ce qu'on croyait avoir été leur principal, sinon leur seul but), n'a été que l'intérêt secondaire, tandis que leur érection aurait été due à une pensée d'utilité publique inspirée par la science, c'est à M. Fialin de Persigny que reviendraient, et la découverte, et la démonstration scientifique de cette grande vérité.

D'un autre côté, c'est à Daniel Ramée qu'on doit la théorie de leurs proportions, seconde découverte confirmée depuis par les travaux de Perring ; car, celui-ci, en prouvant que la même loi de proportion se répète dans toutes les pyramides de Gizeh,

aurait fourni, à l'appui, assez d'éléments de certitude pour qu'on pût constater l'exactitude d'une aussi grande découverte ; d'après laquelle, les proportions de ces édifices étant régies par le triangle rectangle, les pyramides seraient la démonstration tangible du théorème qui veut que le carré de l'hypoténuse soit égal à la somme des carrés des deux autres côtés : en même temps, en outre, il en résulterait que ce théorème n'est pas de l'invention de Pythagore; puisque les Égyptiens en auraient connu la solution plus de trois mille ans avant notre ère.

On sait qu'il a été retrouvé, dans le voisinage de la pyramide de Chéops, à l'ouest, un tombeau parfaitement conservé, couvert de brillantes peintures, celui du prince Merhet. Celui-ci, en raison de sa fonction de prêtre de Choufou (que les Grecs traduisent par Chéops), donna à l'un de ses fils le nom de « Choufou-mer-nouterou », c'est-à-dire, Choufou aimé des dieux. Cette appellation est très-remarquable ; elle semble attester, en effet, que Chéops n'était pas un contempteur des dieux.

Rappelons également que ce prince possédait huit mille villages dont les noms sont tous des épithètes de Choufou, dont il paraîtrait, qu'il aurait été, lui-même, le fils ou l'un des fils. Il était surintendant général des bâtiments royaux et avait le rang de grand architecte royal, poste fort élevé, dans ce temps de magnificence monumentale, et souvent confié à des princes et même à des membres de la famille royale : si nous avons parlé de ce prince, c'est qu'il y a tout lieu de conjecturer que c'est lui qui dirigea la construction de la grande pyramide. En outre, il existe encore, de la même époque, un autre tombeau ; celui d'un nommé Eimaï.

On ne regrettera pas, nous l'espérons, que nous ayons fait précéder, de cet aperçu général, l'étude, tant des caractères spéciaux de cette étrange création monumentale, que de l'influence qu'elle exerça, incontestablement, sur toute l'architecture en Égypte ou ailleurs.

La pyramide est le plus simple des corps géométriques, en même temps que la la garantie du plus de stabilité possible; c'est pour cela qu'elle a été employée par les peuples les plus divers dès le début de leur civilisation. On la retrouve, en effet, sous la forme tronquée, dans les terrasses de l'Assyrie et dans celles des Mexicains, et on la reconnaît même, sous une apparence moins régulière, dans les tumuli des peuples celtes : conception simple, qui se prête et correspond, parfaitement, à l'emploi de la terre dans les tumuli, en même temps qu'à celui des briques crues ; parce que la forme pyramidale est celle qui empêche, le mieux, le déplacement des matériaux.

La propriété de stabilité de cette forme offre donc un véritable attrait pour des peuples primitifs qui aspirent à élever des monuments durables, et qui, pour atteindre ce but, n'ont encore que des forces matérielles. Mais si la pyramide en Égypte, comme

ailleurs, ne rend témoignage que des premiers pas dans l'architecture monumentale en pierre, nous ne saurions oublier que l'architecture en *bois* était déjà bien développée à l'époque de la construction en pierre, puisque le fait est prouvé par les représentations de colonnes en bois, parfaites, qui se trouvent dans les tombeaux contemporains des pyramides.

Le désir de la variété, du contraste, si l'on aime mieux, fait que l'on recherche davantage les grandes masses architecturales dans les pays plats que dans les pays accidentés ; car dans les endroits montagneux ces masses ne pourraient pas lutter avec les masses naturelles ; et, où il y a des collines, celles-ci, comme c'est le cas avec les acropoles grecques, élèvent naturellement les temples en leur prêtant une base plus ou moins considérable, tandis qu'en Égypte et en Assyrie, il fallut, ou élever artificiellement cette base et l'édifice qui la couronne, ou faire l'édifice plus haut pour qu'il pût se passer de base ; de plus, en Égypte, les deux chaînes de montagnes, qui bordent la vallée du Nil, pouvaient bien entraîner à ériger, par imitation, deux autres chaînes de grands monuments aux bords du fleuve, afin d'interrompre ainsi l'uniformité de cette vallée, si large, et par trop peu ondoyante pour sa largeur ; car les villes et les temples étaient bâtis, pour la plupart, aux limites de l'inondation afin qu'il ne fût rien perdu des terres fertiles, et qu'on pût mettre les fondations des édifices à l'abri des eaux.

Ajoutons qu'en Égypte, dès les premiers temps historiques (qui commencent avec Ménès), la société paraît être déjà bien formée et bien réglée, et que cette circonstance, jointe à la facilité de se procurer les choses nécessaires aux premiers besoins de la vie, dans un pays aussi fertile, ayant dû avoir fait augmenter considérablement la population, il y avait suffisamment de forces matérielles pour exécuter ces ouvrages, quelque surprenants qu'ils fussent par leurs masses. En outre, plus tard, sous d'ambitieuses dynasties, les Égyptiens (qui nous apparaissent, alors, comme conquérants et comme ayant profité de succès poursuivis bien au delà de leurs frontières) durent, et accroître leurs richesses domestiques par les tributs des peuples soumis, en même temps que les triomphes de la guerre leur fournissaient aussi, dans les vaincus, des ouvriers, des manœuvres ; et se sentir inspirés du désir de manifester la gloire de leur nation dans toute l'étendue du pays.

Voici les raisons principales pour lesquelles, selon nous, la tendance d'en imposer par les masses architecturales, commencée par les pyramides, non-seulement, n'a jamais fléchi ; mais, au contraire, a toujours augmenté, et a atteint son apogée dans l'intervalle qui sépare la xvIIIe dynastie de la xxIe, temps qui coïncide avec la plus brillante époque de l'architecture grandiose de ce peuple.

Il faut pourtant bien se garder de confondre ce qui est massif avec le *caractère du*

colossal. Tous deux, il est vrai, ont beaucoup de points de ressemblance; mais les masses en elles-mêmes ne donnent que la conscience des forces matérielles, tandis que, par lui-même, au contraire, le colossal est un caractère d'art dont l'effet sur le spectateur doit surpasser l'action des moyens par lesquels l'œuvre a été produite : Ici, c'est donc l'apparence optique qui décide, parce que nos yeux, habitués dans la vie ordinaire à la vue perspective, transportent cette habitude à la contemplation des œuvres d'art, et n'aperçoivent plus les détails dans les objets éloignés; ce qui fait que nous éloignons, et, par cela, nous agrandissons involontairement les objets dont nous ne voyons pas les détails; tandis que, d'un autre côté, les contours des objets naturels devenant moins déterminés, au fur et à mesure qu'ils s'éloignent, l'œuvre d'art peu éloignée conserve son contour bien accusé, et, par cela, doit nécessairement grandir, dans notre imagination, pour que les limites de ses formes précises puissent être mises en harmonie avec le manque de détails.

Pour éveiller l'idée abstraite du colossal, il faut donc que les masses, bien et nettement accusées, l'emportent sur le fini des détails. C'est ce qui se produit dans les œuvres plastiques égyptiennes qui, même quand elles sont d'une petite dimension, ont encore un aspect de grandeur; c'est ce qui arrive aussi dans l'architecture égyptienne, où c'est toujours la disposition des grandes masses qui prévaut sur le détail. La source et le modèle immédiat d'où dérive ce caractère du colossal sont les pyramides.

Mais le caractère du colossal a sa contre-partie, très-difficile à éviter : c'est le caractère, l'aspect du lourd; et les Égyptiens furent enclins d'autant plus à tomber dans ce défaut, que leur architecture libre, en pierre, se rattachait par trop de liens à sa génératrice, c'est-à-dire à l'architecture creusée ou hypogéenne; en effet, les liens, entre ces deux genres d'art, étaient si fortement établis que l'influence de la légère architecture en bois, quoique assez puissante pour les formes, ne parvint pas à les rompre pour les proportions.

Un autre caractère de l'architecture en pierre, dont on doit aussi faire remonter l'origine aux pyramides et aux hypogées, est celui du sombre, du sérieux, du mystique. Il est tout naturel que ce caractère convint parfaitement aux pyramides et aux tombeaux; mais convenait-il de même aux temples considérés comme vraies demeures des dieux, en même temps que de leurs animaux sacrés?

Il y a un fait qui paraît contribuer à l'explication de cette contradiction. Sur les tablettes funéraires et dans les tombeaux datant des douze premières dynasties, qui nous ont été conservés (et le nombre en est grand), nous ne trouvons pas de représentations des dieux, alors que ces représentations abondent sur les monuments analogues du nouvel empire pharaonique : ainsi, tandis que dans les premiers il y a tout au plus

les noms des dieux Osiris et Anubis, dans les autres, à côté des noms, nous voyons partout les images. Serait-ce donc que dans l'ancien royaume l'élément prédominant de la religion égyptienne ne consistait que dans le culte des ancêtres, au lieu de l'autre élément, celui relatif aux dieux, parce que celui-ci aurait été, dès son origine, considéré comme trop transcendantal, pour qu'on eût admis des représentations de ces dieux?

Sans répondre à cette question, encore insoluble, nous pouvons affirmer que le développement de l'architecture funéraire a précédé celui des temples; et, en outre, que la première était souterraine, tandis que la dernière était obligée d'être une architecture libre, c'est-à-dire à la surface du sol. C'est pour cela que la disposition de la façade principale des temples se remarque déjà dans les façades à pylône des plus anciens tombeaux; ces mêmes pylônes n'étant, en résumé, que la face d'une pyramide tronquée.

Aussi n'est-ce pas sur l'architecture seule qu'on fit fond pour faire valoir l'extérieur, soit des tombeaux, soit des temples : elle y fût restée muette. C'est à la sculpture et à la peinture qu'on s'adressa pour remplir les surfaces dans les temples, qui étaient, pour la plupart, trop gigantesques pour pouvoir exciter, par leurs masses architecturales, autre chose que de l'ébahissement.

Ce caractère du mystique augmentait encore par suite de l'absence de portiques extérieurs (le peu de portiques conservés, en effet, sont d'une époque relativement récente), qui comme en Grèce invitassent à y entrer; c'est pour cela que les allées de sphinx et de béliers devinrent importantes pour conduire de loin à la porte principale, par laquelle on pénétrait d'abord dans la salle hypostyle, si sombre ou si peu éclairée, puis au sanctuaire, qui présentait un aspect encore plus mystérieux tant par son obscurité que par son éloignement.

C'est pourtant à cet intérieur, peu éclairé dans les temples, (et tout à fait dépourvu de lumière, dans les tombeaux) que les Égyptiens ont réservé, ont restreint le luxe de leurs formes architecturales; c'est par lui que l'ordonnance des bâtiments a revêtu le caractère d'une architecture de l'intérieur.

C'est, en effet, dans l'intérieur des tombeaux et des temples qu'on trouve le luxe, l'apogée de l'art, la *colonne*. C'est, aussi, parce que l'architecture libre de l'Égypte dérive de l'architecture souterraine, et que, d'après les idées sur la continuation de la vie après la mort, c'est l'intérieur du tombeau qui l'emporte sur l'extérieur, qu'ils ont accumulé là tout ce que l'art pouvait produire. Mais un fait étrange est à noter : tandis qu'on rencontre cette richesse de décoration dans les tombeaux de particuliers qui vivaient à l'époque des premières dynasties, les pyramides des souverains contemporains sont entièrement dépourvues d'ornements et de représentations; il n'y a que les hypogées des pharaons du nouvel empire qui étalent de nombreuses représentations

d'offrandes à toutes les divinités, en même temps qu'une longue série d'images et d'inscriptions relatives à la vie future.

Un autre caractère de l'architecture égyptienne, (sa tendance ascendante, sa prédilection, si l'on aime mieux, pour la hauteur), nous paraît avoir trouvé aussi son modèle dans les pyramides : remarquons que cette tendance, abandonnée depuis par les Grecs, ne revint que dans l'ère chrétienne avec les dômes et plus encore avec les tours des architectures romane et ogivale. Dans les doubles tours des cathédrales se reproduisit la façade égyptienne à double pylône ; mais aucune de nos tours n'atteint la hauteur de la pyramide de Chéops.

Enfin, on a attribué un dernier caractère à la pyramide ; lequel aurait, également, exercé une véritable influence sur l'architecture égyptienne, savoir : le *caractère symbolique*. Quoique nous pensions, pour ce qui nous regarde, que le rôle de symboliser était dévolu chez les Égyptiens, plutôt à la sculpture et à la peinture ; nous n'en sommes pas moins tenu de constater que les obélisques (cette forme intermédiaire entre celles du pilier et de la pyramide, et dont on a des exemples dès la xii^e dynastie) paraissent, comme on l'a dit, avoir été créés en imitation des rayons du soleil ; mais, en général, il n'y a qu'un très-petit nombre des autres créations architecturales auxquelles on pourrait donner une signification symbolique, due à l'influence de la pyramide ; en admettant, toutefois, que la signification de celles-ci comme symbole fût une réalité. Rappelons, en terminant, que la forme pyramidale n'apparaît pas seulement dans les pylônes et dans les murs en talus ; qu'elle se voit aussi dans le plan général qui, d'ordinaire, se rétrécit en s'éloignant de la façade : en outre, les élévations nous montrent un décroissement analogue dans le sens de la hauteur, leurs colonnes et leurs murs étant abaissés, au fur et à mesure qu'ils sont plus éloignés de l'entrée principale. On en voit des exemples dans le grand spéos d'Abochek en Nubie, et dans le temple de Khons à Karnak.

CONCLUSION.

Ne quittons pas cette partie de nos recherches sans lui consacrer encore quelques mots qui la précisent en quelque sorte ; car, il ne faut pas se le dissimuler, vouloir traiter à fond de l'état de l'architecture chez les anciens Égyptiens, c'est élever la prétention de résoudre un problème d'une difficulté inouïe. Ces peuples, en effet, ne songèrent qu'à bâtir et à bâtir toujours, à ce point que la construction d'un édifice gigantesque faisait naître, immédiatement, en eux, l'idée d'en ériger un plus gigantesque encore : il est même permis de supposer que, si la fortune

eût préservé ces peuples du joug des Hyksos, des Persans, des Grecs et des Romains, on les aurait vu raser les montagnes de la Thébaïde plutôt que de rester à ne rien produire.

On sait que c'est, surtout, dans les travaux, exigés par les monolithes, que les Égyptiens ont surpassé tous les autres peuples de la terre, non-seulement dans les proportions démesurées de leurs blocs, ou la dureté et la beauté de la matière employée, mais encore par le nombre incroyable, on devrait dire, incalculable des spécimens produits : on pourra s'en faire une idée approximative, en consultant les témoignages des écrivains anciens, (de Pline, entre autres), qui racontent qu'il existait dans la seule ville de Rome, de son temps, réservées aux usages du bain, plus de quatre mille cuves, d'une seule pierre, qui toutes avaient été des sarcophages qu'on avait recueillis dans la Thébaïde.

Ils aimaient, aussi, à construire des murailles d'une épaisseur prodigieuse, dont les moindres excédaient, ordinairement, vingt-quatre pieds ; ou des colonnes dépassant trente pieds de circonférence, mais s'il est quelque chose qui puisse se comparer aux bâtiments considérables qu'ils ont édifiés, en si grand nombre, à la surface du sol, ce sont, précisément, les constructions exécutées, par eux, sous terre : ainsi il aurait existé, d'après des documents dignes de foi, au-dessous de la base des pyramides de Memphis, des appartements qui communiquaient les uns avec les autres, par ces rameaux auxquels les historiens ont donné le nom de *syringes;* ainsi le terrain, sur lequel avait son assise la ville de Thèbes, aurait été tellement excavé, dans toute son étendue, que les rameaux des cryptes passaient jusque sous le lit du Nil.

Rien dans les fouilles exécutées jusqu'à ce jour n'a encore justifié les assertions de Pline à l'égard de Thèbes ; quant à ce qu'il faut croire au sujet des substructions qui concernent les grandes pyramides, voici le fait qui se serait passé en 1585. Quoiqu'il n'y eût plus à cette époque qu'un seul des syringes (celui qui passe par le pied de la plus septentrionale de toutes les pyramides) qui ne fût pas comblé par le sable, on y fit descendre un homme avec une boussole ; il parvint jusqu'à un endroit où il constata que le chemin couvert se partageait en deux branches ; ce qui confirmait, pleinement, le récit d'Hérodote qui prétend qu'on pouvait remonter jusque dans la chambre de la pyramide du Labyrinthe par un de ces syringes. On sait que d'après Strabon, qui en a indiqué la position, au milieu des sables mouvants à l'occident de Memphis, un sérapéum, ou chapelle de Sérapis, aurait été le point central des issues de galeries par lesquelles on pénétrait jusqu'aux plus grandes profondeurs des pyramides de Gizeh.

Il y aurait donc, en Égypte, des constructions souterraines qui n'ont pas été des sépultures : tel était le spéos-Artemidos, visible aujourd'hui à Beni-Haçen, dont les figures et les ornements n'ont, certainement, pas été exécutés par des artistes

grecs. Ces souterrains étaient les retraites où les prêtres se livraient à l'étude et pratiquaient leurs initiations et leurs cérémonies sacrificatoires : c'est de cette coutume,

prise par le sacerdoce, de s'isoler dans des retraites souterraines, qu'est venu, plus tard, dans les contrées où furent transportées les pratiques religieuses égyptiennes, l'usage de les célébrer, également, dans des grottes ou des souterrains.

Cependant, malgré le penchant qui les attirait vers les colossales constructions, ou l'emploi des monolithes, les Égyptiens ne modifièrent jamais, par caprice, les règles adoptées, dès l'origine, par les premiers législateurs de l'art architectural ; on peut s'en convaincre, facilement, par l'examen des obélisques, qui se ressemblent tellement tous, que, lorsqu'ils n'ont pas d'inscriptions, il est presque impossible d'établir une différence d'âge entre les uns et les autres ; aussi croyons-nous devoir nous inscrire en faux contre la dénomination d'obélisques qu'on a cru pouvoir appliquer à ces hautes tours oblongues, qui s'étendaient, sur une longue file, devant la façade du grand temple d'Axum, en Abyssinie ; et dont faisaient partie les deux spécimens que nous reproduisons plus haut, (on croit que ce temple fut érigé sous la domination des Ptolémées) : quelle que soit l'époque de leur édification, il est impossible d'y reconnaître aucun des caractères fondamentaux de ce genre de monolithes. En présence, donc, d'une persistance semblable à reproduire les mêmes modèles, on serait porté à croire que les Égyptiens durent, parfois, se lasser d'élever des monuments si semblables : il n'en fut rien ; les derniers pharaons en faisaient tailler d'aussi nombreux, et avec autant d'ardeur que leurs plus anciens prédécesseurs. Amasis et Nectanèbe II ne se lassèrent pas d'en ériger, et de tout semblables à ceux qu'on faisait tailler plusieurs siècles avant eux.

De ce qui précède nous déduirons une conséquence logique ; c'est que les seules constructions qu'on puisse, de droit, qualifier d'Égyptiennes, sont celles qui furent édifiées en conformité des règles hiératiques qui, on n'en peut plus douter aujourd'hui, s'appliquaient aussi bien aux ornementations accessoires qu'au plan général et aux parties principales des édifices ; et que les œuvres, auxquelles nous reconnaissons que cette marque indélébile fait défaut, n'obtinrent jamais ni la sanction sacerdotale, ni l'approbation populaire ; toutefois, cette conséquence irréfutable n'implique pas qu'il ait été défendu de perfectionner l'exécution artistique, soit de l'ensemble, soit des détails du travail architectural, par un faire plus achevé, ou plus léché, si l'on aime mieux ; loin de là, il est démontré par une foule d'exemples qu'il fut toujours permis de modifier les dimensions, mais jamais les proportions.

Cependant l'on est bien forcé de reconnaître que l'architecture Égyptienne atteignit son apogée à l'époque de Ramsès-le-Grand ; car on ne voit rien, sous ses successeurs, qui indique un progrès dans cet art, tandis que l'inspection de tous les *Ramesséum*, élevés ou creusés par ce conquérant, prouve, péremptoirement, que sous son règne, aucune des particularités de cette architecture n'était ignorée ;

le Ramesséum de Thèbes et le spéos d'Abochek, entre autres, l'un d'un style si élégant, l'autre d'une majesté si sévère, sont, à n'en pas douter, les chefs-d'œuvre de l'art architectural de l'antique Égypte.

Après Ramsès-le-Grand, même sous les Ptolémées, les Égyptiens adoptèrent, pour les nouveaux temples, le même plan que leurs prédécesseurs, mais en le modifiant, le plus souvent, quant à l'immensité de l'étendue : il en fut de même sous les Romains (comme nous le verrons dans la partie de notre travail, qui com-

Scarabée sacré.

Décorations accessoires copiées sur un bas-relief de Karnac.

mencera à la domination romaine pour s'arrêter à la conquête de l'Égypte par les Arabes) : le seul changement qu'on constate, l'absence des salles hypostyles, qu'on paraît avoir réservées alors pour les palais, ou n'avoir plus ménagées dans les temples, provient sans doute de ce fait, que la nation égyptienne n'ayant plus de réunions nationales, de panégyries, il ne fut plus nécessaire de pratiquer, dans ces édifices, de salles assez vastes pour y rassembler tous les délégués des Nomes.

Il nous reste à parler des habitations particulières, cette enveloppe de l'individualité humaine, ordinairement si intéressante à étudier pour pénétrer dans la vie intime de la famille, pour connaître les jouissances, le luxe ou la simplicité d'une nation : les bas-reliefs et les peintures des hypogées ayant permis d'entrer dans des détails assez circonstanciés, il nous sera heureusement possible de suppléer au silence gardé, à cet égard, par les anciens auteurs, en reproduisant en partie, ce qu'en a dit M. Jules Gailhabaud, dans son ouvrage sur les monuments anciens et modernes.

« De toutes les villes égyptiennes, la seule qui puisse nous donner aujourd'hui une idée assez nette de la disposition d'une ville, de l'arrangement de ses maisons et de la distribution de ses rues, est l'ancienne Psinaula, située dans l'Heptanomide, entre les villages modernes de Tell el-Amarna et de Hadji-Gandyl. En ajoutant à tous les renseignements qu'on peut recueillir dans ses ruines, les observations faites en d'autres lieux, nous verrons qu'en général les villes égyptiennes étaient divisées par des rues tracées régulièrement, assez étroites, et (excepté les principales) pouvant à peine suffire au passage de deux chariots.

Les maisons étaient en général contiguës ; elles formaient les côtés des rues et des ruelles, et avaient rarement plus de deux étages, excepté à Thèbes, où elles en avaient quelquefois quatre à cinq. Elles étaient disposées avec art et parfaitement appropriées aux exigences du climat.

Les petites maisons consistaient en une cour et un édifice présentant trois ou quatre chambres au rez-de-chaussée, avec une ou deux chambres à l'étage supérieur, dont une partie servait de terrasse ; on y arrivait de la cour par une rampe d'escalier. Cette disposition est encore à peu près celle de la plupart des maisons dans les villages d'aujourd'hui.

Dans les maisons plus vastes, les chambres, en plus ou moins grand nombre, étaient rangées autour d'une cour et régulièrement distribuées sur les deux côtés, ou placées le long d'un corridor. Celles du rez-de-chaussée servaient aux besoins du ménage, tandis que celles des étages supérieurs étaient habitées par la famille. Au sommet de l'édifice régnait une terrasse où l'on pouvait jouir de la fraîcheur le soir, et où probablement on passait la nuit dans la saison des grandes chaleurs. Cette terrasse était quelquefois garantie du soleil par un toit léger, soutenu par des colonnettes de bois, peint de couleurs brillantes. La partie de la terrasse qui n'était pas couverte portait un large auvent en planches dans le genre des *mulcafs* arabes, et qui servait comme eux à établir un large courant d'air dans la maison. Quelquefois une partie de la maison excédait en élévation le reste de l'édifice, et prenait la forme d'une tour. Enfin certaines habitations étaient couronnées par un parapet

surmonté d'un cordon de créneaux arrondis. La cour était un espace vide, et pavé, ayant au centre un bassin ou une fontaine, souvent entourée d'arbres. Pour se garantir des rayons du soleil durant les fortes chaleurs, on tendait probablement des toiles au-dessus des cours qui n'étaient point ombragées. Dans les grandes maisons, la cour était précédée d'un portique ou porche soutenu par deux colonnes à bouton de lotus, qu'on décorait les jours de fête de banderoles tricolores. Le nom du propriétaire ou de la personne qui habitait la maison était peint sur le linteau de la porte : d'autres fois on y inscrivait une sentence hospitalière, comme celle-ci : *La bonne demeure.*

Les portes ainsi que les fenêtres étaient généralement à deux battants, disposés à peu près comme ceux de nos édifices. Elles s'ouvraient en dedans, et se fermaient à l'aide de verrous et de loquets. Quelques-unes avaient des serrures en bois dans le genre de celles qui sont généralement usitées de nos jours en Égypte. La plupart des portes intérieures n'avaient qu'une simple tenture, probablement d'une étoffe légère. Quant à la décoration intérieure des habitations, les peintures des hypogées peuvent seules nous en donner une idée. Les murs étaient revêtus de stuc et peints de scènes religieuses ou domestiques en rapport avec la destination de l'appartement. Les galeries et les colonnes du porche étaient coloriées de façon à imiter la pierre ou le granit. Les plafonds étaient décorés d'entrelacs, de méandres et d'ornements d'un goût si pur que la plupart furent adoptés par les Grecs. Enfin les planchers, quand ils n'étaient point pavés de dalles, étaient couverts de nattes tressées en jonc de couleur.

Mais c'est dans leurs villas que les Égyptiens déployaient tout le luxe et le confort de leur architecture domestique. Selon les conjectures les plus plausibles basées sur les plans et les élévations qu'on retrouve dans les peintures des hypogées, principalement à Thèbes et à Psinaula (Tell el-Amarna), les villas des grands personnages étaient aussi vastes que magnifiques. Elles étaient généralement situées à proximité du Nil ou sur les rives des nombreux canaux qui fertilisaient toute la vallée. Une vaste enceinte renfermait l'habitation proprement dite, les jardins, les écuries, les magasins, la ferme et toutes les dépendances immédiates de la villa, disposée comme la comprirent aussi les Romains. L'entrée principale était précédée de pylônes analogues à ceux des temples et des palais. Une rangée d'arbres s'étendait souvent le long de la façade; pour les garantir de tout accident, on les entourait d'une petite construction peu élevée et percée de trous pour faciliter la circulation de l'air. Le porche ouvrait sur une cour où se trouvait isolé un petit édifice à colonnes, fermé par un mur à hauteur d'appui, et recouvert d'une

sorte de dais destiné à protéger des rayons du soleil la salle intérieure, qui était analogue au mandara ou salamlik des Orientaux. On y recevait des visites et on y traitait les affaires. La vie publique était alors, comme elle est encore aujourd'hui en Égypte, entièrement séparée de la vie de famille. Un grand propylon, flanqué de deux autres plus petits, conduisait de cette première cour à une autre cour, plus grande, ornée d'avenues de sycomores, de dattiers et de doums, et munie d'une porte de derrière qui donnait sur les jardins et les champs. Les appartements de la famille et les salles de service, en plus ou moins grand nombre, étaient régulièrement distribués sur les deux côtés des cours. Tous ces bâtiments étaient décorés avec une magnificence dont les palais et les tombeaux donnent encore une idée. Mais ces villas étaient surtout remarquables par les belles plantations de leurs jardins, leurs bosquets de henné, de grenadiers, leurs berceaux de vigne, leurs pièces d'eau émaillées de lotus et leurs kiosques splendides. En un mot, tout ce que nous savons sur les habitations des anciens Égyptiens prouve qu'ils avaient atteint, dès le quinzième siècle avant notre ère, une civilisation très-avancée. »

LIVRE QUATRIÈME

SCULPTURE

Sculpture en général. — Bas-reliefs, Glyptique, Toreutique. — Statuaire, Attitudes des statues, Statues iconiques en bois, Statues de diverses autres matières, Figurines, Place des statues dans les édifices. — Résumé.

SCULPTURE EN GÉNÉRAL.

La sculpture égyptienne, considérée dans son appropriation, soit comme embellissement de l'architecture, c'est-à-dire sous l'aspect qu'elle vient ajouter au caractère grandiose des constructions gigantesques dues à une civilisation qui n'a pas eu de rivale, soit comme art pur, remonte, on n'en saurait douter, à une époque plus reculée que tous les autres vestiges des civilisations antiques, et est antérieure, sur les bords du Nil même, à tous les monuments les plus anciens de la langue écrite.

C'est donc en vain qu'on essayera de laisser supposer qu'à ces époques, si longtemps réputées fabuleuses, cette manifestation du génie humain n'a d'autre prestige que celui de la forme; et cela, parce qu'elle ne possèderait pas, par elle-même, toutes les conditions essentielles qui constituent incontestablement, au point de vue de la beauté réelle, l'existence d'un art : il n'en sera pas moins toujours vrai que, même alors, dans son état d'enfance et sous son apparence monstrueuse, elle a parlé à l'imagination de l'homme, elle a ému son âme et captivé sa pensée.

Disons plus; ses vestiges, ses débris ont conservé tout leur pouvoir; ils parlent encore à notre imagination, ils nous émeuvent et nous captivent toujours! En outre, nous ne saurions oublier, pour ce qui nous regarde, que les ouvrages en bosse, retrouvés dans les sables de l'antique Égypte, forment, pour tout esprit perspicace, le premier anneau de la chaîne historique de la famille humaine.

Certes, l'on peut affirmer, aujourd'hui, sans redouter les démentis, que ce sont bien réellement les artistes égyptiens qui, les premiers, résolurent le difficile problème de l'union de la sculpture à l'architecture ; et que c'est surtout dans l'application de la statuaire aux monuments qu'il est impossible de ne pas le reconnaître.

En effet, leurs statues sont toutes éminemment monumentales; elles ont ce caractère qui doit appartenir exclusivement, à notre sens, à la sculpture extérieure, c'est-à-dire à celle qui est tenue d'entrer en harmonie avec l'architecture. N'avons-nous pas le droit d'apporter, comme preuve à l'appui de notre opinion, l'heureux résultat de l'imitation de son style sévère, toutes les fois que les modernes l'ont employée.

Il est utile de rappeler aussi qu'on remarque dans l'Art Égyptien trois grandes époques, correspondant aux trois phases principales de la civilisation égyptienne, au moyen desquelles on peut facilement, en conséquence, résumer les différents styles de la sculpture, qui sont :

1° Le *Style Archaïque*, qui comprend les plus anciens monuments depuis la IIIe dynastie jusqu'à la fin de la XIIe.

Le canon des proportions de cette époque primitive donne, pour hauteur totale de la figure humaine, 6 longueurs de pied, subdivisées en 18 parties ; plus un écart composé d'une partie qui est, quelquefois, entièrement remplie. Les cheveux, divisés sur le sommet de la tête, descendent, de chaque côté, en une masse épaisse divisée en mèches verticales, ou dessinant le contour de la tête par de petites boucles trapézoïdales et symétriquement étagées. La tête est énorme, la face est large et grossière, la bouche mal dessinée, les mains et les pieds sont larges et disproportionnés : de plus l'exécution est généralement rude, même dans les détails ; enfin les bas-reliefs sont ordinairement très-plats; quoique les muscles, surtout ceux du mollet, soient assez bien accusés.

On peut citer parmi les plus beaux spécimens de cette époque la statue iconique de Chafré et celle de Ranofré que l'on conserve au musée du Kaire : nous devons mentionner, également, les bas-reliefs des tombeaux de Teï et de Bou.

Ce style continua, mais en s'améliorant, jusqu'à la XIIe dynastie, époque où l'on s'aperçoit que les formes deviennent plus pures et plus élégantes, en même temps que les détails acquièrent, quelquefois, la délicatesse et le fini d'exécution des camées.

2° Le *Style de la Restauration*, qui va de la XVIIe à la XXIe dynastie.

Le canon des proportions pendant cette période, qui dure jusqu'à la Renaissance sous les *Saïtes*, y est, exactement, toujours le même : il divise la hauteur totale

de la figure humaine, soit en 19, soit en 15 parties ; cette dernière division pour les statues assises.

C'est durant cette période que les cheveux sont disposés avec le plus d'élégance, et que l'on peut observer une plus grande harmonie dans les membres ; les détails aussi, sont finis avec plus de soin et d'ampleur, surtout sous les règnes des Thoutmès et des Aménophis.

Les chefs-d'œuvre de cette époque sont : les statues colossales de Thoutmès III, la statuette d'Akhenaten du musée du Louvre, et le colosse de Ramsès II à Memphis ; puis, parmi les bas-reliefs, les admirables tableaux sculptés sur les murs du temple d'el-Assacif, et sur les parois de l'hypogée de Schamthé : cependant les bas-reliefs deviennent plus rares à partir de la xixe dynastie, et finissent par disparaître, presque complétement, sous Ramsès III, pour faire place au relief dans le contour creusé.

N'oublions pas que c'est sous la xxe dynastie que les arts commencèrent à décliner ; et qu'à partir de cette époque la décadence marcha rapidement.

5° Le *Style de la Renaissance*, qui apparaît avec la xxvie dynastie : il se distingue, particulièrement, par une imitation du style archaïque.

Durant cette période, c'est-à-dire jusqu'à la fin de la monarchie pharaonique, aussi bien que sous les Ptolémées, et même sous les Romains, les artistes égyptiens adoptèrent le canon des proportions divisé en 23 parties.

C'est surtout au commencement de cette dernière phase de l'art pharaonique, sous la dynastie Saïte, que les artistes s'attachèrent à reprendre, une à une, toutes les traditions oubliées, et à s'astreindre à la ressemblance des personnages : en outre, on remarque que les membres sont plus arrondis, que les muscles sont plus développés et que les détails sont exécutés avec autant de soin que de délicatesse.

BAS-RELIEFS, GLYPTIQUE, TOREUTIQUE.

BAS-RELIEFS.

Des diverses branches de la sculpture, celle du bas-relief est évidemment l'une des premières en date : l'art du bas-relief est regardé comme plus ancien que la statuaire en ronde bosse, parce que ce n'est pas seulement la théorie qui enseigne que ce genre de sculpture devait fournir un ornement plus convenable et d'une application plus facile à l'architecture que la statuaire ; mais que c'est encore l'étude des faits qui démontre clairement cette vérité. On connaît, en effet,

des bas-reliefs de la IIIᵉ et de la IVᵉ dynastie, qui valent toutes les œuvres égyptiennes du même genre, tandis que les statues qu'on trouve dans ces mêmes hypogées sont très-grossières et indiquent à n'en pas douter les premiers essais dans la statuaire. Il existe, dans la collection du Louvre, trois statues qui paraissent remonter à cette époque reculée.

Dans les bas-reliefs les plus anciens, sculptés sur les parois des hypogées ou sur les stèles funéraires, le modèle, la forme, la disposition des figures à l'égard

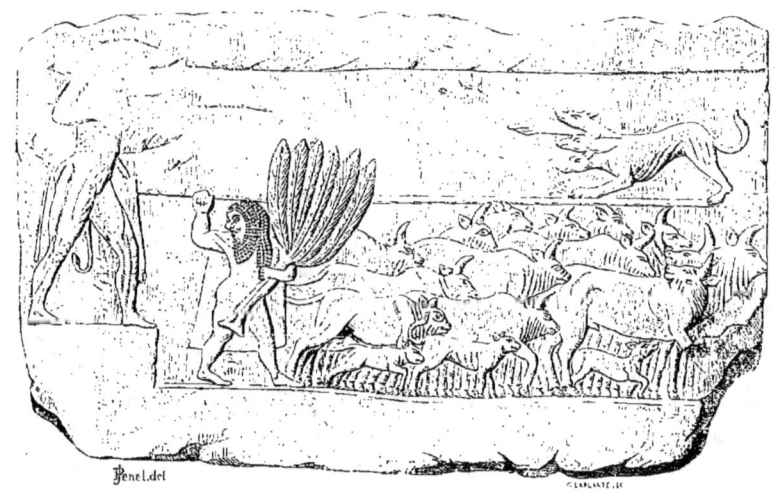

de l'espace et à l'encadrement qui leur sont assignés par l'art principal, l'architecture, atteignent le plus haut degré compatible avec l'art égyptien.

Le premier type connu est contemporain des pyramides de Gizeh : on y remarque, avec étonnement, dans les formes comme dans les proportions, que les figures accusent des ressemblances avec la race caucasienne pour le crâne et l'angle facial ; quoique les profils soient souvent laids et les lèvres grosses et mal rendues ; tandis que la taille courte et trapue, les jambes lourdes plutôt que vigoureuses, les mains et les pieds plus grossiers que ceux du nouvel empire, feraient croire à une autre race ; ne serait-ce pas à cette bizarrerie qu'on doit attribuer l'opinion qui voudrait que les Égyptiens primitifs aient appartenu à une race différente de celle qu'on voit représentée sur les monuments de la restauration pharaonique ?

SCULPTURE.

Il nous est impossible de citer aucune œuvre particulière, faute de documents et de spécimens d'art, recueillis depuis l'époque des pyramides jusqu'à la xii° dynastie, époque où l'on remarque que les arts de l'ancien empire avaient acquis toute leur maturité. On sait que le canon des proportions, divisé alors en 19 parties, avait pour défaut d'accorder aux personnages représentés des formes très élancées; mais tout en gagnant de la légèreté, le dessin n'avait pas perdu sa vigueur; l'étude des muscles et des jointures était, au contraire, perfectionnée; les méplats des jambes sont, en effet, fortement accusés : en outre, le dessinateur savait rendre heureusement des mouvements variés.

On trouve dans les peintures des hypogées de Beni-Haçen et dans les bas-reliefs des tombeaux de Bercheh, les plus beaux spécimens de l'art de cette époque. Les profils cependant n'ont pas encore acquis toute la finesse qu'ils étaient sous la xviii° dynastie; les lèvres sont généralement plus grosses et la bouche moins bien tracée ; mais

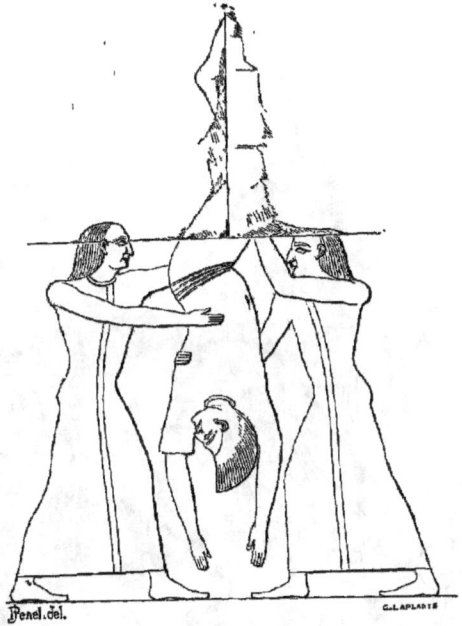

on y voit combien les Égyptiens, lorsqu'ils n'étaient pas retenus par un usage sacré, savaient donner de la souplesse et un mouvement gracieux à la pose de leurs figures.

Ce style commença à s'affaiblir avec la xiii° dynastie, sous laquelle l'empire égyptien semble décroître rapidement et cède bientôt à l'invasion des Hyksos.

A la renaissance de la monarchie et des arts, comme c'est l'architecture qui prend le plus grand élan, elle tient de nouveau sous sa dépendance les deux branches de la sculpture. La disposition sobre des bas-reliefs, sur les parois des anciens hypogées qui n'avaient que de petites dimensions, devient impossible sur les pylônes et les murs colossaux des temples ou des demeures royales; les figures des dieux et des rois prenant des dimensions énormes demandaient plus que le

génie de l'artiste ne pouvait atteindre pour remplir leurs contours; et malgré leur taille gigantesque, il y restait toujours une grande surface vide qu'on partageait entre des inscriptions hiéroglyphiques et de vastes scènes de bataille coupées d'une foule de personnages ou d'autres représentations historiques, dans le genre de celle que nous donnons page 240, provenant d'un pylône du temple de Karnak, et représentant Hercule chassant et emmenant les troupeaux de Geryon.

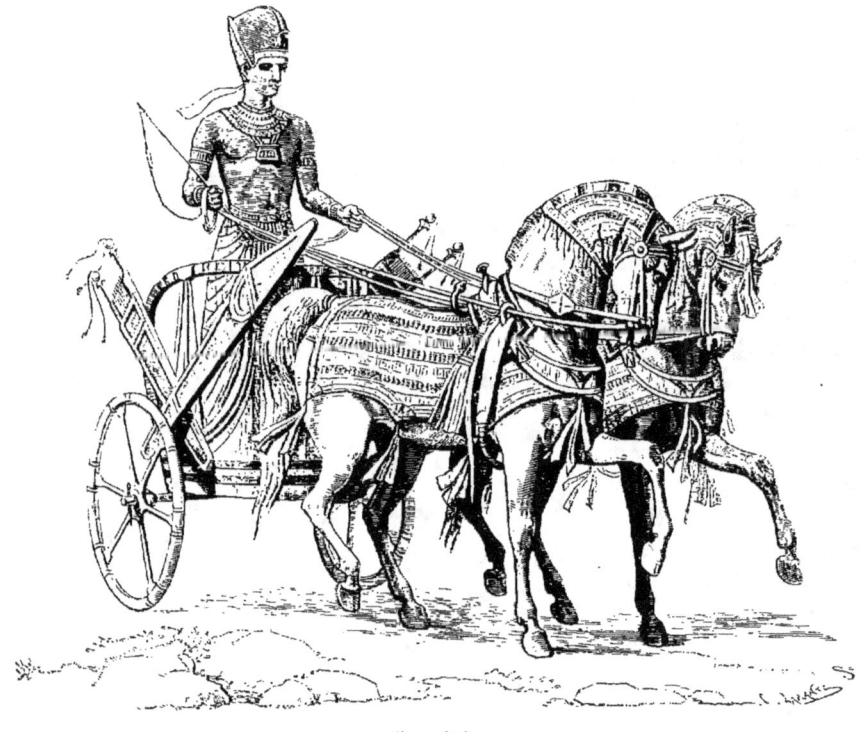

Char princier.

Les artistes égyptiens, n'ayant pas la connaissance de la partie de la perspective qui enseigne l'agroupement, leurs batailles sont composées de groupes qui au lieu de paraître s'enfoncer dans le tableau se surmontent l'un l'autre, dans une confusion si étrange que lorsqu'on voit ces représentations, on arrive à se demander s'il était, réellement, possible d'orner, dans ces conditions, de bas-reliefs convenables des surfaces d'une dimension aussi gigantesque. En tout cas, il faut

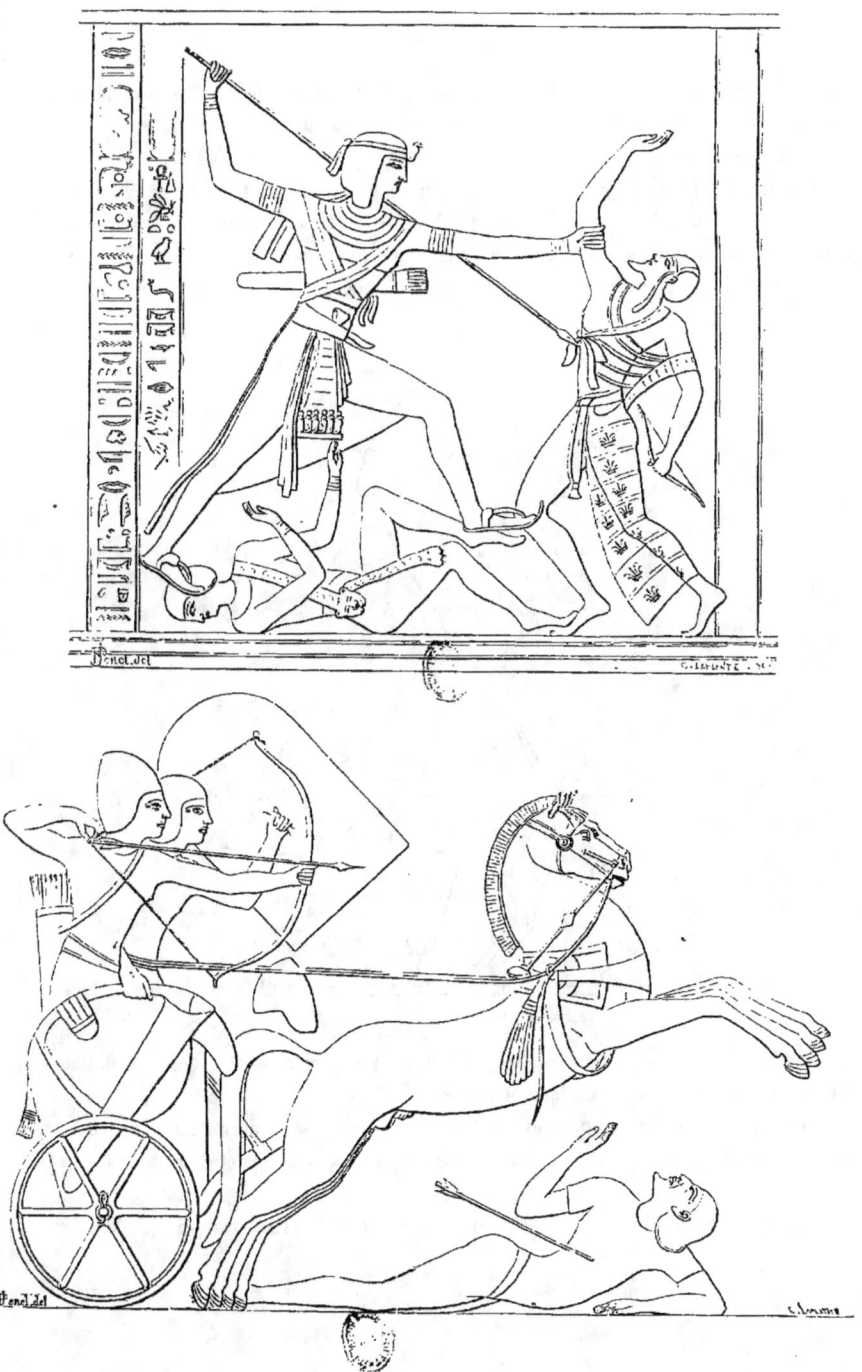

reconnaître que les bas-reliefs historiques de petite dimension du nouvel empire, y sont préférables aux grands bas-reliefs historiques, parce que les premiers se rapprochent davantage de la disposition plus sage et plus sévère des bas-reliefs de l'ancien art, avec lesquels ils partagent la pureté de dessin et les formes élégantes. Mais en même temps les nouveaux bas-reliefs héritent de tous les défauts des anciens, comme de la disposition défectueuse des principales parties du corps; ils vont même plus loin, ils exagèrent encore, et le faux modelé des yeux, dans les sourcils

Retour de chasse avec chiens courants.

en plate-bande prolongés vers l'oreille, et l'indication des côtes et des articulations des doigts par des lignes simplement accusées. Pourtant il faut citer un progrès : les nouveaux bas-reliefs l'emportent sur les anciens par des mouvements plus vifs et plus variés, nécessités surtout par les représentations de batailles et de combats maritimes.

Depuis, l'élan prodigieux donné à tous les arts avec la restauration de l'empire

égyptien, amena, néanmoins et très-rapidement, un grand progrès dans la sculpture en bas-relief; et sous les xviie et xviiie dynasties, elle atteignit toute la perfection dont elle était susceptible avec les entraves apportées à l'art par l'écriture.

Les bas-reliefs exécutés sous les Séti, les Thoutmès et les Aménophis sont les chefs-d'œuvre de ce genre. Un petit hypogée de Thèbes, le tombeau de Chamhati, intendant des domaines sous Aménophis III, présente des bas-reliefs d'une pureté et d'un fini admirables. Les têtes sont bien dessinées et pleines d'expression; la taille est svelte et élancée; les poses ont moins de roideur et de gaucherie; enfin, les extrémités sont mieux traitées. Les animaux sont superbes.

Un autre hypogée qui date de la même époque présente la figure d'une jeune femme dont la tête est ravissante et le profil aussi parfait qu'il peut l'être avec un œil de face.

Remarquons encore que les bas-reliefs de cette époque offrent tous des têtes d'un beau profil et auxquelles l'artiste s'est attaché à donner de la ressemblance. On voit aussi dans quelques scènes, le même individu conserver la même figure, qui est évidemment un portrait.

Enfin, à de beaux profils, la plupart des bas-reliefs de ce temps, joignent des corps gracieux et vrais, à l'exception, toutefois, du bas des jambes qui est trop mince et trop rond. Ce défaut se remarque surtout dans les bas-reliefs du règne de Ramsès II, où le dessin des femmes devient d'une étrange sveltesse, et d'un style maniéré et faux. On peut en juger surtout par les figures de la reine Nofreari et d'Isis dans le petit spéos d'Abousembil.

La décadence continue sous Ramsès III, dont les bas-reliefs sont grossiers et lourds, à l'exception de quelques figures de femmes, d'un relief très-bas, sculptées sur les parois intérieures du Gynécée de Medineh-Thabou.

Le style des bas-reliefs se relève un peu sous les grands prêtres d'Ammon qui ouvrent la xxie dynastie. On en voit de beaux spécimens dans les sculptures du temple de Khons à Karnak. Les mains et les jambes sont toujours défectueuses, mais l'ensemble est meilleur que sous les dynasties précédentes.

Ce n'est qu'avec le règne des Saïtes (xxvie dynastie) que les bas-reliefs et la sculpture en général retrouvèrent quelque chose de leur supériorité. Les bas-reliefs, généralement travaillés avec beaucoup de soin, sont encore plus ronds qu'autrefois, les membres sont plus vrais et les muscles des jambes plus indiqués; mais les têtes sont souvent assez défectueuses, le nez et la bouche mal dessinés et le contour du crâne trop resserré.

Malgré cette renaissance due aux Saïtes, l'art déchut rapidement et sous les

dernières dynasties les bas-reliefs offrent une lourdeur et une grossièreté que ne présentent même pas les plus anciens de l'époque archaïque.

C'est dans les bas-reliefs du règne de Nectanèbe, qu'on sent déjà le style qui caractérise les œuvres ptolémaïques ; dans la forme des mains, dans le modelé de la rotule des genoux, dans celui du corps des femmes, enfin dans la manière de sculpter. Mais si cette époque est la décadence de l'art pharaonique, elle est bien supérieure à tout ce qui s'est sculpté sous le règne des Lagides.

Avec les Ptolémées, l'art déclina encore et le génie grec n'eut aucune influence sur l'art égyptien tombé depuis longtemps par la routine.

Les bas-reliefs devinrent de plus en plus lourds, les formes molles et trapues, le dessin des mains très-laid. Le type s'altère : les figures présentent partout les mêmes traits; les seins des femmes deviennent plus proéminents, le torse plus contourné, le ventre plus saillant, et les cuisses et les jambes plus défectueuses que par le passé.

La sculpture alla encore en se dégradant de plus en plus sous l'époque romaine et l'on a peine à comprendre comment les bas-reliefs de Denderah ont pu exciter l'admiration de nos savants.

Les Égyptiens furent donc beaucoup moins heureux dans la solution du problème de transporter sur une surface plane l'image optique du corps humain, de la représenter en relief que dans celui de la rendre en ronde bosse. La tendance naturelle de l'art encore adolescent, de représenter chaque partie du corps sous une figure aussi intelligible et facile à saisir qu'il est possible, eut ici, plus que partout ailleurs, une action significative et exclusive.

Dans les compositions religieuses, il se forma de bonne heure une manière typique et constamment la même de représenter les corps et leurs mouvements qui influença tous les progrès de l'art. Toutes les figures qui composent ces tableaux ont, comme nous l'avons déjà dit, la tête de profil, les yeux, la poitrine et les épaules de face, et le reste du corps de profil. Toutes les tentatives de profiler le corps humain selon les lois de la perspective n'ont jamais été adoptées, et l'on est souvent choqué de voir les fautes grossières commises par les artistes égyptiens de toutes les époques.

Les scènes de la vie domestique sont parfois traitées avec plus de naturel et de vérité ; mais là, où l'art s'est proposé de reproduire des scènes guerrières sur une grande échelle, l'inhabileté des artistes se montre de la manière la plus évidente dans les efforts qu'ils ont faits pour rendre la variété des actions et des mouvements. En résumé l'habitude de représenter leurs héros de taille colossale, l'igno-

rance des premières lois de la perspective ont exercé une triste influence sur les progrès de la sculpture en bas-reliefs qui est toujours restée chez eux à l'état de hiéroglyphe plus ou moins perfectionné.

Les reliefs des Égyptiens se distinguent en deux classes.

1° Les bas-reliefs proprement dits, qui sont généralement d'une saillie à peine sensible au-dessus du fond. On en trouve de semblables sur les murs extérieurs et intérieurs, sur les stèles, etc. Ces bas-reliefs ont quelquefois si peu d'épaisseur, et la lumière qu'ils reçoivent à l'intérieur est si faible, que, sans la couleur, ils se détacheraient à peine du fond.

2° Les *bas-reliefs en creux*, nommés *Coilanaglyphes*, dans lesquels les figures se relèvent en bosse dans le renfoncement de la pierre, sont les plus communs, surtout à partir de la XXVIII° dynastie. La hardiesse, la vigueur et la précision du travail des figures, souvent creusées assez profondément, excitent l'admiration. Dans d'autres, le relief est à peine sensible, et se détache bien cependant de la surface qui l'entoure sans interrompre d'une manière désagréable l'impression architectonique du tout.

Cette sorte de sculpture en *relief dans le creux*, est tout à fait particulière aux monuments des anciens Égyptiens : elle est toujours employée au dehors des édifices, parce que sa nature même la met à l'abri des chocs et de la plupart des autres accidents auxquels les bas-reliefs ordinaires sont exposés : aussi ces derniers ne se voient-ils que dans les intérieurs; et quoiqu'il y ait quelques exceptions à cette règle sur l'emploi de ces deux espèces de sculptures, elle ne doit pas moins être regardée à peu près comme générale.

Les colonnes sont sculptées en relief dans le creux : ce genre de bas-relief est surtout convenable pour les colonnes, attendu qu'il leur conserve toute la pureté de leur forme, ce qui n'arriverait pas si la sculpture était en bas-relief ordinaire, et surtout si le relief était saillant; car, dans ce cas, la rondeur du fût serait altérée, et la colonne semblerait sinueuse et de forme très-irrégulière, suivant les différents côtés d'où elle serait aperçue.

Les plus anciennes sculptures égyptiennes étaient donc un simple relief rehaussé par des couleurs. Ces reliefs étaient à peine en saillie et peu chargés de détails : ils présentaient, généralement, une grande surface plate dont les bords, seulement, étaient arrondis, et ils avaient l'immense avantage de ne pas altérer les grandes lignes de l'architecture. Les obélisques, les stèles et les autres monuments en pierre dure, au contraire étaient sculptés en *intaglio*, ou bien en *creux*, afin d'éviter, peut-être, la main-d'œuvre et la perte de temps nécessaires pour évider le champ de la

sculpture, en même temps que pour donner plus de vigueur aux hiéroglyphes et les rendre plus visibles.

Ces deux genres, appropriés chacun à des besoins différents, continuèrent d'être en vogue jusqu'au temps des premiers pharaons de la xvIII° dynastie sous lesquels les artistes introduisirent sur les monuments l'*intaglio rilievato* (ou *intaille relevée*, c'est-à-dire bas-relief dans le creux), espèce de sculpture ne formant aucune saillie sur la face du mur et exécutée sans abattre la matière qui l'environne, en sorte que le bas-relief se trouve encastré dans un contour creusé, et que les parties les plus saillantes ne sortent pas de la surface murale. Thotmès et Horus firent sculpter ainsi les propylées du sud à Karnak. Seti Ier et Ramsès II firent exécuter de cette manière les grandes pages historiques du palais de Karnak et du Memnonium.

Il est regrettable que la plus grandiose époque de l'art ait généralement abandonné le bas-relief proprement dit dont le style se serait certainement encore amélioré avec les scènes de bataille pleines de vie et de mouvement qui couvrent les grandes surfaces des pylônes.

L'*intaglio rilievato* continua d'être généralement employé jusqu'à l'accession de la xxvI° dynastie, époque où le bas-relief fut de nouveau mis en usage. On voit sur les monuments de Psammétik et de ses successeurs de nombreux témoignages de la renaissance de l'ancien style. Il fut ensuite généralement suivi de nouveau, et ce retour à l'*intaglio rilievato* ou intaille relevée sur les grands monuments, marque l'époque ptolémaïque et romaine.

Dans l'intaille relevée, les côtés de l'in cavo, taillés perpendiculairement à la surface sont creusés à une grande profondeur, et de cette ligne au centre de la figure, le relief est graduel, la surface médiale étant généralement le niveau même de la muraille. Sur la partie saillante les traits, les détails de la coiffure et des vêtements sont plus ou moins profondément indiqués. Le défaut capital de ce genre de relief, c'est que, vu en perspective, les arêtes du contour coupent et altèrent une partie des formes. L'autre défaut, c'est qu'en peignant ces sculptures, l'artiste a colorié et orné la profondeur de l'intaglio comme les parties attenantes en continuant les mêmes détails, autre cause d'altération des formes.

Sous le règne de Ramsès III, qui abusa tant de ce genre d'intaille, un changement déplorable eut lieu aussi dans la manière de sculpter les hiéroglyphes. Ils étaient creusés très-profondément et certaines parties perdaient ainsi toutes leurs formes. Ce bizarre intaglio est d'un très-vilain effet, et l'on ne peut se rendre compte du motif qui l'a fait adopter ; mais heureusement cette particularité de la sculpture, sous Ramsès III, ne fut pas, généralement, suivie par ses successeurs,

et resta limitée à ses premiers fils qui montèrent après lui sur le trône. C'est comme une empreinte de famille.

GLYPTIQUE.

On attribue aux Égyptiens l'invention des premiers procédés de la *Glyptique*, c'est-à-dire de l'art de graver des images sur des pierres dures à l'aide d'instruments particuliers.

Ils s'appliquèrent de bonne heure à graver les pierres dures qui servaient de sceaux ou concouraient à l'ornement des plus riches joyaux. On sait que le pharaon qui choisit Joseph pour son ministre, lui donna son anneau comme témoignage de la délégation de son autorité ; or Joseph précéda l'Exode de plusieurs générations : mais, dans cet art également, à toutes les époques, les Égyptiens s'adonnèrent bien plus aux gravures en creux ou entailles qu'aux camées ou gravures en relief.

Les substances employées en Égypte, dans la glyptique, furent assez variées. On peut citer principalement : le schiste calcaire, la stéatite ou pierre de lard, la pierre ollaire ou pierre thébaïque, le lapis-lazuli, la cornaline, la chalcédoine, le jaspe vert, brun et sanguin, l'émeraude, le basalte, le porphyre, le jade, l'hématite, la turquoise et quelques pierres factices.

Les lithoglyphes égyptiens ont porté très-loin la partie mécanique ; malheureusement, les bas-reliefs et les peintures ne nous ont conservé aucun renseignement sur l'espèce de tour ou touret, connu de ces anciens artistes, et les fouilles ne nous ont fourni aucun instrument. Ils n'ont jamais connu le diamant et devaient se servir de poussière de grès et d'émeri. Les monuments nous ont conservé cependant le nom de quelques lithoglyphes : un nommé Irisen, chef des gravures sous le règne de Mantouhôtep II, se vante sur sa stèle funéraire d'avoir été très-habile dans son art.

Les figures sont ordinairement exécutées avec soin, quoique d'un dessin roide et sec. On distingue le style archaïque du style égyptien ptolémaïque (quand les sujets ont été exécutés par des artistes grecs), et du style d'imitation de l'époque romaine, au temps d'Hadrien.

La plupart des pierres égyptiennes connues ont la forme du *scarabée*, insecte qui était sacré dans la vallée d'Osiris. Les figures y étaient d'abord gravées sur le plat et quelquefois sur les élytres. On a dans la suite fait disparaître la partie convexe, qui représentait seule, le plus souvent, les détails caractéristiques de l'insecte, pour n'en conserver que la partie plate taillée en ovale pour la monter en

bague ou en cachet. Telle est l'origine de la forme ovale des pierres gravées, et c'est pour cela qu'on les appelle souvent *scarabées*, quoiqu'on n'y voie plus la figure de cet insecte : cependant nous croyons que les Égyptiens ont employé la forme carrée, le parallélipipède, autant que la forme ovale.

Les pierres égyptiennes portent des légendes hiéroglyphiques ou des prières, des représentations symboliques, ou bien encore des images des divinités ou des pharaons.

Les figures symboliques les plus généralement usitées sont : la croix ansée, le nilomètre, le lotus, le papyrus, le scarabée, l'urœus, l'épervier, l'ibis, le vautour, le chacal, le cynocéphale, le crocodile, etc. Auguste avait pour cachet une pierre égyptienne portant un sphinx, symbole de la royauté.

Parmi les divinités, on remarque Isis, Osiris, Horus, Anubis, Harpocrate, Amon, etc., isolés, accouplés ou réunis par triade, portant différents attributs, tels que le sistre, la citule, le fouet, le crochet, etc.

Quant aux pharaons, la plupart ont été représentés assis sur un trône, ou debout tenant les emblèmes de la royauté, ou enfin, brandissant d'une main la harpé et de l'autre saisissant par les cheveux un groupe de prisonniers prosternés.

Quelques antiquaires ont prétendu que les anciens Égyptiens n'avaient jamais gravé de camées. Il est vrai que les camées égyptiens sont très-rares et qu'on n'en connaît pas d'un très-ancien style. Cependant on peut regarder comme de véritables camées la partie supérieure des scarabées qui est en relief et souvent gravée avec une délicatesse incroyable. Plusieurs pierres égyptiennes portent aussi des représentations en relief dans le creux, genre de gravure qui est tout à la fois une intaille et un camée.

Winckelmann, Natter et Millin ont décrit les plus belles pierres égyptiennes connues; mais la plupart de leurs descriptions sont erronées, vu leur ignorance de la langue, du symbolisme et du panthéon égyptiens.

On sait que les Égyptiens excellèrent, également, à travailler la terre cuite, au moyen de laquelle, tantôt sous forme de vases, tantôt sous forme de petites figures des divinités, ils la revêtaient d'un émail colorié, bleu ou vert : ces productions la plupart ébauchées avec beaucoup de vigueur, étaient fabriquées par milliers C'est à ce fait, sans doute, qu'il faut attribuer cette singularité que les scarabées se rencontrent plus souvent, parmi les ruines, en terre cuite, qu'en toute autre matière; et cela quoique l'application de la *glyptique* aux pierres dures telles que : améthyste, jaspe, agate, cornaline, lapis-lazuli, aussi bien qu'aux autres pierres précieuses, ait été également très-répandue.

TOREUTIQUE.

Les Grecs, ayant désigné, d'abord, par cette expression, l'art de graver le bois en relief, puis, par extension, l'art de travailler au ciseau, et même l'art de modeler, force nous est, pour être compris, d'employer ce mot, à notre tour, en abordant la description des différents ouvrages exécutés, par les artistes égyptiens, à l'aide d'instruments pointus ; tant en bois qu'en métal.

Les ouvrages d'art en métal ne paraissent pas avoir jamais acquis les proportions ordinaires des autres œuvres artistiques ; du moins aucuns spécimens de quelque importance ne sont arrivés jusqu'à nous : leurs plus grandes statuettes de bronze ne dépassent pas un mètre de hauteur : quant aux ouvrages exécutés sur bois, en raison de l'intérêt historique qui s'y rattache, nous renvoyons au chapitre qui traite des statues iconiques en bois.

Le talent des artistes égyptiens, dès la plus haute antiquité, s'exerça, surtout, sur les reproductions de toutes espèces d'animaux : nous nous bornerons à citer en exemple, les chats de bronze dont la partie supérieure est d'une vérité étonnante ; mais en faisant remarquer que, si le ventre et la partie inférieure étaient presque toujours trapus, il ne faut pas cependant oublier que ces figurines étaient creuses ; parce qu'elles étaient destinées à contenir les ossements ou la momie de l'animal dont elles offrent l'image.

Diodore s'étend assez longuement sur leurs travaux en ivoire ; on sait qu'à l'époque de Thoutmès III l'ivoire était importé, par quantités considérables, au moyen de barques chargées de ce produit, en même temps de bois d'ébène, soit en défenses naturelles, soit travaillé en coupe, par les Rothen-nou : Hérodote parle, également, de merveilleux ouvrages exécutés au moyen de l'or ; les légendes hiéroglyphiques, aujourd'hui déchiffrées, ne permettent plus de douter de la véracité de leur récit ; car, dans les mentions qu'elles offrent à notre curiosité, il est, constamment, question d'offrandes en matière d'or et d'argent, qui démontrent suffisamment l'existence d'œuvres d'art exécutées, par les artistes nationaux, en ces sortes de matière.

L'expression de Toreutique doit donc s'appliquer à la fois aux ouvrages sculptés sur bois, sur ivoire et sur toutes sortes de métaux ; qu'ils soient, même, vases ou bijoux.

On trouve souvent dans les collections formées en Égypte, de petites figures en bronze de divinités et d'animaux travaillées avec beaucoup de netteté et de fermeté. La figure emblématique d'Horus, qui, debout sur des crocodiles, presse dans

ses mains des scorpions et des animaux sauvages, se rencontre fréquemment, aussi bien en bronze qu'en pierre et en terre cuite ; mais elle porte l'empreinte d'un travail des derniers temps de l'art égyptien.

Quoiqu'il ne soit pas rare d'y rencontrer, aussi quelquefois, outre ces figurines de bronze, des spécimens d'art, d'une époque authentiquement ancienne, il n'en est pas moins bien certain que jamais la *Toreutique* n'acquit, chez les Égyptiens, au temps des pharaons, le développement que lui donnèrent les Grecs ; cependant il est probable qu'ils connurent, aussi, l'art de fabriquer ces statues de bois ornées d'or et d'ivoire qu'on a nommées, en Grèce, *Chryséléphantines*; mais ces œuvres, qui n'auraient été qu'en très-petit nombre, ne paraissent pas antérieures à la xviii° dynastie : Champollion ne mentionne qu'une statue, composée en *ébène et ivoire avec un collier d'or*, dont il a déchiffré l'inscription dans un tombeau de Thèbes, exécuté sous la xviii° ou la xix° dynastie.

STATUAIRE

A l'époque la plus reculée, la *statuaire* n'offrait en Égypte, comme partout, que des monuments grossiers dont l'effet ressortait moins de l'exécution que de l'intention ; or, n'ayant pas le prestige de la forme, ils manquaient des conditions essentielles qui constituent l'existence d'un art.

L'art ne se développa, réellement, qu'avec les premiers monuments et les statues contemporains des pyramides qui offrent déjà une perfection remarquable. Il ne faudrait pas croire qu'à cette époque d'archaïsme, la sculpture égyptienne (depuis le colosse jusqu'à la statuette) fût exclusivement un art spiritualiste qui se préoccupât toujours moins des lignes que des idées, et dont la pensée ait toujours été la première inspiration ; car la statue de Chafré, fondateur de la seconde pyramide, prouve que les artistes égyptiens s'attachaient déjà, au contraire, à reproduire la nature et y étaient parvenus avec succès.

Cette statue, en brèche verte rubanée, offre sous le rapport artistique une perfection incroyable ; bien que taillée dans une matière fort rebelle au ciseau. Elle est un peu plus forte que nature, assise, et du calcanéum au sommet de la tête mesure $1^m,44$. La tête est d'une beauté remarquable, les yeux y sont représentés au naturel, sans prolongement ; le nez droit et bien dessiné, la bouche longue, les lèvres droites présentent, en tout, l'imitation d'une figure dont on a cherché et réussi à faire le portrait : comme il est facile de s'en assurer par d'autres

statues du même pharaon, moins parfaites que celle-ci. Le torse est bien modelé ainsi que les bras et les jambes où l'artiste a déployé un grand sentiment de la nature. Cependant les pieds et les mains y sont plats, et les doigts et les orteils indiqués par de simples lignes droites sans articulations. A part ces défauts, la statue, quoique un peu lourde, est d'une perfection remarquable. On reste tout étonné quand on considère la matière qui est aussi dure que le granit : malheureusement, les zones rubanées inhérentes à la nature de la brèche gâtent l'effet de ce chef-d'œuvre de la statuaire égyptienne.

Une autre statue en calcaire, de la même époque, celle d'un fonctionnaire nommé Ranofré, est aussi d'une beauté remarquable. La tête est un peu petite pour le corps, mais elle est pleine de vie et d'expression, le haut du torse et les bras sont parfaitement modelés ainsi que les jambes dont les muscles sont hardiment indiqués ; mais ces dernières sont un peu grosses.

On voit au musée du Louvre trois statues de grandeur naturelle, en pierre calcaire, qui sont aussi contemporaines des pyramides. Le type en est un peu lourd et trapu ; néanmoins ces statues prouvent qu'au temps des quatre premières dynasties, la statuaire était déjà fort avancée et dans une excellente voie. Ces trois figures ont au-dessous de l'œil une bande verte qu'on remarque aussi sur d'autres statues de la même époque.

Toutes les statues des premières dynasties, cependant, n'ont pas le mérite que nous venons de signaler. La plupart, comme celle d'un orateur royal nommé Bethmes, qu'on conserve au British Museum, sont courtes, trapues, et ne présentent guère qu'un essai primitif.

Il y a lieu de remarquer, aussi, que dans ces œuvres primitives de la statuaire, la masse principale n'est pas en proportion avec les parties subordonnées dont l'artiste semble ne pas avoir connu les fonctions ; mais si ces parties ne se dégagent pas et paraissent étouffées dans l'ensemble lourd et carré de la masse, il n'en apparaît pas moins par les meilleurs spécimens de cette époque, que l'art cherchait sa voie dans l'imitation de la nature, et, à part les pieds et les mains, était déjà parvenu à un point étonnant de perfection. Les têtes surtout, qui sont toutes des portraits, présentent une grande variété de physionomies bien rendues et souvent d'une vérité étonnante.

On n'en est que plus frappé du contraste présenté par les statues monumentales, c'est-à-dire adhérentes aux parois des murs, qu'on voit sculptées, un peu plus tard, dans les hypogées de la VIe dynastie, par exemple à Zawyet-el-mayetin, où elles sont extrêmement grossières. La lourdeur de leur coiffure, la roideur de leur costume,

tendent encore à les faire paraître plus trapues qu'elles ne le sont en réalité : en outre, les pieds sont absolument désagréables à l'œil et paraissent plutôt appartenir à l'espèce simiesque qu'à l'espèce humaine. Aucune statue isolée de ce temps ne nous étant parvenue, ce n'est qu'accidentellement, et seulement parmi les statues placées intérieurement dans les temples ou les hypogées, qu'on rencontre quelques beaux spécimens de l'art.

Il y a un progrès immense accompli de ces statues à celles du temps de la XII° dynastie, où les arts du premier empire atteignirent leur apogée. Cependant celles qui restent encore en Égypte sont généralement loin de valoir les autres œuvres connues de cette époque. Les statues qu'on a déterrées récemment à Karnak ont la tête bien modelée ; les profils fins et tous différents indiquent que ce sont des statues iconiques. Le reste du corps est caché par de larges vêtements qui voilent toutes leurs formes. La jambe, de granit noir qu'on admire au musée de Berlin, et qui appartenait à une statue royale de Sesortasen Ier, est d'un style svelte et souple, d'une hardiesse de modelé et d'une vérité si étonnante qu'on a peine à croire qu'elle date de cette époque.

Les plus remarquables statues de cette époque se trouvent maintenant au British Museum, où l'on voit les statues assises de Mantounaa, d'Amenemha et d'un personnage sans nom, debout et en marche. Dans ces trois spécimens, la statuaire égyptienne est arrivée à une apogée, de beaucoup plus élevée, il faut l'avouer contre les vues accréditées aujourd'hui, que celle des époques les plus brillantes du nouvel empire, parce que ces statues, et surtout celle de Mantounaa, présentent le type le plus parfait des bas-reliefs, prenant tout ce qu'ils offrent de bon et s'écartant de tout ce qu'ils ont d'imparfait. Ainsi, on trouve, sur ces beaux spécimens, les proportions sveltes et élancées de la taille, la noble forme caucasienne du profil jointes à une étude, approfondie plus que jamais, du squelette dont on distingue la forme au travers des muscles très-bien modelés ; les doubles os du bras et de la partie inférieure de la jambe y sont accusés tandis qu'on ne les voit nulle part dans les œuvres plus récentes. Il en est de même des côtes, qui plus tard, en général, ne sont indiquées que par de simples creux ; enfin les mains et les pieds sont modelés avec une grande délicatesse, quoique les articulations des doigts et des orteils n'y soient accusées que par des lignes creusées. Ces statues n'ont point de pilier dorsal ; elles sont finies à leur partie postérieure en véritable ronde bosse, et quoiqu'elles représentent toutes trois des hommes (autant du moins qu'on en peut juger par celle d'Amenemha qui, seule, a sa tête), elles n'ont point la barbe typique et conventionnelle qu'on voit si fréquemment dans les œuvres du nouvel empire.

On rencontre le même style sur les premiers monuments de la xii⁰ dynastie, mais avec moins d'ensemble et de perfection. Le Louvre possède une statue colossale de Sevekotep III, dont la tête est assez bonne, le torse léger et gracieux, l'ensemble plein de majesté; mais les jambes en sont peu étudiées et bien éloignées de la jambe colossale du musée de Berlin. Le même musée conserve encore une belle statue de la même époque, de demi-grandeur en granit gris.

L'invasion des Hyksos, bien moins désastreuse qu'on ne l'a prétendu, vint interrompre cependant la marche régulière de l'art, qui ne reprit son cours que cinq siècles après, sous les rois de la xvii⁰ dynastie.

À la restauration des rois indigènes, les statues comme les bas-reliefs des monuments du nouvel empire se rattachèrent davantage à l'architecture que ces deux branches de la sculpture ne le faisaient autrefois. D'abord, les dimensions des statues croissent avec celles des monuments auxquels elles se trouvent reliées architecturalement comme emblèmes osiriaques adossés aux piliers des galeries ou comme figures assises ou debout à l'entrée des édifices. Puis vinrent de véritables colosses qui ont quelquefois plusieurs mètres de hauteur, comme les deux statues qui ornaient l'entrée d'un temple d'Amounoph II à Thèbes, et qui sont connues aujourd'hui sous le nom de colosses de Memnon. Pourtant, la précision de leur anatomie et la plasticité de leurs formes n'augmentent pas en raison de l'accroissement de leurs dimensions; elles paraissent n'être pas entièrement modelées, défaut qui ne disparaît qu'à une certaine distance où l'œil ne voit plus que l'ensemble grandiose. Mais leur modelé est inférieur à celui des statues de l'ancien empire citées plus haut; car la forme

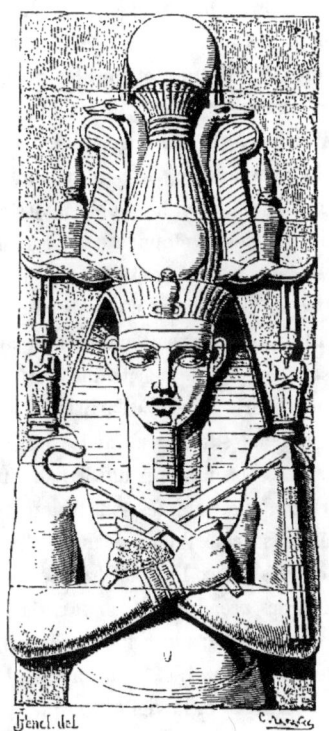

… osiriaque du palais de Medinet-Thabou

du squelette disparaît tout à fait au-dessous de chairs plus épaisses dont les muscles ne sont pas bien étudiés. Leurs pieds surtout deviennent plus grossiers et leurs orteils s'étalent de plus en plus comme un éventail. Les autres défauts transportés

des bas-reliefs aux statues, se trouvent dans la formation fausse des lèvres et des yeux qui restent plats quoique le plus grand relief de ces parties offrit de bonnes conditions pour un meilleur développement.

Dans tous les colosses égyptiens la grosseur des jambes est trop prononcée, et l'on ne peut toujours y trouver une excuse dans la nécessité de donner un solide appui aux masses supérieures, puisque les colosses assis présentent le même défaut. En outre, la division supérieure du corps est trop petite en comparaison de la longueur des jambes.

La statuaire atteignit sa perfection, en même temps que la sculpture en bas-relief, sous les Thoutmès et les Amenhotep de la xviii° dynastie. Les nombreuses statues de cette époque de toutes matières et dans toutes les poses, dont était orné le promenoir de Thoutmès III à Karnak, et dont les nombreux débris jonchent le sol des fouilles, permettent d'étudier les beautés et les défauts de la statuaire de cette splendide époque. Les têtes surtout, qui sont évidemment des portraits, sont traitées avec une pureté et une grâce remarquable : la pose a moins de roideur et de gaucherie et respire principalement le calme d'une noble majesté ; le torse est aussi bien rendu et souvent avec une morbidesse, étonnante sur une pierre dure ; mais les articulations sont un peu molles, les jambes trop roides et les orteils trop plats : enfin la finesse de certaines têtes de déesses est d'une beauté ravissante.

On a remarqué souvent que les animaux sculptés par les Égyptiens avaient, en général, beaucoup plus de mérite que les figures humaines, et que cela provenait d'une plus grande liberté laissée à l'artiste. Les œuvres des sculpteurs témoignent, en effet, qu'ils étudiaient les formes animales avec une prédilection particulière, comme on peut le voir dans les beaux lions du British Museum et du Louvre. Les lions de granit du musée britannique, sculptés sous Amounoph III, qui se qualifiait de *Lion des rois*, sont supérieurs à ceux du musée du Louvre, qui paraissent dater de Ramsès II et laissent derrière eux les beaux lions de basalte du musée du Vatican sculptés sous Nectanèbe. La crinière des premiers est rendue d'une manière tout hiératique, dit M. de Rougé, et semble dessinée par une seule ligne ; malgré le mépris affecté de ce détail, l'ensemble de la pose est plus vrai, et les formes sont mieux rendues ; la tête, plus élevée, respire bien mieux la force et la vigilance, qualités principalement attribuées au lion dans le symbolisme égyptien.

Ce sont des chefs-d'œuvre qui marquent encore la supériorité des sculptures de la xviii° dynastie; mais, chose remarquable, les mêmes artistes, auxquels on les doit, ont à peine su sculpter en bas-relief un cheval passable. Du reste, ils n'ont jamais tenté de faire un cheval en ronde bosse.

Le symbolisme de la religion égyptienne exigeait souvent la combinaison, l'alliance des formes humaines avec les formes animales; mais dans ce cas, il faut le dire nettement, la fantaisie n'a jamais pu produire une création nouvelle et fondre des parties dissemblantes en un organisme vital nouveau. Il n'y a guère qu'une seule exception à ces représentations généralement fautives, c'est le Sphinx qui souvent surpasse en mérite artistique d'autres tentatives de ce genre.

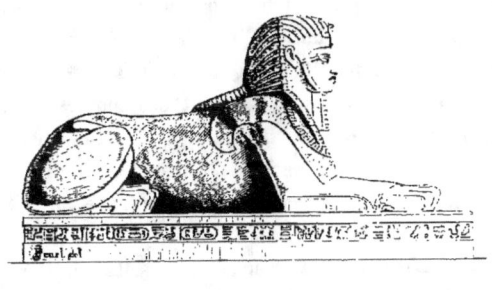

Dans les statues monumentales ou funéraires, qui sont aussi, évidemment, des portraits, la tête seule est généralement traitée avec un grand sentiment de la forme : le reste est toujours sacrifié à l'économie du travail ou à la solidité. Dans les statues hybrides, telles que les sphinx, symboles de l'intelligence unie à la force, la tête humaine est traitée admirablement; le corps de lion l'est toujours d'une manière conventionnelle qui rappelle à peine la nature, tandis que les lions sont sculptés avec une fidélité scrupuleuse.

La décadence de cette brillante époque qui commence avec le pharaon Horus, devient très-marquée sous Séti Ier et Ramsès II. Les chefs-d'œuvre du règne de ce pharaon sont les deux colosses décapités, en calcaire blanc, qui ornent les propylées du sud à Karnak, et le célèbre colosse de Memphis. Mais les énormes statues qui décorent la façade des spéos d'Abousembil montrent combien la pureté, l'élégance et la finesse des œuvres de la XVIIIe dynastie ont disparu pour faire place à une lourdeur et une grossièreté repoussantes. Les têtes des colosses d'Abochek, cependant, sont encore très-belles, quoique le reste soit sans valeur. Quant au spéos de Guireheh, c'est l'œuvre la plus pitoyable de ce règne si fécond en grandes conceptions architecturales.

Quelques statuettes de déesses ou de femmes, qu'il faut aussi attribuer à cette époque, présentent, déjà, la sveltesse de formes et le maniéré qu'on peut reprocher aux bas-reliefs du temps de Ramsès II.

Nous ne connaissons guère de la statuaire de Ramsès III que les piliers-cariatides de la première cour du grand temple de Medineh-Thabou. Ces lourds colosses témoignent que la statuaire eut, comme la sculpture en bas-relief, à subir une rapide décadence sous les pharaons de la XXe dynastie.

Un seul buste nous reste de la XXIe; mais il témoigne, comme les bas-reliefs du

temple de Khons à Karnak, des efforts tentés, par les souverains de cette dynastie sacerdotale, pour faire revivre les splendeurs de l'art égyptien.

Le nouvel élan pris par les arts sous les quatre premières dynasties du nouvel empire subit un arrêt manifeste jusqu'à la xxviᵉ dynastie sous laquelle, grâce aux efforts des Saïtes et de Psammétik, l'ami des Grecs, la statuaire finit par se relever. Mais ici, ce ne sont plus des colosses, ce sont des œuvres d'une dimension humaine, ou même moindre que grandeur naturelle, qui excitent notre admiration. Outre plusieurs statues conservées dans les musées d'Europe (car il n'y a plus guère que là qu'on en trouve) il faut citer quatre statues, entre autres celle du Scribe, deux bustes du musée du Louvre, et enfin deux fragments de tête dans la collection d'Ambras à Vienne en Autriche. Dans tous ces spécimens de l'art saïtique, il y a une étude bien marquée des formes individuelles qui nous frappe à première vue : on y observe également un fini et une délicatesse de travail qui surprennent autant que l'absence plus ou moins complète des défauts produits par l'imitation servile des types plus anciens, qui choquaient dans les sculptures au commencement du nouvel empire. Les caractères, que possèdent en commun les œuvres citées, leur assignent seuls la même époque d'origine; car la plupart n'ont aucune inscription hiéroglyphique qui accuse nettement leur date. Quant aux deux fragments de Vienne, en leur qualité de portraits, ils ne le cèdent à aucun portrait des meilleures époques de l'antiquité.

Le dernier soupir de la statuaire égyptienne s'exhale dans le torse en basalte vert conservé à la Bibliothèque nationale, et ce dernier jet de l'art pharaonique est un chef-d'œuvre qui n'a été surpassé par aucune sculpture des temps les plus florissants de la monarchie pharaonique. Cette œuvre unique contraste d'une façon incroyable avec les œuvres pitoyables de cette époque où le type égyptien s'altère, s'alourdit et donne naissance au style ptolémaïque.

La statuaire du temps des Lagides n'a laissé aucun vestige en Égypte; les meilleures statues qu'on en connaît sont celles de Ptolémée et d'Arsinoé Philadelphes, conservées au musée du Vatican.

Les statues égyptiennes étaient toujours polychromes. Non-seulement les statues de calcaire et de grès étaient coloriées, mais même celles de basalte et de granit. Cet usage remonte aux plus anciennes époques de l'art et s'est perpétué sous la restauration et la renaissance égyptiennes : on sait qu'il en était de même en Grèce, où le prestige de la couleur fut employé par les statuaires de la grande époque pour relever l'effet du modelé et augmenter la portée spiritualiste de leurs œuvres.

C'est à cette passion pour la couleur qu'on doit les incrustations de différentes pierres dans les statues *monochromiques*, où l'on remarque quelquefois des yeux et des

ornements faits d'autres matières. Cet emploi des couleurs artificielles, remis en honneur au moyen âge par la sculpture chrétienne, quoique déchu maintenant ou plutôt improprement regardé comme un signe de décadence, se justifiait chez les Égyptiens, encore plus que chez les Grecs, par la transparence du climat et l'éclat d'un soleil dont rien ne peut surpasser la magie.

Dans les temps les plus reculés, les statuaires s'étaient aussi appliqués à reproduire, dans de justes proportions, les images des Dieux placées trop au fond des sanctuaires pour donner satisfaction à la piété de tous les fidèles. Ces figurines, en toutes sortes de matière, et exécutées avec soin, permirent à tous les dévots de posséder, chez eux, leur divinité favorite à l'instar des Dieux lares. Enfin il y avait encore celles que la reconnaissance et la flatterie faisaient exécuter à l'image du Pharaon : c'est à ces motifs que sont dues toutes les figurines qui décorent de nos jours les musées en si grand nombre.

ATTITUDE DES STATUES.

Longtemps encore après que les artistes eurent essayé de réunir, dans un seul ensemble, toutes les parties d'une figure, d'un individu quelconque, la statuaire continua à être grossièrement exécutée; les bras étaient représentés placés le long du corps, tandis que les cuisses et les pieds se voyaient soudés ensemble : quoiqu'il n'y ait pas eu que chez les Égyptiens que ce phénomène se soit produit ; puisqu'il est, chez tous les peuples, comme le signe de l'enfance de l'art, les Égyptiens, seuls (à l'encontre des Grecs, par exemple, qui, on le sait, s'affranchirent promptement de ce type grossier), continuèrent, sauf de rares exceptions, à suivre les modèles imparfaits de leur art statuaire primitif jusqu'aux dernières époques de leur civilisation, et se trouvèrent constamment, en raison de ce fait, empêchés de parvenir à l'excellence en sculpture : on comprend, dès lors, pourquoi ils avortèrent toujours dans la beauté idéale comme dans le mode de représenter les positions naturelles du corps.

Il nous sera facile, par suite, d'énumérer les diverses poses de la statuaire égyptienne; car elles se trouvaient fort limitées; ainsi, la statue d'un guerrier n'était jamais sculptée dans l'une quelconque des attitudes variées de l'attaque ou de la défense, elle était toujours représentée droite et roide : il en était de même pour celle d'un prêtre, et, dans l'une comme dans l'autre, les muscles n'étaient guère plus accentués que dans la statue d'une femme.

Une statue assise (homme ou femme) était exécutée avec les mains placées

sur les genoux, ou bien encore tenues en travers de la poitrine; quand elle représentait une personne agenouillée, elle supportait un petit naos ou une stèle; quand c'était une figure accroupie, un emblème particulier, un rouleau de papyrus en était l'accompagnement exigé. C'est donc bien certainement, à notre avis, ce caractère automatique, prescrit pour les différentes sortes de représentations figurées, qui prévint tout perfectionnement dans la statuaire : aussi serait-ce avec raison qu'on pourrait prétendre que c'est à bon droit que le terme « statue » sert à désigner des représentations de personnes, sans aucune action ni mouvement indiqué, dont les membres sont une image de la rigidité et de la vie absente.

Ce sont les statues de l'ancien empire qui offrent le moins de variété dans la pose ; elles sont tantôt assises, ou les jambes croisées à l'orientale, tantôt accroupies ou agenouillées des deux genoux, ou bien une jambe repliée sous la cuisse et l'autre relevée à la hauteur du genou ; elles sont encore, enfin, debout les pieds joints ou avançant une jambe en avant de l'autre comme dans la marche. Dans le nouvel empire, il y avait, en plus, des statues debout en cariatide et des groupes de plusieurs figures.

La statuaire y étant constamment liée à l'architecture, n'a jamais d'allure rapide ou d'action véhémente; elle présente une grande régularité dans les formes, qui sont géométriques plutôt qu'organiques; en un mot, elle a toujours quelque chose de monumental.

Les statues debout avaient une masse de matière réservée entre les jambes pour supporter la figure; les bras n'étaient pas détachés et pendaient sur les côtes, ou se croisaient sur la poitrine. Une plinthe unie, ou ressemblant à un obélisque, était souvent réservée derrière et couverte d'une inscription hiéroglyphique. Les statuettes en bois ou en bronze avaient seules les bras et les jambes détachés. Les cheveux étaient disposés en masses régulières ou en tresses tombant verticalement du sommet de la tête. La barbe, au lieu d'être répartie sur les deux joues, pendait au menton, en forme de barbiche carrée : celle qu'on voit aux Dieux était tressée et arrondie à l'extrémité; toutes deux étaient postiches et retenues par un ruban qui est souvent sculpté sur les joues.

Dans l'ancien comme dans le nouvel empire, les statues ne représentent qu'une seule race, un seul peuple : la race, le peuple par excellence, c'est-à-dire celui de l'Égypte. On sait, cependant, qu'après l'expulsion des Hyksos, les Égyptiens entrèrent en Asie, ce qui leur fit connaître d'autres familles humaines; que dès lors ils s'efforcèrent de les reproduire exactement : mais seulement dans leurs bas-reliefs et leurs peintures. En outre, par leurs victoires au sud, ils furent mis aussi en rapport avec la race nègre; puisqu'un de leurs pharaons avait même

épousé une femme noire : c'est cette reproduction des formes nouvelles et des races différentes qui conduisit peu à peu les sculpteurs égyptiens à aborder l'étude plus ou moins approfondie des traits caractéristiques individuels; grâce à laquelle ils arrivèrent à saisir et à rendre des ressemblances de famille, et même à reproduire des portraits : mais ceux-ci, quoique connus très-anciennement, ne devinrent bien en usage que sous la xviii° dynastie.

Il n'est pas inutile de rappeler que des traits conventionnels étaient assignés aux différentes divinités qui étaient souvent représentées à l'image du pharaon régnant : on sait également que les statues présentent toutes une attitude simple et sévère parce qu'elles étaient destinées à décorer la façade ou les propylées d'un temple ou d'un palais. Elles étaient avant tout architecturales et leurs poses devaient être droites et régulières pour se mettre en harmonie avec les masses de l'édifice.

Le sculpteur égyptien copia donc la nature sans la modifier, comme les Grecs, par un type idéal; ce n'est que lorsqu'il fut contraint, par les idées religieuses, d'unir les diverses têtes d'animaux à des corps humains, qu'il fut amené à se créer un art conventionnel dont il s'écarta rarement. Cependant si les corps sont en général d'une exécution faible et négligée, les têtes humaines sont souvent d'un style grandiose, pleines d'expression et de vérité, où l'on ne remarque aucun des caractères de la race éthiopienne : elles ne présentent pas non plus *ce visage mal contourné, cette face presque chinoise* que Winkelman s'était trop empressé de considérer comme le caractère distinctif des véritables statues égyptiennes.

C'est que bien au contraire la tête était tout pour l'artiste égyptien; le corps n'était qu'une partie accessoire, dont il s'occupait peu : aussi, lorsque l'on considère séparément les têtes des diverses statues, on est frappé, malgré soi, de l'extrême variété des physionomies et des différences qu'elles présentent. Elles n'étaient pas sujettes à ce type conventionnel d'après lequel les sculpteurs égyptiens avaient coutume de modeler tous leurs ouvrages, comme on l'a trop répété. Les têtes portent, presque toutes, les traits caractéristiques de la race égyptienne, et l'on y reconnaît bien différents airs de famille, qui en font comme les portraits de différents individus.

STATUES ICONIQUES EN BOIS, STATUES DE DIVERSES AUTRES MATIÈRES.

Il est hors de doute que, dès les premiers temps, pour répondre aux exigences de toutes les classes du peuple égyptien, tant en ce qui concerne le nombre in-

calculable des œuvres commandées, qu'en ce qui regarde l'infinie variété des types, les artistes durent mettre à contribution, en exécutant leurs statues, tous les règnes de la nature, depuis la matière la plus simple jusqu'à la plus riche et la plus précieuse : cependant il nous est difficile, pour ne pas dire impossible, d'assigner les époques précises de l'emploi des unes ou des autres.

Pausanias prétend que les plus anciennes statues égyptiennes furent toutes en bois : il y a lieu de penser seulement, selon nous, si même toutefois ce fait est vrai, qu'il ne se rattache qu'à la période antéhistorique ; et, parce qu'il est, en effet, probable que les Égyptiens, comme tant d'autres peuples, se trouvèrent astreints à débuter par cette matière; mais il n'en est pas moins certain qu'on en a retrouvé et qu'on en retrouve encore tous les jours en pierre, taillées dès l'époque des pyramides ; ce qui n'a pas empêché, néanmoins, que, dans les temps postérieurs, même durant les plus beaux siècles de l'art, on n'en ait toujours érigé, de cette espèce, dans les temples.

On sait que le bois est presque aussi durable que la pierre, sous le climat de l'Égypte; aussi trouve-t-on encore dans les tombeaux, en assez bon état de conservation, de grandes statues en bois d'acacia ou de sycomore ; mais ce sont surtout les tombeaux datant des premières dynasties, qui possèdent les statues en bois peint et incrusté, bien qu'il en soit fait, quelquefois, mention dans les hypogées de la XVIIIe dynastie : une statue en acacia, que l'on conserve au musée du Kaire et qui provient des fouilles de Memphis, nous paraît être le chef-d'œuvre du genre.

La tête de cette statue, qui est évidemment un portrait, est admirable de vérité et de bonhomie : ses yeux, dessinés en bronze, sans prolongement, avec leurs incrustations d'albâtre et de cristal de roche, soutenues par un point de métal par derrière, sont d'une vérité stupéfiante; l'oreille bien placée, occupe l'espace compris entre la paupière supérieure et le bas du nez, la bouche est grande et souriante; les narines sont dilatées. Cette statue présente un phénomène rare dans la statuaire égyptienne (comme il l'est aussi, du reste, dans la nature de la race), c'est-à-dire les épaules ondoyantes; en outre les bras (autant qu'on en peut juger par ce qui en reste encore), qui étaient, visiblement, rapportés et chevillés au tronc, en étaient parfaitement modelés.

Il nous est impossible de ne pas mentionner, dans cette démonstration de l'importance de la statuaire en bois à l'époque la plus reculée de l'histoire égyptienne, les deux statues en bois qui ont fait l'admiration de tous les connaisseurs, pendant l'Exposition universelle de 1867, à Paris. Ce sont deux véritables chefs-d'œuvre, quoiqu'elles soient contemporaines des pyramides, c'est-à-dire d'une époque

si reculée que récemment encore on doutait que l'écriture y fût en usage, à plus forte raison que la sculpture y fût parvenue à une telle perfection : elles sont, cependant, compernes, roides et sans mouvement; mais en dehors de ces singularités, d'où l'art est absent, quelle vie dans les deux têtes : comme elles respirent un sentiment profond de la nature; surtout celle de l'homme dont les deux yeux sont des yeux, rapportés, qui semblent vous regarder fixement.

Ces yeux méritent, en effet, une mention particulière : ils sont formés d'une enveloppe de bronze, qui tient lieu de paupière, et enchâsse l'œil proprement dit : celui-ci est formé d'un morceau de quartz blanc opaque, au centre duquel un morceau de cristal de roche sert de prunelle; enfin, au centre du cristal, se trouve fixé un clou brillant qui donne à l'œil quelque chose du regard pendant la vie.

L'homme est un personnage debout, dont la tête rasée est couverte d'une étroite calotte : simplement vêtu d'une chantei assez longue, fermée devant par une ceinture; il a un bras pendant tandis que l'autre tient en main le bâton de commandement : les deux bras tenaient au corps par des tenons et des chevilles. A l'état primitif, le bois paraît avoir été recouvert d'un stuc peu épais, peint en rouge et blanc.

La femme est également remarquable par la beauté du travail; malheureusement il n'en reste plus que la tête et le torse.

Ces deux statues ont été trouvées au fond d'un édicule funéraire, dans un tombeau de Sakkarah : elles représentent fidèlement la race égyptienne, telle qu'on la voit encore aujourd'hui avec les épaules carrées et les hanches étroites. Il est donc impossible de contester, chez les artistes qui les ont exécutées, un véritable esprit d'observation.

Ainsi, on le voit, la statuaire en bois arriva en Égypte à un état de perfection égal à celui déployé dans les autres matières employées : outre l'acacia et le sycomore, l'ébène était fréquemment employé; mais l'absence des bois durs nous paraît avoir été surtout la cause du développement, relativement faible, que prit la sculpture en bois, quoiqu'il y ait eu cependant, en bois, un grand nombre de représentations, soit des divinités et des souverains, soit même de maints autres personnages. Nous pouvons nous en faire une idée à l'aide des couvercles de momies et des statuettes de bois peint et doré.

Les statuaires, avons-nous dit, mirent à contribution pour répondre aux besoins incessants et illimités que faisait naître la piété des peuples, toutes les espèces imaginables de pierres, depuis les calcaires les plus tendres et les grès les plus compactes

jusqu'aux granits, aux basaltes, aux diorites et aux porphyres les plus durs ; ils employaient aussi quelquefois l'albâtre, mais le plus ordinairement ils préféraient le grès d'un grain fin, et surtout le calcaire blanc ; parce qu'ils le coloraient plus facilement : on peut s'en rendre compte par la remarquable statue de Chafré, reproduite dans nos planches, et dont nous donnerons une description détaillée dans nos notices explicatives des planches de l'atlas.

« Quinze cents ans, et plus peut-être, a dit M. Ernest Feydeau, avant le jour où les Grecs dégrossissaient de lourdes billes de figuier, pour imiter la figure humaine, les Égyptiens taillaient des statues colossales de granit et de basalte. » On sait, en effet, qu'il existe, au musée de Boulak, des statues en basalte et en pierre calcaire des premières dynasties.

Les sculpteurs firent, également, des statues d'ivoire, de bronze, d'argent et d'or : on a même prétendu qu'il avait existé des statues d'airain : l'assertion nous paraît erronée : on ne connaît, en effet, aucun spécimen, venu jusqu'à nous, de cet alliage ; cependant certains écrivains en font mention.

FIGURINES.

Parlons, maintenant, de ces sortes de *Figurines* qui offrent, dans leur forme générale, l'imitation de la momie dans ses enveloppes, ou quelquefois la forme consacrée d'Osiris : elles étaient déposées, souvent en très-grand nombre, auprès du mort dont elles rappellent dans leurs inscriptions les noms, la filiation et les titres. Les Égyptiens en fabriquaient de toutes sortes de matières ; mais le plus grand nombre se faisait en terre émaillée bleue.

Ces figures ont les bras croisés sur la poitrine ; leurs mains, qui sont censées sortir des bandelettes, tiennent, presque toujours, une pioche, une houe et un cordon aboutissant à un petit sac, destiné à renfermer des semences et qui pend sur les épaules de ces statuettes : les outils. font allusion aux travaux agricoles auxquels les âmes étaient censées se livrer dans les Champs Élysées. Lorsqu'elles sont représentées sous les traits d'Osiris, ces images tiennent le fléau et le crochet, et ont pour coiffure la partie supérieure du pschent accolé de deux plumes, attribut caractéristique de ce Dieu.

Souvent ces figurines sont des portraits du personnage auquel elles étaient consacrées, comme on peut s'en convaincre en comparant toutes celles qui se rapportent à un même individu ; en outre, l'extrême variété du travail et de la matière, qu'il est facile

d'observer parmi les images funéraires d'un même défunt, donnent à penser qu'elles étaient offertes au mort par ses parents ou ses amis, qui les faisaient exécuter d'une manière plus ou moins riche, suivant leurs facultés personnelles. On voit souvent aussi, dans les inscriptions gravées ou peintes sur ces figurines, les noms du défunt laissés en blanc; cette circonstance fait voir que celles-là avaient été fabriquées à l'avance, et qu'on faisait de ces sortes d'images, comme d'une foule d'autres, l'objet d'un commerce; il en était de même des caisses de momie qu'on trouvait toutes confectionnées et auxquelles on n'avait plus que les noms et titres du défunt à ajouter.

PLACE DES STATUES DANS LES ÉDIFICES.

L'union de la sculpture et de l'architecture est un problème difficile que les Égyptiens résolurent les premiers. Chez nul autre peuple, excepté chez les Assyriens, la statuaire n'est aussi intimement liée à l'architecture, et ne dépend autant des édifices. Il est difficile, en effet, de trouver une statue égyptienne qui ne se rattache pas à la construction architecturale, au moins par un pilier ou une espèce de stèle attachée au dos. En outre, par leur pose roide et monumentale, par leur ampleur et leur simplicité, toutes les statues debout ou assises se lient et s'associent parfaitement aux grandes lignes de l'architecture.

Jamais les Égyptiens n'ont placé de statues où un homme n'aurait pu se tenir sans danger debout ou assis; convenance parfaite que la manie de la décoration a fait dédaigner aux Grecs et à leurs nombreux imitateurs. Les statues égyptiennes sont donc toujours peu élevées au-dessus du sol, placées sur une large base, et quelquefois, ce qui se remarque pour les sphinx, sur un piédestal en forme de naos.

A l'exception des sphinx, souvent en nombre considérable, qui s'alignent le long des dromos, les grandes statues sont accouplées deux par deux, ou quatre par quatre, à l'entrée des dromos (comme au temple de Seboua en Nubie) ou bien devant la façade des pylônes, comme l'étaient autrefois les colosses de Memnon, et comme le sont encore les statues qu'on admire devant les propylées de Karnac.

Dans l'intérieur des édifices, elles sont le plus souvent isolées et placées au fond d'une petite chapelle, quand elles n'ornent point la façade d'un pylône intérieur, comme on le voit en divers endroits de Thèbes, au sud du sanctuaire du grand temple d'Ammon, et dans une salle du temple d'Amounoph II.

Dans la partie privée de l'Ammonium, à l'est du sanctuaire, on voit, par de nombreux débris encore en place, que des statues de toutes matières, de toutes grandeurs

et de poses diverses, étaient réunies autour du promenoir. Je ne pense pas qu'elles fussent exposées là, comme l'avance Platon dans ses *Lois*, pour offrir à la jeunesse les plus parfaits modèles de la statuaire : on paraît avoir eu simplement l'intention de réunir près de la salle des rois, sinon les images des pharaons les plus célèbres, au moins les statues commémoratives des bienfaiteurs du temple. Cette abondance de statues se remarque encore sur les plans cavaliers d'édifices sculptés dans les hypogées de Tell-el-amarna, qui datent aussi de la xviiie dynastie.

Les plus vieux monuments ayant été entièrement détruits, il est impossible de se rendre compte du rôle de la statuaire dans les édifices de l'ancien empire.

Les statues iconiques des pharaons étaient très-nombreuses même sous les premières dynasties. On les répétaient jadis officiellement, comme on fait aujourd'hui sculpter les statues ou les bustes de nos souverains; et jadis aussi, comme de nos jours, on les renversait quand il n'était plus nécessaire de les encenser.

Plusieurs particuliers obtenaient encore, en récompense de leurs services, le droit ou l'autorisation de placer leur statue dans les temples. On a trouvé, au nord du sanctuaire de Karnac, plusieurs statues de hauts fonctionnaires de la xiie dynastie, c'est-à-dire de l'époque même de la fondation de l'édifice. Sous les premières dynasties, il paraît que c'était un usage assez répandu. On voit dans la plupart des vieux tombeaux de Memphis des bas-reliefs qui représentent des offrandes faites à la statue du défunt. On remarque dans l'hypogée de Thouthôtep à Bercheh le transport de la statue colossale de ce haut fonctionnaire d'Osortasen.

A partir de la Restauration, les statues particulières deviennent moins communes; la royauté plus puissante ou plus despotique accapare tous les honneurs, et les statues privées se réfugient dans les tombeaux, où grâce au culte des morts l'encens ne leur a manqué que par l'extinction de leur race.

On voit les Ptolémées et les Césars représentés avec le costume égyptien sur les bas-reliefs des temples; mais on n'a jamais trouvé de statues de ces rois intrus sculptées dans le costume et avec les insignes des pharaons. Cependant plusieurs Lagides ont dû être honorés de cette manière, au dire des inscriptions de l'époque.

Quant aux statues divines, on en rencontre très-peu dans les temples. Il est probable qu'elles étaient faites pour la plupart en matières précieuses et que celles qui avaient pu échapper aux ravages des Perses ont presque entièrement disparu avec la religion des Égyptiens. Les statues des dieux, qui étaient habillées, à certaines fêtes, comme les madones des églises d'Italie et d'Espagne, étaient probablement faites en bois colorié et doré : on sait que le décret de Tanis parle des prêtres qui pénètrent dans le sanctuaire pour l'habillement des dieux.

Une des plus belles statues de pierre, qu'on connaisse, est celle du dieu Nil conservée au Musée Britannique. Un autre beau monolithe, où six figures divines et humaines se groupent en se donnant la main, et qui fait partie du même musée, provient du grand temple de Karnac; il s'élevait jadis sur la large base qu'on voit encore en face du promenoir de Thoutmès III.

Les statues qu'on retrouve le plus souvent sont des représentations hybrides, mi-partie humaines et animales, ou des animaux symboles de diverses divinités, telles que les nombreuses statues liontocéphales de Pascht, placées par ordre d'Amounôph III autour du temple de Mauth, à Karnac, et par Ramsès III à l'entrée de Medineh-Thabou, — la statue hiéracocéphale placée dans le naos du temple de Khons par un des fils de Herhor. Telles sont parmi les animaux : la belle génisse, symbole d'Hathor, — ou l'épervier colossal qui décore une chapelle derrière le promenoir de Thoutmès III à Karnac. Si les statues sont rares, les statuettes ou figurines, objet du culte privé, abondent dans les fouilles comme dans les collections, et la variété de poses qu'elles offrent comble en partie la lacune que présentent les édifices religieux.

Si nous n'en savons pas davantage sur la place qu'occupaient les statues dans les édifices égyptiens, il faut s'en prendre aux fouilleurs européens, qui ont dévalisé les monuments sans jamais songer à marquer exactement le lieu de la provenance des statues dont ils dépeuplaient les rives du Nil.

RÉSUMÉ.

Si l'architecture a donné naissance à la sculpture et à la peinture, en revanche, c'est à ces deux arts qu'elle doit sa beauté et sa perfection.

La plastique, chez les Égyptiens, a un caractère éminemment architectonique, autant sous le rapport de la matière que sous celui de la forme : aussi la grandeur des idées de ce peuple se montre-t-elle, incontestablement, dans la manière dont ils ont compris ces deux arts.

La sculpture ayant sous les yeux un modèle à imiter, aurait dû s'y perfectionner beaucoup plus rapidement que l'architecture, art de goût, fruit de l'imagination de l'homme, et qui n'aurait aucun modèle dans la nature; c'est cependant l'inverse qui se fait sentir dans les monuments. Cela tient à ce que leurs statues avaient, pour la plupart, une destination religieuse, et que dès lors les Égyptiens adoptèrent, de bonne heure, un type, des poses, des attitudes dont ils ne s'écartaient point, et qui influencèrent tous les progrès de cet art.

Leurs premières statues furent droites et roides, eurent les jambes collées, les pieds joints et les bras pendants de chaque côté, ou croisés sur la poitrine : il s'en suivit que les dernières statues ressemblèrent aux premières, détails pour détails. Destinées, en outre, ordinairement, à être adossées à des murailles, à des pylônes ou à des piliers, elles empruntèrent à l'architecture ces formes régulières et monumentales : aussi, soit qu'elles fussent debout, soit qu'elles fussent assises, exprimèrent-elles presque toujours le repos. Debout, elles ressemblent à des compernes dont les bras sont collés au corps, ou elles marchent d'un pas roide et mesuré; assises, elles se distinguent par l'immobilité complète et la régularité de leur pose; leur tête ronde par derrière; les oreilles élevées au-dessus des yeux, et ceux-ci extrêmement fendus.

Les artistes, au lieu de tracer l'iris et de marquer la prunelle, laissaient le globe uni et solide; mais il est bon de remarquer que, comme toutes leurs statues étaient peintes, ce défaut disparaissait avec la couleur.

Enfin, la taille est étroite au-dessus des hanches; les os, les muscles et les veines y sont faiblement exprimés, ou, totalement oubliés.

On s'aperçoit aisément que c'est volontairement que, dans la manière de traiter les formes corporelles, les détails sont complétement négligés et les masses seules indiquées : car cette manière de faire ne manque pas d'une certaine justesse et produit une grande impression, à cause de la simplicité des lignes sinueuses. Ainsi toutes les formes étaient plutôt géométriques qu'organiques, de sorte que la vie et la chaleur n'animaient aucune des parties qui composent l'ensemble, et que chacune d'elles était modelée sur un type national par les artistes, qui ne s'écartaient jamais du système de proportion établi.

Si l'on observe parfois quelques différences dans les proportions et les formes de la sculpture, elles ne sont dues qu'aux différences des époques, très-distantes l'une de l'autre, ou de contrées de mœurs dissemblables.

Il n'y a pas jusqu'aux vêtements, qui, s'ils sont traités avec soin, ne se fassent aussi remarquer par leur rigidité. Chez les anciens Égyptiens, les vêtements couvraient à peine le nu, et les hommes ne portaient souvent que des morceaux de toile roulés autour des reins ou encore des *chites* de coton; mais si elles étaient minces et légères comme nos mousselines, ces chites formaient, cependant, lorsqu'elles étaient empesées, des plis bien droits et saillants : aussi voit-on les raies de l'étoffe indiquées au moyen de la sculpture, ou simplement à l'aide d'un pinceau.

La sculpture égyptienne a produit les plus grands spécimens connus : aussi la taille de ces statues est-elle souvent colossale; mais ces colosses offrent, presque tous, une étonnante harmonie dans ce passage des proportions de la nature aux proportions gi-

gantesques créées par l'art. Tel est l'effet produit par la tête effrayante du Sphinx voisin des Pyramides de Ghizeh : quoique toute mutilée par les Arabes et dégradée par le temps, cette tête de 27 pieds de haut garde encore une expression douce, gracieuse et pleine de calme. Ses lèvres, « c'est ce qu'elle a de mieux conservé », ont le mouvement de la vie : disons cependant qu'au premier coup d'œil la correction de cette figure échappe quelquefois aux regards peu attentifs, et que ce n'est souvent qu'après un examen approfondi qu'on en découvre toutes les beautés.

Un autre colosse, celui du Ramesseum, le prétendu Osymandias, a dû avoir, d'après les fragments qui subsistent, une hauteur de 17 à 18 mètres. Les colosses du Spéos d'Abousembil, les mieux conservés de l'Égypte, en donnent, également, la plus complète idée.

C'est donc bien à tort que plusieurs écrivains, M. Raoul-Rochette, entre autres, ont prétendu que les artistes de l'Égypte antique n'avaient pas su représenter les êtres humains au moyen de la modification dans la figure, ou d'une distinction réelle dans la physionomie ; en un mot, qu'ils n'avaient pu se faire un portrait proprement dit. Il suffit d'avoir étudié par soi-même les monuments de la vallée du Nil, pour être resté frappé de la différence qui existe entre les diverses figures de rois, en même temps que de la ressemblance que les statues répétées de ces mêmes personnages offrent d'une extrémité à l'autre de la contrée.

La statuaire égyptienne fut donc soumise comme l'architecture à l'influence du monde extérieur, et tendit comme elle au gigantesque, mais elle ne tenait pas toujours compte cependant des dimensions architecturales ; car ces colosses, quoique assis, atteignent souvent, et dépassent quelquefois, la hauteur des temples qu'ils ornaient extérieurement.

Les Égyptiens représentèrent souvent leurs dieux par des têtes reposant sur des blocs de pierre, ou bien par des corps humains à têtes d'animaux. Doit-on en induire que ce qui fut divin, vénérable et sacré pour eux, ce fut seulement la matière ; le monde physique dans toutes les manifestations de son activité.

Pourtant au fur et à mesure que l'artiste parvient à triompher de la nature, on le voit, lui imposant son propre cachet, dégager les formes vraies de cette enveloppe grossière, et tailler un torse et des membres dans ce bloc qu'il avait primitivement craint de dépouiller du caractère sacré de la matière. Puis on le voit oser enfin constater au milieu du monde extérieur une individualité nouvelle, l'individualité humaine.

Là s'arrêta l'émancipation artistique égyptienne ; il était suffisant, selon eux, d'avoir élevé ces souvenirs de leur existence, de leur passage sur la terre ; ils ne pouvaient aller plus loin, parce que, pour symboliser la lutte contre le mauvais principe qu'ils

redoutaient, tout en l'adorant, il leur était enjoint, dans les représentations qu'ils faisaient d'eux-mêmes ou de leurs dieux propices, de s'abstenir de figurer le mouvement.

C'est seulement quand les monuments étaient construits que l'art appelait la sculpture et la peinture à son aide, pour les peupler de rois et de dieux, et les parer des couleurs les plus éclatantes. Alors des Cariatides gigantesques ornaient l'intérieur des chambrées, alors que des Colosses, quelquefois plus élevés encore que les pylônes, étaient placés aux extérieurs; et par un luxe et un amour du culte dont nos mesquins travaux sont bien loin de pouvoir donner une idée, chaque pierre de ces immenses Babels, depuis les pylônes jusqu'à la façade postérieure, en dedans et en dehors, de la base au faîte, chaque pierre, disons-nous, des murailles, des plafonds, des pavés, des piliers, des colonnes, était consacrée au moyen d'hiéroglyphes, de bas-reliefs et de peintures, et représentait des sujets historiques ou religieux. Mais ces sujets n'étaient pas monstrueux et obscurs, comme on l'a dit et répété d'après des données incomplètes, ils étaient, au contraire, riants, nobles, poétiques et inspirés par un sentiment profond de la richesse et de la beauté de l'univers.

Il est nécessaire de ne pas oublier de dire ici qu'alors que l'homme avait à se défendre contre la dent des bêtes féroces, les inondations des fleuves, les émanations des marais, le venin des végétaux et même les commotions du sol tremblant sous ses pas, dans ces temps où sa vie n'était qu'un long combat contre tout ce qui l'entourait, le repos dut être, à ses yeux, le caractère distinctif de Dieu.

C'est là le sentiment qui se révèle dans l'expression de calme que la statuaire égyptienne, fidèle aux traditions primitives, donna à la face de toutes les divinités, et qui présentait le contraste le plus frappant avec l'état habituel de la société naissante.

Aussi, par analogie, les effigies des rois respirèrent-elles cette quiétude divine, et celle-ci devint-elle une des formes de l'Apothéose.

Tous les traits des statues furent modelés d'après ce caractère de la figure égyptienne, qui se fait surtout reconnaître par la saillie des pommettes, la grosseur des lèvres et une forme spéciale du nez qu'on a depuis appelée « à la romaine »; caractère qu'on ne trouve plus aujourd'hui que chez les Éthiopiens et les Coptes.

Mais leur physionomie dut à la grâce du sourire, à la suavité de toutes ses parties, cette impassibilité vraiment divine dont le type n'a pu être choisi que parmi les créations métaphysiques d'une foi profondément religieuse; car le monde matériel, qui se reflétait si vivement dans l'âme des Égyptiens, ne l'absorbait pas pourtant tout entière, et y laissait place au germe d'un monde idéal dont ils ne se rendaient peut-être pas bien compte, mais qui s'y trouve développé incontestablement.

L'attitude et les formes du corps furent à ce point conventionnelles et si invariable-

ment arrêtées, qu'une statue était faite quelquefois par deux sculpteurs, auxquels on confiait séparément une moitié du travail, et que les deux parties jointes ensemble formaient une œuvre aussi régulière que si elle fût sortie des mains d'un seul artiste.

De tout ce qui précède ne devons-nous pas logiquement conclure que, si la statuaire égyptienne produisit des représentations exactes de l'homme, ce ne fut que

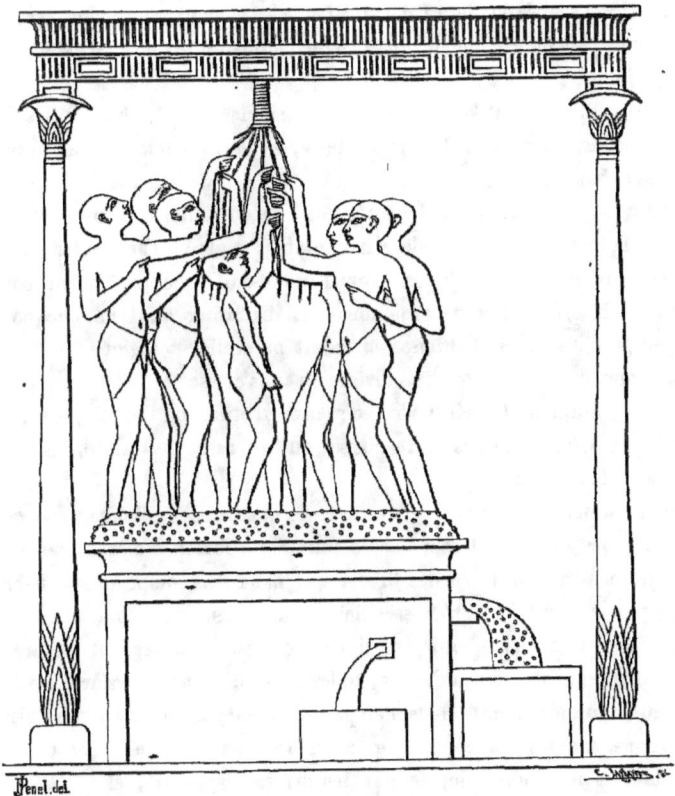

de l'homme immobile, puisque ses personnages sont toujours assis les mains sur les genoux et que, lorsqu'ils sont debout, ils paraissent oser à peine mettre un pied devant l'autre.

Il n'en fut pas complétement de même dans les bas-reliefs dont la sculpture couvrit les murailles des monuments; et, sous ce rapport, elle semble avoir voulu accomplir

un progrès ; car elle y a représenté le corps humain en mouvement ; mais on s'aperçoit facilement que, pour que l'attitude animée des figures n'eût rien de sacrilége, elle a eu soin de les laisser imparfaites et de se contenter d'en tracer les contours, réservant ainsi d'une façon absolue la ronde-bosse et le modelé aux statues, qui excusaient, du moins, leur audacieuse imitation par l'inaction à laquelle elles étaient condamnées.

Terminons en rappelant que c'est dans la sculpture des animaux que les Égyptiens ont particulièrement excellé ; la figure des quadrupèdes surtout est rendue avec plus de vie et saisie avec plus de profondeur que la figure humaine : la pose en est naturelle et l'imitation parfaite.

Les animaux le plus souvent figurés sur les monuments sont : les béliers, les lions, les bœufs, les chevaux, les chacals, les singes, les éperviers, les ibis, les vautours, les crocodiles et les scarabées.

On sait que c'est la religion des Égyptiens qui les entraîna, de bonne heure, à faire des animaux le sujet d'une étude particulière : mais si l'assemblage de différentes figures animales avec la figure humaine produit quelquefois un ensemble fantastique et bizarre, nous ne craignons pas d'affirmer qu'il ne choque pas trop, tant la plupart du temps l'alliance en paraît naturelle et logique.

Ces assemblages hybrides peuvent se diviser en trois classes :

1° Les corps d'animaux (quadrupèdes, oiseaux, reptiles ou insectes) surmontés d'une tête humaine. On range dans cette classe, qui est assez restreinte, les Androsphinx ou lions à tête d'homme.

2° Les corps humains surmontés d'une tête de quadrupède, d'oiseau, de reptile ou d'insecte. Tous les dieux sont représentés sous cette forme. Faisons remarquer, ici, que les Égyptiens, au contraire des Grecs, qui dans les compositions hybrides conservaient le plus souvent la tête, la sacrifiaient, toujours, avant tout.

3° Enfin, la dernière classe, qui est, du reste, assez limitée, est formée des combinaisons hybrides des divers animaux, telles que les lions-éperviers, les lions-uræus, les serpents-vautours, etc. Si nous n'en parlons qu'en passant, c'est que l'histoire de l'art, selon nous, n'a pas à s'occuper de toutes les formes variées qui pouvaient faire partie de la symbolique adoptée par les prêtres égyptiens ; elle n'est tenue de traiter que des formes hybrides, devenues, véritablement, monumentales.

N. B. L'explication de la vignette de la page 241 se trouve à la page 244.

LIVRE CINQUIÈME

PEINTURE

Peinture en général. — Peinture murale. — Peinture appliquée aux bas-reliefs, aux statues, aux cercueils de momies, etc. — Émaux, Incrustations, Mosaïques. — Couleurs, Argenture, Dorure. — Résumé.

PEINTURE EN GÉNÉRAL.

C'est avec raison que les anciens Égyptiens revendiquaient l'honneur d'être les inventeurs de la peinture, et qu'ils soutenaient qu'ils l'avaient pratiquée, sinon six mille ans, au moins un très-long espace d'années avant les Grecs : et qu'on veuille bien le remarquer, cette prétention, si audacieuse qu'elle paraisse, se justifie pleinement quand on s'aperçoit que, chez ce peuple, aucun objet n'était considéré comme fini en l'absence de l'application des couleurs; il suffit de citer comme preuve, à l'appui de cette particularité, ce seul fait : que les hiéroglyphes des obélisques et des autres monuments de pierre dure, quoique sculptés, subissaient eux-mêmes un coloriage.

La coloration des édifices de cette nation était tellement le résultat d'une étude attentive et constante, que nulle part, l'union harmonieuse des couleurs n'est frappante comme dans les monuments de l'Égypte; on doit donc regarder comme blâmable l'assertion de Pétrone, lorsqu'il assure que, chez les Égyptiens, en inventant des règles matérielles propres à rendre l'apprentissage de cet art moins long, et sa pratique plus facile, on nuisit beaucoup aux progrès de l'art, et l'on ne forma que de mauvais peintres.

Il suffit, pour réfuter une affirmation aussi regrettable, de rappeler que la méthode habile, au moyen de laquelle les artistes égyptiens savaient faire pénétrer

la couleur dans la masse des substances fondues, est restée depuis inconnue, et se trouve encore un des *desiderata* de la science moderne : en outre, leur genre de peinture à teintes plates, ni fondues ni dégradées, sans ombres ni lumières, malgré l'étonnement qu'il provoque au premier aspect, a un mérite incontestable pour la décoration monumentale : en y réfléchissant, on s'aperçoit que ce système est celui qui convient le mieux pour les peintures murales, celui qu'il serait encore préférable d'adopter aujourd'hui, quoique avec de légères modifications, pour décorer nos monuments publics ; surtout si l'on tient à éviter de laisser paraître, à la paroi des murs, les trous qui sont le résultat forcé des fuites de la perspective et de la vigueur des ombres.

À en juger par un groupe des hypogées de Beni-Haçen qui représente deux artistes occupés à peindre un même panneau ou un meuble, les Égyptiens devaient avoir des tableaux, bien qu'aucun d'eux ne soit parvenu jusqu'à nous. On s'aperçoit, en effet, que ces peintres tiennent leur pinceau d'une main et un godet de l'autre ; cependant, quoique le panneau soit vertical, ils ne se servent pas de baguette pour soutenir la main. On sait, aussi, qu'au dire d'Hérodote, Amasis, qui régnait sur l'Égypte, 570 ans avant l'ère chrétienne, envoya son portrait aux habitants de Cyrène ; mais on ignore si ce tableau était peint par un artiste égyptien. Du reste, tous les portraits de pharaons ont dû être ressemblants ; car on les retrouve, traits pour traits, sur des monuments fort distants les uns des autres, et l'on peut, quelquefois, suivre sur ces divers édifices, élevés à maintes années d'intervalle, les progrès de l'âge chez le roi qu'ils représentent. Tous ces portraits étaient de profil : les seuls de face qu'on connaisse sont peints sur bois, et, évidemment, l'œuvre d'artistes grecs.

Chez les anciens Égyptiens, le même mot signifie *écrire et peindre*. Ce double sens témoigne assez qu'ils ne considéraient la peinture que comme une écriture amplifiée ou un brillant annexe des inscriptions hiéroglyphiques. N'oublions pas que les Grecs, cependant déjà bien éloignés de l'origine des choses, prétendaient, également, que la peinture n'était qu'une écriture développée ; chez eux aussi, écrire et peindre s'exprimaient par un seul mot.

D'un autre côté, on voit que toutes les peintures des peuples dits primitifs, tels que les Chinois, les Indiens, les Perses et les Étrusques, ne se composent que d'un contour, tracé à l'encre sur une face lisse, ou buriné sur la pierre, à la façon d'un bas-relief dans lequel on appliquait des couleurs monochromes, sans s'attacher à donner aux objets, ni leurs teintes naturelles, ni le jeu d'ombre, de lumière et de reflets qui résultent de leur saillie, non plus que l'air, l'espace et la perspec-

tive qu'ils exigent); il n'y a donc pas lieu de s'étonner que les Égyptiens n'aient fait aussi que colorier des dessins élémentaires.

La peinture égyptienne n'est, en effet, qu'une enluminure sans ombres ni lumières, et qui tenait moins de la peinture, comme nous la comprenons, que du décor. Tous leurs tableaux étaient faits par teintes plates monochromes, étendues entre des traits rigoureusement accusés, comme celui qui cerne les figures des vases grecs. Les artistes égytiens ne se départirent jamais de ce système primordial et ne l'améliorèrent à aucune époque, soit par le mélange des couleurs, soit par quelques légères ombres; un un mot, ils n'y firent jamais de progrès depuis les temps les plus reculés (c'est-à-dire l'âge des pyramides), jusqu'à la décadence de la longue monarchie des pharaons.

Il est facile de s'en assurer par le tombeau du plus ancien architecte que nous connaissions, celui d'Eimaï, constructeur de la grande pyramide, entièrement peint à l'intérieur, ainsi que par plusieurs tombeaux de la même époque situés dans la nécropole de Memphis, aussi bien que par les autres beaux spécimens de la peinture de l'ancien empire qui se trouvent sur les parois des hypogées de Bercheh et de Beni-Haçen; et, en les comparant, de reconnaître qu'aucunes des peintures, qu'on admire dans les tombeaux du nouvel empire, ne leur sont supérieures, et que, malgré l'adoption de quelques couleurs, peut-être plus brillantes, le faire artistique est bien resté constamment le même, c'est-à-dire figurant une sorte de coloriage fait par teintes plates, comprises entre des lignes de dessin rarement irréprochables; mais souvent belles, néanmoins, de grâce et de hardiesse.

PEINTURE MURALE.

Le technique et l'effet de la peinture murale égyptienne ne peuvent guère se comparer, parmi les objets qui nous sont bien connus, qu'à nos cartes à jouer; à cette différence près, cependant, que les œuvres égyptiennes offrent beaucoup plus de style et de caractère dans l'ensemble, en même temps que beaucoup plus de fini dans les détails. Malgré cette différence, on est forcé de reconnaître, en effet, qu'étant presque aussi éclatantes par les couleurs que la peinture murale égyptienne, celles-ci la rappellent, assez exactement, par la crudité de leurs teintes plates et monochromes, en même temps qu'elles paraissent être une réminiscence du faire conventionnel qui présidait à la distribution des couleurs sur les hiéroglyphes. On en peut donc, ici encore, conclure que leurs produits, dès les premiers temps, étaient, bien réellement, des dessins

enluminés, tels, du reste, que les recherche toujours le goût des hommes primitifs, qui ne se contentent pas que de la forme, mais exigent encore la couleur, et surtout la couleur forte, éclatante ; c'est-à-dire celle qui frappe et qui remplit les yeux.

Aussi, les Égyptiens préférant les couleurs simples et non mélangées, leurs artistes observèrent-ils, avec soin, les teintes locales de la nature ; mais, parce qu'ils n'avaient pas l'habitude de dégrader et de marier leurs couleurs, ils exagérèrent les tons jusqu'à leur donner une valeur conventionnelle : c'est pourquoi ils peignirent toujours les hommes de leur race d'un rouge-brique uniforme, et leurs femmes d'un jaune tout uni, voulant ainsi indiquer, plutôt que chercher, par ces couleurs, l'imitation de la gradation naturelle des carnations de sexes différents. La couleur rouge donnée aux hommes ne servait qu'à exprimer un teint coloré, plus brun que celui des femmes : certaines peintures présentent, pourtant, une exception remarquable ; par exemple, dans le petit spéos d'Abousembil, où toutes les carnations, soit des divinités, soit des rois et des reines sont, uniformément coloriées en jaune tirant sur le chrôme.

C'est qu'il y avait, pour les divinités, des couleurs consacrées, symboliques, aussi invariables que les costumes et les décorations qui les distinguaient les unes des autres : de là vient, qu'outre le jaune et le rouge, on constate qu'il a été fait usage du bleu ou du vert pour colorier la carnation de quelques unes d'entre-elles. Ainsi, peint avec l'une ou l'autre de ces deux dernières couleurs, le dieu androgyne Nil, aux puissantes mamelles, représente l'une ou l'autre saison des hautes et basses eaux ; de même, lorsqu'il a le visage colorié en vert, Osiris se trouve représenter, dans sa personnification, le souverain juge de l'Amenti.

On peut reprocher, seulement, aux artistes égyptiens d'avoir commis quelques anomalies dans les détails ; par exemple, pour les figures de nègres ou quelques portraits à carnation noire dans le genre de celui d'Ahmes-Nofré Atari : ici, les sourcils et les contours des paupières, de même que ceux qui indiquent l'aile du nez ou qui dessinent la bouche et l'oreille, sont tracés en blanc ; ce qui produit un effet étrange et pas trop éloigné de l'imitation de la nature : il y a lieu de penser, cependant, que cette anomalie leur a été inspirée par ce fait, que le noir, employé même dans toute son intensité, ne pouvait plus leur présenter assez de vigueur, comme il le fallait, pour en détacher les diverses parties.

On sait que les Égyptiens n'employèrent jamais la peinture proprement dite que dans les tombeaux, ou sur des panneaux de bois, ou bien encore sur les rouleaux de papyrus, et cela, parce qu'ils la regardaient comme trop éphémère pour servir à la décoration des temples : Ils lui préférèrent toujours, pour cette dernière décoration, les bas-reliefs coloriés.

Observons, toutefois, que s'il y a partout une certaine valeur conventionnelle des couleurs, jamais, en dehors des divinités, les couleurs ne furent employées avec un mépris évident de la réalité : jamais les Égyptiens, en effet, n'ont colorié des chevaux en bleu ou en vert comme l'ont fait les Étrusques.

Aussi, dès qu'on s'est placé au point de vue de la convention que les tableaux égyptiens réclament, ne peut-on s'empêcher d'admirer leurs grandes peintures murales, sur lesquelles le temps a jeté un glacis d'une harmonie incroyable. Mais ces peintures sont, en général, beaucoup plus remarquables par le dessin que par le coloris, parce que le dessin s'est émancipé, ici, plus ou moins, de la sculpture en bas-relief, tandis que la peinture, au contraire, est toujours restée soumise à des couleurs plus ou moins conventionnelles, et posées par teintes plates; ce qui fait qu'on retrouve constamment, dans les peintures murales représentant les souverains et les reines, la même disposition; quoique le mouvement de ces figures y soit plus développé et plus varié que dans les tableaux religieux ou les tablettes funéraires, et que les contours en soient tracés avec une fermeté et une pureté admirables. Les têtes étant les parties les mieux dessinées, il est facile de distinguer, aux traits plus ou moins caractéristiques, la répétition du portrait des principaux personnages.

Les sujets représentés sur les parois des tombeaux sont innombrables : la vie civile publique ou privée des Égyptiens, ainsi que les cérémonies religieuses, s'y trouvent représentées : aussi peut-on affirmer que si nous connaissons déjà certains détails de leurs mœurs et coutumes, c'est aux peintures des demeures des morts que nous en sommes redevables ; et cela surtout parce que la stabilité des usages égyptiens, à toute époque de leur existence nationale, ne leur permit pas de cesser d'entourer les morts, dans leurs hypogées, soit des êtres, soit des objets qui leur avaient été chers pendant leur vie. C'est pourquoi les peintures des tombeaux du nouvel empire sont pareilles à celles des hypogées de l'ancien qu'on admire à Sakkara, à Bercheh ou à Beni-Hacen : on est forcé de reconnaître pourtant que, dans les plus anciens, la variété des sujets représentés va toujours en augmentant, soit en raison de leur étendue croissante soit à cause d'une plus grande liberté d'action qui paraît avoir été accordée à l'artiste. Aussi, ces tombeaux sont-ils devenus les spécimens les plus brillants de l'art égyptien : n'oublions pas d'ajouter que certaines scènes peintes témoignent suffisamment que les artistes égyptiens ont approché de très-près de la grâce et du mouvement que, jusqu'ici, nous n'avions admiré que chez les Grecs.

Ce sont les animaux qui ont été, surtout, représentés avec une vérité étonnante. Non seulement les contours en sont très-purs, mais les détails en sont fort remarquables : il y a lieu de s'étonner que les quadrupèdes soient représentés avec leurs couleurs

naturelles, lorsqu'on sait le peu de ressources de la palette égyptienne; car on voit souvent des bœufs, des antilopes et des chiens aussi bien figurés qu'on pourrait le faire aujourd'hui en se bornant aux contours et aux teintes monochromes sans jeu d'ombres, de clairs, de nuances et de reflets.

Il n'y a pas jusqu'aux oiseaux, dessinés naïvement, qui ne soient coloriés avec assez de vérité pour les reconnaître de prime abord. Les détails du plumage sont tracés avec soin et d'une façon originale. Quant aux poissons, parfaits de forme et de couleur, ils sont les chefs-d'œuvre des artistes égyptiens : ils ont su fondre les nuances des écailles avec assez de perfection pour en faire des gouaches admirables, et qui ne dépareraient pas un traité d'ichtyologie, destiné aux amateurs les plus consciencieux.

Ce n'est que dans ce qui touche au règne végétal, que les artistes égyptiens semblent avoir voulu éviter constamment la fidélité dans la représentation ; car lorsqu'ils sont forcés de faire des arbres et des plantes, ils s'en acquittent toujours des plus naïvement ; c'est-à-dire assez mal. Aussi, leurs fleurs même, à l'exception du lotus et des ombelles du papyrus, sont-elles toujours traitées d'une façon conventionnelle qui tient plus de l'idéal que de la nature.

Nous nous garderons bien d'affirmer, néanmoins, qu'en reproduisant sur leurs murs des vues, des plans d'habitations et des détails de toute leur manière de vivre, dont nous croyons que le premier mérite doit toujours être l'exactitude, les Égyptiens ont accordé encore plus à la convention qu'à l'imitation, en cherchant à peindre les signe des choses plutôt que leur image même ; et cela parce qu'ils auraient tracé des formes capricieuses qui tenaient plus du rêve de l'esprit que de la vérité de la nature : loin de là, nous pensons qu'ils ont aimé à représenter les objets par les lignes les plus abrégées et les plus élégantes parce qu'ils trouvaient plus d'attrait dans la vue des signes que dans celle de la réalité.

PEINTURE APPLIQUÉE AUX BAS-RELIEFS, AUX STATUES, AUX CERCUEILS DE MOMIES, ETC.

La peinture, considérée comme un art de décoration indispensable à l'architecture, à l'ameublement, on pourrait même dire à tous les usages de la vie et jusque par delà l'existence (puisque les enveloppes des morts en étaient revêtues), ne nous paraît pas avoir jamais atteint, chez aucun autre peuple, un développement d'une semblable importance; et cependant il paraît indiscutable qu'elle était soumise,

également, à une réglementation hiératique, aussi bien pour les couleurs à employer que pour les emplacements et les objets où elle était exigible.

On peut dire que pour les populations, d'un caractère naturellement si sombre, de l'antique Égypte, il y avait, dans cette irradiation perpétuelle de la couleur, quelque chose qui les rattachait malgré eux aux bienfaits de la vie sociale ; et quand nous parvenons à nous représenter toutes ces compositions, toutes ces innombrables et gigantesques figures coloriées, telles qu'elles étaient jadis, galonnées d'or, empourprées des couleurs les plus éclatantes, nous nous rendons compte du puissant effet qu'elles devaient produire sur des esprits pleins de foi, auxquels elles rappelaient sans cesse tout ce qu'ils devaient croire, savoir et espérer.

Ici se place une question historique, à laquelle nos devanciers nous paraissent avoir accordé une plus grande importance qu'elle ne le mérite : les lignes conventionnelles et les couleurs qui les faisaient valoir, furent-elles appliquées sur les surfaces murales des hypogées avant de l'être sur les piliers, les colonnes, les bas-reliefs et les statues ? La solution de cette question historique nous paraît un peu secondaire ; cependant, sans trop nous y appesantir, nous nous croyons obligés d'indiquer quel est notre sentiment.

Il est admis, par un certain nombre d'écrivains, qu'on commença par appliquer les couleurs sur les sculptures en bas-relief des temples ; ils prétendent même qu'on les avait, sous l'ancien empire, disposées d'une autre façon que dans les temps postérieurs ; et que les édifices, consacrés au culte, ont conservé, là où le pinceau a surchargé un travail antérieur (en y ajoutant des contours et des couleurs), les traces du plus ancien système.

Une autre preuve viendrait corroborer l'opinion des partisans de l'antériorité de la peinture sculpturale : ce serait, parce que le sculpteur aurait, dès l'origine, figuré, non pas en saillie, mais en creux, les représentations légales, qu'il fut indispensable que les couleurs vinssent en compléter l'effet (on sait que le granit dont sont édifiés les monuments de l'Égypte est plus facile à fouiller qu'à abattre).

Ainsi, ce serait par la sculpture qu'on aurait dessiné les premières figures peintes, comme ce serait d'abord l'architecture qui, par le caractère du monument où elles furent tracées, aurait déterminé leur style ; et ce ne serait que beaucoup plus tard, peut-être grâce à des influences étrangères, que la peinture se serait séparée de la sculpture, en ajoutant d'elle-même le dessin à ses couleurs et aurait, pour ainsi dire, rompu avec l'architecture en choisissant elle-même le théâtre de ses représentations. Cependant, en s'isolant de la sorte des deux arts qui lui auraient donné naissance, elle se serait plu souvent à les accompagner encore ; et, mal-

gré tous ses efforts, n'aurait jamais pu faire oublier qu'elle avait été sous leur dépendance.

Quelle que soit la vérité sur ce point historique, il est évident que les Égyptiens, dès la plus haute antiquité, sentirent combien la couleur ajoute d'élégance et de beauté à l'architecture, et que, dès l'origine, ils ont colorié tous leurs édifices ; mais qu'elle ne fut, aussi, en réalité, alors, qu'une sorte d'enluminure qui ne procédait que par teintes plates et crues, sans ombres, sans nuances ; en un mot, sans dégradations.

On prétend qu'il n'en fut pas toujours ainsi ; parce qu'à Philæ, où les couleurs sont des mieux conservées, on peut remarquer qu'à l'exception des corniches, du cavet, des portes enclavées dans les pylônes et des chapiteaux, les murailles extérieures ne portent aucune trace de cette espèce de coloriage ; tandis que les autres portes sont peintes en ornements de couleurs variées sur un fond blanc : mais là, le cavet se trouve encore orné de triglyphes, bleu, rouge et vert, alternés de cartouches ou d'autres ornements. Cependant, il est certain que l'on dut complétement colorier encore quelquefois, en enluminure, les colonnes des petits édifices, comme on le voit dans le temple périptère de l'ouest, qui doit avoir été entièrement peint de la sorte.

Malheureusement, si le fait est vrai, les artistes égyptiens n'observèrent pas la symétrie d'accord dans la couleur de fond de leurs colonnes : ainsi, pour en donner un exemple, dans le portique extérieur du grand temple, il y a des colonnes à fond blanc, et d'autres, immédiatement après, dont le fond est jaune (ocre).

Mais dans les chapiteaux, ce coloriage par teintes plates et crues n'en est pas moins d'un merveilleux effet : et quoique ce soient les chapiteaux tout de caprices où les couleurs paraissent avoir été mariées pour produire le plus grand éclat, qui semblent les plus beaux, ceux dont les formes sont imitées de la nature et dans lesquelles notre goût demanderait, peut-être, une plus grande vérité de rendu, n'en sont pas moins d'une certaine valeur artistique ; quoiqu'il nous soit impossible de ne pas signaler certaines anomalies comme peu acceptables, au point de vue du sentiment artistique : à moins toutefois, qu'une nécessité hiératique ne les ait imposées à l'artiste.

Citons-en quelques exemples : ainsi, dans le chapiteau dactyliforme de la galerie de l'est, on est choqué de voir que des écailles du tronc, bleues, jaunes, rouges, vertes, sont disposées en damier ; on ne voudrait pas de côtes bleues aux tiges ou branches ; on ne goûte pas non plus ce fond rouge dans le haut et bleu dans le bas ; sur une autre colonne, qui est presque en face, et dont le chapiteau représente des feuilles de jonc entrelacées, on n'aime pas à voir des tiges bleues, des feuilles tantôt jaunes ou rouges au lieu d'être vertes comme celles du haut. On sent que cette enluminure, cependant n'exclut pas la vérité de la nature ; cela fait qu'on est étonné de ne la point

trouver où le goût l'exige impérieusement. Mais dans les chapiteaux du portique, on admire sans restriction l'élégante richesse et l'étonnante magnificence de l'architecture colorée.

On sait que dans leur intérieur, les édifices étaient entièrement colorés : plafonds, parois, murs et pavé, tout était splendidement enluminé. Le peu de jour que recevaient les monuments, leur rendait la couleur nécessaire et donnait une douceur incroyable aux teintes plates dont les rondeurs de la sculpture formaient les clairs et les ombres.

Retraçons, maintenant, d'après les sources les plus autorisées, la marche suivie dans cette application picturale : Les scribes sacrés, qu'on nommait aussi grammatistes, et qui étaient tous obligés, à cet effet, d'être habiles dans les éléments du dessin, dressaient eux-mêmes les représentations et toutes les inscriptions destinées à être gravées, ou sculptées et peintes ; un simple contour leur suffisait, le plus ordinairement, pour indiquer les nombreux personnages, aussi bien que les différentes espèces de quadrupèdes ou d'oiseaux, que les artistes exécutants ne pouvaient jamais se dispenser de faire entrer dans l'ensemble de la composition : à la suite de cette indication faite par les scribes sacrés, un dessinateur esquissait *in extenso* les sujets contenus dans chaque composition, et les cernait d'ocre rouge ; après quoi cette esquisse, revue, était corrigée ou non par un artiste supérieur, et par conséquent plus habile.

Ce n'était qu'après tous ces préliminaires que survenait le sculpteur ; celui-ci était chargé de donner la forme artistique définitive, celle qui devait braver les siècles à venir ; et cela, jusqu'aux plus infimes détails, dans les reproductions les plus simples comme dans les plus compliquées, ainsi qu'il est facile de s'en rendre compte par les documents que nous avons eu soin de recueillir.

Le travail du sculpteur achevé, le peintre venait donner à l'œuvre la dernière parure, celle sans laquelle il lui était, pour ainsi dire, impossible d'obtenir droit de cité.

Aucun monument, nous dirons plus, aucun produit plastique de l'intelligence humaine n'était donc considéré comme terminé avant l'application des couleurs ; et

282 L'ART ÉGYPTIEN.

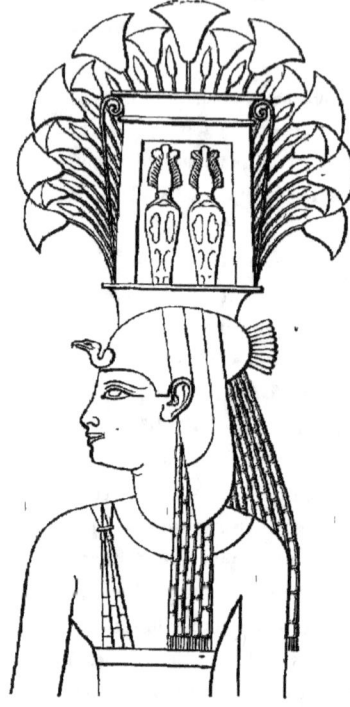

cela avait lieu, non-seulement pour la partie principale, mais pour les accessoires; même pour les hiéroglyphes sculptés sur les obélisques.

N'est-on pas en droit de tirer de cet ensemble de faits, cette déduction : que la peinture faisait corps avec la sculpture architecturale, et que, par suite, il faut éviter avec soin de se ranger à l'opinion de ceux qui osent affirmer (par le fait d'un oubli volontaire ou non), que la peinture égyptienne n'était pas astreinte à suivre les mêmes règles hiératiques que l'architecture et la sculpture.

En ce qui concerne les cercueils de momies, que nous sommes tenus de considérer (lorsqu'ils étaient en bois de sycomore ou autre essence végétale), comme relevant des procédés de la peinture murale, au moins quant aux couleurs, qui expliquaient et complétaient leurs représentations mystiques, nous avons dû les classer à la fin de ce cha-

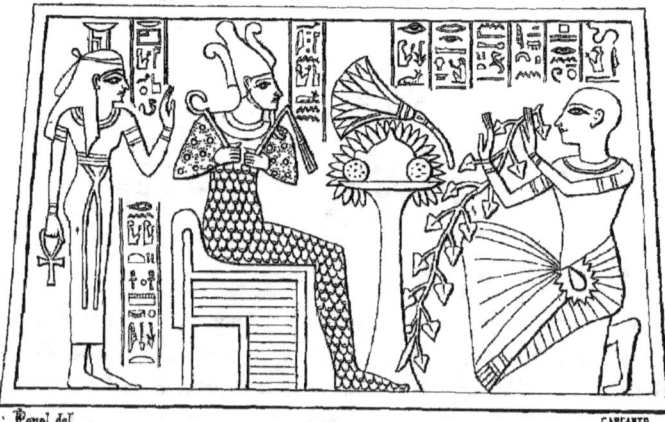

pitre ; quoiqu'il fut aussi d'usage d'enfermer les momies dans d'autres sortes de cercueils, soit de granit, soit de porphyre, soit de toute autre matière plus résistante

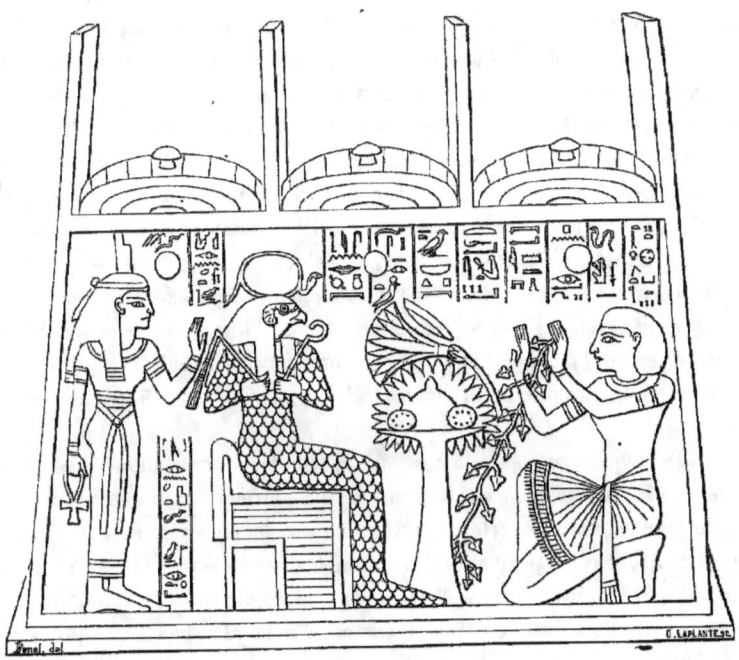

aux injures du temps que le sycomore, quelle que fut l'incorruptibilité bien connue de ce bois, et que, dans ces cas, pour les compositions funéraires qui les recouvraient, on suivît la même marche artistique que pour les bas-reliefs et les inscriptions hiéroglyphiques.

ÉMAUX, INCRUSTATIONS, MOSAIQUE.

A côté de la peinture murale et de la peinture appliquée aux bas-reliefs, aux colonnes et aux piliers, aux statues, aux cercueils de momies, qui avaient toutes deux, chez les Égyptiens, aussi bien une cause hiératique qu'un motif d'ornementation ; nous ne pouvons nous dispenser de placer la décoration des édifices et de leurs accessoires, au moyen, soit de la peinture sur verre, soit de l'application de corps colorés sur un autre

corps pour l'orner, soit des combinaisons ornementales dues à l'assemblage de morceaux de diverses nuances pour former un tableau qui parle aux yeux.

Mais, avant de parler de l'état d'avancement où était parvenu l'art d'émailler et de peindre sur verre chez les anciens Égyptiens, nous rappellerons que nous avons déjà, à propos de la Toreutique et de la Statuaire, traité assez longuement des incrustations que les règles hiératiques exigeaient de la sculpture. À cet égard, on peut s'en convaincre par la statue du Louvre qui représente un grammate : elle est coloriée en rouge, ses yeux sont formés d'une enveloppe de bronze dans laquelle sont incrustées des parties de quartz blanc opaque et de cristal de roche. On prétend même que, pour augmenter l'illusion, par un procédé ingénieux, l'artiste a donné plus particulièrement la vie à l'œil, qui semble, en effet, vous fixer, à quelque point que vous vous placiez pour admirer son œuvre. Ce procédé, c'est l'introduction dans la cavité de l'œil, dont un morceau d'ivoire cerclé de bronze simulait le blanc, d'une prunelle en cristal de roche, garnie au centre d'un clou d'argent. Cette combinaison ingénieuse, qui indique de grandes connaissances optiques et chirurgicales, produisait un effet d'une réalité saisissante.

C'est bien là ce qu'on désigne de nos jours, par le mot incrustation ; c'est-à-dire l'enchâssement, à la surface d'un corps, d'une ou de plusieurs autres matières, afin de l'orner ; ou bien encore une sorte d'ouvrage composé de pièces de rapport en bois de différentes couleurs ayant pour but de représenter diverses sortes de figures ou de dessins. On sait que ce dernier genre d'ornementation appliquée a pris aussi le nom de marqueterie ; il était donc également connu, dès la plus haute antiquité, des artistes égyptiens.

On donne généralement le nom d'émaux à des matières, blanches ou diversement colorées, qui sont destinées, soit à recouvrir les divers produits de l'art céramique, soit à être appliquées, en manière d'ornements, sur les métaux. Voyons maintenant quelle était, par rapport à ces définitions, le degré de puissance où il est admis qu'était parvenu le savoir des anciens Égyptiens ?

Si l'on parcourt attentivement les galeries du musée de Boulâk, on reconnaît que les anciens Égyptiens savaient colorer le verre sur toute son épaisseur ; qu'ils faisaient d'admirables imitations de l'améthyste et des autres pierres précieuses, et qu'ils surent employer l'oxyde de cuivre pour la fausse émeraude, l'oxyde de cobalt ou le cuivre calciné pour le saphir, et l'oxyde d'or pour donner aux imitations de rubis la belle teinte pourpre si célèbre dans l'antiquité.

Il y a donc lieu de supposer qu'aussitôt qu'une heureuse découverte eut enseigné aux artistes du premier empire pharaonique l'art de fondre et de mélanger les divers

éléments constitutifs de la vitrification, et que l'expérience les eut mis à même de faire usage des nombreuses applications dont la matière vitreuse est susceptible, ils s'ingénièrent tout d'abord à chercher s'il serait possible de la colorier; et cela simplement parce que tout démontre qu'ils connurent de bonne heure les divers oxydes métalliques.

Car ce dût être en essayant successivement les oxydes que la nature tenait à leur discrétion, parce que leur sol leur en fournissait la cause en abondance, qu'ils reconnurent que le cuivre, suivant qu'il est plus ou moins oxydé, produit trois couleurs : le rouge, le bleu et le vert; que l'argent produit le jaune, et l'or la couleur pourpre; d'où il est facile de conclure que, dès ce temps, sans aucun effort, les Égyptiens ont dû avoir à leur disposition les émaux rouge, bleu, vert et jaune; et de ce que, dans la préparation des émaux, ils ont dû essayer tous les oxydes métalliques d'eux connus, sans en excepter un seul, il est probable qu'ils trouvèrent l'émail blanc, produit par l'étain; car il est impossible de douter que les Égyptiens aient connu l'étain.

On sait que, de toute antiquité, il a été reconnu que la science hermétique fut l'apanage exclusif du sacerdoce égyptien; il est donc indubitable qu'au rétablissement de l'empire pharaonique, après l'expulsion des Pasteurs, et en raison des conquêtes innombrables qui le suivirent, le sacerdoce égyptien sût profiter du nouvel élément de connaissances que devait lui valoir la mise à sa disposition des substances métalliques étrangères au sol de l'Égypte, et qu'il sut porter, dès lors, jusqu'à son apogée, son avancement scientifique en ce genre de travaux.

Aussi ne doit-on pas être étonné si nous sommes forcés de reconnaître que les artistes qui travaillaient aux verreries de la *grande Diospolis*, comme plus tard ceux qui rendirent si célèbres celles d'Alexandrie, paraissent avoir eu des procédés secrets pour contrefaire toutes les pierres précieuses, et même les fameux vases murrhins; puisqu'il est incontestable (et il n'existe sur ce point que des affirmations unanimes), qu'aucun peuple de l'antiquité n'atteignit leur supériorité en ce genre, et ne put rivaliser avec eux dans le travail du verre : ils poussaient la perfection artistique de ces travaux jusqu'à élever des colonnes entières de verre coloré, aussi bien que des cippes.

A propos de ces produits remarquables, il ne faut pas mettre en oubli qu'ils sont les inventeurs des célèbres coupes de verre qui portaient le nom d'*alassontes*, coupes qu'on sait avoir représenté des figures dont les couleurs changeaient suivant l'aspect sous lequel on les regardait; c'est-à-dire à peu près comme pour ce qui arrive dans la teinte changeante qu'on nomme vulgairement gorge de pigeon.

Mais parce qu'ils savaient couler des statues en verre noir, parce que leur habileté, portée à un aussi haut degré dans la fabrication des autres statues de verre coloré, était réellement surprenante, sommes-nous tenus de leur reconnaître l'invention des vrais

vases murrhins, ou bien faut-il ne leur en attribuer que la contrefaçon? Si l'on examine attentivement ce qui, à cet égard, est rapporté par certains auteurs anciens (et surtout par Martial, qui affirme qu'ils résistaient à l'action des liqueurs bouillantes), particulièrement en ce qui concerne les substances dont paraissaient composés ces vases si célèbres, on se trouvera amené à penser qu'ils étaient simplement de matière d'agathe ou d'onyx ; selon Properce, ils participaient, à n'en pas douter, de la nature de cette dernière substance.

D'un autre côté, si nous adoptons l'opinion de Pline, qui le nomme, en effet, *vitrum murrinum*, le murrhin égyptien n'aurait été qu'un produit adultéré, une pure imitation au moyen de laquelle les artistes égyptiens parvinrent à contrefaire le véritable murrhin. Sans nous prononcer dans une matière aussi délicate, et qui n'a été abordée par nous, que pour démontrer que l'art de la peinture sur verre et des émaux atteignit, en Égypte, un degré de perfection incontestable, nous nous permettrons d'émettre cette opinion : que le murrhin était une espèce d'alabastrite gypseuse, très-abondante dans les carrières de l'Heptanomide, et qui résiste à un degré assez élevé de chaleur, pour qu'on puisse, soit y faire pénétrer les couleurs, soit y incorporer les émaux. Malgré cette digression, il ne faut pas perdre de vue, cependant, que la principale occupation des artistes peintres verriers paraît avoir été de diaprer une espèce particulière de faïence ou de majolique destinée à servir d'applications murales, ou si l'on aime mieux ce que nous appelons, de nos jours, des panneaux de faïence, en même temps que de tracer des figures de personnages hiératiques sur des coupes du verre le plus précieux.

On trouve, dit Théophile (*Diversarum artium Schedula*), dans les mosaïques des édifices antiques païens, diverses espèces de verre colorié : à savoir, du blanc, du noir, du vert, du jaune, du bleu, du rouge, et du pourpre. Ce verre n'est pas transparent, mais opaque comme du marbre ; il ressemble à une petite pierre carrée semblable à celle dont sont faits les émaux sur or, sur argent ou sur cuivre ».

Le même auteur affirme, d'un autre côté, que la plupart des incrustations n'étaient autre chose que des émaux de diverses couleurs ; et ce qui donnerait une sorte de valeur à cette opinion, c'est que les procédés égyptiens étaient encore en usage de son temps : nous ne pouvions donc nous dispenser de parler de la mosaïque égyptienne, quoiqu'elle n'ait été qu'une espèce de peinture figurée au moyen de plusieurs petites pierres dures ; ou plutôt quelqu'ait été l'intérêt hiératique qui s'y rattachait, qu'un composé d'un certain nombre de petites pièces de verre, teintes de différentes couleurs. Enfin, de nos jours, on a retrouvé sur des momies, dont la date authentique remonte à plus de vingt siècles avant l'ère chrétienne, des verroteries qui attestent, également, un art porté à un haut degré de perfection. Cet ensemble de faits n'est-il pas la démon-

stration suffisante que, grâce à leur connaissance profonde des secrets de la chimie, les Égyptiens du premier empire adaptèrent aux besoins artistiques et religieux de leur civilisation, dans une même application de la peinture, un procédé que nous avons divisé en trois arts différents ; à savoir l'émaillerie, la marqueterie et la mosaïque ?

Rappelons, en terminant, qu'il est impossible de ne pas reconnaître qu'il existait déjà, à cette époque si reculée, deux espèces de mosaïque : la première, celle qui ne représente que de simples figures géométriques, et qu'on employait seulement pour le pavement des édifices ; la seconde, celle qui porta depuis le nom d'*opus musivum* et qui constituait une véritable peinture, mais qui n'était en usage que pour des représentations murales, où les sujets de la composition artistique étaient figurés au moyen de petits cubes de verre coloré, de pierre ou de marbre, tous présentant les diverses teintes consacrées : on reconnaît que ce travail artistique a été imité inconsciemment depuis, puisqu'on donne encore aujourd'hui le nom de mosaïque à une sorte d'ouvrages de marqueterie faits avec de petits fragments de diverses couleurs, tant en pierre qu'en marbre ; ou obtenues avec des matières vitrifiés que l'on assemble au moyen d'un mastic.

COULEURS, ARGENTURE, DORURE.

Quand on se représente l'immense consommation de substances colorantes qu'exigeait la règle hiératique égyptienne, qui ne permettait pas de considérer, comme achevées, les œuvres architecturales avec leurs accessoires (importantes ou non), et, probablement aussi, comme pouvant être portés, les vêtements, avant que les couleurs consacrées, relatives à chaque objet en particulier, eussent, pour ainsi dire, permis de leur accorder l'estampille légale, on est frappé de surprise qu'un aussi petit nombre de couleurs ait été à la disposition des artistes, sous le second empire pharaonique et sous les Lagides, aussi bien que dans les premiers temps de la civilisation égyptienne ; et qu'il leur ait été possible, surtout sous le premier empire, alors que les rapports avec les peuples étrangers étaient sévèrement prohibés, de répondre à toutes les exigences hiératiques.

Cependant, sur le premier point, il n'y avait là, en réalité, rien que de très-logique ; car il suffit de se souvenir que les couleurs avaient, chez les Égyptiens un sens essentiellement symbolique, et qu'en raison de ce fait quelques-unes devaient être incontestablement proscrites. Nous nous bornerons à cette seule réflexion, parce que nous ne croyons pas qu'on puisse être autorisé à hasarder une hypothèse quelconque, à cet égard, avant que la science historique ait abordé, sinon résolu ce problème intéressant à tant de titres.

Quant au second point, qui repose sur un fait tout matériel, nous n'hésitons pas à affirmer, mais en nous appuyant de l'autorité de Wilkinson, que les artistes égyptiens couvraient déjà, dès les premiers temps, la surface du grès de Silsili, et sans doute pour le même motif, toutes les surfaces de pierre, spongieuses, d'un enduit de composition calcaire, qui, en même temps qu'il empêchait la pierre d'absorber plus de couleur qu'il n'était nécessaire, leur accordait une plus grande facilité dans l'exécution des contours, avant de recevoir la couleur.

Les sujets sculptés, soit en relief, soit en creux, étaient sans doute aussi revêtus de cet enduit; et cela, non-seulement afin que les détails des figures et des autres objets pussent être terminés avec précision et délicatesse, mais encore et surtout sans déperdition de couleur.

Ainsi la palette des peintres égyptiens était fort restreinte : Le rouge, le bleu, le jaune, le blanc, le noir, voilà qu'elles étaient ses couleurs principales ; le vert, qui vient presque sur la même ligne est néanmoins plus rarement employé ; au moins dans l'ancien empire : du temps des pharaons, c'est le rouge, le bleu et le jaune qu'on voit employés avec une véritable prédilection ; tandis que dans les peintures des bas-reliefs ptolémaïques, c'est généralement le bleu et le vert qui dominent.

Les couleurs étaient indifféremment fabriquées avec les matières les plus diverses tirées des trois règnes; mais au moyen de procédés qui paraissent perdus à tout jamais, et qui leur donnaient un éclat et une solidité qui les maintient encore aujourd'hui, après un laps de temps incalculable, aussi solides, et aussi vives que si elles venaient d'être appliquées ; tant ce peuple, dans tout ce qu'il fit, semble n'avoir voulu travailler que pour l'éternité!

« Il est aujourd'hui prouvé, dit Jomard, que les Égyptiens ont connu, non théoriquement mais pratiquement, la chimie des oxydes métalliques : on sait généralement qu'ils formaient des couleurs solides à l'aide des métaux, principalement le fer, le cuivre et le cobalt et peut-être l'or, l'argent, le manganèse, le plomb, le mercure et l'étain ; mais on ignore comment ils composaient leur blanc inaltérable qui, après trente siècles, est si éclatant, et avec quel oxyde ils préparaient le rouge brillant employé dans certaines peintures ; ils savaient, en outre, imiter l'outre-mer, et fabriquer le lapis-lazuli jusqu'à faire illusion. »

Il serait très-intéressant de savoir exactement de quelle manière les artistes égyptiens détrempaient leurs couleurs ? On a toujours prétendu, parceque l'Égypte produit des mimosas qui donnent de la gomme, et qu'il est incontestable que la gélatine y était employée, que c'était au moyen de ces deux substances qu'on les détrempait ; cependant il est présumable qu'on aura, de préférence, toujours employé une gomme souple,

comme la gomme adragante, ou d'autres mucilages de même nature, qui n'offraient pas les défauts de la gélatine ou des gommes cassantes des mimosas.

Est-ce encore à leur vernis que les couleurs égyptiennes durent une partie de leur étonnante virtualité? on pourrait le croire : car il est impossible, lorsqu'on visite le tombeau de Séti Ier, de ne pas être frappé de l'incolorité, de la transparence des vernis. On n'avait pas eu l'occasion de constater ces qualités sur le vernis des enveloppes de momies, parcequ'il est devenu très-jaune et presque opaque, par suite du frottement; mais il devait être également à peu près incolore au moment où il a été appliqué.

Le phénomène de cette transparence, après un aussi long laps de temps, s'oppose, selon nous, à ce qu'on adopte la croyance que leur vernis provint des résines; car on sait que toutes les résines, tous les corps gras jaunissent sans frottement avec le temps, et que ce résultat est d'autant plus rapide que les objets enduits sont placés dans des lieux plus obscurs.

En outre, ce vernis devait être très-visqueux, puisqu'il était, prétend-on, difficile de l'appliquer, par épaisseurs égales, sur les caisses de momies; quoique, sur les peintures murales, il paraisse assez légèrement et assez également étendu : il est donc difficile de décider s'il était obtenu des gélatines et des baumes liquides, ou si c'était simplement un vernis naturel?

Mais avec quels outils les couleurs étaient-elles appliquées? l'intervention du pinceau nous paraît tellement dans la nature des choses qu'on devrait croire qu'elle n'a pu échapper aux artistes égyptiens; cependant on n'en trouve pas de traces : toutes leurs palettes sont représentées munies seulement de petits *styles* de la grosseur d'une plume de corbeau. Ceux que nous avons retrouvés, dans les fouilles, avec les palettes, quoiqu'ils eussent paru indubitablement à nos devanciers être les plumes ou pinceaux dont on se servait à la fois pour écrire ou peindre, n'ayant pu, après un premier examen superficiel, faire pénétrer cette conviction dans notre esprit, nous avons, pour nous en assurer, après en avoir coupé un à son extrémité, et l'avoir trempé dans l'eau, reconnu que ces petits styles provenaient d'une espèce de jonc, qui, aussitôt qu'il a été mouillé, forme un pinceau par la division de ses fibres.

Après cette découverte, il nous a été impossible de ne pas reconnaître combien il avait été facile aux artistes égyptiens, avec des outils si simples et si commodes, d'exécuter les traits des caractères qui se voient sur les papyrus et sur les enveloppes de momies, et de les tracer rapidement avec des pleins et des déliés formés par une pression plus ou moins forte : cependant ce pinceau ne paraissait pas avoir le ressort des nôtres; il est vrai qu'il faut ne pas oublier qu'il avait dû perdre toute sa souplesse par l'altération que le temps lui avait fait subir. Ne serait-il pas à la fois intéressant et utile

que des naturalistes recherchassent si parmi les petits joncs fibreux, qui croissent, encore de nos jours, sur le sol égyptien, celui qui servait d'outil pour la peinture pourrait, comme autrefois, être mis en usage?

Quant aux gros pinceaux, ils devaient être faits avec tous les bois dont on fabrique de nos jours les brosses à dent. Il est aussi très-probable que les Égyptiens fabriquaient de gros pinceaux avec des branches d'arak (le *salvadora persica*), arbrisseau dont les tiges sarmenteuses et odorantes servent également quelquefois au même usage : dans ce cas, c'était sans doute les rameaux ligneux de la seconde année qu'ils employaient en taillandant les troncs mêmes de l'arbuste et en divisant ses fibres qui deviennent assez souples sous le marteau.

Il n'est pas permis d'ignorer à notre époque, où de si nombreuses collections d'antiquités égyptiennes ont vulgarisé jusque dans les plus petits détails la vie des temps pharaoniques, que les artistes égyptiens avaient à leur disposition des palettes en toutes sortes de matières. Les plus en usage paraissent avoir été celles d'albâtre, car il en existe chez les collectionneurs un assez grand nombre : ces palettes sont creusées de sept petits godets surmontés du nom des couleurs qu'ils devaient contenir et qui étaient toujours rangées dans le même ordre : devons-nous inférer de là que le nombre des couleurs hiératiques n'était que de sept?

Les palettes de peintres, qu'on retrouve dans les tombeaux, sont ordinairement garnies de leurs couleurs et de leurs pinceaux : une des plus belles et des plus complètes que nous ayons connues a été trouvée à Thèbes ; elle faisait partie à cette époque de la collection de Passalacqua, c'est une palette en bois d'acanthe, de forme rectangulaire, et de 19 pouces 1/2 de longueur; nous croyons qu'on nous saura gré d'en avoir donné la description détaillée, la voici :

« La partie supérieure de cette palette est ornée d'une scène gravée en creux et qui représente un homme debout (un scribe de Ramsès II), adressant ses hommages à Ptah et à Thoth placés l'un après l'autre devant lui. Au-dessous de cette scène, sont creusés en pente sept cavités en forme de cartouches royaux, de 10 lignes de longueur, et qui sont encore remplies de couleurs rangées dans l'ordre suivant, en commençant par le haut : blanc, jaune, vert, bleu, rouge, brun foncé et noir. Plus bas est une cavité contenant sept styles qui se fermait au moyen d'une planchette glissant dans une rainure, et qui est placée au-dessus d'une légende de hiéroglyphes finement gravés, appartenant à une légende funéraire, dont deux autres parties bordent les deux côtés de la palette. »

Ces sept styles, ou pinceaux longs et minces, paraissaient formés d'un jonc très-fibreux (c'est sans doute celui dont nous avons parlé plus haut). Les Égyptiens n'appliquant dans leurs peintures que des couleurs par teintes plates, sans les fondre, n'avaient

donc pas besoin des pinceaux, que l'art, en se perfectionnant, nous a rendu indispensables. Quand ils différaient de grosseur, ils étaient plus ou moins pointus, mais ordinairement ils avaient le même diamètre dans toute leur longueur.

On rencontre aussi dans les tombeaux, des pains de couleurs (semblables à ceux qu'on vend aux artistes à notre époque), tout prêts à être employés ; en même temps que des coquilles contenant de l'or à peindre et des petits mortiers de faïence avec leurs molettes pour broyer les couleurs.

Les couleurs étaient employées à l'eau mélangée de colle ou de gomme, peut-être de lait ; mais on ne trouve aucune trace de blanc d'œuf. Montabert, dans son *Traité de peinture* (t. IX, p. 416), prétend que les couleurs qui décorent quelques temples égyptiens, étaient appliquées à la chaux.

La colle qui servait à lier les parties colorantes était très-solide, et ces peintures en détrempe résistent si bien à l'action de l'eau, surtout celles de Beni-Haçen, les plus anciennes, que la plupart des visiteurs ne craignent pas de passer une éponge sur les murailles afin d'en aviver les peintures.

Plusieurs masques de momies, peints sur bois ou sur cartonnage, prouvent aussi que l'encaustique, préparée avec la cire et la naphte, était usitée en Égypte, mais on ignore précisément à quelle époque. Quelques cartonnages exécutés sous la XVIIIe dynastie, sont peintes avec une suavité de tons dont aucune peinture murale n'approche. J'ai vu un cercueil de femme, moulé en toile cimentée de plâtre, en forme de gaîne, dont le visage délicat, colorié d'un ton rosé, était encore, après trois mille ans, d'une fraîcheur charmante et dont toutes les couleurs, même celles des ajustements, étaient traitées par des teintes si harmonieuses qu'elles étaient un vrai régal pour les yeux.

Quelquefois, les artistes égyptiens mélangeaient aux couleurs leur vernis transparent et incolore, ainsi que le firent plus tard les Grecs. C'est encore à l'aide de ce vernis qu'ils faisaient les glacis (on remarque dans le tombeau d'Aïchési, sur le palanquin du roi, un glacis de bleu qui passe sur un fond jaune en ménageant les figures pour les bien détacher du reste de la composition); cependant certains vernis que les Égyptiens ont également quelquefois appliqués sur leurs peintures murales, étaient composés d'une matière résineuse qui a noirci avec le temps et gâté toutes les couleurs qu'elle recouvre.

Maintenant nous allons, autant que le permet l'état actuel de nos connaissances en ce qui les concerne, aborder, mais sans essayer de hasarder aucune hypothèse, le difficile problème de l'importance que le sacerdoce égyptien attachait aux impressions produites sur l'esprit du peuple par l'emploi de chacune des sept couleurs dont il autorisait l'usage.

Selon Portal, chaque couleur avait une double signification, l'une divine, l'autre infernale; en outre elle possédait une signification différente dans chacune des trois langues, divine, sacrée ou profane : la divine, qui révèle l'existence de Dieu ; la sacrée, qui, née dans les sanctuaires, règle la symbolique de l'architecture, de la statuaire et de la peinture ; enfin la profane, qui n'était que l'expression matérielle des symboles. Il est bien entendu que, pour notre compte, nous n'acceptons que ce qui est démontré historiquement ; et que nous n'affirmons pas que la symbolique ait jamais été une langue universellement adoptée, comme on l'a prétendu ; et cela surtout parce qu'elle a varié à toutes les époques et dans toutes les civilisations.

C'est en nous appuyant néanmoins sur les considérations qui précèdent que nous croyons pouvoir déjà estimer, comme très-féconds pour l'avenir, les résultats acquis. Les couleurs hiératiques, que les invasions et les transformations politiques successives n'eurent pas la puissance de transformer (non plus que les systèmes artistiques, plus ou moins attrayants des civilisations étrangères), auraient donc été le rouge, le bleu, le jaune, le vert, le brun, le blanc et le noir.

Aussi quoique leur analyse chimique ne puisse présenter qu'un intérêt historique fort restreint, ne croyons-nous pas pouvoir passer sous silence certains travaux scientifiques, qui ont eu pour but de rechercher si leur fixité aussi bien que leur durée exceptionnelle, sont dues soit au climat de l'Égypte, soit à un savoir profond sur les combinaisons chimiques auxquelles peuvent être soumises les substances naturelles.

Mentionnons, entre-temps, que nous avons recueilli, nous-même, un certain nombre de couleurs minérales : 1° dans l'Hypogée de Thothotep (Berchet), XII° dynastie ; 2° dans les débris du temple d'Hathor à El-Assacif, XVIII° dynastie ; 3° sur les parois d'une porte de Médineh-Thabou (Ramsès III), XIX° dynastie ; 4° à Philæ (époque ptolémaïque).

Girardin a trouvé que : 1° les *bleus* devaient être de la fritte, du sol d'Alexandrie, mélangée à plus ou moins de craie ; 2° les *jaunes* de diverses nuances étaient des ocres naturelles additionnées de doses plus ou moins fortes de craie ; 3° les *rouges* de diverses tons étaient des ocres calcinées, et, par conséquent, à base de peroxyde de fer anhydre comme les nôtres, aussi avec addition de craie ; 4° les *verts* étaient du carbonate de cuivre naturel que nous appelons malachite, mélangé à plus ou moins d'argile et de sulfate de chaux pour les nuances pâles ; et 5° les *bruns* avaient pour base une argile ferro-manganésifère analogue à notre *terre d'ombre*, à laquelle on associait plus ou moins de craie ou de sulfate de chaux pour en affaiblir les nuances.

Selon Haaxman (qui a examiné les couleurs égyptiennes que possède le musée d'antiquités de Leyde, et a publié le résultat de ses analyses chimiques, en 1839), il y avait : 1° deux sortes de *blanc*, dont l'un était dû au sous-carbonate de chaux, et l'autre à la

céruse mêlée avec une substance gommeuse et enveloppée dans une feuille d'étain très-mince; 2° cinq sortes de *jaune*, le premier (blanchâtre), qui était une substance végétale mêlée avec du blanc; le second (jaune brillant et clair), qui était du sulfure d'arsenic, autrement dit, de l'orpiment; le troisième, de l'ocre jaune clair; le quatrième (jaune plus foncé), qui était de l'ocre jaune brûlée; enfin, le cinquième, qui provenait de la gomme-gutte : 3° trois *bleus*, le premier, un bleu azur; le second, un bleu verdâtre; le troisième, un bleu foncé; tous trois produits par les combinaisons d'un caillou siliceux avec un oxide de cuivre : 4° deux *rouges*, le premier (rouge clair), produit par l'ocre rouge mêlée avec du blanc; le second (rouge foncé), produit par l'ocre rouge brûlée; enfin, 5° le *noir*, qui aurait été du sulfure de plomb, extrait du limon du Nil.

Si nous nous en rapportons, maintenant, à l'ensemble des autres opinions nous serons forcés de reconnaître (en n'oubliant, cette fois, aucune des sept couleurs hiératiques) :

1° (En ce qui concerne la couleur rouge d'abord), que les plus anciens *rouges* étaient simplement des ocres naturelles ou brûlées; car ce serait seulement sous le nouvel empire que les Égyptiens auraient connu le *minium* (rouge, on le sait, beaucoup plus brillant que l'ocre), que Thoutmès III aurait rapporté de ses conquêtes en Asie; cependant il nous paraît impossible de leur refuser qu'ils aient connu le *cinabre* dès les premiers temps. Mais qu'ils aient ou non préféré plus tard le minium, à cause de son éclat, nous ne devons pas omettre que, chez eux, le rouge, de tout temps, fut, comme la couleur symbolique l'emblême de la victoire.

2° (En ce qui concerne la couleur bleue), que les artistes égyptiens faisaient usage de trois bleus de tons forts différents : d'un indigo, bleu foncé, tiré du règne végétal; d'un bleu verdâtre, appelé de nos jours cœruleum, et d'un bleu azur, préparé au moyen d'un oxyde de cuivre. De ces trois sortes de bleu, le plus remarquable est le second, dont la découverte est à elle seule une preuve du génie industrieux des anciens Égyptiens, c'est une espèce de cendre bleue, bien supérieure à celles que l'on obtient maintenant; car celles-ci, on le sait, sont à la fois, attaquables par le feu, les acides et les alcalis, et même deviennent vertes à l'air en peu de temps, tandis que le bleu égyptien résiste à l'action de tous ces agents chimiques, et a conservé encore son coloris dans tout son éclat après plusieurs milliers d'années. Il paraîtrait que, du temps de Vitruve, on était parvenu à retrouver ce bleu à *Pouzzoli*, en triturant ensemble du sable de la limaille de cuivre et de la fleur de nitre (*flos nitri*), c'est-à-dire du natron : on en formait des boules que l'on séchait et que l'on exposait au feu dans un four de potier. De son côté, Davy assurait être parvenu à le recomposer en chauffant fortement, pendant deux heures, quinze parties de carbonate de soude, vingt parties de cailloux siliceux

pulvérisés et trois parties de limaille de cuivre (composition de même principe que celles de Vitruve); malheureusement le résultat en a été un *vert-bleu* fondant à une basse température, tandis que le bleu égyptien ne fond pas à la température la plus élevée.

3° (En ce qui concerne la couleur jaune), qu'il n'y avait réellement que deux espèces de jaune ; l'un, le plus fréquemment employé, qui était évidemment ce que nous appelons l'ocre jaune claire, si abondante dans toutes les contrées où se trouvent des mines de fer ; l'autre, plus brillant et qui parait être de la nature de l'orpin, un sulfure d'arsenic : la chimie est parvenu à composer cette couleur, mais, comme on la trouve toute formée dans le sein de la terre, il est plus que probable qu'elle aura été employée dès l'origine des arts ; cependant on n'en peut juger que par l'apparence extérieure. Il y a plus, cette couleur aurait bien pu être une espèce de fritte de la nature du jaune de Naples ; car il est facile de se rendre compte en examinant les émaux jaunes qui se voient sur les amulettes égyptiennes, combien il était loisible à ceux qui composaient ces émaux de préparer le jaune clair et brillant qui est appliqué en quelques endroits des tombeaux, sur les manuscrits et sur les enveloppes des momies.

4° (En ce qui concerne la couleur verte), qu'on n'aperçoit dans les peintures égyptiennes aucun vert brillant (car tous les verts employés sont plutôt d'une couleur olivâtre que réellement verte), et qu'on pourrait supposer, au premier aspect, qu'ils ont été produits par une espèce de *chlorite*, mais inférieure en éclat à cette terre de Vérone, employée dans les anciennes peintures d'Italie, dont nos peintres font encore usage ; cependant, quand on les soumet au chalumeau ou lorsqu'on les dissout dans l'acide nitrique, on reconnaît que le cuivre en était le principe colorant ; ce qui prouve, également, qu'ils ne peuvent être, non plus, des mélanges d'ocre jaune et du bleu, dit d'Alexandrie ; ce bleu n'étant en aucune manière, comme nous l'avons dit plus haut, attaquable par les acides. On croit, néanmoins, que parmi les verts du nouvel empire on faisait usage d'une couleur qui portait le nom d'armenium, parce qu'elle provenait d'une pâte faite avec des terres d'Arménie.

5° (En ce qui concerne le brun), que les artistes égyptiens en employaient de trois sortes ; un brun d'ocre ferrugineuse (encore en usage), un brun produit par le mélange du noir et de l'ocre rouge, et un brun naturel, sorte de terre bitumineuse.

6° (En ce qui concerne la couleur blanche), qu'ils en connaissaient de trois qualités : le blanc de plâtre, le blanc de craie et le blanc annulaire. Le blanc annulaire était ainsi nommé (au dire de Pline), parce qu'on l'obtenait en broyant des anneaux de verre blanc ou des bracelets d'émail blanc pour l'obtenir. C'est une couleur inaltérable, d'un si beau blanc de neige qu'il fait paraître nos plus beaux papiers d'un blanc complètement terne. Leur plus parfait modèle en ce genre, qui existe encore, est

le portrait de Méri-en-ptah, sculpté et peint à l'entrée de son tombeau, depuis plus de trois mille ans. Ils employaient aussi de la chaux pulvérisée sans alliage.

7° (En ce qui concerne la couleur noire), qu'ils faisaient usage du noir d'os, du noir de fumée; car la teinte bleuâtre de la plus grande partie de leurs noirs, indique assez que c'étaient des noirs de charbon; et qu'ils possédaient, en outre, un noir provenant d'un composé de sulfure de plomb. Cette couleur était aussi inaltérable.

Il ne nous reste plus qu'à dire quelques mots de l'argenture et de la dorure.

L'argenture dont il s'agit n'était évidemment qu'une espèce d'émail ou de vernis qui avait pour unique but de servir de fond aux inscriptions hiéroglyphiques comme aux représentations hiératiques.

Il en était de même de la dorure : on est bien forcé d'admettre que la dorure, fixée par le moyen du fer, fut d'un usage très-répandu, puisque la figure d'*Anubis*, qu'il était habituel de représenter sur les plats d'argent, devait toujours être couleur d'or ou de vermeil : il ne faut pas oublier, en effet, que le système diététique des Égyptiens les obligeait à purifier très-souvent et très-scrupuleusement les vases qui leur servaient pour le boire et pour le manger; d'où il résulte qu'il ne leur était pas permis de les ciseler intérieurement, et que la dorure répondait tout particulièrement à ces exigences, parce qu'elle ne conservait aucune souillure. C'est, du reste, ce qui résulte du texte de Pline (livre XXXIII, chapitre IX), qui est conçu en ces termes: *tingit et Ægyptus argentum, ut in vasis Anubim suum spectet, pingit que non celat argentum.*

La dorure des anciens Égyptiens était si vive, si brillante et si solide, que lorsqu'on découvre encore, de nos jours, des objets dorés dès la plus haute antiquité, elle y a conservé toute sa valeur. Pouvons-nous déduire des quelques aperçus qui précèdent, cette conséquence qu'aux yeux des artistes de l'Égypte ancienne, la dorure n'était, en réalité, qu'un empâtement inaltérable, destiné à obtenir des surfaces égalisées, et sur lesquelles on pouvait faire valoir plus avantageusement certaines couleurs et certains sujets?

RÉSUMÉ.

Si peu abondantes qu'aient été les sources où nous avons puisé nos renseignements sur la peinture égyptienne, nous n'en aurons pas moins fait toucher du doigt le rôle considérable qu'elle fut appelée à jouer, surtout sous l'ancien empire, chez un peuple à qui la nature avait départi, avec une prodigalité inouïe, et cela sans exiger de labeurs sérieux, toutes les ressources de l'existence; peuple qui ne s'imposa, à lui-même de sa propre volonté, le travail artistique que comme le seul dérivatif pos-

sible à son caractère sombre, en même temps que comme le seul frein assez puissant pour affaiblir ou faire taire des passions désordonnées.

On a pu voir que nous possédons peu de renseignements sur la manière dont les Égyptiens exécutaient leurs peintures murales ; cependant nous nous refusons à leur donner le nom de fresques, parce que l'enduit était préparé longtemps à l'avance et qu'on a trouvé des peintures inachevées sur de vastes surfaces esquissées au carreau. Les fonds étaient teintés d'un ton jaunâtre ou gris de perle pour mieux faire ressortir les blancs.

Dès que l'enduit qui devait servir de fond à la peinture était assez sec, on traçait l'esquisse en rouge, ensuite on appliquait les couleurs empâtées dans certaines parties, en demi-teintes sur d'autres, principalement les noirs qui devaient recevoir des détails ; enfin, on passait quelquefois des glacis pour faire valoir certains endroits ou harmoniser le tout.

Les fonds sont généralement assez grossiers ; mais quelquefois, ils sont faits avec une recherche extrême. Les Égyptiens, pour ces fonds, ont dû employer (comme on le faisait encore chez nous au moyen âge), soit de la craie, soit du plâtre brûlé comme de la chaux, broyé avec de l'eau, qu'on mélangeait dans un vase de terre cuite avec de la colle de peau qu'on avait chauffée sur des charbons pour qu'elle devînt liquide : dans cet état on en donnait une couche très-légère, puis une seconde très-épaisse, puis on polissait.

Il ne faut pas s'étonner davantage que le ciel, qui se montre si différent en Orient et en Occident, ait communiqué aux hommes qui habitent ces deux régions, une manière diverse d'entendre les couleurs. En Orient, on a toujours fait usage des plus tranchées ; en Europe, on s'est peu à peu formé à n'aimer que celles qui, mêlées et fondues, présentent les nuances les plus capricieuses. Sous un soleil brûlant, le regard ne distingue que ce qui en rappelle ou en brise l'éclat ; sa flamme vive, l'azur où elle brille, se répètent naïvement dans les ouvrages des peuples qui sont fortement frappés par leurs oppositions. Le rouge, le jaune, le bleu, le vert, le blanc, le noir s'y montrent seuls et par tons entiers. Au contraire, dans les pays où la lumière ne paraît ni si pure, ni si ardente, où les nuages la voilent souvent et l'altèrent presque toujours, l'œil habitué à des mélanges singuliers qui tour à tour le fatiguent et le reposent, demande qu'on les reproduise dans les œuvres de l'art.

L'idée que les Orientaux et les peuples formés par eux, attachaient aux couleurs primitives, a sans doute contribué à en prolonger l'emploi. Le rouge, qui semblait être un rayon emprunté au soleil, fut consacré pour le culte de cet astre, et après avoir servi à désigner les dieux, dût devenir le signe distinctif des rois. A Rome, dans

certains jours de fête, on peignait aussi de vermillon la statue de Jupiter Capitolin. Lorsque Camille reçut les honneurs du triomphe, il obéit à l'usage national qui exigeait que les triomphateurs se teignissent de cette couleur ; de là vient que le jour où César, à l'imitation des pharaons, monta au Capitole, dans son triomphe, le visage et les bras colorés de la sorte, le *Peuple Romain* se plut à croire au retour des anciens usages.

L'art varie dans la manière d'appliquer les couleurs, comme dans leur choix. La méthode la plus simple, en même temps que la plus ancienne, paraît être celle de les étendre avec le pinceau, après les avoir délayées dans de l'eau. Si on mêle de la gomme ou de la colle à l'eau où elles sont délayées, on les rend plus solides et plus vives ; cette méthode, qu'on appelle la peinture en détrempe, paraît avoir été employée pour orner les temples de l'Égypte. Il n'y a pas de doute que les Égyptiens ne mêlassent aux couleurs d'autres substances qui en renforçaient ou en modifiaient l'effet naturel ; comme les peintures, qu'ils traçaient quelquefois sur la pierre la plus dure, y ont pénétré assez profondément, on a été forcé de conclure qu'ils les y fixaient par des mordants très-vifs.

Pline prouve, d'ailleurs, qu'ils avaient, à cet égard, une chimie très-avancée, lorsqu'il raconte qu'après avoir préparé leurs étoffes par des réactifs, ils pouvaient en les plongeant dans une seule teinture, les empreindre de couleurs et de figures différentes. Tout porte à croire, en effet, qu'un peuple qui possédait des connaissances aussi étendues, avait dû s'assurer que les couleurs appliquées sur un mur fraîchement enduit à la chaux, s'y incorporaient d'une manière durable, pourvu qu'on sût choisir celles que la chaux ne repousse point ; c'est là ce qui a fait penser que quelques-unes de leurs peintures étaient de véritables fresques.

Rappelons aussi, en ce qui concerne les peintures appliquées à la sculpture, que les reliefs des images et des hiéroglyphes représentés sur les diverses parois des édifices, étaient, en général, très-peu saillants. — Vues, en effet, à une certaine distance et sous certains effets de lumière, ces sculptures auraient été, la plupart du temps, inaperçues, sans le secours des couleurs qui les détachaient les unes des autres, et les enlevaient en silhouette sur le fond.

On sait que Platon fait dire, par un interlocuteur anonyme de ses Dialogues, qu'on voyait en Égypte des peintures faites depuis dix mille ans. Il est nécessaire d'observer, pour le bien comprendre, qu'il n'avait été admis à visiter que les temples souterrains, et que les couleurs appliquées, dans toute leur pureté naturelle, contre les parois des grottes de la Thébaïde, pouvaient aisément y résister pendant un aussi long laps de temps, parce que moins on mélange les couleurs natives, c'est-à-dire celles qui ne sont tirées ni du règne végétal, ni du règne animal, moins elles s'altèrent

dans les endroits où ne pénètrent pas les rayons du soleil. Or, la lumière solaire n'a jamais pénétré dans les excavations dont il parlait ; ce qui fait que l'on y distingue encore des teintes d'un beau rouge et d'un bleu particulier qui semble avoir été bien différent du bleu d'Alexandrie.

Il faut observer encore que la terre de la Thébaïde ne tremble presque jamais, qu'il y pleut si rarement, que cela équivaut à l'absence totale de pluie ; qu'on n'y aperçoit aucune apparence de nitre ou de salpêtre attaché aux voûtes ; de sorte que les plus anciennes excavations, taillées dans le roc, y sont encore, de nos jours, d'une siccité tout à fait remarquable. Ce phénomène est d'autant plus facile à constater, que les peintures persistent sans altération, dans quelques sépultures royales de Biban-el-Molouk, qu'on s'accorde avoir été creusées fort longtemps avant qu'on eût bâti les pyramides.

Il est certain, aussi, que les artistes égyptiens ont connu, dès la plus haute antiquité, certains faires artistiques qui passent quelquefois parmi nous, pour des inventions nouvelles, quoiqu'ils aient continué à travailler suivant toute la rigidité du premier style, jusqu'au règne de Ptolémée Philadelphe.

C'est pourquoi nous dirons, en finissant, que, si chez les Égyptiens, l'art le plus développé étant primitivement l'architecture ; la sculpture, presque indépendante dans l'ancien empire, s'y assujétit plus étroitement dans le nouveau, pour répondre davantage à ses besoins, la *peinture*, au contraire, quoique fille de la sculpture, ou plutôt du bas-relief, est restée dans sa première enfance pendant toute la durée de la monarchie nationale.

Le véritable mérite des artistes égyptiens, n'est donc pas d'avoir poussé autant qu'il était en eux, tous les arts, jusqu'à l'absolu dans leur perfection (puisqu'en dehors de l'architecture, il s'en est fallu de beaucoup : leurs disciples, les Assyriens, paraissant avoir fait des progrès sérieux dans l'art de la sculpture, sur leurs maîtres) ; le grand mérite des Égyptiens est d'avoir créé tous les arts du dessin et d'avoir préparé à l'humanité les bases de ses progrès en tous genres ; et cela dans un temps où le reste du monde croupissait dans un état de barbarie profonde, pour ne pas dire de sauvagerie.

LIVRE SIXIÈME

ART INDUSTRIEL

(ARTS ET MÉTIERS)

Aperçu général. — Céramique. — Procédés de la fabrication du verre et des émaux. — Orfévrerie, bijoux. Ameublements. — Armes et outils. — Étoffes, costumes. — Résumé.

APERÇU GÉNÉRAL.

A mesure que nous approchons du terme de notre tâche, les difficultés s'accumulent ; les *desiderata* se dressent plus complexes devant nous : aussi, en face de l'obligation qui nous incombe d'élucider les mœurs et coutumes du premier empire pharaonique que l'antiquité a toujours entouré de fables grossières, et qu'il ne nous est encore permis d'entrevoir qu'à travers les ruines de monuments accumulées par les *Perses*, était-il à craindre (n'ayant pas comme Thésée le fil d'Ariane), que nous ne sortions jamais du labyrinthe. Heureusement, grâce à la persévérance des archéologues, les monuments ont, pour ainsi dire, reparu pour nous raconter les faits avec leur franchise inéluctable ; nous allons donc, encore une fois, les consulter.

Mais nous ne nous en trouvons pas moins en présence de difficultés inévitables, dans ce livre surtout, parce qu'il ne nous est plus possible, comme dans les livres précédents, en raison des transformations dues à trois régimes politiques, d'expliquer, par une définition d'ensemble, les causes de chacune des manifestations artistiques spéciales chères aux trois époques différentes de cette civilisation autochthone ; et cela parce que les deux dernières ont été profondément modifiées par des influences extérieures.

Ici, en outre, nous avons à faire la démonstration définitive de notre concept

historique; et cela en dévoilant, par des détails caractéristiques afférents à chacun d'eux, à quel usage étaient destinés tant d'objets que l'on a depuis employés à d'autres fins que pendant toute la durée du premier empire pharaonique; c'est-à-dire à la satisfaction des besoins de la vie domestique des particuliers, au manger, au boire, aux vêtements, aussi bien que pour répondre aux appétits du luxe et de la vanité.

C'est que cette première tentative pour réunir tous les enfants d'une même race en une société régie par des lois communes à tous, ne connut, bien certainement qu'une seule règle : celle d'une obéissance passive à un sacerdoce dont la doctrine reposait sur cette seule fin suprême: l'obtention de la béatitude éternelle; et ce après l'accomplissement d'une série d'épreuves, pendant un cycle déterminé de plusieurs milliers d'années. En conséquence de cette doctrine, tous les efforts de l'activité sociale, dirigés vers une adoration constante de la puissance divine (favorisée qu'elle était, du reste, par une abondance exceptionnelle de récoltes de toutes espèces, n'exigeant qu'une somme à peine appréciable de travaux pénibles), ne pouvaient être que des témoignages incessants d'une fidélité absolue au culte consacré. Aussi toutes les sciences, tous les arts, rentraient-ils dans la théologie; et les travaux mécaniques (en même temps que les mathématiques, la médecine et les autres sciences exactes), se pratiquaient-ils à l'ombre des temples pour y être cultivés par tout un peuple qui suivait cette explication de l'énigme du développement de l'humanité.

Un régime diététique sévère, une observance économique étroite, quant à tout le reste, condensaient donc d'abord toutes les aspirations artistiques sur cet unique but : la vie future; puis sur les détails du culte aussi bien que sur la satisfaction des besoins de l'âme en attente de résurrection, qui en étaient les corollaires. On comprend, dès lors, qu'il ne fût permis d'accorder au vivant que le strict nécessaire; que ce qui suffisait pour l'empêcher de mourir en l'état d'impureté : d'où l'on est forcé de reconnaître (tous, y compris le grand prêtre, y compris le pharaon, dont la fonction sacrée consistait à personnifier les attributs de la puissance divine, comme ceux qui remplissaient les fonctions que nous appelons aujourd'hui subalternes, étant soumis absolument, matériellement, à la même juridiction inflexible, en même temps qu'égaux devant l'éternité, seul but suprême) que les arts et métiers étaient également des fonctions sacrées; et que l'art industriel proprement dit, n'existait pas encore.

Inconnue pendant des siècles des autres tribus humaines encore barbares, défendue de tout contact avec elles par des lois qui punissaient sans doute de mort la moindre tentative de révolte, cette civilisation avait dû atteindre une perfection relative toute d'une seule pièce, et s'y maintenir heureuse dans l'attente des événements prédits, lorsque l'invasion formidable des *Pasteurs*, suscitée évidemment par

l'espoir de s'emparer de richesses que l'imagination supposait incalculables, vint la bouleverser de fond en comble. Les conséquences historiques de cette invasion, et les transformations politiques dont elle fut l'origine, constatées par les découvertes que les fouilles des ruines mettent à nu, nous obligent à présenter, en quelques mots, à titre de documents à l'appui de nos assertions, ce qu'ont écrit deux savants modernes des plus autorisés sur ces envahisseurs nommés aussi Hycsos ou Hykschos.

Voici, d'abord, ce qu'en dit M. Chabas :

« La sixième année du dernier des princes de la XVI⁰ dynastie, les *Hykschos*, peuples presque sauvages, à cheveux roux et aux yeux bleus, signes certains d'une origine qui diffère de celle de la race égyptienne, s'emparèrent de toute la vallée du Nil, jusqu'à la Nubie, et exercèrent sur cette malheureuse région les cruautés et les ravages, fruits ordinaires des invasions faites par des hordes indisciplinées, dans toute contrée soumise à un régime politique régulier. Sans frein et sans pitié, les Hykschos se livrèrent pendant quelque temps à une aveugle fureur, mais la crainte de la puissance assyrienne qui dominait alors l'Asie occidentale, leur fit songer bientôt à établir parmi eux une sorte de gouvernement qui pût organiser la résistance en cas d'attaque. Ils donnèrent donc le titre de *Roi* à un de leurs chefs nommé *Salatis*. . . . Ce roi et ses successeurs *Bœon*, *Apakhnas* et *Asseth* firent sans cesse une guerre cruelle à la population de race égyptienne, dans le but formel de l'anéantir entièrement, comme le dit l'historien Manéthon. Ils désorganisèrent l'administration intérieure en emprisonnant les magistrats, ils détruisirent les villes et renversèrent de fond en comble les édifices publics et les temples des dieux ; enfin, ils égorgèrent les Égyptiens en état de porter les armes, et emmenèrent leurs femmes et leurs enfants en esclavage. L'Égypte ne présentait alors qu'un vaste champ de désolation. Le roi des Hykschos était le maître dans tout le pays : il tenait asservies la haute et la basse Égypte, et il avait établi plusieurs de ses hordes barbares en garnison dans les lieux les plus importants.

« C'est au long séjour des Hykschos et à leur domination dévastatrice, qui termine d'une manière si sanglante la première période de la civilisation égyptienne, qu'il faut attribuer uniquement la dévastation à peu près complète des édifices publics élevés sous les rois des seize premières dynasties ; l'effort du temps est presque nul sur les constructions égyptiennes, et pour renverser de tels travaux, le temps a besoin de l'action des hommes plus destructrice que lui-même.

« Si l'on étudie avec attention les divers extraits de Manéthon, cités par Georges le Syncelle, il devient évident que pendant la durée du règne des derniers rois pasteurs ou Hykschos, lesquels forment la XVII⁰ dynastie, il y avait aussi, dans quelque partie reculée de l'Égypte, des rois de race égyptienne, formant une véritable XVII⁰ dynastie

légitime. L'extrait de Jules l'Africain est positif à cet égard, puisque cet auteur, qui compte plusieurs dynasties de Pasteurs, comprend dans la XVIIe et *des rois Pasteurs et des rois Thébains-Diospolites* Manéthon affirme positivement que *des rois de la Thébaïde*, de concert avec les chefs de quelques autres provinces qui, dans ces temps de désordre, prenaient aussi le titre de *rois, s'insurgèrent contre les Pasteurs et leur firent une guerre très-longue et très-active*. Les longs efforts des Égyptiens eurent enfin un plein succès. Les Hykschos battus de toutes parts, se concentrèrent, pour se retirer en masse dans un dernier asile, immense enceinte fortifiée, camp permanent sur la frontière de l'Égypte du côté de l'Arabie, et qui s'appelait *Avaris*, ou *Typhonia* dans les mythes sacrés de l'Égypte. Cette grande place d'armes, où les rois barbares avaient coutume de se rendre tous les ans dans la saison d'été, pour partager le fruit de leurs rapines et pour distribuer le produit des sueurs de la malheureuse population égyptienne à leurs soldats, qu'ils exerçaient alors aux manœuvres militaires, afin d'inspirer la terreur aux peuples voisins; cette ville d'Avaris, qui exista sur l'emplacement d'*Abou-Kécheyd*, près des lacs amers, reçut enfin les Hykschos vaincus et chassés du reste de l'Égypte par le roi thébain *Misphrathoutmosis*. Ce grand homme mourut sur ces entrefaites, et son fils *Thoutmosis* assiégea les Barbares et les força d'évacuer entièrement le sol de la patrie. La reconnaissance des Égyptiens le proclama chef de la XVIIIe dynastie royale, quoiqu'il descendît directement, par Misphrathoutmosis son père, des princes de la XVIIe dynastie légitime. » (Chabas, seconde lettre au duc de Blacas, etc.)

Voyons maintenant ce qu'en avait pensé, avant celui-ci, notre regretté Raoul-Rochette :

« Les *Pasteurs*, dit-il, qui se nommaient *Hyk-sôs* dans la langue de l'Égypte, étaient un ramas de peuples venus de l'Orient pour envahir l'Égypte, et la plus grande partie de ces hommes de l'Orient étaient des *Phéniciens* et des *Arabes:* tel est, sur ce point capital, le témoignage formel de l'historien national Manéthon, tel qu'il nous a été transmis par plusieurs mains différentes : par Flavius Josèphe, par Jules l'Africain et par Eusèbe. Ces Asiatiques, qu'on peut croire avoir appartenu à une branche de la nation Chananéenne, établirent à Memphis le siége de leur puissance ; de là ils exercèrent une autorité directe sur toute la moyenne et la basse Égypte, avec des rois de leur propre nation, durant trois dynasties consécutives, et ils réduisirent à la condition de tributaires les princes de race égyptienne, qui continuèrent de régner sur la Thébaïde. Cette domination des *Pasteurs phéniciens* en Égypte dura 929 ans, suivant l'opinion la plus probable (c'est le système de Bunsen, qui paraît établi de la manière la plus satisfaisante à tous égards) ; et quelqu'horreur qu'elle inspirât aux

Égyptiens, il est impossible que, durant un aussi long espace de temps, où les habitants de l'Égypte et les hommes de l'Asie s'étaient trouvés régis par les mêmes maîtres, quelques-unes des superstitions du peuple conquérant n'aient pas pénétré dans les habitudes du peuple conquis. Ce qui le prouve, indépendamment de tout témoignage, c'est le culte des *Cabires*, établi précisément à Memphis, le siége de la puissance des rois Pasteurs, et il ne peut être mis en doute que ces Cabires ne fussent des dieux phéniciens. . . . »

On voit que nos deux autorités diffèrent sensiblement à presque tous les points de vue ; un seul point de contact nous les rend, cependant précieux, pour le but que nous désirons atteindre, c'est-à-dire pour savoir ce que devint, pendant cette domination étrangère qui dura, selon toute probabilité, pendant plus de trois siècles, le culte autochthone, et le régime théocratique : ce point de contact, c'est l'existence de rois tributaires de la Thébaïde, qui semblent avoir conservé intactes les coutumes nationales ; autant, bien entendu que durent le permettre les cruelles nécessités qu'imposa l'invasion, et l'organisation de la revanche.

On comprend aisément que des modifications inévitables aient été la conséquence de cette organisation, surtout en ce qui regardait le développement de la force militaire (peu connue, sinon presque inconnue jusqu'à l'époque de l'invasion), et que, par suite, il se soit préparé, en même temps, dans les arts mécaniques, une transformation qui dut rencontrer pourtant bien des résistances, parce que l'égalité matérielle de tous s'en trouvait modifiée profondément, à tout jamais; néanmoins, il y eut, après l'expulsion des Pasteurs, une atténuation à ce mécontentement; les esclaves furent, dès lors, seuls chargés des travaux pénibles.

Quelque laborieuse qu'ait été cette transition, il n'en est pas moins certain qu'alors même que, pendant toute la durée du nouvel empire, comme plus tard sous la domination des Lagides, le peuple égyptien aurait voulu conserver dans toute leur rigidité ses traditions religieuses (à ce point que les travaux d'art exécutés depuis subirent toujours une même règle hiératique étroite), le pouvoir sacerdotal n'en fut pas moins forcé d'admettre de profondes modifications dans les coutumes civiles; et que les souverains comme les particuliers obtinrent ou usurpèrent le droit de faire servir à leurs satisfactions personnelles tout ou partie des produits artistiques qui, du temps du premier empire, avaient été exclusivement réservés à la puissance divine et au culte des morts; mais il nous paraît avoir toujours su conserver intact, pour les œuvres qui relevaient directement de lui, son personnel d'artistes. En outre, le commerce en ayant fait l'objet de ses échanges, et y ayant ajouté son contingent de nouveaux produits industriels étrangers, le retour au premier ordre de choses ne se trouva plus réalisable.

Le fait est surtout frappant sous les Lagides. On sait qu'ils cherchèrent, par tous les moyens en leur pouvoir, pour s'attirer l'affection de la nation égyptienne, à leur laisser supposer qu'ils voulaient complétement adopter les idées des temps anciens (ne voit-on pas, en effet, Ptolémée III Évergète, lorsqu'il envahit la Syrie, et parvint à conquérir la Babylonie, la Susiane et la Perse, pousser ses conquêtes jusqu'en Bactriane, pour pouvoir rapporter en Égypte les images des dieux que Cambyse en avait enlevées); cependant ces efforts et leur attention à entretenir et à restituer les moindres monuments pharaoniques, ne suffirent pas toujours à contenter les exigences populaires ; puisque, sous Ptolémée V, la rébellion éclata dans Lycopolis et s'y maintint pendant près de six mois, et que d'autres parties de l'Égypte ayant été aussi le siége de troubles sérieux, il fallut, pour réduire les rebelles, avoir recours à des mercenaires grecs. On sait que là fut l'origine de l'intervention du peuple romain pour s'immiscer dans les affaires de l'Égypte (qui leur était devenue indispensable comme centre de transit commercial), et finalement leur permettre d'en faire une province de leur immense domination.

Le résultat de l'expulsion des Pasteurs, qui marque le commencement de ce qu'on appelle le second empire pharaonique, et par suite de laquelle s'ouvrit la période des grandes conquêtes qui établirent, pendant plusieurs siècles, la supériorité de l'Égypte, fut pour ce pays la source d'une industrie nationale qui atteignit, avec une rapidité inouïe, un degré de splendeur tel qu'il devint, pour les autres nations, leur plus grand stimulant civilisateur. Mais cette industrie ne se serait pas certainement développée, avec cette intensité, si toutes les branches du savoir humain, sans en excepter une seule, n'avaient pas été explorées à l'époque du premier empire ; on comprend, dès lors (aucun principe n'étant plus à découvrir) que la transformation se soit bornée à une simple appropriation des lois de l'art humain à toute l'humanité elle-même.

Cette distinction entre les conditions qui régirent la destination des productions des arts et métiers, pendant la durée du premier empire pharaonique, et les deux périodes nationales qui la suivirent, était d'autant plus nécessaire à établir (quoique nous soyons les premiers à la présenter), que ce seront, principalement, les produits de ces deux dernières époques qui feront l'objet de nos investigations.

Mais, dirons-nous d'abord, les produits de l'art industriel, offrant, après l'expulsion des Hycsos, aux artistes égyptiens, l'occasion, introuvable auparavant, grâce à laquelle ils purent enfin exercer toutes les ressources de leur talent (en même temps qu'elle les autorisait à appliquer, sans restriction, les fantaisies de leur imagination, en dehors de toute règle hiératique), leurs travaux industriels nous présenteront-ils, dans presque

tous les genres, des spécimens artistiques d'un mérite réel, et dont l'étude sera assez intéressante pour nous mettre à même de compléter dignement l'histoire des beaux-arts dans l'antique Égypte?

Cette preuve incontestable, nous la fournissons en faisant connaître, par nos planches, les nombreux essais dans lesquels ils imitèrent la nature; imitation qui sera toujours l'essence même de l'art : on les voit, en effet, emprunter, dans la fabrication de leurs meubles ou des objets utiles et de fantaisie, les formes et les fonctions des membres humains ; ainsi, une paire de pincettes est, le plus souvent, une réunion de deux bras (ou de deux tiges) terminés par deux mains ; un fouet prend la forme d'une hampe aboutissant à un poing serrant trois lanières ; une pelle est indiquée par un manche terminé par une main ; l'anse d'un vase offre deux bras qui enserrent la panse ; enfin, on peut s'y rendre compte, de tous côtés, combien les membres destinés par la nature à être nos auxiliaires ont influencé la forme industrielle des instruments factices destinés à les remplacer.

C'est de là qu'on s'explique pourquoi, par suite d'un point de départ se rattachant aux mêmes idées, les fauteuils, les chaises, les sofas empruntent toujours des formes animales, et comment les plus petits ustensiles, eux-mêmes, présentent, le plus souvent, des figures humaines ou animales.

Cette pensée d'appropriation s'observe encore dans divers produits, qui empruntèrent aux formes végétales leur élégance et leur beauté : car on rencontre aussi très-fréquemment les petits meubles de toilette sculptés en forme de bouquets, dont chaque fleur est une boîtelette destinée à renfermer un parfum ou un cosmétique.

On peut donc reconnaître, déjà, à cette époque, que c'est dans les principes de l'art pur, que l'art industriel doit puiser ses meilleures inspirations ; et que c'est lui seul qui peut fournir aux artistes les types heureux qu'ils auront à multiplier, plus tard, pour les accommoder aux différents besoins ou aux diverses fantaisies, parce que ces types sont appelés à concilier avec ce qui les entoure, les formes dont les imaginations sont éprises, et dont le goût artistique qui règne à chaque époque est toujours la source féconde, en même temps qu'à profiter, pour le rendu dans l'exécution, de la séduction que l'art pur exerce, et de la faveur qui s'attache à tout ce qui porte son empreinte. On sait, du reste, que les objets que l'homme a créés pour son usage personnel sont déterminés, quant à leur matière et quant aux formes, par la nature même des besoins auxquels ils doivent servir : ce qui n'empêche pas cependant l'homme de poursuivre, en outre, une fin plus haute, qui fait qu'entre toutes les matières, et parmi toutes les formes, il choisit, autant que cela lui est possible, en faveur de ce qu'il crée, celles qui satisfont le plus aux conditions de la beauté ; parce qu'il est entraîné à

306 L'ART ÉGYPTIEN.

ajouter encore à ces formes elles-mêmes, d'autres formes accessoires qui sont les ornements.

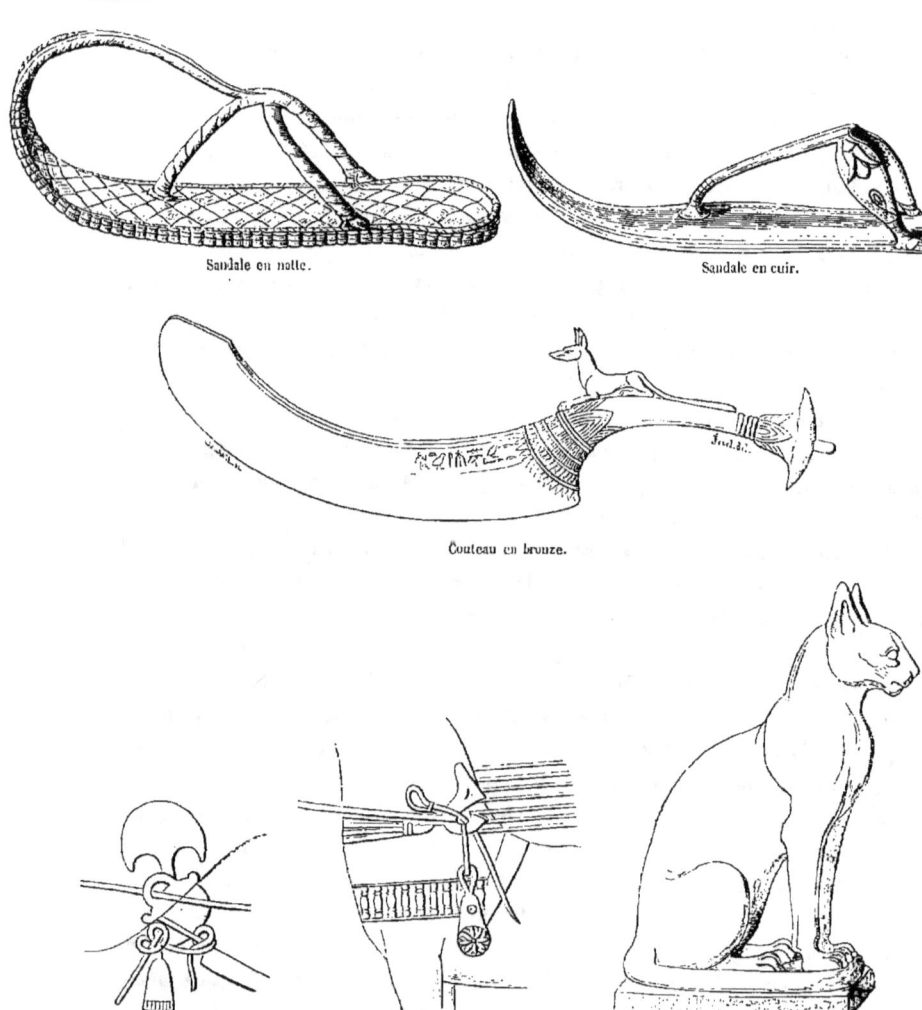

Sandale en natte. Sandale en cuir.

Couteau en bronze.

Attelages de char. Chat en bronze.

Ces vérités ont été de tout temps, pour ainsi dire, banales; mais il était absolument nécessaire, ici, de faire toucher du doigt leur existence, comme bien détermi-

née, chez les peuples les plus anciens, par ce fait que leurs représentations figurées renferment presque tous les spécimens de l'art industriel connus de nos jours.

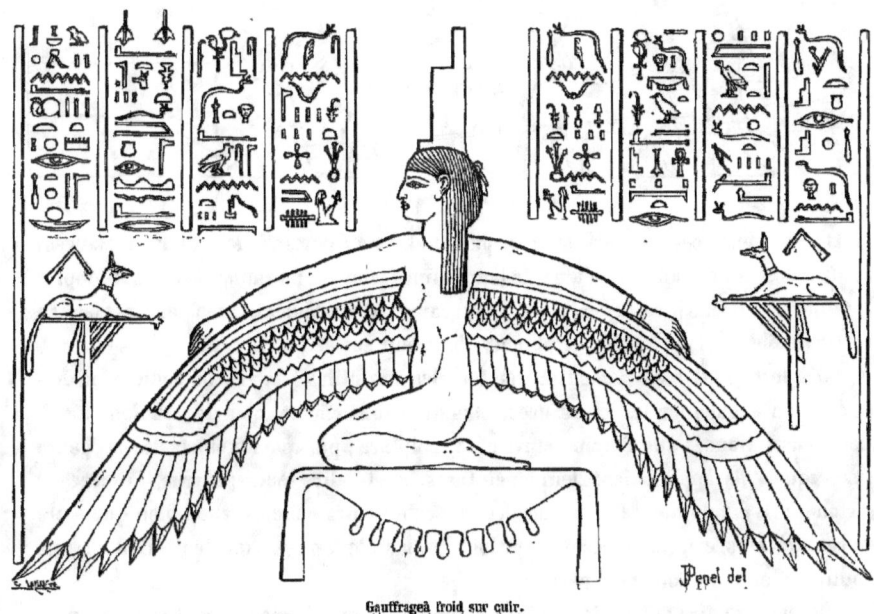

Gauffrageà froid sur cuir.

Certains bas-reliefs égyptiens nous montrent des drapiers, des tailleurs, des armuriers travaillant comme ceux de notre temps : ils nous font même assister à la fabrication des étoffes. On voit tous les travailleurs dévider, filer, carder, tisser et teindre ; on en voit même imprimer les étoffes avec des morceaux de bois gravés.

Il est donc impossible, en face de pareils témoignages, de ne pas reconnaître un parti pris dans les fables dont on a entouré cette antique civilisation ; car non-seulement l'on s'aperçoit, dans ces tableaux, qu'ils possédaient le métier, la navette, la quenouille, la trame, etc. ; mais encore qu'aucune modification mécanique n'eut lieu durant le règne des pharaons, puisque les outils et les procédés que font connaître les hypogées des pyramides, se retrouvent identiques dans les représentations de la XX° dynastie.

On est frappé d'étonnement, néanmoins, quand on s'aperçoit que rien ne rappelle, en Égypte, les premiers essais d'un art naissant ; et que l'on est forcé de reconnaître que tous les monuments épars sur les deux rives du Nil, et dont les plus anciens remontent à la VI° dynastie, manifestent, non l'origine de l'art égyptien, mais les résultats d'une longue expérience antérieure.

Cependant, combien de siècles avaient dû s'écouler avant qu'on entreprît d'extraire de leurs carrières, les blocs de granit dont les obélisques sont formés, et qu'on ima-

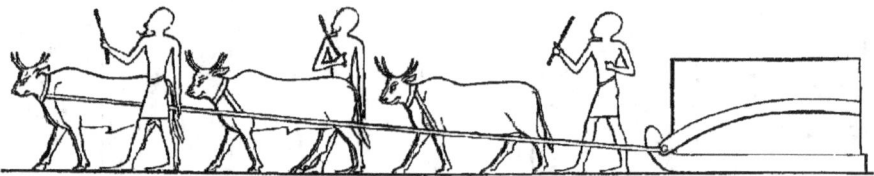

Mode de transport des matériaux.

ginât de remuer ces énormes masses, puis de les transporter à de grandes distances? avant qu'on eût extrait les métaux de leurs mines pour en fabriquer des outils propres à tailler ces obélisques, à les polir, à y graver profondément, avec leur perfection remarquable, les figures hiéroglyphiques dont leur surface est ornée?

Dès lors, il est bien démontré que tous les arts utiles à la vie, ou seulement destinés à en augmenter les jouissances, étaient parallèlement, chez les anciens Égyptiens, aussi avancés que l'architecture et la sculpture; puisque les objets de tout genre sur lesquels ils appliquaient leurs peintures, c'est-à-dire leurs papyrus, l'espèce de carton qu'ils employaient à fabriquer les caisses de leurs momies, aussi bien que leurs embaumements, exigeaient des préparations qui n'avaient pu être que le résultat d'essais multipliés et d'une longue expérience.

On en peut dire autant de leurs tissus, dont quelques fragments sont venus jusqu'à nous. Enfin, les instruments de musique, les armes, les chariots de guerre, aussi bien que les ameublements, que l'on voit représentés dans les tombeaux des rois de Thèbes, sont autant de preuves d'une civilisation avancée et d'une industrie qui s'appliquait à une multitude d'usages. Les livres de Moïse nous offrent, à cet égard, des témoignages irrécusables; puisque, dans les instructions qu'il donne aux enfants d'Israël pour la construction du tabernacle, de l'autel des holocaustes, du parvis et de l'autel des parfums dans ses prescriptions sur la forme et la matière des vêtements sacerdotaux, ce sont les arts égyptiens qu'il décrit.

Parmi ces arts, il faut bien distinguer, surtout, celui de mettre en œuvre les métaux, qui, en raison des travaux exigés, indique l'art, beaucoup plus ancien, de leur extraction des mines. Il faut distinguer aussi leur habileté à polir les pierres gemmes les plus dures, et à y graver des caractères, à tisser des étoffes précieuses, enfin à préparer les cuirs et à les teindre de diverses couleurs.

Mais quelque rapidité que l'on suppose à la marche de la civilisation dans les premiers âges du monde, l'état des connaissances humaines, en Égypte, au temps

de Moïse, n'en fournit pas moins la preuve incontestable qu'à cette époque, les Égyptiens étaient déjà un ancien peuple; car c'est surtout dans les trois professions industrielles qui relèvent directement des arts du dessin, c'est-à-dire dans la céramique, l'ébénisterie et l'orfévrerie, que cette preuve se rencontre plus frappante. Aussi, sans les assimiler entièrement à l'architecture, à la sculpture et à la peinture, ni leur attribuer une importance égale à ces trois manifestations supérieures de l'art plastique, croyons-nous, pourtant, [utile de les mentionner particulièrement ; parce que nous sommes tenus de ne pas passer sous silence ce fait qu'en Égypte (bien plus incontestablement que chez les autres peuples de l'antiquité), pour l'emploi de l'argile, du bois et des métaux dans les travaux d'art, il existait des interprètes, d'un talent à la fois élégant et varié, plus fantaisiste et plus capricieux que celui que nous font connaître leurs monuments ; et, en outre, parce qu'il nous est impossible de ne pas appeler l'attention sur cet autre fait : que ces trois industries, pendant les diverses phases de la vie de l'art national, ne cessèrent jamais de jouer un rôle relativement considérable, tantôt progressant, tantôt s'affaissant ou se relevant tour à tour avec lui! Enfin, un dernier motif nous les rend encore plus spécialement intéressantes ; c'est qu'étudier les œuvres de l'industrie là où le dessin joue le principal rôle, c'est suivre l'histoire de l'art dans toutes ses ramifications.

Il nous reste, en terminant cet aperçu général, à rappeler que la période la plus ingénieuse et la plus élégante de l'art appliqué à l'industrie, est bien certainement la période comprise entre les XVIIIe et XXe dynasties ; et que si, dans les ouvrages de ces temps, on rencontre encore souvent la forme humaine mêlée aux caprices les plus hardis, elle n'y est déjà plus cependant, en réalité, qu'un accessoire.

CÉRAMIQUE.

On sait que le mot céramique est tiré du grec ; il doit son origine à un quartier d'Athènes où se fabriquaient les briques et les poteries (Keramis, en grec, désigne le potier) : de là vient qu'aujourd'hui on comprend, sous cette acception générique, depuis la tuile jusqu'au biscuit de porcelaine. L'art de fabriquer les vases n'aurait donc été qu'une partie du travail du céramiste.

Il résulte également de cette définition que les vases d'or, d'argent, d'agathe-onyx, d'albâtre, de bronze et de verre, couverts ou non d'émail, n'appartiennent pas à l'art du potier ou du céramiste ; qu'ils font partie de l'œuvre soit de l'orfévre, soit du marbrier, soit du verrier, quoiqu'ils ressortent tous, néanmoins, d'un faire artistique commun, dont la forme est la base et le lien général, quelle qu'en soit la matière.

On a vu, par ce que nous en avons dit précédemment, que les Égyptiens excellèrent dans les applications de la terre cuite, matière qui leur servait jusqu'à exécuter des figurines de divinités, enduites, le plus souvent, d'un émail auquel convient le nom de *cœruleum*, et qui représente bien exactement cette couleur, laquelle réunit les tons du bleu et du vert à leur maximum d'éclat.

La céramique égyptienne comme l'architecture, ne l'oublions point, connaissait les mêmes formes conventionnelles ; parce que les lois de proportions, de symétrie, d'ornementation, d'utilité même, étaient communes à l'une et à l'autre, et que, sous le rapport de l'invention, elles dérivaient toutes deux d'un sentiment qui les distinguait particulièrement des arts d'imitation et les rendait solidaires.

En effet, l'imitation de la nature n'était pour la céramique, comme pour l'architecture, qu'un simple point de départ; elle n'offrait à leurs productions qu'un germe, un thème imaginatif, dont l'artiste était tenu de s'emparer pour le féconder par d'ingénieux développements ; mais qui n'en restaient pas moins soumis, cependant (quelque fût l'invention, la pureté des contours et la richesse des ornements), aux lois générales, qui réglaient toutes les œuvres artistiques nationales.

Les terres cuites égyptiennes, composées, comme elles le sont, de 92 pour 100 de silice, sont si serrées, sont tellement aptes à conserver les plus fins reliefs, et les empreintes les plus délicates, qu'on les a longtemps désignées sous l'appellation de *porcelaines d'Égypte;* quoique, malgré une couverte, d'une glaçure luisante ou colorée par des oxides de cuivre bleu céleste ou vert tendre, elles présentassent, rarement, la teinte blanche et transparente de la *miémite* : on sait qu'elles possèdent la qualité de résister, sans se fondre, à la température la plus élevée du four à porcelaine; elles sont donc le produit d'un art avancé.

Ce qui prouve, du reste, que les céramistes opéraient leurs combinaisons avec une certitude mathématique, c'est qu'on rencontre des poteries où les tons les plus divers occupent des espaces très-restreints, et tranchent vivement l'un sur l'autre ; on peut le reconnaître dans la riche série que possède le Louvre en ce genre : on y rencontre des pâtes, à glaçure blanche, rehaussées de dessins incrustés ou peints en bleu, en noir et même en rouge.

Les hiéroglyphes les plus anciens, qui représentent des vases de poterie rouge, nous démontrent qu'ils étaient déjà d'un usage journalier avant l'invention des caractères ; en outre, dans certains tombeaux de la IV^e dynastie et des dynasties qui la suivent de près, on en rencontre qu'on employait pour les liquides, pour le vin et le lait, tandis qu'on en remarque d'autres supportés sur des bases isolées, autour desquels s'enroule la fleur nationale, le lotus.

ART INDUSTRIEL.

Maintenant qu'il est permis d'apprécier combien était intéressante l'innombrable série des vases égyptiens dus au talent des céramistes par la représentation, dans nos planches, des modèles les plus remarquables, nous allons établir, autant qu'il est possible, la nomenclature des formes préférées.

Vases apodes.

Nous commencerons par les vases *apodes*, qui comprenaient, selon la plupart des savants, les alabastrons, les lacrymatoires et les amphores : nous n'avons pas à nous occuper ici des premiers, parce qu'ils n'étaient pas dus au travail du céramiste; quant aux vases dits lacrymatoires (parce qu'ils étaient destinés à conserver les larmes versées pendant les funérailles), nous pensons que ce sont les mêmes que les *Lacethi* dans lesquels on renfermait les cosmétiques; les amphores seules, selon nous, étaient donc apodes : fabriquées pour contenir des liquides ou des grains, elles étaient habituellement enfoncées dans le sol pour y trouver leur point d'appui.

Parmi ces vases de poterie apodes, et se terminant quelquefois en sphère ou en pointe fusiforme, citons particulièrement le vase bleu, à dessins noirs, composé d'un col convolvulacé s'attachant sur un corps renflé complétement, et sans station possible; celui-ci nous semble avoir dû exiger un support annullaire à points multiples : dans le trésor de Thoutmès III, à Karnac, on voit représentés, en effet, de petits vases apodes soutenus sur des tables par des anneaux de bronze.

En outre, on désigne ordinairement par le nom de *Ciborion*, le vase rétréci par le bas dans le genre des ciboires de la fève d'Égypte; il y a lieu de penser que c'est en raison de cette imitation que les vases égyptiens (au contraire des colonnes dont la base est souvent démesurée), présentent une base qui peut à peine soutenir le corps.

Ensuite vient la forme *canopéenne*, qui tire son nom de la ville de *Canope* où se faisait le plus grand nombre de vases en terre cuite. Elle est allongée et ressemble à celle de la momie, laquelle, elle-même, dit Ziégler, rappelle une statue de bronze ou de marbre qui reproduit le type, la pose, le décorum d'un Égyptien de haute origine : le couvercle de ceux de ces vases qui étaient destinés aux cérémonies religieuses ou funéraires, représentait, soit une tête humaine, soit une tête d'animal.

Le vase canopéen est ovoïde, à fleurs clavoïdes ; il ne comporte pas de pivot, et la base se trouve jointe sans solution de continuité. Les variétés napiformes et turbiniformes dérivent du canopéen, dont ils ne diffèrent que sous le rapport du diamètre et de l'inclinaison des lignes : la forme des vases de Canope fut la forme céramique égyptienne par excellence ; sa beauté a, du reste, des charmes infinis.

Il existe une autre forme de vase qu'on pourrait désigner sous le nom de *forme canopéenne renversée* : les architectes égyptiens l'ont reproduite, dans leur temple de Karnac, en en faisant le chapiteau des colonnes de cet édifice : cette forme, dont la stabilité tient du conoïde, est surtout très-remarquable lorsque la ligne droite, qui en forme les flancs, s'infléchit sans rupture aux approches de la base.

Mentionnons encore : le *Bésa-Patèque*, ainsi nommé parce que la tête du dieu Bes, que nous avons reproduite sous différentes formes, en était le principal ornement ; le *Rhyton*, qu'on prétend avoir été modelé, par ordre de Ptolémée Philadelphe, pour servir d'ornement aux statues d'Arsinoé ; Hédyle, dans ses épigrammes, parle, en ces termes, du Rhyton qui était l'œuvre du céramiste Ctésibius : « Vous qui aimez à boire le vin pur, venez au temple chéri de Zéphir, voyez-y le Rhyton de la belle Arsinoé. »

Il se fabriquait aussi à Naucratis des vases à boire qui avaient l'apparence de nos flacons, et qui pourraient bien être désignés sous le nom de *Phiales* ($\varphi\iota\alpha\lambda\eta$, fiole) : ils n'étaient pas faits à la roue, mais comme modelés au doigt. Ces vases étaient recouverts d'une couleur qui avait l'apparence de l'argenture. Enfin, il existait encore un vase de forme remarquable, de l'époque d'Aménophis III, qui ressemblait à un sphéroïde aplati.

PROCÉDÉS DE FABRICATION DU VERRE ET DES ÉMAUX.

Nous allons, maintenant, essayer d'étudier, dans leur ensemble, les procédés artistiques et de main-d'œuvre auxquels sont dus les merveilleux produits du verrier et de l'émailleur, chez les anciens Égyptiens ; on sait que nous n'avons fait qu'effleurer au point de vue technique, ces deux branches si importantes de leur art industriel, dans le livre de la peinture.

Les Égyptiens nous paraissent, de tous les anciens peuples connus, ceux qui ont le

mieux travaillé le verre. Strabon raconte que les ouvriers verriers de son temps lui affirmèrent que leur sol produisait une certaine substance « sans laquelle, disaient-ils, on ne saurait faire du beau verre. » On croit, généralement, que cette substance n'était autre chose que la soude que les Vénitiens, pendant tout le moyen âge, allaient acheter à Alexandrie, et à laquelle ils durent la perfection de leurs ouvrages en verre. Cette soude est, en effet, la meilleure connue ; elle provient de la cendre d'une plante nommée par les botanistes *Mesem Bryanthemum Copticum*.

Il est probable que les Égyptiens ne pratiquèrent jamais, cependant, l'art de couler des glaces de miroirs, comme le faisaient les Sidoniens, si toutefois il est admissible que l'antiquité ait connu les grands miroirs de verre étamé : c'est pourquoi nous croyons pouvoir dire, malgré l'interprétation donnée à un passage de Pline, qu'on a confondu cette fabrication avec celle des petites pièces de verre fort épaisses, et ordinairement rondes, qu'on enchâssait dans du plâtre pour en faire des fenêtres, ainsi que cela s'est pratiqué, pendant tout le moyen âge, chez les Arabes, et se pratique encore en plusieurs endroits du Levant et de la Turquie. Ce travail, du reste, qui nous paraît être le premier emploi des carreaux de vitre, ne forçait les ouvriers à aucune habileté de main-d'œuvre ; et les verriers égyptiens n'eussent pas eu de peine, sinon à surpasser, du moins à égaler à cet égard les Tyriens et les Sidoniens, qui ne se sont jamais fait faute, on n'en a eu que trop de preuves, de s'attribuer bien des découvertes qu'ils n'avaient pas faites.

Quoi qu'il en soit nous pensons que l'invention du verre a dû être la suite logique, le corollaire de l'art du potier, aussitôt que l'on eût mis en œuvre une pâte presque translucide après la cuisson et assez approchante de la porcelaine, parce qu'en s'occupant de la cuisson des vases de terre, il est impossible de ne pas y observer presque tous les développements analogues, de bien près, à ceux de la vitrification.

Il existe dans des hypogées des plus anciennes dynasties plusieurs peintures qui représentent le travail du verre ; certaines de ces compositions, qui remontent au règne d'Osortasen Ier, prouvent toutes que le procédé du soufflage du verre était connu même dès cette époque. Elles ont été reproduites par Wilkinson, au nombre de trois : la première nous fait voir un ouvrier prenant du verre dans un four à l'aide d'un tube qui ressemble à la canne dont on se sert encore de nos jours ; dans la seconde, deux ouvriers sont assis en face l'un de l'autre, ayant un fourneau allumé entre eux deux, et soufflant chacun un objet de verre au moyen de leur tube ; enfin, dans la troisième, pendant qu'un ouvrier isolé se livre à la même opération que les deux ouvriers de la composition précédente, deux autres verriers soufflent ensemble dans une bouteille reposant à terre.

La plupart des musées de l'Europe contiennent un grand nombre de curieux spécimens de la verrerie égyptienne ; on y peut voir des vases de verre coloré, remarqua-

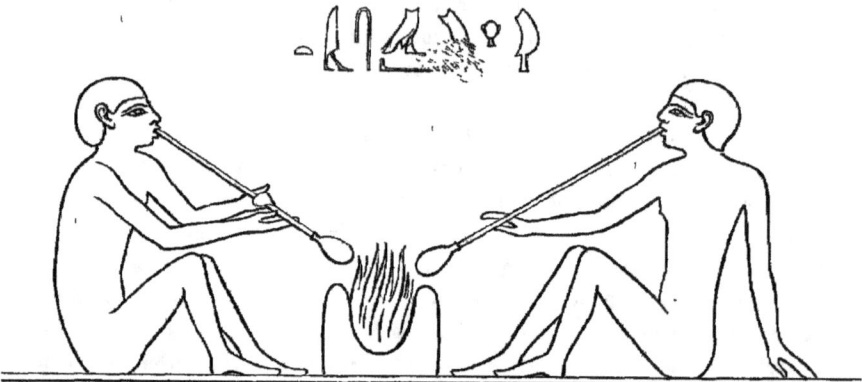

Soufflage du verre (Hypogées de Béni-Haçen).

bles de dessin, et dont les couleurs par leur irradiation traversent nettement le verre dont l'épaisseur est quelquefois d'un centimètre; les plus beaux spécimens en ce genre ont été fabriqués sous la XVIII° dynastie, et sortent de la ville de Thèbes, dont les verriers passent pour avoir été même plus experts dans leur art que ceux des temps modernes.

Nous avons déjà dit que les artistes égyptiens imitaient, avec une étonnante habileté, toutes les pierres précieuses : on peut s'en assurer également dans ces collections; mais les pierres précieuses, qu'ils imitaient le plus parfaitement, c'étaient l'améthyste et l'émeraude ; et leurs manufactures étaient établies de façon à produire des pièces du plus grand module. On peut du moins le conclure de ce fait, rapporté par Pline, que dans le temple de Jupiter-Ammon, il se trouvait un obélisque de fausse émeraude d'une seule pièce de soixante pieds de hauteur. Il en résulterait encore par analogie, que la tradition historique, qui affirme que les corps de Cyrus et d'Alexandre étaient renfermés dans des cercueils de verre, dus aux verriers égyptiens, se trouverait entièrement démontrée.

Les artistes égytiens connaissaient aussi l'emploi du diamant pour couper le verre ; en outre, ils savaient le graver : il existe au Bristish Muséum une pièce, habilement colorée en même temps qu'habilement gravée, portant le cartouche de Thoutmès III. Le verre paraît avoir aussi été utilisé pour la conservation des hiéroglyphes : on a trouvé des fragments de granit entièrement recouverts d'une couche de verre coloré au travers duquel les hiéroglyphes se lisaient distinctement.

On croit que la grande Diospolis, capitale de la Thébaïde, posséda, dans ses murs, la première fabrique régulière de cette espèce, et qu'on y atteignit un fini assez complet pour y avoir produit des coupes d'un verre porté jusqu'à la pureté du cristal, et surtout de ces coupes, connues sous le nom d'Alassontes, qu'on prétend avoir représenté des figures dont les couleurs changeaient selon le point de vue sous lequel on les regardait, et qui produisaient l'effet nommé vulgairement : *gorge de pigeon* ; on y aurait aussi ciselé le verre ; on l'y aurait même travaillé au tour.

Les objets de la verrerie égyptienne ne portant que fort rarement des inscriptions, il nous est impossible de retracer d'une manière incontestable l'historique des progrès, dans cette partie de l'industrie, de l'habileté de leurs artistes : cependant les découvertes fréquentes qui ont été faites dans les tombeaux donnent lieu de penser qu'elle progressa sous les pharaons, ne disparut pas pendant la domination persane, et qu'elle continua de fleurir sous la domination des Lagides.

Ainsi les verreries de l'Égypte n'étaient pas placées uniquement à Alexandrie, comme on l'a prétendu longtemps : elles étaient bien une industrie nationale, remontant, comme ses congénères, aux premiers temps de la civilisation du pays. Il est vraiment incroyable que cette opinion ait pu obtenir, un instant, une ombre de créance, puisqu'il suffisait, pour la réduire à néant, de remarquer que, parmi les spécimens de l'industrie égyptienne (énumérés dans le *Periplus Maris Erythræi*, et exportés des différents ports de la mer Rouge), on cite diverses sortes de vases de verre et de murrhin, fabriqués à Diospolis. Nous ne saurions cependant nous empêcher de reconnaître (puisque nous ne rejetons pas totalement les assertions des historiens de l'antiquité, forcément consultés par nous) qu'il existait une grande similitude entre les produits des verreries d'Égypte et de Phénicie.

On ne peut affirmer, en effet, que tous les objets en verre, trouvés dans les hypogées de l'Égypte, aient été, sans exception, des produits de l'industrie nationale ; bien que le plus grand nombre soient revêtus de marques authentiques de la fabrication égyptienne (entre autres la célèbre colonnette, dite dactiliforme) ; mais ce qu'on ne peut contester c'est qu'on voit dans les représentations des tombeaux de la IV^e dynastie, c'est-à-dire d'une date antérieure de cinq mille ans à notre époque, des *Lagènes* qui contenaient du vin rouge.

Le verre égyptien commun était d'une couleur vert-grisâtre, et présentait rarement des parties désagrégées, sans doute en raison de la sécheresse du climat ; cependant les petits vases de verre commun étaient quelquefois d'un bleu foncé transparent, ou à l'imitation de l'arrogonite blanc d'Égypte, striés agréablement, soit en bleu pâle, en jaune ou en blanc, soit encore en vert foncé et en rouge ; d'autres fois, enfin, la

surface en était ornée de bandes de couleur blanche, jaune ou turquoise, et formant des zigzags plus ou moins superposés ; mais qui ne pénétraient pas l'intérieur entier du verre, quoiqu'elles fussent incorporées : n'y aurait-il pas lieu d'attribuer au désir de rendre les décorations sur verre plus parfaites (aussi bien qu'à celui de donner à l'ornementation des poteries une valeur artistique plus complète), des recherches de procédés qui auront amené la découverte de l'émail ?

Il nous paraît d'abord indispensable de mentionner l'application d'un vernis vitreux à différents objets sculptés, provenant d'une pierre d'agalmatolithe ou de stéaschite qui ressemble à la pierre de savon des Chinois ; c'était un des plus usuels procédés de l'industrie égyptienne : les avantages, qu'on en retirait, étaient les suivants ; une plus grande dureté des arêtes et une plus grande densité de la substance, qui, avant de subir l'action du feu, est excessivement tendre et se manie facilement. Chaque pièce ne devait se mettre au four qu'après avoir été d'abord complétement façonnée par le modeleur et après avoir été couverte d'une couche uniforme de vernis d'une seule couleur, qui était, le plus souvent, ou le vert céladon ou le bleu pâle. Le plus ancien spécimen en ce genre, se trouve au Bristish-Muséum : il porte la date du règne de Thoutmès Ier.

Le même procédé était suivi pour les objets en pâte dure, pour les scarabées, les amulettes et les figurines funéraires appelées *Shabti*; quoique, dans ceux-ci, les ornements soient sculptés en intaglio ou en bas-relief ; en outre la difficulté d'employer ce procédé pour de grandes pièces en avait forcément restreint l'usage aux petits objets de toilettes destinés, soit à contenir le *stim* pour les paupières, soit des collyres ou des parfums.

Les autres divers produits de l'émaillerie égyptienne ne sont presque tous que des revêtements monochrômes, dont le bronze et certains métaux étaient souvent les excipients. Il existe un très-grand nombre de figurines et de métal dont les yeux, les détails d'ornementation, comme les légendes hiéroglyphiques, gravés en creux, ont été remplis d'un émail de diverses couleurs. Ce procédé de l'infusion de l'émail, dans les creux du métal, paraît avoir passé directement de l'Égypte chez les Grecs.

On connaît aussi beaucoup de statuettes en terre cuite et en faïence, qui sont recouvertes d'un émail blanc, sur lequel on a, en plus, peint divers ornements avec des couleurs vitrifiables, que l'on identifiait à la masse de l'émail par l'action du feu : c'est grâce à ce genre de peinture qu'une foule d'objets d'art de la plus haute antiquité se sont conservés jusqu'à nous, malgré tous les agents de destruction ; on a même retrouvé des vases émaillés de diverses couleurs confondues, en filets roulés ou contournés, et reproduisant les dessins les plus variés. Pendant la XIXe dynastie, la faïence d'un bleu brillant était la mode : les coupes et les bols de cette faïence étaient ornés de dessins,

de couleur plus sombre, imitant des pétales de lotus ou de papyrus, entremêlées avec des poissons ; on connaît des coupes de ce genre ayant un pied de diamètre.

Le plus ancien exemple de carreaux émaillés se présente aux jambages de la porte intérieure de la pyramide de Sakkara : ces carreaux ont deux pouces de longueur, un pouce en largeur et un huitième de pouce en épaisseur; ils sont pour la plupart de couleur bleu-clair, avec une surface extérieure légèrement convexe, et une surface intérieure percée horizontalement, pour y passer un fil de métal, avant qu'ils soient fixés dans le plâtre. On voit qu'ils ont été destinés expressément pour orner cette porte; plusieurs contiennent, en effet, des chiffres en caractères hiératiques qui le prouvent : le British Museum en possède des spécimens.

Une autre remarquable application de ces émaux est une coiffure, trouvée à Thèbes, faisant partie d'une statuette royale d'environ trois pieds de hauteur ; le bandeau qui entoure la tête est constellé de petits tessères, d'environ un demi-pouce de longueur, d'une pâte d'un rouge brillant imitant le jaspe et la faïence dorée.

ORFÉVRERIE, BIJOUX.

L'art de mettre en œuvre les métaux précieux, principalement l'or et l'argent, pour les besoins du luxe, et qui porte de nos jours le nom d'*orfévrerie*, comprenait, chez les anciens Égyptiens aussi bien que de notre temps, deux séries distinctes de produits ; dont la première, c'est-à-dire l'orfévrerie proprement dite, était, évidemment, confiée à des artistes assujettis à des règles hiératiques sévères qui restreignirent l'essor de leur génie d'invention, quoiqu'elle nous ait laissé néanmoins un certain nombre de spécimens d'ornementation d'un grand caractère ; tandis que la seconde, c'est-à-dire la fabrication des bijoux, qui avait à satisfaire tous les caprices de la vanité (que, dès le nouvel empire, l'émancipation de ces règles quant à la vie civile suscita jusqu'à son paroxysme), nous démontre, par ses modèles, surprenants d'invention artistique, qu'en aucun temps on n'arriva à dépasser, sinon à égaler, la délicatesse de goût et l'étendue d'imagination d'un peuple, que ses imitateurs ont essayé en vain de faire oublier en s'attribuant audacieusement le mérite inventif de ses travaux.

Une connaissance profonde des secrets les plus essentiels de la chimie, à laquelle la recherche de la transmutation des métaux paraît avoir conduit, dès l'origine de la civilisation nationale, le sacerdoce égyptien, avait, du reste, préparé les voies et moyens à ce développement industriel ; aussi les premiers Égyptiens, grâce à ces connaissances scientifiques en métallurgie, exploitèrent-ils avec soin tous les minerais que pouvait

renfermer leur sol, aussi bien que l'or qui descendait de l'Éthiopie avec le limon du Nil. « Le minerai d'or, dit Diodore, existait en filons brillants dans les rochers; on l'y exploitait à l'aide d'étroites galeries; la gangue aurifère était broyée et réduite à la ténuité de la farine, puis lavée sur une table légèrement inclinée. » On sait que la vallée d'*Olaky* conserve des témoignages de ces anciens travaux.

En outre, à l'apogée de la civilisation pharaonique, l'abondance des pierres fines et des métaux précieux dirigea le goût national vers les ouvrages façonnés avec ces matières, au détriment des terres cuites et des faïences émaillées ; mais, à partir de la réduction en esclavage des peuples conquis, à la suite du grand effort qui amena le renvoi des Hycsos, la préférence paraît avoir été accordée aux produits provenant de l'or des Rothennou, appelés aussi Loudenou, peuple asiatique réduit en esclavage et forcé de travailler pour ses conquérants ; cette tribu est désignée, dans les inscriptions hiéroglyphiques, de la façon suivante : « Peuple situé au nord de la grande mer ». Le métal, si prisé pour son éclat, qui était désigné par cette qualification d'or des Rothennou paraît avoir été un alliage d'or d'un merveilleux effet, qui égalait en valeur, s'il ne le surpassait, l'or employé ordinairement dans les travaux d'art ; le secret en aurait été perdu.

L'importance qu'on attachait à l'exécution des grandes pièces d'orfévrerie s'explique, lorsqu'on pense aux quatre vases funéraires dans lesquels il était d'usage d'enfermer les entrailles des morts (lorsque ces entrailles n'avaient pas été replacées dans le corps avec les représentations en cire des quatre divinités appelées les génies de l'Amenti), vases que les personnes les plus riches exigeaient être des matières les plus précieuses. On les plaçait aux quatre coins du cercueil de la momie, à laquelle ils empruntaient quelque chose de sa forme dans son dernier linceul.

Ils étaient tous quatre de forme identique ; mais couronnés de têtes symboliques différentes. Le premier, placé sous l'invocation du génie appelé *Am-set*, ou le dévoreur de corruption, était destiné à contenir l'estomac et les grands intestins ; il portait une tête humaine. Ce génie présidait sur le midi ; il était fils d'Osiris ou de *Ptah Sokar Osiris*, le dieu pygmée de Memphis. Le second, sous l'invocation du génie Hapé, ou le caché représentait un cynocéphale et était destiné aux petits viscères : ce génie qui présidait au nord, était également fils d'Osiris ; le troisième, sous l'invocation du génie *Touautmoutf*, ou l'adorateur de sa mère, portait une tête de chacal, et était destiné à renfermer les poumons et le cœur : ce génie présidait à l'orient et était frère des précédents ; enfin le quatrième, sous l'invocation de *Kebhsnouf*, ou le réconforteur de ses frères, portait un épervier, et était destiné au foie et au vésicule du fiel : ce génie présidait à l'occident.

L'Écriture nous apprend encore que les Israélites, au moment de leur sortie d'Égypte, empruntèrent (ou eurent l'adresse de se faire prêter par les Égyptiens) une quantité considérable de vases d'or et d'argent, et qu'ils les remirent à *Aaron*, dans le désert, avec leurs bracelets, leurs bagues, leurs pendants d'oreilles et leurs agrafes d'or, qui provenaient aussi d'Égypte, pour aider à la fabrication des objets nécessaires au service divin. Or, on sait qu'ils ne possédaient personnellement en Égypte aucune espèce de biens meubles ou immeubles, réduits qu'ils étaient à l'état d'esclaves et dans une abjection profonde, ce dont il est facile de s'assurer par les planches où on les voit représentés. « Moïse, dit le texte hébreu, convertit tous les bijoux en ouvrages propres au culte de Dieu ; la plupart étaient d'or pur, quelques-uns même d'une merveilleuse exécution et d'un travail très-achevé. »

Aussi y a-t-il lieu de penser (malgré cette particularité que les décorations des vases d'or et d'argent, représentés dans les peintures et les bas-reliefs, et datant du premier empire pharaonique, ne consistaient, presque toujours, qu'en une bande plus moins ornée, sur laquelle se lit, le plus souvent, une légende hiéroglyphique, sorte de courte invocation aux principales divinités de l'Égypte (telles qu'Amon-Ra, Mout-Khons, Ptah, Pascht ou Atoum-Nefer), invocation les conjurant d'accorder la santé et tous les bonheurs au propriétaire du vase ; tandis que les émaux qui les couvrent ne sont jamais d'un émail bleu, mais d'un émail vert pâle, ou vert sombre, quoique d'une teinte légèrement bleuâtre), que les bijoux, aussi bien que les ornements d'or et d'argent, ou enrichis de pierres précieuses auraient été, par exception, même à cette époque de l'ancien empire, de la part de l'ordre sacerdotal, l'objet des plus merveilleuses créations artistiques, quoique dans une gamme constamment hiératique ; et cela, sans doute, pour augmenter la magnificence des cérémonies du culte, dans le but de faire pénétrer dans l'esprit des populations l'idée qu'on ne saurait jamais s'élever trop haut pour parer et rendre éblouissants de splendeur et d'éclat les temples et les images chargées de représenter les attributs de la puissance divine.

Ce n'est donc pas par un travail artistique plus remarquable, mais seulement par une excentricité d'imagination, dont le luxe insensé de Cléopâtre est resté dans l'histoire le type le plus fantastique, que, sous le nouvel empire et pendant la domination des Lagides, l'habileté de la bijouterie se montra d'une autre nature que sa devancière. C'est que l'amour des bijoux a été une passion de tous les peuples sans exception, dès les temps primitifs ; car les hommes, aussi bien que les femmes, portèrent, en Égypte, aussitôt qu'on se fut affranchi du joug hiératique, des diadèmes, des colliers, des pendants d'oreilles, des bracelets et des bagues, et bien que la mode n'ait guère changé pendant la longue durée de la monarchie égyptienne, et n'ait, par conséquent, pas fait re-

mettre au creuset les anciennes parures, les spoliateurs n'ont pas manqué ; ce qui fait qu'on retrouve peu de bijoux comparativement aux autres objets, si communs dans les tombeaux.

Il n'existe donc guère de bijoux très-remarquables dans les collections publiques ou privées (il faut en excepter, cependant, celle du musée du Kaire); aussi n'est-ce que par les peintures et les bas-reliefs qu'on peut se faire une idée réellement complète du goût et de l'élégance de ces ornements, chez les Égyptiens.

Entre autres particularités, les Égyptiens portaient également des bracelets à l'humérus; ceux-ci ne se distinguaient des autres que par la grandeur; puis des périscélides qui se plaçaient à la cheville du pied, assez semblables, d'ailleurs, à ceux que les Indiennes portent au cou, et à ceux que les femmes arabes désignent, de nos jours, par le nom de khoulkhal.

Le plus grand nombre des bracelets était un composé de perles, soit d'or ou de lapis-lazuli, de cornaline rouge et de feldspath vert, enfilées artistement au moyen d'un fil d'or, qu'on dirigeait de façon à former des ornementations qui rappellent parfaitement les bracelets et les cercles lombaires encore en usage aujourd'hui dans toute la vallée du Nil : il n'en était pas de même pour les bagues en or; elles étaient presque toujours très-massives, et paraissent avoir été créées uniquement pour servir de cachets.

Un des plus beaux colliers qu'on connaisse est celui en or repoussé, qui était cousu au moyen de petits anneaux aux linges de la momie de la reine Aah-hotep (on le conserve au musée du Kaire); il est du genre des colliers Ousekh, qui ornaient la poitrine des momies en vertu d'une prescription du rituel funéraire; des cordes enroulées, des fleurs à quatre pétales épanouies ou en croix, des lions et des antilopes courant, des chacals assis, des éperviers, des vautours et des vipères ailées en forment le dessin : les deux agrafes, selon l'habitude, sont à tête d'épervier.

Il nous est impossible de ne pas rappeler ici, combien, en 1867, on est resté frappé d'étonnement et d'admiration à la vue de tous les trésors d'art renfermés dans la réduction du temple de Philæ. Ce n'était que bracelets d'or, avec leurs gravures sur fond de verre, quelquefois rehaussés de lapis, de perles d'or et de pierres de couleur, ou figurés par des oiseaux; que colliers d'or, avec incrustations de pâtes, décorés de fleurs et d'animaux, ou bien encore d'or repoussé ; qu'anneaux et chaînettes en fil d'or tressé, sans oublier ce magnifique pectoral d'or enrichi de pierres dures, de figures et d'oiseaux découpés à jour; toutes merveilles, en un mot, d'un art et d'un prix inestimable, et qui ont été, pour tous les visiteurs, la révélation d'une civilisation au moins égale à la nôtre.

ART INDUSTRIEL.

AMEUBLEMENTS.

Le luxe des anciens Égyptiens, pour tout ce qui touchait à l'orfèvrerie et à la bijouterie, devait être un acheminement forcé à un luxe correspondant pour tout ce qui devait avoir rapport à l'ameublement des demeures particulières (nous l'avions, déjà, laissé supposer à la fin du livre de l'Architecture en parlant des édifices civils); mais bien entendu, seulement à partir du nouvel empire pharaonique ou sous la domination des Lagides ; car nous sommes tenus d'affirmer, pour obéir à nos convictions, que les recherches ultérieures et le déchiffrement des inscriptions hiéroglyphiques démontreront péremptoirement que, sous l'ancien empire, alors que toute la civilisation nationale était entraînée dans l'orbite immense du culte de la puissance divine, le luxe mobilier était, à l'égal de tous les autres, réservé uniquement pour le service divin.

Il y a même lieu de penser que c'est à la vue du déploiement de tant de splendeurs prodigieuses, imaginées pour rendre le culte incommensurable, que s'alluma, chez les principaux représentants de l'autorité, le désir d'en jouir par eux-mêmes, et qu'il s'ensuivit une conjuration qui chercha, dans la complicité d'une invasion, les moyens propres à le réaliser.

Ce qui le prouverait, c'est que, malgré trois siècles d'asservissement sous un étranger féroce et dédaigneux des raffinements de toute civilisation, aussitôt après son expulsion, ce fut comme un délire pour satisfaire toutes les convoitises inassouvies.

On aurait tort, du reste, de s'étonner que, sous le premier empire pharaonique, l'ébénisterie, qui est la base de toute espèce d'ameublements, ait atteint un haut degré de perfection ; puisqu'à cette époque reculée l'Égypte possédait des forêts immenses de bois précieux, parmi lesquels on est forcé de placer l'ébénier en première ligne. Il est probable, pour ne pas dire certain, que c'est aux dévastations qui furent le résultat de la conquête de l'Égypte par les *Hycsos*, auxquelles vinrent s'ajouter les gigantesques travaux d'art, entrepris sous la XVIIIe dynastie, que cette terre privilégiée doit de les avoir vu disparaître.

Il existe, en effet, de l'époque de Touthmès III, une superbe peinture murale de quatre mètres cinquante centimètres de longueur, et représentant un atelier d'ouvriers en bois, qui vient à l'appui de notre assertion (nous en possédons, sur papier calque, un fac-simile fidèle, grandeur d'exécution, avec tous les détails accompagnés de leur coloration). Il est facile de s'y rendre compte du degré de perfection qu'avait atteint le travail de l'ébénisterie sous les pharaons du nouvel empire, parce que cette peinture

nous offre le bois, arrivant en bille, puis débité par la main d'ouvriers chargés de le dégrossir, pour en ressortir sous la forme d'une magnifique statue d'ébène chargée d'ornements d'or ; et qui représente, sans doute, une divinité ou le pharaon régnant.

Ce qui prouve encore davantage que le goût des bois rares et de bonne qualité, pour la confection des objets d'ameublement, se manifesta chez le peuple égyptien dès la plus haute antiquité ; c'est que l'on en rencontre, à chaque pas, des imitations peintes dans les tombeaux de Gizeh et de Sakkara : aussi, dès que ce goût fut devenu le partage de toute la population sous le nouvel empire et sous les Lagides, voit-on les gouvernements en imposer des tributs aux peuples vaincus (nous en possédons, également, une preuve dans la grande peinture murale des tributaires de Thoutmès III, dont nous avons un calque grandeur d'exécution), ou les obtenir par la voie du commerce. C'est ce qui explique encore comment à Karnac, dans la représentation des hauts faits de Séti Ier, on aperçoit des vaincus occupés à abattre les arbres d'une haute forêt, dont le bois, par sa forme d'équarrissage, paraît visiblement destiné à des mâts de vaisseaux ou à des colonnettes de temples. En outre, à partir du règne d'Amasis, dont le penchant, pour les usages des Grecs, avait introduit en Égypte tous les produits de l'art industriel de la Grèce, il eût été difficile de se prononcer, d'une manière bien certaine sur l'authenticité de la provenance d'un objet mobilier, si les inscriptions nous eussent fait complètement défaut : aussi n'avons-nous reproduit que les meubles des XVIII et XXe dynasties, qui nous ont paru dignes, du reste, de démontrer l'habileté des artistes égyptiens dans cette branche d'industrie.

Qu'il nous suffise donc de dire, en terminant ce court chapitre, qu'il n'est pas permis de douter si les objets mobiliers des temples, ou de la demeure des pharaons, pendant la première période historique nationale, furent à la hauteur des autres créations artistiques; car, pour les rendre dignes de participer aux splendeurs du service divin, on fit appel à tous les règnes de la nature, en même temps qu'on mit à contribution les productions des arts plastiques et les produits des autres branches de l'art industriel, aussi furent-ils aussi remarquables que l'exigeait le but auquel ils étaient destinés. On sait, en outre, que, malgré l'invasion d'usages étrangers, les Égyptiens leur conservèrent toujours la même influence, dans leurs mœurs, qu'aux autres produits de leur génie national. A ce propos, n'oublions pas de rappeler que c'est à tort qu'on s'est plu à attribuer aux Grecs l'invention des lits de repos soutenus par des pieds de lion, puisqu'on en a retrouvé un spécimen figuré dans le temple d'Hermontis ; ici encore les Grecs ont été devancés par les Égyptiens.

ARMES ET OUTILS.

Nous n'avons pas l'intention d'entrer dans des explications circonstanciées au sujet des armes en usage, selon toute probabilité, chez les Égyptiens du premier empire aussi bien que sous la seconde période pharaonique et sous les Lagides (quoique nous regardions comme très-plausible l'opinion, d'après laquelle les premiers Égyptiens y auraient été peu exercés, et auraient été, pour cette raison, une facile proie lors de la rapide conquête de leur pays par les pasteurs : et cela parce qu'ils avaient dû penser que leur isolement des autres peuples les leur rendait peu nécessaires) ; nous savons, en effet, qu'il suffira de parcourir les planches de notre Atlas, qui représentent, soit les combats des pharaons du premier empire, soit des scènes de chasses des premières dynasties, pour s'apercevoir qu'ils firent usage, avant tous les autres peuples, de presque toutes les armes usitées dans l'antiquité jusqu'à la période romaine.

La seule particularité qu'il nous paraisse utile de mentionner, c'est que toutes les armes du premier et du second empire pharaoniques étaient en bronze, et que le fer ne semble pas avoir été connu des anciens Égyptiens ; car on ne rencontre jamais une seule représentation de forgerons, tandis que tous les autres métiers sont peints ou sculptés dans les hypogées ; et cependant ces armes de bronze, auxquelles les représentations de la XVIII° dynastie assignent une date incontestable d'antériorité de douze siècles avant la guerre de Troie, se trouvent être semblables à celles qui sont décrites par Homère dans les récits que leur consacre son *Iliade.*

Nous ne parlerons pas, ici, non plus, en détail, de la constitution industrielle des corps de métiers destinés à fabriquer les outils, parce qu'il existe encore trop peu de documents authentiques en ce qui les concerne, et aussi parce que nous avons eu soin, en traitant des procédés artistiques spéciaux, de faire comprendre, à propos de la sculpture et de la peinture, combien il avait fallu que les anciens Égyptiens eussent à leur disposition de nombreux instruments de précision à leur dernier état de perfection ; nous nous bornerons à mentionner ce fait (qui paraît tenir du merveilleux, mais qu'il ne sera permis de contester, cependant, qu'après les recherches minutieuses, qui en auront démontré l'inanité) : que l'on a prétendu longtemps que c'est avec les instruments les plus primitifs que les anciens Égyptiens ont exécuté leurs prodigieux travaux.

Les seuls outils connus, qui présentent une forme remarquable et très-appropriée aux ouvrages délicats, sont des hachettes à manche courbé, qu'on voit encore employées de nos jours en Égypte, dans certains travaux où la précision et la force sont requises en même temps ; comme, par exemple, dans la fabrication des limes. Il fallait beaucoup

d'adresse et de dextérité pour les manier; mais on y obtenait de réels avantages : la courte distance qui s'y présente, entre la main et le tranchant, permet, en effet, à l'ouvrier de frapper du poignet sans un grand effort de l'épaule; ce qui est toujours désirable tant pour la précision que pour la dextérité du coup : dans la fabrication des hampes de leurs lances et de leurs arcs, les anciens Égyptiens employaient uniquement cet instrument ; ce qui devait exiger de leur part beaucoup de dextérité.

Rappelons encore une autre singularité, toute spéciale à leurs travaux de main-d'œuvre ; mais qui, pour nous, n'est autre chose que la preuve du soin avec lequel le sacerdoce égyptien a su, jusqu'à sa disparition, tenir, dans le secret le plus absolu, ses méthodes et ses procédés industriels. On sait qu'il est admis que les anciens Égyptiens (quoique Moïse au livre de l'*Exode* ait parlé d'ouvrages travaillés au marteau) n'ont connu ni le maillet ni le marteau, et que, pour en tenir lieu, ils auraient employé, tout simplement, comme instrument contondant, un caillou ou une masse de métal ; qu'on nous permette de faire observer ici, bien que par là nous n'ayons pas l'intention de ridiculiser nos devanciers, combien il est fâcheux qu'on ait oublié qu'il eût été impossible qu'à la longue le choc n'eût pas occasionné, dans la main de l'ouvrier, une réaction très-fatigante, surtout dans tous les états qui exigent une action continue.

Il serait par trop étonnant, du reste, qu'ayant inventé la hache et l'aissette, les anciens Égyptiens n'eussent pas su emmancher le cylindre de bois ou le prisme de métal qui devait leur permettre de frapper avec plus de force et moins de fatigue. En tout cas, si le fait était vrai, on devrait n'en être que plus émerveillé ; en songeant à toutes les œuvres qu'ils auraient exécutées sans la ressource des diverses formes de marteau qui viennent en aide, de nos jours, à toutes les professions.

En outre, quoiqu'on n'ait jamais retrouvé, sur les monuments, ni dans les fouilles, aucune des machines simples qui ont dû servir aux travaux de mécanique, ni la poulie, ni le treuil, non plus que les autres machines plus compliquées, il n'en est pas moins certain que ces moyens d'action ont dû exister, aussi bien que les machines à arroser dont on n'ignore pas que la représentation figure dans les hypogées.

Nous ne connaissons donc, d'une manière certaine, que les résultats acquis, quant à ce qui concerne l'établissement des plus gigantesques travaux des Égyptiens ; c'est-à-dire le transport et l'érection de monolithes prodigieux dont le poids effraie l'imagination, et dont la seule opération du même genre, qu'on ait osé entreprendre de nos jours, est devenue, pour nous, un événement glorieux et national.

Il faudrait en excepter cependant la représentation (sculptée dans un tombeau d'El-Bercheh), du transport d'un colosse traîné sur un traîneau par un grand nombre d'hommes ; mais il semble inadmissible, toutefois, que l'érection des obélisques ait pu

être exécutée par la seule accumulation des bras. Enfin, plusieurs autres opérations, comme, par exemple, le fini de leurs sculptures sur le granit, sont restées des problèmes pour nous, ainsi que divers autres grand résultats, encore attestés aujourd'hui par des monuments d'une haute antiquité. C'est donc, à bon droit, que nous disons qu'ils devraient être regardés comme incompréhensibles, s'il leur a manqué réellement le concours de nos sciences mathématiques, en même temps que les instruments de notre industrie actuelle.

C'est à l'initiation, croyons-nous, que les architectes inconnus de tous ces étonnants monuments de l'Égypte durent leurs connaissances théoriques et pratiques ; car, à l'égard de la haute antiquité, ce grand milieu des sociétés théocratiques, il est très-logique d'admettre que les éléments des sciences soient restés ensevelis, surtout, dans les sanctuaires d'un aussi puissant sacerdoce que celui de l'Égypte, qui n'a peut-être même pas vu disparaître son influence avec les pharaons ; et c'est aussi, sans doute, pour cela que tous les grands génies de la Grèce, depuis Homère jusqu'à Platon, qui allèrent puiser les sciences en Égypte, furent obligés de se faire initier pour profiter de leur voyage.

ÉTOFFES, COSTUMES.

Il eût été intéressant de démontrer, didactiquement, que, dès l'origine de la civilisation égyptienne, sous le premier empire pharaonique, (où le pharaon n'était autre chose, par sa fonction, qu'une figure extérieure revêtue de tous les attributs de la puissance divine), la fabrication, soit des étoffes tissues et brochées, soit des peaux préparées et teintes de couleurs éclatantes ; soit encore des tapisseries lamées d'or ou brochées, uniquement destinées alors à la parure et à la décoration des temples, avait été l'objet d'une étude approfondie, basée sur une connaissance presque illimitée des secrets de tous les règnes de la nature, et avait, dès cette époque, atteint un degré de perfection qui n'a jamais été obtenu depuis.

Il eût été, également, intéressant de faire connaître, dans leur ordre méthodique, les lois somptuaires qui régissaient, sous le nouvel empire pharaonique, comme du temps des Lagides, les différents degrés de l'échelle sociale, depuis le grand prêtre et le pharaon jusqu'à celui des immenses multitudes, sans qu'il y eût, par le fait de ces lois, abaissement ou élévation des individus ; car les véritables Égyptiens, ceux qu'on savait issus du même premier ancêtre, Mesraïm, étaient considérés comme tous égaux par le sang, et, pour cette cause, obéissaient avec une égale soumission à la loi suprême qu'ils savaient émaner, par leurs colléges de prêtres, d'une source sacrée ; et, par suite, respectée de tous, sans exception.

Aussi, si les monuments ne sont pas assez nombreux pour nous permettre de donner satisfaction à un tel *desiderata*, espérons-nous qu'on n'en aura pas moins facilement observé (dans les représentations qu'il nous a été permis de recueillir et de publier), que, malgré l'affranchissement produit par les transformations politiques, et le mélange forcé du sang étranger, introduit dans la race autochthone par tant d'invasions (quelque répulsif qu'eût été, pour elles, le sentiment national), les Égyptiens du second empire pharaonique, comme ceux de l'époque de la domination Lagide, se conformèrent toujours à leurs traditions, aussi bien pour le costume que pour leurs coutumes religieuses, et que ce ne fut que bien rarement, et par une exception motivée, sans doute, par une nécessité absolue, que quelques-uns d'entre eux subirent le joug d'usages qui leur étaient antipathiques.

Il est reconnu, depuis longtemps, par le plus grand nombre d'écrivains, qu'il n'y a aucune controverse à établir au sujet de l'habileté des anciens Égyptiens dans l'art de teindre les étoffes, pas plus que dans celui de les fabriquer, parce que l'effervescence froide produite par le vinaigre et le natron a été connue, par eux, de temps immémorial, et que cela avait dû suffire, dès l'abord, pour leur donner les notions nécessaires pour apprécier la différence des acides et des alcalis; néanmoins il est probable que ce ne fut qu'à force d'observations qu'ils parvinrent à se rendre compte que presque toutes les couleurs, tirées du règne végétal, subissent une altération considérable, dès qu'on y mêle l'un ou l'autre de ces sels. Il y a donc lieu de croire que c'est d'après ces travaux préliminaires qu'ils aboutirent à leurs procédés pour teindre les toiles.

« On croirait, dit Casanova (dans son Traité sur les différents monuments antiques), qu'on ne s'est servi, pour les toiles peintes de l'ancienne Égypte, que d'une seule teinture foncière qu'on transformait, en trois ou quatre couleurs différentes, par le moyen des divers alcalis et des divers acides qu'on employait, et dont on les imbibait ; pour obtenir ce résultat, cependant, il avait fallu tracer d'avance, afin que les liqueurs caustiques ou alcalines fussent exactement distribuées dans les endroits où devaient s'opérer ces changements, toutes les figures et représentations avec des plumes ou des pinceaux ; c'est ce qui fait que, malgré toutes les précautions, les toiles peintes égyptiennes péchaient par un grand défaut ; on ne pouvait y ménager aucun fond blanc, parce qu'il est impossible d'employer la cire dans une teinture à la chaux, même bouillante. »

Ne nous sera-t-il pas permis d'inférer de ce qui précède ce fait : que, lors de l'abolition volontaire ou forcée des sévérités hiératiques, instituées contre toute application de l'art industriel aux besoins de la vie civile (abolition qui produisit, peut-être, ses premiers changements, seulement, à la fin du premier empire, mais surtout sous le nouvel empire et la domination Lagide), les anciens Égyptiens usèrent de

ces procédés pour peindre sur toile les murailles de leurs appartements en arabesques ou en feuillages ; et que c'est de là que ces procédés très-rapides, quoique très-heurtés (qui auraient été, pour cette raison particulière, suivis depuis par les artistes orientaux), seraient devenus, à leur heure, le patrimoine de la civilisation arabe, au Kaire.

Les spécimens d'étoffes des XIII° et XX° dynasties, que représentent, et la planche spéciale qui leur est consacrée, et les planches contenant des meubles du mobilier de Ramsès III, en même temps que des tabourets de pied, des fauteuils à dos renversé et un palanquin, tous couverts, également, d'étoffes aux couleurs éclatantes, nous paraissent ne laisser planer aucun doute sur ce point ; cependant il nous paraît utile de donner, ici, une preuve historique, bien incontestable, de nos assertions.

Cette preuve se trouve complète au livre de l'Exode, alors que Moïse ordonna de procéder à l'établissement de tout ce qui était indispensable pour le culte de Dieu. Les détails dans lesquels il entre, les ouvriers qu'il désigne pour entreprendre les travaux, leur habileté dont il est fait mention, les étoffes et les métiers pour les faire qu'il apparait avoir été emportés par les Israélites dans leur fuite (car c'était là un résultat immédiat et qui n'avait encore pu être modifié par aucune influence), nous présentent, peint au vif, le tableau le plus entier qu'il soit possible de désirer de la civilisation égyptienne pour tout ce qui regarde cette branche de l'art industriel.

La description si intéressante que ce livre contient, en outre, des vêtements sacrés (description que nous prétendons, pour notre compte, renfermer une nomenclature exacte et fidèle des diverses sortes de vêtements exigés par le culte égyptien pour être portés par le grand prêtre et ses acolytes, dès les commencements du sacerdoce national), lesquels n'auraient été décrits avec tant de soin que pour empêcher un nouvel oubli des règles sacrées (comme cela venait d'avoir lieu en Égypte, à partir du nouvel empire, selon toute apparence), exigerait une digression toute spéciale que n'autorise pas le cadre de notre sixième livre.

Il nous reste à mentionner les vêtements militaires ; on n'a, jusqu'à présent, admis comme vraiment égyptiens, parmi les quelques costumes reproduits sur les peintures et les bas-reliefs, que trois espèces de tuniques : les tuniques *Basoui* et *Schenti*, dont il nous a été impossible de reconnaître les caractères particuliers ; et la célèbre tunique militaire nationale, désignée, par les Grecs, sous le nom de *Calasiris* ; c'est une tunique longue, à larges manches, rayée et plissée, et dont toutes les ouvertures sont représentées entièrement bordées de franges.

RÉSUMÉ D'ENSEMBLE.

En résumant, en condensant, pour ainsi dire, les éléments des preuves contenues dans l'introduction historique et les six livres qui précèdent, nous n'avons pas d'autre prétention que celle de faire pénétrer dans l'esprit du lecteur cette conviction, que nos courageux efforts auront pour résultat d'aider, puissamment, à la solution du problème qui s'impose de nos jours à la science archéologique, à savoir : Quel fut le peuple initiateur de la civilisation sur la terre ?

Ce ne peut être, en effet, qu'alors que l'art, envisagé en dehors de toute application des détails, sera bien compris par tous dans son acception générique, c'est-à-dire comme l'ensemble des moyens adoptés, par le génie humain, pour la réalisation, dans l'ordre des faits réels, des plus hautes aspirations de la pensée, que le problème sera résolu; et cela parce qu'il s'appuiera, à coup sûr, sur ces assises inébranlables : la preuve par les monuments.

Ces raisons nous ont conduit à tenter de préciser le chemin parcouru par nous, dans cette voie d'élucidation ; mais seulement pour justifier nos recherches sur le merveilleux état de la civilisation en Égypte, tant à l'époque du premier empire pharaonique (dont le nouvel empire (après l'expulsion des Hycsos), et le royaume des Lagides (après la conquête par Alexandre le Grand), n'ont été, en réalité, que les continuateurs) que sous la domination romaine, et pendant l'épanouissement du christianisme ; parceque cette seconde partie de l'histoire de l'art en ce pays, que nous nous proposons de publier immédiatement, doit lui servir de trait d'union avec notre histoire de la civilisation arabe au Kaire.

Il est impossible, nous osons l'affirmer, d'apprécier, avec fruit, les arts d'une nation, si l'on ignore les circonstances qui les ont fait naître, en même temps que le climat du pays et les produits naturels qui ont fourni les moyens d'exécution : c'est pour répondre à ce *desiderata*, qu'ayant à démontrer que la race égyptienne a été l'initiatrice de la civilisation, et par conséquent la créatrice de tous les arts, nous avons eu soin, tout d'abord, de dégager la période historique, connue sous l'appellation de premier empire pharaonique, des récits fabuleux au moyen desquels certaines nations, désireuses de s'approprier la gloire de cette initiation, l'ont, à dessein, défigurée.

Les Égyptiens du premier empire, d'après nos assertions, auraient vécu, pendant les longs siècles qui les séparent de l'invasion des *Hycsos*, dans un calme profond, régis par de sages lois, et uniquement appliqués à développer leur grandeur, le luxe et les arts, fruits des opulents loisirs que leur laissaient les bienfaits du ciel; mais par une

particularité, suite de leur tempérament mélancolique, ils auraient dirigé tous les efforts de leur génie naturel, vers l'adoration de la puissance divine, et lui auraient réservé, comme un hommage obligatoire, toutes les merveilles artistiques dont ce génie pouvait leur inspirer l'invention.

En outre, l'Égypte, n'ayant pas alors de ports, et par cette raison pas de commerce; si toutefois (ce qu'il nous a été impossible de prouver) l'isolement, qui en était la conséquence, n'a pas été l'objet de lois hiératiques inflexibles, qui voulaient éviter aux anciens Égyptiens tout contact avec des peuples si différents d'eux de mœurs, et encore plongés dans les ténèbres de la barbarie, se renfermait dans un heureux égoïsme, indifférente aux luttes des peuples limitrophes ou aux idées de l'étranger.

Les merveilles placées sous leurs yeux étaient suffisantes, du reste, pour que les arts, quoique soumis aux exigences sévères du culte et de la morale, pussent briller si longtemps d'un éclat prestigieux, et que l'Égypte y trouvât ce privilége, qu'alors que les douceurs de la paix, les pompes du culte, les facilités de la vie endormaient presque les esprits, elles ne parvenaient cependant pas à étouffer leur goût pour les lettres et les arts.

Il n'en faut pas moins rester frappé, quoiqu'il en soit, de cette égalité de soin dans toutes les parties d'un si grand tout, de cette exécution minutieuse, de ce fini, fruit de l'opiniâtreté, de cette constance tenace qui paraît tenir à l'esprit monastique, et dont leurs œuvres d'art offrent tant de preuves; peut-être les artistes faisaient-ils tous, alors, partie constituante des colléges de prêtres; malheureusement les preuves nous font encore défaut; mais il n'y aurait rien d'impossible à l'existence de ce fait, parce qu'ils n'ont pas dû souffrir que les arts, qu'ils entendaient être dirigés, seulement, vers l'adoration des bienfaits divins, fussent confiés à d'autre direction qu'à la leur.

C'est ce que semblait penser, déjà, M. de Ribeyre, dans son *Ethnologie de l'Europe* :

« Si l'ancienne race égyptienne a disparu, dit cet auteur, sous les flots des invasions persane, grecque, romaine et arabe, la civilisation égyptienne, son histoire, ses impérissables monuments, vivront à jamais pour l'honneur et l'instruction du genre humain. Ses temples, ses tombeaux mystérieux, restent maintenant associés dans notre souvenir avec tout ce qu'il y a de plus ancien, de plus vénérable, de plus précieux dans l'histoire de notre race. Le voile d'Isis est enfin levé, grâce aux travaux immortels des Champollion et de tant d'autres. Les annales de l'Égypte vont nous devenir aussi familières que les récits de la Bible; et ce peuple, dont l'histoire est, au moins, contemporaine de celle d'Abraham et de Moïse, nous sera bientôt plus connu que le Grec et le Romain. Le Nil, cette merveille de la nature, sera désormais le but du touriste qui cher-

che des émotions et qui veut interroger les premiers souvenirs que l'homme a laissés dans son court pèlerinage sur la terre. Il quittera nos villes bruyantes et enfumées, et sous ce ciel si pur de l'Égypte, il retrempera son âme en méditant sur les ruines de ces vieilles cités qui furent, pour ainsi dire, le berceau de la civilisation du genre humain. Il s'étonnera que, depuis quatre mille ans, le monde n'ait encore rien produit qui les surpasse ou qui les égale; il se convaincra de cette vérité salutaire, que les peuples, comme les individus, n'ont droit à la reconnaissance du genre humain, et n'arrivent à l'immortalité, qu'autant qu'ils ont contribué pour leur part au progrès général de la civilisation. Il n'oubliera pas que l'ancienne Égypte, même à l'époque de sa plus grande prospérité sous la monarchie nouvelle, celle des Ramsès, de 1500 à 1300 ans avant Jésus-Christ (XIX° et XX° dynasties), n'eut probablement jamais plus de 7 à 8 millions d'habitants; et en apprenant à quelle perfection les sciences et les arts de tout genre étaient arrivés dès la plus haute antiquité, quel ordre régnait dans tous les détails de l'administration, et surtout la position élevée qu'occupait la femme en Égypte, dans la famille et dans la société, il se demandera en quoi la civilisation moderne peut être un progrès sur celle qui régnait, il y a plus de trois mille ans, sur les bords du Nil, au sein d'une nation qui occuperait à peine aujourd'hui, en Europe, le rang d'une puissance de troisième ordre. »

On comprendra donc que, sans nous arrêter à quelques contradictions plus apparentes que réelles, qu'impose inévitablement l'étude approfondie d'une civilisation aussi complète, et que l'on n'avait reléguée au rang des fables que parce que l'on n'avait eu jusque-là, sous les yeux, que des monuments de civilisations sorties de la barbarie après des efforts gigantesques et presque surhumains, nous nous sentions, dès maintenant, en droit d'affirmer que la haute antiquité et la splendeur du premier empire pharaonique ont pour garants le témoignage unanime, quoiqu'un peu empreint d'exagération, des historiens anciens, et les monuments gigantesques dont les ruines ont résisté à tant de causes de destruction; quand on voit, surtout, que ces témoignages permettent déjà aux écrivains de notre temps, d'affirmer l'antériorité de la civilisation égyptienne; et cela, malgré l'incertitude chronologique du plus grand nombre des faits historiques conservés par la tradition.

Espérons donc aussi que le jour n'est pas éloigné (tout nous le fait espérer, du moins), où le déchiffrement et le rapprochement des textes hiéroglyphiques permettra de les classer dans un ordre chronologique indiscutable; parce qu'alors on s'expliquera que nous ayons tant insisté sur la nécessité étroite de pousser, jusqu'à ses dernières conséquences, la découverte de l'immortel Champollion.

Ce n'est, en effet, que lorsque ce résultat sera atteint que les études classiques au-

ront, définitivement, un point de départ irrécusable, et que leurs progrès produiront des résultats incalculables pour l'avenir de la civilisation moderne.

L'ensemble de notre travail a suffisamment démontré, croyons-nous, que les premiers Égyptiens connurent tous les arts sans exception, et en poussèrent quelques-uns jusqu'au plus haut degré de perfection. Il est impossible de ne pas reconnaître, sur les représentations figurées, que, concurremment avec les arts utiles, ils se livrèrent à la culture des arts de luxe, c'est-à-dire à l'architecture, à la peinture et même à la musique, et qu'ils allèrent jusqu'à consigner sur les murs des temples et des tombeaux, en même temps que sur de nombreuses colonnes (auxquelles on sait que les historiens ont appliqué la dénomination de colonnes hermétiques) leurs observations, leurs découvertes et l'état exact de leurs diverses branches de connaissances.

Il est également certain que les anciens Égyptiens avaient fait de notables progrès dans les sciences d'observation : dans le domaine de l'histoire naturelle, notamment, nous apprenons, par les documents originaux, qu'ils avaient déterminé et nommé un grand nombre d'espèces végétales et minérales, et qu'en outre ils étaient parvenus à extraire des plantes les sucs médicamenteux, des parfums, des liqueurs et des produits comestibles. On sait, en outre, que, dès les temps les plus reculés, ils joignaient à leurs cérémonies religieuses des groupes de chanteurs qu'accompagnaient d'autres artistes avec les instruments de musique consacrés.

Qu'on nous permette ici une réflexion : si dans la haute antiquité égyptienne, l'art revêt un caractère d'originalité, de gravité et de raison, tandis que dans les siècles postérieurs il offre déjà un certain caractère de frivolité, c'est qu'il n'était plus alors, en réalité, qu'imitateur, et qu'en accordant, par suite, moins d'importance à sa loi de création, les artistes se montrèrent bien plus occupés de leur moyen que de leur objet; aussi voyons-nous, dans les périodes suivantes, le travail industriel devenir, chaque jour, moins utile et plus ostentueux, parce qu'il était tombé entre des mains moins cultivées.

On n'en demeure pas moins stupéfait en pensant combien il fallait, pour orner les temples, pour meubler les palais, pour soutenir, dès la XVIII° dynastie, la splendeur d'une cour brillante, qui avait pour modèle à suivre la magnificence de ses rois (comme pour entretenir régulièrement le luxe d'une nation à laquelle ses richesses naturelles avaient donné un goût passionné pour tout ce qui parle aux yeux et distrait l'imagination), des légions d'artistes et d'innombrables ouvriers, même continuellement occupés! De là, sans doute, aussitôt l'établissement des relations commerciales, la création de ces foires continuelles (dans différentes provinces à la fois, et où tout le peuple de l'Égypte se rendait en foule), qui fournissaient les facilités les plus grandes

pour se procurer toute espèce de denrées, ou se défaire de celles qui étaient superflues.

Nous ne nous sommes pas attachés, dans le livre sixième, à réfuter l'opinion d'Isocrate et de Diodore de Sicile, qui affirment que, dans l'Égypte pharaonique, les métiers passaient sans cesse des pères aux enfants, parce que, s'il est admissible qu'ils formèrent un seul corps, ou, si l'on aime mieux, une classe séparée d'où ils ne pouvaient sortir pour se faire prêtre ou soldat, ce qui est, on l'avouera, tant soit peu différent, cela ne rendit pas les professions héréditaires dans les familles, puisque chacun avait la liberté d'embrasser celle qui lui plaisait; il s'agissait sans doute seulement de rester dans la classe des artisans, qui comprenait évidemment aussi les laboureurs; mais il faut, bien entendu, en excepter le premier empire.

C'est, on le voit, pour bien établir les dissemblances historiques que nous avons voulu faire connaître, par le menu, toutes les professions, en même temps que tous les procédés, toutes les opérations successives d'une fabrication quelconque, en usage dans l'Égypte pharaonique. En résumé, si l'on remarque que la céramique y possédait la roue du potier, dont il est parlé, du reste, dans l'Écriture, et qui est peut-être la plus ancienne de toutes les machines, aussi bien que le fourneau cylindrique dans lequel on faisait cuire la poterie, et le soufflet en forme de tambour dont se servaient à la fois les potiers, les verriers et les fondeurs de métaux, il est facile également de se convaincre qu'il existait déjà des corroyeurs, des cordonniers, et que le tourneur même façonnait déjà le bois; que le charron y construisait depuis le plus modeste moyen de transport jusqu'au char de guerre; que les artisans occupés de l'ameublement savaient agencer des sièges, des lits, des tables, des buffets, en un mot des meubles de toute espèce; pendant que les orfèvres s'adonnaient à la fabrication des riches et artistiques candélabres, des coupes gracieuses, des vases en métal précieux, ornés de bas-reliefs et d'étincelants bijoux, et que les armuriers n'y cédaient en rien aux autres professions; qu'il existait des drapiers et des tailleurs; que les anciens Égyptiens possédaient les métiers à tisser, la navette et la trame; qu'ils dévidaient, cardaient, tissaient, teignaient, et savaient même imprimer à l'aide de morceaux de bois gravés; et que, sans l'effroyable dévastation qui suivit l'envahissement de l'Égypte par les Perses, cette civilisation nous serait connue jusque dans ses moindres détails.

Aussi regardons-nous comme un devoir de déclarer, solennellement, dans une sorte de péroraison, que : 1° s'obstiner, aujourd'hui, à ne pas reconnaître que la civilisation égyptienne sous les Lagides, n'était autre chose que la continuation (sinon le pâle reflet) de celle du second empire pharaonique, que les fureurs de Cambyse et

de ses successeurs n'avaient pu complétement anéantir ; tandis qu'en fait on sait que, de son côté, cette même civilisation du second empire n'avait eu qu'une source unique, la civilisation du premier empire pharaonique, dont l'épanouissement, achevé dans toutes ses parties, aurait été la première réalisation civilisatrice post-diluvienne, et dont l'influence n'a cédé qu'à celle du Christianisme; 2° courir le risque, par suite de cette funeste décision, de provoquer, peut-être, l'anéantissement des immenses résultats qu'on est en droit d'attendre d'une découverte historique, dont la conséquence immédiate n'est rien moins que l'établissement d'une base désormais inébranlable pour asseoir les annales du genre humain : c'est faire acte de parti pris.

FIN.

TABLE DES MATIÈRES

Préface . 1

Introduction historique.

L'Égypte ancienne à vol d'oiseau . 5
Origine de la population. Races et types divers 11
Religion . 17
Rituel funéraire . 20
Mathématiques . 27
Géométrie . 28
Mesures . 29
Numération . 31
Astronomie. Calendrier . 35
Musique . 45
Invention de l'écriture. Des langues sacrée et vulgaire 51
Chronologie . 65
Dynasties royales d'Égypte . 72
Coup d'œil sur l'histoire . 81
Résumé . 85

LIVRE PREMIER.

Aperçu général sur l'état des beaux-arts chez les anciens Égyptiens 89

LIVRE DEUXIÈME.

Dessin.

Formes de la nature et de la vie ; causes de leur interprétation anormale par les Égyptiens 117
Canons des proportions . 122
Composition, esquisses . 129
Types hiératiques. Figures hybrides . 137
Représentations satiriques . 142
Conclusion . 147

LIVRE TROISIÈME.

Architecture.

Architecture en général . 149
Influence exercée par l'architecture primitive en bois 163
Plans . 168
Description générale des édifices sacrés . 169

TABLE DES MATIÈRES.

Construction des murs. 171
Emploi des voûtes. 181
Obélisques. 186
Pylônes. 198
Sphynx. 201
Colonnes et piliers. 203
Temples et spéos. 208
Tombeaux. 213
Hypogées. 215
Pyramides. 224
Conclusion. 229

LIVRE QUATRIÈME.

Sculpture.

Sculpture en général. 237
Bas-reliefs. 239
Glyptique. 249
Toreutique. 251
Statuaire. 252
Attitudes des statues. 259
Statues iconiques en bois, statues de diverses autres matières. 261
Figurines. 264
Place des statues dans les édifices. 265
Résumé. 267

LIVRE CINQUIÈME.

Peinture.

Peinture en général. 275
Peinture murale. 275
Peinture appliquée aux bas-reliefs, aux statues, aux cercueils de momies, etc. . . 278
Émaux, incrustations, mosaïques. 283
Couleurs, argenture, dorure. 287
Résumé. 295

LIVRE SIXIÈME.

Art industriel.

Aperçu général. 299
Céramique. 309
Procédés de fabrication du verre et des émaux. 312
Orfèvrerie, bijoux. 317
Ameublements. 321
Armes et outils. 323
Étoffes, costumes. 325

Résumé d'ensemble.

FIN DE LA TABLE DES MATIÈRES.

20143. — Typographie Lahure, rue de Fleurus, 9, à Paris.

ERRATA DU TEXTE [1].

PAGE.	LIGNE.	AU LIEU DE :	LISEZ :
31	31	Je l'ai cédée	elle a été cédée
33	6	personnifia aussi	personnifia ainsi
60	12	car les systèmes hiératiques et démotiques.	car les systèmes hiératique et démotique
70	(A la note).	quatre vingts ans	quatre-vingts ans
81	7	castes sacerdotales et militaires	castes sacerdotale et militaire
85	11	cent-quarante-mille soldats abandonnant.	cent-quarante-mille soldats, selon nous, abandonnant
»	14	prince de Konsch	prince de Khousch
»	24	les auteurs du temps	En effet, de leur côté, les auteurs du temps
»	25	en Éthiopie avec leurs	en Éthiopie, non plus seuls; mais avec
123	21	figurée presque en	figurée en
144	2	l'hippopotame huché	l'hippopotame juché
167	10	en même que	en même temps que
169	3	continua à être	continuèrent à être
172	29	compacte.	compact
181	7	fabriqués.	fabriquées
183	25	estampés.	estampées
184	21	fait assez.	font assez
186	(Au titre).	Pilônes.	Pylônes
187	4	σελην	στηλη
193	1	ils furent.	ces obélisques furent
212	17	hémi-spéo	hémi-spéos
214	14	Qasz-essayard	Qasz-essayad
250	9	urcus	uréus
287	15	obtenues	obtenus
»	»	matières vitrifiés	matières vitrifiées
301	7	ce qu'en dit M. Chabas.	ce qu'en dit Champollion
302	20	Chabas, seconde.	Champollion, seconde
303	14	qu'imposa.	qu'imposèrent
305	15	pourqnoi	pourquoi
309	25 et 26	désigne le potier.	désigne les produits du potier
314	18	Bristish Museum	British Museum
316	16	Id.	Id.
»	25	figurines et de métal	figurines de métal
320	32	et d'auimaux.	et d'animaux
322	22	n'est pas	n'est plus
»	23	douter si	douter que
»	24	furent à la	fussent à la
327	6	des XIIIe et XXe	des XVIIIe et XXe
328	11	ces assises inébranlables	cette assise inébranlable

(1) NOTA : les *Errata* des notices explicatives des planches seront publiés en même temps que les notices de la seconde partie.

www.ingramcontent.com/pod-product-compliance
Lightning Source LLC
Chambersburg PA
CBHW071620220526
45469CB00002B/410